布農族

音樂

郭美女｜著

與文化傳達

自序

　　「人」作為符號的存有者，是創造文明、產生意義的主體，人類的觀念、行為在一定意義上是某種符號的內化，只有人才能夠把訊息改造成為有意義的符號。因此，人類不僅是物理實體、道德理性的動物，更是具有想像、情感、藝術、音樂、宗教意識等特徵的符號動物，也只有人類才能利用符號創造文化。

　　在社會環境文化中，任何的符號表現都是觀念和行為的呈現，音樂的符號表現是一種暗喻，一種訴諸直接的知覺意象，具有不可言說和非推理性等特質；要了解音樂是如何成為可理解的訊息，就必須把音樂當作符號的系統來研究，並將人們在音樂文化活動中的意識反應加以有形化。藉著「符號學」術語和理論不但可以分析音樂的結構組織，理解音樂語言的指涉作用，音樂如何變成象徵的概念，以及所傳達的社會文化意涵和功能，並能將人們在音樂文化活動中的意識反應，利用符號的方式去認識、思考、研究，使音樂呈現出一種既理性（理論）又感性（實踐）的現象。

　　對布農族社會而言，布農族音樂除了是情感與情緒的複寫之外，更是族人藉著形構以及約定俗成構成的系統表現；它是建立在一個廣大的符號系統上，這些意義系統形成了一套嚴謹的生活規範與準則，尤其生活中牽涉到的宗教祭儀、禁忌、規範、儀式行為，都有其不同的指涉作用和內涵意義；族人就透過祭典儀式和歌謠音樂所提供的用語，象徵意義來解釋共同的經驗，不僅建構出獨特的生活經驗和文化傳承，同時也體現出布農族人組織社會的另類模式，這就是布農族傳統音樂文化生生不息之特色。

　　因此，在對應目前的研究環境、社會變遷等種種因素，以及人文背景的剖析之下，台灣原住民音樂文化仍然存在許多可被關照、加強的課題；對於布農族音樂除了聲音的記錄和分析外，其音樂語言的特殊性和傳達功能，可以透過符號的解碼和分析，將內在生命具體化、客觀化；而利用「符號學」來探討台灣布農族音樂如何反映文化內涵與社會的互動關係，如何感知、體驗音樂語言所要傳達的文化意涵和功能等，正是研究台灣原住民音樂，不可忽視的重要問題。

　　有鑑於此，本書從整體面來探討台灣布農族音樂和文化，將布農族音樂視為一種傳達的「語言」，也是一種布農族社會的符號活動；它如同科學、語言、歷史、宗教以及神話等活動一樣，都是人類心智掌握和詮釋文化的方式之一；要了解台灣布農族音樂的內涵與意義，探究音樂如何符號化並轉變成傳達的訊息，以及布農族音樂語言所呈現的指涉意涵，只有從「符號學」的層面來研究，並以傳達的觀點來解釋。

　　本書除了以「布農族音樂和文化」作為研究主題外，主要以 F.de Saussure, C. S.Peirce 等學者的「符號學」理論作為研究基礎，建立布農族音樂語言「符碼」之基本論點；

並佐以文獻和田野之驗證，以及人類學角度下之文化族群脈絡，包括布農族群的遷徙和分布、歷史沿革、文化演變、聚落生活、風俗文化、社會組織、宗教信仰、傳統祭儀等各項議題，作為探討布農族音樂、文化研究之參考背景和依據；藉以了解布農族音樂在社會文化制度當中，具有哪些重要的傳達功能，以建構研究架構的整體性，並以 Roman Jakobson 的傳達功能模式，針對布農族音樂傳達的主要結構、傳達功能的多義性作分析，歸納出布農族音樂的「內涵」指涉和功能性，了解布農族音樂如何在文化機制中被使用，進而探討其所反映的文化議題。

　　期盼藉由本書所獲得布農族文化和音樂與「符號學」所產生的相關性資料和結果，對未來台灣原住民音樂研究，提供另一思考之方式；就音樂文化發展的角度而言，也突顯出原住民議題的重要性，對於台灣原住民音樂研究有其重要的意義和價值。

　　本書之付梓，首先要感謝國科會在研究經費上的支持，好友陳錫慶主任的幫助，更感謝台東大學夏黎明教授、章勝傑教授，中原大學楊慶麟教授對本書的建議；以及布農族耆老——胡金娘女士、王天金牧師、林素慧主任提供布農族珍貴照片與原始資料，董怡君老師、吳文策主任、吳明芬老師在樂曲上的熱心協助；台東大學：顏若襄、蔡昀家、王怡璇同學的校稿，特此致上十二萬分的謝意！

　　學養不足，掛一漏萬之處，尚請音樂界先進不吝指教。

郭美女　謹致於台東大學
2009 年 8 月

目次

圖次

表次

譜例目次

第一章　緒論

　　根據 P.Bellwood（1991）的論點，台灣南島原住民語族是 5000 年前開始陸續從中國大陸渡海前來台灣定居的。以考古發掘的證據顯示，在一萬五千年至五千年之前，台灣就存在著長濱文化以及卑南文化等不同文化的特質，而在中國隋陽帝大業三年（西元 607 年），該朝官吏何蠻言和朱寬來台灣探險，遊記中記載著島上原住民生活的風情民俗，並顯現布農族和台灣原住民諸族早期共居的情形（陳奇祿，1992）；由此證明了台灣在千萬年以前，已有許多南島語族群生活於台灣島上，而這些族群都可以說是台灣的原住民。

　　布農族原名為「Bunun」，意指為「瞳孔」的意思，在清代文獻中稱為「武崙族」（衛惠林，1995），傳統上大多居住於台灣中央山脈的兩側，屬於典型的高山原住民，是一個適應力極強、分布相當廣泛的民族。在歷史發展的脈絡中，布農族由於生活習俗的不同，文化特徵、生長地域環境及種族個性之差異，在南島語系文化圈中，不僅位居最高處而有著「中央山脈守護者」之稱，在傳統文化和音樂的表現上，也是最具有特色的一個族群。

　　布農族十分強調個人 Hanido（精靈）的能力，族人團結合作的精神也表現在出草、狩獵、農耕等生活中；尤其布農族面對大自然和敵人的侵襲因而造成不斷地遷徙，加上沉穩內斂的民族性和社會結構觀，使得生活習俗、居住文化、家庭制度、社會組織和宗教信仰，各具有其特殊的文化性；不僅發展出深具原始性和保守性等傳統文化特質，也產生了許多歲時祭儀、生命儀禮等宗教行為和相關的傳統歌謠音樂。

　　在台灣本島的原住民族群中，布農族是歲時祭儀較為繁複的一族，族人利用祭典儀式的舉行和歌謠的吟唱，藉以獲得 Bunun（人）、Hanido（精靈）以及 Dihanin（天）三者間溝通的管道，並透過精靈的力量祈求作物的豐收，增加各郡社合作的機會，進而強化族群的認同以及促進族人的情感。

　　在布農族的社會當中，布農族的祭儀行為和音樂是組成文化的主體，也是族群文化的表徵；不僅是對祖先、大自然、族群的回應，更是與神靈溝通的禱詞。在傳統祭儀的活動中，任何一種聲音、動作、行為模式都蘊含著族人共同的意涵，其所使用的符號以及音樂所傳達的「意指」作用，都是布農族文化制約下的結果。因此，傳統祭儀不但是布農族整體文化的縮影，其歌謠音樂更是藉由外顯的形式，傳遞出其內在的意義，其形式與結構更具有特定的功能與象徵性意義，並與宗教信仰、祭典儀式、生活習俗及社會組織有著密不可分的關係。這種符號形式的語言，不但可以被組合、組

織、擴大以及表現,並能傳遞出無窮盡的文化和情感訊息,進而直接影響與反映出布農族的社會生活。

布農族人在音樂的表現上,注重人聲的歌唱形式,而集體性的歌唱又勝過於個人的獨唱,在形式上沒有華麗熱鬧的歌舞,只有簡單的腳步和肢體動作配合著歌謠的吟唱。布農族這種以歌唱語言為主的文化特質,不僅表現著「音樂存在」和「互動合作」的生命力,族人注重和聲表現的音樂特色,更融合著「和諧」、「整體」等意識形態,充分顯示出其族群在文化傳承上特殊之意涵,並發展出舉世獨特的多音性音樂;與其他族群的音樂相較,更呈現出布農族特有的藝術性和價值。

綜合上述,可以說祭儀歌謠音樂是依附在文化習俗和宗教信仰的一種符號表現行為,不但是符號運用的系統化表現,更是傳達文化訊息的一種符號載體;它涵蓋了族人的生活、信仰、祭儀等社會脈絡,除了能反映其族群的歷史發展和文化特色外,布農族音樂在以人聲為樂器的世界裡,更是以音樂符號來傳達思想和情感,不論是外在的音樂形式、音樂要素或是音樂的本質,都帶有特殊的音樂語言表現和傳達功能,可以指涉出布農族的社會經驗和文化生活。

可見,布農族音樂的表現是豐富而多義的,除了是情感與情緒的複寫之外,更是族人藉著形構以及約定俗成構成的系統表現;其音樂夾帶著「意指」所指涉的「內涵」與精神力量,正是族群秩序與社會關係的樞紐。不僅在布農族社會制度當中,扮演著重要的傳達媒介,在台灣諸原住民族群當中更是獨樹一格。因此,就音樂語言的符號表現和文化發展的角度而言,值得以「符號學」的角度和論點來加以研究和探討。

布農族人口分布相當廣泛,目前實際總人數約在四萬人左右,尤其位居台灣東部的台東縣,是布農族郡社群聚居最多的地區之一。現今的台東縣海端鄉崁頂村,當年稱為鳳山郡里瓏山社,正是 1943 年黑澤隆朝發現布農族祭典歌謠「祈禱小米豐收歌」(Pasibutbut)的所在地。黑澤隆朝根據布農族「祈禱小米豐收歌」的音樂現象,重新討論音樂起源論,並從布農族的弓琴發音和自然泛音(大三和絃)的歌唱表現方式,在 1953 年,提出音階產生論,受到 Curt Sachs, Paul Collaer 以及 Jaap kunst 等音樂學者的重視;而布農族人「祈禱小米豐收歌」獨特的合音與泛音的半音階唱法,不僅在民族音樂學上引起極大的震撼,也使國際學術界瞭解布農族音樂的特色和重要性(黑澤隆朝,1973)。

因此,本論述僅就研究者職場所在的台東縣延平鄉、海端鄉等布農部落聚集之地區,針對其傳統祭儀和歌謠音樂作為研究和探討之主題;除了具有地利之便外,選擇台東縣作為研究之地區,實有其歷史性之重要意義。

有鑒於研究者非原住民族,在語言上有其先天之限制,針對此點將透過部落耆老、社區族人翻譯以及文獻資料的分析,補強研究的正確性,實為本研究之限制。

第一節　近代台灣布農族音樂研究之概況

布農族係無文字之民族，以致幾千年來的歷史形成一片空白，其傳統習俗、社會制度、宗教信仰等文化的傳承，皆靠著祭儀行為、歌謠吟唱表現，甚至是姿態語言的方式來傳達。在日治時代以前，有關台灣布農族的音樂文獻和相關記載十分缺乏，只能從荷蘭、西班牙、清朝、日本等時期流傳下來的文獻或從現存音樂的田野調查加以探討。

在荷西時代，西方傳教士的傳教與學校教師教育的對象，大多為原住民族中的「平埔族」；因此，荷西文獻只能提供極少的「平埔族」音樂資料（楊麗仙，1984）。而清代在研究台灣原住民族音樂的文獻資料中，最重要的早期作品當屬清朝康熙六十一年（1736）黃叔璥所撰的《臺海使槎錄》；除此之外，台灣原住民的音樂大都以文字敘述來記載，而非以音樂為主要研究對象，因此，所流傳下來的資料大多為旅遊式的記錄。

日本統治台灣期間，台灣總督府為了統治上的需要，開始對台灣各族群的風土民情進行研究調查，而音樂也成為調查對象的一部份；此期不論是學界或官方都留下了大量的成果，可以說整個台灣各原住民族音樂文化的調查記錄與研究工作，始於日本統治時代。

1910 年，日本政府來台後，最初只是基於「知己知彼」的政治統治需要，對台灣從事大規模的調查，藉以了解台灣各地的風土民情，後來則逐漸進入純學術的研究，而原住民音樂也成為研究調查對象的一部份；諸如台灣總督府在 1913-1921 年出刊《蕃族調查報告書》，對台灣原住民音樂提出報告，內容分為歌謠、舞蹈、樂器三項；張福興（1922）的《水社化蕃之歌謠與杵音》，田邊尚雄（1923）的《南洋‧台灣‧沖繩音樂紀行》，以及一條慎三郎（1925）的《排灣、布農、泰雅之歌》等，這些報告或著作對台灣原住民音樂研究均有相當大的貢獻。1943 年，日本音樂家黑澤隆朝在台灣展開了關於原住民音樂的研究與錄音，這是有史以來涵蓋面最廣、類型最豐富的台灣音樂調查與紀錄；黑澤隆朝並將台灣布農族音樂的寶貴資料推至國際民族音樂界，引起國際學術界瞭解布農族音樂的特色和重要性。國民政府時代，除了五十年代以中央研究院民族學研究所為主的調查訪問錄音之外，音樂學界著手於布農族音樂的錄音和調查，則在六十年代中期才正式展開。

因此，有關台灣布農族音樂文化的研究，日治時代是一個重要的分界點，現根據相關文獻（黃叔璥，1957；黑澤隆朝，1973；楊麗仙，1984；陳奇祿，1992；呂炳川，1982；許常惠，1992）歸納為四個時期：一、荷西滿清時期，二、日治時代，三、國民政府時期，四、八十年代以後，分述如下：

一、荷西滿清時期（1624-1895年）

從十七世紀至台灣割讓給日本的 1895 年之前，台灣原住民族音樂的研究，大致可分為二個時期：（一）荷蘭人佔據台灣的荷西時期，（二）滿清政府統治台灣的時代。

（一）荷西時期（1624-1622）

荷西時代，有關台灣原住民音樂的文獻記載並不多，主要依據來台的傳教士與學校教師，所提供的平埔族音樂資料，但並無布農族歌謠音樂的記載。由於來台歐洲人士所接觸的對象大都以居住在平地的「平埔族」為主，當時所遺留的文獻中，荷蘭的宣教士 Georgius Candidius（1597-1647）所著《臺灣島要略》一書，其英譯收於 Wiuiam Campbell 的《荷蘭治下的臺灣》，是關於台灣南部平埔族最早的重要紀錄；此外，Robert Junius 和 Daniel Gravius 等人所翻譯的聖書和土語資料，也都被視為研究「平埔族」最重要的資料（陳奇祿，1992；楊麗仙，1984；呂鈺秀，2003），此時期有關布農族音樂的資料記載是缺乏的。

（二）滿清統治時代（1622-1895）

滿清時代，由於此時期的漢族尚未深入台灣山地，其所記載的台灣原住民族，主要仍屬於居住在平地的「平埔族」，而不是在高山地區的「高山族」。當時有關於台灣原住民音樂的資料都是由非音樂學者所撰寫，大部份記載在遊記、地方志、雜記和見聞錄等文獻中，例如：《裨海紀遊》、《蕃境補遺》、《臺海使槎錄》、《番社采風圖考》，以及康熙末年至乾隆中葉，研修諸府縣志中的番俗章等等（陳奇祿，1992）。以現在的學術觀點看來，這些文獻紀錄雖然並不十分科學或嚴謹，但仍不失為重要的參考資料，其主要記載內容包括以下的類別：

1.漢族祭典音樂：大多以祭孔的雅樂佔大部份，並無布農族祭典的描述。

2.漢族戲劇：主要以描寫民俗節日的戲劇演出為主，但是並沒有說明戲曲的種類。

3.原住民族歌謠：主要記載著漢譯的歌詞，包括音譯和義譯，但並無布農族歌曲樂譜的記載。

4.原住民族樂器：對台灣布農族樂器的構造和使用方法，有簡單的敘述。

在 1945 年以前，關於台灣原住民音樂的研究，一般論文或文獻都從清中葉御使大夫黃叔璥（1957）的《臺海使槎錄》說起；事實上，清代有關於台灣原住民音樂的記錄資料中，目前發現最早的記錄為，1685 年由林謙光所著的《台灣紀略》，而黃叔璥則是第一個對台灣原住民音樂做較詳細介紹的學者（許常惠，1987）。

黃叔璥，字玉圃，順天大興人，康熙己丑的進士，康熙 61 年，受命出任巡台的御史。黃叔璥所著《臺海使槎錄》對台灣風俗的採集相當豐富，內容包括：「赤崁筆談」、「番俗六考」、「番俗雜記」。在該書卷五至卷七的「番俗六考」與卷八「番俗雜記」記錄的田野報告重要項目，包括：歌謠、樂器、歌舞，簡述如下：

1.歌謠

依據日本學者佐藤文一在《臺灣府志‧熟番歌謠》所言，黃叔璥「番俗六考」中記錄歌謠的方式，是採用廈門音並借著漢字將「番」音表達出來；採集的地區遍及台灣南北，總共約有三十四首歌謠，包括：頌祖、祭祀、耕作、狩獵、待客、慶典、公務、納餉、情歌等（佐藤文一，1937，頁82-136）。

黃叔璥的三十四首「番歌」，首先依照行政區為原則，再依地理區域及社群關係，將原住民歌謠分為北路諸羅番一～十、南路鳳山番一～三，總共十三個區域；每一區再挑選一首歌謠做為該社或數社之代表。例如，「崩山八社情歌」，顯示出此歌謠應流行於大甲東社、大甲西社、宛里、南日、貓盂、房裏、雙寮、吞霄等八社。這三十四首歌謠的詞意簡單容易了解，並以漢字書寫地方發音的方式來記載，可分為：愛情類的「新港社別婦歌」、勞動類的「蕭壠社種稻歌」以及告誡類的「灣裏社誡婦歌」等類別。在歌唱形式上，除了獨唱歌謠，例如，「斗六門社娶妻自誦歌」和以合唱形式表現的「武壠耕捕會飲歌」外，還包含男女對唱形式的歌謠，例如，「貓霧悚社男婦會飲應答歌」（黃叔璥，1957）。

《臺海使槎錄》中，對於北路諸羅番一「平埔族」歌唱的描述，與今日布農族歌唱情景有許多類似的地方。例如：「若遇種菜之期，群聚會飲、挽手歌唱、跳躑旋轉以為樂；名曰遇描堵。」（黃叔璥，1957，頁96）；而北路諸羅番三番的原住民，則是手牽手，腳踏地，歌聲不絕，例如：「每年以黍熟時為節，先期定日，令麻達於高處傳呼，約朝會飲；男女著新衣，聯手蹋地，歌呼鳴鳴。」（同上，頁104）。這些二百六十七年前所記錄下來的「平埔族」歌謠，不僅內容純樸、直率而寫實，與高山布農族也極為相似。

從黃叔璥所收錄的歌謠內容中，可以發現台灣原住民無事不歌，無所不歌之特質；《臺海使槎錄》不僅是目前所知對台灣原住民歌謠最早而直接的描述，也反映出清領時期，台灣原住民歌舞活動的情形，以及台灣中部、南部和西部平原「平埔族」生活的各個面向。

2.樂器

台灣布農族的音樂主要以歌唱的表現為主軸，樂器的地位就顯得比較不重要，因此樂器的種類並不多，且多以小型容易攜帶為主。在《臺海使槎錄》所記錄的樂器主要包括：口簧琴、弓琴、鼻簫、嘴琴、鑼、鐃、鼓等。

（1）口簧琴：口簧琴的音色微弱，黃叔璥描述為：「一種幽音承齒隙，如聞私語到更闌。」（黃叔璥，1957，頁176）。原住民族的口簧琴，男女皆可以吹奏，「番俗六考」記載口簧琴吹奏的方式為：「以竹為弓，長可四寸，虛其中二寸許，訂以銅片，另繫一小柄，以手為往復唇鼓動之。」（同上，頁105）。口簧琴的使用大多以求偶為主，例如：「薄暮，男女梳妝結髮，偏社戲遊，

5

互以嘴琴挑之,合意遂成夫婦。」（同上,頁105）可見原住民利用口簧琴作為表達情感之工具,情投意合者就可以結為夫妻。

(2) 弓琴:黃叔璥將弓琴與口簧琴稱為「嘴琴」,這兩種樂器的演奏都需咬在嘴裏,對於南路鳳山番一的口簧琴寫道:「不擇婚,不倩媒妁,女及笄構屋獨居,番童有意者彈嘴琴逗之……意合,女出而招之同居,曰牽手……」。可見弓琴在用途和功能上和口簧琴一樣是以調情、求偶主,並使用於訂婚、嫁娶的狀況（同上,頁145）。

(3) 鼻簫:又稱為鼻笛,是一種男性專屬的樂器。黃叔璥在番社雜詠二十四首中,對於鼻簫的描述:「引得鳳來交唱後,何殊秦女欲仙時。」（同上,頁176）。六十七在《番社采風圖考》對鼻笛也有記載:「麻達夜間吹行社中,番女聞而悅之,引與同處」（六十七,1747,頁10）。證明了鼻簫的功能如同口簧琴與弓琴一樣,是台灣原住民族表現情感和求偶的重要樂器之一。

(4) 鑼:在《臺海使槎錄》所記載的樂器中,鑼的功能最為多樣而多元,不但用於婚喪、娛樂的場合,也可用於守夜巡邏或歌唱舞蹈的情況。在喪葬的運用上,黃叔璥對於北路諸羅番四的描述為:「當未葬時,在社鳴鑼」,而南路鳳山番一文中:「土官故,掛藍布旛竿,鳴鑼輦屍,偏遊通社……」（黃叔璥,1957,頁145）;在守夜巡邏方面,對南路鳳山番:「……夜則鳴鑼巡守,雖風雨無間也。」（同上,頁143）;鑼在婚禮的運用上,在台灣的漢族婚新喜慶時,仍有以鑼作為前導,熱鬧敲鑼的情形,但在今日的高山族習俗已看不見敲鑼的狀況。

3.歌舞

歌舞是一種屬於群眾的集體動作,《臺海使槎錄》所提歌舞指的大多是在慶典或迎賓的場合,尤其會飲和歌舞活動是原住民生活中最大的樂趣,因而也形成酒、歌、舞三者一體的現象。一般而言,在歌唱的形式可分為,一人歌唱、眾人唱和以及眾人拍手應和;舞的形式則為,挽手旋轉,先退步再踴躍向前,此種肢體動作的表現形式與原住民族豐年祭的歌舞情形十分的相似（黃叔璥,1957,頁129）。不論是婚嫁禮俗或傳統的祭典儀式,原住民都以飲酒、歌舞以及樂器來傳達情意,如果男女情投意合則可結為夫婦,由此也顯示出歌舞在台灣原住民族生活中的重要性。

綜合上述可以發現清朝時代,台灣的原住民族,如同所有無文字的部落民族一樣,音樂是以口耳相傳的方式,藉以表現出族群的神話傳說、宗教信仰、風俗習慣、愛情娛樂以及婚喪喜慶等日常生活;而有關黃叔璥《臺海使槎錄》所記載原住民音樂的特色可歸納為:

1.器樂:以小型容易攜帶為主,大多用於求偶、守夜巡邏、喪葬和婚嫁等場合。

2.歌謠:以歌唱為主,具有「無事不歌,無所不歌」之特色,符合布農族喜愛吟唱之特質。

3.歌舞：是屬於群眾的集體動作，其歌唱方式也是以群體式的表現主要，包括：眾唱、領唱與和腔或一人歌唱，眾人拍手等方式，與現今布農族歌唱情景有許多類似的地方。

黃叔璥可說是早期台灣歌謠的採集者，所記錄下來的台灣原住民族的音樂風貌，雖然沒有特別針對布農族做研究或記載，但與現今布農族的表現方式大致相同，也是後代探討原住民族音樂相當珍貴的重要資料。他雖不是民族音樂學者，在音樂的能力有其限制，也未能將音樂做記譜，使得許多文獻中只留下歌詞缺乏音樂旋律；但他的田野觀察是忠實而仔細的，其記錄的歌詞仍足以作為研究參考之資料和重要典範。

此外，清代六十七的《番社采風圖考》，也以文字記錄台灣特殊的風俗，並附有圖繪，包括四千八目解說和二十一幅圖繪，其中四幅與原住民音樂有關之圖繪，介紹番人口琴、鼻簫的構造、奏法及使用的情形。因此，《臺海使槎錄》和《番社采風圖考》這兩本書可說是台灣早期原住民音樂的重要記錄和資料（六十七，1961；黃叔璥，1957；呂鈺秀，2003）。

整體而言，清領時期將台灣原住民歌謠、曲藝的表現，視為是一種民情的反映，當時採集記錄主要目的在於探求台灣的民俗風情，並進一步作為整頓「番」人尚未開化的習俗之依據，也因此所留下的台灣風土民情記錄和遊記式的篇章、方志，具有因循沿襲以及相當「一致性」之特色，而這種「一致性」正足以反映出當時的文化偏見，以及士大夫階層的集體心態。

二、日治時代（1895-1945 年）

從荷西時期至滿清時代，有關台灣原住民族音樂研究的記載，主要對象屬於居住平地的「平埔族」，直到日治時代，學者們才將研究對象重心轉移到所謂的「高山族」。1901 年，總督府組成官方「臨時臺灣舊慣調查會」進行近二十年的調查，此時期的專家包括人類學家，伊能嘉矩、森丑之助等學者相繼涖台。伊能氏專攻史學與考古人類學，以研究台灣史為其主要目的。森丑之助原為軍中華語通譯，專門研究台灣原住民的語言；兩氏從不同的觀點切入，共同從事於台灣高山族之研究。在此調查期間，總督府共出版了二十七冊的研究資料，包括：1913-1921 年出版八卷的《蕃族調查報告書》和 1915-1920 的《番族慣習調查報告書》共八冊，以及森丑之助的《臺灣番族圖譜》二卷和《臺灣蕃族志》第一卷（佐山融吉，1917/1983；森丑之助，1916/2000）。這些成果分別記載著台灣八個原住民族的調查資料，包括：阿眉族（阿美族）、卑南族、曹族（鄒族）、紗續族（賽夏族）、太么族（泰雅族）、武倫族（布農族）、排灣族、獅設族（四社或賽德克）；各族音樂分為：歌謠、舞蹈及樂器三項敘述，每一冊都有一至二章敘述原住民族的歌謠與舞蹈，其中歌謠類的歌詞以日文字母拼音的方式做記錄，並附有歌詞內容的解說以及樂器吹奏的方式。

　　《番族慣習調查報告書》主要記錄台灣原住民族運用歌唱的方式，來表達生活上各種層面的活動，包括：勞動、戰爭、祭祀、感情、酒宴……，等類型的歌謠；例如：「輕蔑他人之歌」、「放牛之歌」「呼叫朋友之歌」、「砍柴之歌」、「採藤之歌」、「刹茅之歌」、「椿米之歌」、「撈魚之歌」、「太平之歌」、「惡疫流行之歌」、「飲酒之歌」、「女子約會之歌」、「離別之歌」、「楠仔腳萬社之歌」、「獵首歸來，老人在屋內聚會之歌」、「出草歌」、「獵首歸途之歌」、「椿小米之歌」等。報告書中第二冊提到阿眉奇密社的歌謠以即興為主，分為蕃社傳統歌謠和社中流行的歌謠兩種；歌謠隨著吟唱者的年齡、性別、音色之不同，各有其表現特色，但是眾人合唱時，必定以複音的方式表達出來，可說是最早記載台灣高山族複音唱法的文獻（許常惠，1988）。

　　《番族慣習調查報告書》所提各族群有許多共同的樂器種類，但是在稱呼上則不相同，包括：笛、竹鼓、嘴琴、弓琴、銅鑼、太鼓、塔烏多烏司、可堪（口簧琴之一）、鼻笛、橫笛、縱笛、手琴、呼笛、蘆笛、胡弓……；在舞蹈部份，除了舞蹈名稱的記載之外，也有舞步和圖繪的說明。

　　在日治早期，有關於台灣原住民樂曲的記載，除了引用黃叔璥的《蕃俗六考》之外，《番族慣習調查報告書》具有實地采風的踏實精神，並給後世的研究者提供了豐富的資料；惟對音樂的記錄仍停留在語言文字的檔案處理，以及對音樂現象進行描述性的記錄，並沒有將音樂的聲音本體進行具體記錄或記譜。此後，日本學者對於台灣原住民歌謠的討論，逐漸以族群為單位做為研究範圍，例如：伊能嘉矩（1907）的《台灣土蕃歌謠的固有樂器》、一條慎三郎（1925）的《排灣、布農、泰雅族蕃謠歌曲》、移川子之藏（1931）的《頭社熟番的歌謠》、田邊尚雄（1923）的《第一音樂紀錄行》、竹中重雄（1932）的《台灣蕃族音樂的研究》、淺井惠倫（1935）的《原語台灣高砂族傳說集》、佐藤文一（1937）的《台灣府志‧熟蕃的歌謠》、黑澤隆朝（1973）的《台灣高砂族的音樂》等著作，都具有相當的參考價值。

　　在日治時期，台灣原住民歌謠的採集和整理，主要從兩個面向出發，一為文字的採集，以紀錄整理為主，並將口傳的歌謠文字化；一是音樂的採集，以樂譜、錄音設備記錄歌謠的旋律，作為分析研究之依據。

　　對台灣布農族音樂研究貢獻最大的首推日本學者黑澤隆朝。1943 年，1 月底到 5 月初，日本音樂學者黑澤隆朝接受台灣總督府外事部的委託，對台灣原住民族的音樂進行實地調查與錄音。黑澤隆朝上山下海，除了蘭嶼島之外，台灣島內九族（包括邵族）的高山族都被他蒐集調查，所採集的歌謠和器樂近千首，其中記譜的歌謠大約二百首，並製成二十六張唱片。尤其黑澤隆朝的巨著《台灣高砂族的音樂》成為後世研究台灣原住民音樂必讀的重要文獻：黑澤氏在該書中依歌謠內容，將台灣原住民歌謠分為七類二十一項，並按照歌唱的形式分為二大類十項，顯示高山族歌謠豐富而複雜的情形（黑澤隆朝，1973）。

　　1943 年，3 月 25 日，黑澤隆朝在當時的台東縣鳳山郡里瓏山社，（今日台東縣海端鄉崁頂村），發現布農族的祭典歌謠「祈禱小米豐收歌」（Pasibutbut），他根據布農族的音樂現象，重新討論音樂起源論。1951 年，黑澤隆朝將這次錄音寄至聯合國文教組織總部（Unesco），以及倫敦的國際民俗音樂協會（I.F.M.C.）被收入該機構的「世界民俗音樂錄音資料專輯」，並由日內瓦國際民俗音樂資料館出版發行，應為臺灣原住民音樂的唱片首度於國際上發行。1953 年，國際民俗音樂協會在法國舉行第六屆大會，黑澤在會中發表「布農族的弓琴及其對五聲音階產生的啟示」之論文，他從布農族的弓琴發音和自然泛音（大三和絃）的歌唱表現方式，提出音階產生論，受到在場音樂學者 Curt Sachs, Paul Collaer, Andre` Schaeffner 以及 Jaap kunst 等人的重視。在早期音樂史上，一直認為音樂是先由一個音、二個音、三個音逐漸演化而成旋律，旋律再演變成複旋律，最後才產生和音，而布農族人「祈禱小米豐收歌」獨特的合音與泛音的半音階唱法，完全推翻以往的假設，不但在民族音樂學上引起了極大的震憾，也使國際學術界對布農族音樂的特色和重要性，有了進一步布的了解（許常惠，1991 a）。

　　黑澤隆朝是唯一有機會紀錄布農族傳統祭典消失之前「祈禱小米豐收歌」（Pasibutbut）運作情形的學者，黑澤隆朝的研究不但超出其他人，並把台灣布農族音樂推進國際民族音樂界。如果說田邊尚雄是以音樂學家的身份，從事台灣原住民音樂文化研究的第一人，而黑澤隆朝則是日治時期最後一位台灣原住民族音樂的研究者，也是成就最卓著的民族音樂學者。

　　日治時期，對於台灣布農族音樂之採集過程，雖非有計畫、有組織也缺乏科學性，尤其在錄音設備簡略、交通不便，記音方式無跡可循的情況下，卻仍然受到國際學術界的矚目和討論。綜合日治時代的台灣布農族音樂研究，有以下特色和發現：

（一）布農族音樂的研究，有其重要性和價值

　　日治時代，有關台灣原住民音樂的研究，逐漸以族群為單位做為研究範圍，所記述的內容深入、態度嚴謹，並兼具學術研究之方式。以當時的環境、各項設備等方面的限制，在採譜或描述上或許會有疏漏，但對現在的台灣布農族音樂研究而言，其文獻資料記載扮演著重要的角色。

（二）有聲資料的誕生，提供豐富具體的布農族音樂資料

　　由於此時期對於台灣「高山族」音樂展開全面性的調查，使得台灣布農族音樂研究的歷史流程，從最初只有音樂活動的敘述、歌詞和樂譜的記載，增加了採集地點環境的紀錄，進而有了音樂的分析、五線譜的採用，以及唱片的出版。在有聲資料方面提供豐富而具體的音樂紀錄，包括：黑澤隆朝 1943 年錄音，1974 年由日本勝利公司出版的二張唱片，以及 1944 年，石田幹之助原住民歌謠所發行的三張唱片。

（三）音樂學與民族學研究風氣興盛

就學術研究而言，此時期的音樂家開始分析原住民歌謠的音樂組織或歌曲形式，學者則從事探討音樂在民族社會中的功能等學術性研究。從民族音樂學的立場而言，雖未能達到民族音樂學的結合研究，但是音樂學與民族學研究的風氣已十分興盛。

三、國民政府時期（1946-1979 年）

國民政府時代，除了中央研究院民族學者們（李卉，1956；凌曼立，1961）所做的調查訪問、錄音之外，音樂學界有關於台灣原住民音樂的採集和錄音，則要到六十年代中期才算正式展開。尤其在 1966 年到 1967 年之間，由台灣人首次發起的「民歌採集運動」，是最有系統、規模最大，影響台灣最深的重要時刻；期間主要領導人為史惟亮、許常惠以及呂炳川教授，其調查以錄音和採集為重點，主要目的在保存即將消失的台灣古老高山族音樂，期間所採集的原住民族歌謠與田野日誌大約有兩千首，可說是台灣民族音樂學研究者最直接而可貴的的重要參考資料。以下將國民政府時期的研究和採集特色說明如下：

（一）中央研究院民族學之研究

國民政府時期，中央研究院民族學研究所繼續日治時代的原住民族研究工作，但是大量的民族學資料並沒有受到應有的重視或做有系統的整理。以量而言，台灣原住民族的研究為數並不多，雖然目前有四百多筆由專業翻譯完成的日治時期史料，但翻譯主要目的在於提供學術研究之參考；其內容是以民族誌方式來闡述，包括物質文化、親族制度以及社會組織，而涉及台灣布農族音樂探討的論文並不多，其中只有幾位人類學家做了有關台灣原住民族音樂的研究報告，例如：李卉（1956）的《台灣及東亞各地土著民族的口琴比較研究》，凌曼立（1961）的《台灣阿美族的樂器》。

（二）第一階段民歌採集運動

1966 年，由史惟亮、李哲洋及德國學者 W. Speigel 發起山地民歌的採集工作，以「民歌採集運動」為號召，一共進行了五次的採集。

1. 第一次採集：1966 年，採集對象包括阿美族三個村落：花蓮縣吉安鄉的田埔村、花蓮縣光復鄉的東富村以及豐濱鄉的豐濱村等三個部落。

2. 第二次採集：1966 年四月，由李哲洋、侯俊慶擔任採錄，對象是新竹縣五峰和苗栗縣南庄的賽夏族。

3. 第三次採集：1966 年，由李哲洋、劉五男擔任採錄工作，主要是記錄賽夏族矮靈祭的音樂。

4.第四次採集：1967 年，五月下旬，由李哲洋、劉五男擔任，集中採錄花蓮、台東一帶的阿美族音樂，期間足跡遍佈三十多個村鎮，共採錄阿美族、卑南、排灣等族的歌謠共計約一千首。

5.第五次採集：1967 年，七月下旬到八月上旬，民歌採集歷時兩週，採錄者增加到八人，分為東、西兩隊。東隊採集者有：史惟亮、葉國淦、林信來，所採集的對象包括：泰雅、布農、卑南、魯凱、排灣、雅美各族群。西隊採集者有：許常惠、丘延亮、呂錦明、徐松榮、顏文雄，採集對象包括：邵、排灣、魯凱三個族群以及客家與福佬的民歌，共採錄了近千首的歌謠。

（三）第二階段民歌採集運動

1978 年，許常惠在企業家范寄韻先生的贊助下，組織「民族音樂調查隊」進行第二階段的「民歌採集運動」，次年因經費不足而宣告停止。這項「民歌採集運動」把台灣全省各地所保存的民族音樂作了全面性的調查（包括布農族音樂），總共收集二千首以上的平地與原住民歌謠，並加以錄音保存。這是國人首次以全面而有組織的方式，對台灣的民族音樂進行調查和採集，也是二十世紀以來，有關台灣民族音樂研究十分珍貴的歷史資料。

（四）奠定台灣民族音樂學研究之基礎

就台灣原住民音樂的發展史而言，1959 年是一個具有指標性的年代，在此之前，台灣音樂界的研究風氣和發展是緩慢而漸進的，雖然陸續有張福興、陳泗治、郭芝苑、呂泉生等學者的努力耕耘，但其技法和觀念大多來自於日本。直到 1959 年，許常惠教授為國內音樂帶起台灣音樂採集和研究的新風潮，期間經由許常惠與音樂家史惟亮所發起的「民歌採集運動」，不僅是維護民族音樂發展的重要推手，更奠定了台灣民族音樂學術研究的基礎。

1.許常惠：許常惠教授自法國留學歸國，一方面致力於漢人音樂的考究，一方面號召學者及學生投入原住民音樂的採集，除了接續日治時代田邊尚雄的山地採風之外，並與留德的史惟亮及留日的呂炳川，展開全面性的田野調查和採集工作，使台灣原住民族的歌謠得以倖存，並成為台灣本土音樂的重要資產。

1978 年，許常惠在「第二次民歌採集運動」的活動中，深入台東縣延平鄉與南投縣信義鄉做布農族音樂的採集和錄音，並發表《布農族的歌謠-民族音樂學的考察》篇。除此之外，許常惠的著作相當豐富，例如：1978 年的《台灣山地民謠原始音樂第一、二集》，1987 年的《民族音樂論述（一）》，1988 年的《民族音樂論述（二）》，1991年的《台灣音樂史初稿》，1992 年的《民族音樂論述（三）》以及 1998 年的《台灣原住民的音樂：台灣民俗技藝之美》等著作。許常惠教授對台灣近代音樂的影響涵蓋了音樂創作、教學、田野調查、國際組織交流以及音樂著作權等面向。在許常惠四十餘

年的努力和影響下，不但顯現出台灣音樂豐富而多元之面貌；其理念和作為更深深的影響了日後台灣學院派音樂的研究風潮。

2.呂炳川：呂炳川教授師承岸邊成雄，在治學的方法上有著嚴謹的史學上的訓練基礎和培養，他以比較文化研究作為立足點，開始著手於民族音樂的相關研究；可說是第一位以民族音樂學者的身分，從事台灣原住民音樂採集工作的本土音樂學者。1966年，開始台灣民族音樂學的田野工作，主要的調查研究內容可分為，台灣原住民音樂和漢民族音樂兩大範疇。在台灣原住民音樂部分，呂炳川教授實地調查的地點超過130個村，內容主要以族群做為分類和區隔，包括：阿美族、卑南族、布農族、邵族、泰雅族、鄒族、排灣族、賽夏族、雅美族、西拉雅族、巴則海族、噶瑪蘭族等族群的歌謠音樂。

1964年起，針對南投縣、高雄縣、台東縣、及花蓮縣等地的十四個布農族村落做調查和搜集；尤其在1966年至1977年，呂炳川深入布農族的十五個村落作布農族音樂的調查和收集，其著作包括：1979年的《呂炳川音樂論述集》以及1982年的《台灣土著族音樂》，此書並配搭中國民俗音樂專集第十、十一輯的兩張唱片出版（呂炳川，1979，1982）。

1977年，呂炳川教授以「台灣高砂族之音樂」唱片及論文，代表日本勝利唱片公司參加日本文部省舉辦的藝術祭獲得大賞。呂炳川教授的獲獎，對於長期以日本學者為中心的台灣原住民音樂研究而言，顯得特別具有意義；因為此次研究台灣原住民音樂的權威學者黑澤隆朝也同時參選，惟最後評比的結果是呂炳川獲日本藝術祭大賞。日本學術界肯定了呂炳川的研究，也意味著關於台灣原住民音樂的學術研究，重心已經開始轉向台灣本土的學者。

就民族音樂學的學術發展脈絡而言，呂炳川學習的背景年代，正處在「比較音樂學」轉型到「民族音樂學」的重要時期；他承續日本學派的經驗和知識傳統，加上對音響及攝影器材的鑽研與投入，使得他在知識面臨轉型期的過程當中，得以在田野工作基礎上提出新的理論與方法。呂炳川長期又全面性的調查研究，在內容上除了台灣原住民音樂的研究之外，同時也對台灣本土音樂做了廣泛而深入的調查與研究，不僅超越了黑澤的範疇，也為台灣的民族音樂學的發展，樹立起成功的典範，可說是台灣民族音樂學研究的開拓者。

綜觀國民政府時期，對台灣原住民族音樂的研究，大多注重於概觀性的了解與探討，對於台灣布農族音樂在族群社會所扮演的角色或功能，則顯得較缺乏更深一層的研究。但從另一個角度而言，以實際「參與觀察」為主的研究方法，進行長期深入的田野工作，不僅具有認識論上的意義，在研究的過程中也鞏固了研究者與被研究者之間的關係。此時期的研究，可謂打開了布農族音樂文化探索之門，呂炳川教授（1982）認為，台灣布農族音樂量的豐富，超過人口佔百分之九十八強的漢族民間音樂，甚至包羅了整個歐洲的歌唱型式；許常惠教授（1992）也提到，台灣歌謠音樂中，台灣布

農族歌謠的是獨特而重要的。因此，這段時期全面性的調查，證實了台灣原住民音樂的豐富可觀以及布農族歌謠之特殊性；所採集的錄音與田野日誌，不僅成為台灣民族音樂研究者的寶貴資料，並提供了可與日治時期資料做對比的重要資訊，而此種實地蒐集和研究的精神，更帶動日後台灣地區民族音樂學術研究的風氣。

四、八十年代以後（1980 年代迄今）

台灣原住民族音樂的研究，自日治時代至七十年代，多偏向於綜合性的概論，1980年代中期以後，不論在研究的方法、觀點、目的或對象，都逐漸出現調整與轉換。八十年代以後，音樂分析的主題除了採譜後條列式的整理之外，所分析的內容還包含：音色音響、音樂語法和樂理系統等，而布農族田野調查的方式，也以研究的角度和詮釋之觀點來進行。

近三十年來，有關台灣原住民音樂研究之論著，已有比較廣泛的研究範圍與方法，包括台灣原住民族音樂的調查、紀錄、採譜和分析等；在綜合性之考察分析方面，首推呂炳川教授、許常惠教授等人；單一民族之專題研究則有吳榮順教授的布農族，此外，徐瀛洲教授的雅美族，浦忠成教授的鄒族，林信來、巴奈．母路等學者的阿美族歌謠音樂研究。原住民族研究者的陸續加入，不僅使研究台灣原住民音樂文本逐漸的增多；另一方面更由於政府在文化政策上的調整，使得有關台灣原住民文化音樂的研究，呈現出多元的現象。

（一）單一族群的學術研究

目前台灣原住民族共有十二族，分布相當的廣泛，從吳榮順（1988）、林清財（1988）、蘇恂恂（1983）、許晳雀（1989）、洪汶溶（1992）、林桂枝（1995）、巴奈.母路（1995）、楊曉恩（1999）、王宜雯（2000）、魏心怡（2001）、孫俊彥（2001）等論文，可以發現此時期在學院中對於台灣原住民音樂的研究，大多專注於單一族群的音樂研究，以及音樂聲音的採集記錄和分析；這些難得的學術研究論文，雖然無法呈現台灣整個原住民音樂系統的全貌，但針對各族群音樂風格與現象的對比研究，以及同一民族區域、部落音樂差異的分析比較等論文的陸續發表，也為台灣的原住民族音樂研究，建構出每一個族群音樂的特色。

（二）原住民族學者的研究

基本上，以原住民身分從事台灣原住民音樂的研究，不論在語言的準確度或田野調查的便利上，都佔著相當的優勢。尤其，近年來在此領域內的研究中，投入台灣原住民音樂研究的原住民族學者們（林信來，1981；黃貴潮，1998；巴奈‧母路，2004；周明傑，2001；浦忠成，1997，2002）對於台灣原住民音樂歌詞的發音和處理，以及祭典儀式在原住民社會文化之功能分析等，都有相關論述發表和作品出版。

（三）跨領域整合之原住民音樂研究

台灣早期碩士論文的討論方向，多偏向台灣原住民歌謠聲音部份的採集記錄與分析；而音樂在文化脈絡中所佔的地位，大多為附帶或補充性的說明，至於進一步討論音樂現象與民族文化間的意涵關聯，則是近年才逐漸開展的。

近二十年來，人類學者、語言學者、民族音樂者，先後與音樂學者一起著手合作，完成了跨領域的台灣原住民音樂研究。例如：錢善華與胡台麗的「排灣族鼻笛」；錢善華與洪國勝的「原住民童謠」；胡台麗與謝俊逢的「賽夏族矮靈祭儀及音樂」；以及李壬癸與林清財、溫秋菊做的「埔里巴宰族音樂」；李壬癸與吳榮順在語言學與民族音樂學上的跨領域研究：「花蓮葛瑪蘭族的音樂」、「巴宰族音樂」、「日月潭邵族音樂」、「南鄒族音樂」等議題（吳榮順，2004），這種跨領域的學術合作，是台灣原住民音樂研究上的一大突破。

（四）布農族音樂的專題研究

在布農族音樂的專題研究方面，自從黑澤朝隆首先將布農族音樂發表於國際民俗音樂學會，開啟了布農族音樂研究的先驅；而後有呂炳川、史惟亮、許常惠、吳榮順等學者的陸續研究，將布農族音樂的形式與內容逐一的呈現在國人的面前。

吳榮順教授是目前台灣專注於布農族祭儀歌謠研究的知名學者，從 1987 年起，其足跡踏遍台灣近六十個布農族的聚落，對於布農族音樂展開全面性的調查，並著手整理和探討布農傳統祭儀和民族音樂的關係。

吳榮順教授，以布農族傳說歌謠與祈禱小米豐收歌為主題，對於布農族傳統祭儀和歌謠作深入的調查、記錄、分析和探討。1988 年完成《布農族傳統歌謠與祈禱小米豐收歌的研究》的研究論文；在論文中分析布農族祭儀歌曲三十四首，勞動歌八首，生活歌十七首，兒歌二十一首，小米豐收歌七首，內容詳實並具有獨創之見解，為布農族傳統音樂的研究奠下根基。

1988 年製作《布農族之歌》，由玉山國家公園管理處發行。1989 年出版《青山春曉》台灣高山原住民習慣與音樂紀實論文集。1990 年至 1991 年先後製作了《布農族郡社群宗教音樂》，1992 年更在法國國家社科院民族音樂中心（CNRS）發表《布農族祈禱小米豐收歌在傳統社會中的結構和功能》論文，對於布農族音樂精闢的論述和見解，甚受國際學者的重視。

1993 年，六月撰寫《布農族歌樂與器樂之美》一書，由南投縣立文化中心編印，內容有五篇：歷史溯源篇、音樂生活篇、音樂系統篇、布農歌謠篇及布農樂器篇等；書中詳實的資料讓我們能了解，布農族的生活習慣、親屬組織、文化制度社會環境和宗教觀念，以及傳統音樂的文化藝術。1996 年發表巴黎第十大學博士論文 *"Le chant du pasi but but chez les Bunun de Taiwan:une polyphonie sous forme de destruction et de récréation"*；此研究針對布農部落進行參與觀察，並透過語言的學習，以族人的觀點及

思維模式來探究「Pasi but but」的操作方式以及聲部結構型態，進而解開了「Pasi but but」音樂運作的模式。

　　1999 年，在台東縣文化中心主辦的「後山音樂祭」學術研討會發表《布農音樂八部合唱的虛幻與真相》論文。同年，在中央研究院民族學研究所主辦的台灣國際原住民學術論文發表會，提出《南投縣境巒社群與郡社群布農族人的「八部音現象」：破壞、重建與再現、循環的複音結構》論文。2002 年，在文建會主辦的民族音樂學國際學術論壇論文發表《傳統複音歌樂的口傳與實踐：布農族 Pasibutbut 的複音模式、聲響事實與複音變體》論文，對於布農族「祈禱小米豐收歌」Pasibutbut 的複音模式、聲響事實與複音變體提出論述。2004 年，在國立台灣藝術教育館主辦的美育月刊發表《偶然與意圖——論布農族 Pasibutbut 的「泛音現象」與「喉音歌唱」》；對於布農族「祈禱小米豐收歌」的泛音現象與喉音歌唱做比較和分析。

　　在有聲資料方面，1988 年首先出版《布農族之歌》錄音帶，布農族人以渾圓厚實的聲音，表現出族人與超自然世界天神 Dihanin 的傳達和交感呼應。1992 年，五月由風潮唱片公司出版《布農族之歌》CD，收錄了布農族五個完整族群的傳統音樂，並分析布農族音樂在民族音樂的定位，以及在現今社會環境文化中的特殊性。1992 年，《布農族之歌》榮獲金鼎獎推薦優良唱片、中時晚報年度最佳製作人獎，這是台灣第一張以民族音樂觀點整理出來的台灣原住民音樂 CD，歌詞以羅馬拼音翻譯對照，除了強調布農音樂和聲美的概念之外，並說明了每一首歌謠所蘊含的社會結構和傳統宗教的功能。此外，1994 年，由玉山國家公園管理處出版《布農族的生命之歌》CD；1998 年，由高雄縣立文化中心出版，高雄縣六大族群傳統音樂《布農族民歌》CD 和書籍。

　　由於吳榮順教授的熱心投入，不僅研究對象的時空整體性有所遞嬗，在田野調查的器材、研究理論與方法上，均不可同日而語；不但為台灣布農族音樂傳統文化整理出許多珍貴的記錄和資料，也為台灣布農族音樂研究建立了十分重要的基礎。

　　綜合上述可以發現，1945 年以後的三十年，台灣當代的民族音樂學者，對於原住民音樂作了為數可觀的記錄與研究；惟各學者大都敘述各族群的地理、人口、生活方式、風俗習慣與祭儀等各項背景，從音樂本身分析音樂曲式、演唱方式與歌詞大意等；或以音樂的種類來做區分，從音樂的使用來解釋、探討社會功能或聚落等議題，對於以「符號學」觀點來研究台灣布農族音樂的論述仍較為缺乏。

　　在社會文化環境中，人類運用音樂來構思和構築音樂的結構，而利用其他學科的方法來探討、分析音樂，更是目前音樂研究發展的趨勢。近數十年來「符號學」的理論已被運用在傳播、電影、藝術等各領域，有關布農族音樂語言之傳達功能、符號的運用以及符號「內涵」指涉表現等議題的研究和論述，卻相當匱乏；要提升台灣原住民音樂研究的質量，拓寬音樂研究的範圍，以適應現代化社會的需要，為音樂分析尋求更有意涵的解釋，並與國際學術研究互相接軌，實有利用「符號學」的理論作深入探討之必要性。

第二節 「符號學」對布農族音樂語言和文化研究之重要性

「符號學」（Semiotics）源於希臘文的「*Semeion*」，是一種對社會文化學術進行探討、說明的理論系統，「符號學」的對象是比人類語言更為廣闊的泛語言現象；主要在研究事物「符號」的本質、「符號」的發展變化規律、「符號」的各種指涉意涵以及「符號」和人類活動的傳達功能和關係。

「符號學」的主要任務之一，就是建立一個由文化慣例構成的約定俗成系統，藉以區分不同類型的符號，並以不同方式進行研究並解釋文化的現象；使人們可以通過符號的表現，了解各文化的邏輯結構，進而研究所有建立在為某些事物「移轉關係」的現象。在「符號學」的基本觀點之下，任何的文化現象都可以變成符號活動，並能被深入地研究與理解；運用符號的方法，使我們能看到事物被隱藏的意涵和體系，也就是在本來沒有或並沒有符號的地方，可以利用符號的觀念、方法來加以區分和思考，並且形成一種方法、一種立場或一種主義，這就是「符號學」。

在傳達的過程中，人類通過某種有意義的媒介物，傳達出某種訊息，這個有意義的媒介物就是「符號」。在社會生活環境中，「符號」是潛在的一種傳達手段，人類生活的交往以及意念的傳達，最主要的是「符號」意義之了解與運用，以及對於語言系統中各種傳達規則系統的運用；而當這些行為和結果成為人們可以運用的遺產時，其「符號」功能就被約定出來了。

人在本質上是一種傳達的動物，人之所以異於其他生物之處，在於人類有運用「符號」的本性。事實上，社會所接受的任何傳達手段，都是以群體習慣或約定俗成的方式，漸漸成為一種「符號」。人類利用「符號」了解事件之間的關係，並產生新的知識解決問題進而推論結果；不論是從事語言或非語言的傳達，都是藉由各種「符號」來傳遞訊息進行溝通，並維持或挑戰社會秩序的。「符號」的機制和運用，使得人們可以借助於可感知的「符號」形式去認知不存在、不在場的客體，或通過「符號」形態的知識和經驗，去了解客體或文化現象。

基本上，文化是一整體的符號系統，傳達的律則就是文化的律則；美國人類學家T.Edward Hall 將文化視為一種傳達，Hall 在其《文化即傳達》的理論中，強調：「語言、文字或符號的使用，是表達文化意涵的主要媒介物，透過語言、文字、符號，人類的行為表達，才能產生特定的意義。」（Hall, 1965, p.31）。自古以來，「符號」和人的生活環境以及文化有著密切的關係，文化可說是人之主體活動的具體成果，精神創作之客觀表現；它是屬於人文、社會科學的共同「話語」（discourse），在語言、宗教、神話、科學、藝術、音樂中皆有其不同的符號形式；人們的認識事物以及思考問題都離不開「符號」，一切文化的構造可說是由「符號」所編織而成的，文化就因「符號」得以產生和延續。

　　以西方文明史的觀點來看，在古希臘時期就已經產生了「符號學」思想的胚胎，當時雖尚未有所謂的「符號學」名稱和具體論點，但已經有「語言」、「標誌」、「指令」等名詞和符號觀念的產生（李幼蒸，1996）。從西元前六世紀，畢達哥拉斯（Pythagoras, 580-500B.C.）將數學的邏輯帶入音樂內容的探索之後，柏拉圖、亞理士多德也相繼提出美的本體論學說，倡導藝術與技藝的區分；此後文藝復興時期的人文主義思想、十七世紀的西方美學以及十八世紀的美學論點，都持續以科學理性的邏輯延續著相關論述和學說。

　　「符號學」是一種內部構成不斷調整的思維活動，其表述的方式比較抽象，用語也相當的專門性，往往被視為艱澀難懂的一門科學。在六十年代以前，「符號學」只是一種觀念，歷經多年的論證，人們才意識到「符號學」分析觀點和研究的重要性。

　　「符號學」正式作為一門獨立學科興起於六十年代的法國、美國、義大利以及前蘇聯。目前「符號學」正以強勁的發展向各個學科領域延伸，對「符號學」的認識與運用已形成一種重要的研究趨勢。今天「符號學」研究已不限於語言學及結構主義等面向，其理論已由語言符號學發展成為一門綜合性的基礎科學，「符號」的運用也進入了系統化、標準化和國際化；尤其在現代文化學術中，「符號學」具有相當大的重要性，它不但涉及跨學科領域的研究，並被應用在音樂、電影、藝術等不同的領域上，不僅為藝術解讀提供了理論分析的方法；更成為當代社會人文科學認識論和方法論探討中的重要組成部分，其影響可說涉及一切的社會人文領域學科。

　　「符號學」如此發達顯示出人類思想的進步，如果將音樂視為是人類語言中的一種，是傳達訊息的活動；那麼音樂就是人類符號活動的一部分，也是傳遞文化訊息的一種符號載體。因此，將音樂做為符號系統來研究，就不僅是可能的，也是合乎邏輯的。

　　過去二十多年來，西方音樂符號學者們諸如：J.Nattiez（1994）以及 E.Tarasti（2002），一致主張音樂作品即是一種符號系統，藉著「符號學」術語和理論，來分析音樂的結構組織；並將人們在音樂文化活動中的意識反應，利用符號的方式去認識、思考、研究它，使音樂呈現出一種既理性（理論）又感性（實踐）的現象。足見「符號學」在音樂上的應用，不僅有助於文化和音樂語言的理解，更可以開啟「符號學」在原住民音樂研究的新領域。

　　在布農族社會中，音樂可說是表現族人情感和文化的符號載體，它是透過「符號」之仲介與釋意之轉換，由富有社會意義的符號集成；並藉著多聲部的合唱形式以及簡潔的節奏，串聯了布農族人的一生。就主體而言，布農族音樂是族群文化的重要表述，除了是情感與情緒的複寫之外，更是族人藉著形構以及約定俗成構成的系統表現；也就是將意念、情感通過一定的媒介物加以客觀化，使之成為可以傳達的符號。布農族音樂所夾帶的符號「內涵」指涉和「意指」作用，正是族群的秩序與社會關係的重要樞紐，它不但體現布農族文化生活與規範，也隱含了布農族傳統社會組織的特殊性。

　　可見布農族音樂並非單純的聲響再現，對於布農族音樂除了聲音的記錄和分析外，其音樂語言的特殊性和傳達功能，必須透過符號的解碼和分析，將內在生命具體化、客觀化。因此，在對應目前的研究環境、社會變遷等種種因素，以及人文背景的剖析之下，台灣原住民音樂文化仍然存在許多可以被關照、加強的課題；而利用「符號學」來探討台灣布農族音樂如何反應文化內涵與社會的互動關係，如何感知、體驗音樂語言所要傳達的文化意涵和功能等，正是研究台灣原住民音樂，不可忽視的重要問題。

　　有鑑於此，本研究從整體面來探討台灣布農族音樂和文化，將布農族音樂視為一種傳達的「語言」，也是布農族社會的符號行為；它如同科學、語言、歷史、宗教以及神話等活動一樣，都是人類心智掌握和詮釋文化的方式之一；要了解台灣布農族音樂的內涵與意義，探究音樂如何符號化並轉變成傳達的訊息，以及布農族音樂語言所呈現的指涉意涵，只有從「符號學」的層面來研究，並以傳達的觀點來解釋。

　　「符號」運用的系統化使我們可以利用「符號」的形式來記錄、詮釋、轉譯或表現布農族音樂；而透過音樂的「外延」和「內涵」意指作用，可以分別研究音樂的指涉意涵、傳達功能以及審美感應，如此，才能掌握台灣布農族音樂所傳達的真正意義和功能性，進而對布農族音樂語言和社會文化之關係有所理解。

　　就國內「符號學」研究的書籍來看，有關音樂符號學理論內容的詮釋與理解，尚未有專門著作出版；因此，必須借助「符號學」在其相關領域的研究作為理論基礎，藉此不僅可以拓寬音樂研究的範圍，「符號學」在音樂上的應用，將有助於對布農族文化和音樂語言的理解，為布農族音樂分析尋求更有意涵的解釋。本研究除了以「布農族音樂和文化」作為研究主題外，主要以 F.de Saussure 以及 C. S. Peirce 的「符號學」和「傳達」理論作為研究基礎，建立布農族音樂語言「符碼」之基本論點；並佐以文獻和田野之驗證，以及人類學角度下之文化族群脈絡，包括布農族群的遷徙和分布、歷史沿革、文化演變、聚落生活、風俗文化、社會組織、宗教信仰、傳統祭儀等各項議題，作為探討布農族音樂語言、文化研究之參考背景和依據；藉以了解布農族音樂在社會文化制度當中，具有哪些重要的傳達功能，以建構研究架構的整體性，並以 Roman Jakobson 的傳達功能模式，針對布農族音樂傳達的主要結構、傳達功能的多義性作分析，歸納出布農族音樂的「內涵」指涉和功能性，了解布農族音樂如何在文化機制中被使用，進而探討其所反應的文化議題。期盼藉由台灣布農族音樂文化與「符號學」的相關性，對未來台灣原住民音樂研究，提供另一思考之方式，並增進台灣原住民音樂發展研究的完整性。

第三節　本書內容架構

本書共分為七章，第一章　緒論。社會所接受的任何傳達手段，都是以群體習慣或約定俗成的方式，漸漸成為一種「符號」；「符號」的機制和運用，使得人們可以借助於「符號」形態的知識和經驗，來傳遞訊息進行溝通並了解客體物件或文化現象。

音樂，是一種傳遞訊息的有聲符號，也是布農人與超自然之間傳達和溝通的方式。布農族音樂帶有特殊的音樂語言表現和文化意涵，不但是「符號」運用系統化的表現，更是傳達訊息的一種符號載體；音樂夾帶著「意指」所指涉的意涵，正是族群秩序與社會關係的樞紐，不僅在社會文化制度當中扮演著極重要的傳達媒介，在台灣諸原住民族群當中更是獨樹一格，具有相當獨特之研究價值。

要了解布農族音樂如何轉變成傳達的訊息，音樂如何符號化以及布農族音樂語言和文化所呈現的「意指」作用，只有從「符號學」層面來探討和分析，並以傳達的觀點來解釋，才能掌握布農族音樂文化傳達的真正意涵和功能，也可以對未來台灣原著民族音樂研究，提供另一思考之方式。

第二章　「符號學」的意涵與相關理論。西方哲學傳統對於符號思想的研究，可追溯至古希臘時期；而「符號學」思想的確立與發展，則是二十世紀初，由美國哲學家 C. S. Peirce 和瑞士語言學家 F.de Saussure 分別命名的一種「新科學」發展形態。

目前「符號學」是一個影響日益擴大的研究領域，其研究已不限於語言學及結構主義等面向，而是比人類語言更為廣闊的泛語言現象。近二十年來，「符號學」的理論更被運用在各領域，音樂符號學者們更把音樂當作「符號」的一個系統來研究，將人們在音樂文化活動中的意識反應加以有形化，開啟了「符號學」在音樂研究的新領域。

從現代學術的角度來看，「符號學」作為一門科學主要是西方學術思想史之產物，其歷史範圍大致相當於西方哲學史和思想史之範圍，本章針對「符號學」的歷史源起、研究面向，符號理論的沿革與發展，以及現代符號學的各學派論述做探討。

第三章　布農族歷史的沿革與文化特色。文化的延續是每一個族群的精神中樞，也是族群的重要根源；布農族因為不斷的遷徙，對於自然界的威力與變化十分敬畏，不但發展出深具原始性以及保守性等特質的社會文化，也產了許多的禁忌、巫術、神話、祭典和占卜等風俗習慣和宗教性行為，它不但主導了布農族早期歷史的發展，更發展出舉世獨特的音樂文化。

布農族文化變遷所形成的變貌，就是一套約定俗成的符號系統表現，也是族群生活和思想的呈現，而音樂更可說是布農社會演進過程的呈現和紀錄；除了族群、地理環境與音樂本身的特質外，其生活型態、神話傳說、社會組織、生命禮儀、傳統祭儀以及宗教信仰等行為表現，更是構成布農族音樂最重要的「文化背景」。

　　布農族在歷史文化變遷的過程中，其社會文化持續與轉變的複雜性，不但呈現出其「再現」族群文化的融合性，也顯示出族群發展和外在力量的密切關係。二十一世紀的今天，布農族深受現代社會結構的影響，文化出現不斷的解構、涵化與再建構的變遷。當布農族人從「同質」社會，轉變為「異質」社會的同時，是否必須透過原有的文化觀念，創造出新的文化和秩序甚至認同性，才能維繫族人對自我社會與文化的認同，並維持其傳統文化和音樂之地位。

　　本章就布農族的歷史沿革與文化特色，整理相關文獻，分別探討布農族的擴展與遷徙，文化變遷的因素對族群文化之影響；並從布農族的部落社會組織特性、生活型態、宗教信仰、約定俗成的文化活動和符號表現，分析布農族各個聚落內部構成與外來社會互動的關係，以及布農族文化在「多線演化」的結構下所呈現的社會制度、分工、政治、共享概念以及象徵性等社會行為特質。

　　第四章　符號指涉和布農族傳統祭儀之相關性。在傳達的過程中，傳統祭儀是一個約定俗成的符號系統，也是一種「意指」作用的模式，可以把秩序和規律性帶給萬變的大自然和社會生活；不但具有特定的功能與象徵性意義，並且與文化社會的特質及儀式過程密切相銜。對布農族而言，祭儀是對祖先、大自然、族群的回應，也是與神靈溝通的重要媒介，具有其特殊的淵源和「意指」作用，不但能重燃社會的集體感情，具有族群認同的具體化功能，更是傳達布農社會文化訊息的最佳方式。

　　傳統祭典不僅是布農族整體文化的縮影，其歌謠音樂更以不同的美學符號表達方式指涉了宗教祭儀性的意涵；布農族人正是藉著具體自然符號或抽象的象徵符號，以便與神、超自然界做傳達和溝通。

　　因此，要探討布農族傳統祭儀如何符號化以及其所指涉的意涵，就必須將布農族的社會文化現象轉換為符號現象，做進一步的探討。本章分別從符號意義的產生和組成，布農族文化的符號型態和概念，布農族生命儀禮的符號指涉和象徵意涵，以及布農族歲時祭儀的符號表現和象徵做分析和說明。

　　第五章　布農族音樂語言的符號表現與解析。在布農族的社會族群當中，音樂是組成布農族文化的主體，傳統祭儀活動中的音樂表現不但具有傳達訊息的指涉功能，更是由具體的「符號」行為按照特定的「語法」結構所組合而成，藉以傳達訊息的一種「符號」載體。

　　音樂語言的結構反映了人類關係的模式，其功能與重要性更是關係到個人的社會經驗。布農族音樂不論採取什麼形式，都是系統性的符號化表現，利用「符號學」對於布農族群文化音樂的分析，乃在探討語言和音樂之關係，音樂如何變成象徵的概念，以及所傳達的社會文化意涵和功能。因此，本章強調透過符號的「外延」和「內涵」作用，來探究布農族的音樂語言的符號表現和指涉；而音樂文本所形成的語言，可運用 Saussure 的「表義二軸」論點來進行音樂符碼的解析，將有助於布農族音樂語言的理解，進而了解其所反映的社會文化意涵。

　　第六章　布農族音樂語言的傳達模式與功能。人類和社會進化的結果，使音樂成為人類表達的媒介；音樂傳達預見的訊息，這訊息揭示人類走向文化傳達的生活方式。

　　就傳達功能而言，音樂是傳遞訊息的語言符號，在布農族的社會裡，許多訊息是藉著語言、音樂，甚至是行動而表達出來的；而儀式活動與音樂的實踐，就是最好的訊息傳達方式，透過聲音、姿態或符號，傳達出不同的意念並且強而有力的引導族人的心靈啟示。布農族音樂的多義性功能，不但是族人訊息和行為的傳達表現方式，更是布農族人際關係維持的重要因素。因此，布農族音樂訊息的傳達以及音樂所具有的「情感功能」（表達傳送者的音樂情感）、「企圖功能」（傳達給接收者音樂的意指或象徵）、「指涉功能」（音樂訊息以外與其有相關性的真實情況）、「後設語言功能」（對音樂語言規則的解釋和修正）、「社交功能」（音樂訊息之間的溝通和認可）、「詩意功能」（音樂自身的美感），都可以透過 R.Jakobson 傳達功能模式來分析音樂語言的多種功能，並確定出其主要的功能。

　　本章主要以 R.Jakobson 的傳達功能模式，針對布農族音樂傳達的主要結構、傳達功能的多種性作分析，歸納出布農族傳統歌謠音樂和童謠所傳達的指涉意涵和功能性，了解布農族音樂如何在文化機制中被使用，進而藉以探討所反應的文化議題。

　　第七章　結語。音樂之所以被人類運用，就是建立在「符號」運作的機制上，音樂可以指涉對象而存在，並有效地被運用在人類傳達的活動中。對於音樂本質結構以及音樂的傳達功能和「內涵」指涉之理解是有其必要性的，就如同語文語言一樣，語法使我們更了解語言。無論就歷史文化、民族音樂學、傳達理論或美學觀點所呈現之角度，布農族音樂在形式、內容的表現和指涉，都函括了豐富的文化意涵與象徵；不但在其社會文化制度當中，扮演著傳遞訊息的重要媒介，也證實布農族音樂具有重疊和多義的傳達功能特質。

　　利用「符號學」的論點對於台灣布農族群音樂和文化做探討和研究，可以了解布農族歷史和文化之特質，布農族音樂語言之結構和指涉意涵，音樂如何變成象徵的概念，以及所傳達的社會文化意涵和功能。綜合本書之研究和探討有以下發現：

　　一、「符號學」對台灣原住民音樂研究具有其重要意義和價值。

　　二、布農族傳統祭儀和音樂的符號指涉，具有特殊文化意涵。

　　三、布農族音樂語言的符號表現，具有符碼結構之特質。

　　四、布農族音樂語言具有多重性的傳達功能。

　　期盼藉由「符號學」與台灣布農族音樂語言研究的相關性，能對未來台灣原住民音樂研究提供另一思考方式，進而與世界學術研究互相接軌，對於國內學術之發展有其參考價值和重要性。

第二章 「符號學」的意涵與相關理論

　　人類是一種交際的動物，人類為了能保存經驗，使人與人之間能夠傳達交流，必須創造出觀念性的動作，以便進入到文化的作為；因此，在傳達的過程中，人們必須通過某種有意義的媒介物，傳達出某種訊息，這個「有意義的媒介物」就是「符號」。

　　「符號」被看作潛在的傳達手段，人類生活的相互交往、意念的傳達，最主要的是符號意義的了解與運用；而當這些行為和結果成為人們可以運用的遺產時，其「符號」功能就被約定出來了。任何有系統的文化現象，都具有發放「符號」和接收「符號」之特質，二者之間是一種「一對一」的對應關係；這種關係是由社會文化、習慣所共同訂定的一種符號系統。誠如 Leslie White 所說：「文化是各種現象、身體動作、觀念及心情的一種組織，此組織是由各種符號所構成，或依靠各種符號之使用。」（Kroeber & Kluckhohn ,1952,p.65）。可見，從古至今，「符號」在我們的生活中起了重要的作用，一切文化思想的交流都離不開「符號」；人們運用「符號」認識事件，了解事件之間的關係，產生新的知識解決問題並推論結果。

　　人類生活相互交往、意念的表述和傳達，最主要的是符號意義的了解以及符號系統的運用；符號學家們專注於是什麼使得文字、聲音或圖像等符號能變成訊息，也就是把人類的語言行為，作為最基本、最重要的傳達行為來研究。「符號學」的出現加深了人們對現代語言和文化的理解，而我們就在這種充滿符號的環境中成長，傳達訊息認識環境，並了解符號如何作用。

　　「符號學」作為一門獨立學科，興起於六十年代的法國、美國、義大利以及前蘇聯，它很快就跨越了政治集團的分界成為統一的學術運動。目前，「符號學」以強勁的發展向各個學科延伸；對「符號學」的認識與運用，正形成學術發展主要的趨勢。今天「符號學」理論已由語言符號學發展成為一門綜合性的基礎科學，「符號」的運用也進入了系統化、標準化和國際化。尤其在現代文化學術中「符號學」具有相當的重要性；它不但涉及跨學科領域的研究，並被應用在不同的領域上，例如：音樂、電影、藝術等。「符號學」不僅為藝術解讀提供了理論分析的方法，並成為當代社會人文科學認識論和方法論探討中的重要組成，其影響可說涉及一切的社會人文科學。

　　歷年來的符號學學者們（Saussure, 1995; Peirce, 1960; Cassirer, 1972; Levi-Strauss, 1986; Barthes, 1992; Tarasti, 1994），從哲學、美學或人類學、社會功能與文化脈絡的角度，探討音樂的意義與內涵；而當代美學更受到語言哲學的影響，以語言學（Linguistics）作為研究的模式，探討音樂藝術作為一種語言的意義與價值，其中尤其以研究音樂語言意義的音樂符號學成果最為顯著（Tarasti, 1996）。

　　音樂作為一種語言，其存在的方式與日常生活的說寫語言有其差異性，而國內對於音樂符號學的理論，內容的詮釋（interpretation）與理解，尚未有專門著作出版，因此，借助「符號學」相關領域的研究作為理論基礎，不僅可以拓寬音樂研究的範圍，為音樂分析尋求更有意涵的解釋，也有助於科學地描述研究的對象及其關聯系統；更由於這意義分析的特定研究角度，使「符號學」在各種現代人文學科領域中具有不可替代的作用，不但可以用來探討台灣布農族音樂語言的符號指涉意涵、文化之符號現象和傳達作用，並藉由布農族與「符號學」研究的相關性，對未來台灣原住民音樂研究提供另一思考之方式。

　　本章分為三節：第一節「符號學」的意涵和研究面向；第二節　「符號學」思想的發展；第三節　現代「符號學」的學派論。

第一節　「符號學」的意涵和研究面向

　　「符號學」（Semiotics）源於希臘文的「Semeion」，是一種對社會文化學術進行探討、說明的理論系統。「符號學」的對象是比人類語言更廣闊的泛語言現象，主要研究事物「符號」的本質、「符號」的發展變化規律、「符號」的各種指涉意涵以及「符號」和人類活動間的關係。

　　從傳達與符號結構的論點來看，文化的一切行為都可以變成一個「符號」現象，傳達的律則就是文化的律則；因此，文化在「符號學」的基本觀點之下，不但可以從符號本身、符號表達和符號產生等面向來思考，一切文化和人文藝術等問題更能深入地被研究與理解。

一、「符號學」的意涵

　　「符號」是什麼？「符號」可說是人類意識的反應，是文化的載體也是人類文化世界的象徵。《老子》第一章：「道可道，非常道；名可名，非常名；無名天地之始；有名萬物之母。故常無，欲以觀其妙；常有，欲以觀其徼。」指出萬物有了指示它們的名字（符號），人們才能將它們加以區別和研究，甚至形成可以流傳的文化（李幼蒸，1997）。可見，符號化的思維和行為表現，就是人類生活中最具代表性的特質。

　　《易經.系辭》：「古者苞犧氏之王天下也，仰者觀相於天，俯則觀相於地，觀鳥獸之文與地之宜，近取諸身，遠取諸物，於是始作八卦，以通神明之德，以類萬物之情。」；其中「觀物取象」，指的正是「符號」創造的最初過程（李幼蒸，1996）。人類運用「符號」，即是創造文化；而文化是一整體的系統，包含：神話、宗教、語言、藝術、歷史和科學等各個不同的符號形式。這些不同符號形式的文化創造皆是人的一種「勞動」（Work），是人類存在的結構表現，也是人類展現符號化活動的意義

拓展。可見一切文化的構造,皆是由符號所編織而成的意義之網;而符號系統的運作,不僅使人類生活在符號之中,也開闢了動物所無法企及的文化世界。

人們可以通過任何一個「符號」現象,了解各文化的邏輯結構,並研究所有建立在為某些事物「移轉關係」的現象。因此,運用「符號」的方法,使我們能看到事物的含意和體系,也就是說在那些本來沒有或並沒有「符號」的地方,用「符號」的方法去區分、思考並且形成一種方法,一種立場,一種主義,這就是「符號學」(Fiske, 1982/1995)。由於「符號學」表述的方式比較抽象,用語也相當的專門性,往往被視為艱澀難懂的一門科學,要理解符號的機制就必須用「符號學」的觀點進行研究。

「符號學」是一個影響日益擴大的研究領域,其特點是綜合性和跨學科性的,舉凡一切可以落入眼簾心扉的對象都可稱為「符號」的組合;「符號學」的主要任務之一,就是建立一個由約定俗成構成的系統,區分不同類型的符號,並以不同方式進行研究並解釋文化現象。因此,「符號學」的功能就是將社會文化現象轉換為符號現象,探討隱藏在符號背後「意涵」的一門科學,同時也是探討彰顯於符號表面的「形」與其內在指涉之間的理論(Stuart, 1997/2003)。

「符號學」雖然源於語文(verbal),但也適用於音樂、視覺影像等學門;以藝術與人文科學理論的發展而言,「符號學」就是解釋文化現象的一門學說,研究是什麼使得文字、影像、姿態或聲音可以變成一種語言。因此,我們可以說「符號學」是作為文化研究之邏輯學的普遍科學,也是以文化作為研究對象的科學,其最終目標在於促進社會人文科學話語的精確化或科學化。

二、「符號學」的研究面向

「符號學」是一種對社會文化學術進行說明的理論系統,「符號學」的研究更是現代社會人文科學發展的必要前提,可以從時期、地區、學科領域和問題領域等不同角度來進行。從學術的角度來看,「符號學」主要是西方學術思想史的產物,其範圍大致相當於西方哲學史和思想史之範疇;而「符號學」思想之所以會以西方文明地區為主,與西方思想形態含有較強的分析傾向有著相當的關係和影響。

二十世紀以來,「符號學」已經是一個內容龐雜的混合體,其研究的範圍非常廣泛且複雜,對於符號的運用和研究,幾乎涵蓋著文化和歷史整個廣泛的範圍,這些領域包括:邏輯思想的「符號學」、具有哲學意義的「符號學」,以及作為人文科學具體分析的「符號學」(李幼蒸,1996)。在如此龐大的研究面向中,大致可將這些領域作歸類,並區分為「基礎符號學」和「文化符號學」兩大類(圖 2-1):

(一)「基礎符號學」

「基礎符號學」又叫做「一般符號論」,主要研究符號是什麼、語言符號是什麼的一種學問。

（二）「文化符號學」

　　「文化符號學」是指人們在文化活動中，一種符號形態的意識反應，也就是研究某事物在社會中文化性的存在，如何用符號的方式去認識、分析和運用。「文化符號學」包括了「藝術符號學」和「社會符號學」，而「藝術符號學」中又包括：音樂、美術、建築等符號論。

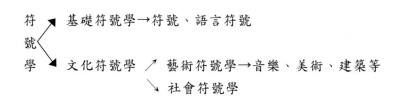

<div align="center">圖 2-1「符號學」研究領域圖</div>

　　「符號」是人類的產物，在傳達的過中，只有了解如何使用「符號」，此「符號」才具意義；在「符號學」研究領域的類別中，可歸內出不同的研究特色，其代表性學者如下：

1. 從事一般「符號學」理論研究，例如：W.C.Morris, TH. Sebeok, U.Eco, Algirdas Julien Greimas 等。
2. 具有明顯「符號學」傾向的語言學家，例如：F.deSaussure, R.Jakobson, L.Hjelmslev 等。
3. 具明顯「符號學」傾向的哲學家，例如：Charles Saunders Peirce（1839-1914），E. Cassirer（1874-1954）等。
4. 以哲學觀點對「符號學」進行探討和運用，例如：Saint Augustine（354-430），John Locke（1632-1704）以及 Edmund Husserl.
5. 運用「符號學」來探討特定主題範圍，例如：Roland Barthes（1915-1980）的文學符號學，Charles Perrault(1628-1703)的電影符號學，Jean-Jacques Nattiez(1945-) 以及 Eero Tarasti 的音樂符號學等。
6. 社會科學中「符號學」的運用，例如：Claude Levi-Strau 以及 J.Lotman。

　　上述「符號學」研究領域的類別中，前三者研究具有特定學科或領域之特色，後者則致力於擺脫特定學科的支配；這兩種對立的研究方向不僅主導了「符號學」的領域運作，並具有四個主要的特質：（一）在不同的「符號學」領域，確定一種科學研究。（二）「符號學」理論與其他理論學科相互聯繫。（三）在一般「符號學」研究之外，能與電影、音樂、繪畫、文學符號學等現成學科相聯繫，具有特定主題範圍。

（四）「符號學」研究是包含語言學、歷史學、哲學、心理學等跨學科的運作。可見「符號學」的研究非僅限於某個範圍，它不但具有哲學的地位，也有著語言學的立場，它更是屬於人文、社會科學的共同語言，尤其在歷史、政治、建築、雕塑、繪畫、音樂等研究領域中，「符號學」的影響力是十分廣泛而重要的。

關於「符號學」各家學說和學派的系統分布，可以由美國符號學家 John Deely 在其 1986 年所編的著作《符號學前沿》（*Frontiers in Semiotics*）繪製的符號學分類關係圖做參考（圖 2-2）。此分類關係圖大致分為：1.以「意指」現象的對象領域「符號學」包括，自然、語言和文化；2.以「符號」為中心的基本理論學說，諸如：Saussure 和 Peirce 的兩大主流學說。在此圖表中雖然有許多重要的人物並未列入，不過可以發現藝術作為一種後設語言，在整個符號分類中具有一席之地位，顯示出藝術以及音樂、建築、文學、儀式、電影等，都是人為的一種「意指」現象，也都具有所謂的符號現象（李幼蒸，1996，頁 268）。

「符號學」的目標在於促進社會人文科學話語的精確性和科學化，二次世界大戰以來，由於人文科學的全面加強，「符號學」的活動已不限於語言學及結構主義等，其研究的對象是比人類語言更為廣闊的泛語言現象，舉凡人文科學中的範疇都開始以「符號學」的概念進行探索。

「符號學」的如此發達顯示出人類思想的進步，誠如 Saussure 所言，人類社會通過各種系統把文化組織起來，並賦予這個世界意義而產生人類主體（Saussure, 1986）。因此，音樂符號學者們更把音樂當作符號的一個系統來研究，認為音樂是一種人類的符號活動，它如同科學、語言、歷史、宗教以及神話等活動一樣，是人類心智掌握存在、詮釋存在的方式之一。要了解「符號」是如何成為可理解的訊息，只有從人類本身出發，以文化符碼來解釋社會行動，才能夠深入探究人對符號世界的觀點。「符號學」的運用，正可以將人們在音樂文化活動中的意識反應加以有形化，對於文化和音樂語言的理解有實質的幫助。

第二節　「符號學」思想的發展

歷史上人們對於符號、符號系統、意指關係的思考方式、系統的描述以及分析運用，都是有關文化和思想的重要研究項目。西方哲學對於符號思想的研究，可追溯至古希臘時期，從柏拉圖（Plato, 427-347B.C.）時代的「靈魂符號說」、蘇格拉底（Socrates, 470-499B.C.）、亞里士多德（Aristotle, 384-322B.C.）時代的「非語義學」學說，都是典型的「符號學」思想。此外，Georg Wilhelm Friedrich Hegel（1770-1831）有關於符號的思想和理論，也有相當豐富的論述。Hegel 在所著《美學》一書，針對藝術符號作

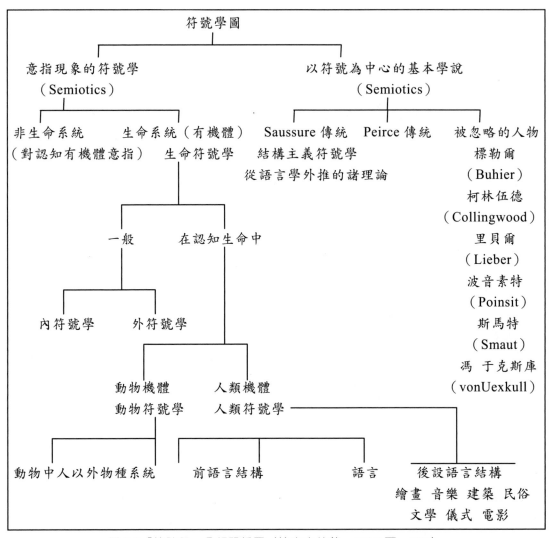

圖 2-2「符號學」分類關係圖（摘自李幼蒸，1996 頁，268）

探討時，將不同的藝術種類看成不同性質的符號，例如，建築是「用建築材料造成一種指涉性的符號」，詩是「用聲音造成一種起暗示作用的符號」（Barthes, 1957/1999）。

可見，在 Hegel 的時代，已經產生了現代「符號學」思想的胚胎，期間陸續有學者提出「符號學」研究的問題；惟探索的大致都以語言的形成和意義為主，而「符號學」思想的確立與發展，則是從十九世紀後半葉以後才開始。

本節就西方「符號學」思想的歷史發展分為：一、古希臘時期到中世紀的「符號學」，二、近代「符號學」的發展趨勢，做探討和說明。

一、古希臘時期到中世紀的「符號學」

　　以「符號學」理論的歷史發展來看，在古希臘時期就已經產生了「符號學」思想的胚胎，從神學到醫學中所使用的字彙都可發現「符號」的使用，而其發展的歷史也相當豐富，從福音書到神經機械學都可見到它的蹤跡（李幼蒸，1997）。哲學家們從哲學角度發表有關符號的論述，告訴人們什麼是「語言」；雖然當時尚未有所謂的「符號學」名稱和具體論點，但已經有了「語言」、「標誌」、「指令」等符號觀念的產生。

　　基本上，從古希臘時期到中世紀的「符號學」思想，主要依附在哲學活動以及古典學術的領域中，其理論的歷史發展和代表性人物，分述如下：

（一）古希臘時期哲學思想

　　在希臘前蘇格拉底（pre-Socratic）時代，哲學家們已將研究觸角延伸到所謂符號動機（Motivation）的論述，也就是探討文字和冠上該文字的物體，以及二者之間約定俗成的關係。

　　在西方文化中，第一部有關「符號學」思想的著作，是古希臘醫學家希波克拉底所寫的《論預後診斷》，該書敘述如何從病人的症候（Symptom）來判斷病情，其「符號」論點在醫學上的運用，指的是病人及動物的「症候」，例如，一個人臉色發紅，可以視為發燒的徵兆；此後哲學家蘇格拉底、柏拉圖與亞里士多德，將符號的論述運用於更廣泛的領域（Cassirer, 1990/1992）。

1. 蘇格拉底：蘇格拉底的論點著重於生活中，人類的道德、法律、語言、行為、邏輯等基本語意問題的辨析。
2. 柏拉圖：柏拉圖主張的唯心主義派別，相信事物的「客觀」存在，認為只要是能感覺到的物質，名稱亦隨之而來。柏拉圖特別重視語言組織之研究，在著名對話錄「Cratylus」中，有關於「被自然刺激」或「名字的正確性」等議題之研究和論述，可說是最早以語言學上的問題而論辯的重要記載（俞建章、葉舒憲，1990）。
3. 亞里士多德：主張「眼見為實」的唯物主義，強調語言是術語的集合體，並提出「語言是觀念的符號」之論點。亞里士多德在「解釋篇」寫到，口語是心靈的經驗符號，文字是口語的符號；他將文字解釋為「有意義的聲音」，並主張口語文字是「情感的符號、靈魂的印象」，而書寫文字則是「口語文字的符號」（Cassirer, 1990/1992）。亞里士多德此論點雖然被 Jacques Derrida 抨擊為文字中心主義（logocentric）和音素中心主義（phonocentric），但是對亞里士多德來說，語言實質上是術語的集合體，不同的名稱可以讓說話的人用來認定分辨不同的人、地、動物等特質。

　　在古希臘時期，哲學思想成為追求真理知識的重要依據，其中包含：幾何、音樂、藝術、詩藝，以及對真善美之追求。柏拉圖的非系統對話哲學和亞里士多德的系統對

話哲學論述，都具有典型的符號學思想；亞里士多德的範疇學和存在論更是希臘哲學思想的最高發展，不但使世人對宇宙存在內部結構和關係有了全面性的認知，對於往後「符號學」理論的研究和發展更具有重要的影響。

（二）中世紀 Saint Augustine 的「符號學」思想

在中古時期，雖然斯多葛派的哲學家 Sextus Empiricus 專門研究象徵化過程的探索，並將符號細分出三個面向：意符（signifier）、意指（signified）和指涉物（referent）；但是第一位能真正被稱為「符號學」家的人，則是中世紀的學者 Saint Augustine（354-430）。

Augustine 是古代哲學中自我學的創始人，在「符號學」史上佔有顯赫的地位；他重視內心的物證方法遠勝於對宇宙存在論的探討，其研究的「哲學符號學」主要包括：哲學、神學、修辭學。Augustine 的思想方式在「符號學」思想史上尤其具重要意義；他除了將語言問題與時間意指相連，並對思維的符號、所指者、直接與間接的意義、意識及意指的關係做深入研究。在《De Magistro》一書中，Augustine 認為語言上的符號只是符號的一種，廣義的符號應該包括：徽章、手勢和一切外在的符號。Augustine 所說的符號是「讓思考超出對事物感官印象的東西」，主張符號既是物質對象，也是一種心理的效果（李幼蒸，1997），這樣的思想不但影響了日後 Saussure 的符號觀，Augustine 在哲學的研究也促使符號被當作正統的對象來探討。因此，無論就思考立場、對象、分析方法來看，Augustine 的內在論「符號學」思想，比自然「符號學」的外部思考，更具有「符號學」的意義和價值。

二、近代「符號學」的發展趨勢

「符號學」是一種內部構成不斷調整的思維活動，在六十年代以前，「符號學」只是一種觀念，當時所謂「符號」的觀念並沒有馬上被接受，經過多年以後人們才意識到「符號學」分析觀點和方法的重要性。

從文藝復興到十九世紀末，近代哲學史可說是現代「符號學」思想的首要來源。英國哲學家 John Locke （1632-1704）是第一位使用「符號學」名稱的學者，他將「Semiotic」一詞引入到英語的哲學論述中，並把科學分類為：哲學、倫理學和「符號學」三種學門；這位被稱作物質實在論者（physical realist）的哲學家在《論人類理解力》（Essay Concerning Human Understanding）一書中強調，符號的教義主要是關心人類的思維，如何運用符號的天性，以便了解事物或將知識傳遞出去。Locke 指出：「這種學問的職責，在於考察人心為了理解事物、傳達知識於他人時所用的符號的本性。」（Stam,1995,p.30），Locke 認為人心所考察的各種事物，除了自己本身以外都不在人的理解中；因此，它必須有其他的一些事物，來作為考察的符號和表象，這些符號就是所謂的「觀念」（俞建章、葉舒憲，1990）。Locke 同時也闡述文字是意義

的符號,雖非出於任何自然的組合,卻是一種志願的表現,也是意念的隨機記號。Locke 的論述不但指出了語言、文字作為符號在思維活動中的替代作用,並認為這種替代作用是傳遞知識的主要途徑,其符號理論對於近代哲學史的發展,可說具有相當重要的影響。

十七世紀末,德國哲學家 Gottfried Wilhelm Leibniz(1646-1716),提出一套普遍性的符號論述,並有系統的研究符號結構與功能;由於 Leibniz 對符號的觀點和理解方式,也出現在數學與結構主義的理論當中,因而影響了早期的結構主義與俄羅斯形式主義的發展。

十八世紀,法國哲學兼語言學家 Etienne Abbe de Condillac(1715-1780),開始試圖理解思想的形成與發展,他經由符號的使用得到觀念的連結(linking of ideas),並證明了「映像」(reflection)是從感覺中提取而來的。此外,德國的哲學家 ChriatianWolff(1679-1754)以及 Johann Heinrich Lambert(1728-1777)對於符號與象徵的系統也提出許多觀點;Wolff 的貢獻在於指引與象徵符號的研究,Lambert 則從語言符號的實質性中引申出音樂與符號系統的關聯性(俞建章、葉舒憲,1990)。這些學者致力探索的大都以語言的形成與意義為主,十九世紀後半葉以後,各種領域的「符號學」研究終於在六十年代匯合統一,並於 1968 年成立了國際符號學協會組織(International Association for Semiotic Studies, IASS),自此確立了「符號學」思想系統性的發展。

第三節 現代「符號學」的學派論點

現代時期「符號學」思想的基礎源自於現代語言學,「符號學」思想不論在內容、理論、應用的根據和相關性,都與現代語言學有著相當密切的關係;而正式的「符號學」學科則是二十世紀的產物。

「Semiology」或「Semiotics」都可稱為「符號學」,二者的區別在於,「Semiology」是瑞士語言學家 Saussure 在其語言學理論所提出的觀念;歐洲人出於對他的尊敬,一般喜歡用「Semiology」這個術語。Saussure 的符號論研究和符號概念,表現出語言中心概念系統的統一性,不但為現代語言學研究奠定了深厚的理論基礎,Saussure 的分析概念更影響了結構主義的發展。

「Semiotics」一詞是由美國哲學家 Peirce 所提出的,在 1897 年左右,Peirce 使用「Semiotics」用來指示「疑似必要的、形式的、符號的原理」;其「符號學」論述呈現出綜合性和實用性之特質,並表現出邏輯中心主義的傾向。雖然有些理論家,例如:F. Kristeya 曾經主張「Semiotics」主要在研究「符徵」,而「Semiology」注重「符旨」的研究,不過一般仍習慣將這兩個名詞交替使用(李幼蒸,1998)。此外,在諸多「符號學」研究學者中,可以發現目前較為傑出並具有影響力的學者包括:法國的結構主

義美學家 Roland Barthes（1915-1980）；美國符號美學家 Susanne K. Langer（1896-1985）；W. C. Morris；義大利的 U. Eco（1932- ）以及東歐的 R. Jakobson 等都是當代最負盛名的「符號學」理論家。

一、各學派的論點

「符號」是文化的載體，也是人類意識的反應；人類文化的創造和傳承，都是以「符號」為媒介的。現代哲學家 A.Marsella 將人類定義為「符號」的動物或文化的動物，Marsella 強調：「文化乃是一種模式化了的符號交互作用系統，代代相傳，永無止境。」（Marsella, 1985, 導論）。人作為符號的存有者，是創造文明、產生意義的主體，而文化就是人之主體活動的具體成果，精神創作之客體的表現；人與文化之間正是主體活動與客體對象之間的關係。

以下根據 O.Ducrot and T.Todorov（1979）所編的《語言學科學百科辭典》（*Encyclopedic Dictionary of the Science of Language*）將當代具有代表性的符號學家，歸納其論點和研究方向並做簡要說明：

（一）F. de Saussure（1857-1913）

瑞士語言學家 Saussure 是最早提出「符號學」觀念的學者，1894 年，Saussure 所提出的「符號學」概念與 Peirce 的論點可說是異名同實，但是在時間上卻比 Peirce 大約早了三年。

對 Saussure 而言，只要人的行為能傳達意義，並且能產生符號作用，就必定存在著一個由俗成規則和區別構成的系統。Saussure 的學生根據其講義內容，出版了《普通語言學教程》（*Cours de Linguistique generale*），書中提到：「我們可以設想有這樣一門科學，它研究社會中符號的作用，我們稱它為符號學（Semiologie），這個詞來自希臘語（Semeion）。符號學將告訴我們符號是由什麼構成的，受什麼規律支配……，語言學是這門一般科學的一部份。」（Saussure, 1986, p.19-25）。可見 Saussure 把人類的語言行為，視為人類最基本、最重要的交際行為來研究。

Saussure 認為語言是個人通過向語言環境的言語學習而構成的，在語言中，發符號的是聲音形象，例如，字和音節；而收符號的是由這些聲音形象指示出來的思想概念（Saussure,1986;Barthes,1992），這兩者之間的接觸所產生的是一種形式（form）和概念，而不是實質的存在（substance）。Saussure 將語言結構和一張紙相比較，藉以說明語言結構的特性，並強調思想和聲音是一體兩面的，當用剪刀剪開一張紙的同時，另一邊必然也被剪開，同樣道理，要將聲音從思想分開或將思想從聲音分開來是不可能的（Saussure,1966）。

Saussure（1966）對語言的運用作了相當深入的探討，並以符號系統來思考語言的問題，認為語言是表達系統中最具複雜性、普遍性以及特色的符號系統，在這個意義

上，語言學可為所有「符號學」提供一個「主要榜樣」，並擴大到以符號系統來思考人類行為的意義問題。

Saussure 除了專注於語言範圍內符號系統性的研究，並提出「意符」和「意指」的定義，強調符號是由「意符」和「意指」所組構而成的；也就是說符號的意涵是由「意符」和「意指」之間的指涉作用所確定的，而「意符」和「意指」之間沒有天然或必然的聯繫（Culler, 1976/1992）。「意符」屬於感官知覺的部份，是一種可直接感知的物理形式和符號面向，「意指」則是感官知覺產生聯繫作用的概念或意義，由「意符」所喚出的抽象層面，是一種不可直接感知的「意指」內容，它必須透過「意符」來承載；「意符」和「意指」二者之間的關係是一體兩面的，並且是在文化下約定成俗的觀念，因此，必須在文化系統下運作才具有其意義。

Saussure 所強調的「符號」，就是「意符」和「意指」之間的關係，以及符號與符號之間的關係；在 Saussure 看來，符號研究的方法論依據是二元的，即一切符號學的問題都是圍繞「意符」和「意指」這兩個側面而展開的，這一重大理論帶給現代符號學家重大的啟示，其理論並被廣泛的運用在各種社會組織和文化現象的傳達與實踐上，也是本書運用在探討布農族音樂文化的重要論點。

Saussure 在「符號學」中所發現的規律不但適用於語言學，其語言理論和符號概念，表現出語言中心概念系統的統一性，更為現代語言學研究奠定深厚的理論基礎，因此，被法國結構主義者尊稱為「符號學之父」（俞建章、葉舒憲，1992）；尤其 Saussure 所提供的分析概念，對於二十世紀的結構語言科學的發展有巨大影響，其中法國的 Roland Barthes 即是影響最深的符號學家之一。

（二）Charles Saunders Peirce（1839-1914）

美國哲學家 Peirce 主張符號理論就是關於意識和經驗的理論，從而使本身的意義得到更充分的發展；Peirce 把「符號學」看成是一種邏輯，一門有關符號必要法則的科學。

Peirce 強調人類的一切思想和經驗都是符號活動，任何一個符號現象都可以視為一種符號表現。1908 年，Peirce 提出「符號學」與記號的議題，認為一個「符號」與它的「客體」以及「指涉」具有著三元的關係。Peirce 強調，每一類符號與「客體」之間，或與「指涉」之間有不同的關係；並針對符號和其「指涉」間的關係，將符號分為三種：1.「肖像性符號」（icon），2.「指示性符號」（index），3.「象徵性符號」（symbol）。「肖像性符號」的特質在於符號與對象之間的相似性；「指示性符號」則依賴符號與釋意間的因果關連，也就是必須具有鄰近性（contiguity）的概念；「象徵性符號」則藉由約定俗成的觀念和連接，藉以表示出它的對象（Peirce,1960）。Peirce 對於符號的分類方式並不在於「把什麼當作符號」，而是「考察使其成為該種符號的方式」；尤其 Peirce 對符號「肖像」和「象徵」的觀點與 Saussure 所強調的「意符」和「意指」

之間具有促因性（motivated）和任意性（arbitrary）的表現關係，二者的論點具有相互呼應的特色。

　　Peirce 和 Saussure 都是現代符號學的先驅，但二人對於現代符號學的貢獻則各有側重；如果說 Saussure 對於符號問題的研究，注重於語言符號的話，Peirce 則是把符號問題的探討推廣到各種符號現象，從而建立了全面意義上的「符號學」體系。Peirce 不但確立了「符號學」為一門獨立的學科，其「符號學」理論內容十分廣泛，除了呈現出綜合性和實用性之特色外，並表現出邏輯中心主義的傾向，尤其符號分類學的思想更是「符號學」思想史上最重要的貢獻之一；它不僅啟發學者們關注符號的表現和其內容之間的關係，也奠定了現代「符號學」的理論基礎（Barthes, 1991/1995）。

（三）E. Cassirer（1874-1954）

　　二十世紀西方的學術界，開始將藝術作為符號現象來論述和研究，其基本特徵是把審美和藝術現象歸納為文化符號，其中最主要的代表人物是德國的哲學家 E.Cassirer 以及美國的 S.K.Langer。

　　Cassirer 早年為新康德主義馬堡學派（Maburg School）的一員，後來創立「人類文化哲學體系」，並被歸類為符號學哲學家；其著名的代表作是《符號形式的哲學》（三卷）、《語言與神話》以及《人論：人類文化哲學導引》。Cassirer（1972）認為人就是進行符號活動的動物，人與動物最大的不同點，在於是人具有使用符號的能力；而符號化思維和符號化的行為是人類生活最富代表性的特徵。語言、神話、宗教、藝術、科學、歷史、哲學，不但是人類精神文化的具體形式，也是符號活動的產品，人類只有透過符號活動，才能創造出有別於動物的文化實體。

　　Cassirer 在《人論──人類文化哲學引導》中提到：「我們應該把人定義為符號的動物（animalsymbolicum）……只有這樣，我們才能明指人的獨特之處，也才能理解對人開放的新路─通向文化之路。」（朱立元，2000，頁590）。Cassirer 的論點說明了符號活動是人和動物區分的一個標誌，人的符號活動創造了各種不同的人類文化形式；人的本性存在於持續不斷的文化創造活動中，而符號化的思維和行為，更是人和文化相聯結的必然媒介。

　　Cassirer 的另一個重要論點，認為傳統哲學把人定義為「理性的動物」是不正確的（Cassirer, 1989/ 1991），因為「理性」無法涵蓋人類所創造的各種豐富而多元的文化活動，Cassirer 並從三方面展開此論述：

　1.人不是生活在單純的物理世界，而是生活在複雜的符號世界中。

　2.符號活動是人和動物相區分的一個標誌，是人和文化相聯結的必然仲介。

　3.人不僅是理性的動物，人還具有非理性、想像、情感、宗教意識等特質。

　　Cassirer 將「符號學」應用於人類文化藝術領域的研究，建立了一個不同於傳統又獨特的符號形式哲學以及人類文化哲學體系；他認為藝術的意義是把人類的生活和經

驗以直接的外觀形式呈現出來，並提供人們把握世界的新態度、傾向，這就是藝術符號的特殊性（朱立元，2000，頁 325）。Cassirer 對符號的說明以及對語言、神話、藝術的分析，甚至對想像力、直覺和生命的動態形式等概念的論點與闡述，對日後美國哲學家 Langer 的美學理論有著相當重要的影響。

（四）Susanne K. Langer

Langer 是美國當代哲學家、美學家和藝術理論家，所主張的美學特色是以 Cassire 的符號思想為基礎，並以語言分析哲學的角度探討藝術語詞的意義，建構出美學的論點，其重要論述集中於四本書：1942 年的《哲學新解》，1953 年《情感與形式》，1957 年《藝術問題》（*poblenzs of Art*），以及 1967 年-1982 年的《心靈：人類情感》（*Mind: An Essay On Hurman Feeling*）。前兩部書是 Langer 的基本主張及理論基礎，後兩部書則引用心理學、人類學、語言學、生物學、生理學、神經科學等方面的資料來加以佐證和解說。

Cassirer 對「符號學」藝術理論和美學的研究與貢獻，促成 Langer 運用「符號學」來探討藝術，並提出藝術符號學的見解，強調一切藝術是創造出來的表現性形式，也是表現人類情感的外觀形式，藝術這種表現形式，追根究底就是一種符號的形式（Langer, 1962）。

Langer 將符號劃分為：自然符號及人工符號兩大類，在人工符號方面又分成理智符號及情感符號。理智符號包括：語言的語詞符號和非語詞符號；情感符號包括：藝術符號（artssymbols）及藝術中的符號（symbols inart）。他認為藝術和語言都是符號，語言是以依次連接各個字的方式來表現其意義，是一種「理智」結構的論述性；而藝術符號則不具有分割性結構，其意義是以「整體」呈顯的方式來表現，Langer 稱之為「呈顯性符號」（Langer,1989/1991）。Langer 進一步闡述藝術是一種符號的思想，主張藝術就是將人類的情感呈現，並把人類情感轉變為可見或可聽的一種表現形式，因此，藝術可以稱為一種「表現符號體系」（俞建章、葉舒憲，1992）。

Langer 並強調藝術是從物質存在中得出的抽象之物，藝術之所以抽象是為了充當符號藉以表達「人類的情感」；Langer 所說的「人類情感」並非是人類實際的情感，而是一種情感的「概念」。Langer 將情感視為是藝術的「內涵」指涉，而符號則是藝術品的「外延」表現作用，這就是情感與形式的關係；人們如何運用藝術符號來表現和指涉情感，正是藝術與非藝術之間區別的一把標尺 （Barthes, 1957/1992）。可見，聲音、動作、音樂、姿態都可以被當成是一種符號，把這些內容傳達給我們知解力的就是符號的形式。

Langer 將研究人類理性活動的認識論，推展為研究文化藝術的符號論述，不但具有藝術符號的直觀形式，又有語言符號的推理性形式，可以說為「符號學」研究提供了新的研究方向。

（五）Roland Barthes（1915-1980）

法國符號學家 Barthes 對於「符號學」的研究相當廣泛，其論述涉及美學、文學、歷史等各人文科學理論，被學術界公認為當代最具有影響力的思想之一。Barthes（1992）認為語言是一種立法，而語言結構則是一種符碼（code），人們可以把「符號學」定義為記號的科學或有關一切記號的科學，它的運作性概念是通過語言學而產生；但「符號學」不是一種語言，更不是一個框架，它並不能使我們直接把握現實，反而是它企圖引出現實；當「符號學」想要成為一種框架時，它就可能什麼也引不出來了（Barthes, 1957/1992）。Barthes 強調「符號學」研究必須著重系統與整個社會的關係，以及符號系統所具指涉功能在整體社會中的意義；主張不論是物品、影像、社會行為，皆可視為是一種符號現象。他指出物體、影像和行為的模式都具有指涉（signify）的功能，而指涉功能的產生和整體社會的關係是密不可分（Barthes, 1991/1995）。所以對於「符號學」的研究，Barthes 認為最可行的方式，就是從語言學中萃取分析出其概念。

Barthes 的論述主要根據 Saussure 學派的傳統，對「符號學」作出簡潔的解釋，並在 Saussure 所主張的「語言」（language）和「言語」（speech）的論點基礎上提出獨特見解；Barthes 引用語言學的基本概念，發展出一個能把握現實的新方法，這個方法是一種運作的過程，而這個過程就是將符號視為一個虛構物來處理。

在《神話學》書中，可以發現 Barthes 使用語言學術語來解析文化現象，提供了文化現象的解讀觀點（Barthes, 1988/1999）。Barthes 藉由「語言結構」和「言語」的概念特性，來說明系統和符號的關係；Barthes 強調語言學和「符號學」的差別在於，「符號學」的思考路徑是發現語言和研究語言，但它所針對的語言並不完全是語言學家的語言，「符號學」所要研究的語言是第二序的語言，它的單位不是語言的單位，而是一個涉及到物品或事件的論述片段（Barthes, 1957/1992）。

由此可見，Barthes「符號學」特點在於將一切人類的活動，視為一系列的「語言」，並把語言符號意指構成的規則和理論，延伸用來分析文化世界中非語言的領域，包括：繪畫、姿態、廣告、音樂、聲音等，符號的使用已不限於一般語言的結構。Barthes 所主張的「言語」和「語言」之論述，為日後「符號學」的拓展以及結構主義文化「符號學」的創立，建立了十分重要的指標。

（六）W. C. Morris

Morris 是美國符號學界最突出的代表人物，也是第一位按照符號以及分類觀點來探討世界的哲學家。Morris 最大貢獻是對符號理論「語意學」、「句法學」、「語用學」三領域的確認，主張：1.「語意學」，即對符號與事物關係的研究；2.「句法學」，對符號與符號之間關係的研究；3.「語用學」領域，關注的是符碼在日常生活中的實際

運用，包括符號對人類行為的影響和人們在實際的相互作用中形成符號和意義的方式（Litterjohn, 2002）。

　　Morris 進一步強調，人類文明是依賴於符號和符號系統的，符號的解釋必須歸於「習慣」，而不是由符號媒介物所引起的一種心理反應，更不是隨著心理反應而產生的意象或感情；在訊息傳達的過程中如果沒有「習慣」的約定，對於符號與意義的關係就很難被理解，因此，Morris 把「符號學」定義為，「關於符號和它的解釋者之間的關係的一種科學」（俞建章、葉舒憲，1992）。

（七）U. Eco（1932-）

　　義大利符號學家 Eco 是 Peirce 學派的成員，也是最早在義大利 Bologna 大學開設「符號學」課程，以及設置「符號學」教學機構的符號學家。Eco 理論的重要性在於把早期的「符號學」理論結合起來，另外創立以「語用學」傳達論為基礎的符碼論述，並進一步推動了「符號學」的思考。

　　Eco（1976）廣泛地利用語言學、邏輯學和傳達理論，深入研究符號的暗示性隱義，並將符號定義為任何一種東西，它根據既定的社會習慣可被看做代表其他東西的某種東西，即一個記號是ㄅ，它代表一個不在的ㄆ。因此，Eco 將符號分為三大類：

1. 自然事件：人類用自然進行認知活動，例如，從煙的認知，進而了解火的存在。
2. 人為符號：人類利用人為的符號與他人傳達，例如：態度、標記、圖形符號、圖像等視覺符號；或者概念、對象、詞的視覺程序，例如：字母、音標音符、電碼等象徵符號作為傳達工具。
3. 古意性和詩意性：指人類文藝性表現的特殊活動，例如：雕像、造型圖書、旗幟、武器等符號表現（李幼蒸，1997）。

　　Eco 對於「符號學」分析的嚴格性以及文化描述的普遍性，不僅發揮了相當重要的影響性；Eco（1976）更提出「歧異解讀」（aberrant decoding）的觀念，強調「不同的文化經驗會造成不同的解讀」，並在《符號學理論》中，首開先鋒的將自然的和文化世界的各種現象，納入符號學的研究範圍之中。

　　Eco 的思想可分為三期：1.前結構主義美學期（1954-1963），2.從結構主義到符號學研究（1962-1979），3.從反映美學和小說創作到符號學思想史研究（1976-）。其研究「符號學」所獲得的成就在於：採取傳達論的論述，將符號概念區別為語言符號和非語言符號二類；而在具體文化研究上，採取意指論的方向。在七十年代中期，Eco 正式提出的「一般符號學理論」，為我們提供最適當的典範，使一般「符號學」理論的基礎、可行性和存在的問題與困境，有了更清楚的認識，可說是當代最負盛名的「符號學」理論家，也是唯一能夠把歐陸以及英美「符號學」思想加以統一的學者（Fiske, 1982/1995）。

（八）Roman Jakobson（1970）

　　美籍俄國語言學家 Jakobson 是布拉格語言學派中，相當重要的代表性人物，也是第一位倡言支持 Saussure 論點的學者。1928 年，Jakobson 在荷蘭海牙舉行的第一屆國際語言學會議中，發表了《音韻學論文》（*Phonological Theses*），針對詞形變化（Paradigmatic）的闡述認為：「音素是不變的（invariant），可以做為辨義成份（distinctive expression feature）；音素的價值是隨著語音本質的相對性而定義的，必須依照語音的特質，做音素的相對性分類」（Jakobson, 1992, p.75）。在此論述中，Jakobson 不但強調 Saussure 對於現代語言學研究領導地位的重要性，也宣稱 Saussure 為「音韻學之父」，並提出了「結構主義」（structuralism）的重要論述。

　　Jakobson 最大貢獻在於提出「換喻」和「隱喻」之論點，深入闡述 Saussure 主張的橫向組合與縱向聚合兩軸上的語言符號結構，並藉由對失語症病人的試驗得到成功的證實。Jakobson 並發現語言功能和結構是一種相互的關係，語言是為了成就傳達工具的功能而被建構出來的；基於這樣的觀點，Jakobson 進而提出傳達功能模式的分析論述，強調一個完整傳達的過程必須具有六個要素才可能成立，並建構出各種要素在傳達中擔任的「功能」（Jakobson,1992）。Jakobson 的論述反映出布拉格語言學派一個相當重要的理論，即功能主義（functionalism）和結構主義（structuralism）是相互關連不可分開的，對「符號學」計畫及其發展有其卓越的貢獻。

　　此外，對於歐洲大陸「符號學」的理解，有幾位語言學家的著作，例如：Hjelmslev（1959）的《言語理論序說》，Benveniste（1966）的 *"Problèmes de linguistique générale"*，以及 Greimas（1966）的 *"Semantique structural"* 是值得閱讀和研究的論述。

　　綜合以上各學派的論點，「符號學」可以解釋為研究「符號」與「符號」之間如何運作的學問；在「符號學」理論體系中，美國和法國從事「符號學」研究的學者人數最多，影響也最大，而在理論貢獻上較大的國家則是法國和義大利，尤其法國將「符號學」擴展到一般文化領域，形成文化符號學研究潮流。

　　與二十世紀的前五十年相比較，現代哲學家研究的突出特點，可以說是綜合性和跨學科性的研究；其綜合性概念提供我們方向性的啟示，以及對文化的另一個探討方向。誠如美國學者 M. Fisch 所言：「符號學……將為我們提供一幅非常複雜而又非常詳盡的概圖，使我們能夠從中確定任何一個涉及其他領域的高度專門化領域的位置，迅速地告訴我們如何從這一領域轉向另一領域，並且區別開那些尚未開墾的領域和耕耘已久的領域……。」（Deely, 1982, p.27）。

二、音樂符號學的代表

　　任何符號都是人的觀念，以及行為的一種濃縮、外化或物態化表現；而人的觀念和行為在一定意義上，更是某種符號的內化或精神化的表現。以西方文明史上的觀點

而言，自從西元前六世紀畢達哥拉斯（Pythagoras, 約 580-500B.C.）將數學的邏輯帶入音樂內容的探索之後，柏拉圖、亞里士多德也相繼提出美的本體論學說，並倡導藝術與技藝的區分；此後文藝復興時期的人文主義思想以及十七世紀，理性和經驗主義的發展，逐漸影響了西方美學。十八世紀，在 Hegel 為首的辯證法和歷史主義思想風潮的引領下，西方文化持續以科學理性的邏輯延續著美學的發展。

近代學者 Cassirer（1972）把神話、宗教、歷史、語言、科學、藝術、音樂文化的各種形式表現，看做是人類符號化活動創造出來的「產品」，也是人類運用符號所產生的成就；它們是組成「符號之網」的絲線，人類在思想和經驗之中的進步，都使得這「符號之網」更為精巧和牢固。

Cassirer（1989/1992）認為在藝術中，符號活動可使事物之形式具有多重的表現，可以使人類的美感經驗與生活世界，朝向豐富並充滿變化的動態過程。Langer（1962）也強調藝術符號是一種非理性的、不可用言語表達的意象，它不但是一種訴諸知覺的意象，也是理性認識的發源地；也就是說藝術中使用的符號是一種暗喻或是一種意義形象。Langer 的論述表明藝術符號具有象徵性、不可言說性、情感性以及非推理性等特質。基本上，就音樂主體而言，音樂就是一種符號化的展現過程，其中包括人的想像力和知覺化的過程；從客體面來看，音樂的創造力是以物的感性形式以及符號的形式來呈現，而音樂作品所構成的世界就是符號的世界。音樂家透過符號，傳達不同的意念給觀眾或聽眾，可以說是以物質傳達超物質，以符號傳達思想或情感，以個體傳達全體；它不僅是人類溝通上的外顯符號，可引發、刺激所有參與者的情感，音樂更是反應人們社會文化生活的符號象徵。誠如 Barthes 所強調：「符號是音樂篇章最基本的元素，符號構成了音樂的表述」（Barthes, 1957/1992, p.10）。透過音樂活動，不僅使我們的日常經驗能夠轉換、結合和融入音樂指涉的世界，通過音樂，更可以了解並表現人類感情的概念。

過去十多年來，音樂符號學者們藉著 Saussure, Peirce, Cassirer ,Langer 等人的「符號學」術語和理論，把音樂當作符號的一個系統來研究，將人們在音樂文化活動中的意識反應，利用符號的方式去認識、思考、研究，並把意識反應加以有形化，進而開啟了「符號學」在音樂研究的新領域。以下將比較著名的音樂符號學者做簡要介紹：

（一）Jean-Jacques,Nattiez（1945-）

法國的 Nattiez 是近年來致力於音樂符號學研究的推動者，也是相當傑出的音樂符號學家。Nattiez 主張音樂作品即是一種符號系統，「符號學」的研究是現代音樂學的根本任務。

Nattiez 運用 Saussure 的理論對音樂作品進行分析，他將「符號學」的原理運用到音樂領域中，並撰寫《音樂符號學的基礎》（*Fondements dune sémiologie de lamusique*）

一書,對所有涉及音樂符號學的論點進行分析,並為音樂符號學奠定嚴格的方法論(張
洪模主編,1993)。Nattiez 所提出的音樂符號學研究和發展,大致呈現四種趨勢:

1. 對不同類型的音樂下定義和分類,並提供音樂分析的模式,以加深人們對音樂現
 象的理解。
2. 對音樂「意指」作用的研究和分析,也就是符號的「意指」與「意符」的分析和
 運用。
3. 將語言學模式引入音樂的分析和運用,並對音樂語言做深入的探討。
4. 將音樂符號學的特性,定義為「生產項」、「中項」、「感知項」,並區分三者
 間的差別和關係,對於音樂作品的分析有顯著的作用。

Nattiez(1975)認為音樂是一個屬於「符號學」的問題,他由音樂的各種定義著
手,以歷史作為引證,論證了音樂的概念就是一個文化概念。Nattiez 並強調音樂符號
學和傳統音樂分析,的主要區別在於方法論上程度的不同;傳統的分析法只憑直覺、
缺乏組織,無法成為一門科學知識;而「符號學」提出的答案是一種「變形語言」,
即是一套概括性的符號的發展,可以構築音樂結構的模式,只有建立起這樣一種語言,
音樂分析才能達到科學標準(Nattiez,1987)。

(二)Henry Purcell

在歐洲國家中,比利時是國際表演藝術符號學協會所在地,有關藝術的符號學研
究相當發達,特別是表演符號學和音樂符號學。出生於比利時的現代派音樂家 Purcell
致力於音樂符號學的探討,並著重於符號「意指」軸的研究;Purcel 運用 Saussure 語
言學的概念,將最小單元訂為詞義素,並由內在的區分特徵予以編碼,發現比較複雜
的「意指」包括:多聲部句法組織、節奏、動機、樂句和主題間的關係等(張洪模主
編,1993)。

此外,Purcell 並以「符號學」的理論,將音樂的構成視為一種擺動作用,探討音
樂美學中基本的範疇,例如:秩序與非秩序,非決定性與決定性等,對於現代音樂的
發展和表現有相當的影響性。

(三)Eero Tarasti

芬蘭的「符號學」研究發展呈現出一定的綜合性特色,例如:音樂符號學、文學、
戲劇電影、藝術和文化符號學等,其中又以音樂符號學的研究最為發達。

Tarasti 是赫爾辛基音樂大學系主任,1970 年代,在巴黎追隨 Greimas 研究語言符
號學,並提出了音樂結構和解釋理論。1988 年,芬蘭成立國際符號學研究會(ISI:The
International Semiotics Institute),Tarasti 當選為 ISI 研究會主席,進而建立了芬蘭「符
號學」在國際符號學中的地位。

　　Tarasti 以西洋音樂史和符號理論為基礎，提出了音樂符號學理論， 1994 年出版《音樂符號學的理論》（ *A Theory of Musical Semiotics* ），將「符號學」理論應用在音樂結構的分析上。此後，Tarasti 在《音樂的符號：音樂符號學的指引》（ *Signs of Music: A Guide to Musical Semiotics* ）中，主張音樂是所有藝術中最自律的，音樂不僅反映出周遭事物的活動方式，也影響了其社會和文化的環境（ Tarasti,2002 ）。Tarasti 以「符號學」為基礎的論點，不但開啟了音樂研究的新領域，也奠定了音樂符號學研究的基礎。

　　綜合本章之探討，可以發現在語言、宗教、神話、科學、藝術、音樂中皆有其不同的符號形式和表現，人之異於其他生物之處，在於人類有運用符號的本性，更因為符號的運用產生了文化。在生活環境中，音樂是一種符號產品，音樂作品除了是一種創作活動外，它更是透過符號之仲介與釋意之轉換，由富有社會意義的符號所建構組織而成的，其中音樂「符號」的意義與闡述，更是音樂構成的必要條件。因此，「符號學」就不只是一門研究音樂審美活動及結果的學科，而是用理論的方式研究人類如何透過音樂的方式，來進行的各項活動及表現，是一種既理性又感性的現象；可見，將音樂做為符號系統來研究，不僅是可能的，也是合乎邏輯的。

　　對布農族而言，傳統音樂本身就是一個符號「系統」，它的形式與結構有著特定的功能與象徵性意義，並且與其文化社會的特質、儀式過程以及內容密切相銜。就音樂主體而言，它除了是布農人情感與思想的複寫之外，音樂更是藉著形構（ formation ）來表現；也就是將意念、情感透過一定的媒介物加以客觀化，使之成為可以傳達的符號。因此，布農音樂並非只是單純的再現及表現，其音樂的特殊性必須透過符號的解碼與感知，將內在生命具體化、客觀化，才可以了解並表現人類的情感概念和指涉意涵，也是本文研究主要目的之一。

　　隨著生活的進步，符號和人的生活環境以及文化有著相當密切的關係，人們的認識事物思考問題文化的傳達都離不開符號；「符號學」理論已經由語言符號學發展成為一門綜合性的基礎科學，符號的運用也已經進入了系統化、標準化、國際化的時代。足見「符號學」在音樂上的應用不但有助於文化和音樂語言的理解，為音樂分析尋求更有意涵的解釋，也可開啟「符號學」在音樂研究的範圍和領域。

　　雖然要從「符號學」的角度出發，對音樂現象進行考證，建立起一套嚴謹的音樂符號學系統，目前還缺乏準確的分類法；而國內在原住民音樂領域有關「符號學」以及傳達方面的研究和介紹還很少，但是要提升台灣原住民音樂音樂的質量，並適應現代化社會的需要，有關音樂符號學方面的研究，確實值得加以探討、重視。

　　因此,本研究著重「符號學」概念和傳達理論在音樂領域的運用,並擷取 Saussure、Peirce、Cassirer、Langer、Eco、Jakobson 以及 Nattiez 等學者的論點,來探討台灣原住民布農族音樂文化的符號現象和傳達作用,將有助於國人對布農族音樂語言的理解。

第三章　布農族歷史的沿革與文化特色

　　根據考古發掘的證據顯示，在一萬五千年至五千年之前，台灣就存在著長濱文化以及卑南文化等不同的文化特質；而在中國隋陽帝大業三年（西元六〇七年），該朝官吏何蠻言和朱寬來台灣探險，在遊記文獻資料中也記載著原住民在島上生活的風情民俗，並顯現布農族和台灣原住民諸族早期共居的情形（陳奇祿，1953）。

　　布農族約於公元前二千年以前，繼泰雅族和賽夏族之後移入台灣，語言學家鄭恒雄將布農語歸類為北印度尼西亞語（Proto-Northern Indonesian）的一個分支，原赫斯佩拉尼西亞語被認為屬於原始西南島語言，可見布農族是南島語（Proto-Austronesian）的一支（陳奇祿，1992）。

　　布農族在清代文獻中被稱為「武崙族」（衛惠林，1995），傳統上多居住於台灣中央山脈的兩側，大約有一半人口分布於海拔一千至一千五百公尺的高度，聚落最高達二千三百公尺，屬於典型的高山原住民族群。布農人由於深居山中以及居住地理位置的特殊性，不知道台灣尚有其他族群居住，布農族的祖先就自認該族為大地唯一的「人」，其餘皆為「Vaivi」（異類或外界）；因此，布農人自稱為「Bunun」，意思是「本來的人」，由於瞳能映照出人的影子，所以瞳也叫「bunun」。布農人用這個詞彙指涉自己為「人」，稱他族為「waibi bunun」意思是「他種人」，即不認為別族也是「人」，具有強烈的排他性（衛惠林，1995）。

　　布農族在台灣山中定居以後，由於孤懸海隅之高山地區，四周隨時有難以預測的災難發生，而族群之間又呈現出敵對緊張的關係；為了適應環境和面對自然及外族的入侵，約在十七世紀至十八世紀上半，世居南投的布農族人開始大量從台灣中央山脈的西側，即現在的南投縣信義鄉往南和東的方向遷徙，之後並分化成五個族群，繼續向東方以及南方移動並佔領了鄒族大部分的土地。布農族早期的遷移行動和擴張力，是台灣原住民族群中透過移民遷徙而擴張領域最成功，也是東南亞族群中海拔住地最高、活動力最強、移動率最大的原住民族群。

　　布農族因為不斷地遷徙，對於自然界的威力與變化十分敬畏，不但發展出深具原始性以及保守性等特質的傳統文化，也產生了許多的禁忌、巫術、神話、祭典和占卜等風俗習慣和宗教行為，它不僅是布農族發展史上偉大的原動力；其泛靈的宗教信仰和繁複的歲時祭儀和生命儀禮，更主導了布農族早期歷史的發展，也發展出舉世獨特的音樂文化。

　　面對布農族歷史文化發展之脈絡，「音樂」是布農社會文化演進過程的呈現和紀錄；對於布農族音樂的形成，除了具有族群、地理環境與音樂本身的特質外，其傳統

的社會組織和農耕生產、狩獵漁獲、神話傳說、宗教信仰、生命禮儀、傳統祭典儀式等等，都是布農族音樂最重要的「文化背景」。因此，音樂可說是依附在文化習俗和宗教信仰的符號表現，它不但與語言、宗教、信仰、祭典以及社會組織有著密不可分的關係，更是布農族傳統文化的核心之一，也是構成台灣本島多元文化的重要根源和資產（陳奇祿，1992；李壬癸，1999）。

十九世紀，布農族被捲入到另一個勢力範圍內，包括資本主義和帝國殖民的統治；尤其布農族部落經由日治時代的集體遷移和重組，戰後台灣社會與經濟產業結構的轉變，以及政治介入、社會需求、科技進步、知識發展、西方宗教的傳入等多重影響，使得布農族社會組織與傳統制度都產生劇烈的變化，其文化的改變亦快速加倍。二十世紀，在台灣現代國家的體制與運作影響之下，昔日以部落為基礎的生活文化內涵，更因為與其他族群的接觸交流逐漸產生融合，布農族的社會生活不再侷限於舊有的聚落範圍。

在歷史文化變遷的過程中，布農族面臨「西化」和「漢化」不同程度的文化適應，布農人被迫適應不同執政者及社會新興勢力所建立的價值信仰，舊有規範經歷篩選或轉化，許多傳統的觀點無法適應現代化社會，不但使布農族文化傳承面臨新的挑戰，其傳統和現代的整合關係更為複雜，進而造成布農族社會組織和制度發展的失調，並產生無可避免的社會文化變遷。

布農族面對不同「族群」的文化接觸，以及外在社會政權意識型態的介入，導致傳統文化嚴重流失的情況；目前進入都會的布農族人與日俱增，這些離開自己部落到都會區就業工作的原住民，逐漸形成所謂「都市原住民」，而這樣的經濟型態直接衝擊著布農族社會組織的基礎，致使原先具有的社會功能逐漸衰微，不但加速漢化的腳步，也流失族人的母語和傳統音樂文化。

布農族社會文化持續與轉變的複雜性，使得文化出現不斷的解構與再建構，不僅呈現出其「再現」族群文化的融合性，也顯示出族群發展和外在力量的密切關係，這關係只有從其歷史脈絡的實際演變中方可了解。因此，當布農族人從共同利益為基礎之「同質」社會，轉變為職業分化之「異質」社會的同時，是否必須透過原有的文化觀念來加以認知與轉化，融合各種異文化創造出新的文化和秩序，才能維繫族人對族群社會與文化的認同，並維持其傳統文化和音樂之地位，是值得注意和探討的問題。

本章就布農族的歷史沿革與文化特質整理相關文獻，分為五節來探討其歷史和社會文化特色：第一節布農族的歷史沿革；第二節布農族的部落與社群分布；第三節布農族的文化變遷；第四節布農族的生活文化；第五節布農族的社會組織和傳統信仰。

第一節　布農族的歷史沿革

　　Clifford Geertz 把文化看作是一個民族藉以生存的象徵系統，所以要瞭解一個民族的歷史文化，就必須瞭解此象徵系統的內在意義，並以該族群本身的立場作為探討的出發點（Levi-Strauss, 1985/1992）。

　　布農族是一個沒有文字的民族，以致幾千年來的歷史形成一片空白，直到三百多年前才開始有文字的紀錄，最早和比較可靠的記載是明朝時代，陳第在明神宗三十一年（西元 1603 年）所寫的《東番記》（楊麗祝，2000）。此後，有關布農族歷史的文化、地位、時空條件、意識形態或與外族接觸的歷史文獻資料記載，則始自日治時期殖民政府及學者們所做的各種調查與研究。

　　在日本統治台灣期間，最初只是基於「知己知彼」的政治需要，對台灣從事大規模的調查，後來則進入純學術性的研究，這段期間投入研究的日本學者包括：佐山融吉（1919）、馬淵東一（1986）、岡田謙（1938）等人都累積了相當豐富的研究成果；尤其是馬淵東一與宮本廷人、移川子之藏（1935）合著的《台灣高砂族系統所屬的研究》，在第三章和資料篇中，有關於布農族的社會組織、氏族傳說、遷移歷史和系譜記錄，都是研究布農族傳統社會和文化的經典之作。

　　在日本殖民政策下所進行的各項原住民調查與研究，不僅是日本政府了解台灣的主要依據，也是制定各項政策及推動施政的參考；戰後台灣原住民的研究大多以追述的方式來探討，多少有其限制性，但仍不失其價值與意義，也是今日台灣原住民研究不可或缺的資源。因此，透過日本學者的調查成果，加上戰後初期的衛惠林（1956，1957，1972）、丘其謙（1966）以及現今的黃應貴（1986，1992）等學者的研究，可以使我們對布農族歷史和傳統文化有基本的認識。本節將布農族歷史的沿革和發展，依據中外學者諸如：Bellwood（1991）、衛惠林（1972）、陳奇祿（1953）、潘英（1997）、黃旭（1995）、李壬癸（1996，1999）等人的文獻資料加以整理和歸納，可分為五個階段分述如下：

一、第一階段：早期族群共處時期（1621 年以前）

　　以考古發掘的證據顯示，在一萬五千年至五千年之前，台灣就存在著長濱以及卑南文化的特質，而在隋陽帝（西元六〇七年）官吏何蠻言和朱寬的遊記中，也記載著台灣原住民諸族共居的情形 （陳奇祿，1953）。根據人類學家 P. Bellwood（1991）的說法，南島原住民語族大約是 5000 年前開始陸續從中國大陸渡海前來台灣定居的。馬淵東一 （1954）在《臺灣南島民族的遷移和分布》的研究中也提到，台灣的「南島語族」可能在五千年前至二千五百年前移民至台灣，當初最先抵達的地方，可能在現今南投縣附近；而布農族、泰雅族、鄒族、邵族、巴則海、洪雅、貓霧悚等各族古老的語言，被發現集中在南投縣地區，而後各族群才分別逐漸向北、向東、向南擴散和遷

移。可見早期布農族和台灣島上的原住民族群，是屬於族群共處的時期（李壬癸，1999）。

台灣高山原住民族可能在公元前的第三個千年（thirdmillenniumB.C.）移入台灣，位居台灣北部山地的泰雅族和賽夏族，可能是最早移民的後裔，而布農族、邵族和鄒族，可能是繼泰雅族和賽夏族之後移入台灣中部的山區；這三族的移入帶來複雜的氏族級制度，也就是在氏族（clan）之下有亞氏族（sub-dan），而氏族又結合成為聯族（Phratry）（李壬癸，1996）。

魯凱族、排灣族和卑南族在巨石文化（megalithicculture）興盛的時代，相繼移入台灣南部的山地；這些族群有類似我國周代的階級社會，設有頭目階級、士族階級和平民階級，都是採取世代承襲的制度。最晚移入的是東部阿美族，根據其文化與菲律賓金屬器文化（Philippine Metal Culture）的相似性來探討，可以推定阿美族的移入是公元以後的年代。雅美族則可能在唐宋之間移到蘭嶼，由於居地孤懸海外，所保存的原始文化成分也顯得特別重要（陳奇祿，1992）。

在台灣中部地區定居的高山原住民族群中，以泰雅族的分布範圍最廣。泰雅族人的聚落遼闊而分散，垂直分布也很深；自海平面至海拔二千公尺，約有百分之六十的聚落分布在山區。在十八世紀，由於布農族、鄒族的入侵，使得泰雅族從南投縣仁愛鄉的發祥村向北和向東擴散，並侵佔了賽夏族的地盤。噶瑪蘭族中的猴猴族原本居住在花蓮立霧溪的中上游，後來因受到泰雅族的壓迫，逐步向東和向北遷移，部分噶瑪蘭人南下到花蓮、台東沿海一帶定居。

布農族在十八世紀上半，從南投縣信義鄉向南和東遷徙，分化成五個族群之後，向東向南遷移並佔領了鄒族大部分土地；而排灣族的祖居地是在今屏東縣三地鄉、瑪家鄉、泰武鄉一帶，並逐漸向東和向南擴散。卑南族和阿美族也是向南漸漸擴散到台灣南端，逐一分布在東海岸的縱谷平原上。鄒、魯凱、賽夏族則侷促在一隅，雅美族孤懸在蘭嶼島上（李壬癸，1996；1999）。

此時期布農族部落位居於海拔五百公尺以上的山地，並從事粗放農業和狩獵等來維持生活，其他原住民部落除了花東海岸的阿美族、卑南族以及蘭嶼的雅美族等生活領域是屬於低海拔地區之外，各族群大都採取部落自治的生活方式，可說是早期原住民諸族共居台灣的全盛時期（圖 3-1）。由於台灣孤懸海隅的特殊歷史地埋位置，各族群在台灣定居以後與外界甚少接觸，因此能保存純淨的南島文化。

二、第二階段：荷西明鄭時期（1621-1685 年）

自古以來，由於地理位置之關係，台灣一直保持著「孤立」狀態；依據台灣文獻史料記載，十七世紀起，明末萬曆三十一年（1603 年）漢人與台灣原住民開始有具體的接觸，當時漢人陳弟在《東番記》中，將住在中國東南海域台灣島上的原住民稱為

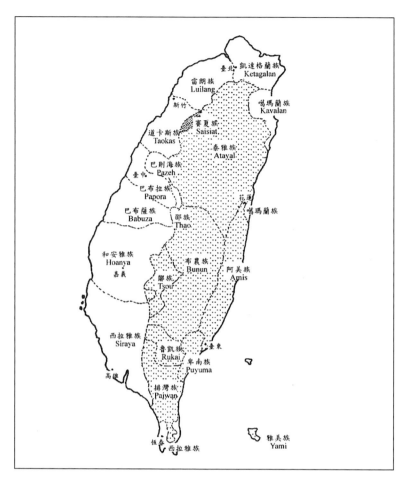

圖 3-1 早期原住民族群分布圖

(資料來源：陳奇祿，1992，頁 3)

「東番」，並記載原住民宴會歌舞的描述：「時燕會，則置大罍團坐，各酌以竹筒，不設肴，樂起跳舞，口亦烏烏若歌曲」，而男女婚嫁是透過口琴以傳情意，「……夜造其家，不呼門，彈口琴挑之。口琴蒲鐵所製……齧而鼓之，錚錚有聲，女聞納宿，未明徑去，不見女父母……」，（陳弟，1959，頁 25）。由於台灣島特殊的地理位置和富饒的物產，在明鄭時期，即引起異民族的窺伺和入侵；康培德教授指出在十七世紀，西方勢力就開始伸展到台灣和東南亞地區的島嶼，台灣西南平原住民的生活，因荷蘭人的統治而起了相當大的轉變（陳文德，2004）。

　　1624 年，台灣淪於荷蘭東印度公司之統治，成為荷屬印尼帝國的一部份。1626 年，北台灣被西班牙人佔領，成為西屬菲律賓帝國的一部份，直到 1652 年，荷蘭人將西班牙人驅逐離開台灣。1636 年，荷蘭政府為使東印度公司的利益能掌握所有的資源，除了以武力剷除原住民的部落，實施殖民政策之外；並開始從中國沿海的福建和廣東，

招募大批的農人到台灣開墾，致使漢人相繼移入台灣，導致日後對台灣布農族的社會組織和部落結構的影響。（陳紹馨，1979）

在荷蘭治理台灣時期，荷蘭政府最大特色是開闢「自由狩獵區」，主要目的在於全面掌握台灣原住民各族的勢力範圍，削弱原住民的自主性和攻擊性，以減少對荷蘭發展的阻力並開闢緩衝區域。以經濟發展的觀點來看，荷蘭的殖民政策使台灣從一個生產力低、社會閉塞的部落社會（tribal so-ciety）轉變成為可以與外界貿易交通，並且具有較高生產力的民間社會（陳文德，2004）。因此，基本上，荷蘭政府對於布農族的宗教信仰、生活習俗等並無太大影響，布農族仍然保留其傳統文化和藝術、風俗習慣與音樂型態之表現。

三、第三階段：清朝治台時期（1685-1895 年）

1662 年，台灣被鄭成功征服，並於 1683 年將台灣納入清廷的統治；當時滿清皇帝雍正，曾恭維其父康熙，將台灣納入版圖的功績：「台灣地方自古未屬中國，皇考〔康熙帝〕聖略神威取入版圖。」（陳奇祿，1992）。自此以後，大量漢人由唐山遷移到台灣；在遷徙的過程中，漢人與台灣原住民族不論是語言、習慣和文化，都有實質的接觸和更進一步的交流活動。

十七世紀到十八世紀上半葉，在清朝的志書中已有「熟番」、「生番」、化番」的用詞，清康熙五十六年（1717）的諸羅縣誌記載：「內附輸餉者曰熟番，未服教化者曰生番或曰野番。」；「生番」是指居於深山之中，不服政令的「番」人，而接受漢文化洗禮的台灣原住民則被稱為「熟番」，其間慢慢才歸化的原住民則稱為「化番」（丘其謙，1966）。在此二分法的分類下，台灣原住民族被分為「生番」、「熟番」或「土番」、「野番」以及「高山番」、「平埔番」。直到清朝末年，隨著漢人開墾面積的擴大及清廷統治勢力的拓展，才逐漸擺脫這種二分法，並開始採用原住民族自稱的方式來稱呼，例如「眉原番」、「太魯閣番」等等名稱。在這段時期，台灣原住民族不論是從「生番」到「熟番」，或是從「生番」到「化番」的轉換過程中，都是採用「漢文化」為中心的族群分類方式，而其中「文化」的接觸更是促使族群分類的重要因素。

十八世紀中葉（1736-1795），漢人和原住民族之間的衝突逐漸增加，台灣的漢人社會更是紛擾不斷，尤其林爽文事件對當時整個社會造成相當大的影響。因此，在 1766年，清朝設立一個專門管理原住民的機構，稱為「理番同知」；1786 年，又設立了「番屯」的制度，主要是利用台灣的原住民來控制漢人移民的動亂，從此台灣原住民與漢人之間，形成了互相競爭的關係。

另一方面，清朝政府在台灣建立政權後，對台灣原住民實施土牛之禁封鎖政策，禁止漢人進入土牛溝內生番的活動區域，同時在土牛溝設立隘勇組織民兵，這樣的措施也反映了兩者之間的競爭過程與勢力的消長。惟此時期，布農族在清朝治理與外界

隔絕之下，傳統生活習慣與風俗並未因此產生重大的改變；尤其清朝中葉以前的治台政策，具有治理事務多於管理防禦之特色，對於布農族土地、權益、風俗、信仰以及生活習慣並未干涉，使得布農族仍然能保留其傳統文化、社會組織、風俗習慣和宗教信仰。

四、第四階段：日本治理時期（1895-1945 年）

1895 年，日本因甲午戰爭勝利而佔據台灣，日本政府統治台灣初期，固然以敉平各地的反日活動，恢復治安為優先；但是基於「知己知彼」的統治需要以及殖民政策的制定和推動，開始對台灣從事大規模的調查研究，而整個台灣「南島語族」的系統研究也開始於日本殖民時代。

日本人類學家鳥居龍藏是最早對台灣原住民做學術分類的學者，他依據人類學方法將台灣原住民分為：泰雅、新高、布農、邵、澤利先、排灣、彪馬、阿眉、雅美等九族，建立了台灣原住民族學術性分類的基礎。1899 年，伊能嘉矩與栗野傳之丞出版的《台灣番人事情》，首先把台灣的南島語族分為「平埔族」與「高砂族」（Takasago）或「番族」。「平埔族」包括：西拉雅、洪雅、貓霧悚、巴布拉、巴則海、道卡斯、凱達格蘭、噶瑪蘭等族。「高砂族」則分為：達悟族、阿美族、卑南族、排灣族、魯凱族、鄒族、布農族、賽夏族和泰雅族。伊能嘉矩等學者的調查和研究，奠定了後人對平埔各族分類與稱謂的基礎，這種族群的分類與命名是一種學術上的建構，有別於以「漢文化」為中心的分類，尤其是將平埔諸族視為「族群」而非僅是「番社」來看待（劉斌雄，1976）。

1901 年，由總督府成立「臨時臺灣就慣調查會」著手調查，並出版八卷《蕃族調查報告書》（1913-1921）和八卷的《番族慣習調查報告書》（1915-1920）。當時日本學者透過語言與文化上的分類和建構，對台灣原住民做學術性之研究，1928 年，臺北帝國大學成立，開始對台灣「南島語族」展開一連串有系統的探討和研究；其中移川子之藏等人（1935）所撰寫的《臺灣高砂族系統所屬研究》將原住民分為九族，其後成為定制沿用至今。

在統治方面，日本正式進駐台灣的初期，因平地居民的奮力抵抗，故將治台重心置於討伐不服從者，對於「蕃地」的原住民則採取消極的安撫懷柔政策，直到平地的反抗勢力大致抵定以及在台政權穩固後，就積極的進取「蕃地」。1910 年，日本展開「五年理番計畫」以國家的力量取代地方維持社會秩序的傳統結構；1913 年展開收繳布農族槍械的行動，位居高山的布農族強力抵抗，並導致清水溪旁的拉庫拉庫社起義抗日，雙方展開長達十八年的戰爭（黃應貴，1992）。

在經濟方面，西元 1914 年，日本政府為了控制山林，達成開發資源與發展經濟之目的，採取「農業台灣、工業日本」的殖民政策，積極開發山林產物及從事熱帶栽培業，將布農族主要獵場所在地收歸國有，成為所謂的「要存置林野區」，並禁止

部落間的出草、焚獵、室內葬、屋內生火煮飯等所謂的「惡習」，強迫水稻等定耕作物的栽種以及造林、畜牧等不同的生產方式。

日本政府為了解決東部熱帶栽培業勞力不足，以及原住民反抗的問題，更實施「蕃社遷移計劃」，在 1918 年至 1930 年間，先以「勸誘」方式進行原住民部落的遷徙，將住在高海拔山區的布農族遷移至低海拔的地方居住。1930 年，發生南投泰雅族反抗日本壓迫的霧社事件，使得日本的部落遷徙政策，因而由勸誘改為強制執行。就布農族人而言，除了東部花蓮、台東靠近平原的地區外，大部分布農族人都被限制在「番人所要地」的特別行政區內居住，由日本警察直接統治，禁止其自由出入；並派任「頭目」作為間接統治布農族的手段，以便達到政治上的控制及獲得必要的勞力。

1941 年，台東內本鹿 Haisul 事件爆發後，日本政府大規模的強迫內本鹿布農族集體移住，遷移下山的布農族人由於不熟悉平地環境以及耕作方式，再加上瘧疾為害，因而造成許多傷亡。現今的台東縣延平鄉所分布的居住地區，大都是日本在 1914 年執行「理蕃政策」，由原來舊社移往新社所形成的新社區，包括五個村，分別是桃源村（pasikau）、紅葉村（vagangan）、永康村（sungunsun）、武陵村（bukzavu）及鸞山村（sazasa）。這些政策和措施不但使布農族逐漸脫離原始社會而邁入了鄉民社會，也使得布農族與外在社會接觸的過程中，其賴以維生的土地逐漸流失，並直接影響了布農族社會文化的生活習俗和生產方式。

在教育方面，日本政府不但積極地推行「皇民化運動」，設立學校推行日語，使用日式名字，極力「教化」人民改造成為「純然的日本人」，並利用「蕃」人喜好歌唱的本性，施以宗教音樂以達到皇民化之目的。日本人的「理蕃」政策就如同其建構的吳鳳神話一樣，以原住民無知的一面，來強調統治的善政以及文化的優越性，主要在於改變原住民族傳統的生活方式及觀念，並完全同化於日本人。

綜觀日本殖民政府統治台灣約五十年的時間（1895-1945 年），布農族可謂進入了國家體制並接受教育的歷史性階段。事實上，在 1932 年以前，布農社會一直處於「無政府」的狀態，即使當時有形式上的治理，但台灣仍屬於統治疆域的邊陲，原住民社會對於來自統治者的干擾幾乎是微乎其微。但是自從大關山事件發生後，日本政府以現代國家的力量，取代地方維持社會秩序的力量，布農族社會由「俗民社會」進入所謂的「公民社會」；尤其在資本主義經濟引導之下，日本政府採取「農業台灣、工業日本」的殖民政策，致力於樟腦、山林產物等資源的開發以及熱帶栽的培業，這些政策的實施都直接影響了布農族社會文化和生活資源。

日本統治時期，雖使原住民社會開啟外在世界的政治、經濟和宗教文化體系之門，封閉的部落也逐漸邁向現代化，但是布農族在殖民政府統治下，其集體權益和生命共同體的意識逐漸被破壞；而教育的導入以及鐵路交通開發的影響，更使得布農族本身文化的認同和族群意識逐漸加速的流失。

　　值得一提的是，在台灣原住民諸族之中，由於布農族的生活環境和地形因素，其同化於外來文化的程度最淺也最為緩慢，加上布農族生性剽悍、順應性相當低，常造成外族統治時代「理蕃」上的一大難題；布農族長達十八年的抗日時期，使得布農族成為台灣島上最後歸順日本的原住民就是最好的證明。

五、第五階段：國民政府時期（1945 年後）

　　二次大戰後，國民政府於 1949 年遷台，儘管日治時期對台灣已建立起國家的絕對支配性，但殖民秩序的建立卻是在國民政府統治下完成的。基本上，國民政府依循日本的殖民政策來管理原住民，對於原住民族群的分類方式，也大致沿襲日本學者伊能嘉距等人的九族分類法，起初將「高砂族」改稱為「山胞」；後來基於行政管理上的考慮，又將山胞區分為「山地山胞」與「平地山胞」，但對於大多數瀕臨絕滅邊緣的「熟番」，則未進一步處理，只統稱為「平埔族」。

　　國民政府統治之初，雖然沿襲日人的政策，但是卻更積極地改變台灣社會以達到整合與同化之目的；政府除了透過正式與非正式的國家組織重建新的政治秩序，推動「山地平地化」的政策，建立地方自治行政系統、派出所、衛生室、家政班、山青隊等機構外；更透過輔導布農族人種水稻、玉米等經濟發展，以及新的分類概念來建構文化秩序。

　　從布農族的主觀性來看，國民政府的管理就如同「體制內的殖民政策」（late colonalism），政府為了方便對少數民族的統治與安撫，沿用日本殖民政府的山地保留地政策，將山地劃分為國有地和山地保留地。戰前日本人將山地保留地分為「要存置林野地」和「不要存置林野地」；這個區分沿用到國民政府，成為現今所謂的「原住民保留地」（黃應貴，1992）。1948 年，國民政府訂定「山地保留地管理辦法」，設置「蕃人保留地」；此措施雖然在於保護土地的使用和轉讓，但卻改變布農族居地的環境以及布農族傳統的生產模式，使得布農族人的耕作型態，由早期燒墾、遊耕方式全盤改成「定耕」的耕作方式。

　　1952 年到 1962 年期間，由於教育、媒體的普及，國民政府推行「山地平地化」政策，不論在語言規範、生活習性、社會組織、祭典儀式等，都採取漢族的文化，加上國語運動政策的推行，在這種強勢文化的影響之下，對於沒有文字的布農族而言，不但扼殺了布農族藉由民族語言傳承的歷史精神與音樂文化，也導致傳統文化的逐漸流失。布農族在國民政府統治之下，毫無選擇而被動的情況下全面接收了外來文化，經濟的資本主義化、宗教的基督教化、社會文化的國家化，使得布農社會與文化有著明顯的改變，父系制的瓦解、若干傳統祭儀的廢除或簡化、家屋形式的改變、語言的流失、傳統音樂的娛樂化等改變，甚至出現自我認同的問題。

　　1965 年，台灣經濟由農業社會進入工業社會，大部分布農族地區已納入台灣社會的經濟體系中，使得經濟的機制得以在布農族社會有效運作。雖然布農族的生活水準

因此略有所提昇，但相對於漢人的水準，其差距反而更為擴大，這種社會分化與貧富懸殊化的現象，同樣的也發生在台灣原住民族群之間；而教育政策實施帶來文化之同化（1963-1987），族群間的通婚以及族群生活空間的擴大，都直接或間接的加速布農族傳統文化的沒落，以及文化認同的迷失，使得布農族社會解體現象日漸浮現（黃應貴，1976）。

1987 年，台灣社會解嚴以後，多元文化乃至於多元社會的觀念與理想，開始被提出來討論與實踐；1980 年代以來，世界各地原住民運動逐漸興起，「原住民」這個名詞在「台灣原住民權利促進會」成立之後（1984），才逐漸為國內民眾使用。「原住民」一詞意指在某個地方長期居住土生土長的一群人，也是一個族群自主性的表現；或是在主流族群遷入之前已經在當地居住，目前仍然保有文化傳統的一群人，而在這個正名過程之中，台灣各族群也重新思考其傳統文化特色，各種與原住民利益有關的社會運動得以合法地開展，不僅爭取了原住民的各種權益，也提高了原住民的自我認同與族群意識；尤其追求「傳統」文化和音樂的重建，更受到國民政府多元文化政策的影響而更加活躍。

1994 年，政府將「山胞」一詞，正式改為「原住民」，在經濟、社會、文化等方面，將原住民社會納入台灣社會的體系中，以達成國家統治之目的，並藉此建立新的社會、政治與文化秩序，就如同原住民教育法在立法上的通過一樣，母語教育已成了當下原住民文化運動的具體象徵。

1996 年，政府成立中央級的「原住民事務委員會」，並於 1998 年，制定「原住民教育法」，保障原住民參與教育政策與改革的權利，同時立法院原住民席位增至七個，2000 年亦成立民族學院。這種種措施和轉變，意味著政府放棄同化（assimilation）政策，改採統合（integration）政策，也可以說朝向「兩個民族，兩種文化」（biracial, bicultural）的多元文化發展邁進。目前獲得政府承認的族群共有十三族，包括：阿美族（Amis）、泰雅族（Atayal）、布農族（Bunun）、排灣族（Paiwan）、卑南族（Puyuma）、魯凱族（Rukai）、賽夏族（Saisiyat）、鄒族（Tsou）、雅美族（Yami）、邵族（Thao）、噶瑪蘭族（Kaval）、太魯閣（Truku）以及撒奇萊雅族（Sakizaya）等十三族（圖3-2）。

由國民政府統治這段時期，可以發現政府對於原住民族文化政策的實施和推動，大致可歸納為五個階段：（一）祖國化時期（1945-1951）、（二）山地平地化時期（1952-1962）、（三）社會融合時期（1963-1987）、（四）社會發展時期（1988-1996）、（五）民族發展時期（1997-）等。若以政策目標和內涵來看，則屬於「同化政策」及「整合政策」兩種類型；其中重要的轉捩點，在於國民政府所採取的解嚴政策，解嚴之前原住民族的文化政策以「同化」為主，解嚴後則注重「異中求同」及「同中有異」，相較之下政策已轉趨為開明、進步的多元文化路線。

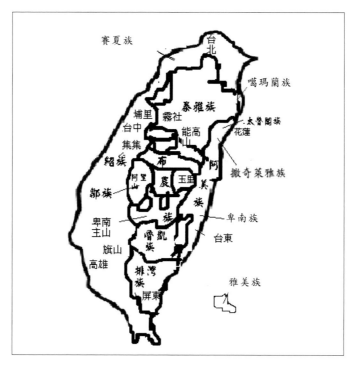

圖 3-2　目前台灣原住民族分布圖

第二節　布農族的部落與社群分布

　　布農族體型屬於原馬來亞群（Poto Malayo），根據日本學者移川子之藏
（1935）等人所著《高砂族系統所屬之研究》，認為布農人最早的根據地在台灣西部
山腳的 lamongan，其位置可能在濁水溪南岸的社寮或在名間一帶，其分布地帶北從南
投附近山地，一直向南延伸到知本越嶺道（屏東霧台）附近；而在南投縣北方因為有
泰雅族，南部屏東一帶山區則有魯凱、排灣等族盤據，使得布農族人活動的範圍，侷
限於台灣中部中央山脈的山區一帶。大多數布農族人認同以「玉山」為其發祥地的「石
生說」傳說，另一部份凹社群族人則相信布農族祖先是從鹿港登陸，沿著竹山、水里
溯濁水溪而上，在玉山附近群居落腳（陳奇祿，1992）。由此可見，早期布農族部落
分布在埔里以南的中央山脈及其東側，直到知本主山以北的山地；是東南亞族群中居
住在海拔最高的一群，因而有「中央山脈守護者」之稱。

　　布農族的傳統生產以燒墾與狩獵為主，此種生產方式通常以同住一屋內之家族為
單位；所以，早期的布農族人是以家族的形態在台灣山脈生存。布農人選擇山居的原
因和東南亞各地的原住民各族一樣，主要是從事山地耕作，即文獻上之所謂的「刀耕
火種」；也由於布農族的遊耕生活，使得耕地必須經常的遷移變動，因而形成部落散
居的居住形態（陳奇祿，1992）。

　　由於布農部落（Asang）往往位於台灣的高海拔地帶，部落形成的規模並不大，一般都屬於小型的聚落。布農族部落的平均人數與其他台灣原住民族相較，雖然顯得相當的少；但部落卻是布農族傳統社會的基礎，也是自給自足的經濟單位。從布農部落的組織、發展以及族群遷徙的過程，可以瞭解布農部落的文化脈絡系統與土地交融的文化倫理、生態智慧、社會組織特色以及所具有的族群概念和意義。

一、布農族的部落組織

　　布農族部落的形成是由一群人所組成的，而此一人群往往是同一個 sidoh（氏族）的家族成員。部落「Asang」一語的意義就如同「基地」、「活動棲息地」、「聚落地」或「古老根據地」等。例如，「蜂窩」，布農族人稱為「Bahusaz tu Asang」；「敵人的聚落」，布農族人稱之為「Pais tu Asang」；「野獸的棲息地」，族人則稱之為某某野獸的「Asang」（呂秋文，2000）。

　　布農族部落的名稱大多依據當地盛產的植物、地理景觀或祖先的名字作為名稱，因此很容易從該族的語言之中，得知部落本身的典故。例如：南投縣信義鄉的「東埔村」，從前是野生動物活動的地方，布農族稱此地為「Nupan」，乃獵場的意思；高雄縣桃源鄉的「梅山村」，因盛產黃藤，布農語稱為「Masuhuw」。由於時代的改變，目前布農族居住地之村名，則皆以四維、八德、政策術語，以及各慶典的吉祥語等作為名稱。

（一）部落的氏族組織

　　布農族的「部落」是以父系氏族為構成基本單位，並利用氏族中的各級單位組成「部落」的組織系統。在布農族的社會裡，同一姓氏的族人大都居住在一起形成一個小部落；因此，嚴格的說，布農族並沒有複雜的「部落」組織，只有單純的「血緣氏族」組織。

　　在布農族的社會關係裡，傳統的布農族部落必然由一個 sidoh（氏族）所組成，此種部落是由大於氏族的聯族所構成；在一個部落中，往往有二個以上的氏族組織單位，而各單位與本氏族均保有密切關係；即包括居住地成員的組成、婚姻、社會秩序的維持等運作，都與「氏族」有著密不可分之關係。

　　布農族群中氏族名稱有的是以地方取名，凡是氏族名稱相同的，幾乎可以斷定其祖先是由同一個地方遷徙過來的，雖然同氏族的人居住於不同的部落單位，但仍然能靠姓氏維持部落的組織功能；此外，族人也可以夫妻為單位脫離聚落另闢天地，或是由領袖（Lavian）帶領同氏族人遷移到別的地方居住。

　　傳統布農族沒有所謂的「頭目」制度，部落的事務是由各家族的長老聯合主持。雖然在日本殖民時代，日本政府為了方便統治和管理，曾指派「頭目」一職，但「頭

目」所能管理的事情往往僅限於日本政府所要處理的事務；布農族部落主要仍以長老統治為原則（Girontocrocy）。

布農部落的領袖是由氏族長老中選出來的，在領袖之下有部落長老會議（Council of elders）的組織；當瘟疫、戰爭或舉行射耳祭等重大事情時，就由長老們共同推出代表主持，氏族的領袖便成了實際的領導人（黃應貴，1998c）。因此，部落有二部、三部、四部等組織制度，而其政治制度也具有部落制度與地緣社會的特色，族人都能嚴守部落的各項法規，爭取部落的榮譽，這種嚴謹的部落結構是布農社會組織的一大特色。

（二）部落型態之特色

布農族部落是典型的散居社會，各社群以一種部落意識及政治聯結的傾向而分殊，因而導致部落間存在著對峙的關係；除了卓社群與卡社群、丹社群與巒社群之外，部落之間都有著敵對的態勢，例如：巒社群與郡社群有戰事的記錄；卓社群、卡社群兩部落更有著獵頭之血仇關係。

由於各氏族的社會型態、生活習慣與風俗之差異，使得各「部落」組織的構成基礎不盡相同；而各族群不同的地理分布、遷徙歷史與聚落型態，更影響各個聚落社會組織與結構的表現。在遷移的歷史過程中，布農部落之型態特色可歸納為三類：

1. 南部散居且孤立的部落

布農族人由於原始住地呈現人口過多的現象，部落感受人口過多、土地不足的壓力，使得族人必須向外遷出尋找新的居住地，主要包括：南投縣仁愛鄉以及信義鄉的濁水溪和卡社溪流域，這些部落主要呈現散居而孤立的居住型態。

2. 東部、中部較小而孤立的部落

布農族在東部和中部聚落有獨立的聚落組織，在人口壓力及土地資源的限制比較不明顯，包括：南投縣信義鄉、東部花蓮縣卓溪、萬榮鄉，以及台東縣的延平鄉等地，這些部落的規模組織不大，族人都能各自獨立生活。

3. 新殖民地區

布農族部落在遷移的過程中，不斷有分裂的情形產生，造成「家」的數目增加以及生活空間上擴展的需求；導致族人在部落居住的型態上呈現分散的情形，馬淵東一（1954/1984）稱此類的聚落型態為「缺乏清楚界線的地域組織」。由於地域組織的不斷分裂，布農族的聚落成員也有縮小的趨勢，根據岡田謙（1938）的調查，日治時期布農族各社平均只有 13.67 家，人口數也僅 111.22 人；這種由於聚居人數的減少加上分散居住的趨勢，使得布農族在新移民地區的聚落組織及範圍不若原居地明顯。這類型的聚落是布農族人移入的新地區，此新殖民地區的部落組織尚未有嚴密的組織型態，包括：高雄縣的三民、桃源及台東海端鄉的山區一帶（黃應貴，1992）。

二、布農族的自我擴展與遷徙

　　從歷史發展的觀點來看，早期布農族群遷徙的因素和動機，大多是為了尋找狩獵的 kakanuban（獵場）和適合的 unkukuman（耕地）。由於居住地人口的增加使得獵場和耕地不足，加上家族成員不合所造成的分裂，被迫必須向外遷移，因此，族人只要遇到合適的耕地或獵場就會築屋而居，並從事小型的山區農耕和狩獵生活。

　　布農族各氏族的獵場以山脈的稜線為界，彼此間的界線十分明顯，不論是耕地或獵場的擁有都是以家為單位，獵場就是他們的領域，而各家之間因為共氏族或姻親的關係，可以使用別家的獵場。因此，獵場的使用比耕地更不固定，而隨著人口增加、耕地不足以及異族的逼近，導致布農族必須離開原居地向外擴展領地。

　　約在十八世紀初葉，布農族人在南投山區開始產生分裂情形，最早從巒社分出的亞群是卡社群，卡社群中後來又分出卓社群，其後丹社群也從巒社分出；而郡、蘭二群則形成亞群。當布農族的亞群逐漸產生而形成六群以後，其活動區域也逐漸從中央山脈的中區向四方擴散。

　　布農族早期的遷徙大致可分為兩期：（一）第一期：十七世紀，由中央山脈以西、玉山以北方向遷移，（二）第二期：十八世紀，越過中央山脈向東或向南遷移（圖3-3）。

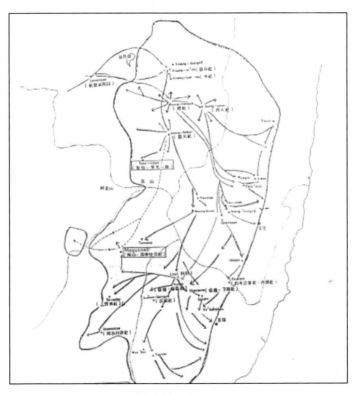

圖 3-3　布農族第一、二期移動路徑圖（劉斌雄，1988，頁 45）

（一）第一期：十七世紀，由中央山脈以西、玉山以北的遷移

此時期的遷移範圍，以今日南投縣仁愛鄉及信義鄉山區為主，由於此地區在生態上，位居台灣各大河川的上游源頭，在地形上屬於高山平夷地帶，十分適合居住和狩獵的發展，可說是台灣諸族群在遷移過程中，十分重要的匯聚點。

約在十七世紀中葉，布農族群社因原居地久旱缺水而向南遷移，卡社群從巒社群分離並移居卡社，之後卡社群又分離出卓社群，並遷移到郡社群人遺留下來的空地，形成與北方泰雅族對峙的局面。丹社群則大約在十七世紀末，自巒社群分離向東邊獵場發展（劉斌雄，1988）。在布農族尚未進行第二期遷移以前，亦即族人尚居住在濁水溪上游及其支流郡大溪、巒大溪和丹大溪之間廣闊的山林時，就已經是依各「部族」而有自己的 Asang-daingaz（大範圍區域的部落）；因此，這段時期布農族在中央山脈西側的分布型態大致已成形。

（二）第二期：十八世紀，越過中央山脈向東或向南遷移

1950 年代，移川子之藏、宮本延人和馬淵東一等學者，以系譜傳承為中心來追溯台灣原住民之遷徙路線；發現在十八世紀初期，布農族人為尋求耕地與獵場，逐漸越過中央山脈東南方（花蓮縣）及南方（台東縣），隨後又轉向西南及南方（高雄縣）展開大規模的歷史性遷移（黃應貴，1991b），主導此次遷移的布農族社群為 TakeVatag「丹社群」、TakeBanuth「巒社群」、IsiBukun「郡社群」等三個社群；其遷移大致可分為三個階段：

1.第一階段：丹社群、巒社群往花蓮方向的移動

約在十八世紀初，世居南投的布農族為了尋找耕地與獵場，開始穿越中央山脈大量遷移，往東遷至花蓮的卓溪鄉、萬榮鄉；其中丹社往現在萬榮鄉方向遷移，巒社群部落則往花蓮方面移動。

（1）丹社群：丹社群由於距離和地形的關係，較其他社群容易越過中央山脈，是最早開始遷移來到東部的布農族人。丹社群往北向萬榮鄉移動並且定居下來，與阿美族的接觸十分頻繁，因此中部阿美族至今仍稱布農族為 iwatan，此即丹社群自稱 takevatan 的轉音；但由於丹社群遷來的人口不多，人口逐漸減少因而被文化相近的巒社群所吸收。

（2）巒社群：巒社群沿著拉庫拉庫溪中游及太平溪上游移入，以此為據點向下游伸展；但受到來自南方卑南族的威脅無法前進，後來二者達成和解，協定平地為卑南族的領土，山地則為布農族的領土。

2.第二階段：巒社群、郡社群從新武呂溪向大崙溪流域方向移動

約在十九世紀初，巒社群的遷移途徑分為兩條：一為由拉庫拉庫溪向南移，建立崙天、富里、初來等部落。二由 Taiso-goloman 氏族直接由巒大社到達新武呂溪的霧鹿，

後來又移到荖濃溪一帶，成為巒社群目前所有的氏族中，分布最廣的一支。而郡社群則以 maongzavan 為基地，南下抵達利稻、下馬及沿新武呂溪及大崙溪沿岸的聚落，郡社群是三社群最晚進入東部的一群，移民大多沿著郡大溪上游進入拉庫拉庫溪。

在此階段，布農族與卑南族關係較為和平，但是仍有來自西北的鄒族阻撓布農族的南遷，以及來自西南方鄒族的威脅；直到後來同族陸續自北方移入，布農族在數量上占優勢之後才繼續南遷。

3.第三階段：郡社群向內本鹿及高雄州方向移動

十九世紀，大約在一百二十年前左右，最後一階段的遷移是向內本鹿及高雄境荖濃溪上游一帶移動，到達三民鄉與桃源鄉。參與此階段遷移的大多數是郡社群，此時期郡社群逐漸向內本鹿（台東縣延平鄉一帶）及高雄州（高雄縣之三民鄉和桃源鄉）等方向移動；從新武呂溪沿岸向荖濃溪擴展並陸續遷入，並與魯凱、鄒族等族群交涉協商，而在高雄縣桃源鄉、三民鄉形成若干的聚落。

由上述布農族遷移的情形來看，可以發現早期布農族的活動地點，大多集中在中央山脈以西、玉山以北的山區，十八世紀才向台灣東部和南部建立新的聚落。而在丹、巒、郡三社族人往東、往南移動的同時，卓、卡二社族人仍留在中央山脈的祖居地，由於丹、巒、郡三社群長期的移動，使得布農族群成為台灣原住諸民族中，伸展力最強的的族群。

三、日本政策下的集體遷移

在布農族遷徙的歷史過程中，除了找尋獵場和耕地是造成早期族群移動的主要內在因素外，其外在最明顯的就是日本政府實行的蕃人十年移住計劃；這種以國家政策施行的計畫，使得布農族聚落在外顯居住型態和傳統文化上，產生巨大的遷移和改變。

在日本統治中期，日本政府為了控制台灣原住民族群，開始展開武力鎮壓，起初布農族人並未有明顯的反抗。1907 年佐久間總督推行「五年理蕃計畫」，對於北蕃採取逐漸推進隘勇線的政策，對南蕃則在蕃社內設置「撫蕃官吏駐在所」，以和平的面貌逐漸擴大日警控制的領域，並從「蕃人」手中奪取槍彈解除其武裝。1913 年，日本政府對南蕃展開全面性的掃蕩，期間發生了多起的抗爭事件；日本為了便於掌握布農族的動向，採取「蕃社集團移住」的政策，將住在高山的丹社群遷徙到山下集中管理；於是丹社近二千人被迫離開居住三百多年的家園，向東部遷移。東遷完成後，日本人隨即設立駐在所、蕃童教育所與衛生所等設施，並強制改變布農族傳統散居的居住型態。1922 年，是布農族社群遷徙的高潮，根據 1930 年的統計，日本人在花蓮港廳轄內共遷入了 351 戶、1900 多名原住民；其中以布農族佔最多數，許多老弱婦孺不堪跋涉之苦，因而造成人口慘重的損失，布農族部落也因此而荒廢（衛惠林，1995）。

在昭和六年，隨著霧社事件結束之後，日本官方又展開另一波大規模的移住，首先對內本鹿社及加拿水社進行集團移住，之後由於大關山事件與逢板事件的刺激，在昭和七、八年間，新武呂溪流域、大崙溪流域各社的布農人，大舉遷移並持續到昭和十二年，原本居住在高山的布農族部落被迫遷到現今的各個居住地點（陳奇祿，1992）。

日本政府的集體遷移政策，改變了卑南溪流域布農族聚落的分布型態，原本位於高山小而零散的部落逐漸消失，取而代之的是位於中央山脈和台東縱谷交界處山腳，以及今南橫公路沿線的集團部落；另外由內本鹿社移住到都巒山西部山腳所形成的上野、中野、下野，三部落則成為海岸山脈僅有的布農部落。

在族群的遷徙過程中，可以發現布農人不斷遷徙和社會聚落分裂的因素，有下列二項原因：

（一）內部遷移的動力

促使布農人遷移的主要動力，來自原有社會文化內部的主觀動力，也就是家族成員的不合或各家因獵場與耕地的不足，須不斷遷移尋求新的獵場與刀耕火耨用的新耕地，造成聚落本身之不斷分裂。

（二）外在因素的介入

日本人為了管理和利用山林的資源，將山林歸為國家管理，禁止布農族焚獵的傳統行為，並在皇民化政策下廢除所謂的迷信、改變布農人的傳統生活習，使得族人的土地歸屬權、生活文化和習性、社會組織、政治活動等方面，因為外力的介入而造成原有傳統聚落在質方面的轉變。

布農族由於丹、巒、郡三社長期的移動，使布農族群成為台灣原住諸民族中，伸展力最強的民族；此外，日本政府實施「蕃社集團移住計畫」，強迫布農人「集體移住」之政策，將所謂的「凶蕃」移至警備所附近，不但形成「新聚落」的產生，也使得布農人成為台灣原住民族中，人口移動幅度最大的一族。

四、布農族的社群分布

日本學者鹿野忠雄（1938）曾對台灣土著的居地標高分布作深入的研究，發現當時位居低於海拔五十公尺的村落，只有蘭嶼雅美族的六個村落；在海拔一千公尺以上的有布農族百分之六十八以及泰雅族百分之四十五的村落，其中布農族有四個村落高於海拔二千公尺；排灣族和魯凱族的居地都在一千二百公尺以下，半數在五百至一千公尺海拔之間，阿美族和卑南族的居地則大多在一百公尺以下（黃應貴，1991b）。根據鹿野忠雄的調查可以明顯的看出，大部份的布農部落位居於海拔一千公尺以上的地區，不但是台灣原住民族當中居住地最高的族群，也是南島語族印度尼西雅文化圈中，居住地最高的一族。

　　1935 年，移川子之藏及宮本延人、馬淵東一等學者，根據其多次調查所得結果，在臺北帝國大學出版的《臺灣高砂族系統所屬研究》一書中，稱布農族為「高山縱橫者」，並依據氏族組織及起源系統將布農族分為六大社群：卓社群 Taki-tudu、卡社群 Taki-bakha、巒社群 Taki-banuaz、丹社群 Taki-vatan、郡社群或施武群 Isi-bukun 及塔科布蘭群 Takupulan 等六群（移川子之藏、宮本延人、馬淵東一，1935/1988）。這些社群的名稱主要依據三種方法來命名：

　　（一）以祖先名諱命名：包括，卡社群、丹社群、郡社群等。例如，巒社群達給西愛方岸 taki-haivangan 氏族，即是以祖先 haivang 的名作為氏族的名稱。

　　（二）以定居地命名：例如，巒社群達給呼南 taki-hunan 氏族，「呼南」hunan 是地名，本族以地名為氏族名。

　　（三）對自己的稱呼：例如，塔科布蘭社群（Takopulan）；其中塔科布蘭社群，又稱蘭社群，居住於台灣中央山脈中南段，為布農族與鄒族混血的一支。塔科布蘭社群由於居住在阿里山附近，與鄒族的 Saviki 社為鄰，一般認為蘭社群已被其他亞群及鄒族所同化而不存在，如今已沒有布農人認同自己屬於蘭社亞群，故布農族實際上僅有五大社群。

　　此後，日本學者淺井惠倫在有關蘭嶼雅美族語言研究的論文中，也提出族以下依照方言來分類的規則系統，並將布農族分為：北部布農方言（Northerndialect）、中部布農方言（Centraldialect）、南部布農方言（Southerndialect）（衛惠林，1995）。淺井惠倫的分類與移川子之藏的分類方式較為接近，對於原住民的研究具有相當重要之啟發性作用。

　　鹿野忠雄（1939）則以各社群之語言差異、文化習俗及祭儀執行上的繁簡，將布農族分為：北、中、南三大社群。學者李壬癸（1997）融合了鹿野忠雄和淺井惠倫的研究，以語言學的觀點將布農族以語言的分類分為三大支：（一）北部方言：卓社群、卡社群，（二）中部方言：巒社群、丹社群，（三）南部方言：郡社群。李壬癸發現巒社群、丹社群方言的差異性相當大，並以語言的分裂和分歧性來判斷布農族的發源地，認為台灣中部的南投信義鄉最可能是布農族的祖居地。衛惠林先生（1965）則把布農族依照氏族分為五群，即卓社、卡社、丹社、巒社、郡社五社。本節綜合各學者（陳奇祿，1955；衛惠林，1965；黃應貴，1991b）之文獻資料和研究，以布農族實際分布之情形簡要說明如下：

（一）卡社群（Take Bakaha）

　　卡社群又稱大社群，布農人進入中央山脈之後，以 asang daingan 為中心向外延伸建立了許多分社，卡社群就是從巒社分出的亞群並遷移居住在卡社，卡社群又分出卓社群；後來卡社群與卓社群則向北移動，丹社群往東方遷徙。卡社群目前居住於今南投縣信義鄉卡社溪上游沿岸的地利村、雙龍村、潭南村，以及濁水溪流域的仁愛鄉等地區。

（二）卓社群（Take Todo）

卓社群是由卡社群的祖居地卡社分離出來的社群，原本定居在濁水溪的上游，自稱 Saitakan，清代稱為「干卓萬蕃」，其社群名稱及祖居地都是採用祖先的名諱。卓社群與泰雅族之賽德克亞族為界，是布農族居住最北部的一個社群。由於地緣關係，卓社群人在往北發展和遷移的過程中，遇到泰雅族的阻擾和抵抗，使得卓社群人無法遷移和擴展領土而退居原地。因此，卓社群是布農族群中不曾遷移過的社群，卓社群目前分布於南投縣濁水溪上游沿岸的山地，包括：仁愛鄉的中正村、法治村、萬豐村，以及信義鄉的久美村。

（三）巒社群（Take Banuao）

巒社群原散居在中部濁水溪上游之巒大溪流域，並建立十二個部落。在十八世紀末葉到十九世紀初，因人口增加、農作物收穫量不足，族人為尋找新的耕地，逐漸向外移動翻越玉山抵達花蓮，並在拉庫拉庫溪流域尋獲新的耕地和獵場；後因受北鄒族的襲擊，於是轉向中游發展，並將當時的阿美族人逼退到下游（今玉里、光復、富里一帶）的山麓地帶。巒社群人在往下游遷移時，遇到台東卑南族人的抵抗和封鎖，使巒社群人無法擴展勢力範圍，而此時布農族的另一部落郡社群人，已遷移到新武路溪流域及鄰近區域，阻隔了巒社群人南下的發展路線。

目前巒社群分布於南投縣信義鄉濁水溪支流的巒大溪沿岸，嘉義縣界玉山一帶以及花蓮縣卓溪鄉秀姑巒溪上游的山地。
1. 南投縣：信義鄉的明德村、豐丘村、新鄉村、望鄉村、人和村。
2. 花蓮縣：卓溪鄉的崙山村、太平村、卓溪村、卓樂村、卓清村、清水村、古風村、崙天村；以及玉里鎮和瑞穗鄉。

（四）丹社群（Take Vatan）

由於距離和地形的關係，丹社群是布農族最早移動的社群。約在十七世紀末十八世紀初葉，丹社群人開始集體越過中央山脈，往花蓮縣的太平溪中游流域移動，並在靠近山腳的高地定居下來。由於移動的路線並沒有太多的險峻所阻擾，所以遷移的速度相當的快速，也因此，丹社群在花蓮境內曾經擁有龐大的領土。丹社群的社會型態、組織和巒社群大同小異，但在某些祭典儀式上，丹社群人的作風卻更為保守，並不會因地適宜的改變祭典風俗。

丹社群是布農族最早移居花蓮縣境的社群，目前約兩千人；而留居於南投縣的丹社群人僅剩十多戶，其餘大多遷居於東部，定居在花蓮縣萬榮鄉的馬遠村、打馬遠村，台東縣的長濱鄉南溪村。

（五）郡社群（Isi Bukun）

十八世紀末葉，由於人口增多、耕地不足，郡社群人一方面越過郡大溪向南邊之東埔社殖民，一方面翻越玉山進入拉庫拉庫溪上游建立部落基地。在十九世紀初，沿中央山脈南下，在新武路溪上游建立部落，並擊退當地之南鄒族及下三社之排灣人。十九世紀後半葉，郡社群人越過關山越嶺南下向荖濃溪流域及內本鹿地方殖民，並趕走南鄒族人建立「拉婆蘭」、「拉固斯」等部落，不久又向東邊魯凱族的獵場巴力散擴展，並向荖濃溪上游遷移。郡社人口佔布農族半數以上，可說是布農族最大的族群，目前分布於南投縣、高雄縣、台東縣山區地。

布農族的卓社、卡社、丹社、巒社、郡社等，五個部落社群中，以巒社群、郡社群最早建立，丹社群及卡社群是巒社群的分支，而卡社群再衍生出卓社群；但是郡社群人始終不承認該社群是自巒社群衍生出來之布農族人，事實上，郡社群人從平地進入山地的路徑也與巒社群人不同。郡社群可說是目前最大的亞群屬，馬淵東——估計在1932年時，郡社群的人口約7700人，占當時布農總人口數18113人的42.5%（馬淵東－1954/1984）。由於郡社群的人口優勢，使得布農族的聖經被翻譯為郡社群的方言，而布農族的傳統祭儀歌謠「Pasibutbut」（祈禱小米豐收歌）也只有在巒社群和郡社群兩個地區廣為流傳。

由上述可知，布農族的五個社群雖然分化而不完整，然而各社群的社會文化特質並沒有因此而消失，其氏姓依然不變，外婚法仍被嚴格遵守，部落為保持祭祀習慣的祭團組織，也仍維繫著部落關係與習俗（衛惠林等，1965）。

布農族分布地大約以南投縣為中心，北到霧社以南的千卓萬社（日名曲冰社，最近改為萬豐村），南到高雄旗山，西與賽夏族（現已被布農族同化）及阿里山曹族為鄰，東達中央山脈東麓及太麻里一帶的東海岸，包括：南投、花蓮、台東及高雄等四縣的信義、仁愛、卓溪、萬榮、海端、海端、三民及桃源八個鄉，共計六十四個村落；其中高雄縣內的三民鄉和桃源鄉隸屬郡社群是最大的一群，人口也最多，佔布農族半數以上。依行政區域劃分，布農族目前居住地域主要鄉鎮分布如下：

1. 花蓮縣：卓溪鄉、萬榮鄉，少數居住在瑞穗鄉及玉里鎮。
2. 台東縣：延平鄉、海端鄉的錦屏村、利稻村、霧鹿村，少數居住在關山鎮。
3. 高雄縣：三民鄉的民生村、民權村、民族村，桃源鄉的建山村、高中村、桃源村、寶山村、勤和村、復興村、梅山村。
4. 南投縣：仁愛鄉、信義鄉的羅娜村、東埔村、東光村。

布農族人分布雖然很廣，但實際上總人數約在四萬人左右，為台灣原住民族中第四大族群，人口僅次於阿美、泰雅及排灣族。布農族在經過外族的入侵、大批漢人來台的墾殖以及日本的殖民統治後，民族的完整性與部落的凝聚性，已被國家權力依行政區分所割裂，不但生活起了重大的轉變，也逐漸成為外族文化的被動者，並背負著被異族同化的宿命。

布農族對外來勢力衝擊所抱持的「駝鳥心態」，以及缺乏主動積極的心理，是「被同化」的重要因素之一；如今布農族已有不少人移居城市，但並沒有像阿美族人那樣形成新的都市聚落，大多數的布農族人仍居住在日治時期所固定下來的聚落，至少，他們仍以該聚落為其家鄉。

第三節　布農族的文化變遷

文化是一個民族所傳承下來的生活模式，也是人類為應付自然以及生活上的便利，以合作共享為基礎所設計出來的一套行為規範。當人在生活過程中面對社會的經驗、既有的習慣以及外在環境變化之交互作用，經過數代長期的演變，逐漸發展出一套文化模式系統，來適應所面對環境的同時，文化也經由代代的傳遞和延續，傳達給下一代基本的文化法則。相對的，此法則或模式也衝擊到該族群文化機制以及各面向的變質。因此，文化可說是持續變動的生活現象，是由行為慣例所構成的符號系統，也是族群生活和思想的呈現；而族群的文化變遷更是人類社會演化過程中，不可避免的一種必然現象，並隨著異文化的刺激、挑戰以及社會發展組織的變動而有所改變。

綜觀世界各民族的文化演變軌跡，絕非突然形成而是漸進並逐漸修正的，布農族社會文化變遷的歷程亦不例外。布農族在與外界接觸的過程中，族人被迫適應不同執政者、社會新興勢力以及西方宗教所建立的價值信仰；其舊有規範經歷篩選、轉化，使其語言、祭儀、族群自我認定出現若干差異，導致文化出現不斷的解構與再建構的變遷過程（黃應貴，2001）。在整個變遷過程中，布農族社會結構原則與文化的變遷之間，產生出辯證的（dialectic）關係，而這關係只有從其歷史脈絡的實際演變中，來加以探討方可了解。因此，只有透過文化內涵的鋪陳與演繹，才能了解布農族豐富而複雜的義蘊。

本節將布農族社會文化變遷的動力，大致歸納為三個面向做探討：一、文化體系內自身的改變；二、外來族群間的涵化；三、外在社會力量的影響；四、西方宗教的影響。

一、文化體系內自身的改變

文化世界是人類的生存場域，就好像魚群棲息浮游於大海一樣，人不能離開文化的符號體系而存在；而人的社會化在實質上即是被教予一些「符碼」（Barthes, 1992），由於文化體系或內部社會分化造成文化的再現，以致使社會關係變得複雜；為了因應這種局面，人類逐漸發展出制衡的社會制度和約定俗成的「符碼」規則，進而產生文化變遷的事實。

社會進化論學者 J. Steward（1977）認為十八和十九世紀的歐洲社會所經歷的巨變，並非是受某種外在壓力之逼迫而引發的，而是由於內在因素力量之牽引所產生的。Judson Landis 把文化變遷視為「一個社會裏社會關係之結構與功能的改變。」（Landis, 1974, p.229）；W. E. Moor 則認為這種社會結構與功能的改變包括：社會規範、價值體系、徵象指標、文化產物等方面的改變（Moore, 1974, p.3-4）。綜合 Steward，Landis 以及 Moor 的論點，可以說文化變遷基本上是一種內在性的變動，是由社會本身的內在因素所引發的；不僅包含平常所指稱的行為活動的變遷，還涉及徵象和意識等方面的行為和符號表現。因此，布農族文化在自身內在性的變動可以從：（一）部落之間文化的交流，（二）氏族之間的文化再現，兩個面向來探討：

（一）部落之間文化的交流

部落生活一向是傳統布農族社會生活的重心，由於布農族分布很廣，共有六個社群，其中以巒社群、塔科布蘭社群、郡社群最早建立，各氏族、部落大多自營其部落生活；而部落之間的互動，主要建立在血緣、地緣和婚姻關係上。例如，在傳統祭儀的表現上，巒社群的祭儀比郡社群較為簡約，祭儀上也沒有「Pasibutbut」（祈禱小米豐收歌）的傳唱；透過部落血緣、地緣和婚姻的交流以及長者們的傳承之下，使得巒社群也學會了「Pasibutbut」的吟唱，這就是族群部落之間，文化體系內涵的一種交流活動表現。

（二）氏族之間的文化再現

台東縣海端村的幅員廣大，位於海端村南橫公路入口處的初來社區部落，與其他部落皆有二公里以上的距離。族人早期遷入部落時，由於沒有任何生活機能的設施，生活條件非常困苦，於是各個氏族與亞氏族成員之間的互助和合作，便成為當地布農族人繼續生存的主要力量，以下就以台東縣的初來部落為例，說明由不同氏族群聚所產生的文化再現情形：

初來部落是台東縣布農族聚落當中，在日治時期被記載最少的聚落，主要是因為初來部落並非日本政府在大關山事件中，被規劃用來集中管理布農族人移住的地點；因此，日本政府並沒有在初來部落進行任何有利於布農族人居住的建設。在大關山事件之後，於 1933 年發生逢阪事件，Halcisan 社及 Balilag 社的布農族人於該年的十一月襲擊逢阪駐在所，殺死該所巡查部長土森，並奪走駐在所武器，藏匿到花蓮港、台東二廳交界的深山中；日方要求參與反抗者交出武器並移住到官方指定的地點，便不再追究，於是 Halcisan 社及 Balilag 社這兩社決定歸順，加上此後其他氏族的陸續加入，也都以氏族與亞氏族為單位居住在一起，使得初來聚落充滿著各種氏族的濃厚色彩和特質（田哲益，2003）。

　　氏族與亞氏族是部落社會中的生活單位，移入者不但能凝聚鄰近不同的氏族組成新的群體，並能建構新的生活秩序和社會聚落；另一方面，各個部落空間是與族人生活的環境場域，部落之間社會關係與功能的改變，都離不開 sidoh 氏族的混居與交流，雖然初來部落中有著不同氏族與亞氏族的聚集，各氏族有其獨特的文化習俗，卻因為共同的 Hanido 信仰，使得生活於聚落的族人發展出「共有共享」的文化觀念；其中最顯著的就是婚禮以及射耳祭等祭儀的分豬肉活動，只要聚落裡的氏族成員參與都可分到一份豬肉共同享用（黃應貴，2001）。

　　布農族這種族群內部多元的構成，以及由於氏族組織的重組所造成文化的再現，不但促使族群本身文化的改變，也表現出布農族人保守性，以及「共有共享」等特質的傳統文化。

二、外來族群間的涵化

　　文化體系的變遷通常也會受到「外在」族群因素的影響，所謂「外在」是指文化體系之外的涵化（acculturalization）活動影響，兩個民族或數個民族經由戰爭、征服、宗教或文化的相互接觸，造成彼此相互學習的機會，各自吸取他族優良的文化與理念，不但豐富了自己的文化內容，也造成了族群文化機制以及各種文化面向的改變（李亦園，1982）。因此，涵化不僅是一個文化將其他族群的文化規約和系統引用過來，更是族群之間文化的融合或交換的傳達過程。

　　布農族群文化發展的過程，不論是從原住民族群間的影響或從外來社會的接觸來看，就是一連串與不同族群的互動接觸和變化過程，並使得文化出現不斷的解構、涵化與再建構的變遷：

（一）地緣接觸的文化共頻

　　布農族由於長期生活在強勢外族的環繞之下，族人為了適應環境，面對自然及敵人所衍生出的自我認知和危機意識；不但促使族群溝通和凝聚的社會機制更為堅強，也使得吸收、整合不同文化要素與調適變遷的特性更為明顯。

　　布農族與邵族，都居住於中央山脈的中北端，兩族群由於居地位置相鄰，透過地緣關係的接觸和長時間的共處，以及血緣關係中給妻與討妻者的文化輸入；布農族人將其傳統文化和音樂帶入邵族的音樂體系中，例如，布農族童謠「nuin tina hungu」和潭南部落的童謠「tuqtuq tamalung」流傳到邵族後，竟成為邵族年祭中的祭歌；更由於布農族和邵族兩者音樂參數間的相似值很高，彼此互相之間調整其文化的腳步，而產生了所謂的「文化共頻」（cultural entrainment）現象（吳榮順，2004c；2005）。例如，布農族的歌謠音樂表現，除了「Pasibutbut」（祈禱小米豐收歌）之外，大部份的歌謠都以 Sol、Do、Mi、Sol 四音，再加一個 Re，做組合和變化；而邵族歌謠的音組織也都以 Sol、Do 完全四度為基礎，上加兩個三度組成的（吳榮順，1999，頁 33）。因此，

可以發現邵族與布農族之間，共同擁有一組 Sol、Do、Mi、Sol 的泛音音組織，透過相同的音組織使得兩族群間產生音樂的共頻，可以說由於地緣的接觸和長時間的文化共頻，使得他們的音樂系統具有相同的泛音音組織（吳榮順、魏心怡，2004 d，頁 15）。

（二）異族間的交流和互動

布農族與鄒族、阿美族、泰雅族、排灣族、魯凱族、平埔族、客家、閩南和大陸等其他族群都有互動的關係；例如，布農族人與鄒族接觸交流和通婚的結果，也逐漸產生文化融合的現象，當小孩一出生後，即肯定了與母方父系氏族間的關係，並透過「嬰兒祭」、「小孩成長禮」等一連串的儀式行為，以保證對孩子誦禱祈福的靈驗，甚至孩子長大之後，仍維持與母方父系氏族的連帶關係。這種異族間的交流和互動，對布農族人的生活、宗教信仰、經濟活動和社會文化產生明顯的影響；與他族的接觸往來和文化認同，也成為布農社會組織和文化十分獨特而不可抹滅的核心（衛惠林等，1972，頁 17-18）。

布農族與其他族群間錯綜複雜的互動歷史，成為布農族口語傳說的重要成分，布農族的社會生活不再侷限於舊有的聚落範圍，而昔日以部落為基礎的生活文化內涵，更因為與其他族群的接觸交流逐漸產生融合，並呈現出與這些族群類似的文化特質和社會組織制度。

布農人這種自發性拓展所創造出來的社會，就是 Kopytoff（1999）所強調的「內趨性邊疆社會」；它既不受既有的社會秩序限制，並能融合各種異文化創造出新的文化和秩序甚至認同性。因此，布農人的居住社會就是當地人生活的中心，也是整個布農文化創造上的中心，如同 Donnan & Wilson（1994）所言，社會是變遷的主要行動代理人（major agents of change）。這種經由族群間複雜的互動歷史，以及由於區域內不同「族群」頻繁的文化接觸，所造成的「混合性」文化特徵，不但對於布農族的聚落造成影響，也形成布農族社會文化變遷的重要特色。由此可見，布農族其「再現」族群文化的複雜性，不僅意味著各個聚落在內部構成上與鄰近諸族群和外來社會互動的關係，也凸顯出布農族人「共有共享」社會的族群特質。

三、外在社會因素的影響

日治時代，布農族由於外力的介入與外來社會體系的入侵和接觸，以致改變了政治、經濟、宗教、親屬等各方面既有關係，使得內在衝突增加，進而動搖族群的社會基礎，這些外在的影響是構成布農社會文化變遷的重要因素之一。

在日本政府治理台灣的初期，對「蕃地」的掌控有限，故許多措施大都沿襲清朝時的「理番」手段，又因為對「蕃地」和「蕃民」具有強烈的政治意圖，故設立隘勇和隘勇線，除了在部落創設「頭目」作為官方的領導人，以及開闢道路使其勢力伸展

至各聚落之外，為為解決東部熱帶栽培業勞力不足，以及原住民的反抗問題，更採取集團移住政策，甚至把布農人遺留的房子全部燒毀，迫使布農族人下山，以便達到政治上的控制及獲得必要的勞力。

以台東縣延平鄉桃源村的布農族的聚落為例，布農族群是台灣原住諸民族中，活動率最強的社群，在 1914 年，日本人對布農族執行「理蕃政策」，在日本殖民政府刻意經營下，布農族「部落」禁止非布農住戶遷入，目前延平鄉桃源村的聚落，便是日人遷建的具體結果。由於日本政府採取強制移住，並強迫推行的水稻種植、造林、土地測量等政策，加上漢人引入經濟作物，使得原屬於非階級性的布農社會所依賴的自足經濟，因生產方式由遊耕改變為定耕，土地不但成為市場上的貨品，土地的買賣更導致土地集中，進而不同社群所控制。

這種由外力強迫移入的結果，使布農族聚落喪失了原有的組織結構及行為規範；從此，原是由 Lisig dan Lusan 和 Lavian 組成的領導者，非階級性社會階層所依賴之經濟基礎，以及社會的「微觀多貌公議民主原則」逐漸薄弱，導致象徵氏族之傳統儀禮與禁忌不再舉行，父系聯繫之功能因而下降，並造成家族產生了「財產」的私有觀念（黃應貴，1998b）。此種外在力量對布農族社會結構不但有相當的影響和衝擊，也重新調整布農人的生態環境；使得遊耕生活轉變為定耕的方式，因而形成富農、自耕農、半自耕農三個階級性的社會階層，以致產生貧富懸殊的現象。

對於布農人而言，經過數百年時空的變遷，文化已不再只是山林中狩獵及遊耕的部落社會；文化互動的頻繁，內部聚落成員之間的結合，以及與周遭其他族群的關係，深刻影響原有傳統社會文化的特性。而來自日本殖民政府強制力所造成的遷移，加上外來文化無孔不入的侵蝕，取而代之的是外來政權的影響，不但改變了布農族以部落為主體的傳統生活型態，更使得族人與外在力量之間，存在著不平等的關係及族群認同的問題。

進入國家體系之後，布農文化出現族群認同的污名化危機，導致主體性的消蝕，喪失文化的詮釋權；社會組織、氏族地位從以往的支配地位逐漸衰退，布農族人對傳統文化和音樂維護的能力也被削弱；傳統的宗教信仰為外來宗教所支配，音樂文化傳承產生斷裂，使得社會文化關係的重整以及傳統音樂的保存受到嚴重的威脅。

四、西方宗教的影響

自從歐洲人開始接觸印度尼西亞圈內的南島語族以後，基督教、天主教與新教各派等西方宗教，在荷蘭時期就積極傳入台灣。但是在日治時期，西方宗教卻被禁止到所謂的管制區部落傳教，因此，布農人接受西方宗教應該是戰後的事（郭文般，1985，頁 15-21）。

宗教除了是人類情感的投射或內心隱密的懺悔外，也是人類文化的符號形式和內涵表現。自台灣光復後，布農族開始接受西方宗教，宗教信仰在部落的力量非常大，

尤其宗教意識和宗教活動所產生的影響，使得布農族社會中的傳統力量與社會組織起了相當大的變化。布農族人接受西方宗教的原因，除了地區性和個人的因素以外，在於整個傳統社會組織和價值信仰的解體與鬆動，尤其是西方宗教在教義內容的契合，例如：布農族人有 Laning'avan（洪水）的故事，聖經裡也有諾亞方舟的記載；而在族人的傳說中，Bunun（人）是由 Dihaning（上天）用泥土塑成人，聖經裡也記載著人類是由天主（上帝）用泥土塑成的。此外，教會醫院治癒當事人或親人的疾病，以醫藥和民生救濟品解決部落的危機等等，族人在外來壓力和宗教積極的運作之下，逐漸接受外來宗教的信仰。

布農族人在所接受的各教派當中，62%為基督長老教會信徒，29%為天主教信徒，其餘為真耶穌教會等幾個少數教派（郭文般，1985，頁 94）。布農族此種信仰的特色顯現出布農族社會文化的特質，因為布農族人的民主特性和傳統社會強調，領導者的任何重要決定，必須得到其他被領導者的同意，即 mabeedasan（大家都同意）；如果以基督長老教與天主教的組織結構相較，可以發現基督長老教會領導幹部是由當地教徒所選舉選出的，而天主教則是由上級神職人員所指派；基督長老教不僅與布農族的民主式組織結構較接近，而有利於它的接受，同時也限制了具有權威性組織結構的天主教發展的可能，更因此發展出各種組織，以適應布農社會所引發的經濟問題（陳奇祿，1955）。

西方宗教本身雖然對布農族人傳統文化產生直接的影響與改變，例如，Hanido 善、惡的觀念被用來指涉基督教義的魔鬼、惡靈等之後，布農族人在使用該詞時，不免偏向於較負面的意義而失去原有概念的多義與複雜性；但是宗教在布農族社會裡仍充滿布農傳統文化的色彩，例如，在南投縣明德村的布農族人做禮拜時，詩歌的獻唱也融入布農族特有的和聲來表現就是最好的證明。

此外，一切與傳統有關的生命儀禮，也幾乎變成教會的主要節日和活動；以傳統婚禮為例，族人殺豬和分豬肉的禮俗，仍然是婚禮最重要的的活動，教會的儀式反而是形式的；又例如，桃源村的布農族人在日常生活場合中與聚落內、外的漢人彼此往來，但是在傳統儀式活動的舉行，仍以傳統部落為中心並由部落氏族群組成祭團，這樣的祭團組織與基督教的超氏族教會團體互相重疊，並構成一種大於部落的祭團。如此，不僅顯示出布農族群的「部落」意識，也與社區內的漢人以及其他族群有所區別。

可見，面對布農族傳統宗教的改變，仍有其不同的層次之分別與限制；就實際情況來看，即使布農人雖已改信基督教或天主教，使得傳統歲時祭儀及生命禮俗的活動也大有改變，但是與布農傳統社會結構「微觀多貌公議民主原則」有關的 Hanido 信仰，卻仍然繼續產生作用（黃應貴，1991a）。因此，在傳統布農族社會系統中，布農族人仍以自己的家為其世界的中心，並沒有所謂的中心或邊陲之區分；布農人對於西方宗教的理解，是透過族群原有的觀念而來，布農族的祈禱方式或許有所改變，但仍是以「上天」為祈求對象，他們把原有抽象的「上天」之概念具體化、形象化為「上帝」，

以「上天」的概念來理解耶穌和所傳達的教義，這也就是西方宗教能在布農族社會植根和流傳的原因。

由此可以發現，不論是接受西方宗教本身或宗教改革運動，實際上都具有舉行謝天之儀式，藉以解除「上天」懲罰所帶來的社會危機。布農族人雖接受外來宗教的影響，但並非全部照單全收，族人在接納外來宗教的同時，大都保存著其固有的信仰，並加入了自己的獨特詮釋與其文化做連結。

對布農族人而言，當西方教會在部落形成社會的表徵後，教堂成為社會的中心，布農人雖然未曾提出任何教會本土化之觀點，實際上，早已透過西方教會的建立與發展過程，來重建原有的基本文化觀念；而從事教會的活動往往存在著更深層的文化意義，也使布農族的社會被納入整個台灣社會的系統中。

綜合本節探討，布農族由原本獨立自主的部落社會，在山林中過著狩獵及遊耕的生活方式，經過日治時代的殖民開發，光復後山地平地化政策之推行；使得其社會組織從大家庭走向小家庭，氏族地位也逐漸衰退，宗教信仰亦為外來宗教所支配，而經濟組織也從自給自足經濟轉向市場化，導致原有的社會組織與社會價值產生了空前的變革（表 3-1）。

表 3-1　布農族傳統社會和變遷後社會之比較

傳統社會	變遷後社會
部落社會	鄉民社會
氏族大家庭	直系小家族
祖名世襲	布農族名與漢名併用
族內婚	自由通婚
泛靈信仰體系	泛靈信仰融合外來宗教
傳統祭儀繁複	簡化傳統祭儀
使用布農語	布農語和「國語」並行
土地共有制	土地私有制
山田燒墾遊耕	定耕
以小米為主食	以稻米主食
經濟自給自足	經濟市場化

基本上，任何部落因文化變遷而形成的變貌，都是一套約定俗成的符號系統；不同類別的物質文化與外力接觸的歷史過程，會產生不同的社會文化內涵和象徵意義，而與不同社會文化層面的結合，其變遷的軌跡也有所不同。誠如 H.Steward 在「多線演化論」中，所強調的：「一個社會的演化，不是從一個階段演化到另一個階段而已，而是從一個階段的某一個文化類型演化為下一個階段的某一個文化類型。」（Steward, 1955/1989, p.24）。因此，布農文化的變遷雖有外力的干擾，其內部亦出現不斷的辯證，但是不論其壓力是來自內部或外部，其產生變遷之原因主要來自「文化生態體系」的

改變；在這歷史改變的過程中，不但呈現出布農族社會文化變遷的重要因素，更表現出這個族群的發展與外來勢力的接觸有著密切的關聯。

　　布農族面對不同「族群」的文化接觸，以及外在社會政權意識型態的介入，而導致傳統文化流失的情況之下，雖然有關的 Hanido 信仰、傳統文化和音樂還是根深蒂固存在布農族的社會中，但是相較於其傳統的發展，現今布農族仍面臨到所謂的「黃昏民族」的窘境；族人如何運用傳統信仰及在儀式中音樂的表現，維繫布農族人在當代社會中的文化認同與情感，是值得注意和探討的問題。

第四節　布農族的生活文化

　　布農族人雖以擅長打獵而聞名，但定居山地後，實際上族人帶都以山田燒墾的遊耕方式，逐漸形成散居的聚落。布農族人為了適應高山叢林的生活，論男女都有著十分矯健的身手；布農族的男人能在高山峻嶺中健步如飛，追逐獵物，而婦女對栽種五穀、負重、釀酒等工作也樣樣精通。

　　傳統布農族的生產活動，主要是以山田農業兼狩獵的方式，基本上，布農人主要食物包括：小米、稗、玉蜀黍、蕃薯、芋頭等，副食則有獸肉、魚類、豆類、蔬菜、野菜；而鳥獸或魚肉只有在祭典或出外打到獵物時才得以享用。在此基礎之下，族人通常會將剩餘的農產品或狩獵物與他族或他部落的族人進行交換，布農族自給自足式的經濟和以物易物的交易活動，正是早期布農族經濟發展的文化和生活特色。

一、布農族的主要作物

　　布農族的物質文化和生活方式，都脫離不了宗教的儀式；在年曆時序上新的一年開始於小米（tonu）播種，終於小米收成儀式（homeyaya），重要的時序祭儀總是圍繞著小米的生長而開展。布農古諺：「一粒小米大過天」，就很明顯的傳達出，小米是傳統布農族人最重要的農作物象徵（衛惠林等 1965，頁 167）。

　　在傳統布農族社會中，農作物中以粟作農業祭儀為中心，黍、枇、旱稻次之，小米可說是布農族人經濟的象徵；因此「小米文化」的農耕形式，以及「小米」和「小米酒」就成為宗教儀式必備之際品，自古迄今無可取代。小米除了是一種重要的糧食作物，也是農業祭儀的中心，它象徵著家庭的財富並具有神聖的力量；在布農社會體系與小米相關的儀式和信仰，不但和親屬系統與生態環境中有密切的關連，在祭儀活動的各個層面上，更扮演著舉足輕重的角色。

　　值得注意的是，布農群社各家族小米收獲量的多寡，會呈現出不同的社會評價；也就是豐收者有能力幫助歉收者而得到較高的社會地位，如此不但顯示出當事者 Hanido 能力上的差別，也具有其社會地位的象徵意涵。這情形就如同打獵所得的獸肉

雖只是副食而非主食，但獸肉本身卻象徵者獵者的 Hanido 力量。因此，對布農族而言，小米不但有其社會經濟的象徵，更能用以招徠額外的勞力來增加生產，因而具有「文化資本」的指涉作用。

第二次世界大戰末期，日本政府因缺軍糧而實施授產政策，強迫原住民種植水稻，取代原來的小米耕作，以解決軍糧與熱帶栽培業人力的不足；布農族人在不自覺的情況下，被日本人將具有生計與宗教意涵的小米從生活中抽離，使得水稻逐漸取代小米的地位而成為經濟上的重要農作物。從此，布農族人的農耕方式由山田燒墾變為水田稻作，並導致小米的生產大量減少。此外，更由於水稻種植的步驟、時間，和小米種植的歲時祭儀並不合，也連帶影響其在日常生活祭儀活動的意義性（黃應貴，1993）。

以目前的情況來看，儘管水稻已成為族人的主食，小米產量並不多，原來較複雜的 Minpi nan 儀式也隨之而簡化；但是在傳統上小米仍被視為神聖的經濟作物，具有神秘的靈性。因此，布農族人從播種到收割，仍然舉行相關的祭儀，藉以安撫敏感的小米 Hanido，如此也突顯出小米儀式在布農社會所象徵的文化指涉意涵。

二、布農族居住建築特色

布農族因家族成員眾多，大多採取大家族合居制的居住方式；又因為狩獵的關係，通常族人會在住屋入口的上方搭建獸骨架，或將獸骨掛在屋邊的樹上，形成布農部落住屋的一大特色。

布農族由於居住區域相當廣泛，住屋使用材料也因地域環境而有不同，但大多以石板為主要材料。一般而言，布農族傳統住屋以小米倉為中心，臥室分布在各角落，小米倉和臥室以外的空間稱為「內庭」，是族人生活飲食及家人去世後埋葬的地方；傳統住屋的窗戶比較少，主要是防止敵人和毒蛇猛獸的侵入。建築家屋所需的勞力和材料，多半由建屋者的父系氏族與部落內的男性成員提供，依照構造材料的分類，布農族住屋可以分為以下三種：

（一）布農族的石板屋

「石板屋」布農族語為 Lumak-bistav 或 lumak-daingad（大屋之意），在建築上是布農族人最具代表性的傳統住屋。石板屋最大特色在於，窗戶和屋樑採用木頭；牆壁、屋頂和地面則全部用石板一塊塊砌成，緊密而沒有縫隙具有防寒風或蟲蛇的入侵，前後並以低牆圍繞具有防護之功能（圖 3-4）。石板屋具有冬暖、夏涼、堅固耐用的作用以及防止野獸攻擊的特點，但由於窗戶小採光不佳，加上族人在屋內炊煮，往往使得屋內煙霧瀰漫，導致有通風不良之缺點。

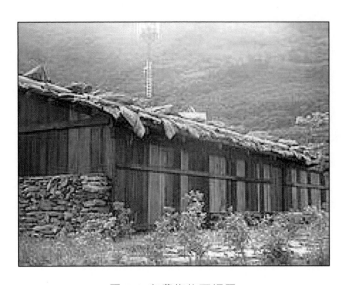

圖 3-4　布農族的石板屋

（資料來源：http://www.ttcsec.gov.tw/ttclearn/2005）

　　布農石板屋大多為長方形或正方形，基於布農族採大家庭制的居住方式，每家房屋內通常再分為若干床屋，每床屋住一對夫婦及子女。由於族人習慣以遊耕方式謀生，常常必須另覓未燒耕之地種植小米等農作物，加上搭蓋石板屋的工作十分繁雜吃重，漸漸地就不再用石板搭蓋，而改以茅草及竹來蓋房子。

（二）農族的茅屋

　　茅屋，布農族語為 Langha，通常以圓木架作為樑柱，並以豎立的茅管或木板作為牆壁，屋頂則用茅草覆蓋。

（三）農族的木屋與竹屋

　　木屋、竹屋是布農族人較晚期的住屋，形狀以長方形為主，利用原木或粗竹作為梁柱和牆壁，屋頂用檜皮覆蓋（圖 3-5）。布農族的木屋，早期是建在樹上，由於人口的增加，演變成將木屋建在地面上。木屋建築的方式和一般造屋的方式略同，以較大的圓木做為柱子，小的圓木橫牆為壁；並用樹皮或茅草覆蓋作為屋頂，木屋具有具有冬暖夏涼的功能。

　　傳統布農人住屋的門，為便於防禦之功用，雖然設計很小但卻是溝通屋內與屋外的重要通道，外人不能隨意進入；由於低矮的屋架建築，族人進入時必須彎腰，這種居住文化不但傳達出對祖先建造房屋辛勞的尊敬，也象徵著對家中長輩表示恭敬的重要意涵，可見布農族傳統的住屋具有文化延續，以及崇敬倫理之意義。

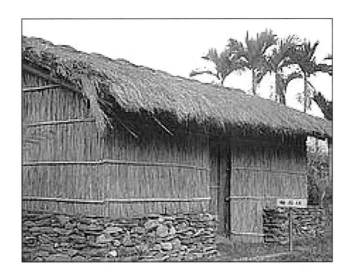

圖 3-5　布農族的竹、木屋

（資料來源：http://www.ttcsec.gov.tw/ttclearn/2005）

三、布農族的兩性分工

　　布農族是一個合群、勤奮，並懂得調適自然環境及深具團結性的族群，在傳統的生活中，部落為自給自足的經濟單位，布農族遵循男女有別，長幼有序的禮教，一切的工作由年長者發落，使得布農社會充滿集體主義的色彩。

　　一般而言，居住在高山的布農族，其生產方式以小米耕作及狩獵為主，農事採最簡單的分工制度，並由兩性共同負責，男人除了負起開墾土地和收穫作物等較粗重的工作外；一般打獵、出草、復仇、保衛部落安全以及與耕作有關的祭儀活動，也都由男人來執行。女人則負責採集竹筍、木耳、野菜、野橘等食物，以及日常的農事和家屋的瑣碎雜事。因此，就兩性分工而言，布農族社會是一個典型的男主外（獵場或部落外的領域），女主內（部落）的分工型態。

　　布農族傳統社會以部落為基礎，家庭制度十分嚴謹，族人一起居住在一個大型家屋，使用同一穀倉並共用同一個爐灶炊飯；這種共同的紀律也表現在工作上，從收割到整理作物的過程中，族人們都能認真地堅守自己的崗位，以分工合作的方式，共同完成小米之採收工作。

　　在狩獵方面也是採取分工合作一起完成的，布農族人很少單獨出外狩獵，他們都以部落或族親所組成的龐大獵隊一起入山狩獵，狩獵的過程包括決定圍獵的地點、夢占的解釋、獵者在獵場的工作分配，以及擔任狩獵祭典儀式的主祭等工作，這些都由最高決策者 Lavian（軍事領袖）統一分配給族人。特別的是，男人上山打獵所獲得的獸物，可以搬回家並請部落族人集體幫工，藉以換得相當的獸肉作為交換，這種交易制度充分表現出布農族人分工合作的精神。

在傳統上布農族婦女必須從事包括：織布、炊飯煮食、照顧幼兒、清理家屋等一般的家事；而部落重要的社會角色，例如，Lavian（軍事領袖）、Lisigadan lus-an（公巫）、氏族與家族的代表等，都是由男性族人來擔任。但是在實際上大部分重要的事物，往往需要兩性共同配合來執行，例如，出草或打獵，雖然由男性實際去執行，但婦女在家也必須遵守有關的禁忌，否則會產生不幸而影響其結果；關於開墾和採麻等工作，仍然須依賴兩性的共同合作參與才能完成。

因此，傳統布農族人的兩性分工不但有其相對性，也有其互補性和相互結合之特質；布農族在分工及互補的行為表現，就是透過男女的象徵來體現其集體與個體，以及 Hanido 與身體等象徵意義上的對立與超越，這就是布農族所謂人觀中的象徵系統特質（黃應貴，1989b；1993）。

四、布農族傳統的服飾和器具

服飾、音樂和語言是族群文化最外顯的部份，在布農族的生活環境中，服飾不僅是為了生理的保暖、禦寒之需要，還牽涉到族群的社會文化價值規範和理性運作；並藉由形式、色彩及各種裝飾來表達其族群關係、社會地位和文化價值等各種指涉意涵。

在台灣原住民族中，布農族與鄒族一樣都是擅長於揉皮工藝的族群；男子主要服飾以皮製的皮衣、皮帽（圖 3-6）為主，布農族女子善於織布，女子以麻布製成衣服，其獨特的十二桿浮織法是台灣原住民僅有的織布技巧（圖 3-7）。

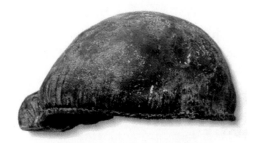

圖 3-6 布農族男子傳統皮帽

（資料來源：http://www.ttcsec.gov.tw/ttclearn/2005）

圖 3-7 布農族婦女傳統的織布

（資料來源：http://www.ttcsec.gov.tw/ttclearn/2005）

　　台灣原住民都具有自己種麻織布的能力，各族群所織的花紋和形狀雖然有所差異，但一般的服裝都有常服和盛裝之區別。布農族人的穿著也具有場合性之區別，分為種田、打獵以及平時家居的常服與盛裝二大類；衣服的形式包括：上衣、胸兒、胸兜、裙布及綁腿等。以顏色和樣式而言，布農族的服飾和其他原住民族群相比，顏色顯得較為黯淡、樣式也十分樸實簡單，顯示出布農族人樸實、內斂以及堅忍、剛毅的民族特質。

（一）布農族的傳統服飾

　　傳統布農男人的服飾有二種，一種是以黑和藍色為底的長袖上衣，搭配黑色短裙和紅色腰帶（圖 3-8）；另一種是以白色為底，背後織上幾何形斜的方塊花紋，長及臀部的無袖長背心，搭配胸衣及遮陰布以及佩帶方形的胸袋（圖 3-9）。打獵時必須加穿皮套袖及皮套褲；在祭典時則另外加上鹿皮縫成的臂套和帽子（圖 3-10）。

圖 3-8　布農族男子傳統服裝（2005，郭美女）

圖 3-9　布農族男子無袖背心（2005，郭美女）

圖 3-10　布農族男子華麗的傳統皮帽（2005，郭美女）

在布農族的傳統社會中，婦女所編織的圖案、腰帶或男上衣背後，大多採用百步蛇的幾何形圖紋，並利用毛線、絨線夾入經線，織成如同百步蛇的特殊花紋。族人服飾以百步蛇做為圖騰（圖 3-11），主要與其日常生活的習性有關；在布農族的祭儀活動中，布農男子習慣蹲在地上圍成圓圈舉行祭儀，在長衣背面近下擺處，織有二、三或四條麻紗的百步蛇圖騰浮紋，族人相信該紋具有護身避邪的宗教特性，是不能省略的紋路。此外，在穿著的表現上，南投縣信義鄉羅娜村郡社群有一個比較特殊的限制和意涵，族人認為只有獵取過人頭、山豬、山鹿的男子，才可以穿上紅色衣服；因此，能穿著紅色衣服的人，就是英勇的象徵。

在所有原住民族群中，布農族女子的服飾（圖 3-12，圖 3-13）由於受到漢人影響，因此以漢式的長衣窄裙為主。衣服顏色十分的樸素和沉斂，以黑或深藍為底色；肩袖以刺繡滾邊並在胸前用簡單的斜織百步蛇織紋做為裝飾，而頭飾、上衣、裙以及綁腿的織紋大多採用黃、紅、黑、紫四種顏色互相搭配，刺繡技術複雜而精巧。

布農人在與漢人未接觸前，並沒有褲的觀念，而是採用男女通用的單裙，族人利用長約九十公分的正方形布料，自右向左圍繞腰部，在腰部的兩角各有細帶來固定裙子，就如同一片裙一樣。因此，從布農族衣服的種類來看，可以發現一個特色，布農人對於分性別並不特別加以區分，衣服的形式有許多是屬於男女共用的情形，例如：胸袋、胸兜、裙子；由衣服所呈現的特色，可以發現布農族人兩性分工的互補性特質。

圖 3-11　布農族以百步蛇為圖騰的背心（2005，郭美女）

圖 3-12　布農族婦女傳統服飾（2005，郭美女）

圖 3-13 布農族少女傳統服飾（2005，郭美女）

古代布農族衣服原料僅有麻布與皮革，但是當布農族人與漢人的交往機會增多，棉布的取得較容易，皮革幾乎被淘汰，使得布農族的服飾文化面臨極大的改變。進入現代社會後，衣服的材質和形式都產生重大的變革，編織工藝不再興盛，西式服裝取代傳統服飾並成為社會地位的表徵；惟這類影響主要偏重在日常穿著的範疇，在許多神聖的宗教儀式活動中，傳統的衣飾禮節依然存在。近代布農族的服飾，多以其獨特腰掛紡織方式，發揮其錦繡花紋的特色，這些花紋有三角紋、曲折紋、條紋、菱形紋及方格紋，服飾的顏色也由紅、藍、黑為主由沉穩的深暗，逐漸走向明艷開朗的彩紋；近十多年來，更大量採用金黃色以增加其美感，這其中的轉變，與時代和環境因素的影響有著極大關係。

在布農族的社會中，族人藉著服飾顏色象徵以及各種飾物的運用，表達族群的人際關係以及傳統的文化意義之外；更顯示出服裝的穿戴不只是為了防身，或保暖禦寒等生理上的需要而已，其服飾的「意指」作用，更具有著理性思考、社會地位以及文化價值等各種需求的指涉意函。

（二）布農族的男女飾品

布農族如同其他的原住民族群一樣，在日常生活中十分注重飾品的配戴，其飾物的種類通常多於衣服的樣式，包括：頭飾、耳飾、頸飾、項飾與腕飾等等，大多以貝類與玻璃珠等材質製成。

1.布農族的頭飾

布農族的頭飾有男女之區分，男人頭飾一般以貝殼、獸骨為主，通常將貝殼磨平後用細繩穿起來，再配以玻璃珠作點綴成為頭飾，不戴帽子的時候就將它環繞在頭髮上做為裝飾。古代布農族婦女的頭飾以頭巾纏繞為主，並以草藤加上松菓和鮮花作為點綴，兩旁刺繡則以桃紅色為主；由於時代的演變，現代的頭飾大多使用塑膠珠子、玻璃珠、亮片、銀絲及琉璃作為材料（圖 3-14），這種具有五顏六色的頭飾，彌補了布農族服飾在色彩上所欠缺的鮮艷和動感。

圖 3-14 布農族女子傳統頭飾
（資料來源：http://edu.ocac.gov.tw/2005）

2.布農族的手環

布農族手環分為男用和女用，男用手環以銀或黃銅做成，也有將兩支山豬牙，合為環狀做成的腕環，只限於男人使用（圖 3-15）。女子則採用藤或草蔓編成手環飾物來配戴。

圖 3-15 布農族的手環
（資料來源：http://edu.ocac.gov.tw/2005）

3.布農族的耳飾

　　布農人的耳飾一般用銀或銅做成釣勾狀，傳說沒有穿耳配戴耳飾的人，死後將被鬼拉走，並會承受極大的痛苦；因此，古代的布農族男子在七、八歲左右，就開始穿耳朵並配戴耳飾，比較特別的是女性卻沒有穿耳的習俗。

4.布農族的頸飾

　　布農族的頸飾通常用貝殼或玻璃製的小珠串連，可以纏繞或垂到胸前。古代布農族婦女隨身配掛的頸鍊稱為 ngan，是利用菖蒲的根頭將其切成段狀，並用麻繩串起來就成為項鍊，除了作為裝飾之用外，也是布農族人用來避邪的一種象徵符號。

（三）編器和網袋

　　編器與網袋都是布農族人日常生活中，最常使用的搬運用器具和盛裝物品的器皿。

1.布農族的編器

　　布農族最常見的編器有：（1）搬運籃、（2）工具籃二種。

（1）搬運籃：搬運籃是布農人最具代表性的一種編器，通常使用肩背帶的背負法和頭額頂法二種方式。

（2）工具籃：工具籃主要放置族人上山耕作的工具，由於此種編器的底部和器身編結較密實，不易從外表看清楚裡面所裝的內容物，因此也被稱為私藏不欲人知的一種盛器。

2.布農族的網袋

　　網袋是布農人裝物品的器皿，網線的粗細、袋子大小與網目的負荷量成正比，負荷輕的採用斜背的方式，負荷重的就以頭額頂法來背負。布農族網袋一般依照性別的使用以及功能之不同，可以分為：男用網袋，女用網袋以及男女通用網三種。

（1）男用網袋：男用網袋大多用於男子上山打獵時背負，最大的容量約可以裝一整隻山羊或山豬。

（2）女用網袋：女用網袋大多用於婦女到野外採集的工作場合。

（3）男女通用網袋：男女通用網袋是族人拜訪親友或參加酒宴時，放置各種禮物、隨身物和回贈物品時專用的袋子，具有多種的功能和實用性。

　　由於布農人相信所有的生物及自然物都有 Hanido 的存在，人造物因沒有 Hanido 而不被賦以文化上的特殊價值；加上布農族居於山區，常因鬥爭而遷移，因此，布農人很少把編織、陶器、獵具、樂器、雕刻等視為文化的象徵物，一切的器具主要注重其實用性。雖然早期布農族人也有陶器的製作，但是此項技藝專屬於丹社群，必須是特定的氏族才可以製作，否則即是觸犯禁忌；因而導致布農傳統陶藝失傳已近百年。所以，布農族的藝術仍停滯於實用的狀態，各種編織器具或雕刻圖樣之構圖，外觀樸素、具實用價值，缺乏象徵的意義和指涉呈現；使得傳統工藝的知識與技術並不像魯凱族、排灣族一樣有繁複的裝飾圖，或專為某些特定的家族或氏族所壟斷。

　　從另一個角度來看，布農人為了實用上的需要，對於外來器物的使用通常很快的取代族人舊有的物品，這種以實用性為優先的特質，充分顯示出布農族人的活習性和特質。

第五節　布農族的社會組織和傳統信仰

　　社會組織的存在和發展與其功能有密切的關係，F.Stewart（1977）強調部落社會比所謂遊群社會（hordish society）更複雜，但比國家社會（national society）更簡單，是具有整體系統組織的一種地域自治社會（integrated autonomous local society）。衛惠林（1965）也認為台灣原住民的「部落」是以地域社會為基礎的一種最原始的政治組織，也是最基本的自治單位；即不是以家族為直接構成基層的地域社會，也沒有所謂職務分化的官吏，因而與所謂國家社會不同。

　　傳統布農族的社會組織是重疊於政治組織的，其社會組織分為：以血緣為基礎的親族組織，和以地域為基礎的部落組織；此二種組織是構成布農族社會組織與政治運作的基本單位，並依各部落的機制而發揮功能，形成一種自然的權力平衡。

　　布農族的社會組織和制度是由人的活動所構成，也是獲得文化經驗的必要條件；其生活環境不僅是客觀事物的現象，並且是具有意義的一種社會行為表現，因此，要了解布農族的社會組織和制度，必須以社會文化的角度來探討。

一、布農族父系氏族組織的特色

　　布農族的「氏族組織」制度在生活中具有相當的重要性，包括居住地成員的組成、婚姻、社會秩序的維持和運作，都與「氏族」有密不可分之關係。

　　根據衛惠林（1972）的調查報告，可以發現台灣原住民諸族的親族組織制度（Kinship group System）有兩種不同的形態，一種是氏族社會（Clanish Society），另一種是世系群（Lineage-group Soci-ety）；如果從血統嗣系關係來說，則有父系（Patrilineal）、母系（Matrilineal）及雙系（Bi-lineal）三種形態。

　　布農族是屬於父系氏族社會（Patrilineal Clanish Societies），大體上可分為聯族（Phratries），氏族（Clans），與亞氏族（Subclans）三級單位，與台灣其他原住民族相較，布農族人的「氏族組織」制度是台灣原住民族中最複雜的族群；通常在一個「部落」中，往往有二個以上的最大氏族的組織單位，各單位與本氏族均保有密切關係，最小的單位稱為「世系群」或「亞氏族」（馬淵東一，1954/1984）。

　　布農人稱「亞氏族」為 sidoh，在氏族組織架構中是最小的親屬單位，表示是同一個「亞氏族」的成員，共同擁有一個祖先，是使用同一個爐火煮食、吃飯的一群人，彼此具有著相同的血緣關係。當同一家庭內的兄弟間，為了尋找新耕地或因為意見不合，而導致分家就形成一個新的「亞氏族」（黃應貴，1992）。

在「亞氏族」之上更高一層的親屬組織稱為「氏族」，布農語為 kaotoszang，在親屬架構中「氏族」之下包含著數個「亞氏族」；表示是同一「氏族」的成員，可以一同吃小米祭儀中的小米和豬肉。布農族的每一「氏族」都有獨特的「氏族」起源神話，敘述每一世系群和「亞氏族」祖先的出生序。世系群和「亞氏族」可進一步集結成「氏族」（gauduslan），稱為「中氏族」，相關的「氏族」可再聯結成更高層次的「大氏族」（gavian）（黃應貴，1992）。所有屬於同一世系群和「亞氏族」的成員為同一父系祖先的後裔，但他們與該祖先的系譜連結關係為何，則多半已無法追溯得知。

布農族是保持原始氏族制度最為完整的族群，五個部落群構成五個「氏族組織」系統，雖然由於環境等條件的改變，五個舊部落已分散並移徙，逐漸發展出約九十個部落單位，但其傳統的氏族系統仍舊維持未變。因為儘管同氏族人分散居住於不同的部落單位中，但是氏族成員仍能靠著姓氏維持其組織功能，而聯族單位始終被保持為外婚單位與共食祭小米的單位。例如，氏族有共同獵場、共食獵肉；共守喪忌、共負法律責任的單位。尤其小米的共食與殺豬分肉的共作與分享，不僅是氏族結合的象徵，也是外婚的單位，如有違反就會招致全氏族的不幸，布農族這種親屬群體強調的凝聚力（centripetal solidarity）就是透過父系繼嗣關係與出生序而來的（黃應貴，1993）。

布農族人並沒有血統觀念與祖先崇拜的信仰，族人認為每一位布農人能從父親繼承 Hanido 的能量，使得同屬一父系繼嗣團體的成員都具有類似的能力，而透過個人的努力也可以增加其 Hanido 力量並傳給下一代；甚至改變其在父系氏族中的地位。布農族這種強調父系繼嗣原則的「氏族組織」，以及與生俱來的階序性秩序，在日常生活的實踐上具有許多社會功能，例如：獵場的共有單位、個人身份的歸屬、分配獸肉的單位、婚姻規定、政治上的血族復仇單位等，都促使「氏族組織」得以延續與發展，由此可看出，布農人的氏族體系是一種人觀的表徵和實踐，氏族功能更是社會關係與生活規範的基礎。

「氏族組織」在布農族的社會中，被視為社會生活運作的基本要素，因此「氏族組織」是共有耕地（Maluskun dalaq）、共同耕作（Tastu-malasang）、共同祖靈祭（Mabanastu）、共戴氏族長老（Liskasia madaingaz tama）與母族（Ulumaqun）禁婚之單位，布農族並以此來進行社會生活的各項規範（黃應貴，1993）。可見，「氏族組織」的存在和發展與布農族的社會生活有著十分密切的關係；此組織系統不但是親屬群體，亦是經濟、政治和宗教群體，更是維持親屬關係的源頭，和維繫社會運作的重要推手。

長期以來，布農族人在「部落律法」和宗教意味濃厚的「傳統禁忌」約束之下，使得社會的秩序有條不紊，族人分工並團結一致，個人行為也十分勤儉刻苦，此種民族性造就深沉內斂的布農文化內涵和特色。但是自從布農人與其他族群接觸後，父系「氏族組織」的性質反而減弱，主要的原因在於布農人不再只限於在同族中尋找配偶，使得氏族在婚姻上的功能降低（黃應貴，1989a）。

　　近年來布農族「氏族組織」之意義與功能，隨著政治、經濟、社會文化的發展，及族人生活方式和觀念的改變而有所不同。如今，在族人的意識裡，它的功能似乎僅在於婚姻的規範、殺豬分肉的分享，而原來的組織意義以及隱含的道德性，則漸隨著「氏族組織」的沒落逐漸消失或變質，其所依據的父系繼嗣原則作用也隨之減弱。

二、布農族「家」的象徵機制

　　布農人稱「家」為 lumah，包括：家屋本身、擁有的土地以及家內之成員。早期學者們（岡田謙，1938；陳奇祿，1955）均強調布農族以「大家庭」而著稱；在岡田謙（1938）的研究資料中，顯示出布農族有三分之一的家戶中，包含著不具有血親或姻親關係之成員；由此可知，表面上布農人的「家」是典型的大家庭制，人口平均數是諸族中最高者，其成員包括二、三十人或六十餘人，甚至有九十餘人共住一屋，但家庭形式及人口數的變異性很大，成員也不一定具有親屬關係，其中仍包括無血緣關係的族人。

　　在傳統上，布農族社會化過程是透過「家」與部落，作為共同生活之主要場域來完成的；尤其在東部及南部的新移民區，部落還未形成之前，「家」是社會活動的基本和中心單位。因此，布農人的「家」意謂同一個爐灶的人，家人可以是親屬、姻親或朋友，甚至是敵人的小孩。每個家族都是獨立的個體，家族之間並沒有類似排灣族或卑南族的階級制度，也就是不存在所謂的「共主」；只有在收割、出草才會出現短暫的聯盟，任務結束又恢復各自獨立生活的狀態。

　　由象徵機制的觀點來看，可以發現布農族的「家」可以不斷分裂並重組，「家」不一定只限由有血緣或姻緣者加入，沒有「親屬」關係的布農人，也可以被視為有類似親屬關係的家人。因此，布農人家庭的人口平均數雖然是台灣原住民諸族中最高的族群，但其家庭組成的形式以及人口的變動性卻很大。這樣的「家」事實上，已經不是純粹的親屬組織，而是受其社會結構原則影響下所組成的「家」，它是與家戶結合在一起的的社會經濟單位，可以容納不同父系的成員共同生活；也導致「家」的世系無法穩定而持續的延續下去。由此反映出布農族人「家」與部落在結構上具有共同的型構，以及「家」性質的複雜性，並在社會功能上表現出的互補特性。

　　基本上，布農族人強調「家」本身便是親屬關係的實踐場域，父方的 Hanido 及母方的身體（為其 Hanido 的轉換）在親屬觀念與關係的建構上都是不可缺少的重要成分，所有關於「親屬」的活動也都是在「家」的範圍來舉行，所以，族人具有很強的「家社會」（house society）之色彩（吳乃沛，1999）。因此，在權利的行使使方面，布農人的社會運作以家族為一個完整的單位，只有長幼秩序而沒有年齡組織或階級之分，每個人在家族中都有其任務與分工；家族的「長老」是事務的決策者，擁有無上的權力。所以，「長老」是家族的秩序及個人行為的指導者，更是「團體權威」的來源，由於「團體權威」來自家族的「長老」，所以，布農族對個人的行為約定或行為常規，有著近乎「迷信」的順從態度，這種態度造成族人對家族的「順應性」相當高。

　　在權勢與財產的繼承權方面，由於傳統布農社會是以父系繼嗣為原則，家長即「家」的照顧者，同時也是「家」的司祭者；而家長為前家長之直系長男，也就是說布農族的家權是由男嗣來繼承的，但是如無男嗣時，則由旁系之長子或輩份及年齡最高的男人擔任。一般而言，布農人在家產的繼承或部落重要工作也都由男性來擔任，岡田謙（1938）在布農族的研究中，強調布農族以「大家庭」而著稱，布農族的財產繼承完全以家族為單位，家族是共有財產和共同生活的基本單位，財產由家長掌管並由全家共同使用。因此，布農人財產的繼承權與家長權勢是並行的，家長是財產監督者，在家長安排下家族內財產多採取不分割主義；而財產分配的方式，則依據個人在分配繼承以前的工作能力表現或其 Hanido 信仰的能力決定，這就是所謂「群體共享」的規範，而分享則是成就布農族人集體福利的重要因素（陳奇祿，1955）。

　　由此可知，「家」對布農族而言，雖然是族人親屬關係之建立與維持的重要場域，族人對「家」財產的繼承，則是依據其成員過去對該「家」的貢獻，而不考慮血緣親屬關係或歸屬地位，使得「家」的財產可能被非原有的父系成員或完全無親屬關係者所繼承，布農人這種特殊的繼承法，可說是布農族傳統文化的重要特質之一。

三、布農族的政治特質

　　基本上，以血緣為基礎的 sidoh 關係以及因分家、移動而形成的地域組織的結合，是構成布農族傳統政治組織與政治運作的基本單位。布農族的政治組織在某種程度上是與社會組織互相重疊的，其社會組織分為二種：一種是以血緣為基礎的親族組織，一種是以地域為基礎的部落組織。此二種組織要素的配合就能依照部落的機制，發揮各種基本功能，進而形成一種自然的權力平衡。

　　布農族人的政治社會秩序主要由 Lisigadan lus-an 及 Lavian 兩個職位的擔任者來負責（黃應貴，1982a）：Lisigadan lus-an 負責部落秩序的維持，除了排解聚落內個人、家、世系群和氏族間的紛爭，決定歲時祭儀、生命儀禮的舉行時間與地點之外，還必須具有將聚落的土地轉換為聚落的領域與範圍之責任（黃應貴，1995）。擔任 Lisigadan lus-an 的人須具有農業、氣象、巫術與儀式等各項知識；而 Lavian 則必須具備軍事與地理知識，並負責部落的盟約締結、血族復仇、出草等活動以及部落社會秩序的維持（丘其謙，1966；衛惠林，1972）。

　　相對於其他族群的階級制，布農族其社會秩序的運作有二個原則：一、社會成員的身分地位，是依個人後天努力與 Hanido 能力而被認可，並不是與生俱來的。二、個人的能力必需經由社會活動的結果，並得到所有成員無異議的認定。由於布農族社會強調以實際能力地運作來界定職位，因而主要是依賴當事者的「權力」與其他聚落成員實際交換過程而來；透過交換的活動，當地人得以合法化並再現個人的「權力」；因此，交換成為個人得到權力，以及建立、維持社會秩序的主要機制。布農人藉著以下三種交換（黃應貴，1998c，頁 122-132），建立起不同的政治權利和社會關係：

（一）isipawuvaif

isipawuvaif 是指個人與個人間的一種競爭性交換，此種交換方式可建立族人征服、服從或平等的社會關係。

（二）isipasaif

isipasaif 是屬於個人與群體之間的交換。基本上，Hanido 的作用是擴散性的（diffused），而非分殊化（specialized）；布農人由雙方 Hanido 所具有共同起源的群體身份，藉由交換的方式建立平等互惠或共享的關係。

（三）ishono

ishono 是一種只有施與而沒有回報的交換，這種交換情形在實際生活上較少發生，主要表現在族人對 Hanido 的模仿行為。

上述三種交換所產生的「權力」性質有相當大的差異性，第一種的「權力」是來自相對主體的直接競爭和對抗，是一種類似功利主義的權力觀念；第二種是來自相對主體上的共享；第三種則來自相對主體的模仿。其中最大的特色就是依 isipasaif 而來的共享性權力，社會領導者的任何重要決定，必須得到所有其他被領導者的 mabeedasan 原則，即大家都同意；也就是說領導人的產生是一種心悅誠服的公議過程（黃應貴，1998c）。

可見，「崇拜個人能力」是布農族重要的生活觀念之一，而在布農社會中具有影響力的乃在於 Hanido 的信仰；個人能否成為部落的領導者，完全依個人 Hanido 的能力以及實際表現之累積，而非天生的社會地位來決定，說明 Hanido 信仰在其社會組織和政治制度上的影響力。另一方面由於布農社會的領袖完全是依個人能力及影響力而來，比較缺乏所謂正式的領袖；因此，以「家」為發展單位的布農人沒有氏族間應該「團結」（union）的想像，只有「聯結」（connection）的互動關係，而聯結的對象有時是跨族群的，它並不為某一團體持久地把持，因而容易造成分裂，使得族人遷出另起爐灶，以致無法形成明顯的社會階級。

此外，更因為布農族領袖的權力來自個人的影響力，缺乏合法的強制力，在治理上幾乎只能以個人接觸的方式來運作，使社會的領導階層成為非階級性的社會階層；加上缺少制度化的機構來輔佐，造成布農族部落不容易發展成大型而有規模的組織。布農族這種文化特質正好與高山缺乏供養大型社區的生活方式相互配合，也是布農族人不斷前進、擴張的主要動力。

值得注意的是，領導人的能力必需經由布農族人的一致認定，聚落內若有人認為現任領袖缺乏足夠影響力，而推舉他人為領袖時，這位的新領袖便會帶著擁護者另闢新的聚落，原有領袖的權威就被否定。因此，儘管傳統布農人有以氏族地位來決定其社會領導人的觀念，實際上，他們仍以個人的能力來決定；也就是說，政治權威源自

個人的能力，領導人的產生不是透過世襲或正式的儀式過程來認定其職位，而是以個人對團體生活的貢獻程度來決定（馬淵東一，1954/1987）。布農族這種領袖的權力來自個人的影響力，在治理上只能依個人接觸的方式來運作；活動團體是無法超越面對面互動基礎的團體之外，使得社會資源不易為特定的團體所把持或操控，形成非階級性社會的特質。所以部落權力是透過眾人所形成的，個人或家族是無法長期擁有的，因而造成布農族社會沒有天生的特權和階級的制度；也因此布農部落組織的成員能保持互助合作的精神，尤其在出草與戰爭更能表現出合作的力量，也因而導致日本政府為方便統治，強迫布農族人集體遷移，藉以分散布農族的力量。

布農族人以群體利益為考量的權力觀念，在台灣原住民社會是相當特別的，不但表現出布農人民主內涵「共識」的特性，對群體的福祉更是優於對個人本益分析（cost-benefit analysis）；布農族這種不同於西方所強調的先個人而後社群的發展邏輯，更彰顯出傳統布農人強者必須照顧弱者的道德倫理與人生觀。

四、布農族的婚姻和土地制度

布農族的氏族制度相當複雜，在氏族之下有亞氏族，而氏族又可結合成為聯族。由於布農族認為同氏族之間通婚是一大禁忌，會為族人帶來厄運，因此，氏族的功能之一就是通婚時，用來判斷是否出於同一血統（黃應貴，1993）。基本上，布農族的氏族制度和漢人的姓氏制度相同，都是規範擇偶的外婚單位（exogamousunit）：

（一）布農族的婚姻制度

在布農人的親屬關係中，除了具有相同血緣者外，姻親就是最重要的親屬，更是家族勢力壯大的重要因素，也因此婚姻的規定相當的繁複。

從配偶關係型態而言，布農族如同台灣各原住民族一樣，實施一夫一妻制，婚姻是絕對的單偶婚。從婚姻關係來看，布農族採用藉由聘物而成立婚姻關係的「聘物婚」制度；這種「聘物婚」通常包括有一筆合宜的聘禮，而當離婚時女方必須償還聘物給男方，在聘物完全還清楚時離婚才算成立，充分顯示出布農族「聘物婚」的特質。

布農族人的婚姻主要是由父母安排，但是當事人仍有相當程度的選擇與決定權。通常必須由男方家長到女方家商討數次才會有結果，其中最重要的是男方在婚禮過程，至少要提供兩頭豬當作聘禮。婚禮當天，男方所屬聚落的人會攜帶有關物品及豬到女方的聚落，其中一頭豬送給女方父系氏族並由其成員來平分豬肉，整個分肉過程由氏族裡的長老來負責，除了要公平外，更不能有所遺漏，否則很易造成爭執或被視為不祥之徵兆（馬淵東一，1954/1984，頁 113）。

布農人嚴守「一夫一妻」的制度，失去配偶後可以再婚，而傳統的居住法則是行隨夫居（ibid），布農族人習慣聚族而居，故每家房屋內常分為若干床屋，每床屋住一對夫婦及子女（Huang, 1988, p.53）。在二次大戰之前，布農族人普遍存在著所謂「村

內婚」的情形（Huang, 1988, p.54）；「村內婚」有十分嚴格的禁婚範圍（Palamasamo）及遵守的結婚原則：1.禁止與父系所屬的氏族成員或子女結婚，2.禁止與母親之父系氏族的成員結婚，3.當事人雙方的母親屬同一父系氏族者禁婚。違反規定不但會絕後，當事人亦會遭天譴而凶死（Itkula），甚至禍延整個家族（Mabuchi,1974a）。值得注意的是，近親禁忌阻止了第一從表之間的結合，但第二從表卻是可以結婚的，除非他們的父親或母親是屬於同一父系氏族。

在布農人日常生活或工作等活動中，mavala（姻親）是最主要的助力來源。一般而言，mavala 雙方有相互幫助的義務，尤其女婿不可以任何藉口拒絕履行幫助岳父的義務；而母方親屬的重要性也充分表現在布農人的婚姻制度上，布農族認為父方的亞氏族與母方的亞氏族是屬於姻親的關係，當一個人無法在父方的亞氏族獲得良好照顧時，可以向母方的亞氏族尋求援助，甚至也可以向母方亞氏族的其他亞氏族尋求協助，由此可見，姻親在布農族「父系社會」扮演很重要的角色。

（二）布農族的土地制度

傳統的布農人是以山地燒墾與狩獵為主的民族，依照傳統的土地制度來看，土地分成獵場、旱田及住地三類。狩獵是全族最主要的經濟來源，早期布農族人都擁有自己的部落、氏族和個人的獵場。獵場是屬於布農族人財產的一種，他們將獵場範圍以堆石頭或堆 Badan（蘆葦草）的方式作為標的，未經過允許不能擅自進入獵場打獵。

布農族獵場有定期的團體活動，必須遵守的儀式與禁忌也最多，故最具有團體意義；旱田提供族人生活所需之農作物，講求的是個人之能力；住地的面積最小規定也最少，基本上對布農人的生活影響並不大。

獵場與旱田雖然各自有許多不同的儀式和禁忌，但有兩個規則是必須共同遵守的：第一、相信第一位從事獵場或旱田祭儀的人，其土地上的 Hanido 將會保護他們及後代的收穫，因此，該家族成員的後代，對此土地有優先使用權。如果未經原有者及其後代的許可而開墾或打獵，Hanido 會對侵犯者加以處罰。第二、相信每個人 Hanido 的力量，會影響獵場及旱田上的 Hanido 對其支持的程度。正因為布農人相信土地及個人 Hanido 力量的相互作用，一旦有人在某獵場或某旱田的生產歉收或失敗，就是 Hanido 不支持或本身 Hanido 力量不足，因而必須放棄該獵場或旱田。

由於布農族聚落的人口不多，生產方式都以居住在一起的「家」為單位，基本上，做為旱田的土地其所有權是分屬於聚落、父系繼嗣團體、家族以及其後代所有。對布農族而言，土地是勞力的運作工具（lnstrument of Labor），與小米、玉米、甘藷等農作產品一樣，既無累積的必要，更無原始累積（Primitive Accumulation）現象的產生（Huang, 1988）。因此，在布農族社會中，土地是提供生活所需維持共享（sharing）的重要媒介，至於經由旱田耕作而產生社會地位差別的情形並不存在。

在土地尚未納入國家管理前，土地是農耕和狩獵的場域，由於布農人種植方式以燒山焚墾為主，土地在使用三、四年後就必須休耕，待恢復後再行焚墾，一旦地力耗盡，就必須另覓土地開墾耕地，所以一個家族必需擁有比居住面積還要大的耕地才夠輪流墾種；加上族人的活動力強，活動範圍相當廣闊，使得在土地使用上所強調的群體共享規範得以維持，並由此衍生出與土地交融的文化倫理和生態特質。

對傳統的布農人來說，土地的使用權以家庭為單位，主要是使其他家族的人同意該家族對此塊土地的控制，彼此各自尊重、互不侵犯對方設定的領域。就土地所有者與使用者之間的關係來看，獵場、旱田及住地這三類土地呈現著三種不同的結合關係：1.獵場的使用是依父系繼嗣團體身份而來；2.旱田的所有者與使用者依家庭成員身份而來；3.住地則依聚落成員身份而來。因此，在土地的使用上，就產生了具有血緣、經濟共生與地緣三種不同的社會關係。

雖然布農人土地之所有權和使用權的獲得，完全依個人行祭儀和土地經營的結果而來；但整體來說，由於土地分成使用權與所有權，加上所有與使用單位隨著土地利用的情形而有不同，使得傳統布農人的土地權利，無法完全的屬於個人、家庭或團體所有。這種特性與布農人的生產力、社會組織、宗教信仰等有密切關係，也正因為這種特殊的結合，使得土地無法成為獨立的物品或商品。惟當外在社會的市場經濟機制進入布農部落，土地就變成一種財富，土地的所有權和使用權已不再是家族間彼此的尊重或是口頭上的認可；傳統的口頭承諾往往造成世代之間的紛爭，使得布農族人「無私的分享」之傳統特質幾乎已不存在，進而造成布農族人土地的控制權，缺乏穩定性和延續性。

五、布農族的傳統信仰與祭儀

宗教是人類活動行為的符號表現形式，具有著族群傳統的文化要素與內涵。自古以來，人類因為經常遭受天然的災害，諸如：水災、火災、颱風和地震等災害以及無法解釋的現象，往往必須依賴宗教儀式的舉行來祈求上天之保護，因而產生許多忌諱（Taboo）、巫術（Magic）、占卜（Divination）、神話（Myths）等超自然的信仰和各種宗教祭儀行為，藉以疏解個人及族群所無法解釋的問題，布農族人也不例外。

早期布農族人由於生活在窮鄉僻壤的高山裡，以致形成族群間弱肉強食的敵對現象，因此，為祈求天神保護生活的平安與耕作的順利等，布農族只好追求宗教信仰作為精神的依靠。基本上，布農族傳統宗教產生的主要動機為：（一）物質生活的需要，藉以祈求農業、狩獵的豐收以及物質財產能獲得保護與保障。（二）心理和精神上的需要，古代布農族人生活在窮鄉僻壤、天候惡劣的深山裡，由於無政府狀態下的原始民族，導致族群之間的關係是敵對和仇視的；族人生活在懼怕和恐怖中，造成身心莫大的壓力，為了要紓解身心的緊張與壓力就產生宗教的信仰。（三）生老病死的恐懼，為了解除生死的痛苦，只有透過宗教來慰藉內心的恐懼，並靠著信仰和

禱告的力量，祈望達到圓滿的生活。可見布農族原始宗教產生的原因，在於相信宗教能除去莫名的恐懼，並從宗教的信仰達到精神和物質的保護；布農族人就生活在充滿宗教禮儀的氣氛裡，宗教幾乎就是生活的一切。可見，一切祭儀、禁忌、神話，都是布農族社會的原動力，透過儀式化的手段來說明他們存在的價值和意義，以及在宗教生活中農事與生命禮儀的重要性，也顯示了布農族以「人」為主體的觀念。

傳統布農族的宗教生活，包括：人與自然、人與超自然以及族人之間的關係，並分別透過祭儀的舉行由祭司或巫師來溝通和傳達，這些儀式正是布農族的思維方式和符號化的行動表現。

（一）布農族的泛靈崇拜

何聯奎教授（1962）認為台灣原住民諸族的原始宗教，是屬於精靈崇拜（Spiritualism）或泛靈崇拜（Manaism）。崇拜是一種前宗教現象，布農族對於生活中無法駕馭和理解的事物，都懷有一種敬畏、尊奉的心情，並在各種祭儀中祈求佑助，這便是「崇拜」的表現；正如斯賓塞在《社會學原理》第一卷中所強調的，祖先崇拜乃是每一宗教的根源（田哲益，2003）。

布農族人有泛靈崇拜的觀念，從人體的生命現象到整個自然界，對布農人而言，都是十分神秘而可敬畏的。但是布農族並沒有把事物當作祭拜的對象，也沒有把祖靈形象化加以祭拜或舉行祖靈祭，而是將地上所有物以擬人化來看待，例如，小米祭儀是要討好小米，祈求耕作能豐收，所以小米祭典儀式可說是一種為取悅於小米的宗教行為；依此推論可以發現一個定理，即所謂地神、山神、樹神、小米神等神祇的偶像祭拜觀念，並沒有在布農族的宗教思想出現，布農族對於自然界的現象，存在著敬畏而不祭拜的表現特色。因此，布農族人所崇拜的都是有形體的具體對象，從天象、石頭、動物、植物等等，都是崇拜的對象；這些對象可以用物化的實在形式，直接呈現在崇拜者的感官面前，而不只是虛無的觀念存在，如此也表現出著布農人的民族宗教信仰特質。

在布農族的宗教信仰裡，只有 Hanido 與 Diharni 的觀念，Hanido 即所謂的「精靈」，Diharni 係指「天」。傳統布農族人認為宇宙是由 Bunun（布農族人）、Hanido（精靈）以及 Dihanin（天）所組成；萬物與人存在著某種關係，萬物可以人格化，例如：風、雪、水、彩虹、石頭是人變的，而布農族人則是由石頭、葫蘆、糞便、爬行的軟蟲變成的（黃應貴，1989b）。基本上，布農族人對神、鬼、魂的概念並不加以細分，一律稱為「Hanido」；指的是任何自然物，例如：動物、植物、土地或石頭等有生命者與無生命者所具有的 Hanido。布農族此種宗教觀念與泰雅族相較有很大的差異；在泰雅族的信仰裡，主要以祖靈為中心，深信祖靈主宰整個人世間禍福的根源。因此，泰雅族為了赦免自己的罪惡，經常供奉犧牲品祭拜，並對祖靈作無條件的服從；而布農族人對祖靈則沒有特別的神名，只說「祭祀祖先」（Masum-sum madaingaz）（Huang,1988）。

Hanido 是布農人的傳統宗教信仰的基礎，族人相信每個人有三個靈魂：身體靈（is-ang）、善靈（Nlashia Hanido）、惡靈（Makwan Hanido），分別位於前胸中央、右肩、左肩。人的活動就是透過個人的 is-ang 之調節，促使肩上的 Hanido 克服另一個 Hanido 而帶動一個人的活動。每一自然物的 Hanido 都有其自己獨特的內在力量，當某自然物死亡或消失時，其 Hanido 會離開、轉化或消失，例如，右肩的善靈在人死後，離開身體回到祖先靈魂的永住地，左肩的惡靈也在人死後離開身體，但是不能回到祖先靈魂的永住地，而留在部落對人造成傷害。

在布農族人的觀念中，左肩的 Hanido 是追求個人利益、強調個人間的競爭，是個人與失序的表徵；而右肩的 Hanido 則是追求群體的利益與和諧，代表著集體與秩序。當左肩惡靈的力量克服了右肩的善靈時，便會使人做出粗暴、貪婪、衝動的行為；反之，如果右肩的善靈戰勝左肩惡靈，便會引導人從事慷慨、助人、友愛的活動。

布農族人相信 Hanido 力量除了繼承父親之外，經由後天的訓練培養也會增強其力量；而個人工作的成敗，往往受個人 Hanido 力量之大小所決定，凡是 Hanido 力量強者，可以使土地上作物有好的收成，反之則會遭到懲罰導致作物歉收（衛惠林，1995）。尤其布農人在栽種經濟作物時，對新作物的理解更是透過傳統的 Hanido 觀念與經驗來實踐。例如，在東埔社種蕃茄的布農人，蕃茄不是種在離家近又靠近路邊的田裡，反而是種在山坡的旱田上；探究其原因主要在於旱田開墾之初，祖先已舉行過 Mapulaho（開墾祭），而路邊的水田是被日本人強迫又沒有舉行過開墾祭的，因此為了祈求能豐收，布農人寧可到不方便的山坡上耕作（黃應貴，1993），由此可知，布農人就是以傳統的 Hanido 觀念及宗教的立場來確認栽種的成效。

布農族可說是台灣本島原住民族中，歲時傳統祭儀最為繁複的一族，幾乎每個月都沉浸在祭典裡；不論是那一類的歲時祭儀，其目的都是透過儀式執行者的 Hanido 力量，來克服土地、農作物等其他相關的困難，藉以祈求得到豐收（Huang,1988）。在布農族人的傳統信仰中，認為人受到的災難都是上天的一種懲罰，要解除災難的發生，只有藉著生命禮儀、歲時祭儀及其他儀式的舉行，來表示對上天的尊重與感恩，進而得到寬恕和祝福。因此，不論在狩獵文化或農業生活中，布農族人利用祭典儀式的舉行，藉以獲得人、Hanido 和上天三者之間溝通的管道，並透過 Hanido 的力量來祈求作物的豐收，並使各郡社能增加合作的表現機會，強化族人的情感以及集體認同的具體化（丘其謙，1966）。

布農族的各項祭儀活動在於祈求「上天」及「祖靈」的賜福，它是構成布農族原始宗教的核心與支柱；這超自然存在的範疇是布農族信仰的中心，更是規範布農族行為的基本動力。因此，無論是有形的宗教組織或集體的祭儀制度，都代表著布農族人團結合作的精神，不僅凸顯了傳統布農人所強調的「強者，必須照顧弱者」的人生觀，更充分表現出布農族的文化特色以及民族倫理道德。

（二）布農族的室內葬

布農族認為死亡有「善死」和「惡死」之區別，凡病死於家中稱為「善死」，家人必須將「善死」者的屍體移置到地上，扶成坐的姿勢並用藤帶或布袋綑綁移到室內墓穴，下葬時男性面向東，女性面向西。布農人把死去的長輩或對部落有貢獻的人埋葬於室內，除了表示祖靈與家人同在之外，族人也相信生前成就大的人，其 Hanido 往往具有較強的力量，死後的 Hanido 也比較有能力保護屋內的親人；而意外死亡者稱為「惡死」，必須就地掩埋或葬於室外。如果死者是嬰兒或小孩，則埋於大廳中的爐灶之下，主要在於布農語中，太陽與爐灶相似，族人相信將小孩埋在爐灶下，爐灶 Hanido 力量的指涉，對於尚未完全發展成熟小孩的 Hanido 是比較有利的（丘其謙，1966）。布農族的葬禮隱含著男性所代表的 Hanido，在人死後才開始獨立地生存與活動；而女性所代表的肉體，在人死後就停止活動，透過這種象徵過程，葬禮儀式就意謂著 Hanido 永遠離開肉體。

布農族人對祖靈並不舉行任何祭儀，也沒有阿美族社會的祖靈恐懼觀念；依照族人宗教信仰的觀點，認為祖先在生前有能力率領族人艱苦奮鬥，而死後靈魂必有福佑賞罰，所以對祖靈敬重如山；古代布農族人在喝酒之前，必先於地上灑酒一杯以饗祖先，就是希望變成鬼魂的祖先，盡一切「靈力」，來保護子孫的一切。因此，布農族室內葬的另外一種意涵，就是讓祖先之靈永遠成為房屋的守護者，具有保護屋內在世家人之意。

（三）布農族的傳統禁忌

禁忌（masamu）是布農族原始宗教的特質，在布農人的觀念中，禁忌具有「規範」之意涵，除了為防止惡靈的加害造成不幸之外，也是布農族人的道德法律、生活指南以及種族生存的準則和戒律（丘其謙，1968）。對布農人而言，不論在個人的生活、家族制度或部落組織，禁忌都是一項不可破除的宗教律法，在禁忌面前一律平等，每個人都必須要遵守；族人相信嚴守戒律就能獲得天神佑助，否則會招致個人、家庭甚至氏族的滅亡。

在布農族各社群中，從出生到死亡都無法脫離禁忌的規範，禁忌與日常生活、社會規範、經濟制度、祭典儀式，有著相當密切的關係。基本上，布農人認為禁忌會透過某些徵兆或象徵來顯示，他們相信自然與超自然之間存在著連帶的關係，超自然是凡人無法看見的，透過徵兆可以使族人感知到它的存在，並且達到與超自然溝通之目的；尤其在舉行小米播種祭之前，必須由部落的巫師依據夢境決定舉行祭典的日期，這種觀念也形成布農族人有著各類禁忌。

布農族的傳統祭儀特別多，幾乎每個月都有祭儀活動，也因此產生許多的禁忌，傳統布農族的禁忌可分為，一般的禁忌和特殊禁忌：

1.一般的禁忌

在日常的生活中，一般的禁忌包括：不准在長者面前放屁，否則必須殺一隻豬作為賠禮；耕作中不能放屁、打噴涕，當工作時遇見蛇或老鼠，必須停止工作立刻回家。

2.特殊的禁忌

（1）男人不可以碰觸女人的織布機器，男人的獵具或背網籃具，女人也禁止觸摸，以免打獵不順或遭到惡運。

（2）不可殺百步蛇，布農族人忌殺百步蛇，否則會遭受牠的報復。若在路上遇到百步蛇人必須要禮讓蛇先行；假如百步蛇擋住去路或者阻礙到工作的進行，就必須遞給牠一塊小紅布，並告訴百步蛇說：「我們是朋友，請你讓開好嗎？」百步蛇聽了便會自動離去。

（3）孕婦不能吃飛鼠，否則生下來的小孩會作賊；也不能吃猴肉，以小孩長得像猴子一樣瘦巴巴的。

（4）孕婦生雙胞胎或多胞胎，是一種不好的徵兆，也是布農族人最忌諱的事；族人相信全家和同族的人會因此而惹禍上身，故雙胞胎必須被立刻處死。

（5）族人在五天的守喪期間，不能吃糖、鹽、辣椒、花生等食物；家裡被墓葬佔滿時，必須另覓他地重新建築新屋。

禁忌在布農族人的生活、家族制度和部落組織的規範裡，都是一種不可破除的宗教律法；禁忌更是與日常生活、祭典禮俗等分不開的一種宗教行為，一個人從出生到死亡全受禁忌的約束，布農族人相信靠著嚴守禁忌的行為，可以使家庭平安，年年豐收。近年來布農族人在接觸現代文明以及基督教的傳播後，對會妨礙生活進步的禁忌行為已有所改進。

（四）布農族傳統祭儀的文化機制

台灣原住民諸族的文化型態，大致上是從原始的狩獵文化，逐漸演變到半農半獵，而最後變成完全以農耕為主的定居生活。傳統祭儀結合歌謠的表現對原住民而言，是一種基本的宗教行為，其所呈現的祭典意義，也因祖先的生活型態及居住地域的不同而有所分別。雖然如此，基本上每一個祭典儀式和歌謠的表現，都是祖先所遺留下來的文化資產，代表著智慧的傳承以及子孫賴以緬懷先人的重要遺產。

布農族人的傳統祭儀曾被認為是一種巫術（衛惠林等，1965），根據丘其謙先生（1964b）的調查研究，認為每一特殊領域都有屬於自己的巫術規則，也就是說農耕、打獵、捕魚都各有其特殊的規則。對布農族而言，巫術和祭儀兩者的功能和性質並不完全相同，只能說在各種祭儀行為中含有巫術形式而已。例如，布農族舉行小米有關的儀式，主要在於以巫術的方式招引更多的獵物、穀物等；在儀式裡的巫術咒語，都含有濃厚的宗教氣氛，而複雜的祭典儀式和歌謠表現，正可以調節著這種合作行為。

　　因此，布農族的傳統祭儀和巫術活動是建立在人類與超自然力量合作的信念上，巫術應該被看成是布農人意識發展中的一個重要步驟，而對於巫術的信仰和傳統祭儀歌謠的吟唱，正是布農人自我信賴，最鮮明的表現方式之一。

　　一般而言，布農族的傳統祭儀可分為，家庭制和以部落為單位舉行的祭儀，傳統布農人對 Hanido 的信仰，充分表現在祭典儀式上，不論是家族或團體的祭儀都有著許多的禁忌，而農作物的豐收和家族的興盛與否，更在於族人對祭儀中禁忌的遵守；從布農族人傳統的祭典儀式及禁忌的內容，可看出布農族人的祭儀是在「萬物有靈論」的思考之下，虔誠的對 Hanido 和 Dihanin 展開祭典儀式行為。所以布農族人沒有特定的神祇或偶像，由此可以解讀布農族人對神靈、宇宙現象持有敬畏而不祭拜的心裡，並以嚴謹的祭典儀式和歌謠的吟唱與上天溝通。布農族這種態度造成「時時有祭儀，處處有祭儀」的冗雜宗教信仰以及繁複的祭典儀式；可以說宗教祭儀的舉行和歌謠表現，串聯了布農族人的一生。

　　布農族傳統的祭儀主要區分為：生命儀禮和歲時祭儀二種。生命儀禮包括：Indohdohan（嬰兒祭）、Magalavan（Mangaul）（小孩成長禮）、Mapasila（婚禮）、Mahabean（葬禮）等，族人從出生、命名、婚配到死亡，都以有系統的儀禮來進行。如此看來，布農族生命儀禮除了是一種宗教上的禮俗外，生命儀禮的施行更具有協助個人順利通過出生、成年、結婚等生理、心理變動的功能，使每個人可以被認同並整合到族群社會的生活運作。也因為如此，布農族可以透過原始信仰演化出各種傳統祭典儀式，並構成了傳統布農族社會生活作息的重要依據。

　　歲時祭儀主要是祈求農作物的豐收，在布農族年曆的時序上，一年開始於小米的播種，結束於小米收成進倉的儀式；許多重要祭儀就在小米的播種、生長、成熟、收割的過程中舉行。因此，從小米的播種到收穫，族人都依序執行各種必要的儀式和歌謠的吟唱，包括：Mapulaho（小米開墾祭）、Igbinagan（小米播種祭）、Inholawan（除草祭）、Sodaan（收穫祭）、Andagaan（入倉祭）、Malahodaigian（射耳祭）、Lapasipasan（驅疫祭）等；其中最重要的祭典分別為，年初的小米播種祭以及五月的射耳祭等（黃應貴，1989b）。

　　布農族的歲時祭儀不僅涵蓋著小米、狩獵的信仰以及世系群、家族等要素，有關儀式所必須遵循的各項禁忌，往往也附屬於小米的儀式中；而與小米相關的信仰，更與布農族社會體系中的親屬系統與生態環境有著密切的關連，它們是一種相關而互補的關係。雖然目前小米已不是日常主食，但傳統祭儀中與小米種植及收穫有關的儀式，仍然一直延續下來。

　　以文化傳承的觀點來看，布農族的各項傳統祭儀一方面是唯物的活動行為，另一方面祭儀形式則是唯心的精神活動；各種傳統祭儀和歌謠音樂的表現是布農文化最明顯的特色，可以說布農人的生活文化就存在著宗教信仰的意涵，農業和狩獵更牽涉到傳統祭儀的各項禁忌和規矩。可見，布農族的祭儀是構成布農族宗教的核心與支柱，

更是規範布農族行為的基本動力；由祭期的活動過程和歌謠表現，可以了解布農族的文化特色以及社會行為特質。因此，無論是有形的宗教組織或祭儀活動的集體儀式和歌謠吟唱，不僅代表著布農族人團結合作的精神，象徵著布農人的社會制度和宗教信仰特色之外，也造就了布農社會的家族凝聚力和「共有共享」的文化特質。

　　綜合本章論述，早期布農族的社會是由移民與在地居民經過不斷的遷移、定居、交融的歷程所組織而成的社會型態；在歷史改變的過程中，布農族文化是一種持續變動的社會生活現象，也是由族人行為慣例所構成的一套符碼化系統；而布農族社會組織和文化所形成的變貌，就是約定俗成的符號表現，也是族群生活和思想的呈現。布農族文化在此「多線演化」的符號結構演變之下，布農族傳統的社會文化特質可歸納如下：

1、部落組織具有分裂頻繁之特性

　　布農族的氏族不但是親屬群體，也是經濟、政治和宗教的群體，由於布農人強調個人才華和能力表現，使得同一組織中能力相當的族人，為呈現自己的能力，會聚集族人一起遷出另起爐灶，並造成組織部落的分裂，導致出現不同形態的小型部落社會，使得社會組織的格局變得很小。這樣的文化特質與高山缺乏供養大型部落的生活方式配合，也是促使布農族不斷前進、擴張的動力。

2、具非階級性社會之特質

　　「崇拜個人能力」是布農族人重要的生活觀念之一，族人相信個人的社會地位是由各種能力及事實表現所累積；而個人能力之認定，完全經由團體活動來表現，並由公議來認定。這種領袖的權力來自個人的影響力，使得社會資源不易為某特定團體持續控制，造成具有非階級性社會的特質。這種非階級性的社會，更因其「微觀多貌公議民主原則」的結構運作，使領導人的地位無法被壟斷或加強，也形成布農族社會沒有天生特權及階級的觀念。

3、具有「共有共享」的概念

　　布農族人在「部落律法」和「傳統禁忌」的約束下，社會組織井然有序，一切傳統祭儀皆以族人共同的福祉為目的；尤其布農族的親屬結構原則，對社會制度、社會組織、政治、土地控制權有著相當的大的影響。對於土地的所有與使用，採取「群體共享」的原則，族人間並沒有存在「私有」的觀念，婚姻更是屬於部落的共同事務，各種罪責也都由部落共同擔負。布農族人這種「共有共享」的概念和性格，充分體現在族群「互助合作」的行為表現中，也造就深沉的布農文化特質和民族性。

4、傳統祭儀和信仰是布農族音樂的重要脈絡

　　對布農族人而言，宗教文化就是生活文化，文化的延續是族群的精神中樞以及社會組織的根本；在布農族人傳統社會文化裡，祭期的舉行是布農族生活的寫照，也是一種族群的認同和文化的建構。各項祭儀不但配合著相關的歌謠進行，祭儀歌謠更是依附在習俗或宗教信仰的需要。神話、傳說、巫術、迷信、禁忌和占卜等風俗習慣和

信仰，主導了布農族的初期歷史，這些文化背景促成了布農族獨特的音樂藝術，不但體現出布農族的人生觀和文化機制，更是布農族音樂形成的重要脈絡。

　　早期布農族內部出現不斷的辯證，不僅呈現出布農族社會文化變遷的重要因素，由布農文化和外來族群間複雜的互動歷史，更突顯出族群的發展與外來勢力接觸的密切關聯；藉著布農族約定俗成的文化表現和活動現象，使我們可以洞悉各個聚落在內部構成上與鄰近族群和外來社會的互動關係和變化。從布農族的歷史沿革和族群遷移過程來看，其文化變遷可以歸納為二大階段，第一個階段為十七世紀漢人到台灣拓殖，至二十世紀初期；此時期布農社會文化的變遷主要在於「量」的改變。第二階段為第二次世界大戰後，布農社會在整體台灣社會經濟結構影響之下，所產生的變動注重於「質」的改變。在第一階段「量變」的時期，布農族面對有形的武力侵略，尚能奮勇反抗；但是到了第二階段所謂的「質變」階段，布農社會幾乎從精神意志、經濟、文化上繳械，繼而面臨傳統文化消失的危機。

　　在十七世紀以前，布農族正如其他台灣的原住民一樣是台灣社會的主人，惟自清朝道光以來，布農族的社會傳統和文化特質，大多因為荷蘭人、漢人、日本人與歐美人士等外來族群的入侵，逐漸改變並影響其社會組織和生活方式。尤其在十九世紀末葉以後，成了台灣社會的弱勢少數民族；而布農族的弱勢地位並不因地方文化或多元文化的發展而有所改變。相反地，布農族在長期接受西方制度結構以及國家化的過程中，受到政治、經濟、環境、強勢異文化等因素之影響，布農族的社會文化已被納入台灣的大社會中。

　　在二十一世紀的高科技時代，傳統祭儀雖然仍是布農族人賴以維繫同族情感、傳遞傳統文化的重要活動依據。惟族人在「西化」和「漢化」不同程度的文化衝擊，許多傳統的價值無法適應現代化的社會，導致無法認同自己族群的文化；傳統的祭儀逐漸成了帶有表演性質的藝文活動，使得布農族傳統音樂、文化和現代的整合關係更為複雜，並面臨傳統音樂文化逐漸消失的窘境，進而影響布農族社會文化的發展和傳統音樂之保存。

　　面對布農族歷史發展過程之脈絡，不論是來自區域內不同「族群」頻繁的文化接觸或外力之干擾，其產生變革的因素主要在於「文化生態體系」改變所造成的「混合性」文化特徵，並形成 Kopytoff（1999）所說的「內趨性邊疆社會」。在這轉變的過程中，布農族由血緣關係的部落社會組織，轉變為地緣關係的社會，因而形成一種過渡的社會現象，即馬淵東一（1954/1984）的「未完成集團」的社會；這種變遷除了帶來文化本身的蛻變和轉型之外，並逐漸取代傳統上與生活的密切關係，使得布農族傳統的社會與文化都產生劇烈的變化（表3-2）。

　　因此，當布農族人從「共有共享」為基礎的「同質」社會，轉變為職業分化的「異質」社會，以及接受新文化要素的同時；布農族人雖然失去社會制度層面的主

動性，但仍必須堅持運用傳統信仰在儀式中的表現，突顯布農族文化理念的儀式行為與歌謠音樂，並透過原有的文化觀念來加以認知與轉化，增進傳統文化的活力，才能凝聚族人對自我社會與文化的認同，以維繫布農族人在當代社會中的文化認同以及音樂之地位，進而創造出新的文化和秩序。

表 3-2　布農族社會組織與文化制度的改變一覽表

項目	部落自治-清朝統治	日本治理時期	國民政府時期	現狀（1980~）
社會政治	部落社會長老統治	頭目或日警住在所。	警察，村長，代表。	村長，代表。
經濟活動	山田燒墾遊耕、狩獵，以物易物，自給自主。	定耕化、集約式農業。	經濟市場化，林班工作，人口外流。	在外工作者寄錢回家。
土地	土地共有制。	集團移住，獵場國有化，部落領域縮小。	土地有國化，保留地政策，土地私有化。	保留地政策，可取得土地所有權。
傳統祭儀	配合小米成長舉行固定祭儀活動。	干涉祭儀活動之進行。	祭儀活動漸漸消失。	重視傳統祭儀和歌謠。
婚姻	族內婚，交換婚盛行，行禁婚法則。	同前，婚姻漸多元。	與異族通婚，擇偶自主，禁婚法則受到挑戰。	自由通婚，儀式西洋化。
姓名	用傳統名字。	改取日本名。	取漢人姓名。	漢名與布農名並用，傳統名字受到重視。
語言	布農語。	布農語為主，日語融入。	官方的「國語」為主流。	布農語和「國語」並行。
教育	教育自主。	日本皇民教育。	學校教育體制。	重視鄉土文化。
宗教	泛靈信仰。	信仰受到挑戰。	西方宗教成為主流。	信仰西方宗教。
家族狀況	大家族制，一戶人口在數十人以上。	大家庭制受挑戰，人口減少。	家戶人口減少。	小家庭多，人口數減少。
部落風貌	家屋居住形式，耕地、樹林遍佈。	棋盤式聚落，林木被砍伐。	開山林道路、濫伐森林，山坡地種植經濟作物。	樓房漸多，路面拓寬，停止濫伐林木。

第四章　符號指涉和布農族傳統祭儀之相關性

　　人類是群居的動物只要聚集一處共謀生計，自然就會有某種的傳達行為產生；而傳達是在人、事、物之間所建立的一種連結，在這樣的連結中，透過符號的媒介可以將一方的思想和情感傳遞給另一方，它是一種雙方在思想和情感，相互交流的符號活動。因此，在傳達的過程中，人類能透過任何有意義的媒介物傳達出訊息，這個「有意義的媒介物」就是「符號」。

　　社會所接受的任何傳達手段，都是以群體習慣或約定俗成的方式，漸漸成為一種「符號」；人類文明所經歷的漫漫長路，可以說就是運用「符號」來承載文化、傳遞知識，並將人的活動行為濃縮於符號系統的歷史過程。「符號」的發現和運用，使得人們可以借助於可感知的符號形式去認知不存在、不在場的客體，或通過符號形態的知識和經驗了解客體物件。

　　依照 Peirce（1960）的論點，「符號」在人類文化歷史的進程上，不但表現出思考邏輯的不同，同時也能體現出宗教祭儀的差異性。在前文明社會中，傳統祭儀與人類的活動就存在著密切的關係；傳統祭儀不但是文化的象徵模式，也是社會文化秩序的規則形式，它能喚起和呈現制約成員的基本秩序，傳達出一定的社會性內容，並被原始社會編碼，進而將某些行為抽出作為社會可複製的符號載體。因此，祭儀活動不僅像傳達（Communication）一樣是一個社會的現象（one social phenomenon），祭儀行為更如同「符碼」一般是文化約定俗成的系統。

　　在布農族人傳統社會裡，最明顯的文化特色就是各種傳統祭儀和音樂的表現，可以說傳統祭典是布農族整體文化的縮影，布農族的物質、生產和生活方式，都脫離不了宗教儀式的傳承，它是建立族群社會性與主體性的重要脈絡；而歌謠音樂更以不同的美學符號和表達方式，指涉了祭儀性的意涵和文化特色。

　　對布農族而言，傳統祭儀並不是一個物體，也不是一個概念或觀念，它是一種「意指」作用的模式；祭儀行為的「意符」和「意指」就像語言一樣，是一個溝通的系統，它的形式與結構有著特定的功能與象徵性意義，並且與文化社會的特質及儀式內容密切相銜。由此可知，傳統祭儀不僅是布農族賴以維繫族人情感、傳遞文化的重要活動依據，更是布農族溝通上的外顯符號和重要媒介。因此，要探討布農族傳統祭儀如何符號化以及其所呈現的「內涵」指涉，就必須將布農族的社會文化現象轉換為符號現象，以「符號學」的觀點做進一步的探討。

本章共分為四節：第一節　符號意義的產生和組成；第二節　布農族文化的符號類型和概念；第三節　布農族生命儀禮的符號指涉和象徵；第四節　布農傳統歲時祭儀的符號和指涉。

第一節　符號意義的產生和組成

「符號」是人為的製品或行為，其目的是傳達訊息；而符號活動則是人和文化聯結的仲介，也是作為人和動物區分的一個重要標誌。人類生活世界的特徵，就在於人是生活在「理想」的世界，總是不斷的朝向著「可能性」行進，而不像動物只能被動地接受「事實」，甚至無法超越「現實性」的規定。誠如 Cassirer 所強調的，人類因為能發明以及運用各種「符號」，所以能創造出所需要的「理想世界」；但是動物卻只能按照物理世界所給予的各種「信號」行事，始終不知「理想」為何物 （Cassirer, 1962/1992）。因此，人類不僅是物理的實體、道德理性的動物，更是具有想像、情感、藝術、音樂以及宗教意識等特徵的符號動物，也唯有人類才知道如何利用「符號」去創造文化。

在社會環境文化中，任何「符號」都是人的觀念和行為的一種濃縮，人類所創造的一切文化，更是由各種不同的符號形式所組成的；包括：科學、藝術、語言、音樂、神話等都是人類文化的一部分，它們相互聯繫而構成了一個有機的整體。對布農族人而言，在「符號」的傳達過程中，傳統祭儀是一個約定俗成的符號系統，也是溝通的重要媒介，布農族人正是使用著具體和抽象的象徵符號，以便與超自然界做傳達和溝通，不但能凝聚族群的集體感情，更能傳達出布農社會的文化訊息。

因此，在布農族的社會裡，除了要理解其符號運用的意義，更重要的在於如何掌握可以產生意義的約定俗成規定和符號「意指」的指涉作用。本節以 Peirce 和 Saussure 的論點，針對布農族傳統祭儀如何符號化，「符號」意義產生的模式以及符號的組成要素做探討。

一、符號意義產生的模式

人類對外在世界知識的感知，大都是來自感官所接受的結構化訊息，包括：耳朵能聽見的聲音、眼睛能看見的世界、鼻子能感知的氣味等等。在傳達的活動過程，如果接收者是「人」的話，就可以憑著視覺、聽覺、味覺、觸覺等感官，去確認發訊的「符碼」或記號；如果接收者是「機器」的話，則現代科技已經使機器能做到人類感覺所不及的範圍。例如：光線中的紅、紫外線，聲波和超聲波以及磁場等；然而人類所感知的並不只是一個聲音、亮光或是具有氣味的世界，而是一種整體的經驗。因為各種不同的發訊者和接收者，各有其不同的傳達方式和符號表現方法；各種感官訊號體系的符號，也都可以傳遞同樣的訊息，為了能達到明確「交流」目的，「符號」的表現在「傳達」

活動中佔有著相當重要的意義。因此，必須運用「符號」和解析「符號」的方法，使人類透過「有意義的媒介物」來傳達訊息，這個「有意義的媒介物」就是「符號」。

　　基本上，「符號」本身無並所謂的指稱或表達，主要是人類賦予「符號」生命，也只有人才能夠把「信號」改造成為有意義的「符號」。Peirce（1991）認為「符號」意義的生產就是符號化（semiosis）的過程，是由符號本身（representamen）、客體（object）和解釋項（interpretant）三個要素所組成的三個實體；對於「符號」意義產生的模式，Peirce 有著以下的解釋：「符號本身（representamen）對某一個人而言，在某種情況或條件下，代表著某種事物；符號指涉其本身以外的某事物稱為客體（object），而且為某人所理解；符號能在使用者的心裏產生作用，這種作用稱為解釋項（interpretant）」（Peirce,1960,p.109）。

　　Peirce 將符號三個要素所組成的三個實體視為一體，即三位一體的三角形（圖4-1）；以雙向箭頭強調三者的關係不但緊密相連，而且每一要素必須與另二者相結，如此所傳達的訊息才能讓人理解，如果缺少任何一個要素，符號就無法形成意義。

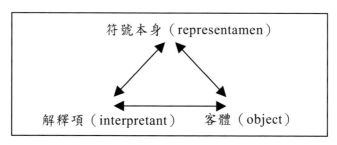

圖 4-1 Peirce 符號「意義產生的模式」

　　對於 Peirce 而言，符號本身、客體以及解釋項是處於三角關係之中，而解釋項本身又可以再形成為另一個符號，使得符號本身與它的對象以及另一個解釋項處於另一個三角關係之中，「符號」就在這個過程中，不斷地成長、組合而成為一個系統。

　　符號學家 G.Deledalle 針對 Peirce 的「符號」三角現象特別指出，符號本身的符號表象是一個「符號」的第一階段主體，所有的「符號」都有其符號表象，客體則是「符號」的第二階段主體，「符號」之客體普遍存在，但未必與「符號」之符號表象產生任何聯繫；至於解釋項，是一個「符號」的第三階段主體，「符號」之符號表象必須透過中間的解釋項，才能與客體有所聯繫。其中客體決定「符號」，「符號」決定解釋項，而客體又通過「符號」仲介間接決定解釋項；相對於客體，「符號」是被動的，而相對於解釋項，「符號」則是主動的，可以說「符號」決定解釋項，而本身並不受解釋項的左右（Deledalle,1988,p.106,110）。可知，Deledalle 所主張「符號」意義的成立主要來自概念的實際參與，以及「符號」表象與指涉客體之間的聯繫作用之論點與Peirce 的符號論，二者是不謀而和的。以下綜合 Peirce 和 Deledalle 的論點，將「符號」意義產生要素以布農族的弓箭做說明如下（圖4-2）：

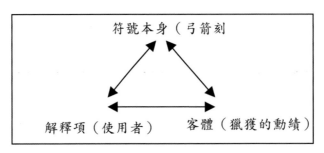

圖 4-2 布農族弓箭刻痕的符號意義

（一）符號本身（representamen）

「符號」本身是物理性的，它具有客體的某種特性，是形似或聲似其所指涉的事物，也是一種鄰近和類比的關係，可以由我們的感官來接收。例如，傳統布農族男子的每一支弓箭都記載著獵獲的動績，族人每獵獲一隻野獸，就在弓身的邊緣刻畫一刻痕，弓箭刻痕的多少就代表這支弓箭主人的動績。因此，布農族弓箭刻痕的「符號」，可以指涉其本身以外的事物，並依賴它的使用者而能辨識出它「是」一個「符號」。

（二）客體（object）

「客體」一詞，表面上是有形、可感知的某種東西。Peirce（1960）指出「客體」，可以指實際的或想像的存在物；也可以指一個複雜的事件、一種狀態或一種相對抽象的關係。因此，所指物件的存在與否，並不是衡量符號意義的唯一標準；也就是說「觀念」才是符號的意義。所以，「客體」可說是符號的代表者，符號指涉其本身以外的某種事物（客體），並且為某人所理解。

在傳達的過程中，必須根據符號指涉的功能單位之約定和意義，以及情境的關係來解釋符號的訊息和編碼才能了解其真正意涵。例如，上圖所示（圖 4-2），符號（弓箭刻痕）在使用者的心裏產生「解釋項」作用，符號（弓箭刻痕）指涉其本身以外獵獲的動績就是「客體」的表現。

（三）解釋項（interpretant）

要了解符號意義的產生，首先必須要區別「解釋者」和「解釋項」這兩個術語，「解釋者」是對符號進行認知和解釋的主體，也就是「人」（布農族人）；而「解釋項」則是解釋者對「符號」加以認知、解釋、感知或反應的過程和結果，可以說「解釋項」相當於內容的編碼意涵，是整個符號載體的直接「意指」和引申「意指」的領域。因此，「解釋項」是符號指涉的意義，它是由「符號」和客體間的關係所建構的「心理作用」，這個作用就稱為「解釋項」。

「解釋項」必須是附著於實體上的觀念性東西，或借助另一「符號」表示此東西，它介於符號本身和外在「客體」之間，相當於對象、客體意義為社會所了解的方式；而當「解釋項」對符號表象與指涉客體之間的聯繫方式不同時，就會產生不同意義的符號（俞建章、葉舒憲，1992，頁 241）。因此，從符號本身→客體→「解釋項」，三者構成了符號認知的一個完整的過程；這個過程是可以延續、發展的開放過程。

要注意的是，「解釋項」並不是指「符號」的使用者（布農族人），而是「符號」適當的「指意作用」是一種觀念性的引申意義；即弓箭刻痕的多少，代表著弓箭的主人的勳績，更正確地說，是「解釋者」（布農族人）對該「符號」的概念。因此，「解釋項」是一種觀念性或心理性的存在，也是「符號」意義的另一個向度，它所表明的是一個符號體和外部世界聯繫，並由「符號」和使用者（布農族人）對物體的經驗所共同製造產生。

在傳達的過程中，指涉功能的產生和整體社會有著密不可分的關係，而所有具有符號指涉意義的功能單位，都是具有約定俗成（convention）的規範，也就是說人類作為「符號」的主體，在對「符號」進行解釋時，有其發揮的自由，從而推動符號意義的擴展，但同時又受到來自符號「解釋項」自身的限制。值得注意的是，在人類的社會文化中，約定俗成是人類語言公認的一種最基本的準則，也是符號「解釋者」所處社會或共同體的規範；人類語言如果離開了約定俗成，可能會發生連最簡單的訊息也無法傳達的狀況。因此，對於文化環境中所聽到或閱讀的各種現象，以傳達的觀點而言，都可以認為是一種「意指」的指涉作用。

「符號學」中的「符號」是概念的基本要素，Augustine 針對「符號」如何產生意義認為：「符號」除了具有官能所感應的物質性之外，還可以使人對「符號」本身以外的事物產生聯想；「符號」、符號使用者、外在實體之間的三角關係，是研究「意義」所不可或缺的重要方法（Barthes, 1988/1999）。Augustine 所提出的符號觀點和 Peirce 所主張符號意義產生的模式，具有相似的論點。因此，我們可以說，自然客體、文化、心理客體之所以成為「符號」，與人的觀點和行為有直接關係，也就是說文化現象對人是有意義的或須賦予意義的。在傳達的過程中，只有按照「符號學」的方式，客體才能成為符號；而物理客體或事件本身或許不是文化「符號學」對象，但當它們具有訊息傳遞和意義代表作用的「符號學」功能時，就成為「符號學」的現象，也就具有傳達的功能和作用。

二、符號的組成──「意符」和「意指」

「符號學」是由美國的 Peirce 和瑞士的 Saussure 所創立起來的理論，Peirce 所主張的符號意義是建立在符號的動態論點；而 Saussure 的語言理論不但以符號來思考語言性質的想法，又進一步提出「符號學」發展的可能。

在 Saussure 的符號論中，強調符號必須組合其他符號才能產生意義，他認為語言是一個符號系統，只有求助於「符號學」才能準確的說明語言的性質；並可以運用一些有關符號的術語來解釋，例如：符號、意符、意指、肖像性、指示性、外延和內涵作用，這些都是結構性的模型，這些模型不預設訊息流程有哪些步驟或階段，而著重於分析結構性的關係，也就是如何使某項訊息得以清楚表示某件事，以及各種意義要素之間的指涉關係（Fiske, 1982/1995）。

Saussure（1995）主張符號是由聽覺、視覺、觸覺和嗅覺等可感知形式的「意符」（signifier），和藉由符號形式表示抽象概念的「意指」（signified）作用所組成的；也就是說符號是「意符」和「意指」聯合的總合，即「意符」＋「意指」＝符號。就具體的符號現象而言，在一定的符號載體內部已經存在著「意符」和「意指」兩個側面；所以，符號的表現可以說是「意符」和「意指」之間的關係，是形式和概念的結合，也是一個「表意的建構」（圖 4-3）。

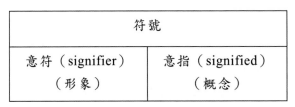

符號	
意符（signifier） （形象）	意指（signified） （概念）

圖 4-3　Saussure 的符號圖解

在傳達的過程中，「意符」是可敘述並且可以感知的一種物理形式，例如：影像中的色彩、文字、聲音、形象和語文的詞彙等等。「意指」則是不可直接感知的內容，必須藉由符號形式從中理解才能獲得其所代表的抽象概念或意義，例如，十字路口的紅燈，表示禁止通行的意思。

在 Saussure 看來，符號研究所依據的方法論是二元的，即一切「符號學」的問題都是圍繞著「意符」和「意指」這兩個面向而展開的（Saussure, 1997）。

在符號中「意符」和「意指」是建立在一個移轉的關係上，也就是一個東西表示另外一個東西；也由於關係的存在，才使得「概念」具有意義，而且其基本關係必須是對立的。例如，「高」對「矮」才有意義，或「喜」對「悲」才有意義；如此，也證明了「概念」並不受其正面內容界定，而是受體系措詞的負面關係所界定的。所以，Saussure 強調，除了「內容」是決定意義的條件之外，符號體系中的「關係」才是最重要的因素（Saussure, 1995）。美學符號學家 L.Barthes 延續 Saussure 的論述，也主張非語言符號是指一個包含兩方面的實體（Barthes,1957/1992）；也就是說，符號是由「意符」和「意指」兩個關係項所建構組成的一種關係。

要注意的是，上述簡約式的圖示，只是為了方便解釋所做的；事實上，「符號」、「意符」和「意指」三者不可能單獨存在；一個符號之所以能成為一個符號，就是因

為它同時具備兩個面向關係：一面為我們所感知，一面為我們所思考。因此，Saussure 的觀點成為符號論的原點，「符號學」的分析可說是研究讀本的意義，而意義的產生則來自於符號之一體兩面性（sign as two-sidedentities）的形成過程，以及產生於差異關係（differences）的作用。以下就 Saussure 的符號論點，來探討「意符」和「意指」二者之的關係：

（一）「意符」（signifier）

「意符」是表示意義的形式，它是可敘述的，也是一種人類感官可感知的物理形式，必須經由視覺、觸覺、嗅覺、聽覺等可感知的物理形式來敘述。以視覺影像符號而言，「意符」指的是色彩、形式、材質、構圖等，例如，布農族人以山羌的角或山豬的獠牙串成項鍊，每隻山豬都有一對獠牙，一隻獠牙代表獵獲一隻山豬，項鍊獠牙愈多表示獵獲愈多；布農族人這個以山豬牙或山羌的角所串成的項鍊即是一個「意符」。

（二）「意指」（signified）

「意指」是一種不可直接感知的內容，符號的「意指」能通過一般語言而被一個詞或一組詞所取代；但是「意指」無法單獨存在，必須透過「意符」來承載，才可了解其所代表的意義。

在布農族社會的生活中，傳統文化的符號指涉和現象包含著許多層次，「意指」是最基本的層次；在符號的「意符」和「意指」的作用中，具有下列表現方式和關係：

1.因果性的「意指」關係

在現實生活中，布農人往往以實物的信號來表示另一種東西，也就是利用符號因果性的「意指」關係來傳達，例如，布農族的「開墾祭」活動，族人在新耕地空地上起火烤地瓜，昇起的煙必須直上青天，除了告知其他族人外，也具有告知天神此地已開墾之意涵。在「煙與火」的因果關係中，我們可以很明白的看出，「火」是因，「煙」是火燃燒之後而成為火的果（意指）。又例如，布農族獵人在「爪印與獸足」所呈現的因果關係中，爪印或獸足是動物行走之後所遺留下來的「意符」，布農獵人根據此「意符」所產生的「意指」概念，做為動物種類的一種判斷；這種「意符」和「意指」二者之間的聯繫，就是一種由因果關係所產生的經驗觀察和判斷的結果。

2.約定性的「意指」關係

布農族人根據約定性的「意指」關係，可以將「意指」運用在環境或語境中，使其成為一種約定化的慣例。例如，布農人配帶山豬牙或山羌的角所串成的項鍊，做為男子狩獵功績的象徵，所以項鍊的「意指」就是英雄的代表，這樣的「意指」作用是布農族的文化象徵，它是根據文化制約來決定其所代表的意涵（圖4-4）。又例如，將煙作為火的「意符」，看見煙想到火是以因果性為依據，但是利用煙來「意指」土地已開墾之意涵，則是以約定為前提的意指關係。換言之，在此「意指」關係中，意指

項和被意指項是按照約定規則，而不是直接依照因果規則的聯繫，就具體約定程序而言，二者之間具有自然的聯繫卻沒有必然的聯繫，也就是可以用某種異於經驗因果聯繫的約定方式來制定「意指」關係，而此種「意指」就是布農族人文化約定的表現。

圖 4-4　布農族符號約定性的意指關係

　　以聲音符號的傳達而言，基本上，聲音是一種聲響，只有用來表達或交流時聲音才成為「語言」；而要具有交流、思想的作用，聲音就必須成為約定俗成中規則系統的一部分，也就是符號系統的一部分。例如，在布農族傳統社會中，「木杵」的聲音就是一種「意符」，而其「意指」就是表示將有祭典舉行；布農族「木杵」聲音符號所表現的「意指」功能，就是一種文化約定和制約的結果。

　　又例如位於台東縣海端鄉霧鹿村的布農族，當族人打獵凱旋歸來或身上背負農作物回部落時，會利用高亢的呼喊聲高唱「背負重物之歌」來告訴家人；此時高亢的呼喊聲是一種「意符」的符號表現，族人透過此聲音「意符」的承載來傳達給山下的族人，其「意指」具有企圖性和指涉性的功能，就是告訴在家中的族人出來迎接。布農族人這樣的傳達方式，就如同 Eco 所言：「當某一人類團體決定運用和承認作為另一物的傳遞工具的某物時就產生了符號。」（Eco, 1991, P.51）。所以，將符號功能賦予「客體」是一種社會約定行為，使任何「客體」都可成為符號，布農族的「背負重物之歌」就是最好的例證。

　　「意符」與「意指」結合所構成的是一個任意的實體，雖然「意符」和「意指」也可以視為兩個獨立的實體，但是它們只能做為符號的組成要素時才能存在；在布農族山豬牙或山羌的角串成項鍊的例子中，項鍊既是「意指」符號也是一個肖像性的符號，因為項鍊一方面可被看作「意指」符號，指涉著狩獵英雄的象徵，另一方面又因它的「意符」表示外形的某一方面，與所指對象有相似性而屬於肖像性符號；如此印證了 Saussure（1997）所強調的，「意符」和「意指」之間不可分離的關係，二者之間就如同一張紙的正、反面，兩者互相依賴無法單獨存在。

　　值得注意的是，符號是一個包含兩方面的實體，符號所「意指」的不只是基本的功能而已，例如，布農族「項鍊」所「意指」的除了是外表具有的裝飾功能外，也「意指」著和某種身份、豐功偉業有關的意涵。因此，一個意符可以指涉多個「意指」；而一個「意指」也可以由多個「意符」來指涉，例如：同義字，就必須與其它符號的關係來作用，也就是上下文的運用和表現。

所以，我們可以說「意指」與「意符」的關係，顯然是社會文化中的規定和制約；一個符號被作為推斷活動的工具，或是被當作「意指」活動的工具，必須依照符號使用者的目的而定，而人類能在「意指」的規定範圍內，作出某種相應的表現，進而與「意指」產生相應的聯絡。

三、符號約定俗成的系統──「任意性」和「促因性」

Saussure（1997）認為只要人的行為能傳達意義，並產生符號作用，就必定存在著一個約定俗成的規則系統；也就是說「意符」和「意指」之間的關係具有任意性（arbitrary）和促因性（motivated）的特色。Saussure 的論點和 Peirce 所主張符號的肖像性和象徵性是互相呼應的，以下就任意性和促因性的特質說明如下：

（一）任意性（arbitrary）

所謂的「任意性」又可稱為武斷性，是指「意符」和「意指」之間的關係是任意的或無動因的；二者之間沒有必然的關係存在或邏輯之關聯，其意義的產生是由社會文化慣例、法則或約定而來，與實際的自然物並無關聯。例如，根據文化習慣我們都一致認為「點頭」表示「同意」，搖動則表示「不同意」，此種行為與其意義之間的關係就是文化制約的一種，也就是符號「任意性」的表現。因此，一個行為可能是「任意性」的，但其符號本身並沒有固定的意義。

Saussure 對於「意符」和「意指」之間具有「任意性」的論點和 Peirce 所說的符號象徵性，兩者論點程度上有其相似性；亦即在傳達活動中，符號意義的產生或改變，都是由於約定俗成或文化慣例所形成，它們具有象徵性、明示性的特色。例如，在早期的傳統布農族社會中，往往面臨著饑餓和死亡的威脅，布農族人本能地期望在狩獵中能獲得豐收；於是就會收集獵物的骨頭和牙齒等物品，製成可以隨身攜帶的飾物，藉以求得某種神秘力量的祝福和保佑；這種符咒性裝飾物不但擔任了人與自然之間傳達的符號工具，也是 Hanido 神秘力量存在的一種象徵。以「符號學」的觀點而言，布農族的飾物（意符）是一種類似描述性的符號或圖像；而這些飾物的內涵（意指）則是具有 Hanido 力量的象徵；飾品符咒物的物質構成了所謂的「意符」和「意指」（圖 4-5），而符號和神靈之間的「任意性」關係，就因為布農族社會的文化慣例而顯露出來（圖 4-6）。

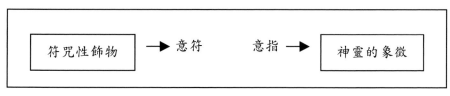

圖 4-5 布農族符號意符和意指的表現

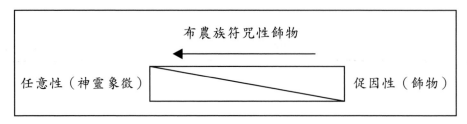

圖 4-6　布農族符號的任意性和促因性

　　以符號「任意性」的作用來說，藝術中的符號具有明顯的「任意性」，尤其音樂是非語義性的象徵符號，無法體現一定或具體的概念，對於音樂的表現媒介也沒有明確的概念來界定符號的指涉意義，但是音樂卻具有著「多義」的指涉特質。因此，以「符號學」的傳達論點來討論布農族傳統音樂和歌謠，是具有意義而且引人入勝的；雖然音樂符號學的語意研究，至今尚未有明確的系統，但是音樂語言的符號指涉以及具有傳達的特性，則是被世人所認同的。

（二）促因性（motivated）

　　「促因性」又稱為肖像性，是用來形容「意符」受制於「意指」的程度；對 Saussure 而言，符號「意符」與「意指」之間的「促因性」關係是因模仿或類比而建立起來的（Saussure, 1997）。以視覺的圖像符號為例，一幅布農族人的畫像是屬於肖像性符號，也是一種圖像式的「意符」；由於「促因性」的緣故，畫像只能代表「意指」的容貌，其「促因性」愈強，畫像容貌的相似指數就愈高。

　　在聲音符號中，具有「促因性」的符號表現也是十分明顯的，例如，一個布農族孩童模仿狗吠的叫聲，由於其聲音「意符」受制於「促因性」的緣故，此孩童的叫聲只能表示是「狗」的「意指」，而不能作為其它意義的表示。

　　在傳達的過程中，「任意性」不受「促因性」的限制，它可以因規約而改變其意義，例如，布農族人拿獵槍敲打地上所發出的聲音，可能表示生氣、提醒族人注意，或是一種歇斯底里的狀態，只要使用者和接收者具有一定的共識就能很容易的了解。

　　由於符號沒有絕對的「任意性」或「促因性」，對於符號的正確使用和反應，就成為社會的一種慣例或約定成俗的文化，而「意指」也必須從慣例、法則或文化制約來獲得其所代表的意義。基本上，每一種符號都可以同時具有「任意性」和「促因性」的關係特性，所以在思考「任意性」和「促因性」的差異時，比較恰當的方法是將二者放在一個量表的兩端（圖 4-7）。在量表的一端，是「任意性」符號具有象徵性的指涉意涵，而另一端則是「促因性」具有肖像性符號的特色；一個符號就處在這兩極中間的一個位置，可以同時擁有「任意性」和「促因性」兩種特性。

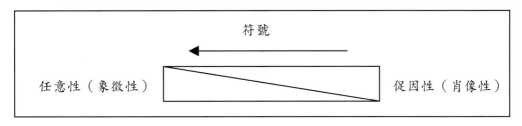

圖 4-7　符號約定成俗的量表

　　根據上述分析討論，可以發現在傳達的過程中，符號中「意符」和「意指」的關係是任意的、約定成俗的，就像硬幣一樣是一體兩面的，正如 Jakobson（1979）所強調的，所有符號的構成標記（constitutive mark）都具有雙重性，它可以分為兩個部份：一個是感知面，一個是理解面，「意符」和「意指」之間正是建立在一個相互移轉的關係中；也就是一個東西為了另外一個東西而存在，彼此之間具有互相的關聯 （Eco, 1978；Collins, 1998）。可見，「意符」和「意指」兩者之間沒有因果的聯繫關係，就必須建立一個符號系統，一個約定成俗的規則所構成的系統，從系統中來說明符號的意涵；所以一個符號之所以能成為一個符號，就是因為它同時具備這兩面：一面為我們所感知，一面為我們所思考，二者之間是一種互為「反轉」的關係型態；而「符號學」也可以說是針對所有建立在為某些事物「移轉關係」現象的研究。

第二節　布農族文化的符號類型和概念

　　布農族生活中使用的各種工具和物品就是一種「符號」，「符號」和布農族的生活環境以及文化有著密切的關係，不論是宗教、神話、語言或音樂皆有其不同的「符號」形式表現；例如，台東郡社的布農族人配戴山豬牙或山羌角所串成的項鍊就是一種「符號表現」，也是布農族的文化象徵，山豬牙項鍊數目愈多，代表著男子狩獵的功績愈豐盛偉大的「符號內容」。此外，布農族的各種傳統圖騰以及代表族群的衣飾服裝，都是「符號」的象徵表現和運用；而阿美族男子各階層穿戴的頭飾 Salilit 或 Sapngec 也是一種「符號表現」，男子頭飾形狀的差異，則是表現出階級身分的「符號內容」，指涉出各階級的識別以及男子權威的象徵，而其羽毛冠 Ciopinay，只有頭目及幹部級人物能夠配戴，具有領導有方、動作敏捷、智慧出眾的「意指」作用。布農族和阿美族雖然是分屬兩個不同的族群，但其符號的表現和指涉意涵完全合乎 Saussure 的論點，即符號的產生，是以一個東西表示另外一個東西，並能打破時空的限制（Saussure, 1997）。

　　因此，我們可以說「符號」不僅是布農族生活環境中的一種標誌，也是一個象徵意義上的「符號」體系，符號的形式包括：文字、圖像、聲音、姿態等等，也印證了義大利符號學家 Eco 所言：「將符號功能賦予客體就是一種社會約定行為，不論何種客體都可成為符號。」（Eco, 1978, p.31）。

　　Peirce（1960）根據關係邏輯學和範疇學的論點，強調符號是由其指涉物來決定符號的分類和指涉間的關係，每一類符號與客體或指涉之間有著不同的關係。Peirce 將符號分為三種類型：一、肖像性符號（Icon），二、指示性符號（Index），三、象徵性符號（Symbol）；而符號意義產生的模式：符號本身、解釋項和客體，三位的一體性必須體現於這三種分類之中。

　　有關於符號的肖像性、指示性與象徵性符號這三種概念，可追溯至《舊約聖經》中「出埃及記」，摩西授神命的故事：由於凡人無法看見神，因此，當耶和華出現時，給摩西的徵兆是被火燃燒的荊棘；但卻沒有「燒毀」的荊棘，這就是一種指示性符號的表現，而整個故事的描述則是屬於象徵符號的作用。Peirce 認為符號的三種類型，是符號逐次深化的三個層次表現，在物的關係中可以區分為：肖像性的第一級關係、指示性的第二級關係以及象徵性的第三級關係；也就是一個由肖像性符號至指示性符號再至象徵性符號，其程度是不斷深化、資訊含量更加廣泛的過程（Fiske,1982/1995），這三者之間的關係 Peirce 利用一個三角模式來解釋和說明符號的本質（圖 4-8）。Peirce 所提出符號分類的三角模式概念，對「符學號」的研究和發展而言，是最基本而有力的一個模式，也是對「符號學」以及邏輯學研究，不可缺少的重要基礎論點。

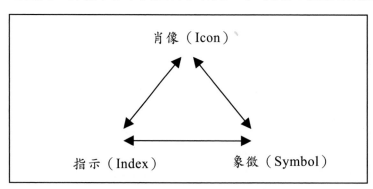

圖 4-8　Peirce 符號分類的三角模式

　　人是在符號中生活的動物，不但要理解符號的意義，更重要的是能掌握可以產生意義的俗成規定；布農族的音樂、傳統祭儀是構成布農族文化的主體，也是布農族溝通上的外顯符號，在「符號」與象徵的過程中，不但是溝通的重要媒介，更是一種永恆的符號。因此，要探討布農族文化、音樂語言如何符號化，以及其所呈現的意涵，就必須將布農族社會文化現象轉換為符號現象。本節將 Peirce 所主張符的三種類型以及概念特性，融合影像、聲音的觀點，並以布農族傳統文化和音樂分別說明如下：

一、肖像性符號的表現

　　肖像性符號最原始的意義是一種「肖像」的表現形式，在宗教學上指的是「聖像」。根據 Peirce（1960）的論點，肖像性符號指的是符號與對象之間的相似性，是形似或聲似所指涉的事物，也就是符號與被指物之間存在著某種知覺的類似性。因此，肖像符號之所以具有肖像性，乃是因為肖像本身的類似性特質；而肖像性符號的意義，是來自於肖像本身與真實存在的自然對象，具有相當程度的類似性，其「意符」幾乎等於「意指」，甚至「意符」可以直接取代「意指」來表示，就如同真實的一樣。

　　肖像性符號可說幾乎是一種「直接」的感知，在語文、圖像、音樂、姿態…，等符號中，都各自擁有不同程度的肖像性；這些符號和「解釋義」間的關係，完全取決於貌似或是類比的關係，所代表的事物或觀念，具有與「客體」一種鄰近性的特質，可以藉由對符號本身的直接觀察或聆聽來了解其意義。以下就布農族肖像性符號中的影像符號和聲音符號表現做說明：

（一）布農族肖像性符號的影像表現

　　在影像符號裡，肖像性符號表示符號和其對象有共同的性質，也就是二者在某方面有其相似性。以布農族肖像性符號的影像表現為例（表 4-1）：例如，一幅布農族人的畫像，畫像和它的主人相酷似，相似指數可能達百分之九十九，此時畫像就是一種肖像性符號代表這個「人」；布農族的百步蛇圖騰本身也是一種肖像性符號，百步蛇圖騰和真實的百步蛇之間存在著相似性的特徵，也就是符號和「解釋義」間是一種貌似的關係，具有很強的「促因性」。

　　在現代布農部落中，男、女公共洗手間上分別標示的男、女族人的頭像，也是一種肖像符號的表現，按照公認特徵作為對象的定義，我們可以從圖畫中，明確的區別出人物性別的不同；雖然符號與對象之間並不完全等同，但是二者之間存在一種類比的關係性。這樣的符號表現，印證了 Peirce（1960）和 Saussure（1995）所主張的肖像性是指其所標示的東西與其主體之間的相酷似，肖像的意義是來自於它本身的類似性，標示物與被標示物之間的關係不帶「任意性」特質，但必定是相同或酷似；也就是其「促因性」愈強，其相似指數就會愈高。

表 4-1　布農族肖像性符號的影像表現

肖像性符號	人物畫像	圖騰	男女頭像標示
意符	畫像	百步蛇圖騰	男女頭像
意指	畫像本人	百步蛇	頭像性別
促因性	強	強	強
任意性	弱	弱	弱

（二）布農族肖像性符號的聲音表現

在聲音語言的傳達活動中，「擬聲語」（onomatopea）是企圖用聲音符號來模仿對象的一種肖像性符號，現在以布農族「祈禱小米豐收歌」的由來做解釋，根據布農族長老的口傳，布農族祖先在狩獵時，發現了中空的千年巨木倒下，築巢在巨木中的蜜蜂傾巢而出，成群結隊的蜜蜂展翅盤旋飛翔，祖先聽到成群蜜蜂嗡嗡作響的聲音，並與巨木產生了共鳴作用，就如同一首天然的樂曲，族人們就用聲音符號（人聲）來模仿蜜蜂嗡嗡作響的聲音，作為向上天祈求豐收的吟誦並代代相傳（田哲益，2002），而「嗡嗡嗡……，」這種模仿蜜蜂聲音的描述，在語文中的肖像符號就是「擬聲語」的表現。

因此，在環境文化中所產生的聲音，只要以安排好的聲音素材加以模仿，就是一種肖像性的符號表現；聆聽者不需要任何文化知識作為必備的條件，只要具有一定的辨識能力就能理解。而在音樂的應用上，所有的音樂描述和模擬也都是肖像符號的表現，模擬音樂就是建立在肖像符號的關係上；例如，貝多芬在田園交響曲中，採用了許多音樂上的肖像性符號表現，包括以長笛聲來表示鳥叫聲，用定音鼓表示打雷的聲音等等，雖然這些聲音與實際的聲音是不同的，但它們都是透過聲音模擬來表現，並將所指涉的對象風格化或寫實化。

可見對於自然界或環境中的聲音，我們往往不需思考就能感知聲音的對象，而在音樂中表現出類似自然界或人為的肖像性聲音時，我們必須透過聯想思維才能了解它的意涵，此時聲音是一種傳達的符號，是事實的解釋和轉換的符號「意指」表現。

表 4-2　布農族肖像性符號的聲音表現

肖像性符號	模擬聲	定音鼓聲音	長笛聲音
意符	嗡嗡的模擬聲	定音鼓	長笛
意指	蜜蜂	打雷	鳥鳴
促因性	強	強	強
任意性	弱	弱	弱

本文所討論布農族人的聲音符號以及在音樂中所聽到模擬鳥鳴、雷聲或流水的聲音（表 4-2），都是利用人聲或音樂的音響模仿現實生活中和自然界的聲音，它是針對現實和自然中同類的物質存在「聲音」，並用感官「耳朵」去接受的物理現象，藉由這種關係才能以音樂來表示指涉對象。雖然這些聲音符號的「意符」受制於「促因性」的類比限制，在表現上比「任意性」強烈而明顯；但是與真實的聲音是不可能完全相同的，它們之間是一種「類比」的關係，也就是說不論聲音和真事是如何的類似，二者之間只有「相像」而非百分之百的「一致」，只能稱為是一種「高忠實度」的肖像性符號。所以，在符號中是沒絕對「純肖像」的，除非它是真實的而不是一種符號。

　　Peirce 所提出的肖像性符號概念，在非語言符號學中占有重要地位，它與 Saussure 所主張非語言符號的「意指」方式相關；雖然一般人認為肖像性符號的模擬聲音是被動的，模擬聲音只代表一個「外延」的意思，意義比較簡單並且缺乏變化的；但是只要用心體會也可以了解其聲音符號所指涉的意涵。

二、指示性符號的類型

　　Peirce 強調：「一個指示符號就像是從一個物體撕開的碎片，其意符受到意指的影響，可說是一個「實行的修改」（actual modification）」（Peirce, 1960, p. 2.281）。因此，指示性符號指是藉由一實際存在的連結物體，來判定此一連結物體和主體間關係的一種符號，這種符號與其指涉的對象是建立在「部分和整體」以及「因和果」的關係上，就如同煙和火二者之間的關係。

（一）指示性符號的特質

　　在傳達的過程中，指示性符號和所指的關係，具有時間和空間鄰近性的特質，也就是鄰近性（contiguity）的概念，例如，用手來指示方向，就具有空間鄰近性的關係存在（Eco, 1976）。在布農族傳統文化中，各種預兆、徵兆、痕跡、空間向量、徵候都具有鄰近性指示性符號的特質，現在舉例說明如下：

1.預兆

　　預兆是預告事情的發生或未來現象的一種符號表現，例如，布農族人看到烏雲就明白可能即將下雨，看到花謝了表示即將結果實。烏雲和花謝了都是一種具有徵兆特質的指示性符號。

2.徵兆

　　徵兆指的是事件正在進行，同時顯示和物質事件的一種因果連結，例如，布農族人看到煙就知道火正在燃燒，因為煙就是燃燒的結果，是具有鄰近性概念的一種指示性符號表現。

3.痕跡

　　痕跡是指事件之後，由符號的表現延續到另一個物質事件。例如，布農族獵人看到野獸的足跡，可以根據動物足跡來判斷動物的類別，是一種時間上鄰近性的符號。

4.空間向量

　　空間向量是指在一個空間視覺場上，注意力的控制可以指涉對象的感知，例如：箭頭符號的方向指示，紀念性雕像的手勢指示等，都是空間鄰近性的指示性符號。

5.徵候

　　徵候是一種不具有意志行為的符號指涉關係。例如，布農族巫醫從族人脈搏的跳動頻率，或皮膚上疹點所呈現的指示性徵候，可以判斷族人的病情。

（二）指示性符號的分類

指示性符號具有時間和空間的鄰近性特質，根據這樣的特色可以將布農族社會生活習俗中的指示性符號分為二大類：1.徵兆判斷的指示性符號，2.具有「部分和整體」關係的指示性符號，以下就布農族社會中的例子說明如下：

1.以徵兆判斷的指示性符號

中國古諺：「日有所思，夜有所夢」，說明了人相信夢境是一個人深層思想的反映，在農民曆中常附一份「周公解夢圖」，更顯示人們相信夢境可以指點一個人未來的吉凶禍福。在台灣原住民族社會中，也有類似的說法，幾乎每一族的原住民都會利用夢境或占卜的徵兆方式，來作為各種行動進退的重要依據。

對布農族而言，徵兆是布農原始宗教一部份，由於布農人相信任何人、物都有Hanido，自然現象和事物的變化不但具有徵兆，也都具有超自然指涉的作用和力量。因此，布農人在舉行各項儀式中，對於征服或支配的關係通常是以夢占方式來表達；布農族的各種占卜徵兆，可以歸類為一個指示性符號的表現：

（1）夢占：夢占（matisnanulu）指的是布農族人相信人在睡著後，Hanido 會離開身體四處遊蕩，而夢中所夢到的事便是 Hanido 所碰到的事，徵兆著有關事物未來的吉凶；當善靈遊蕩而發生如親戚邀請前往共享食物，就是好夢；而惡靈遊蕩時，遇見戰鬥、殺人或被人所殺等壞事，就表示是壞夢。

布農族人不論是舉行祭祀、出草、狩獵、婚儀、開墾或對自己將來的遭遇和行動迷惘不安時，都會由祭師或其他關係者，透過夢占祈求徵兆的方式來決定行動，獲吉夢後才決定行動日期。例如，布農族人在狩獵之前會先請巫師舉行祈福儀式，預祝狩獵能豐收與平安歸來，並在打獵前一天由巫師舉行「夢占」，若夢見凶兆，隔天的狩獵活動就必須停止。

在台灣原住民族中，各族群對於夢境所代表吉兆或凶兆的種類，都有各自不同的看法；不過可以確定的是，在各族群中夢占本身是一個指示性符號，具有其「意指」功能和作用。夢到吉夢就「意指」著事情可以進行，若為凶夢就必須取消。通常夢到死人，往往代表自己即將死亡，夢見有人溺死或夢到自己把東西送給別人，都是凶兆的表示，如果夢到夕陽西下，則代表該人健康可能出現問題，快要生病了。布農族人這種夢中占卜術，對於必須上山打獵的部落獵人，仍然非常的流行。

（2）水占：布農族人以小竹管吸水向天空吹出水泡，如果水泡落在某人身上，就表示這個人為罪犯；對布農人而言，水泡是一個「意符」，其「意指」具有指示性的功能，這種水占的「意指」功能性是經由族群文化約定而產生的。

（3）鳥占：布農族的鳥占是以鳥鳴作為判斷的一種指示性符號，卡社群以 qazam 鳥郡社群則以 hashas 鳥的叫聲作為判斷，鳥如果在行進的左方鳴叫就具有吉兆的

「意指」，而在右方鳴叫，其「意指」作用表示為凶兆。族人認為鳥鳴聲清亮者表示吉兆，如果鳴聲混濁不清則表示凶兆。布農族人對於耕作、祭祀、建築、外出等事宜，都必須以目擊占卜鳥的飛行方位、鳴叫聲的指示性符號，來做為判斷行為的吉凶。

（4）瓢占：布農族人將小石塊放在瓢背上，並叫出疑似嫌犯的人名，此時石頭是一種具有指涉作用的指示性符號，若石頭能站立起來，就指示該人是嫌犯，石頭不能站立，就不是嫌犯的象徵。

（5）石占：布農族的占卜行為大多是由巫師擔任，巫師將圓石放在刀尖上，連續喊出三次嫌疑犯的名字，此時圓石是一個「意符」，其「意指」具有指示性的作用，若圓石倒下此人即非犯人，三次都未倒下，就指示著此人是犯人。

上述布農族的各種徵兆占卜（表 4-3），是建立在判斷、推斷或動作上的指示性符號，它是一種無法直接感知並且必須是具有前後的關係；而指示性符號所指涉的「意指」作用則是根據社會文化習俗的約定或慣例，族人們就根據此聯繫規律或慣例，進行「意指」聯繫的約定。

表 4-3　布農族以徵兆判斷的指示性符號

指示性符號	夢占	水占	鳥占	鳥占	瓢占	石占
意符	吉夢或凶夢	水泡	清亮的鳥鳴聲	混濁的鳥鳴聲	站立的石頭	倒下的石頭
意指	凶或吉	罪犯	吉兆	凶兆	嫌犯	犯人
意符和意指的關係	具有任意性	具有任意性	具有任意性	具有任意性	具有任意性	具有任意性

2.具有「部分和整體」關係的指示性符號

（1）拔牙缺齒：在布農族人的審美觀念中，認為「缺齒」即是美的象徵（圖 4-9）。一般而言，男女到十五、六歲的時候，必須將上顎之兩側門牙拔去，男人拔除門牙，表示可以勇敢出草作戰，狩獵可以獵捕到獵物；女人拔牙，則表示會織布做衣服。根據花蓮縣卓溪鄉耆老，高萬生先生的口述，早期由於特殊的生活型態，有出草和打獵的習慣，在山野間活動，「缺齒」能做為辨識敵我的重要依據，因為時間久了皮肉會腐爛而消失，而牙齒則不容易腐爛，所以即使族人失蹤死亡多日而導致臉孔不易辨識，也能由「缺齒」來做識別和判斷。

對布農族人而言，「缺齒」的風俗是社會組織團體的標記，也是長大成年的一種指示性符號，符號與其對象之間具有存在的關係；就具體的文化約定而言，「缺齒」和「成年」二者之間有自然的聯繫，但卻沒有「必然」的聯繫關係。

這種由「部分和整體」關係轉變為成年的「意指」作用，其關係是通過布農族社會文化的約定性表現；也就是說「缺齒」後的男女即具有「成人」的身份，

意味著「缺齒」後要對自己的言行舉止以及家庭生計開始負起責任，並具有薪火相傳的教育意義。此外，拔牙缺齒也具有「祈福」之意涵，主要在於祈求上蒼的眷顧，並保佑生活能夠平安和健康。

圖 4-9 拔牙缺齒的布農人

（圖片來源： http://www.ttcsec.gov.tw/a03/a03.htm/2005 ）

（2）爪痕或足跡：在深山打獵的布農族獵人，看到動物所遺留下來的爪痕形狀或足跡的大小，往往就可以判斷動物的種類。爪痕或足跡在「內容」形式上，是具有「部分和整體」的一種指示性符號，也可看作是一個具有「意指」作用的指示性符號。從 Peirce 的論點來看，布農獵人以爪痕或足跡的「部分和整體」來表示「意指」功能，這一「意指」的功能性必須是約定俗成的，即族人們根據此聯繫規律進行「意指」的約定。因此，爪痕或足跡之間的指示關係就是由：「部分和整體」、約定關係以及「意指關係」，三重關係所組合而成的典型表現。

　　另一方面，由於爪痕或足跡的外型與所指的對象，有其相似性又屬於肖像性符號；因此，爪痕或足跡具有「肖像」和「指示性」的雙重性特色，其「意指」功能的指示性是依照文化慣約性和編碼性來決定的；也印證了 Peirce（1960）所強調的指示性符號由「部分和整體」轉變為「意指」的功能，它是一種人為的結果。

（3）聲音符號：人或動物走路的腳步聲音也是一種指示性符號，它是經由走路所製造出來的聲音做判斷，當在深山打獵的布農族人聽到沙沙的腳步聲，藉由所發出聲音的遠近和音色的不同，就知道有人來了或是獵物已經靠近，甚至由腳步聲的強弱大小，可以判斷出動物的種類，而這種聲音符號的指示性就是建立在「部分和整體」關係上。以現代生活而言，一輛汽車可以產生各種不同的聲音，我們只要聽到些微的低沉引擎聲，就知道是汽車，其所發出的音響具有指示性的作用，例如：隆隆的引擎聲、喇叭聲、剎車的唧唧聲、關車門聲、輪胎的摩擦聲；這種聲音和汽車之間的「意指」關係，是依照文化

慣例來解釋的，也就是指示符號和指涉對象的「部分和整體」關係的最佳寫照（表4-4）。

表 4-4　布農族具有「部分和整體」關係的指示性符號

指示性符號	拔牙缺齒	爪痕或足跡	燃燒的煙	走路的聲音
意符	缺齒	獵物的爪痕	煙火	腳步聲
意指	1.長大成人之標誌。 2.做為敵我的辨識依據。	判斷獵物的種類或大小。	1.火在燃燒。 2.作為訊號的指示。	判斷來人的距離遠近。
意符和意指的關係	具有 任意性	具有 任意性	具有 任意性	具有 任意性

基本上，任何無意識的聲音製造，都可以透過具有企圖性的運用而成為有意識的聲音表現，例如，在布農族祭祀行為中，祭司搖動豬的肩甲骨所串成的法器（lah-lah）而產生的聲音，這樣的聲音雖然是動作的結果，但它是一種有意識的聲音表現，具有指示性的意義，而聲音的意義就如同 Peirce（1960）所主張，指示性符號的符號和指涉對象之間，是由因果關係來建立的，這就是聲音傳達作用的一種。

值得注意的是，指示性的符號雖然具有「意指」的功能，但是有時缺乏主動活潑的意向，例如，小米穗成熟時彎腰低頭的景象，就表示小米已經結穗飽滿可以收割了，但小米符號本身並不存著任何主動的意向；又例如數學符號可以顯示算數、幾何的意義，但是符號本身也不需要具有任何主動的意向。

三、象徵性符號的特質

古代的「符號學」思想對象包含著各種非語言的符號，而歷史上人們對非語言符號的名稱、含義和分類的規定也十分不同，但是沒有一種符號名稱如同「象徵」那樣被普遍地運用和討論。

象徵「Symbol」一詞，其字源來自希臘語「Symbolon」，原意為一種識別的記號；最原始的象徵例子是錢幣或指環，被一分為二使其互為標誌藉以證明持有者的身分，例如，兩個朋友在面臨長久分離時，將硬幣或陶土版打破，二人各擁有一部份作為信物，數十年後，後輩子孫持信物破碎的邊緣，是否能連接為原狀，以作為相認的憑證（王美珠，1997）。

Webster英語大字典指出，「象徵」適用於代表或暗示某種事物，它出之於理性的關聯、聯想或約定俗成的相似，特別是以一種看得見的符號來表示看不見的事物，就如同一種意念、品質或表徵；例如，獅子是勇敢的象徵，十字架是基督教的象徵（李幼蒸，1997）。Webste指出了象徵的兩個重要意義，強調以一種看得見的符號來表現抽象的事物，就如同辭海對象徵的解釋，是藉有形之事物以表現無形主觀者，也就是外在的符號中有一種抽象的蘊含。

　　因此，我們可以說象徵具有二個特點：一是它具有形象的實物，二是具有「代表作用」，即本身代表或表示某一事物，而其「代表作用」的規則必須根據使用者的共同約定，這樣的特點才具有明顯的符號功能。值得注意的是，通常象徵符號與意義之間約定俗成的關係是有其歷史的因素，例如，以獅子作為英勇的象徵，除了在伊索寓言中出現外，在原始人類的古老部落中，獅子象徵「英勇」的觀念早已形成；又例如，十字架作為基督教的象徵，可能自耶穌受難之後即逐漸形成，而十字架除了是基督教外在的表徵，同時也代表著基督教的精神和教義。所以，十字架的象徵意涵就不只是一個簡單的聯想，而是非常複雜的一種抽象表現和聯想。

　　在人文思想史上，象徵往往指具有表達精神對象的功能，或在某種文化環境、情境、觀念思想中，成為表達另一種意義的手段；而這些象徵手段更是「符號學」、哲學、美學、文學、歷史、社會學、心理學以及人類學等領域研究的重要對象。Peirce就以「符號學」的哲學論點，將符號概念擴充到象徵符號上，即一個象徵符號乃是存在於一個可以支配的規律性中，但其本身並不存在，尤其象徵符號必須是由約定、習慣所任意構成的；而指示符號並非如此，因為它是由符號所要表達的對象產生直接關聯的（Peirce,1960）。Peirce的象徵符號論和Saussure所主張的「意符」與「意指」間的「任意性」具有相通的論點；亦即象徵符號與事實並無任何的相像或直接關係，它和指涉物之間既不相似亦無直接的關係，其意義的產生是建立在一個特定的環境或文化社會中，也就是必須有共同的文化環境，以及人們共同的認同才能產生意義。

　　以符號分類功能的層面來看，象徵的指涉在音樂上可以從樂器及樂曲等方面做解釋，例如，中國古琴象徵著宇宙和諧以及道德；口簧琴是布農族人宣洩情感的工具，特別是憂傷時會吹奏口簧琴；而西方傳統樂器「kithara」，是太陽神阿波羅手持的樂器也是太陽神的代表。因此，象徵的對象是代表抽象的觀念，是以約定為基礎的表現，而象徵符號的約定作用，是以一種訴諸於感官作用為基礎的表現，人們要理解一個符號就必須了解約定的意涵。由此可見，象徵性符號指的是符號和釋義間的關係，符號依照習慣來解釋某件事，或由約定俗成的觀念連接以表示出它的對象。

　　現代人的符號世界是以概念性語言文字為主要媒介建構起來的，其根本特點是抽象性；而原始人生活的世界是以物化表象為主要媒介所構成的，其特點是具體性、直觀。在哲學、宗教、藝術、政治、法律等意識形態還未形式，甚至社會意識本身尚未完全從社會生活中分化出來的時代，布農族人和其他原住民族一樣，其主要的思維工具是百觀表象，甚至是一種身體動作和思維能力，而非實在的概念系統。因此，我們可以說傳統布農族人不是生活在無線電通訊、計算機、代碼、公式圖表等構成的符號世界，而是生活在一個由儀式、歌謠、神話、圖騰以及各種視覺與聽覺表象符號所構成的象徵編碼系統之中；其象徵符號在本身的特性上並非完全是任意的，而是在於「意符」、「意指」和文化約定所產生的一種指涉關係。

以下列舉布農族傳統文化中的例子，說明約定俗成的象徵性影像符號（表 4-5）以及聲音符號（表 4-6）之特色：

（一）布農族約定俗成的象徵性影像符號

1.服飾

　　在布農族的社會傳統中，男人的服飾由鹿、山羊、山羌等獸皮加工而成，女性服飾則以黑色或藍色為底的棉布為主，並鑲以簡單的線條，包括：頭飾、上衣、裙以及綁腿。布農族的服飾除了具有蔽體禦寒的實用功能外，服飾在象徵符號的作用上，具有區辨男女性別、年齡、區域與界定群體範圍、親屬和部落關係達成認同的重要象徵功能。例如，布農男子有穿上紅色上衣的情況，但不是每一個人都可以穿紅色的衣服，必須是獵取過人頭、山豬、山鹿的英雄才可以穿，紅衣本身是是一種「意符」；穿紅衣的象徵「意指」就是「英勇」的意思，這就是符號經由傳統與習慣或其形與色，透過「意符」、「意指」和文化約定的象徵關係表現。

2.項鍊

　　從人性及文化的層面上來看，人類的物質世界與精神世界有著相當密切的關係；在布農族的社會中，項鍊除了是布農族的裝飾品之外，更具有多元化的指涉企圖和象徵意涵，其意指功能如下：

（1）醫藥、保健的象徵：布農族人利用一種顏色呈褐色的小球莖植物串成項鍊，具有裝飾和保健的功能；此時「項鍊」除了是具有裝飾美觀的作用外，也是一個具有保健功能的象徵符號。

（2）祈福安康的象徵：布農族人為小孩掛項鍊的儀式是族人生命儀禮中的一種「定期儀式」，項鍊在儀式當中是具有強烈的企圖功用，其意符的指涉作用在於期望孩子能順利成長，並能像項鍊一樣的美麗，具有祈福、安康之象徵意涵。

（3）避邪的象徵：台東縣布農族婦女以菖蒲為材料，將菖蒲剪成小段，並用麻繩串成作為項鍊來佩帶，族人認為具有除穢避邪之功用。菖蒲項鍊這種具有避邪的象徵意涵，就如同 Peirce 所強調的，象徵符號與事實並無任何的相像或直接關係，它是建立在一個特定環境或文化社會的認同。

（4）法力之象徵：布農族巫師以石頭、蝸牛、毛、釘子、鐵片等材料作為飾物；再經巫師的咒語施法，就成為具有法力的佩帶物品。此種具有法力的佩帶物是一種象徵符號，讓族人在產生畏懼感之際，能與被象徵者處於神秘關係中；其所指物是精神與心理的世界，而所指稱的物質世界也因具有其精神意涵而具有意義。

　　可見，在傳統布農族的文化中，象徵符號的表現不只是從一個領域指示另一個領域，它是參與這兩個不同領域中的符號，更是一種傳統社會中的等級、權力、親屬和部落關係的象徵性符號；只是隨著時代的改變以及伴隨著語言的發展和完善，文字承擔了傳統上咒語的功能，使得一些「意指」象徵功能漸漸被人遺忘，而逐漸成為普通的裝飾品。

3.圖騰

　　原住民族認為人類各氏族起源於各種特定的物類，包括：動物、植物、天象等等，因而本氏族往往把自己祖先的物種做為特殊的標記，並製成各種獨特的形象，例如：紋身、圖騰面具、圖騰裝飾、圖騰柱、圖騰偶像等；這些圖騰不但可以用來明確的表示個人與氏族、本氏族與他氏族之間的血緣關係，也是原住民保護自己部落的一種象徵。

　　Levi-Strauss（1986）指出，圖騰分類是野蠻人理性的表現形式，是一種史前的科學和哲學；其規則和系統可以看做一種「語言」，它不僅可以被形式化，也能賦予我們一種認識和把握現實的思維工具，例如：雕像、圖騰柱、旗幟等，就被廣泛應用於傳統宗教儀式中。人們相信透過綜合性動態符號活動或圖騰崇拜儀式的舉行，能確保部落的秩序，強化族群精神上的集團意識，使整體部落社會能保持和諧。

　　布農族以百步蛇當做圖騰，從「符號學」的觀點而言，百步蛇的「意符」與「意指」作用，在整個語詞概念系統中是確定的；百步蛇這個符號的「意符」，表示的是一種有鱗無足的爬行類動物概念，是一種人類感官可感知、可敘述的物理形式，對於布農人而言，百步蛇所代表的不僅是一種動物的自身意義，最重要的是百步蛇這個符號內涵所「意指」的另外一個事物，而由這個意象所喚起的聯想，使象徵的「意指」作用具有各種不同的指涉意涵，包括：

　　（1）崇拜的對象：蛇沒有四肢，卻往來迅速行動自如，這一特徵使布農人聯想到一切有靈性、神秘的東西，於是蛇成了布農人崇拜的對象。

　　（2）「生命」的意涵：蛇能蛻皮自新，使布農人聯想到一切能死而復生的東西，於是蛇具有了「生命」和「不死」的意涵。

　　因此，對布農族而言，百步蛇是一種「象徵」符號，百步蛇布農族語叫做 Kaviad 和 Qavit，Kaviad 是「朋友」或「親戚」的意思，百步蛇的「內涵」作用即是「祖先」的象徵和代表。自古以來布農族人不打也不殺百步蛇，這是族人必須遵守的重要禁忌，而百步蛇這種象徵的符號表現，就是族人一種慣例和社會習俗的制約結果，可見要理解一個符號，就必須了解其文化的約定。

4.月亮運行變化的象徵

　　布農族人將一年內的傳統祭儀與農耕、漁獵等活動時間，以圖像符號標示在祭事曆板的時間軸上或方格內，包括何時播種、釣魚、打獵等，都用類似象形的圖案刻在木板上；而對於繁複的傳統祭儀，布農族人則採用太陰曆法，以結繩記日，將月亮的圓、缺訂為時間的單位，以月亮的盈虧來做記號，將一個月分為八段，分別為：新月、半月、將圓、滿月、稍缺、缺月、殘月、無月；並且根據月亮的運行變化象徵來舉行各項祭儀、生命禮儀以及從事農耕等相關活動（田哲益，1995），例如：

　　（1）月圓：對布農族而言，月亮是一個象徵符號，月亮象徵人生的圓滿與小米豐收的意象；雖然符號與事實並無任何的相像或直接關係，但由於布農社會文化的約定俗成，使得月圓就具有舉行收割的「意指」作用。

（2）月缺：月缺是消失的象徵，雖然與事實無任何的直接關聯，但對布農人而言，認為具有怯除不好事物的指涉作用，因此，布農族人利用月缺來驅蟲和除草。

上述月亮運行變化的符號表現就是布農人對自然現象、社會環境進行編碼，並把主體的意志、企圖和願望加以對象化，作為自然與超自然世界之溝通。

5.擬人化的象徵

在傳統布農族社會中，布農族人只對 Hanido 心存信仰，不同的物體都可以變成某些 Hanido 暫時的寓居（田哲益，1998）。因此，並沒有所謂偶像崇拜的對象，而是把地上的所有物以擬人化來看待，尤其是祈望小米成長和豐收的擬人化象徵最為明顯：

（1）小米的擬人化：在布農族人生活中，小米除了是一種重要的糧食作物外，也是農業祭儀中不可缺少的重要符號，不但象徵著家庭的財富，更具有神聖的力量。布農族在宗教儀式化的環境與氣氛中，經由祭師的施法將 Hanido 垂注到小米這個物體，Hanido 透過這樣的程序便得以移轉到小米身上，由於布農人十分相信此種象徵意涵和表現，因而布農族人就把小米當成能看、能聽、能解人意，具有五官也能行動的東西。對於小米有父粟與子粟之分，認為父粟有五個耳朵，專門管理子粟的成長；布農族古諺：「一粒小米大過天」，即明確的傳達對父粟敬重的概念。

（2）打陀螺：在除草祭儀結束後，布農人利用農閒時期打陀螺，陀螺本身是一種肖像性符號，但具有指涉和象徵的義涵；打陀螺主要是希望小米能像陀螺一樣快速的成長，具有祈求小米快速生長的「意指」作用和強烈的企圖功能。

（3）盪鞦韆：布農族在農閒時，族人在空地上架起鞦韆，將鞦韆盪得又高有遠，盪鞦韆象徵小米能長得與鞦韆一樣的高大；盪鞦韆與小米長高，二者之間並無任何的相像或邏輯關聯，其「意符」與「意指」之間的關係是「任意性」的，也就是象徵小米能長得高大。

表 4-5　布農族約定俗成的象徵性影像符號

象徵性符號	衣服	項鍊	圖騰	月亮	月亮	陀螺	鞦韆
符號本身	肖像性	肖像性	肖像性	肖像性	肖像性	肖像性	肖像性
意符	紅色衣服	菖蒲串成項鍊	百步蛇	月圓	月缺	打陀螺	盪鞦韆
意指	穿紅衣表示「英勇」的象徵	避邪、祈福安康	朋友的象徵	舉行收割之指涉意涵	具有驅蟲、除草的意涵	祈求小米快速生長	象徵小米長得與鞦韆一樣高
意符和意指的關係	具有任意性	具有任意性	具有任意性	具有任意性	具有任意性	具有任意性	具有任意性

在擬人化的象徵表現中，布農族人將無形信仰轉化成有形的現實存在，不論是打陀螺或盪鞦韆，都是希望小米能長得豐碩；在每年十一～十二月之間，布農人舉行小米播種祭，社裡的男子圍成一圈，一起合唱「祈禱小米豐收歌」，就是為了祈求小米能夠豐收，族人相信歌聲越好天神越高興，小米就會結實累累大豐收（吳榮順，2002）。族人並將兆象的解釋轉化為各種規範與禁忌，小米能豐收就是神靈顯露兆象的一種方式；由小米播種祭的舉行可以發現，族人一方面傳達出祈求豐收的暗喻和象徵，另一方面也表現在生活舉止上，必須謹守的規範。

（二）布農族約定俗成的象徵性聲音符號

1.槍聲

在南投縣信義鄉潭南村傳統的布農族人社會中，獵人出草歸來距部落約 40 公尺處時，獵人們會燃燒野草發出白煙，並對空鳴槍以告知社中婦女前往迎接，此時「槍聲」這個「意符」是具有約定俗成的象徵性符號。

2.木杵聲

在台東縣崁頂村傳統布農族社會裡，每當部落有重大公共祭典或有族人結婚時，族人會集中在部落的搗米場搗米，並準備釀小米酒；布農族人一般使用十二根長短不同的木杵，交替在石盤上敲打，並發出各種不同清亮的聲音。木杵聲是一個具有象徵意涵的「意符」，布農族人聽到廣場傳來木杵的聲音，表示著有族人正在敲打木杵，族人根據木杵聲音符號的節奏快慢和聲音的強弱訊息，判斷所傳達出的「意指」作用。

3.口簧琴聲

原住民各族不僅在歌舞的呈現上各有特色，在表達快樂或憂傷的感情時，其處理方式也不相同。例如，布農族在憂傷時會吹口簧琴傳達心情，而口簧琴的聲音是阿美族男子夜晚與女友約會的信號，當不吹奏時將琴放入琴套中掛在胸前或檳榔袋上作為裝飾；阿美族人認為琴身代表女性，琴套代表男性，而琴身與琴套在一起，除了說明男性保護女性的意涵外，也象徵著成雙成對的社會價值觀念。

布農族對口簧琴的象徵意涵比較單純，族人並沒有所謂的琴身代表女性，琴套代表男性之解釋，在訊息的傳達上和阿美族也不相同；布農族以口簧琴的聲音傳達憂傷心情，但是並未運用在傳達愛情或快樂的情境。因此，可發現象徵是通過外部可見物質世界的符號，顯示內部不可見精神世界的符號；符號的「意符」和「意指」之間的關係和象徵意涵，都必須依據文化和慣例的約定，甚至有些情況象徵和意義之間的類比存在著相當大的差距。

表 4-6　布農族約定俗成的象徵性聲音符號

聲音符號	槍聲	木杵聲	口簧琴聲
符號本身	肖像性	肖像性	肖像性
意符	獵人鳴槍聲	族人搗米的聲音	吹口簧琴的聲音
意指	告知家中婦女前往迎接	具有集合的傳達意涵	傳達憂傷的心情
意符和意指關係	具有任意性	具有任意性	具有任意性

　　由上述分析可以發現，象徵是文化形成和運作的一種過程，包括著象徵物件、意義、方式和象徵環境等。象徵符號經過文化的運作而普遍化後，對於符號的運用通常是不需要任何解釋，就能得到某種程度的了解；但是象徵性所依存的傳統若消失，則人類無法進行溝通和傳達。

　　富有意義的象徵符號，意謂著本身與群體認同（identity）上的反應，它是一個刺激也是一個反應。因此，一個象徵符號在個體本身或在其他人當中所引起的反應，往往會因不同的社會文化而改變其意義，也就是同樣的事實可能有不同的約定符號，而同樣的符號也可能表示不同的意義。例如，木鼓聲音的意義，它可以表示神靈的威嚴、膜拜的時刻、典禮的儀式或是警報、集合等意義。因此，對布農族人而言，象徵是符號的一種表現形式，是符號利用「意符」來表現族人們一種「共通」的記憶和規約，其象徵的「意指」必須經由社會文化的規約才能確立。

（三）布農族象徵符號之特色

　　儀式學家 Victor Turner 主張，象徵的特質在於它具有「多元意義」（multivocality）及「動態性」（dynamic）（Fiske, 1982/1995）。Turner 所說的象徵「多元意義」，是指一個符號或象徵物在語意上是開放的，它的含意並不是固定不變，而是隨著情境的不同而變化；「意符」和「意指」之間具有濃縮、統合與兩極化的意義。而象徵上的「動態性」是指同一個意符在不同的行動中，可能代表不同的內涵作用和意義，所以，符號的多元意義不僅可從符號本身的存在顯示出來，也可能表現在不同的行動中。

　　象徵是經過長時期文化演變的結果，代表著部落間的歷史脈絡關係。傳統布農族人的文化社會，就是建立在一個廣大的象徵系統上，尤其生活中牽涉到的宗教祭儀、禁忌、規矩、集體儀式或祭儀歌謠，不但充滿著象徵意涵，更代表著不同的內涵作用和意義；要了解布農族傳統文化如何符號化，就必須具有象徵符號的觀念以及文化「共通」的約定，才能理解符號的意涵指涉。對於象徵符號在布農族文化的表現意涵，可以歸納成為下列幾點特色：

1.以「表物」作為「表意」的象徵

　　對布農族而言，服飾除了具有保暖功能外，在象徵符號的作用上更具有區辨性別、年齡與界定群體範圍的象徵功能，也就是以看得見的來代表那看不見的，它是一種「表

物」來「表意」的象徵現象，指涉著社會中的性別、等級、財富、權力、親屬關係和部落關係，而服飾的象徵意涵就是在共同的社會文化環境，以及族群共同的約定之下，符號的「意指」才能產生象徵或指涉作用。

2.族群認同的具體象徵

在布農族傳統的社會中，圖騰是族人進行抽象思維的輔助性符號工具，只有借助具體可感知的視覺形象，才能有效地在族人心中激起強烈的定向聯想和情感。布農族衣服的圖案或男子上衣背後和腰帶，大多參考百步蛇的圖紋，織成如同百步蛇的幾何圖形花紋。對布農族而言，該花紋除了具有護身避邪的宗教特性外，百步蛇圖騰做為「意指」性的符號，不但可以傳達個體或布農族社會族群的思想以及認同，也為揭示族人精神的思維和文化所發生的無形奧秘，提供了一把有形的鑰匙，具有強化族群認同的具體象徵意涵。

3.傳統文化運作的象徵

Cassirer 強調在精神和自然世界裡，每一種事物、形式、運動、數量、色彩和香氣不僅是有意義的，更是相輔相成、彼此契合的；所以象徵可視為一種文化運作的過程，甚至神話和信仰也在象徵的領域中（Cassirer, 1946/1990）。在布農族所謂「人」的觀念中，認為身體是來自於母親，所以身體代表著女性及母親的父系氏族，而 Hanido 來自於父親，是男性及父親父系氏族的代表；因此，人的左肩代表著身體與女性，右肩則代表 Hanido 與男性（黃應貴，1993）。在這樣的觀念中，可以發現其間有一個重要的象徵系統：左肩的 Hanido 是追求個人利益、強調個人間競爭，是個人與失序的表徵，右肩的 Hanido 則追求群體的利益與和諧，代表著集體與秩序；而屬於同一邊的各項象徵可以相互交換，這個象徵系統就是傳統布農人文化運作的結果和表現。

4.擬人化的象徵表現

布農族傳統農事祭儀的目的，一方面是為了確保小米順利成長以及收穫後的保存良好，在另一方面，則是擔憂小米成長不順利，會導致災禍的降臨，而這兩方面都牽涉到小米的靈魂作用。由此可見，布農族絕大部分的祭儀性活動，都是人的靈魂與物的靈魂之間的對話，此種祭儀並沒有向神祈求或感恩，而是將小米擬人化，直接向小米禱告；目的在祈求與感謝小米之豐收，並使族人繁殖更多。因此，對小米的擬人象徵化，以及根據月亮的運行變化象徵舉行各項祭儀、生命禮儀和各種農耕等相關活動，就是將無形信仰中的存在，轉化成有形的現實存在，並把主體的意志和企圖、願望加以對象化，作為自然世界與超自然世界的溝通管道。

布農族人將各種兆象的解釋，轉化為各種規範與禁忌，這些符號的表現是神靈顯露兆象的一種方式，也是布農族人對自然現象和社會環境進行編碼的表現。對布農族而言，其象徵符號的運用表現正符合 Peirce 所主張的論點，即象徵符號與事實並無任何的相像，它和指涉物之間既不相似也沒有直接的關係，它是符號的一種表現形式，具有代表該對象的意義，是符號用來表現一種普遍的、有延續性的含意作用，這種「含

意」就是人們一種「共通」的記憶和規約，也是多數人所共有的一份了解，人們必須知道這種「共通」約定，才能理解符號的意涵指涉。

綜合上述 Peirce 所強調的符號的三種類別層面和概念，可以用下列表格（表 4-7）來表示符號的傳達方式和過程：

表 4-7　符號的的傳達方式和過程

符號類別	肖像（Icon）	指示性（Index）	象徵性（Symbol）
傳達方式	形象類似性	因果關係，部分和整體	文化慣例、約定俗成
符號	畫像、擬聲語	爪痕或足跡、雷聲、病徵	服飾、圖騰、音樂、數字、祭典儀式
傳達過程	視覺或聽覺可感知的	概念的聯想和判斷	必須學習的文化約定或慣例

Peirce 符號分類的方法和概念，對於「符號學」的發展是一個十分重要的基礎，但是，Peirce 並非硬性的將此三類符號，分為互不相關的獨立項目；事實上，肖像性符號、指示性符號和象徵性符號三者之間並無互相排斥的作用，每一種符號都具有其多種語言的混合物，有時可能互有關聯或同樣為一個現象，也可能同時屬於指示性或象徵符號。因此，一個象徵符號可以包含著肖像或指示符號的特質；指示性符號和肖像性「意符」可以當成是所指涉的「意指」，而規約的象徵符號其「意指」可以看成「意符」的延伸。如此，可以發現符號具有多重性的特色，其表現型態可歸類為下列幾種：

（一）具有肖像性和指示性的符號

基本上，普通的濃煙是一種起火的徵兆，此時「火」是一種肖像性符號，但是經過文化慣例和社會的約定，「火」就可以成為警示或具有企圖的指示性符號；例如，中國古代周幽王戲弄諸侯，亂舉烽火，無視於自己取消烽火警示的指示性價值，終於自食其惡果。又例如，布農族獵人所看到動物的爪印或足跡，不但可被看作具有指示性的符號，又因為它所表示在外形和所指的對象有相似性而屬於肖像性符號。因此，動物的爪印、足跡和煙火都具有雙重性的特色，而其「意指」功能所依據的慣約性，則是依照社會文化慣例方式被編碼的。

（二）具有象徵和肖像性的符號

在象徵性符號中，口說語言是一種約定俗成的符號，但在「buzz」和「hiss」等擬聲字的表現，則明顯的具有肖像性符號的面向，也就是藉由實際聲音和音素之間的相似性，喚起猶在耳邊的實際聲音。又例如，「骨頭」的圖像，是屬於一種具體描述的視覺肖像性符號，但是依照不同的語境，一個畫有「骨頭」的圖像可能是警告、危險、毒藥或海盜等具有象徵性的符號，其「意指」作用為何，則必須經過社會約定和慣例而定。

（三）象徵、肖像性和指示性的符號

當人們聆聽一首音樂作品時，音樂是一個偏於指示性的象徵符號，具有指示人類情感運動的功用，例如，為了要表現痛苦或失望的嘆息動機，可以運用肖像性式的表現模仿人嘆息的聲音，也可以運用下行小二度的音程，來象徵心情的低落和失望；前者是帶有指示色彩的肖像性符號，後者則是帶有肖像性的指示性符號，二者都具有象徵的表現和功用。

（四）具有肖像和連帶指示性的符號

以攝影而言，由於影像和客體之間的相似性，攝影是屬於肖像性符號的一種，但也具有指示性符號之功用，主要原因在於被拍攝事件和它所表現出來的影像，二者之間有著實質存在的「連帶性」和因果性的關係，並存在著某種程度的相互依存性。

Peirce 和 Saussure 所提出的符號概念，在非語言「符號學」中占有重要地位，每個符號各自都含有兩個關係項，但這些關係項又各自具有不同的特點，尤其非語音系的象形文字或表意的文字語言系統，可以把肖像性符號和象徵性符號運用到更高層次的表現。

在現代文化人類學中，象徵符號系統和行為系統均具有準語言的性質與功能，並注重實證描述和「意指」的表現方式，可說是最富有「符號學」的特性；而「象徵」的價值更在於其模糊性和意義的開放性，即物質的對象代表著抽象的觀念，這種代表的作用是以一種約定為基礎，同樣的事實可能有不同的約定符號表現，同樣的符號也可表示不同的意義，所以在使用時可以發現符號多元的表現特質性，就如同 Kent Grayson 所言：「當我們談到一個肖像、一個指示或一個象徵，我們不指涉符號本身的客觀品質，而是符號的觀者經驗。」（Grayson, 1998, p.35）。可見，象徵性符號的多義現象是「符號學」中最難以支配的，因此，人們要理解一個符號，以及對象徵意義的認知和了解，就必須知道「意符」和「意指」間的關係，它不是天生自然就會的，而是需要透過學習和教育的。

第三節　布農族生命儀禮的符號指涉和象徵

人類學家 Mary Douglas（1973）認為「祭儀如同語言」，她主張祭儀是一種共通的溝通工具，也是一種最佳的傳達形式；而人類的身體往往是最常被用來作為表達這種關係的符號，它是一種最自然的符號（natural symbol）。

早期的布農族人由於經歷了誕生、成年、結婚、生病、死亡、戰爭、狩獵和秋收等各種不同的憂慮或危機，因而會聚集在一起產生某些集體性行為；當憂慮或危機解

除後，也會聚在一起慶祝，這些聚集的團體行為特性就是最早的儀式行為表現。當聚集行為經過多年的演變後，其行為模式可能會變得更誇張或更簡化，甚至形成固定的象徵性祭儀行為活動。

在布農族的祭儀行為中，族人將各種占卜、兆象符號現象的解釋，轉化為各種規範與禁忌，而符號所指涉的「意指」是建立在判斷、推斷的或動作上的指示性符號，這些符號的表現對族人而言，是神靈顯露兆象的一種方式，也是布農族人對自然現象和社會環境進行編碼的表現；族人就根據此聯繫規律或慣例，進行「意指」的聯繫和約定。在祭儀執行的過程中，不論是有意或無意的行為，執行者與族人都是參與族群共同持有活動的一種行為表現。因此，由布農族這樣的象徵性行為，可以解讀出布農族人如何透過生命儀禮的祭儀活動，表達對宇宙、人生、族群的看法和祈求，進而增進族人認同的凝聚力和關係。

一、布農族生命儀禮的符號表現

布農族是台灣原住民族群中，舉行傳統祭儀最為繁複的一個族群，在布農族人看來，為達到上天賜福之祈求，按照既定日程舉行定期的祭典儀式是絕對必要的；因此，布農社會無條件地遵守著「儀式曆法」（cere-menial calendars），以祈求族人生活秩序和大自然的運行規律協調一致。

布農族主要的傳統祭儀可分為：「定期儀式」和「不定期儀式」二大類。「定期儀式」指的是生命儀禮，它是與個人生命有關之祭典儀式，例如：生育、成年、結婚、死亡等。「不定期儀式」包括：傳統歲時祭儀以及與農耕、打獵有關之祭典儀式，例如：小米播種祭，打耳祭、小米豐收祭、小米進倉等，以及因臨時需要和狩獵、出草有關而舉行的儀式活動。

丘其謙（1964a）認為布農族傳統的生命儀禮祭儀，大多可歸屬於巫術的活動，巫術的活動是建立在人類與超人力量合作的信念上，而複雜的生命儀禮正可以調節著二者之間的合作行為。以「符號學」觀點來看，人類的傳達行為和巫術祭典儀式，都是利用一套符號系統，藉以表達人類內心的感情與慾望；傳達行為是以他「人」為對象，祭典儀式行為則以「超自然」對象，雖然二者表達的對象不同，但實際上的傳達行為都是屬於儀式（ritual）的符號表現（Leach,1976/1990）。因此，布農族的生命儀禮祭儀活動可以說是一種藉外在符號或象徵來表達的儀式行為；在同一個社會文化之中，必然存在與上天溝通的符號系統與「意指」作用。

布農族從出生、成年、結婚、死亡等生命儀禮，都是屬於一種宗教上的禮俗，生命儀禮主要包括：「嬰兒祭」（Indohdohan）、「小孩成長禮」（Magalavan 或 Mangaul）、「婚禮」（Mapasila）、「葬禮」（Mahabean）等儀禮（表 4-8）。在布農族的社會組織中，不同的氏族具有不同的生命儀禮祭儀，這些儀式是他們的特權和秘密；甚至農耕、打

獵、捕魚每一領域都有其特殊的規則，生命禮俗和巫術信仰之結合是人類意識發展中的一個重要步驟，也是人類自我信賴最鮮明的表現之一。

布農族生命儀禮行為是與個人生命有關之祭典儀式，也是布農族人所特有的一種符號活動；其客體對符號的使用，符號指涉和「意指」象徵現象，可說是「符號學」和文化人類學中重要的研究主題。

表 4-8　布農族主要的生命儀禮

祭儀名稱	舉行時間	儀式內容	傳達象徵意涵
嬰兒祭	每年七月~八月	1.父親沾小米酒潑灑小孩，祈望嬰兒長大不生病。 2.母親將菖浦嚼爛抹於孩子頭上，驅除邪惡 Hanido。 3.替新生嬰兒佩掛項鍊。	具有驅除惡靈和祈福感謝之象徵意涵。
小孩成長禮	5~6 歲或 7~8 歲	送一頭大豬給娘家父系氏族成員平分。	1.贈送豬隻象徵著歸還母族的物質（身體）。 2.感謝娘家父系氏族對小孩的護祐。
成年禮	15~16 歲	15、16 歲時，男女皆須將上鄂之二側門牙拔去。	1.代表已成年。 2.具有薪火相傳的教育意義。
婚禮	適婚年齡	宴客與殺豬、分豬肉。	1.將豬頭送給對婚姻出力最多的人，藉此人的 Hanido 祝福新郎。 2.姻親守望相助之默契和約定。
葬禮	族人過逝	善終者葬於大廳；橫死者葬於室外或野外。	善終者埋於接近大門之處，象徵其 Hanido 力量可以保護家人。

二、布農生命儀禮的符號指涉和象徵意涵

布農族的生命儀禮在本質上是文化的活動，是與個人生命有關之祭典儀式；而祭儀本身就是一個符號「系統」，它的形式與結構有著特定的「意指」性和象徵性的傳達功能，並且與布農族文化社會的特質及儀式過程密切相銜。因此，透過生命儀禮的特定「意指」作用以及符號的分析，可以了解布農人生命儀禮的特色和指涉意涵。以下針對布農人生命祭儀的儀式，其符號「意符」和「意指」的指涉以及所傳達的象徵意涵做分析：

（一）嬰兒祭（Indohdohan）

「嬰兒祭」是布農人專為孩子舉行的祭儀，大約在七、八月份，月圓的時候舉行（圖 4-10）。在布農族傳統的社會中，嬰兒祭以戶為單位來舉行，在過去一年內出生的嬰兒，其父母要預先釀酒（kadavus），並個別舉辦酒宴，邀宴全聚落的人參加，此祭儀具有孩子能越長越好的象徵和企圖作用。「嬰兒祭」並不一定每年舉行，通常必須以一次嬰兒祭之後，生下的嬰兒人數做決定。

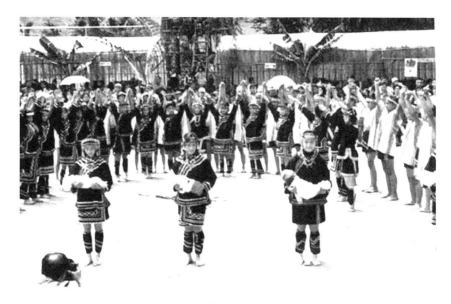

圖 4-10　布農族的「嬰兒祭」

（圖片來源：鄉土教材桃源，http://content.edu.tw/2005）

1.儀式過程

　　在祭儀一開始，由主祭者帶領嬰兒到祭典的地方，並用箭射芋頭，祈求天神讓小孩在成長中，能像用箭射芋頭一樣容易；接著煮芋頭讓孩子及父親食用，其他人不可食用，並由父母或家族的長者向天神（Dihanin）祝禱，接著父母為嬰兒掛上以芋麻纖維（Diiv）或菖浦曬乾編織而成的項鍊，如果是男嬰項鍊必須由右邊往左邊佩戴，女嬰則由左邊往右邊佩戴；父親再用手指沾小米酒潑灑小孩，祈望嬰兒長大不生病；母親則將菖浦嚼爛（MapapahLamis）抹於孩子頭上，以驅除邪惡的 Hanido（MakawnHanido），並期盼藉儀式來防止小孩受到任何的驚嚇（黃應貴，1993）。

2.符號指涉

　　「嬰兒祭」的儀式過程中，所使用的符號都具有象徵性指涉和「意指」的功能，包括：芋頭、芋麻編織的項鍊、酒、菖浦。這些東西是帶有象徵意涵和企圖指涉的肖像性符號，以符號的「意符」和「意指」之間的關係而言，是形式和概念的結合；芋頭、項鍊、酒、菖浦，是一種人類感官可感知的物理形式，也就是 Saussure 所說的「意符」，藉由符號的使用者，例如：主祭者、父母或家族的長者，依據布農族人文化約定或慣約性來編碼，透過芋頭、項鍊、酒、菖浦等「意符」的承載來傳達「意指」的象徵意義，具有驅除惡靈和祈福感謝之強烈企圖和象徵意涵（表4-9）。.

3.傳達的象徵意涵

　　布農族小孩在初生後的第一個嬰兒祭，必須公開介紹給全聚落的族人認識後，才能成為該族的成員。「嬰兒祭」這種儀式除了父母的祝福以及對祖先的感謝之外，儀

式本身也象徵著嬰兒的 Hanido 力量透過聚落成員的祝福而增強，就如同胎兒在母體內，隨其成長而逐漸由母體的左邊往右移。族人並透過具有交換意味的宴客過程，把小孩介紹給族人，成為聚落的一份子，希望族人能繼續對初生兒給予照顧。因此，「嬰兒祭」具有預先施予並祈求回報的象徵意涵；而經由宴請的過程，可以加強聚落成員的團結（solidarity）精神和力量，並促進族人間相互照應的關係。

由於社會的變遷，傳統的「嬰兒祭」已經消失，有些部落諸如東埔社就將此儀式融入西方教會的日程中；在每年的六月由教會決定日期，婦女將新生兒抱至教會，由村人猜測小孩的名字，答對的人就接受該家父母的禮物作為答謝。

表 4-9　布農族「嬰兒祭」符號指涉分析

符號	意符	意指作用
影像	芋頭、項鍊、酒、菖浦，是儀式中感官可感知的物理形式，屬於帶有指涉意涵的肖像性符號。	芋頭、項鍊、酒、菖浦等符號具有祈福、避邪等象徵性指涉和企圖功能。
姿態	1.用箭射芋頭。 2.用手指沾酒潑灑孩子。 3.菖浦嚼爛抹於孩子頭。 4.掛上芋麻或菖浦曬乾的項鍊。 所有儀式中姿態的動作都是符號外延的表現。	1.希望孩子能像用箭射芋頭一樣容易長大。 2.指涉嬰兒長大不生病。 3.驅除邪惡 Hanido。 4.具有避邪、祈福感謝之意涵。
聲音	祭司向天神祝禱，聲音被說出來，又被聽到，是一種可感知的聲音符號。	祝禱聲是一種指示性符號，具有向天神祈福之企圖功能。

（二）「小孩成長禮」（Magalavanl）

1.儀式過程

布農族小孩到了七、八歲時，父母親必須帶著小孩回到母親娘家舉行「小孩成長禮」（Magalavanl）；在儀式中並贈送娘家一頭豬隻，以作為感謝之意，結束儀式在回家時娘家也會回送一隻小豬。

2.符號指涉

在「小孩成長禮」的儀式活動過程中，「豬隻」是具有象徵指涉意涵的肖像性符號，「豬隻」這個「意符」藉由符號的使用者「父母」，透過文化的約定和編碼，以及「意符」本身的承載傳達出歸還母族物質的「意指」指涉意義；而娘家母舅回送一隻小豬，則代表孩子的身體是由母親父系氏族所給予的象徵（表 4-10）。

3.傳達的象徵意涵

布農族的「小孩成長禮」是一種與 Hanido 信仰有關的儀式活動，族人認為母方父系氏族的 Hanido 最強，他們的詛咒與祝福靈驗度也最高；母親父系氏族的 Hanido 能對孩子有保護的作用，因此，小孩成長禮所傳達的是保護小孩以免生病，以及保證小孩健康長大之意涵；儀式中贈送一大頭豬給娘家父系氏族的成員平分，以回報娘家母舅的祝福與保護，這樣的儀式行為除了傳達出客體感謝娘家父系氏族對小孩的護祐和酬謝之

外，透過贈送娘家「豬隻」這個「意符」的承載，象徵著歸還母族的物質（身體），並維持小孩身上父母雙方成份的平衡而得到獨立的自我。

表 4-10　布農族「小孩成長禮」符號指涉分析

符號	意符	意指作用
影像	豬隻，黑色的山豬，屬於帶有象徵指涉意涵的肖像性符號。	1.贈送娘家豬隻，象徵歸還母族的物質，具有形式上的文化意義。 2.母舅回送的小豬，代表嬰兒的身體是母親的父系氏族所給。

（三）「成年禮」

1.儀式過程

　　基本上，布農族人並沒有所謂的「成年禮」，但是卻有相當於「成年禮」的儀式活動，也就是拔牙的習俗。通常布農族男女到十五、六歲時，必須將上顎之二側門牙拔去；如此，缺齒的少男、少女就具有成人的身份。關於拔牙的時間，有三種不同的說法：第一、在每年除草祭典拔牙；第二、在小米收穫祭後；第三、是「嬰兒祭」時拔牙。一般而言，拔牙的時間依照各社群及其它因素而有所不同（黃應貴，1993）。

2.符號指涉

　　布農族人以拔牙後的缺齒，作為「成年禮」的表徵，缺齒的風俗，是布農族社會組織團體的一種標記。就「符號學」的觀點而言，牙齒是屬於肖像性的符號，經過拔除後成為「缺齒」，此時就變成帶有指示性的符號。藉由「缺齒」實際存在的連結物體以及約定俗成的文化慣例，來解釋符號的指涉意涵，即表示男子已經長大成年，可以勇敢出草作戰以及上山狩獵可以捕到獵物，女子具有織布、縫製衣服之能力（表4-11）。

3.傳達的象徵意涵

　　布農族人拔牙齒的的習俗，所傳達出的符號指涉意涵，意指著缺齒後已經長大成人，要對自己的言行舉止負責任；除了具有薪火相傳的教育意義，拔牙缺齒也具有祈求上蒼保佑生活平安和健康的企圖意涵。

表 4-11　布農族「成年禮」符號指涉分析

符號	意符	意指作用
影像	缺齒，上顎二側缺少門牙，屬於帶有指涉意涵的肖像性符號。	男人具有出草作戰、狩獵，女人具有織布縫製衣服之能力。
姿態	拔牙，將上顎二側門牙拔除，拔牙的動作是符號外延的表現。	具有成年禮的表徵，以及「祈福」之企圖意涵。

（四）「婚禮」（Mapasila）

1.儀式過程

　　基本上，傳統布農族婚姻的婚配權是由父母兄長決定，男女雙方當事人沒有選擇餘地和權利；布農族人「婚禮」最大的特色，便是婚禮當天殺豬、分豬肉的活動（圖4-11）。婚禮的宴客與殺豬、分豬肉，都是由男方提供豬隻及酒菜，而豬頭則分送給對此次婚姻出力最多的人，豬尾巴賜給與新郎同名並且聲望崇高者。

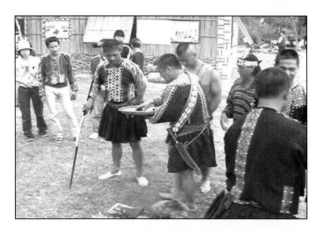

圖 4-11 布農族人分享豬肉

（圖片來源：台東縣延平鄉公所）

2.符號指涉

　　布農族在「婚禮」中，將豬肉分給族人，不論是豬肉、豬頭或豬尾巴都是屬於帶有強烈指涉性的肖像性符號，婚禮中的「意符」和「意指」的表現是無法分開而單獨存在的；舉辦「婚禮」的族人就透過豬肉、豬頭、豬尾這些「意符」的承載，傳達出其「意指」所代表的守望相助之符號指涉意涵（表4-12）。

表 4-12　布農族「婚禮」符號指涉分析

符號	意符	意指作用
影像	1.豬肉。 2.豬頭。 3.豬尾巴。 表示豬隻物理形式的各個部位，是屬於肖像性符號。	「婚禮」儀式中，圖像符號和姿態符號表現結合，產生了「意指」內涵作用；豬隻代表男方付給女方的代價。
姿態	1.豬肉分贈親友。 2.豬頭給對婚姻出力最多的人，豬尾巴給與新郎同名，聲望崇高者。儀式中分贈的動作是姿態符號外延的表現。	1.豬肉分贈親友代表著姻親關係的建立，具有姻親守望相助之默契和約定。 2.贈送豬頭、豬尾巴，具強烈的祝福企圖功能和守望相助之指示性作用。

3.傳達的象徵意涵

布農族人經由傳統的「生命儀禮」表現，以及原有「人」的觀念，在「婚禮」進行的過程中，以豬隻代表男方付給女方的代價。當新娘日後再婚時，男方可要求償還原所付的豬隻；而殺豬、分豬肉給女方父系氏族成員的儀式，則代表著 avala（姻親）關係的建立；分到豬肉的人，日後得負起因退婚而須償還豬隻的責任。

「豬」或「豬肉」二者意謂著有時限性、可交易的物質，將豬頭分給對婚姻出力最多的人，主要是希望由此人的 Hanido 力量來祝福新郎具有很強的企圖性功能和指示性作用；結婚後兩家建立起姻親關係（Mavala），就具有互相幫忙的默契，當布農族人遇到困難的時候，姻親家族會主動幫忙。姻親在布農族的社會結構中擔任很重要的地位，「婚禮」除了傳達出祝福的象徵意涵外，更是指涉姻親之間守望相助之默契和約定。

（五）「葬禮」（Mahabean）

1.儀式過程

布農族人埋葬屍體的方式有二種：善終（Idmaminomadaz）即生病或自然死亡者，親人會將死者以坐葬方式埋在屋內；另一種是橫死（Ikula）即被人殺害、溺死、自殺、被野獸咬死、掉落山谷而死的，必須就地埋葬野外（黃應貴，1993）。

埋葬善終者的方式男女有別，男性面向東邊，而女性則面向西邊，埋葬地點一般選擇在 Mokdavan（大廳）附近，若死者對家族或部落有功勞者，就埋於接近大門之處。葬禮儀式通常只有死者的親屬及同一屋的家人參加，喪葬結束之後，全聚落的人必須停止工作一天，同氏族則三天不能工作。喪家在五天內必須共同遵守葬禮的禁忌（Manupadvi），在禁忌期間不能出門或工作也不能喝酒、吃肉、吃甜食、清掃屋子或沐浴（黃應貴，1992）。不過布農族人也會視死者生前的成就，來決定遵守禁忌的程度，充份表達布農族對 Hanido 崇敬的心態，也顯示布農族認為 Hanido 沒有所謂的生死之觀念。

2.符號指涉

在布農族人的葬禮祭儀中，不論是以坐葬方式埋在屋內的善終者，或是就地埋葬於野外的橫死者，這些掩埋方式都是布農族獨特的習俗，也是一種文化約定的表現方式。將逝世的族人埋葬在室內以及就地埋葬室的方式，除了是一種指示性的符號，指涉著逝世者是生病、自然死亡或是被殺害、溺死、自殺等情況之外；男性面向東邊，女性則面向西邊，男女有別的的埋葬方式，更是根據布農族文化慣例的一種符號表現，具有著強烈的企圖意涵（表 4-13）。

3.傳達的象徵意涵

依照布農族人宗教信仰的觀點，在布農族社會裡，領袖地位及權力是由能力強者（Mamagam）或成就大者輪流替換。對群體有重大貢獻的人，在死後其 Hanido

可抵達祖先或英雄們的 Hanido 最終居地的 maiason，沒有貢獻的人則轉換成為其他動物甚至消失（黃應貴，1989b）。

布農族人將橫死的族人就地埋葬在野外，主要避免死者回來討命；善終者埋於接近大門之處，則是因為布農族人相信功勞大者，其 Hanido 力量可以保護住在屋裡的家人，以免受外來 Makuan Hanido 的侵襲。若是小孩子，則埋葬於爐灶之下，布農族人認為太陽和爐灶的力量是一樣的，而這種力量對尚未成熟的小孩 Hanido 具有保護的作用（Huang,1988）。因此，族人室內葬所傳達出的意涵，就是希望祖先死後的靈魂能保護子孫，永遠成為房屋的守護者，具有保護屋內家人之意涵。

表 4-13　布農族「葬禮」符號指涉分析

符號	意符	意指作用
姿態	1.室內葬：以繩索綑綁成屈坐的姿勢，男性面向東邊，女性面向西邊。 2.戶外葬：就地埋葬野外。	1.室內葬是善終者的指涉，具強烈的企圖內涵，祈求死後祖先保護屋內家人和小孩。 2.戶外葬是橫死野外的指涉，其內涵企圖在於避免死者回來討命。

由本節的分析可知，傳統布農人由日常生活中追求自我的肯定，並超越死亡而達永恆的境界；在人生各階段中所施行的各種生命禮儀，不但可以幫助個人順利通過出生、成年、結婚、死亡等各種生理、心理與社會關係的關卡，也使每個參與的族人被安排並整合到整個族群社會的運作。經由傳統生命儀禮的表現，不僅證明信仰在生命儀禮的重要性，也體現布農族的人生觀，表達其文化機制，更因此發展出族群「共有共享」的概念，也造就了布農社會牢不可破的家族凝聚力和守法自愛的傳統精神。

第四節　布農族傳統歲時祭儀的符號和指涉

人類學家 E.Durkheim 在分析澳大利亞土著宗教的著作中寫道：「沒有象徵，社會的情感僅僅只有一個不穩定的存在……社會生活在各個方面和其歷史的每一時期，唯有一種巨大的象徵主義能使其成為可能。」（Durkheim, 1965, p.231）。Durkheim 強調「祭儀」中的象徵符號系統和行為系統都具有準語言的性質與功能，這就明白表示「祭儀」具有象徵性的特色，而非實用性的意義。因此，「祭儀」行為的手段和目的二者之間並無直接的關聯，也就是說儀式中所表現的行為，另有其更深遠的目的或企圖存在。

Saussure 在《普通語言學教程》中將祭儀和語言歸屬為一類，認為它們都是一種表達觀念的符號系統（Saussure,1995）。祭典儀式透過象徵符號的一般化過程，從社會生活的制度上發展出一個屬於自己的系統，並在象徵符號的運用當中產生作用。以「符

號學」觀點來看，儀式是由許多具體的符號行為按照特定的「語法」結構組合而成的，它的進行過程、內容與方式雖然是一套複雜的符號系統，但是只要祭儀的操作系統穩定就不會影響系統的進行；正如 Saussure 所言，如果把棋盤上的木頭棋子換成象牙棋子，這對於系統是沒有影響的，但是如果改變了棋子的數目，就會影響到「棋法」的進行（Culler, 1976/1992）。

　　布農族的傳統歲時祭儀以及五個社群中的各種神話、傳說、巫術、迷信、禁忌和占卜等風俗習慣，控制了布農族的初期歷史，它是布農族發展史上一個重要的原動力。在繁雜的儀式項目中，祭儀除了提供有關部落和家族的力量與財產的訊息，把社會的信仰、宇宙觀、道德價值形式化、制度化以外，還藉著各種的儀式活動來規範個人的行為，以符合群體的利益和發展；可以說在布農族傳統祭儀中就隱含著宗教和文化的意涵。因此，祭儀行為可以被視為是布農族群當中，被操作與遵守的約定俗成形式來看待，並藉著祭儀音樂來傳達民族精神、歷史文化以及部落之經驗；特別是在布農族音樂文化中，祭儀是社會共同的大事，也是布農族音樂形成的重要脈絡。

一、布農族的傳統歲時祭儀和祭事曆板

　　傳統歲時祭儀是時間中的程式化過程，每一種祭儀有其自我的時間和特定的姿態、語言和行為表現，並與日常生活的作息有著相當密切的關係。對布農族而言，傳統歲時祭儀的進行，是建立在時間基礎上的「前後」與「序列」關係，族人全年的作息表就依據祭事曆板來進行。基本上，在布農族的觀念及語彙中，並沒有所謂的「歷史」一詞的存在，而是用「balihabasan」來表示「說以前的事」；凡是在以前發生的事情，對族人來說都是「balihabasan」的內容，而所謂的「balihabasan」包含了時間和空間的表述。因此，在布農族中關於「時間」的語彙中，多半是曆法上所記載的，通常以天象及自然的變化來描述形容時間的概念（田哲益，2003）。

　　祭事曆板是布農族獨一無二的象形文字，族人以一年的時間為長度，將一年內的祭儀與農耕、漁獵等活動時間，以圖像符號標示在時間軸上，這種以圖像符號做記錄的祭事曆板，可視為布農族人一整年的作息表；不僅是布農族人特有的文化表現，也是台灣原住民族中唯一擁有自己圖像文字的族群。

　　1934 年，日本學者橫尾廣輔，在《里番之友》第三期一月號，曾提及在新高郡（現今南投縣信義鄉）布農族的卡尼多岸社發現一塊長 121 公分，寬 10.81 公分的祭事曆板，這塊祭事曆板以各種圖形，來表示族人全年應舉行的歲時祭儀及生活禮俗，可說是布農族原始文字的雛型。1994 年 3 月，達西烏拉灣‧畢馬（田哲益）先生於信義鄉地利村發現一塊「木刻畫曆」，持有人為金全春蘭女士；這塊畫曆也是出自卡尼多岸社，且為丹社群忙達彎氏族人所有，畫曆上的象形文字、符號也相類似，成為布農族文物之寶（田哲益，2002）。

　　祭事曆板是布農族人配合小米的播種、收割、進穀倉等活動，將年、月之觀念依照小米的成長，以類似象形的圖案劃分成八個段落刻在板子上，例如：「播種月」、

「除草月」、「收穫月」等等,一切活動都根據祭事曆板上所預刻的時間來進行。從木刻的祭事曆板中,可以看出布農族是以周期的方式來看待時間的(圖 4-12),布農族人用「tasi-tu-bansagan」表示一個周期,而曆法的周期是採輪轉的方式,並發展出一系列繁複的祭祀儀式。現將布農族各階段的祭儀說明如下:

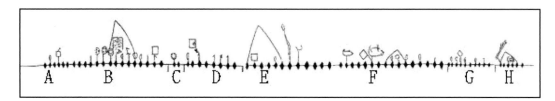

圖 4-12 布農族小米耕作年曆圖(田哲益,1995,頁 255)

第一段 A: 一至六日為「造地」和「開墾」的祭典日。第一天稱為「拉庫諾」,在開墾之前,主祭者每夜卜夢,作為開墾日之依據。

第二段 B: 為「封鋤祭」,播種結束後祭祀農具的一項儀式。

第三段 C: 十五天,為「播種小米」的祭儀。大約在農曆春節後舉行,主祭者每夜卜夢,遇有吉夢的隔天即為祭儀的第一天。

第四段 D: 八天,為「除草祭儀」。告知小米即將著手除草,傳達出驅除惡靈,祈求禾苗成長旺盛的象徵。

第五段 E: 十二天,為「打耳祭」或稱「射耳祭」,是族人全面性的打獵祭儀。

第六段 F: 為「小米收穫祭」,要殺小豬分享族人,並且在這段期間禁止族人吃甜食。

第七段 G: 為「進倉祭」,族人將小米收割曝曬完畢後,收藏放在固定的米倉裡。

第八段 H: 為「拋石祭」,向天空拋石頭,藉以驅除惡靈不要搗亂耕作,具有驅除開墾地之惡神的儀式。

對布農族而言,月亮是一個具有指涉性的象徵符號,布農族相信各種祭期都必須藉由「月亮」運行的符號指涉來進行。布農人認為月亮的圓滿是人生的圓滿與小米的豐收的象徵,滿月時適合收割舉行收穫祭,而月缺時則適合驅蟲、除草。月亮的圓、缺是時間單位的表徵,族人根據月亮的圓缺有無,將一個月分成八段:新月,半月,將圓,滿月,稍缺,缺月,殘月,無月;並且根據月亮的運行、月亮的盈虧變化,舉行祭儀以及從事農耕等相關活動。值得注意的是,布農族並非將月亮看作是神,也沒有對月亮舉行表示敬拜的儀式。

布農族的卓、卡、丹、巒、郡五社群對於農作祭期和歲時祭典相當重視,除了「射耳祭」和「驅疫祭」外,布農族傳統歲時祭儀的儀式都與小米種植有關。因此族人採用太陰曆法,以結繩記日;一年分十二個月,一個月分三十日,以結繩記日,一結代表一日,結滿三十結為一月,並以一根小木頭插於第三十結中。雖然五社群的曆月因社群地理環境之不同,氣候差異影響農作期,使得布農族各部落的祭儀時間以及對月

份數及稱呼互有相異，例如，東埔社傳統布農人的開墾祭是在國曆十一月到十二月舉行，一月播種祭，三月是除草祭，收穫祭則在七月舉行；各社群的傳統祭儀不僅都保持得相當完整，祈求上天 Dihanin 賜福庇佑的精神內涵更是一致的。

　　布農族的傳統生活以農耕和狩獵為主要，如果以祭儀的範圍而論，布農族的農業活動、狩獵活動都是屬於同一個祭儀的範圍。由於族人十分重視「粟米」，有關狩獵的祭儀活動以及所必須遵循的禁忌，也都與小米祭儀相關，例如，從小米耕地的開墾、播種至收穫一直到將小米存放進入穀倉，每季都有配合農耕進度的祭儀活動和歌謠音樂，因此，布農族的各項傳統祭儀可視為相關而互補的行為表現。

二、布農族傳統歲時祭儀的符號和指涉分析

　　按照人類學者李亦園（1992）的看法，宗教儀式可以歸類為「定期儀式」（calendrical rites）和「不定期儀式」（unscheduled rites or critical rites）兩類。「定期儀式」是在固定時間舉行的儀式，人們認為通過象徵性行為可以達到控制自然的目的，例如，巫術祭儀的舉行。在布農族狩獵社會中，巫術祭儀的表現主要是狩獵巫術，目的是確保狩獵生產的成功；到了農業社會，巫術所要操縱的力量就從動物轉為與植物生長有關的天象方面。因此，族人必須借助巫術的力量舉行「定期儀式」，來確保自然界和社會生活秩序的正常運作；而「不定期儀式」是在特殊情況下舉行的儀式，通常是為了解決無法克服的困難以及消除災殃而舉行的祭儀，例如，自然界出現久旱不雨的異常情況，或是為了臨時需要以及狩獵、出草有關的活動（劉斌雄、胡台麗，1990）。

　　每個社會都會建立一個屬於自己的祭儀系統，這些系統規定了一套目的，布農族就通過此系統來顯示自己與世界的聯繫；黃叔璥在《番俗六考》中提到：「每年以黍熟時為節，先期定日，令麻達（青年）於高處傳呼，約期會飲；男女著新衣，連手踏地，歌呼嗚嗚。」（黃叔璥，1957，頁 94-60）。可見布農人是透過祭典儀式的各種象徵意義來解釋共同的經驗，傳統祭儀作為一種符號化的活動，不僅是布農人情感的表達也是文化活動的具體表現，在種族文化中更扮演著極為重要的角色。

　　布農族傳統歲時祭儀是以家族為單位的活動，主要的儀式包括：Mapulaho（小米開墾祭）、Igbinagan（小米播種祭）、Inholawan（除草祭）、Sodaan（收穫祭）、Andagaan（入倉祭）、Malahodaigian（射耳祭）、Lapasipasan（驅疫祭）等，前面五個儀式都與小米的種植有關，並配合著小米的生長依序來舉行各種必要的儀式。就祭儀行為本身來看，祭儀具有動作性、指示性以及敘事性等「意指」特徵，藉著符號的指涉和「意指」作用的分析，能了解布農族歲時祭儀的特色和作用。現將台東縣布農人主要祭儀活動以及象徵意涵說明如下（表 4-14）：

表 4-14　布農族主要歲時祭儀

祭儀名稱	祭期	主要活動	傳達象徵意涵
播種祭	12-1 月	向祖靈或其他主宰之神告知即將播種等事宜。	藉由夢占傳達出播種祭的時間和地點之可行性。
播種結束祭	1-2 月	告知上天播種已經結束。	傳達對上天之祈求，勿對播種期間違反禁忌者懲罰。
封鋤祭	1-2 月	播種結束後，祭祀農具的一項儀式。	打陀螺、盪鞦韆象徵小米長得又快又高壯。
除草祭	3 月-4 月	告知小米即將著手除草。	驅除惡靈，傳達出祈求禾苗成長旺盛的象徵意涵。
驅疫祭	4 月	以茅草沾清水拍打臉部與身體，袚除病魔。	驅除病魔和祈求族人健康平安。
射耳祭	4-5 月	布農族全部落性的祭典，以射鹿耳象徵來年狩獵的豐碩。	象徵狩獵豐碩，以及薪火相傳、團結等義涵。
小米收割祭	6-7 月	小米已成熟，全面收割之祭儀。	將小米擬人化，感謝小米能豐收，並祈求族人平安
新年祭	8-9 月	在小米收成後的月圓之日舉行。	慶祝收成與舊歲更新，祈禱明年能豐收。
進倉祭	9-10 月	將收割曝曬完畢的小米收藏在固定的米倉裡。	用豬血塗抹在米倉的柱子，祈求來年豐收。
開墾祭	10-11 月	揭開地面農耕的祭典。	以夢兆的吉或兇，決定農耕的地點。
拋石祭	10-11 月	驅除開墾地惡神的儀式。	具有驅除惡靈之象徵。

（一）播種祭（Minpi nan）

1.儀式過程

　　早期布農族人以小米為主要糧食，播種是農作生計的開始，若播種時間不恰當，將會影響整年的農事以及小米的收穫；「播種祭」可說是一年的希望和祈禱，因此，族人特別重視農耕季節的儀式。

　　「播種祭」是布農族人最重要的歲時祭儀，也是台灣原住民族群最普遍的祭祀，「播種祭」主要以祈禱小米發育健全，杜絕害蟲以及豐收為目的。大約在十二至一月間，族人在小米田四周插立茅草代替祭壇，藉以祈禱上能賜予農作物的豐收；司祭者依照夢占來決定播種的日子；播種祭當天，將開墾的土地放火毀燒雜物就可以舉行「播種祭」，如果播種的小米能順利生長就表示有豐收的希望（圖 4-13）。

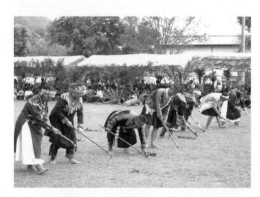

圖 4-13 布農族的「播種祭」（2005，郭美女）

　　儀式過程中，把樸樹的果實（labo）放在芳草葉上，然後播下小米種子，布農族人稱之「試播」，司祭者手拿兩根茅草，站立在試播小米的土地上，一面手持「lah lah」的祭器揮舞，一面口誦祭詞：「所有部落的財產均來我方！」，並祈禱農作物能豐收，男性族人為成圓圈唱「Pasibutbut」（祈禱小米豐收歌）。儀式中所使用的兩根茅筍，具有指涉小米能順利而豐盛生長的意涵，司祭者以祈禱詞向天神告知播種之事，並祈禱上蒼祝福今年所種植的小米等能豐收的願望；回家後再把小米種子灑到屋頂上去，整個儀式才算圓滿結束。

2.符號指涉

　　茅草和豬骨串成的法器「lah-lah」都是一種人類感官可感知的物理形式，具有肖像性符號的特色（圖 4-14）。在「播種祭」祭儀的過程中，茅草是同時擁有肖像性和象徵特性的符號，茅草的「意指」表現於祭壇的象徵指涉，而「lah lah」是肖像性和連帶指示性的符號，具有祈求神的祝福，小米生長豐盛的指涉性意涵。這些符號「意指」的作用是由布農族文化的慣例約定，也就是符號指涉和象徵的意義必須經由社會規約才能確立（表 4-15）。

圖 4-14　豬骨串成的法器（2005，郭美女）

表 4-15　布農族「播種祭」符號指涉分析

符號	意符	意指作用
影像	1.茅草：開展狀的植物。 2.lahlah：豬骨串成之祭器，會發出聲響。 3.是人類感官可感知的物理形式。	1.祭壇的象徵。 2.祈求神的祝福，小米生長豐盛，農作物豐收。
聲音	1.祭司口誦祭詞。 2.族人圍成圓圈，虔誠的向天神獻唱「祈禱小米豐收歌」。	1.向天神告知播種，祈求祝福，農作物豐收。 2.用歌聲祈求天神賜福、小米豐收。

（二）播種結束祭（Kadavus）

1.儀式過程

大約在新曆一月小米播種完成，族人在耕地慶祝播種完成並舉行祭儀，祈求天神不要懲罰播種期間違反禁忌者。播種期間的禁忌可以解除，第一天釀酒，第二天將花生、甘藷、香蕉、甘蔗等東西用布包好，下午帶往種植區作為祭品，並祝禱小米豐收。第二天清晨族人將烘焙的花生灑在室內，象徵著小米成熟後必定會有好的收穫，最後參與播種的族人一起吃花生、喝小米酒，五天後恢復正常生活。

2.符號指涉

「播種結束祭」所使用的花生、甘藷、香蕉、甘蔗，都是一種可敘述並表示意義的符號形式，但是它的「意指」作用則是按照布農族文化約定的規則，而不是一種因果規則的相聯繫，其「意符」和「意指」之間沒有必然的聯繫，符號依照習慣來解釋某件事，或由約定俗成的觀念連接，以表示出它的對象。在布農族人的認知中，花生、甘藷、香蕉、甘蔗具有小米生長順利、成熟豐收的象徵和指涉作用，也就是利用異於「因果聯繫」的約定方式來制定符號的指涉意涵（表 4-16）。

表 4-16　布農族「播種結束祭」符號指涉

符號	意符	意指作用
影像	1.花生：外形有曲線、外殼顏色深米色的雜糧植物。 2.甘藷：外形曲線肥胖，外皮顏色暗紅的雜糧植物。 3.香蕉：外形呈彎月型，外皮為黃色的水果。 4.甘蔗：外形長而直，有暗紫色的外皮。	花生、甘藷、香蕉、甘蔗，都是小米生長順利、成熟豐收的象徵物。

（三）封鋤祭（Tositosan）

1.儀式過程

「封鋤祭」布農語稱為 tositosan 或 alisyoasyoa，是布農族人在全部的播種工作結束後，對所使用農具舉行的一項祭典儀式。祭日當天，族人必須把開墾和播種時，使用過的鋤頭都收集起來，祭司以粟穗及小米酒作為祭拜之用；並領著準巫師們一起唱收穫之歌「maum bokna kanunum」，以感謝上天使一切農事都能順利完成。

2.符號指涉

布農族「封鋤祭」中的鋤頭、粟穗以及小米酒等「意符」都是屬於描述性的符號；在封鋤祭中「意符」和「意指」的關係，是建立在一個移轉的關係上，也就是一個東西表示另外一個東西；而粟穗和小米酒等符號具有酬謝上天之意涵的「任意性」關係，也因為布農族社會的文化慣例而顯露出來。

可見，「封鋤祭」是布農族人對自然現象和社會環境進行編碼的表現，其「意指」具有感謝天神使農事順利完成之意涵（表 4-17）。

表 4-17　布農族「封鋤祭」符號指涉分析

符號	意符	意指作用
影像	1.鋤頭：外形細長的深色木棒配上鐵做的鋤刀，為下田耕作的主要工具。 2.粟穗：金黃色成串的小米穀穗。 3.小米酒：乳白色液體狀的飲料。	1.將開墾、播種用過的鋤頭收起來，感謝天神使農事順利完成。 2.粟穗和酒作為祭拜之物，具有酬謝上天之意涵。
聲音	巫師和族人虔誠的向天神一起獻唱「收穫之歌」。	藉著歌聲的吟誦傳達出對神感謝之意。

（四）除草祭（Manatoh）

1.儀式過程

結束一年中最重要的播種小米祭之後，在三月的時候，族人就舉行小米的「除草祭」（Manatoh），祭典主要向小米告知即將著手除草，並祈求小米能順利、旺盛的成長。祭日當天，族人將竹子的一端劈開，夾住豬毛，插立在小米田的中央，並拔除兩、三棵雜草作為除草祭儀式的開始；此時祭司要大聲的頌禱：「粟啊！豬已長的這麼大了，妳也快快長大吧！結穀豐盛的時候，我們將屠殺此豬，作為感謝！」（田哲益，2002）。

在「除草祭」儀式結束後的打陀螺，是布農族人男子農閒的娛樂，族人打陀螺的主要用意在於祈望小米能像陀螺一樣快速的成長，打完陀螺之後，必須將陀螺收置在穀倉並以酒撒祭。此外，必須宰殺公雞來宴請幫忙拔草的族人；雞頭必須由主祭者食用才有助於小米成長。

2.符號指涉

符號是一個包含兩方面的實體，符號所「意指」的並不只是其基本功能而已，在「除草祭」的祭儀中，豬毛、陀螺、公雞，除了具有肖像性符號的基本意符表現外，透過此「意符」的承載，使得「意指」具有指涉作用。例如：雞頭，是一個肖像性符號，其「意指」具有小米快快成長的指涉意涵；豬毛也是肖像性符號，其「意指」是作為上天貢品「豬隻」的象徵。在此祭儀中「意指」與「意符」的關係，是布農族社會文化中的規定和制約，族人能在「意指」的規定範圍內，作出某種相應的表現，進而與「意符」產生相應的聯絡並對進行編碼（表 4-18）。

表 4-18　布農族「除草祭」符號指涉分析

符號	意符	意指作用
影像	1.竹子：外形瘦長，約 7-8 吋高。 2.豬毛：短而黑的毛髮。 3.公雞：被宰的公雞，雞冠紅而大，羽毛顏色五彩豐而茂密。 4.雞頭：雞頭朝向主祭者祭典完畢被食用。	1.簡單祭壇的象徵。 2.以豬隻作為上天的貢品，祈求小米能生長結穗豐碩，企圖作用強烈。 3.宰殺公雞宴客，表示對幫忙除草族人的感謝。 4.主祭者食用雞頭，具有小米快快成長的指涉意涵。
姿態	男性族人雙手放在背後腰際穿叉圍成圓圈，唱「祈禱小米豐收歌」。	藉著歌謠之吟唱取悅天神，祈求小米能豐收。

聲音	打陀螺：以木頭自製的大型陀螺，族人用構樹的樹皮纏繞在陀螺上，並快速抽離使其旋轉，發出嗡嗡的聲音。	指涉小米能如同陀螺一樣快速長大。

（五）驅疫祭（Iapaspasan）

1.儀式過程

「驅疫祭」又稱「祓除祭」，此種定期祭期是以家族為單位的祭日，其目的在於將一切疾病、不幸和惡運全部驅逐。布農族人堅信「萬物有靈論」的觀念，認為太陽的強弱會影響人類生命的各種能力，同時也會增強惡靈的力量；因此，約在六、七月除草過後，當太陽變大、變熱時，惡靈的能力也增大並帶來疾病，所以當月要舉行全部落的驅除惡靈和疾病，以保佑家人平安健康的祭儀。

通常布農族人在 Talapal（夏季初）來臨，第一個月缺的月份，必須選定一天作為驅逐惡靈的日子。當天全家人必需離開住屋，由家族長老用一大把的 Kaitalin（山莓草）浸在瓢裡，並沾葫蘆瓢內的清水（水必須是流動的瀑布或河流水），此時一面將水灑在住屋周圍，一面吟誦祝禱詞；接著全家人以 Kaitalin 沾水向著自己的眼睛、全身拍打，並口誦曰：「諸病退去，砂眼退去！」等咒語，並將 Kaitalin 丟向深谷遠處，結束祝禱儀式後，喝小米酒、唱歌，連續五天才結束（衛惠林等，1965，頁 196）。

2.符號指涉

在「驅疫祭」儀式當中，Kaitalin 和流動瀑布的水或河水都是一種類似描述性的符號；而這些「意符」的內涵作用（意指）則是具有某種力量的象徵；在「驅疫祭」活動裡，Kaitalin 和水的物質構成了符號的「意符」和「意指」，而符號「意指」的神靈「任意性」關係就因為布農族社會的文化慣例而顯露出來，即「驅疫祭」中的符號「意指」，具有驅除惡靈、疾病、保佑家人平安健康的象徵作用和企圖功能（表 4-19）。

表 4-19　布農族「驅疫祭」符號指涉分析

符號	意符	意指作用
影像	1.Kaitalin：山莓草綠色植物沾。 2.水：瀑布或河流的清水。	Kaitalin 沾水撒在住屋周圍和全身，具有驅除惡靈、疾病、保佑家人平安健康的象徵作用和企圖功能。
聲音	祭司唸祝禱詞，眾人唱「治病驅邪之歌」以驅除邪靈。	傳達出命令惡靈立刻離開的意涵。

（六）射耳祭（Malahodaigian）

1.儀式過程

布農族在四月到五月間，除草之後必須舉行「射耳祭」，又稱「打耳祭」（圖 4-15），「射耳祭」是全聚落的重要儀式活動；儀式進行中允許其他社群能力強者（Mamagan）參與，這也是布農族人對 Hanido 力量崇拜心裡的表現。

　　對布農族的男人們來說，狩獵不但是部落生存的命脈，也代表個人的能力，只要狩獵本領高人一等，就會被當成英雄看待；而鹿及山豬是布農族英雄獵取的最高榮譽目標，能獵到山鹿的人就被視為大英雄。因此，在祭典活動中的射箭項目，就以鹿耳及山豬耳為靶標，並逐漸演變成布農族人「射耳祭」的基礎。「射耳祭」的儀式活動由祭典的引導者（Lissiganan-lus-an）於一個月前宣佈舉行的地點及日期，部落的男人會集體前往獵場狩獵，並準備祭儀所需要的獸肉和鹿耳；「射耳祭」儀式只限男性族人參加，女子禁止到祭祀場所，必須留在家中準備釀酒（kadavus）以迎接獵鹿英雄歸來（田哲益，2002）。

　　儀式當天，全社中所有的火種必須熄掉，並在當天儀式中再重新點燃；擔任點火職物的人必須是該年打獵成績最豐碩者，族人相信打獵成績的好壞取決於個人 Hanido 力量之強弱，所以把最重要的點火工作交給打獵成績最好者來執行（圖 4-16）。另一方面，也希望經由儀式的舉行，被殺動物的 Hanido 能招來同類幫助族人狩獵的豐富。

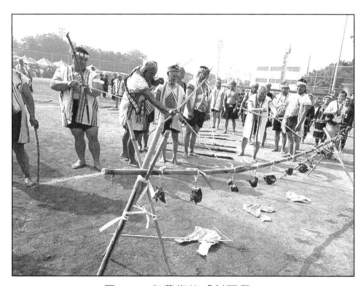

圖 4-15　布農族的「射耳祭」

（圖片來源：http://matthew.onadsl.net/myphoto/93bunun/2005）

　　祭典開始時族人必須先將鹿、山豬等獵物的下巴骨垂掛起來（圖 4-17），再請村裡的長老來祭拜祈禱能年年豐收；族人並圍著獵物唱「獵獲凱旋歌」以歌聲描述在獵場和打獵之情景；接著男性族人雙手放在背後圍成圓圈，以逆時鐘方向繞行，吟唱「祈禱小米豐收歌」；最後唱「報戰功」，各自以誇大的口吻敘述狩獵的英勇事績。

　　在台東縣延平鄉武陵部落，祈禱結束後會安排長老對孩童「吹耳朵」驅邪之習俗（圖 4-18），最後是小男孩弓箭射耳的儀式，全社的男人教導孩子用弓箭射山鹿和山羌的耳朵，主要目的希望孩子日後也能成為狩獵的神射手。





一般而言，祭典儀式往往是由聚落的 Lisigadan lus-an（公巫）先舉行後，再由各家負責儀式者個別舉行；在布農族傳統的習俗，通常以當年獵獲最多的勇士家門前做為慶祝的場所。「射耳祭」雖是祈求打獵豐收的儀式，也是聚落每年確定其成員及其領域的重要儀式；但在布農族人的移民區，例如：花蓮、台東、高雄等縣，因聚落未成型而沒有領導歲時祭儀的 Lisigadan lus-an，射耳祭往往以家為中心來舉行，於是祈求打獵豐收的指涉和內涵意義，便超過聚落之界定意義（霍斯陸曼‧伐弋，1997）。

圖 4-16 布農族點火儀式
（圖片來源：台東縣延平鄉公所）

圖 4-17 布農族人祭祀獸骨（2005，郭美女）

142

圖 4-18　長老為小孩吹耳祈福（2005，郭美女）

2.符號指涉

在「射耳祭」的祭儀中，火、獸骨、鹿、山豬耳朵等，都是屬於肖像性的符號，其意義來自於它本身的類似性，但是在祭儀傳達的過程中，這些「意符」的「意指」作用又具有象徵符號的特色。例如：火種代表力量的象徵，獸骨具有祈福避邪之意涵；鹿、山豬耳朵是射擊的標的，代表高超的打獵技術。

「射耳祭」是全氏族的宗教祭儀活動，也是社會、教育、經濟、政治活動的節日，該祭典除了以射鹿耳來象徵狩獵的豐碩，藉以傳達出感謝狩獵的豐碩與人身安全之企圖功能外，其指涉作用在於對外表示能射取敵首，對內表示對氏族之間的友愛。「射耳祭」可說是布農族人薪火相傳、教育、競技、團結等意涵的重要象徵，更是確立個體生命價值，獲得族人認同的最佳方式（表 4-20）。

表 4-20　布農族「射耳祭」符號指涉分析

符號	意符	意指作用
影像	1.火：重新點燃火種。 2.獸骨：將狩獵的動物下巴骨頭串成一串掛起來。 3.鹿、山豬耳朵：把鹿、山豬的耳朵掛在祭場的木架上，讓全村的男孩輪流用弓箭射。	1.火種代表力量的象徵，具有狩獵豐碩的企圖功能。 2.獸骨具有祈福避邪之意。 3.代表打獵技術的高超優秀，象徵將打獵的精神及技藝傳承下去。
姿態	1.吹耳朵：長老替小孩吹耳朵。 2.射鹿耳：長老協助男童射擊獵物。	1.具有驅除惡疾之意涵。 2.期盼小孩長大能成為好的獵人。
聲音	1.唱「獵獲凱旋歌」：族人圍著獵物以歌聲描述在獵場和打獵之情景。 2.「祈禱小米豐收歌」：男性族人雙手放在背後圍成圓圈，以逆時鐘方向繞行。 3.族人唱報戰功：敘述狩獵的事績。	1.藉著歌聲傳達出對獵獲豐富的期盼和願望。 2.藉「祈禱小米豐收歌」取悅天神，祈求小米豐收。 3.藉「報戰功」以.彰顯自己的能力以提高社會地位。

（七）小米收割祭（Mi nsal ala）

1.儀式過程

舉行「小米收割祭」時，必須摘取五、六穗的小米穗，分別插在屋內穀倉的左右側和屋前的牆上，祭司搖動豬骨串成的祭器 lah lah，同時唸詞感謝祖先恩賜豐收：「願粟實增多，別人的粟實齊來我方，現用豬肩胛骨、頸骨、兩耳、右蹄趾祭汝」；並用削尖的竹子，從豬的胸部刺穿，一面唸詞：「現在穿豬，以饗祖先和粟，請到我家吃豬肉！」（衛惠林等 1965，頁 197），布農族人相信小米聽到豬的叫聲，會來到自己的小米田享用豬肉。祭典完畢後，族人取出所釀的小米酒一起暢飲聯歡，並殺豬提供全村人分食，表示慶祝小米收成順利。

族人必須嚴格遵守「小米收割祭」的禁忌，包括：主祭者在祭儀前十天要遵守祖傳的禁忌，到第五天全部落的人一律始遵守禁忌，以取悅上天能保護小米收割順利完成。未曾犯禁忌者才可參加祭拜，收割中不可單獨的離開，如因大小便必須離開時，其他人必須停止工作，諸如：打噴嚏、放屁都是要注意的禁忌。

2.符號指涉

「小米收割祭」的祭儀並沒有向神祈求或感恩，而是把小米擬人化直接向小米禱告。儀式所使用的法器（lah lah）、豬隻都是具有指示性的肖像性符號。祭司搖動由豬的肩甲骨串成之法器（lah lah）而產生的聲音，以及用削尖的竹子，從豬的胸部刺穿所發出的聲音；這樣的聲音都是動作的結果，卻是具有指示性意義的，即小米聽到豬的叫聲，會來到小米田享用豬肉；這種聲音的「意指」作用就如同 Peirce（1960）所說的指示性符號一樣，其符號和指涉對象間是由因果關係來建立的（表 4-21）。

表 4-21　布農族「小米收割祭」符號指涉分析

符號	意符	意指作用
影像	1.法器 lah lah：豬肩甲骨串成的法器。 2.豬隻：黑色的山豬。 3.竹子：竹子一端削成尖細狀。	1.感謝祖先恩賜豐收。 2.祭拜小米的祭品。 3.竹子代表聖潔。
姿態＋聲音	用削尖的竹子，從豬的胸部刺穿，使豬隻發出叫聲。	小米聽到豬的叫聲，會到田中去享用豬肉。

（八）新年祭（Minkamisan）

1.儀式過程

「新年祭」在八至九月小米收割完畢後舉行，是族人祝賀小米豐收、除舊佈新以及祭拜祖先的祭典。通常「新年祭」在小米收割後的月圓之日舉行，族人必須用傳統的陶鍋煮新的小米，製作麻糬和釀造小米酒作為祭祀之用，，這一天所有的族人必須盛裝打扮慶祝，祭拜祖先和頭骨架，並且合唱 mankaire（正月之歌）以迎接新年的來臨，家家戶戶並鳴槍藉以驅除惡靈。

2.符號指涉

「新年祭」所使用的麻糬和小米酒，基本上是具有象徵性的肖像性符號，這些象徵符號與事實並無任何的相像或直接關係，它和指涉物之間也不相似亦無直接的關係；而是建立在布農族特定的環境或社會中的文化約定，以及族人的共同認同才能產生意義。

布農族人用麻糬、小米酒作為祭品，其「意指」的象徵作用在於感謝祖先恩賜豐收。「新年祭」的鳴槍行為是藉由一實際的連結物體，來判定此一連結物體與其主體間關係的符號；「槍」本身是一個肖像性的「意符」，「槍聲」則是一種指示性符號具有「意指」作用，物體本身或與物體的實質關聯，必須依賴符號與釋意間的「因果」關連，這種「意符」與其「意指」指涉的對象是建立在「因和果」的關係，也就是先有鳴槍動作的「因」而產生「槍聲」的「果」作為驅除惡靈的指涉，具有強烈的企圖功能和作用（表 4-22）。

表 4-22　布農族「新年祭」符號指涉分析

符號	意符	意指作用
影像	1.麻糬、小米酒。 2.槍聲。	1.祭拜小米的祭品，具有感謝祖先恩賜豐收的象徵。 2.槍聲具有驅除惡靈的企圖功能和指示作用。

（九）小米進倉祭（Ani azaan）

1.儀式過程

布農族的「小米進倉祭」又稱為「入倉祭」、「收倉祭」或「貯藏祭」，祭典當天要殺豬，並使用收割時的法器 lah-lah 在新粟上來回揮動作祭，以祈求農作物能夠年年豐收（圖 4-19）。

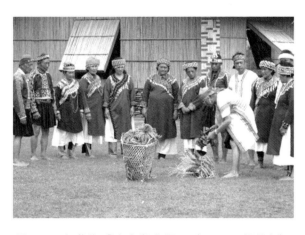

圖 4-19 布農族「小米進倉祭」（2005，郭美女）

「小米進倉祭」是把今年新收成的小米收藏於固定的糧倉內，通常在小米收割完畢一個月後舉行，在祭神儀式後，必須預留大約三十至五十把完整無缺的小米，作為明年小米播種的種子。結束祭儀後把祭器、農具都放在竹籃內並置於穀倉隱密處；將收成的小米堆積在米倉內，米倉的柱子必須用豬血塗抹，以祈求來年豐收。在此祭期中族人不可吃甜的食物，例如：糖、蜂蜜等，為的是避免吃甜食而使得食慾大開，糧食會加速用盡。

2.符號指涉

「小米進倉祭」所使用的祭器 lah lah 是帶有指示性的肖像性符號，此符號幾乎是一種「直接」的感知，而指示性符號必須藉由實際的連結物體，來判定此連結物體與主體間關係的符號，也就是由符號所要表達的對象做直接聯繫。

祭典中使用的豬血是屬於肖像性的象徵符號，其「意指」作用必須依照族人的習慣或約定俗成慣例，將主體（族人）的企圖和願望加以對象化，作為自然與超自然世界之溝通，因此，祭器 lah lah 和豬血，對布農族人而言，都是具有祈求農作物豐收的指涉和企圖功能的符號行為表現（表 4-23）。

表 4-23　布農族「進倉祭」符號指涉分析

符號	意符	意指作用
影像	1.法器 lah lah：豬骨串成的祭器。 2.豬血：塗抹在倉柱子上的豬血。	法器 lah lah 和豬血，具有祈求農作物豐收的指涉。

（十）開墾祭（Babilawan）

1.儀式過程

「開墾祭」是揭開土地耕作的一個重要祭典儀式，布農族在新的年度舉行「開墾祭」；家中男丁必須尋找新地作為開墾之用，並以當夜夢兆的吉或凶，作為今年耕地的決定（圖 4-20）。若所作的夢兆是好夢，則可斷定此地會為今年帶來豐收，可以準備開墾播種等事宜。若為惡夢就必須放棄該地另外尋找其他的土地。因此，在「開墾祭」期間必須注意家族成員的夢兆，作為土地開墾和小米播種的指示。

祭儀當天主祭者和成年男子，攜帶佩刀、盛酒的葫蘆、山豬毛、地瓜和點火器一同前往新耕地，並在空地上起火烤地瓜，昇起的煙必須直上青天，藉以告知族人和天神此地已開墾；並將烤熟的地瓜在樹枝底下作為 Hanido 的供品。另外，用藤類將山豬毛綁於樹枝上，象徵將來小米能長得像山豬般的粗壯；在台東縣武陵地區部落則使用無患子的樹皮插在竹子上，並在樹枝周圍撒酒作祭，祈望「善靈」能夠對農作物有所幫助。此外，在開墾時期中有許多禁忌，例如：不能吃甜食，在行走途中不能看到蛇皮等；由於一年收穫的成敗在於該土地的生產，所以布農族人都十分小心謹慎的遵守各項禁忌。

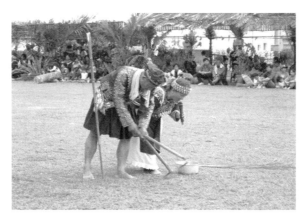

圖 4-20　布農族「開墾祭」（2005，郭美女）

2.符號指涉

　　以符號的觀點來看，夢兆本身是一個指示性符號，具有「意指」功能和作用，吉夢「意指」著耕地可以順利進行，若為凶夢就必須取消另尋新地。布農族人的夢兆，是建立在判斷、推斷的指示性符號，其符號表現雖然無法直接感知，但具有前後的關係；而夢兆所指涉的「意指」是根據布農社會習俗的文化約定，族人們根據此慣例進行「意指」的聯繫和判斷。

　　「開墾祭」中所使用到的「山豬毛」是一個肖像性帶有指示和象徵性的符號，由於「山豬毛」本身是個肖像性符號；其指示性主要在於符號與其指涉的對象是建立在「部分和整體」的關係上，因此「山豬毛」具有指涉著「山豬」的作用，其象徵性則是在於小米能長得像山豬般的粗壯。

　　「無患子」是具有指示性的肖像性符號，希望「善靈」能對農作物的生長和收穫量有所幫助。族人在空地上升火烤地瓜，煙是火燃燒之後而成為火的「意指」；因此，我們可以很明白的看出，在「煙與火」的因果關係中，是以實物的信號來指示另一種東西，指示性符號由因果關係轉變為「意指」的功能，可說是一種人為的結果；其「意指」作用在於告知族人此地已被開墾，具有明顯的指涉意涵。而地瓜這個「意符」除了肖像性和具有食用性之基本功能外，也是供俸 Hanido 的象徵物。「開墾祭」中符號所指涉的「意指」是根據社會文化慣例，布農族人正是根據此聯繫規律進行「意指」聯繫的約定（表 4-24）。

表 4-24　布農族「開墾祭」符號指涉分析

符號	意符	意指作用
影像	1.夢兆。 2.山豬毛：將一大搓山豬毛綁於樹枝上。 3.無患子：一片無患子的樹皮，插在竹子上。 4.地瓜：在空地上升火烤地瓜。	1.夢兆的吉、凶，作為決定耕地的依據。 2.「山豬毛」具有指涉「山豬」之作用，並象徵小米能長得像山豬般的粗壯肥大。 3.希望「善靈」能對農作物有所幫助。 4.昇起的煙具有指涉作用告知族人此地已開墾，直上青天的煙，表示大吉。

（十一）拋石祭（Pasinapan）

1.儀式過程

在卡社群和卓社群中，「拋石祭」稱為 pasinapan 或 iskalivan，是驅除開墾地之惡神的一項儀式。「拋石祭」必須在整地月時舉行，當天全村社的男子要到新開墾的土地，分組相互投擲石頭或土塊，被擲中石塊而仍然奮鬥到底的男子，就被族人公認為英勇的勇士。

2.符號指涉

「拋石祭」所使用的「石頭」是一種具有象徵性的肖像性符號，而其符號本身是肖像性的；在「拋石祭」的傳達過程中，透過「意符」的承載和族人文化約定，「石頭」這個「意符」成為開墾地惡神之象徵，向天空拋擲「石頭」，傳達出其「意指」的指涉作用，主要在驅除惡靈以免搞亂耕作，具有驅除惡神之強烈企圖功能；而男子到新開墾相互擲「石頭」，由於姿態語言的加入，使得被「石頭」擲中仍勇敢奮戰的男子，就成為族人勇士的象徵（表 4-25）。

表 4-25　布農族「拋石祭」符號指涉分析

符號	意符	意指作用
影像	石頭：開墾土地 的石塊，具有象徵性的肖像性符號。	石頭象徵開墾地的惡神，向天空拋石頭，具有驅除惡神之指涉作用和企圖功能。
姿態	拋擲石頭或土塊：男子到新開墾相互擲石頭。	被石塊擲中仍奮鬥到底的男子，是勇士的象徵。

透過本節分析，可以發現在布農族的傳統祭儀當中，充滿著「非常態性」的現象，從言語、動作、祭詞、咒語、音樂、法器、食物、服飾、祭儀的場所，以及各種聽得到聲音等等，都以一種異於平常的形式和方法來呈現；由於它們的「非常態性」及「特殊性」，使得祭儀存在著不同層次的符號系統特色，這些特色包括：

（1）祭儀是社會文化環境所賦予儀式意義的外在符號系統。

（2）祭儀是儀式本身的內在符號系統。

（3）傳統祭儀是「藝術現象」的外在符號系統。

布農族傳統祭儀這些不同層次的符號系統，以及「非常態性」的特殊化現象，相對於日常的行為有著明顯的「區別」，而這種「區別」是以過程來呈現的；就「符號」而言，它不僅造成了不同意義的開始，也形成另一個意義和訊息指涉。

綜觀本章分析和探討，可以發現對布農族人而言，傳統祭儀不但是唯物的活動也是唯心的精神表現，不論是那一類的傳統祭儀，其目的都是透過儀式執行者和音樂的符號內涵指涉力量，來克服土地以及作物等其他相關的困難，以祈求獲得豐收；無論從一、「符號學」的觀點，二、「傳達」理論的角度，以及三、「文化」特質的觀點

來看，布農人正是透過傳統祭儀和生命儀禮儀式的傳達和實踐，使族人能持續保持其傳統的文化和生活秩序。

1、　從「符號學」的觀點：布農族的祭儀是一種符號行為，它本身就是一個「系統」，文化本文就是符碼化的關係，它的形式與結構有著特定的傳達功能與象徵性的意涵。將布農族的音樂和文化現象轉換為符號現象，不但能了解布農族傳統祭儀如何符號化以及文化所呈現的特殊意涵；也印證了 Peirce（1960）所強調的，每一類符號與客體之間或與指涉之間有著不同的關係。

2、　以「傳達」理論的角度：布農族傳統祭儀和音樂是構成布農族文化的主體，也是布農族溝通上的外顯符號，是由許多具體的符號行為，按照特定的「語法」結構組合而成的；不但是符號解釋者所處社會或共同體的規範，更是傳達過程中必不可少的訊息載體和重要媒介。祭儀夾帶著「意指」所指涉的精神力量，同時也作為族人社會組織與制度的重要樞紐；它不但體現布農族文化生活與秩序，也隱含了布農族傳統生活方式的特殊性，其傳達與儲存的訊息具有兩個特質：

（1）　季節耕作的象徵

　　　　布農族的歲時祭儀依著季節變化、氣候、地理與適合栽種作物之種類，而有不同的儀式行為表現，具有傳達出季節耕作的象徵和布農族人生活與秩序的指涉意涵。

（2）　社會群體的規範

　　　　傳統祭儀對於社會群體的性質以及族群生活的規則，具有維持和約束的規範作用。布農族人正是在「嬰兒祭」、「小孩成長禮」、「播種祭」、「射耳祭」、「開墾祭」等祭儀活動和音樂的表現，使用具體符號或擬人化的象徵符號，透過祭儀和音樂的「意指」作用，對自然現象、社會環境進行編碼，並把主體的意志、企圖和願望加以對象化，以便與上天、超自然界做傳達和溝通。

3、從「文化」特質的觀點：布農族人從「開墾祭」到小米收割的「小米進倉祭」，一整年都在祭典儀式和歌謠中渡過；傳統祭儀不但是布農人宗教信仰的核心與重要支柱，布農族人更藉著儀式行為中的符號指涉和象徵過程，發展出一個深具特色，並屬於自己的社會制度和生活系統：

（1）　共享社會的表現

　　　　布農族的傳統祭儀除了葬禮以外，都以酒宴做為儀式行為的結束；在酒宴中，所有聚落成員都可以參加，客人可以盡取所需，而主人必需提供足夠的食物以滿足所有人，它所依賴的是集團的成員身分，而不是人與人的個人關係；這正是共享（sharing）社會關係的最佳表現，而共享不僅是成就布農族人集體福利的重要因素，也造就布農社會牢不可破的家族凝聚力，以及守法自愛的傳統精神特質。

（2） 具有促進民族凝聚力之功能

布農族對於「人」的觀念與 Hanido 信仰息息相關，一切祭儀、禁忌、神話，都是布農族社會的原動力，布農族人一方面信仰天（Liska dihanin），一方面又信仰鬼神（Liska hanito）；在布農人祈求「天」和「祖靈」賜福、豐收的傳統祭儀行為表現中，這一超自然存在的範疇，不僅有其特殊的宗教與文化「意指」的指涉，更具有促進民族凝聚力之功能。

（3） 合法化父系氏族的支配性

布農族的傳統祭儀和生命禮俗，是利用符號系統藉以表達族人內心感情與祈望的儀式行為；在符號象徵機制的表現中，祭典儀式行為本身具有多層象徵的意涵與指涉作用，它不僅合法化了父系氏族的支配性，也肯定男性、群體、秩序以及父系氏族等象徵上的可交換性。

（4） 族群自我辨識與認同的象徵

布農族人各項傳統祭儀的儀式行為，都以狩獵、小米的豐收以及整個族群之福祉為目的；傳統祭儀是布農族賴以維繫族人情感、傳遞文化的重要活動依據，祭儀除了提供有關部落和家族的力量與財產的訊息，並把社會的信仰、宇宙觀、道德價值形式化和制度化，進而促使各族群部社團結一致；由此也顯示出布農族傳統祭儀和音樂所傳達的訊息，是有關族人的文化、宗教和社會生活的狀況，不僅是規範布農族人行為的基本動力，更是族群自我辨識與認同的重要形式和象徵性行為。

進入現代社會之後，布農族相關的傳統祭儀仍被刻意的維持下來，並持續舉行成為布農族之重要表徵活動；雖然許多社會傳統的功能已被取代，其中組成元素或許有所改變，但是只要儀式的符號系統依然維持，傳統祭儀和音樂依然是布農族人賴以維繫情感、傳遞文化的重要依據。

第五章　布農族音樂語言的符號表現與解析

「符號學」是一套概括性的「符號」發展，「符號」不但是一種工具和媒介，更是人類認知活動的手段和途徑；雖然「符號」可以是文字、影像、聲音、氣味、行為或物體的形式，但唯有賦予意義才能成為「符號」。

以「符號學」的觀點而言，音樂是一種人類的符號活動，它如同科學、語言、歷史、宗教以及神話等活動一樣，是人類心智掌握、詮釋存在的方式之一；自音樂的起源到發展的過程中，音樂不僅是情感表現的符號，也是思想表達的「語言」。美國評論家 Oscar Thompson（1887-1945）主張音樂本身就是一種傳達的「語言」，它足以表現和傳達一切意念，不僅可以指涉本身以外的事物，並能有效地被運用在人類傳達的活動中。（鄧昌國，1991，頁 12）。可見音樂是一種符碼化的聲音語言，音樂的傳達就是一種秩序性的聲音符號活動。

人類是社會互動的產物，而音樂是一個自我實踐的建構過程，音樂不能被視為獨立於社會環境的聲音模式；它不僅是人類溝通上的外顯符號，可引發與刺激所有參與者的情感，音樂更是直接影響與反應出人們的社會文化生活的符號象徵。在社會環境中，人類運用音樂符號來構築音樂以及構思文化模式，更透過音樂的「外延」和「內涵」作用，分別探究音樂符號的指涉、傳達功能以及審美感應。雖然在已擁有發達語言的社會共同體中，音樂的傳達功能或許不被人們所注意，但在絕大多數處於前文字階段的原住民族社會中，音樂的傳達卻是生活中重要的工具和手段；在一個族群中，必須瞭解其音樂語言中「意符」、「意指」的表現和指涉作用，才能瞭解音樂背後所欲傳達的意念。

在布農族的社會中，音樂和祭儀行為是組成布農族文化的主體；在祭儀的活動中，任何一種聲音、動作、行為模式都蘊含著族人共同的意涵，其所使用的符號以及音樂所傳達的「意指」作用，都是布農族文化制約下的結果；尤其祭儀歌謠音樂更是依附在文化習俗和宗教信仰的一種符號表現行為。因此，布農族傳統祭典儀式和音樂不僅是一種傳達行為，更是由具體的符號行為按照特定的「語法」結構所組合而成的符號載體。我們可以說布農族音樂是符號運用的系統化表現，是藉由外顯的形式，傳遞出其內在的意義，並且在「符號」與象徵的過程中，成為人與超自然溝通的媒介；這種符號形式的語言不但可以被組合、組織、擴大以及表現，並能傳遞出無窮盡的文化和情感訊息，進而直接影響與反映出布農族的社會生活。

布農族音樂帶有獨特的文化語言和藝術性，如果要加以閱讀和探討聲音如何使轉變成傳達的訊息，音樂如何符號化以及布農族音樂語言所呈現的「內涵」指涉；除了

對可觀察符號現象之解釋和理解之外，更重要的是聆聽主體對其潛在意義系統的掌握。利用「符號學」對於布農族群文化音樂的分析，乃在探討語言和音樂之關係，音樂如何變成象徵的概念，以及所傳達的社會文化意涵和功能。因此，音樂文本所形成的語言，可運用 Saussure 的「表義二軸」論述來進行解析，並透過「符號學」符號的「外延」和「內涵」作用，來探究布農族音樂語言的符號表現和指涉，將有助於布農族音樂和文化之理解。

本章分為五節做探討：第一節 語言和音樂的符號關係；第二節 布農族音樂的形式和特色；第三節 布農族音樂和符號表現；第四節 布農族音樂的符碼解析。

第一節　語言和音樂的符號關係

從巴洛克時代到二十世紀的現代美學觀點，音樂被認為是一種藝術，音樂也是一種語言。人們時常把語言和音樂相提並論，盧梭曾以古希臘音樂和現代美國印地安人原始文化做研究和考察，驗證了語言和音樂有著共同的起源（王次炤，1997）；精神分析學家也是音樂家的 Anton Ehrenzweig 贊同盧梭的論點，他在《藝術性視聽的精神分析》（*The Psychoanalysis of Artistic Vision and Hearing*）中認為盧梭的推測相當合理，強調語言和音樂是同源於一種說唱兼備的原始語言，這種原始語言再逐漸分裂為以母音和子音作為主導的發音；此後，語言成為一種表現理性、傳達思維的工具，而音樂則變成傳達心靈的象徵語言（Ehrenzweig, 1975, p.164-5）。由盧梭和 Ehrenzweig 的論點中，可以發現語言是由傳達日常生活的訊息和需要，逐漸發展成為複雜思想的一種文化表現，語言不但是透過人類的努力而產生的一種「文化」現象，更是人類之間可以溝通、傳達，以及個人可以擁有一種的能力。

德國哲學家 Karl Stumpf 提出另一個觀點，認為音樂起源於人類作為傳達訊息的呼喚聲，這種原始的呼喚聲還沒有發展到分節語言的程度，是前語言的一種傳達形式；就如同從不同的語言表現，可以判別出不同的種族，或從具有明顯特徵的音樂習俗，能斷定民族之間的種族關係一樣（王次炤，1997）。從 Stumpf 的主張中，我們可以發現另一個論點：如果把前語言的聲音訊息視為音樂的雛形，那麼就不是音樂起源於語言，反倒是語言來自於音樂；如此可以引申出音樂是一種語言，而語言又是音樂的變形，音樂和語言符號之間不但有著共同的根源和材料特質，兩者更是從原始的傳達系統中發展出來的符號，彼此有密切的相關性。

音樂與語言是人類文化史上的兩大成就，二者之間必定存在著一些相似性，尤其是從音樂的語言特性和語言中的音樂性，更能證明音樂與語言間的緊密關係。然而，音樂藝術作為一種語言，其存在的方式與作為語言的意義，和可說可寫的「語文語言」有著實質上的差異，誠如 Claude Levi-Strauss 所言：「音樂是一種語言，我們藉著它把

訊息複雜化；這些訊息能夠被許多人所了解，但卻只有少數人能夠傳送；在所有語言中，只有音樂能夠把既可理解卻又無法翻譯的矛盾性質統合起來。」(Leach, 1976/1990, p.90)。可見，語言具有明確具體意義的特性，音樂則具有其獨特的指涉意涵和功能性，二者在結構組成要素以及指涉作用上，都有著極大的差異性。

歷來的學者（Eco, 1991; Peirce, 1991; Saussure, 1997; Tarasti, 2002）從哲學、美學以及人類學社會功能與文化脈絡的角度，來剖析音樂的意義與內涵；而當代美學更是受到「符號學」以及語言哲學的影響，也嘗試以語言學（Linguistics）作為研究的模式，探討音樂作為一種語言的意義與價值，其中以研究音樂語言意義的音樂符號學成果最為顯著。

本節透過文獻資料的整理和分析，以「符號學」的觀點將音樂視為一種語言符號，是一種人類的符號活動，來探究語言與音樂意義之間的關係，並進一步說明語言與音樂之間的差異關係，藉以了解音樂作為一種語言符號，如何轉化其經驗並傳達出指涉的意涵。

一、語言和音樂符號表現之相關性

人類活動藉由語言的點化萬物，萬物透過語言的仲介，向人類展示其意念。語言活動是人類普遍的生活現象，長期以來，往往以不同的觀點被提出來討論，甚至被視為是人類最本質的（essential）表現。

Saussure(1997)把人類的語言行為視為是人類最基本、最重要的傳達活動來研究，認為觀念和傳達是每個語言符號不可分割的組成；唯有運用觀念和聲音的表現來傳達，才能稱為「語言符號」（linguistic sign）。Saussure 在《普通語言學教程》（Cours de Linguistique générale）中曾提到，離開了語言，我們的思想就只是一團雜亂無章的東西，……有了它，思維就像一條薄薄的面紗，沒有預先制定的觀點，在語言現象之前，一切都是含糊不清的，但透過它我們可以看見事物（Cassirer, 1946/1990）。可見語言是一種千變萬化的符號系統，更是由符號所組成一套共有系統的運用和表現，這樣的符號系統有其特定的結構和規則，並具有被使用者所感知和接受的功能，如此才能使人們在社會的活動產生交流。

Saussure 所強調的「語言」是具有邏輯性的系統，是由一套規則所支配的意向行為；而在史前文化中，音樂也發揮著如同「語言」一樣的作用，人類的精神活動，主要是靠我們今天稱之為「音樂」的東西而展開的。從某種意義上可以說一切音樂都是「語言」，但它們只是特定意義上的「語言」，是一種直覺符號的「語言」，並不是文字符號的「語言」，假如不了解這些直覺符號的系統和規則，就無法明白其符號的意涵和指涉。

（一）「語言」是由符號所建構的傳達系統

對於語言哲學家 Wilhelm von Humboldt 而言，語言除了是傳達的工具，更是人類建構自我與社會文化的仲介，藉此人類意識到自己將社會從自我中分離出來，並在各主體間加以內在化（Humboldt, 1936, p.14）。Saussure 繼承了 Humboldt 的論點，進一步將語言現象看成一個有規律的系統，是表現觀念的符號系統（systeme de signes），並在這系統性上建立一個符合科學的思考體系（Saussure, 1997）。在 Saussure 的「符號學」中，他將這系統放在社會的範疇中，而非在主體的精神活動上，因而語言擁有與社會類似的結構；由 Saussure 的觀點可知，在社會文化中，「語言」之所以能被運用和表現，主要來自於不同文化制約所賦予的意涵；人類對語言符號的運用和解釋，必須通過一個具體的人才能實現，另一方面，人必須受到社會規範以及語言系統規則體系的制約，不能有濫用符號的自由。

基本上，人類「語言」的傳達，在一定程度上也塑造出文化的面貌，而文化的方式更影響、制約著「語言」的表現。例如，對於研究音樂系統的符號學者而言，音樂「言語」就是一切音樂的事件和表現；符號學者的任務就是建立起區分和規約的系統，並對文化成員的傳達和運用能具有實質上的意義。對布農族人而言，訊息的交換可透過許多不同管道，例如：眼神、聲音、氣味、表情和觸感等，但其中最重要的仍是「語言」的溝通；「語言」在某種意義上是布農族人智力活動的根本，也是族人最主要的嚮導，透過「語言」的觀念表現以及對話的含義，可以看出一個族群的精神內蘊和文化外貌。

所以，以「符號學」的觀點來看，只要是人的行為和事物，就必定存在著產生該意義的規約，以及有意識或無意識的符號系統。「語言」，正是由可理解的符號所建構形成的，並且可以在人類之間進行傳達的一種系統，它必須在適當的族群文化情境下，經由社會演化逐步發展成約定俗成的系統；唯有掌握這種「語言」的約定性，才能透過它進行各種社會的各種交往和傳達，也由於「語言」的使用，才能顯示出人類思考之存在。

由上述的探討可以發現，人類的經驗是一種能夠延續的存在物，而歷史文化以及傳統意識的延續和聯結，必須透過「語言」來完成；「語言」打開了理解概念之門，給人類第一個通向客體的入口，然而這樣的概念並非是通向現實的唯一途徑；因而，人類將「語言」從日常生活和社會交際的必要工具，逐漸發展為新的符號形式，並進入科學語言，邏輯語言、數學語言、藝術語言以及音樂語言等領域。所以，「語言」可說是一種能進行分析的符號形式和系統，也是人們利用符號的媒介作用進行交際傳達的工具。

（二）音樂是聲音的「語言」

Langer 強調「語言」是符號活動所得到的結果，「語言」作為一種符號的形式是用來「表現」和「傳達」人們思想和概念的工具，「語言」的表現功能就是「符號的表現」（Barthes, 1992）。人類正是憑藉著「語言」，進行思維、記憶、描繪事物、再現事物之間的關係和規律，並反映出各種知覺對象的聯繫；而這一切的活動和表現，都必須藉由「語言」的符號仲介來展示其意念。所以，人類除了言語、語詞等符號的語言世界之外，還有一個具有自己結構和意義的世界，就是包括音樂、詩歌、繪畫、雕刻、建築的藝術世界，而在這些領域中，音樂就以「聲音語言」建構出屬於自己的符號世界。

音樂作為文化的產物，並非原本就存在於自然界中，而是各民族根據族群的性格不斷改良及修飾而逐漸形成，它是必須經過學習的一套符號系統。基本上，音樂學者並未「建造」過音樂，只是根據理性將廣泛的音樂思想加以穩固和制定，我們可以說音樂是「符碼化的聲音」、「有聲的符號系統」、「聲音組織的結果」、「聲音的藝術」、「一種語言的形式」、「情感的表現」、「聲音傳達的工具」等等。可見，音樂根據不同的觀點而有各種不同的定義，音樂不僅是人類思維的典型體系，也是人類生活基礎構成的一部份；音樂的結構不但反映了人類關係的模式，其功能與重要性更是關係到個人的社會經驗和文化觀念。

綜合上述探討，可以發現音樂是人類社會的一種基本文化活動，不僅是一種生活的「語言」，也是文化的產物；人類利用音樂的聲音「語言」來傳達思想和感情，就如同民族音樂學者 John Blacking 所主張的，音樂是一種札根於文化、實行於社會的「語言」（林信華，1999）。

在社會環境中，音樂是一種「語言」，而「語言」又是音樂的變形；如此，音樂和語言符號之間不但具有共同的根源，兩者更是從原始的傳達系統中發展出來的符號；因而，符號、「語言」和音樂語言之間有著密切的關係性（圖 5-1）。

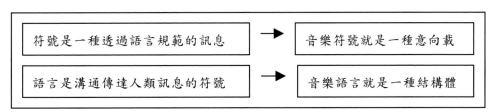

圖 5-1 符號、語言、音樂語言之間的關係

音樂和「語言」都由人心所生，也都是用聲音來表達人類的思想和感情；音樂的語言性與「語言」中的音樂性，不但證明了音樂與「語言」的緊密關係，音樂與「語言」之間更存在著許多相通之處：

（一）「語言」與音樂都是有意志的傳達系統

在社會文化中，「語言」使用發音和書寫作為表現和傳達的符號，音樂是以聲音和音符作為符號。以傳達的觀點而言，「語言」注重訊息溝通的傳達性功能，它是通過人類努力而產生的一種「文化」現象，更是一種由兩個人以上所傳達的社會活動，不同的「語言」各有其不同的傳達企圖與目的；而音樂則注重於美感和詩意功能的表現或內涵的指涉作用，音樂作為一種溝通的媒介，不但反映了人類關係的模式，緩和人與群體的競爭，也調和了人與自然、人與超自然的關係。可見，音樂和「語言」本身都是一種傳達的工具，是為了傳遞思想而對聲響產生支配和表現的；兩者都是從系統中發展出來的符號，必須經過學習和訓練，並互相協調、配合，才能製造出有意志的傳達系統。

（二）具有非功能性的內容

音樂和「語言」雖然有不同的表現特徵，但它們在內容的構成上，仍具有某種程度的一致性。以「語言」傳達的內容來看，包括：語音、音節等，都是屬於語言學上非功能性的內容；而音樂所表現出來使人感動的因素，音響結構中所體現的風格以及音樂的精神特徵等，同樣都是屬於非功能性的傳達內容。

（三）具有相同的語音特徵

在聲音傳達的表現活動中，音樂與「語言」至少具有三個相同的語音特徵，包括：節奏、音調、重音。任何人說話的時候都會把某一音節加強、拉長，或者將另一音節減弱、縮短；如此「語言」所發出的聲音節奏和音調，就如同音樂的歌唱一樣具有強弱和快慢的特色。在重音的表現方面，音樂中的個別音就如同「語言」中的個別音節一樣，通常是強拍比鄰近的音還要長；以大多數的詩歌來看，可以發現詩歌是以韻腳來劃分詩行，而詩韻腳的重音音節，往往與小節裏的強拍一致，這樣的情況與音樂按小節來劃分的作法不謀而合，可見音樂與「語言」二者都具有語音方面的相同特徵。

（四）具有產生符號和建立符號關係的法則

「語言」的基本音素是語音，語音之所以能產生各種的變化，主要是由音素組合而成的；「語言」就是以音素做為基本材料，音素組合起來形成了「語字」（words），而組合起來就構成了「語句」（sentences）。音樂的符號亦是如此，作曲家按照規則將音符（「語字」）有秩序的組合起來，就形成一個具有旋律性的「語句」。雖然音樂要素組合在一起，會產生一個更大的實體，但在某種程度上，卻又維持著各自獨立的存在；例如，一個音符以 A、B、C、D 或 Do、Re、Mi 等等字母符號來表示，其字母本身毫無意義，它只是代表一個音符而已，只有將音符組合以後才能產生音樂。

所以「語言」和音樂二者之間，每一種要素的組成，都各自受到符碼規則系統的影響，例如：「語言」中的文法、語法，以及音樂的和聲、對位與節奏等。可見，音樂像「語言」一樣是一種符號結合形式，各自都具有產生、建立符號關係之法則，而其傳達和表現也都受限於句法結構的符號系統和規則。

二、語言和音樂符號表現之差異性

音樂的原始功能雖如同「語言」一樣，它是由最原始的喜怒哀樂，進而演變為感情和意念的抽象顯示；從某種意義上可以說音樂就是「語言」，但它們是特定意義上的「語言」，所表達的意義具有其「內涵」指涉作用存在。

依照 Eduard Hanslick 的觀點，音樂是一種我們能說、能懂，卻不能翻譯的「語言」（Hanslick, 1854/1997）。Langer 也認為「語言」並不是人類唯一的表達工具，當「語言」不能完成情感的表達，就必須創造出情感表現的另一種符號，它必然是一種非推論的形式，遵循著一套完全不同於「語言」的邏輯（Langer, 1953/1991）。音樂與「語言」之間的對比，在一定程度上兩者似乎極為相近，但是音樂不是文字符號的語言，而是一種直覺符號的語言；二者實際上有其差異性存在，以下針對「語言」與音樂符號表現的差異性，就符號本身的表現、符號的結構和規則以及傳達的觀點和運用方面作探討和分析：

（一）符號本身的表現

「語言」的聲響本身是一種媒介，它經由聲響來傳達某種與本身無關，卻具有某種特定目的之訊息，例如，當我們情緒激昂時，聲音也不禁提高起來；冷靜沉著時，聲音便降下來；特別重要的句子會慢慢說，藉以表現其重要性。因此，在「語言」中的聲音本身就是一種符號，是為了達成表現某種事物所採用的手段；在這種情形之下，被表現的事物和表現它的媒介是不相關的。

就音樂的符號表現而言，古希臘人認為音樂是用宇宙的數學法則建構，所形成的一種表現形式；從這一層意義上來看，音樂就是一種含意性的表現符號，它是一種時間上的假象，是透過某些音符，在「時間」上做各種調整而產生一種「虛的時間」關係；也就是說一段優美的樂曲，它是透過「人為」的時間演變和進行，在人的聽覺功能中，產生出各種心理上的情緒變化。所以一個持續的樂音，並不是一個靜態的持續存在，它像一個正在行進中的事件，不斷地自我推進；例如，一首音樂作品的旋律，從一個音高轉到另一個音高，即使它是一個延長音，令人的感覺似乎停止不動，但事實上聲音仍然是連續不斷活動的。

因此，音樂不僅是一種時間藝術，更是一種「虛的時間」的表現形式；音樂中的聲音，比以間斷的聲音組合的語言形式，更具有連貫之時間性，所以，人對「語言」符號的理解是「連續性地」（successively），必須經過一種連續性的過程和方式，才

能理解語言的意義，而對音樂符號的理解則是一種「並時性」（simultaneously）的整體和掌握。

（二）以符號的結構和規則而言

語言系統是以某一確定數量的構成因素，並根據規則系統形成較複雜的語言單位，由此建構具有溝通或表現功能的符號系統。語言學的分析模式，提供了科學性的概念架構，雖然可以從「語言」和語義等符號層次，來分析音樂語言的結構性意義問題；但是對音樂而言，結構只是音樂的條件之一。一群有組織、有結構的聲音被稱為「音樂」，主要在於以聲音的律動觸動我們的感知；以這樣的觀點來看，音樂不只是由單純的聲音和感官可以感觸到的元素所構成，更是由抽象符號所組成的世界。因此，音樂構成的符號體系存在著某種音樂的侷限性，也就是說我們用「語言」所能發出的音響，用音符並不一定完全能實現，這就是音樂構成的特色。

若將一個語言符號和音樂作品相互比較，可以發現其結構不同之處；以「符號學」的觀點來看，音樂語言是一種結構體系，音樂訊息是意義的基因，音樂符號則是意向的載體；音樂除了是我們情感與情緒的摹寫之外，音樂能夠由自己動態結構的特質來表現生命經驗的形式，並且藉由形式來傳達一切意念，就如同 Langer 所強調的音樂是「有意味的形式」，它的意味就是符號的意味，是高度結合感覺對象的意味；其中形式的感知即是符號的功能，但由於文化進展的結果，使得音樂卻走到了與「語言」截然不同的另一端（張洪模主編，1993）。

因此，「語言」和音樂雖然都是一種符號系統，具有象徵形式的表現，但以符號的結構和規則而言，「語言」的法則是運用適切的聲響作為媒介來傳達，而音樂的聲響本身即是對象或是目的，並以樂音的自發性意義和美感為重心；雖然「語言」的規則在某種範圍內也適用於歌曲的表現，但是，對於內在生命的各種情感狀態，「語言」的符號體系並不能完成所有情感的表達；也就是說當「語言」企圖模仿音樂時，「語言」並無法完全表現音樂的內涵精神，「語言」也無法轉譯音樂所指涉的象徵意義。正如法國人類學家 Levi-Strauss 所言：「音樂是兼具可解和不可譯兩種矛盾屬性的唯一語言，創作音樂的人堪比神靈，而音樂本身就是人類學的最大奧秘。」（Levi-Strauss, 1986, p.18）。可見，「語言」和音樂二者是屬於兩種截然不同的類型：

1.「語言」是論述性的符號，音樂是呈顯性的符號

「語言」是以依次連接各字的方式來表現其意義，具有分割性和以字為基本意義單位的結構特性，能接合各個單獨的字而形成排列性的意義體。但是「語言」的符號體系並不能完成所有情感的表達；當「語言」企圖模仿音樂時，「語言」並無法表現音樂的內涵精神，只能和音樂做表面的接觸，Langer 將這種符號稱為「論述性符號」，即「語言」是一種現象的符號，也是一種「理智」結構的符號形式（Langer, 1962）。

　　音樂的組成要素不同於「語言」，音樂要素並不只是一些分散、獨立的「音素」單位，而是必須運用一定法則，使音樂產生出一種「虛的時間」。所以音樂的存在有其結構的特性，音樂的要素必須在特定的形式範圍中結合才能構成音樂；也就是說，音樂是以整體的方式來表現其意義，獨立時並不具任何意義，音樂這種不具有分割性的結構，Langer 將之稱為「呈顯性符號」（Langer, 1953/1991）。因此，音樂不能被視為獨立於社會文化的聲音模式，音樂的元素必須在形式的範圍中結合才能構成音樂，音樂現象更必須在相關的時間次元中實現；音樂結構反映了人類關係的模式，其功能與重要性更是關係到個人的社會和文化經驗。

　　2.「語言」的指涉是「向心」的型態，音樂是「離心」的形態

　　人類運用聲音創造了音樂和「語言」，「語言」之所以能表現，主要來自各個不同文化制約所賦予的意涵，使「語言」具有一種約定性的語義，每一句話或每一個字都具有特定的涵義；它是一種約定俗成的文化制約，唯有掌握這種語言慣例，才能通過它進行各種社會的交往和傳達。因此，「語言」一旦被創造出來，它即有所指，它的意義不但被固定下來，也被生活在同一環境的人所認可，即使在不同的上下文或在表達不同狀況的文詞中，「語言」的符號形式也不會受影響。

　　音樂是以樂音的自發性意義和美感為重心，它是非直觀的，當聲音有次序的被組織、建構後，就可以產生各種音階或和聲；人們在受到音樂訊息的刺激後，分別在快感、情感、理性等層次上作出反應，並通過思維來體現，並反應出個人的審美經驗和社會的文化，進而產生與社會現實有直接關係的事件、人物以及自然現象等等。由此可以發現，音樂和「語言」這兩種符號體系有著不同的指涉意義和功用，「語言」的指涉意義為一種「向心」型態，呈現出類似聚焦 （hard focus）現象；而音樂的指涉則是「離心」的形態，對於音樂的表現媒介並沒有明確的概念，來界定符號的指涉對象和意涵，使得音樂的表現雖然缺乏固定指涉或具體的概念，但卻呈現出並時性與互相交融的多元意涵。

　　音樂和「語言」各自擁有不同的中心思想和和表現方式，正如同 Theodor W. Adorno（1903-1969）在《關於音樂與語言的斷簡殘篇》（*Fragment über Musik und Sprache*）所主張的，音樂似語言，音樂的聲調並不是借喻，音樂確實不是語言，它的語言相似性指點著通往內在但卻模糊的歷程（Adorno, 1950）。可見音樂是非語義性的象徵，音樂的語言是概括性的，它無法像「語言」一樣，具有特定的指涉對象和活動，因為音樂中的一切表現，都建立在聲音自然屬性的基礎上，正是這種自然屬性使音樂的內容和指涉變得不確定，並呈現出「多義」的狀態。

　　對於音樂語言意義的探討，就是音樂本質的研究，音樂的意義必須藉由構成音樂作品的聲音符號來彰顯，要理解音樂就必須把握音樂符號「內涵」的指涉，而這種「內涵」可以利用「符號學」的論點，以及透過人與週遭環境文化之關係來探討和研究。

（三）以傳達的觀點而論

「語言」是人類溝通和傳達訊息的符號體系，是一種符號表徵化的語言基因，而符號則是透過「語言」規範的訊息載體。在傳達的過程中，「語言」的聲響是一種媒介，它具有一種約定性的語義，必須經由這媒介來傳達；「語言」每一句話、每一個字都具有特定目的和涵義，只要掌握「語言」特定性的語義，就能透過它進行各種社會活動。因此，「語言」可說是思想的直接表現和情感的間接表現，它主要在體現和表達以理性為主的訊息。

而音樂的組成因素，基本上並不代表任何意思，不但缺乏「語言」結構組合的基本特徵，也缺乏具體而明確的關係，只有通過想像才能得以實現其傳達的指涉意涵。所以，雖然音樂中的聲音是非語義性的，也沒有確定的涵意，但卻能夠體現和傳達以情感為主的訊息。如同 Robert Stam 在《音樂語言》一書中所言：「無論如何，我們不能否認…至少從 1400 年以來，作曲家都自覺或不自覺地把音樂作為一種語言來使用……例如：音階上的小 6 度下行到 5 度，所組成兩個音的樂句，在 Josquin 的《悲歌》（Deploration）；以及 Morley 的《啊，破碎了》（Oh.break.alas！）作品中，表現了極其痛苦的情感。」（Stam,1995,p.55）。可見音樂本身就是一種傳達的語言工具，不但是傳遞訊息的有聲符號，更是情感的直接表現和思想的間接表現。

以傳達指涉意義的表現而言，「語言」是概念的客觀化，注重於適切的實際聲響來傳達，具有明確具體意義的表現特性；音樂則是直覺的客觀化過程，具有其獨特的指涉意涵和功能性。如果說「語言」有助於抽象思想的表達，那麼音樂在傳達情感意志內容方面，就更具有其不可替代的作用。

綜合本節論述可以發現，音樂是一種超越語言的表述，音樂符號的「句法」不等同於「語言」的「句法」，它是建構在對客觀聲響素材的理性構思上。音樂中不僅包含著只可意會而不可言說的「內涵」，音樂更具有比「語言」還豐富的指涉因素，使我們可以依照它的形態（gesture）和節奏，來體會文化的經驗和內涵。因此，對布農族人而言，當「語言」不足以表達情感時，就用「唱」的方式來表達，如果用唱的還無法表達，就加上手足舞蹈等肢體動作來表現，誠如達爾文所強調的論點，「語言」是人類以其發音機制進行玩樂時出現的；而聲音卻是可以製造出感情張力定義的符號，當聲音逐漸趨向空間以符號性來表達時，那就是音樂的發展（張洪模主編,1993）。所以當音樂被用來表示任何的聲音事件，這種聲音是具有某種程度的「內涵」指涉作用；布農族音樂的組成就是帶有一定規則的組合符號，是由單純音聲的要素組合而成，透過音樂的符號表現，藉以傳達和指涉其情感和文化意涵。

音樂符號雖然不似語言系統具有明顯的語意層面，而音樂符號學的語義研究也未有明確的系統，但是音樂的符號和音樂內容，皆有其符號的特性和「意指」作用存在；也由於音樂符號意義的不確定性，更顯現出音樂符號的表現空間，以及音樂與「語言」二者存在著不同的基本功能和特色。

以目前多元的環境文化而言，要能得到完整和均衡的文化素養，單一種語言的閱讀方法已不敷使用，多種語言解讀能力的具備有其必要性。雖然音樂的聆聽是一種整體感覺，而不是分開元素的組合，但對於音樂語言本質的理解是必須的，就如同「語文語言」一樣，語法可以讓我們更了解語言。

第二節　布農族音樂的形式和特色

音樂是布農族文化的重要表徵之一，不論在傳統祭儀或生命儀禮之運作，歌謠音樂都與布農族社會有著密切的關係；布農族音樂文化的保存和延續，更是台灣原住民傳統文化中重要的資產，也是台灣文化不可分割的一個部份。

傳統的布農族生活以農耕、狩獵為主要的經濟來源，宗教祭儀對布農族人而言，更是非常重要的活動，一年之中，幾乎每個月都有祭典儀式的舉行；例如：小米播種祭、播種終了祭、除草祭、驅疫祭、小米豐收祭、新年祭、狩獵祭、獵首祭、射耳祭、嬰兒祭等。在如此繁多的歲時祭儀影響下，尤其與小米、狩獵相關的祭儀，在一年中佔了大部份，使得相關的祭典歌謠成為布農音樂的代表與重要象徵；可以說布農族人一生中都少不了音樂，而神話傳說、物質生活、生命禮儀、信仰祭儀，都是布農族音樂最重要的文化背景，其音樂不但融入生活及宗教之中，也表現出布農族沉穩內斂又不失樂天的個性。

布農人的社會化依照語言、傳統祭儀式和音樂所提供的用語，不但建構出獨特的生活經驗和文化傳承；同時，也體現出布農族人組織社會的另類模式，這就是布農族傳統音樂文化生生不息之特色。對台灣布農族而言，他們的物質文化許較為純樸簡單，但在音樂與社群文化上的成就，卻與任何其他「進步」民族一樣，都是豐富、可觀並且不容忽視的。

一、布農族音樂的歌唱形式分類

布農族跟台灣其他的原住民族群一樣，都屬於南島玻里尼西亞語系民族（陳奇祿，1992），在生活習慣、宗教儀式、泛靈論概念以及文化的呈現上與南島語系諸民族大同小異；但是在音樂藝術的表現，卻保留了人類進化原則中最原始的歌唱方式，主要原因在於布農族人的生活習性使然，由於布農族強調個人 Hanido 能力以及著重集體行動的民族性，使得集體的歌唱勝過於個人的獨唱，加上沉潛內斂的個性、社會結構觀以及和諧圓滿的概念，不但體現在歌謠音樂上的表現，舉凡出草、打獵、農耕，也都是以團體行動的方式進行，充分表現出族人團結合作的精神。

一般而言，台灣原住民族歌謠的吟唱，以齊唱與和腔最為普遍，歌謠吟唱方式包括：單音唱法、複音唱法與和聲唱法等方式。黑澤隆朝在《台灣高砂族》一書中（黑澤隆潮，1973，頁 8-9），將台灣原住民歌唱的形式分為三種（表 5-1）：

（一） 單旋律歌謠(Homophonic tune)：應答唱法（antiphonal tune）、朗詠唱法（recitative singing）、民謠調唱法（folk-song style）。

（二） 和聲歌謠（Harmonic tune）：諧和音唱法（consonance singing）、自然合音唱法（natural chord singing）、自由合唱（free-chorus singing）。

（三） 複旋律歌謠（Polyphonic tune）：四度並行唱法（organum singing）、卡農唱法（canon singing）、斜進行唱法（drone bass singing）、對位唱法 （contrapuntal singing）。

表 5-1　台灣高砂族歌唱的形式和分類

台灣高砂族歌唱形式	歌唱法分類
單旋律歌謠（Homophonic tune）	應答唱法 （antiphonal tune） 朗詠唱法 （recitative singing） 民謠調唱法 （folk-song style）
和聲歌謠（Harmonic tune）	諧和音唱法 （consonance singing） 自然合音唱法 （natural chord singing） 自由合唱 （free-chorus singing）
複旋律歌謠（Polyphonic tune）	四度並行唱法 （organum singing） 卡農唱法 （canon singing） 斜進行唱法 （drone bass singing） 對位唱法　（contrapuntal singing）

　　許常惠（1988）教授在《民族音樂論述稿》中，也提出了一套台灣原住民音樂歌唱形式的分類法，並將各族的唱法歸納為四大類十一種唱法（表 5-2）：

（一）單音唱法

　　1.朗誦唱法：雅美族、排灣族；

　　2.曲調唱法：阿美族、泰雅族、鄒族；

　　3.對唱法：泰雅族、雅美族；

　　4.領唱與和腔唱法：全體高山族群。

（二）和聲唱法

　　1.自然和絃唱法：布農族；

　　2.諧和和絃唱法：布農族和鄒族。

（三）複音唱法

　　1.五度或四度平行唱法：布農族、賽夏族；

　　2.頑固低音唱法：排灣族、魯凱族、阿美族；

　　3.輪唱唱法：泰雅族；

　　4.自由對位唱法：阿美族。

（四）異音唱法

異音唱法包括：雅美族、排灣族、魯凱族。

表 5-2　台灣原住民歌唱的形式和分類

台灣原住民歌唱形式	歌唱法分類	原住民族群
單音唱法	朗誦唱法	雅美族、排灣族
	曲調唱法	阿美族、泰雅族、鄒族
	對唱法	泰雅族、雅美族
	領唱與和腔唱法	全體高山族群
和聲唱法	自然和絃唱法	布農族
	諧和和絃唱法	布農族、鄒族
複音唱法	五度或四度平行唱法	布農族、賽夏族
	頑固低音唱法	排灣族、魯凱族、阿美族
	輪唱唱法	泰雅族
	自由對位唱法	阿美族
異音唱法	異音唱法	雅美族、排灣族、魯凱族

由黑澤隆朝歌唱形式的分類方式與許常惠教授的分類法，可以發現二者的分類方法大致相同，僅多了一項異音唱法，而此異音唱法多以單音旋律為出發點，並具有音程不諧和性的特色。在單音唱法中的朗誦唱法和部分的曲調唱法為一人演唱，其餘皆為二人以上的演唱，其中又以布農族注重和聲唱法與複音唱法的歌唱表現方式最具有特色。

布農族歌謠吟唱形式的表現，如同許常惠與黑澤隆朝兩位學者的分類法，通常分為兩部，也有三部或四部的合唱形式。一般而言，先由領唱者唱出數個音後再一起合唱；除了「Pasibutbut」及「Manantu」的演唱方式比較特殊外，由於歌謠的旋律、和聲大多以 Do、Mi、So 三個主音所構成，一般人如果不了解歌謠的內容及歌詞的意義，會覺得每一首歌謠的旋律和節奏幾乎都十分相似。

布農族音樂除了少數童謠是屬於獨唱的單旋律唱法外，大多是以和聲式的歌唱方式來表現，布農族這種以歌唱語言為主的文化特徵，也因為布農族群體生活和工作的特性，在其傳統的生活型態演變中，發展出獨特的複音唱法和音樂風格，進而產生了多音性音樂（poly-phony），使得布農的音樂呈現出穩定、莊重的藝術特質和美感價值。

二、布農族歌謠音樂的表現方式

在台灣原住民族群中，音樂的內容雖然可能出現同質性之情形，例如，各個族群都有與獵首或小米收成有關的歌謠；但事實上，不論是音樂本質結構，或是歌謠的表

現方式，各族都存在一定的差異。此種差異主要歸因於各族群的個性、生活與習俗等方面的差異，例如，布農族人由於居住的部落以氏族家戶為核心，注重集體的生活，故歌謠音樂中多以合唱為主，而泰雅族雖有集中居住聚落型態，以及泛血親的共識團體，但仍十分重視個人主義，故其音樂多注重獨唱的表現。

在台灣原住民族群的音樂中，布農族以人聲為樂器的歌唱方式，不但表現突出而獨樹一格；更由於民族性使然，布農族對歌樂的偏好大過於器樂的鍾愛，對集體歌謠的喜愛又勝過於個人的獨唱。歌唱在布農族的生活中可說是極為普遍的，他們不僅在日常中以歌謠相呼應來替代語言，更在傳統祭典中以歌聲傳達出對上天崇敬之意。布農族歌唱的方式不僅純樸、自然，更具有飽滿的和聲效果，其演唱方式通常可分為以下幾種：

（一）獨唱

一般而言，布農族兒童所唱的童謠以及少部分生活歌謠，會以獨唱的方式來表現，例如：「尋找狐狸洞」、「吞香蕉」、「搖籃曲」、「公雞鬥老鷹」；但若由成年人來唱，通常就依族人所熟悉的習慣，以 Do、Mi、Sol、Do 所組的合唱形式來呈現，例如：「孤兒之歌」、「動物接龍之歌」等。

（二）重唱

重唱同常是由兩位男性族人所形成，歌謠大多以八度的和音來表現，偶爾也會由二人輪唱，並且運用對答式的方法來演唱，形成類似二重唱的形式。

（三）合唱

合唱是布農族人最典型的傳統唱法，族人以 Do、Mi、Sol、Do 的形式，組成二部或三部合唱；一般而言，幾乎所有的傳統祭儀性歌謠都採用合唱的方式來表現，例如：「獵歌」、「成巫式之歌」、「招魂之歌」。

（四）朗誦式的領唱與合唱

朗誦式的領唱與合唱，大多由族人先以憂鬱、傷感的口吻，用吟誦的方式將生活中的寂寞或委屈，以歌聲來抒發內心的憂愁，眾人再以傳統慣用的合唱方式，襯托出領唱者的重要地位，例如：「敘述寂寞之歌」注重於吟唱者其悲傷心情的描述。

（五）呼喊式的唱法

布農族人在狩獵或背負重物時，往往會以呼喊的方式將高音集中在頭腔上來表現，族人相信如此可以減輕負重的感覺，另一個作用，即在於告之家中的婦女或族人，前來迎接狩獵歸來的獵人，例如：「背負重物之歌」。

三、布農族複音歌謠的特色

　　台灣原住民的傳統歌謠音樂當中，除了平埔族之外，幾乎每一個族群的歌謠都有複音的現象。由於種族不同，每一個民族的複音形式及技法，也各自形成各種不同的歌唱方式及美學系統。例如：單音歌唱、輪唱、頑固低音唱法、和聲歌唱以及複旋律式歌唱等多聲部的表現；各族皆有其獨特之唱法，其歌詞與虛字亦因各種族之語言不同而互異，其中布農族的歌曲大多以多聲部來呈現。

　　「複音音樂」（polyphony）是早期西方音樂系統中，所衍生出來的一種音樂現象和音樂形式。以西方傳統音樂而言，多聲部的現象是指和聲或對位的觀念；而多音性現象則指幾種不同音程或不同音色的聲音同時表現出來，所組合成的一種聲音狀況或一套結構的系統。

　　西方音樂體系的複音歌樂（polyphonic singing）起源自九世紀，於十五世紀末文藝復興時期達到顛峰；之後由於器樂及主音音樂的興起，宗教複音音樂逐漸被強勢的器樂和主音音樂所取代。傳統複音歌樂 （traditional polyphonic singing），或稱多聲部歌謠，是人類經過長期的集體性口頭創作或傳唱，而逐漸發展出來的一種音樂形式；並被運用在特定的社會生活之中，形成一套規律性音樂法則和複音美學邏輯。各族群對於傳統複音歌樂的歌唱，雖沒有統一的系統原則，卻與每一個民族特有的歌唱行為和文化，有著相當密切的關聯。可見在人類的歌唱領域裡，複音歌樂不但是一種藝術形式的表現，也是社會生活文化的反映，以及審美追求的結果。

　　複音歌樂的多樣性與獨特性，一直都是國內外民族音樂學者研究的面向，Schneider（1933）從文化理論觀點，對於世界各地的複音音樂現象，依據歷史及文化作為分類的依據，將傳統社會中所使用的複音音樂系統，分成四個區域；而民族音樂學者們，例如：黑澤隆朝（1973）、許常惠（1991）、吳榮順（1999），在所專屬的田野調查和學術研究中，也相繼提出了有關複音歌樂的產生、來源、歌唱技法以及美學方面等精闢的理論。

　　台灣布農族傳統的複音歌謠，基本上並沒有強烈的節奏感，只有單純的協和音，一切音樂的美感都建構在和聲上，並能很自然的唱出十二世紀西方傳統的複音唱法，充分展現布農族天生音樂家的本質，現以布農族最著名的「Pasibutbut」（祈禱小米豐收歌）做探討和說明如下：

（一）「Pasibutbut」（祈禱小米豐收歌）

　　布農族的「Pasibutbut」（祈禱小米豐收歌），是一首在傳統布農社會於每年二月播種祭（minpinan）之前，郡社及巒社詳人所唱的祭典歌謠。「Pasibutbut」的布農語有二種稱呼：「Pasi haimo」和「Pasibutbut」。「Pasi」在南投縣信義鄉羅娜村（lolona）的郡社群，具有祈求上天之意；而在花蓮縣卓溪鄉崙天村（karohun）的巒社群，「Pasi」

是指冬天聚在一起的鳥由一處飛到一處。「haimo」在台東縣海端鄉崁頂村（kanatin）的郡社群，指的是一種野草，吳榮順教授在其碩士論文裡指出「haimo」就是藜，字典上「藜」字的解釋為貧苦人所吃的野菜，稱做「藜藿」；而「Pasibutbut」的「but-but」，具有大家團結在一起的意思（吳榮順，1988）。

1.「Pasibutbut」（祈禱小米豐收歌）的來源

關於「Pasibutbut」的來源，依據田哲益在郡社群、巒社群的田野調查，以及學者胡台麗、吳榮順等人的搜集（田哲益，2002），有以下的傳說：

（1）布農族巒社群的傳說

在收割小米的季節，常常會有成群結隊的小鳥飛過小米田，並發出陣陣的聲響，族人認為這是豐收的徵兆，便把小鳥振翅的聲音學起來，後來演變成今天所謂的「八部和音」。

（2）布農族郡社群的傳說

古代布農族獵人到獵場狩獵，聽到瀑布的流水聲音，認為此美妙的聲音如同天籟，是天神 Dihanin 給予族人的一種祝福；族人希望上天的祝福能存在部落裡並延續下去，便模仿瀑布的流水聲音來吟唱，後來族人就以此模擬聲音，向天神祈求賜福。

（3）布農族郡社群的傳說

從布農族的口傳中，認為和音的主要來源是河谷潺潺的流水聲。傳說從前有一對男女上山工作，兩人搭肩哼著和音並行，經過獨木橋時有一人不小心滑下河谷，連帶的將另一人也拉下河，於是二人就一起墜谷身亡。從此，河流會發出類似人聲的吟和聲音，後來族人在聚會飲酒時，便以這種聲音相互吟和，漸漸演變成為布農族傳統獨特的和聲。

（4）布農族郡社群的傳說

據傳布農族祖先在狩獵時，千年大樹突然倒塌，築巢在樹木中空樹幹的野蜂成群結隊傾巢而出，一大群蜜蜂在空中盤旋並展翅飛舞，祖先聽到成群蜜蜂嗡嗡作響的聲音與巨木產生共鳴，如同一首天然的美妙樂曲，族人們就把這種聲音學起來，並代代相傳下去。

布農族人為了小米能順利生長和豐收，他們用歌聲來傳達出對上天能賜福人間之祈求，也用歌聲來禮讚宇宙大地。在每年播種小米前的祈禱儀式中，會按時的吟唱「Pasibutbut」，祭典所顯示的意義，除了透過神聖的儀式，傳達出遵守祖先的訓喻以及對自然的敬畏之外，同時也透過社會文化的機制，呈現出維護歷史與傳說，生存與農耕，宗教與信仰，家族與部落社會等多種社會功用。

2.「Pasibutbut」（祈禱小米豐收歌）演唱禁忌

布農族在每年整地完畢到播種祭之前，族人會透過「Pasibutbut」的集體演唱祭儀表現，把族人的心願及祈求傳達給上天。對布農族人而言，「Pasibutbut」是唱給上天聽的歌謠，主要目的在於取悅上天並祈求小米能順利生長和豐收。族人為了表示

「Pasibutbut」的神聖性，演唱時有其禁忌和限制；參加此項演唱的男子，必須是這一年最聖潔的成年男子，女性則是禁止參加的。在約定俗成的傳統禁忌之下，族人都能恪遵規矩，嚴守禁忌，並以最虔敬的心情來演唱它。要注意的是，依照布農族傳統的習俗，「Pasibutbut」這首歌謠平常不能演唱，更不能在演唱前練習；主要在於布農族人認為「Pasibutbut」唱的好壞與否，與來年小米收成的豐收有必然的關係。

　　3.「Pasibutbut」（祈禱小米豐收歌）演唱方式

　　「Pasibutbut」是一種群體性的歌唱表現方式，樂曲具有只有旋律而無歌詞內容的特點。吟唱時必須由具有領導性地位的人來領唱，並且運用逐漸上升式的和音唱法來表現；演唱時雙手放在背後腰際穿叉，與同伴相扶持圍成一個圓圈，主要作用在於演唱過程中，可以利用手來暗示聲音不和諧的人做適當修正，或作為歌謠即將結束之提示（圖 5-2）。

　　演唱時由領唱者起音，大家以逆時鐘方向移動步伐繞行，男子分為二到三部，並將自己的聲音配合起音者，其他人再依次加入，領唱者的音域大約在七度至十三度之間，合唱者的音域則隨著領唱者音域而定，通常以七度至十五度較普遍；而和聲以完全四度，完全五度，小三度，大三度及完全八度等和聲為主。隨著歌聲的進行，演唱者慢慢地把頭抬起來，配上三度，五度等協合音程，把和音持續不斷的傳送出去，直到演唱完畢才停下腳步。「Pasibutbut」不論起音為何，結束的音程為完全五度的協和音程，若結束為三部和聲，則以大三和弦做結束（吳榮順，1988）。

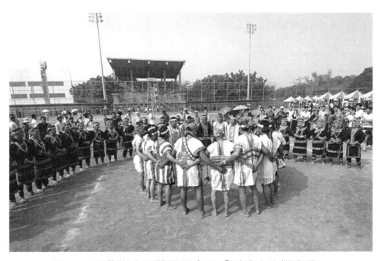

圖 5-2　布農族人交臂圍圈合唱「祈禱小米豐收歌」
（圖片來源：http://matthew.onadsl.net/myphoto/93bunun/2005）

（二）「Pasibutbut」（祈禱小米豐收歌）的音樂特色

布農族人卓越的和聲音感以及獨特的群體性歌唱表現方式，是布農族音樂特質形成的一個重要基礎。1943 年 3 月 25 日，黑澤隆朝教授在當時的台東縣鳳山郡里瓏山社（今日台東線海端鄉崁頂村），發現布農族的「Pasibutbut」音樂，他根據此歌謠音樂的現象，重新討論音樂起源論；並從布農族的弓琴發音和自然泛音（大三和絃）的歌唱表現，提出音階產生論。1952 年，黑澤隆朝將「Pasibutbut」的錄音寄至聯合國文教組織總部（Unesco），使得「Pasibutbut」成為世界聞名的民族音樂。因為在早期的音樂史上，音樂學者們認為音樂是由單音逐漸演化成旋律、複旋律，最後才產生和聲；1953 年 7 月，黑澤隆朝在國際民俗音樂協會 I.F.M.C.（International Folk Music Council）於法國南部 Biarritz 舉行的第六次總會中，以布農族「祈禱小米豐收歌」為主要題材，發表「布農族的弓琴及其對五聲音階產生的啟示」，其論點不但推翻音樂學者們以往認為音樂是由語言轉化而來的說法；布農族人獨特的合音與泛音的半音階唱法，更被視為音樂文化中罕有的一種現象。黑澤隆朝的發現，不但在民族音樂學上引起了極大的震憾，讓台灣原住民音樂受到國際著名的音樂學者，例如：Curt Sachs, paulCollaer, Andre` Schaeffner 以及 Jaap kunst 等人的重視，也使國際學術界明瞭布農族音樂的獨特和重要性（黑澤隆朝，1973；許常惠，1991）。

一般人認為「Pasibutbut」是所謂的「八部合音」，事實上它是一首多聲部的合唱歌謠。吳榮順（1999）教授運用科學的聲譜器（Sonograms）把「Pasibutbut」輸入其中，從音響學（acoustic）來透視，發現這首歌謠除了原來各個聲部之外，由於不同母音的改變而產生泛音（Obertonen）現象，使得三個聲部中的第二個泛音系數相近，而形成了另一聲部出來，而第二及第三聲部以特殊的「喉聲母音 E」來演唱，因而產生超過「自然的五倍泛音」出現多聲部，透過聲譜儀從音響學（acoustic）的透析，可以看到超過四個以上的聲部同時出現在一起。因此，自然的泛音現象、母音的發聲系統以及運用喉音式的單口腔技巧等等因素，就是造成「Pasibutbut」成為所謂「八部合音」現象的重要原因。

音色的產生是由於各種強度不同的泛音所致，如果改變泛音增強或減弱的方式，也會導致音色的改變，在蒙古特有的雙音民歌技巧也有這種多聲部的現象產生；而「Pasibutbut」的演唱，由於泛音強度的不同使得聲部音色形成交錯出現的現象，並造成聲音的延續不斷，而產生「八部合音」的感覺，但如果從音樂的結構以及演唱的聲部來看，「Pasibutbut」最多只有四部形成的複音現象。

（三）「Pasibutbut」（祈禱小米豐收歌）複音進行的模式

演唱「Pasibutbut」時，在聲部的配置上，必須依照演唱人數的多寡及演唱者的能力而定，唯一要遵守的規定是參加人數必須維持偶數。1987 年，吳榮順對於南投明德部落，演唱此歌曲的八位歌者做分析，發現演唱這首樂曲時分成 madaingan 低音部、lamai

dudu（或 mabonbon）中音聲部、mandala 次高音聲部、mahosngas 高音聲部（吳榮順，1995）。一般原則是以八位成年男子分成四個聲部來演唱，而複音進行的模式則分成四個階段：「增五度」、「再破壞」和「再重建」、「lacini」、「完全五度」（呂炳川，1966；吳榮順，1987）。各聲部的分配為：第一聲部 mahosngas（最高音），3 人；第二聲部 mandala（次高音），1 人；第三聲部 mabonbon（中音），2 人；第四聲部 madaingan（低音），2 人。

1. 第一階段：由第一聲部 mahosngas 的第一位歌唱者，在適當的音高上（si-fa'）以母音「o」來發音，四秒鐘之後，第一聲部的第二和第三位歌唱者延續其音高演唱，到歌曲結束聲部都不能間斷。約十四秒後，第二聲部的 maanda（次高音），在第一聲部小三度的音高上，以母音「e」來演唱；約八秒鐘之後，第三聲部的 2 位歌者，在第二聲部的下方大二度之下，以「e」來演唱，此時第一聲部以近乎「小於半音」的音程，延續上升的音高。第三聲部演唱到十秒之後停下，由第四聲部的二位 madaingan 歌者，在第三聲部的下方大二度音高上，以母音「i」來演唱，此時第一聲部再以「小於半音」的音程，往上延續上升的音高。至此，每一個聲部都演唱一圈，第一聲部與第四聲部之間形成的縱向和聲，約為「增五度」。

2. 第二階段：必須「破壞」前面的複音結構，再「重建」更新；第二聲部重新在第一聲部的下方小三度出來之後，四個聲部又再依前面第一階段的複音模式，再「破壞」和再「重建」。

3. 第三階段：第五次「重建」時，第一聲部的第二位歌唱者，以上、下行四度的音程來暗示演唱者，並提示還有一次就要結束，族人稱此為「lacini」。

4. 第四階段：第六次是最後一次，原先第三聲部需在第二聲部下方大二度出現的方式。第三聲部演唱者的音程為「下方小二度」，第四聲部亦同。最後，整個複音在第一聲部與第四聲部延長的「完全五度」下，結束「Pasibutbut」的演唱，族人稱此音響為「bisosilin」（吳榮順，1988）。

「Pasibutbut」整個演唱的時間，主要依照演唱者的能力和默契而定，每一次演唱的時間長短並不相同；根據呂炳川（1982）和吳榮順（1988）的田野實際調查，最長的演唱時間約 12 分鐘 18 秒，最短的則約為 2 分鐘 20 秒。

南投、花蓮或台東一帶的布農族部落，大多以四部來演唱的概念，但台東縣桃源村的演唱，則是三部的概念。三個聲部由高而低，各發出 o、u、e 的母音。最高聲部持續上升；第二聲部則在第一聲部進入後，在其下方保持完全四度，繼續跟進，而第三聲部在第二聲部進入後，先以下方小六度進入，而後上跳四度，再以上跳或下二度的方式，與其他聲部形成和聲直到音樂結束。在傳統上布農族人吟唱這首「Pasibutbut」時，最大的用意在於祈禱能小米的豐收，至於三聲部、四聲部或八聲部等問題對布農族而言，似乎就顯得不那麼重要。

PASI BUTBUT
祈禱小米豐收歌

巒 社 群
信義鄉明德村

譜例 5-1　Pasibutbut（吳榮順，1988）

（四）「Pasibutbut」（祈禱小米豐收歌）流傳的地區

「Pasibutbut」這首樂曲，實際上僅流傳於巒社群與郡社群，目前仍保存完整唱法的約有十二個聚落，包括：南投縣的明德、羅娜，花蓮縣的卓溪、卓清與古風，台東縣的崁頂、延平、紅葉與霧鹿，高雄縣的桃源、勤和以及民生等地；其中演唱這首樂曲較有名的兩個地區為：南投縣信義鄉的明德村和台東縣海端鄉的霧鹿村。

1. 南投縣信義鄉明德村（巒社群）：明德村位在中布農的郡社群及南布農巒社群，是距離布農族祖先的原居地（asang deigang）最為接近的一個部落。因此，相較於其他聚落的布農族群，信義鄉明德村的布農歌謠傳承、演唱模式與傳說有其價值和重要性。一般而言，明德村族人大約於一月「播種祭」到三月間「穫被祭」期間演唱「Pasibutbut」，在「播種祭」之前，當祭司決定了祭日，就必須挑選這一年中聖潔的男子，六至十名一起來演唱「Pasibutbut」。

2. 台東縣海端鄉霧鹿村（郡社群）：依據台東縣境布農族人的說法「Pasibutbut」和「Pasihaimu」 是同樣的名稱，但是「Pasi haimu」是比較古老的說法，也是流傳在台東縣海端鄉霧鹿部落的歌謠，至於其它族群則沒有這首歌謠的吟唱。

「Pasibutbut」全曲有三次固定的音高出現，但每一次都會比前一次的音程，高出小三度。隨著社群、聚落的遷移及布農族大部分的歌謠都以口傳的方式流傳等各種因素之影響，使得演唱的表現方式產生差異性，「Pasibutbut」也不再是一種固定的複音模式，例如，台東霧鹿村的布農族人在演唱時，一開始會出現類似飲酒歌的動機，在歌謠結束時也沒有預示性的呼喊；更由於生活型態以及演唱目的與功能之改變，聚集一起吟唱此歌謠時，通常有超過十二人的編制，而事前的練習也成為一種常態，族人以此曲作為布農族的象徵音樂，藉以表現族人團結和諧之精神，對於聆聽者而言，其歌聲所傳遞出的是，正是布農族祖先所流傳下來的一種絕對的美感表現。

綜觀本節之探討，發現台灣的原住民諸族，雖然在地理環境上比鄰而居，但是卻各自發展出不同的歌唱方式來，而布農族因為不斷的遷徙，以及群體生活的傳統特性，逐漸發展出與其他族群不同舉世獨特的音樂表現方式；尤其「Pasibutbut」以獨特的合

音與泛音的半音階唱法，透過隱喻的內涵象徵形式，傳達出對天神的祈求，這種以歌唱語言為主的複音唱法和獨特音樂風格，使得布農族的音樂呈現出穩定、合諧的美感和價值。

　　布農族的音樂是建立在整個人文生態的基礎上，其歌謠不但融入社會生活及宗教活動之中，更與整個氏族社會、信仰、祭典儀式有著相當密切的關係，歌謠內容也多為農耕狩獵或祭典歌謠類，少有愛情與歡樂之歌；而與祭儀有關的音樂是布農族文化的代表與象徵，其音樂文化特質不但呈現出布農族沉穩內斂又不失樂天的個性行為，更表示了音樂在布農族部落社會的人際關係佔有某種秩序與和諧之地位，以及具有凝結民族生活與情感的作用。

　　可見布農族的音樂是整個族群文化體系中的一環，布農族音樂的組成是帶有一定規則的組合符號，其符號系統表現的不只是個人情感，還包含族人的文化與指涉功能；不論是在日常生活或宗教性的祭典儀式裡，音樂都以獨特的力量影響著布農人的生活。因此，要了解布農族音樂的符號「內涵」與指涉意義，以及如何在文化機制中被使用，進而藉以探討所反應的文化議題，實有以「符號學」的觀點深入研究之必要性。

第三節　布農族音樂和符號表現

　　音樂源於生活也融入生活，音樂的產生關係到人類本身的經驗與能力，也包含著社會與文化的脈絡；音樂可說是人類自古以來就少不了的生活要素，和自我實踐的建構過程。

　　在生活環境中，音樂是聲音在時間中的運動，它是透過聲音力度的強弱，節奏的張力以及人與感情間的類比關係來傳達感情；當我們用音樂來表現一種「愉悅」時，這樣的聲音和現實聲音中的笑聲是不相同的。例如，布農族人藉歌謠調劑樸實的生活，並傳達其勇武表現以及收穫的喜悅心情，「興之所至，手舞足蹈」，就是布農人內心愉悅的最佳寫照；這樣的表現是一種「間接」性的感受，是藉由抽象的點、線、面等音樂象徵符號形式所組成的；而笑聲則是一種「直接」性的感動，無法被當成是一種藝術來看待。因此，在社會文化中，音樂除了是聽覺對聲音符號形式的「外延」描述和接收外，其主要意義在於「內涵」性的指涉作用，也就是通過「內涵」作用的手段去表現某種現象或物質對象；音樂強烈的滲透力與調和力，不論是在日常生活或是宗教性的儀式裡，音樂都以獨特的力量影響著人類生活。

　　十八世紀，德國哲學家 Christian Wolff （1679-1754）鑽研《指引與象徵符號》的探討，並對於符號與象徵的系統提出研究的論點。十九世紀，音樂美學家們展開了音樂形式與「內涵」的思辯，Hanslick 在 1854 年出版的《論音樂美》(*Vom Musikalisch-Schonen*) 一書中，強調音樂之美在於音樂結構的自律性（Hanslick, 1854/1997），雖然 Hanslick 極

力排斥非音樂「內涵」的指涉性意義，但他的論點卻促進了美學家們對音樂與「內涵」作用的探索，並建立起音樂中的象徵性與暗喻性之確認。

二十世紀的「符號學」理論更把音樂看做是表現人類情感的符號形式，Barthes 強調音樂是「有意味的形式」，它的意味就是符號的意味，是高度結合的感覺對象的意味（Barthes, 1992）；Barthes 所指的「形式」是人類活動所創造出來的形式，而「意味」之有無，又規定了這種活動必然是具有「意指」作用的活動。在布農族社會也是如此，無論是各種傳統祭儀、歌謠或是圖騰的表現，它們的「內涵」（Connotation）象徵遠超出其本身的「外延」（Denotation）作用。

H.Morphy 強調：「要了解宗教儀式所代表之意義……，就是從成形的各個意象中所代表的意義去探求……，例如：舞蹈或歌謠、圖騰中所隱藏的涵義。」（Morphy, 1984, p.89）。由於「內涵」的多義性才能使符號成為藝術，也因為音樂的「內涵」是如此的多義和不確定，音樂才能成為聲音的藝術；更因為如此，使得聲音「內涵」指涉的社會文化意義，能對布農族音樂產生重要的影響和作用，才有今天豐富的布農族音樂藝術產生。

一、符號的外延和內涵作用

在「符號學」的理論中，符號的閱讀並不完全是客觀和絕對的，因為符號的「外延」與「內涵」作用，可以主觀的改變我們對符號的知覺、了解和判斷。Barthes 延續 Saussure 的符號概念，主張符號的意義包含兩個層次，除了符號的「外延」意義外，還有第二層的「內涵」意義（Barthes, 1988/1999）。所謂「外延」的意義是符號的直接意義，它和符號的功能性有直接的關係；符號的第二層意義「內涵」作用，是符號的含蓄意指，此時符號的意義不再是原來的功能性意義，它由第一層的符號轉向社會價值和意義的指涉，而其轉換成的意義必須依賴使用者來決定，並隨著文化歷史價值的變動或地域文化的不同而有所改變；也就是說，符號「內涵」表意的方式和社會文化約定以及慣例有著相當大的關係（Fiske, 1982/1995；Barthes, 1991/1995）。因此，符號可以說是一個具備「內在的」和「外在的」一體兩面的事物，也就是說符號的外部世界又呈現出客觀形式的內在能量。

符號「外延」的明示意義與「內涵」的隱含意義，是符號分析最重要的兩個概念；以學習音樂史為例，我們從教科書上學到的音樂歷史和從音樂家故事裡學到的歷史有哪些不同？以符號的「外延」功能性而言，歷史的教科書會明確的告知讀者，古典樂派或浪漫樂派的年代以及當時的政治文化和社會背景等等；而以符號的「含蓄意指」來看，音樂家故事則是透過音樂作品來寫出一部活的音樂歷史，這就是音樂家故事「含蓄意指」的「內涵」和教科書裡「直接意義」的「外延」所不同之處。音樂家故事和教科書的表現，它們的區別在於前者是一種「感情內涵」的表現，具有著特定的文化「價值性」，而教科書卻是一種「外延」概念的直接告知和表現。

以「符號學」觀點來看，符號的「外延」與「內涵」作用就是「意符」和「意指」之間關係的描述。在布農族文化環境裡，符號的傳達作用首先要面對的問題是：哪些符號或聲音語言可以表現出物體的特性？用什麼方式來指涉象徵真實的意涵？如何操作？對於這樣的問題可以分兩個面向來探討，即是對於符號「外延」和「內涵」作用的認知以及區別。

（一）符號的外延作用

符號的「外延」指的是符號表面的意義，即對於「意符」真實的外貌作直接表現、敘述和分析的一種方式，使我們可以很簡單的做客觀判斷（Barthes, 1988/1999）。「外延」作用就如同語文裡辭典的闡釋，它的定義不但十分明確、清楚，並具有敘述的特色和獲得資訊的功效。例如，「狗」這個符號的「外延」就是一隻狗的形象。

「外延」可說是符號與所指物體之間的關係，是表現指示物的本意，不論是符號的感知或是主題圖像的層面，都可以在「符碼」的基礎上展開意義或內容；所以在正文裡的系統可以很科學的分析符號的「外延」和結構，例如：

1. 影像符號：基本上，圖像是屬於空間的一種影像符號，以畫有一隻百步蛇的圖騰為例，圖騰中的百步蛇是個具象的物體，明確的敘述一個百步蛇圖像的事實，這就是影像符號原本所具有的「外延」意義之作用。

2. 聲音符號：在傳達的過程中，聲音之所以被確認，實際上就是被符號化；只是聲音符號，不同於圖形與文字符號，它是一種時間性之符號，既看不到也摸不到。

在傳達活動中，聲音符號「外延」的操作是符號本身的連結，以及對意符的一種描述和分析；所以聲音的「外延」是聽覺對聲音符號形式的描述和接收，也是進入聲音感知和聲音閱讀的第一步驟。聲音符號的「外延」包括：音色、音高、強度、時質，等物理的形式，在傳達的過程中，透過接收者的感知、辨識與記憶，因而對聲音有所認知；這樣的傳達作用就是以直接的方式來表現聲音的真實，其聲音符號在形式上的訊息表現是屬於肖像性的，例如：

（1）哭聲：由布農族孩童哭聲中的音色、音高、強度等聲音的「外延」表現，使我們知道是一個人在哭，甚至還可由不同的哭聲，分辨出是小孩或嬰兒在哭。

（2）吼叫聲：布農族人在狩獵時，聽到遠出動物的吼叫聲，獵人根據聲音符號音色的「外延」作用，可以判斷是野狼或者是猴子，也可由聲音的大小遠近，判斷獵物所在的距離。

（3）搗米聲：布農族傳統木杵搗米的聲音，由其聲音的強弱、音色等聲音符號的「外延」要素，可以得知是木杵的搗米聲，甚至可以判斷木杵數量使用的多寡。

（4）流水聲：布農族人從溪水流動的聲音強度和音色等「外延」要素，可以得知溪谷的深度，並作為是否下水捕魚的判斷。

可見，聲音是一個包含著內在和外在的符號，一方面聲音是被製造來的，是由人產生和形成的，另一方面它又是被聽到的，是我們可感知世界的一部份。

3. 音樂的符號：音樂表層結構的型態，是以符號的記載和聲音訊息的刺激，兩種型態方式來表現；它不但是觀念的直接載體，更是一種符號的「外延」作用。音樂表層結構在縱向的表現具有一定的音響空間感，包括：音符、音程、和絃、和聲、調性；在橫向表現則具有時間上的展開性，包括：動機、樂句、樂段、曲體。因此，在音樂作品的傳達中，其聲音符號的「外延」表現，就是藉著樂器的音色、旋律、節奏、長度...，對聲音形式作真實的描述，使人們可以容易的分辨出樂器的類別，例如，要了解布農族人所演奏的樂器是口簧琴或是弓琴，只要透過樂器真實的音色、旋律，就可以做出正確的判斷，並辨別出樂器的種類和名稱。

（二）符號的內涵作用

符號的「內涵」是符號和概念作用之間的直接關係，也包括一個人與符號相聯的情感和聯想。Eco 認為：「內涵是建立在另一個符號系統，它的觀念是透過別的符號系統的心理過程來傳達的。」（Eco, 1975, p.83）。基本上，「外延」作用是比較容易被理解的，「內涵」作用則必須和其它認知、文化、感性的資訊相結合才能產生意義。以「歷史」和「神話」為例，布農族的遷移「歷史」是布農族人過去事實的「外延」表現，它需要的是正確和客觀的記載；相對的，布農族的「神話」傳說則是「內涵」的表現，因為「神話」傳說故事，是布農族人生活的口述教育教材，往往會因個人因素或族群特有的文化社會背景，而產生不同的意義詮釋。可見，「內涵」是一種可能性的提示或比喻，不但超越單純的圖像知覺，更受到我們的經驗、知識、感覺和文化所影響。

一般而言，相同的「內涵」作用會因接收者和所處情境，以及化社會背景的不同，而有不同的意義和解讀，它可以超越原有的表意而產生新的含意，但是它必須先透過「外延」的作用才能了解其「內涵」的真正意義，以下就布農族常見的影像符號之內涵作用做說明：

1. 布農族的影像符號
（1）月圓和收割：對布農族而言，月亮是一個符號，當滿月時其「內涵」指涉作用，具有收割、舉行收穫祭的意涵。
（2）項鍊和英雄：布農族人以山豬牙或山羌的角串成項鍊，項鍊的「外延」是動物的牙齒和角；項鍊「內涵」作用則是英雄的象徵和指涉。
（3）豬頭和祈福：布農族婚禮會將豬肉分給族人，將豬頭分給對婚姻出力最多的人，豬尾巴賜給與新郎同名而聲望崇高的人，不論是豬肉、豬頭或豬尾巴都是「豬隻」這個符號的「外延」，其「內涵」作用則具有祝福新郎之象徵意涵。

（4）百步蛇和朋友：「內涵」的作用在文化習俗影響下，可以超越圖像知覺，在
　　　布農族傳統社會中，百步蛇被解釋成布農族人「朋友」的一種象徵物，這就
　　　是更進一層的「意指性」內涵指涉。

（5）石頭和徵兆：布農族巫師將石頭放在刀尖上，並喊嫌疑犯名字三次，石頭三
　　　次都能保持站立未倒下，石頭如此的徵兆表現，其「內涵」作用表示出此人
　　　就是犯人。

表 5-3　布農族影像符號的外延和內涵作用分析表

影像符號	外延作用	內涵作用
月圓	月亮滿月	小米成熟可以收割，舉行收穫祭。
山豬牙項鍊	山豬牙串成的項鍊	英雄的象徵
豬頭、豬尾巴	豬隻的部位	祈福、守望相助的象徵
百步蛇	爬行動物	族人「朋友」的象徵
站立的石頭	石頭立起來	犯人的象徵

　　從上述布農族常見的影像符號「外延」表現和「內涵」作用（表 5-3），可以發現
符號的意義是文化約定俗成所給予的，從符號「外延」的詮譯到描述，往往依據個人
在文化歷史情境、經驗的差異而有著不同的「內涵」作用和表現。因此，要理解「內
涵」的意義或指涉，通常與接收者的主觀能力、經驗、文化背景有著密切的關係；尤
其是文化情境和慣例，對於符號訊息的意義具有相當大的影響；慣例和情境不僅可以
讓我們辨別出符號「內涵」指涉和傳達的真正意義，並能淘汰語意上的曖昧。

　2.布農族的聲音符號

　　基本上，所有的符號都具有「外延」和「內涵」兩個層面的意義，聲音符號也包
含兩個系統：第一個系統是由客觀和共通的「外延」所構成，第二個系統則是較擴散
性和具有彈性的「內涵」。物理的聲音基本上只靠聲音的強度、音色等等「外延」表
現來區別，但是當聲音被形成為「語言」時，就具備了理智和情感等「內涵」特性的
表現。可見在現實世界的聲音本身就具有其「外延」和「內涵」作用，例如，布農族
的木杵聲，其聲音的「外延」是族人用木杵敲擊的聲音，而「內涵」作用則是傳達出
祭典儀式即將舉行的訊息（圖 5-3）。這樣的聲音符號除了具有肖像性的特色外，還代
表著聲音本身的真實，因為音響本身的「外延」特色，往往能引起其他的聯想而產生
「內涵」作用；也就是說其「內涵」的發展基礎，是在於聲音本身的「外延」作用所
帶給我們的聯想。

　　在聲音符號中，存在著客觀的「外延」和多義的「內涵」指涉，其「內涵」作用
所代表的意義和表現豐富而多變化的。因此，我們可以發現在日常生活中，聲音「內
涵」往往含有強烈的指示作用，使我們不可避免地接收到現實聲音的「外延」和「內
涵」指涉並受到其影響。以下列舉布農族的例子做分析和說明：

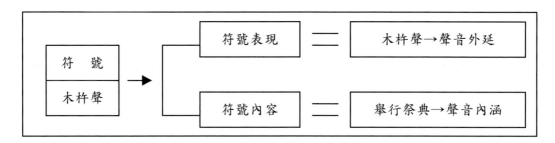

圖 5-3 布農族木杵聲的外延和內涵作用

（1）布農族嬰兒的哭叫聲，它除了很單純的代表嬰兒的聲音以外，其「內涵」指涉
作用可以象徵肚子餓了或不舒服的感覺。

（2）鳥鳴的聲音，布農族巫師以鳥鳴聲做為判斷事情的吉凶，鳥鳴聲音清亮，「內
涵」具有表示吉兆的指涉作用，如果鳴聲十分混濁不清則表示是凶兆的指涉。

（3）布農族打獵的槍聲，「外延」作用是布農族獵槍所發出的聲音，族人聽到山上
傳來槍聲，其聲音「內涵」作用表示族人打獵獲得豐收。

（4）瀑布流動的聲音，它的「外延」是流動的溪水或河流，對布農族人而言，其聲
音特色是平和、自然、美妙的天賴之音，其「內涵」指示是天神 Dihanin 的祝
福和生命的恩賜。

　　因此，由上述的例子（表 5-4）可以發現，符號並非只是傳遞表面的「外延」作用，
在符號文本中還潛藏有更深的指涉意涵；每個聲音訊息符號除了表現其特定的「外延」
之外，它還包含著「內涵」指涉作用。正如現代藝術家 Vasilij Kandinsky 所說的，當我
們聽到「純粹」的音響時，往往下意識的也聽到這個具體卻抽象化的物體；這時聲音
就直接傳達到心靈，產生一個更複雜的反應，一種比鐘聲、掉落鋸片聲，給予心靈更
震撼的感覺（Kandinsky, 1912/1995, p.34）。

表 5-4　布農族聲音符號的外延和內涵作用分析表

聲音符號	外延作用	內涵作用
嬰兒的哭聲	哭聲	肚子餓或不舒服。
鳥鳴的聲音	鳥叫聲	鳥鳴聲音清亮，吉兆表示，鳴聲混濁不清則表示凶兆。
打獵的槍聲	槍聲	族人打獵獲得豐收。
瀑布流動的聲音	瀑布水聲	天神對族人的祝福和生命的恩賜。

　　符號的「外延」作用是內容的一部分，「外延」和指涉二者之間是一對一的關係；
而「內涵」則是內容扣減「外延」後的剩餘部分；相對於符號的「外延」作用，「內
涵」作用是多義而開放的。基本上，「內涵」能指涉社會文化、個人階層、意識型態、
感情以及解譯者的等級、年齡、性別和種族。

在布農族聲音符號傳達的過程中，我們可以從聲音和音樂「內涵」中得到其所代表意義的認知，包括感情的、思想的、文化的和地域的，這種聲音「內涵」的意陳作用，就是布農族社會化的發展。所以，將聲音和音樂如同符號一樣的運用，將更有利於布農族文化和音樂語言的探討，它不僅是布農族環境真實的再現、模仿，還具有敘述和指涉意義的作用，並能象徵性的指示出物體、動作、人物、時間以及文化現象。

二、布農族樂器的聲音符號表現

台灣原住民的音樂，一般都以歌唱配合載歌載舞的形式來表現，所使用的樂器種類並不多，構造也相當的簡單。黑澤隆朝（1973）對台灣原住民樂器種類不多的原因曾做過推論，認為台灣的原住民族，先是受到馬來族的侵入，接著又有來自大陸漢人的大量遷入和攻擊；加入原住民族武器的劣勢無力反抗，只好捨去一切會發出強烈聲響的器物，逃避到高山地區或隱遁山林中，因而忘記了樂器的使用，也造成所使用樂器的構造都相當的簡單。黑澤隆朝（1973）又指出，在台灣原住民族群所使用的樂器中，以泰雅族的口簧琴，布農族的弓琴，排灣族和魯凱族的笛（包括：鼻笛、縱笛、橫笛三種）最具有代表性。布農族雖曾使用過杵、竹筒、鈴鐺、腰鈴、口簧琴、五弦琴、弓琴、直笛、鼻笛等樂器，但是目前比較普遍的樂器則為木杵、口簧琴、弓琴等。

基本上，布農族傳統樂器的製造大都就地取材，在構造及形式都十分簡單，樂器的種類也不多；不像排灣、魯凱或達悟族的樂器，刻畫著繁複的雕飾或裝飾。以Hornbostel & Sachs 的分類法來看，樂器可分為，依賴樂器本身震動發聲的「自體發聲樂器」（Idlohphone）以及「弦鳴樂器」（Chordophone）二種；並沒有以皮鼓為主的「膜鳴樂器」（Membranophoen），和以吹管為主的「氣鳴樂器」（Aerophone）（許常惠，1991）。布農族比較常見的樂器可分為：（一）搖動式樂器（Pis-lulu），例如：口簧琴（Pis-haunghaung）、搖骨法器（Pis-lahlah），（二）互碰式樂器（Ki-panhuni），例如：敲擊棒（Ki-pahpah），（三）撞擊式樂器（Ma-ludah），例如：木杵（Ma-turtur），（四）彈撥式樂器（La-kalav），例如：五弦琴（Banhir la-tuktuk）、弓琴（La-tuktuk）。

在布農族的社會族群當中，透過器樂聲音符號的音色、旋律、節奏之「外延」表現，可以辨別出樂器的種類和名稱之外；器樂更是以聲音符號的「內涵」作用，作為傳達訊息的工具之一；每個聲音符號除了表現其特定的「外延」之外，它還包含著「內涵」指涉功能。現將布農族各種樂器的特色、樂器聲音的符號「內涵」表現以及傳達功能說明和分析如下：

（一）搖動式樂器（Pis-lulu）：口簧琴、搖骨法器

1.口簧琴（Pis-haunghaung）：靠拉動樂器本身發出聲音。

世界上使用口簧琴的族群分布很廣，包括大陸、印尼、印度、馬來西亞、菲律賓、紐西蘭、澳洲、義大利等地的少數民族。黑澤隆朝在 1943 年的調查結果顯示，口簧琴

在台灣高山族的出現率高達百分之八十九，可說是台灣原住民各族使用率最普遍的一種樂器（黑澤隆朝，1973）。口簧琴是靠拉動本身，產生震盪而發出聲音的樂器（圖5-4），吹奏的時候，由右手拉動繩子來控制聲音的強弱，拉繩的力道掌握必須要恰當，否則聲音會不清楚也會把線拉斷（圖 5-5）。

口簧琴可分為：繩口簧和彈口簧二種類型，德國民族音樂學者 C. Sachs 在《樂器的歷史》（*The history of musical instruments*）論著中提到，繩口琴是最古老的型式，彈口琴是後來才衍生的（Sachs,1940）。台灣原住民族所使用的口簧琴是屬於繩口簧琴，分為金屬片或竹片製二種；惟每一族群使用口簧琴的時機、琴身的構造與鳴奏的方法稍有差異。

布農族使用的口簧琴以單簧最為普遍，琴身是用長約十五公分的竹片做成，在竹片的中央有一個長方形的琴簧孔，裡面裝著具有彈性的琴簧。琴簧一端固定在琴身上，另一端可以自由振動。琴身兩端各鑽一個小孔，綁一條細繩，吹奏時琴離唇約一公分，以左手握住琴身將嘴靠在簧的表面，右手拉動細繩使琴簧振動發出聲音；並有規律地對琴簧吹氣，就可以做出特有的柔美音色。

一般而言，泰雅族的口簧繩最長，布農族口簧琴的繩子比泰雅族的要短；布農族在演奏口簧琴時通常都比較緩慢，因此吹奏出來的音也較長，能很清楚的聽到布農族的泛音現象，泰雅族則相反。在黑澤隆朝（1973）的記載中提到口簧琴的長繩，可用來打結作為符號的指涉工具，每一個節代表男女相安度過一夜，當累積到二十至三十個節，就可以作為男方向女方提親之依據。

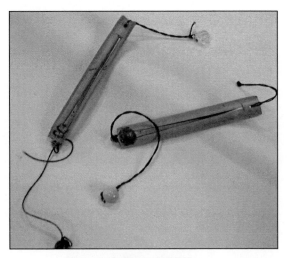

圖 5-4 布農族的口簧琴

（圖片來源：http://www.gfps.hlc.edu.tw/tradition/2005）

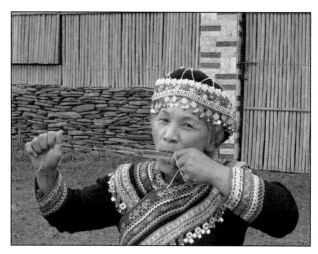

圖 5-5 布農族的口簧琴演奏（2004，郭美女）

對布農族人而言，口簧琴是最普遍也是使用區域最廣的一種小型傳統樂器，布農族各族群對口簧琴的使用，有以下不同的稱呼和限制：

（1）巒社群：卓溪鄉洛布山社，口簧琴稱為「bolencab」主要為單簧的青銅簧片，使用者大多為婦女。

（2）巒社群：卓溪鄉塔比拉社，口簧琴名稱為「concon」，分為單簧和二簧，男女老幼都可使用。

（3）丹社群：萬榮鄉馬赫灣社，口簧琴名稱為「cancan」為二簧的青銅簧片，使用者並無任何的限制，任何人都可以吹奏。

基本上，口簧琴和弓琴一樣，都不是宗教或祭儀用的樂器，而是布農族人傳達情感、排遣寂寞或抒發情感的工具，其聲音「內涵」傳達情感的功能性大於宗教性，特別是在憂傷時會吹奏口簧琴。黃叔璥在《番社雜詠》中描述：「製琴四寸截琅玕，薄片青銅竅可彈，一種幽音承齒隙，如聞私語到更闌。」（黃叔璥，1957，頁 40），可知口簧琴是布農族人夜闌人靜、燈火孤寂時，抒發情感所用的一種傳達工具；其聲音內涵作用具有如下特色：（1）具有傳達訊息的功能：用於男女約會的暗號或表達祝福、思念等傳訊工具。（2）具有娛樂的功用：包括自娛娛人、音樂的遊戲或相互欣賞。可見，口簧琴在布農族的傳統生活中，扮演著一種非實用性卻不可缺少的傳達功能角色。

2.搖骨法器（Pis-lahlah）：由數片獸骨互相碰擊而發聲。

搖骨法器又稱為「Sum-sum」意即「祈禱法器」，它是利用搖動骨片使之互相碰擊的 Lah-lah 聲來命名（圖 5-6）。布農族的搖搖器與非洲的男子割禮（Circoncision）儀式所使用的搖搖器（Sister）具有相同的功能（吳榮順，1993）。

布農族在小米收成時，祭司手持搖骨法器在收成的栗米堆上搖動，利用搖動豬肩甲骨片，相互碰擊藉以發出聲響，並口誦咒語；搖搖器聲音符號的「內涵」作用，主

要在於祈求天神賜予族人豐收。此外,在小米進倉祭的儀式中,也必須使用搖搖器,
藉著搖動的聲音祈導小米年年豐收,搖搖器可說是布農族人與超自然世界溝通傳達的
一種重要工具。

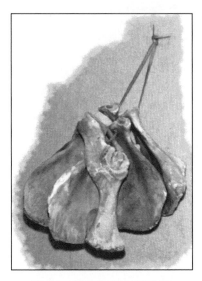

圖 5-6 布農族的搖骨法器

(圖片來源:http://www.gfps.hlc.edu.tw/tradition/2005)

(二)互碰式樂器(Ki-panhuni):敲擊棒

敲擊棒(Ki-pahpah)屬於互碰式的樂器,對布農族而言,敲擊棒是傳遞訊息的工
具之一。過去布農族人打獵時為了互通訊息,往往就地取材拿長木棒敲擊事先約定好
的節奏來傳達訊息,之後布農人加以改良就演變成可以改變音色的敲擊棒(圖 5-7)。
族人將長、短不同的木棒相互敲擊,發出不同的音色和固定節奏,並根據節奏的速度、
強弱以及音色的不同,傳達出特定的訊息,具有明顯的指涉作用。

圖 5-7 布農族的敲擊棒

(圖片來源:http://www.gfps.hlc.edu.tw/tradition/2005)

（三）撞擊式樂器（Ma-ludah）：木杵

在傳統的布農族社會中，每當布農族部落有重大公共祭典或有喜慶婚宴時，族人會集中在部落廣場搗米，準備釀小米酒；並以木杵交替在石盤上敲打，會產生一定的規律與節奏。由於木杵本身的長短與粗細大小不同，敲打時會產生各種不同音高和節奏變化，所發出的聲音因而稱為「杵音」，並被視為一種合奏的樂器（圖 5-8）。族人木杵的演奏多以偶數四、六、八、十人為基礎，這與巒社、郡社族人演唱祈禱小米豐收歌，必須以六、八、十人為基礎的道理相似。目前表演所使用的木杵都是經過特別製作，可以發出高低不同的聲音，實際運用的音高為 Re、降 Mi、Fa 三個音，並以固定節奏引導其他的木杵。

布農族的「杵音」具有傳達訊息和集合的意涵，每當族人聽到木杵擊打的聲音傳出來的時候，便知道近日將舉行祭典，必須到搗米場搗米並準備釀酒，「杵音」的作用和以鳴槍做為訊息的聯絡一樣，具有傳達的功能意義。

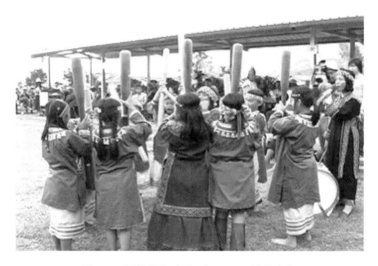

圖 5-8 布農族的木杵（2005，郭美女）

（四）彈撥式樂器（La-kalav）：五弦琴、弓琴

1.五弦琴（Banhir la-tuktuk）

布農族的五弦琴和弓琴都是屬於弦鳴樂器，五弦琴的構造是在一塊平面木板上，一端釘上五支成排的鐵釘，相對的另一端安置五個弦軫，五條弦就繫在這兩端上（圖5-9），演奏五弦琴時，在琴的下方必須放置一個中空的鐵箱或容器作為共鳴箱。巒社群人對五弦琴音高的設定以 Do、Re、Mi、Sol 為基礎，卡社群則是在這四條弦之下再設定一個低音（La）。一般而言，五弦琴大多運用在消遣的情況，五弦琴不分男女都可以演奏，是布農族人一種自我娛樂的樂器。

圖 5-9 布農族的五弦琴

（圖片來源：http://www.gfps.hlc.edu.tw/tradition/2005）

2.弓琴（La-tuktuk）

　　弓琴是石器時代的一種古老撥弦樂器（圖 5-10），它是由狩獵的弓箭演變發展而成的一種樂器。傳說為獵人狩獵成功，為傳達歡樂的心情，會以拉動或敲打弓弦所發出的音響來表示，後來逐漸成為樂器的一種。

　　弓琴可說是布農族人最普遍的樂器，以竹子為弓、細鋼絲為弦；吹奏以口腔作為共鳴器，一端銜在嘴裡，左手拿弓琴，右手以食指彈撥琴弦，或以左手食指按壓，右手彈奏由撥動琴絃所發出的根音，經口腔內形狀的改變，而增強此根音的不同泛音，因而產生不同音高的旋律，琴音雖然細微，卻相當耐人尋味（圖 5-11）。

圖 5-10 布農族的弓琴（2005，郭美女）

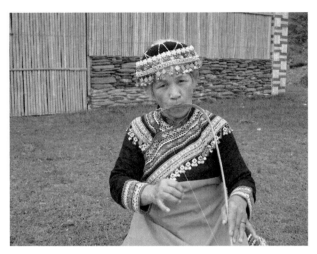

圖 5-11　布農族人演奏弓琴（2004，郭美女）

　　若演奏空弦時左手不按弦，演奏者以口含弓背，利用呼吸氣作口腔的變化，能夠產生以 Do 為基礎音所形成的三個泛音 Sol、Do、Mi。弓琴是布農族人最具特徵的樂器之一，弓琴的演奏是二音音階的節奏，技巧純熟的人可以演奏倍音；即運用口腔共鳴的調節，以控制弦的倍音稱為「倍音弓琴」。

　　在黑澤隆朝的研究中，指出弓琴的泛音演奏形式，對於布農族群體式的合唱有很深的影響；也就是說布農人的 Sol、Do、Mi、Sol 自然泛音音組織，是從弓琴而習得的（黑澤隆朝 1973，頁 133）。黑澤隆朝於 1953 年，在法國的 I.F.M.C.大會發表「台灣高砂族布農族的弓琴與五音音階」論文，解開了西洋音樂界一向成為「謎」的倍音旋律（fanferedmelody）；黑澤隆朝更以示波器（Oscillograph）來檢視布農族弓琴的演奏，證明了 Do、Re、Mi、Sol 的四聲音階（tetra-tonic）為五聲音階（Penta-ton）之先驅（黑澤隆朝，1973，頁 357-368）。布農族弓琴的倍音演奏，使音樂界重視音階的發生為「倍音起源說」，弓琴自然的倍音律、音階，已經成了西洋音樂起源論之一，也肯定了布農族弓琴的音樂地位和重要性。

　　呂炳川教授在《台灣土著族音樂》一書中，沿用了黑澤隆朝的理論，認為布農族的人聲歌唱系統是從樂器中學習模仿而來的，並指出弓琴的自然泛音，在不壓弦時會產生 Do、Mi、Sol 三個音，而壓住弦的下端就會產生 Re 的音（呂炳川，1982，頁 31-32）。由於布農族弓琴空弦形成的泛音理論與布農族的旋律結構不謀而合，因而許多民族音樂學者認為，布農族的歌唱可能來自於對樂器的模仿。

　　對布農族而言，弓琴的聲音是一種傳達愛情的符號，其聲音符號「外延」是不變的，但弓琴的聲音「內涵」作用則隨著情境不同或其他狀況，而具有不同的象徵指涉和傳達功能，這就是儀式學家 V. Turner 所主張的，象徵符號的多元意義，不僅可從本身的存在顯示出來，也表現在不同的行動中（Cassirer, 1990/1992）。現依照布農族人弓琴吹奏的時機，其聲音內涵所傳達的意涵和功能說明下：

（1）情感功能：布農族男女談情說愛時，年青人常於夜間到女孩子家門外吹奏弓琴，以弓琴的聲音內涵傳達出愛情之意，具有強烈的情感功能。

（2）娛樂性功能：男女青年在休閒時吹奏弓琴，其聲音符號的「意指」和「內涵」作用，具有娛樂性的功能。

（3）成年的指涉功能：布農族男女青年達到成年時，可以開始吹奏弓琴，其聲音「內涵」具有長大成年的指涉功能。

（4）娛樂的社交功能：弓琴用於失去丈夫或妻子，屬於單身族人的一種休閒活動，或用於族人集會和宴會等場合，此時弓琴具有娛樂的社交功能。

（5）慰問之企圖功能：用於親兄弟喪子時的吹奏，傳達出安慰心情之意，具有明顯的慰問功能。

　　除了上述弓琴的聲音「內涵」表現，在不同狀況下具有不同的指涉作用外，弓琴的吹奏也存在著某些禁忌，當族人家有不幸事故發生時，禁止吹奏弓琴，而在小米收穫期間也一律禁止吹奏，以避免影響小米之收穫。

　　綜合本節分析，可以發現布農族的樂器具有其特殊淵源的文化，除了娛樂或表演之外，更重要的是它的「內涵」作用在社會文化制度當中，扮演傳遞媒介和傳達的功能。布農人利用樂器的聲音符號，藉以表達族人內心的感情與企圖；它是屬於主觀而非客觀的經驗，主要在於製碼者個人對於訊息主體所表現的情感意見（表 5-5）。所以在同一社會之中，不論是與人溝通傳達或是「超自然」對象的溝通，其聲音符號的「內涵」作用與象徵，都必有其共通的文化約定和慣例原則存在。

表 5-5　布農族樂器聲音的符號表現

樂器名稱	聲音符號外延	內涵作用
口簧琴	靠拉動樂器本身發聲。	傳達個體的思想情感，憂傷、寂寞或情感的宣洩和表徵。
搖骨法器	由豬肩胛骨互相碰擊的聲音。	對超自然世界的溝通傳達，祈求天神賜予族人豐收。
敲擊棒	長短不同木棒相互敲擊的聲音。	以節奏、強弱以及音色，傳達出布農社會中的規約和特定的訊息，具有指涉作用。
木杵	藉著撞擊地面而使本身發聲。	傳達部落中重大訊息和集合的指涉作用。
五弦琴	以竹片撥動，固定在木板上的五條弦而發聲。	心情愉悅、放鬆的內涵象徵。
弓琴	以口腔作為共鳴器，靠弦的彈撥而發聲。	具有強烈的情感功能、社交以及指涉功能。

三、布農族音樂的內涵作用和特色

　　音樂符號的表現基礎，來自於日常生活的聲音經驗，而音樂的「內涵」作用和象徵就是最常使用的一種表現方式。一般而言，人類對音樂「內涵」的感知作用，主要

指人們在受到聲音高低、長短、強弱、快慢、和諧、對稱、重複、對比，等等音樂「符碼」的傳達和刺激後，所感受到音樂結構的運動趨勢、節奏的緊張鬆弛以及音色的疏密；並在情感、理性感知諸層次上，所反應出的個人和社會之審美經驗；例如，急促的節奏、活潑的樂曲，除了令人感覺心跳加快和動感外，其「內涵」可以象徵著歡愉、節慶或希望；而一段沉重、緩慢的樂曲，舒緩的節奏具有安定的感覺；其「內涵」意義可能象徵著悲傷、死亡。

由此可見，音樂的情感以及符號所表現的概念，具有相當程度的共生和交錯的邏輯形式；而音樂深層結構的釋意，就是符號「內涵」的意指作用，此時「內涵」符號是情感的暗示和聯想的喚起，並隱含著其它意義詮釋的方式。所以，對於音樂基本組織的表現，除了是一種直覺的捕捉外，更可以引起人類情感的各種反應，無論其歌詞內容如何，它們就是音樂所表達的運動形式，同時也就是音樂可以被感知的「內涵」指涉。

在布農族的社會族群當中，布農族的祭儀音樂與傳統農事祭儀、生命禮俗是結合在一起的，因而在歲時祭儀影響下，運用祭儀活動和音樂的形式作為傳達的工具，就成為布農族音樂文化最特殊的表現方式。誠如 Morphy 所強調：「要了解傳統祭儀所代表之意義……，就是從成形的各個意象中所代表的意義去探求……如舞蹈或歌曲中所隱藏的涵義。」（Morphy, 1984, p.89）。所以，對布農族人而言，音樂的作用除了是情感的刺激和表現之外；它是族人社會文化的符號性表現，不但展現著布農族的情感想像，更具有強大的訊息傳遞作用，表現著族人對於所謂「內在生命」以及文化的理解。因此，對於布農族音樂的指涉意涵，唯有通過音樂的「內涵」作用，才可以了解並表現布農族人的情感概念和指涉意涵。本文就布農族音樂的「內涵」作用和特色，探討和分析如下：

（一）布農族歌謠音樂的演唱時機

許常惠教授（1991a）從文化人類學的觀點，將台灣原住民的歌謠音樂視為人類生存過程中，與內外界溝通傳達的行為表現；他認為原住民歌謠內容涵蓋三大類別：1.人與自然的關係：農耕歌、狩獵歌、捕魚歌等；2.人與超自然的關係：驅魔歌、祈願歌、咒咀歌等；3.人與人之間的關係：戀愛歌、歡樂歌、婚禮歌等歌謠。布農族人正由於長期世代居住於高海拔的山區，布農人與自然界、超自然形成互動的三角關係，使得布農族人的生命禮俗、農耕祭儀、狩獵慣習、禳祓避禍等傳統文化，都以歌謠音樂作為媒介，並環繞著這三者形成交集。

在布農族的五大社群：巒社、郡社、卡社、卓社、丹社，每一社群都有其代表性的音樂，其中郡社群人稱「歌」為「hodas」，其他四群則稱為「tosaus」。事實上，各社群的歌謠名稱大同小異，包含：狩獵歌、飲酒歌、出草歌、收穫歌、播種歌、童謠、報戰功、祈禱小米豐收歌、思念歌、收工返家歌等等。

布農族的歌謠音樂依照演唱的時機及歌詞內容的含義，大致可分為四大類：祭儀性歌謠（Ilulusan tu sintusaus），工作性歌謠（Kuzakuza tu sintusaus），生活性歌謠（Pistatava tu sintusaus），童謠（Uvauvazaz tu sintusaus）四大類。現簡略介紹說明如下：

1.祭儀性歌謠（Ilulusan tu sintusaus）

布農族人十分注重農耕、狩獵及生命禮俗的各項祭儀，由於布農族祭儀的對象是天神（dehanin），為了表示人（bunun）對神靈的崇拜與祈求，祭儀音樂之訊息傳達，往往體現在語言與實際行動的表達中，使得歌聲充滿著對宇宙及大地萬物之敬畏與讚頌。因此，族人在參與各種祭儀活動時都有相關的禁忌，例如：祭槍、祈禱小米豐收、射耳祭、狩獵、封鋤祭，等都是由男性族人所歌唱，只有少部分的歌謠可以由女性參與和腔。所以，演唱這一類祭儀歌謠時必須十分莊嚴而謹慎，不得談笑風生或觸犯禁忌。

布農族的傳統祭儀都有相關的歌謠配合著儀式活動來進行（表 5-6），布農族的祭儀性歌謠包括：Pasibutbut（祈禱小米豐收歌）、Minamato（播種之歌）、Manamboah（收穫之歌）、Pisitaaho（成巫式之歌）、Pisilai（獵前祭槍之歌）、Marasitomal（獵獲凱旋歌）、Malahadaija（射耳祭之歌）、Pistako（傳授巫術之歌）、Manantu（首祭之歌）、Marasitomal（獵首凱旋歌）、Malastapan（報戰功歌）、招魂之歌（Makatsoahsisian）等。

祭儀活動與音樂的實踐，可以說是布農族人傳達訊息的最佳方式；其主要目的是在於驅凶避禍，傳達對神靈的崇拜與祈求賜予豐收，可以說布農族祭儀歌謠是依附在習俗或宗教信仰的需要，音樂不能從社會文化中抽離，生活文化也無法與音樂分離，這些環節正是組成布農族文化的主體。

表 5-6　布農族傳統祭儀和相關歌謠

傳統祭儀名稱	祭期	祭儀歌謠
播種祭	12-1 月	Pasi but but（祈禱小米豐收歌） Minamato（播種之歌）
封鋤祭	1-2 月	Pasi but but（祈禱小米豐收歌） Manamboah（收穫之歌）
除草祭	3 月	Pasi but but（祈禱小米豐收歌）
驅疫祭（禳袚祭）	4 月	Pisitaaho（成巫式之歌） Pisilahi（獵前祭槍之歌）
射耳祭	4-5 月	Marasitomal（獵獲凱旋歌） Malahadaija（射耳祭之歌） Pistako（傳授巫術之歌）
收穫祭	6-7 月	Manamboah（收穫之歌）
新年祭	8-9 月	Manakaire（正月之歌）
進倉祭	9-10 月	Pisitako（傳授巫術之歌）
開墾祭	10-11 月	
拋石祭	9-11 月	
首祭	3-4 月 9-11 月	Manantu（首祭之歌） Marasitomal（獵首凱旋歌） Malastapan（報戰功歌）

2.工作類歌謠（Kuzakuza tu sintusaus）

工作類歌謠是一邊工作、一邊演唱的歌謠，此類歌謠完全沒有任何禁忌或限制；在布農族的歌謠中，這類的歌謠包括：「背負重物之歌」（Masi- lumah）、「獵歌」（Manvaichichi）、「婦女工作歌」等。

3.生活性歌謠（Pistatava tu sintusaus）

生活性歌謠包含布農人日常生活有關的事務，凡是工作、婚嫁、喜慶或是族人們的喜怒哀樂，皆可藉歌聲來表現。這類生活性歌謠，並沒有特殊的禁忌和場合限制，男女皆可歌唱；通常用於歡聚宴歡或對生活的期許，尤其在酒酣耳熱之後，具有休閒和娛樂性的生活歌謠，是族人佐以小米酒的最佳美食。生活性歌謠大多以即興的方式來吟唱，例如：「飲酒歌」（Kahuzas）、「敘訴寂寞之歌」（pisidadaida）、「歡樂歌」等。

4.布農族的童謠（Uvavazaz tu sintusaus）

布農族童謠的界定，主要著重於歌詞的意義及結構原則，布農族童謠內容相當廣泛，包含日常生活農耕、狩獵，兒童玩耍時各種趣事的述說，寓言性的敘述性歌曲，富於教育性的數字歌謠，或是類似「順口溜」的趣味性問答等。

布農族童謠大致可分類為十類：(1) 催眠歌（mabi dulul），(2) 遊戲歌（bis hasiban），(3) 知識歌（mabi hansiap），(4) 故事歌（bali habasan），(5) 戲謔歌（maba hainan），(6) 勸勉歌（bintamasad），(7) 生活歌，(8) 問答歌（bandadalam），(9) 狩獵歌（mabuasu），(10) 安慰、抱怨歌（siail）（王叔銘，2003）。

一般而言，布農族的歌謠以獨唱方式來表現的相當少，大部份以合唱的方式來呈現；只有在布農族童謠裡，會有單音旋律的獨唱歌謠出現。基本上，布農族童謠分為「成人唱的童謠」及「孩童唱的童謠」二種，由於老年人習慣用合唱來唱所有的歌謠，因此，成人唱的童謠仍以合唱或重唱的方式來表現；而孩童唱的則以獨唱或齊唱的方式表現（吳榮順，1999；王叔銘，2003）。

（二）布農族音樂的內涵作用

音樂語言的「內涵」可說是建構在符號和生活文化環境中的認知與約定，以一首音樂作品而言，對沒有任何文化經驗的人來說，音樂可能只是一種純粹的音響「信號」，用以喚起、改變或制止人們的某種行動的一種物質刺激；此時音樂或許能使人有所感受，能引起注意或產生機械的記憶，但是還不可能對音樂有所理解，更不會對音樂所傳達出的意涵或指涉作出審美的判斷。因此，一群有組織的聲音之所以被稱為「音樂」，並不只是在於它們是有組織與有結構的聲音，而是在於以聲音的律動觸動我們的感知。

美國音樂學家 Leonard B.Meyer（1918-）認為純粹的物質狀態是沒有意義的，只有針對象徵或暗示某種超越自身的其他事物時才具有意義，Meyer 指的正是所謂的音樂「內涵」作用（王次炤，1997）。可見，音樂對於個體心中的情感刺激或表現，就是

一種「內涵」作用和象徵的關係；在音樂中通過某些特定的聲音，可以象徵某種概念或現象，音樂的「內涵」可說是一個超越又先於所有現象的領域。

從古至今，音樂在原住民各個族群中都具有某種「內涵」意義，族群們透過某些特定聲音的象徵性去表現某種現象和對象，並代表當地的生活、文化甚至宗教的狀況和特色。對布農族而言，音樂，正是一種聲音意符的「外延」和意指「內涵」指涉的運用，它是布農族情感和文化的物質載體，是一種特殊的符號形式；並透過多聲部合唱和簡潔的節奏，串聯了布農族人的一生。

布農族的傳統祭儀文化和歌謠是緊密結合在一起的，它們是組成布農族藝術文化之主要元素，更是族群文化的重要表述；可以說在音樂中就有著宗教、文化的意涵和表現。對於族群使用音樂的方式，除了本身能力的特性與限制之外，地理環境以及傳統文化與社會的條件，都是不可忽略的重要因素。因此，要了解布農族音樂的「內涵」作用，必須以文化的觀點來閱讀，而音樂「內涵」指涉和象徵作用，又可以從傳統文化和地理的觀點來討論：

1.傳統文化的觀點

世界上每一個族群的歌謠都有其獨特的韻律和節奏的語言，人類族群更由於地區的特性、人文的傳承，而有著不同的語言和歌唱特質，我們可以說歌唱即是語言的音樂化。

Schneider（1957）依照世上無文字文化的基本經濟型態，將人類文化劃分為：獵人、牧者、農墾者三個類型；並強調在獵人社會的音樂，包含了相當多的叫喊聲，至於農耕社會中的音樂，則以如歌的或抒情的風格最為普遍，而遊牧民族的音樂風格則介乎這兩者之間。從 Schneider 的說法可以看出其進化論觀點的弦外之意；即人類歷史的發展必然是由群聚而狩獵，再經放牧、農耕而進入所謂的都市文明。在狩獵文化社會裏，由於生活型態的需求，男人往往扮演比較重要的角色，就如同以父系為主的布農族社會一樣有其重要地位；而其音樂形式也以拍子和對位的表現比較佔優勢。可見，一個族群所流傳的歌謠音樂，往往反映、傳達出這個民族的人文思想和特質，使我們可以了解此民族或文化特色和音樂的內涵與藝術。

以布農族的「首祭之歌」為例，由於布農族長期受到外族之侵墾，因此常思報復，族人在獵得敵人首級後，除了慶祝獵人凱旋歸來外，更重要的意義在於利用「首祭之歌」的吟唱，告慰已被砍頭的敵人首級。族人在「首祭之歌」之後，立即舉行「報戰功」之吟唱，「報戰功」提供了族人一個情緒的宣洩空間和管道，對族人的心理具有一定平衡之意涵。由此可見，族群的歌謠表現，是依照其民族性和本身的文化，各自具有其獨特性和需要性。

2.地理環境的觀點

人類使用音樂的方式，除了本身能力的限制與文化特性之外，有關地理環境以及社會的條件，都是不可忽略的重要因素；也就是說，音樂「內涵」和地域文化性有相

當重要的關係，以台灣原住民各族音樂而言，各族群皆有其獨特的音樂文化和內涵，能充分表現和反映出某一個地區，或某一個民族歌謠的地域性特質，以下列舉幾個族群做比較和說明：

（1）布農族

布農族生活的空間多處於高山，在傳統的布農族社會，男子經常會組成獵隊上山打獵，當捕獲獵物後，在即將抵達部落的路上，布農族男子會以輪唱、重唱的呼喊方式高唱「背負重物之歌」，家中的婦女們聽見丈夫的聲音，便會走到部落的入口處迎接打獵的男子，接過捕獲的獵物並與男子應和，充分表現出族人和諧團結的精神。

此外，布農族在肢體的表現也深具地理性的象徵特色，由於布農人生活地理環境與文化習慣之影響，因而產生了集體歌唱的歌謠音樂，加上音樂節奏的變化十分單純，所以一般所謂的「舞蹈」表現也僅止於簡單的擺動手足；台灣原住民音樂具有的「有歌必有舞」的現象，以及肢體動作複雜的舞蹈，在布農族群中是很少的。

（2）雅美族

雅美族由於地理環境的獨特性，族人長期居住在四面環海的島嶼，在飛魚季節通常能捕獲豐碩的飛魚，雅美族人在夜晚回航時會高聲唱歌，正酣睡的妻子兒女，只要聽到返行的船隻傳來「咿呀呀嗚咿呀呀嗚啞麼……」的歌聲，都會到海邊迎接滿載豐收的漁船；雅美族的漁歌反映了漁人的捕魚生活，也傳達出族群的地方音樂性格及意涵。至於在舞蹈的表現，雅美族也沒有一般娛樂性之目的，而是具有地域性的表現意涵，例如：朗島部落的勇士舞，是男子與敵人戰爭、勇敢殺敵的象徵；而在椰油部落則具有象徵男性出海捕魚情形的精神舞。

可見，由於在地理環境以及社會條件的不同，使得布農族和雅美族，各自發展出具有地域性和文化特色的音樂。此外，賽夏族巴斯達隘祭的男性鎖舞、排灣族五年祭的群舞、魯凱族結婚儀式的歡樂舞、卑南族與阿美族的鈴舞、阿美族男性的成年祭舞與女性的賞月舞等等，都具有其獨特的形式和指涉意涵，這些音樂不但具有明顯的地域性，也表現出其歷史、文化甚至宗教的特色，並傳達出各族特異之文化與音樂風格。

因此，對布農族而言，音樂「內涵」的象徵意義和族人的生活、文化歷史有著密切的關係；音樂符號的「內涵」指涉作用，為布農人情感的各種特徵賦予了形式，從而使族人實現對其內在的傳達與文化的交流。誠如 Langer 的符號論所言，音樂是屬於呈現性的符號，必須通過刺激來產生音樂的「語意性」；而這種由於音樂性刺激所產生的認識，就是某種內涵象徵的作用（張洪模主編，1993）。布農族音樂的「內涵」指涉主要就是建立在象徵的「意指」作用上，也因為如此，才有如此豐富的布農音樂藝術產生。

值得注意的是，音樂雖然已發展成為一種有次序的符號系統，但音樂的「內涵」指涉作是無法做明確的劃分或歸類，因為任何音樂中的聲音，其本身絕不會有確定的象徵指涉或意涵，它們是非語義性的，不能表現一定或具體的概念。所以，在音樂「內

涵」指涉的把握上，存在著兩個困境：其一，由於各地對於音樂約定俗成的指涉意涵並無絕對性，使得音樂的效應並不具有普遍性。其二，在不同的文化背景和慣例的解釋之下，容易產生不同符碼之間轉譯的難題。例如，布農族的「小米祈禱豐收歌」或「獵前祭槍歌」等歌曲，對於同樣是居住在台灣的漢人而言，並沒有多大的意義和價值的，對他們來說台灣本土歌謠才有其意義。

如此，我們可以說音樂是文化運作的結果，往往會因社會文化、地理環境之不同而改變它的意義或有不同的解釋；而音樂「內涵」的指涉更必須在一定時代和文化的範圍內，才具有其價值和意義。因此，要了解布農族音樂中的符號「意指」和「內涵」作用，就必須把握來自人心的約定或依據文化和慣例所賦予的指涉意涵。

（三）布農族音樂的內涵特色

音樂是屬於呈現性的符號，必須通過刺激來產生音樂的「語意性」；而這種由於音樂刺激所產生的認識，就是某種「內涵」象徵的作用。Peirce（1960）以及 Langer（1962）皆強調，音樂的「內涵」作用必須透過人類的規約才能產生意義；布農族音樂，這個符號系統所表現的不只是個人情感，還包含族人的情感、文化與指涉功能；其「內涵」作用和表現，可以歸納出下列幾點特色：

1.情感的表現作用

音樂「內涵」作用是一種符號的表現形式，透過音樂，可以了解並表現人類的情感概念。例如，當人們聆聽布農族「祈禱小米豐收歌」時，樂曲中飽滿的和聲，歌聲綿延不斷宛如天賴，自然而然就能使人產生出一種動人的情緒。

又例如，布農族人把內心的苦悶及怨言吐露出來稱為「pisidadaida」，一般婦女遭子女遺棄或媳婦遭公婆虐待，會以朗誦調的方式，唱出當事人心中之苦悶，此時音樂「內涵」作用是屬於個人情感的象徵表現，並藉以得到旁人安慰和同情。正如義大利哲學家 Giambattista Vico 所認為，「人類自然而然就會用象徵具體表現他的情感、態度和思想。」（Storr, 1957/ 1999, p.19）

2.具有約定俗成的文化特色

音樂之所以被定義為一種象徵語言，主要是音樂的內容，必須藉由約定俗成觀念的連接，表示出它的對象所指之含意，並且得到符號接收者的共鳴才能有所領略；這種已形成的象徵性意義，就是具有文化性的象徵。因此，約定俗成的象徵表現，是指音樂的「內涵」作用在於文化性或民族性的慣例或歸約；它所代表的客體，就是根據人類的經驗以及文化的累積而成的。以口簧琴的吹奏為例，布農族的口簧琴是族人宣洩情緒的主要樂器，布農族人透過琴聲，將吹奏者內心各種複雜的情緒，哀傷、憂愁，都能淋漓盡致地流露出來。

布農族用口簧琴的吹奏來傳達憂傷的情緒，泰雅族卻將口簧琴運用在快樂的情境表現，布農族這樣的傳統文化與泰雅族男女求愛的口簧琴舞，有著極大之差別，這就

是音樂「內涵」在社會中約定俗成的文化差異性。可見原住民各族不僅在歌舞的呈現上各有特色，在表達快樂或憂傷的感情時，由於民族性的約定俗成，其處理方式也不盡相同。

又例如，瀑布流動的聲音，對布農族人而言，瀑布的聲音特色是美妙的天賴之音，布農族人把這種大地的聲響當成一種生命的禮物，其象徵「內涵」指涉著天神 Dihanin 的祝福；對其他原住民族群而言，瀑布的聲音並無此象徵和指涉意涵。因此，符號的「內涵」作用對原住民文化的差異現象是約定俗成的經驗或文化之累積，絕不能以單一思考模式去評斷。

3.族人溝通認同的共同表現

基本上，音樂的聲音是非語義性的，缺乏一定或具體的指涉，但這並不排斥音樂作為一種約定性音響的可能性。在傳統的布農族社會中，音樂符號可以用來表現一種普遍、永久的或有延續性的指涉「內涵」作用，這種「內涵」也是族群溝通認同的共同表現。例如，布農族人在吟唱「獵前祭槍之歌」，族人一再重複領唱者的歌詞內容和音樂形式，除了表明重複既定的規則與行為模式的重要性，也藉著儀式的音樂符號傳達其「內涵」指涉作用，做為穩固其族群性的一種象徵表現；而吟唱的音樂形式不斷重複，更是參與儀式的族人們為達到某種效果或目的，所採取的一種認同的傳達手段。此外，布農族人所唱的「飲酒歌」、「歡樂歌」等歌謠，是族人在歡聚、喜宴、小酌之後都能演唱的歌謠，由於其「內涵」的指涉作用，不僅成為族人之間最好的溝通媒介，並具有訓誡族人勸勉之功能。

4.族人凝聚力的表現

布農族的歌謠通常具有特定的宗教功能與禁忌規範，透過族人親子相傳或集體之表述、吟唱，使得社會成員得以分享歌謠和神話傳說，並彰顯其主要意涵，進而增強布農族人集體的記憶和凝聚力。例如，在布農族的社會中，每年四月到五月間播除草之後，必須舉行「射耳祭」；由於鹿及山豬是布農族英雄獵取的最高榮譽目標，能獵到山鹿的人就被視為大英雄，因此，在「射耳祭」儀式活動中的射箭項目裡，就以鹿耳及山豬耳為靶標，逐漸演變成布農族人射耳祭儀式的基礎。「射耳祭」不僅是布農族獵取食物的方法表現，在祭典中透過歌謠「獵前際槍之歌」、「獵獲凱旋歌」以及「報戰功」的吟唱，藉以祈求小米的豐收之外；還具有薪火相傳、教育、團結等精神和意涵，其「內涵」作用對外表示射敵首，對內表示團結之意，是確立個體生命價值，民族性認同和凝聚力的象徵表現。

第四節　布農族音樂的符碼解析

Nicholas Ruwet 在所著《音樂學分析法》（*Méthodes alanalyse en musicology*）一書中討論音樂分析的基礎，強調音樂是一種傳達的語言系統，不但擁有造句的方式，並

具有基本的規則和指涉意涵（Ruwet,1966）。自古以來，音樂常被認為比任何藝術更需要秩序性；在觀念上，音樂與秩序是連結在一起的，它涵蓋了一個完整的聲音經驗領域，從感官的基本元素到最極致的智慧調和，也因為如此，音樂可以被視為一種有秩序的聲音符號來探討。

依據法國符號學家 A.J.Greimaset ＆ J.Coute 所編纂的《符號學用詞字典》（*Semiotique*）所示，許多國家對不同語言系統的稱呼，都只有「語言」一詞；即「lanque」係指各國專有的「自然語言」（lanque naturelle）；而「langage」則代表是由於「符號學」理論與方法之探討而成立的「語言」（Greimaset＆Coute, I993, p.203-205）。因此，音樂、文章、影像、舞蹈，在中文裡都可以用「語言」一詞稱之；但是當音樂文本所形成的語言或音樂被稱為「音樂語言」時；以「符號學」的語意來看，它已代表著利用「符號學」的角度來進行探討和研究，那麼如同每一個語言存在於特定的「符碼」一樣，音樂就是由一些屬於「符碼」的單位所連結起來的一套符號系統。在傳達過程中，「符碼」指定了符號的意義，並能符合內容規則和結構，如此傳送者才能建立起音樂所傳達的正確意涵。

音樂的存在有其結構性的一面，音樂的意義必須藉由音樂語言的結構來彰顯，如果把音樂結構的基本要素：音色、力度、節奏、音高、音程，看成是一套符碼化的聲音，那麼它是由聲音元素所構成的特殊「符碼」；不但具有特定系統和規則的聲音，可以測量、比較，更是一個社會語言規則的總體。

音樂的符號體系和其他文藝形式相比，存在著一種明顯的符號特徵，這是因為構成這些音樂要素的音符，其組織並不只是一些分散或相互獨立的「系譜軸」音素單位，而是運用「毗鄰軸」的關係和法則，建構所產生一種具有「虛的時間」關係之符號表現形式。

雖然音樂作品的聆聽是一種整體感覺，但在聲音的傳達中，對於音樂本質和結構的理解是有其必要性的，就如同「語文語言」一樣，雖然我們不須去分析它就了解其意思，但語法的運用和理解卻可以使我們更了解語言。因此，「符號學」的分析模式提供了科學性的概念架構，使研究者得以從不同層次來分析音樂語言的結構性意義和規則。

本節主要探討社會文化中「符碼化」聲音的意涵，並且利用 Saussure「表義二軸」的論點，從「符號學」中「符碼」的「系譜軸」（Paradigm Axis）和「毗鄰軸」（Syntagm Axis），來進行布農族音樂的解析，並探討音樂符碼的結構以及音樂作品的語義性。

一、聲音的符碼化

在人類可感知的聲音世界裡，自然界的聲響與音樂藝術的聲音，是屬於兩個不同領域的聲音。生活環境中自然界的聲音，包括：潺潺流水聲、小鳥的鳴叫聲或微風在樹叢間的呢喃聲音，都可以讓我們「聯想」到音樂；但它本身並不是音樂，因為聲音

元素要經過組織、次序化才會變成音樂，而人類的意識行為正是這種組織工作的必要條件。

在解碼的活動中，聲音主體包含著「先文化」或「先系統」，而在系統或文化中尚未成熟的聲音，是一種「未符碼化」的聲音。所以，雖然鳥類會根據遺傳的音型發出變奏之聲，鳥鳴或許具有某些音樂中的元素，但這些聲音如果未經過作曲家的運用或給予表現的指令，終究只是一些「未符碼化」的聲音罷了（郭美女，2001）。

「符碼化」的聲音是一種可以測量、比較的聲音，它是具有其特定系統和規則的聲音符號；是一種經過思想創造出來的音響。雖然音樂的原始要素來自於大自然的音響，符合自然的法則和本質，但必須經過作曲家有系統的組織和運用，才能形成旋律與和聲，以造就所謂的「音樂」。所以，在音樂作品裡的聲音，是由於人類對於簡單的鳥鳴或天籟的一種直覺反映，是作曲家接收自然界中未開化的材料和內容來進行創造；並透過思考將它重新組織、排列成一種有規律的順序。因此，音樂可以說是起源於對大自然的描摹，也就是說作曲家從自然中接收材料，透過運用就成為音樂的聲音；而各種樂曲不論是調性、非調性的，其本質都是聲音有機運動的表象，也就是一種「符碼化」的聲音語言。

「符碼化」的聲音具有其特定的組織系統和規則，它具有量感、厚度，有固定的聲波和一定的高低，可以作漸強、漸弱以及高低的變化，並可以重複或再製造的。在音樂中要表現出類似自然界的雷聲，不論是音色、強度、速度、高低的變化，都必須透過樂器的轉譯才能表現出來，這種「符碼化」的聲音，具有一定的組織秩序和規則可循，聆聽者必須透過思維和聯想才能了解它的含意。正符合 Hanslick 所言：「音樂是可測量的樂音和有規則的樂音體系，是真正有意義的音樂；而自然的聲音是無法測量的不規則的波動聲波。」（Hanslick, 1854/1997, p.9）。根據 Hanslick 的看法，自然界中的節奏僅是一些空氣中無法測量的震動，除了鳥鳴和動物之間的某些叫聲外，自然的聲音大部分是不規則的雜音，這些聲響極少能發出明確而可測量的音高，並不適合構成音樂。所以即使是自然界聲響中的風聲、鳥鳴、雷聲或流水聲，也不符合傳統音樂領域中的音階；因為這些聲音沒有一定的規則和秩序，它僅是一種符號或一種媒介，經由這媒介來傳達某種訊息而已，也就是一種無法測量、非符碼化的聲音。

因此，要對於自然界「未符碼化」的聲音作明確的敘述或分析是比較困難複雜的；而「樂音」可以說是具有某種特定系統和規則的「符碼化」聲音語言，並透過「符碼化」音響的節奏和旋律產生美感，對於這種已「符碼化」的聲音語言，是比較容易做分析和比較的，這也是組成西方音樂的聲音何以被稱作「樂音」或「音調」之故。

在二十世紀以前，西方音樂對聲音的探索，是建立在「有規則」振動的樂音（符碼化的聲音）和不規則振動的噪音（未符碼化的聲音）之間的基礎上。在傳統上，樂音排除了自然界和日常生活中，許多可以成為音樂的聲音因素；因此，所謂的傳統音樂不但無法全

面表達「聲音」的真正含義，同時也縮小了音樂的創作來源，使得音樂表達生活中各種豐富聲音結構的能力大為減弱。

事實上，音樂的素材是在物體振動中有具體物理起源的聲音，這樣的音樂素材包括了許多我們已經很習慣、熟悉但不被稱做「音樂」的「未符碼化」聲音。隨著時代的進步和音樂觀念的改變，「未符碼化」的聲音經過作曲家巧妙運用具有表現的意義，還是可以成音樂的材料，而這些不同形式聲音的連結，透過審美規範的作用就形成了音形和構思。例如：美國後現代音樂家 John Cage（1912-1992）所創立的「機遇音樂」，創造了一系列著名的「不確定樂曲」（Indeterminacy），不但繼承了 Arnold Schoenberg（1874-1951）的「無調性」（Atonality）音樂精神，也成為後現代音樂的典範。

Cage 認為一切聲音都可以成為音樂創作的原材料，不應該將音樂的聲音因素狹窄地限定在「有規則振動」的樂音範圍內。基本上，一切聲音包含四個成分：頻率（frequence）、幅度（amplitude）、音色（timbre）和持續（duration）；要使自然和生活中的聲音轉化為音樂，就必須通過音樂家的創作和演奏，將聲音「再現」（張洪模主編，1993）。

因此，Cage 所感興趣的不是被傳統音樂家規定的「樂音」，而是直接面對自然和生活中的聲音本身；也就是說音樂家要在自然和生活環境中，直接捕捉一切可以轉化為音樂的可能因素。例如，Cage 的《四分三十三秒》開闢了「寂靜」的時空，並提供了一個自由想像的世界，使得作者、演奏者和聆聽者三方，感受到在這個新世界中一切可能的事情都可以發生。在 Cage 看來，《四分三十三秒》的「寂靜」，並非傳統音樂中所說的沒有聲音；「寂靜」是趨近於純粹狀態的一種「持續」自我表現。「寂靜」是頻率、音色和幅度最有潛力的持續空間和時間結構。在這個意義上，「持續」成為創作者、演奏者和欣賞者最有可能發揮其主動性之場所。正如音樂評論家 B. P. Dauenhauer 所言：「寂靜本身乃是一種主動的表演活動（Silence itself is an active performance）。」（Dauenhauer, 1980, p.4）。Cage 的後現代音樂，雖然沒有為我們提供所謂「悅耳」的作品，但是，Cage 把聲音自然運作的動態表現，看作是音樂創作最豐富、廣闊的靈感源泉，不但跳脫了傳統音樂的桎梏，也邁出了決定性的一大步。此外，德國作曲家 Karlheiz Stockhausen（1928-）將各種不同的聲波應用於電子合成音樂中，這樣的表現也打破了聲音和噪音的區別與限制。

「符碼化」聲音和「未符碼化」的聲音之間的差別，在於缺少某種指令形式，簡單的音響也可能表現出音樂的現象，例如：風吹打窗戶聲、電鑽旋轉的聲音、火車轟隆的聲音、水龍頭滴水的聲音等都可以是音樂的素材。以現代的觀點而言，音樂與音響的差別就在於缺少指令的形式，當作曲家將這些未「符碼化」的聲音素材作為表現和發展的形式，並連續成有組織的順序就產生了音樂，也就是人類文化中可理解和感知的聲音作品；因此，組織化的聲音訊息並不只是古典或浪漫的作品，而是包含著

各種聲音的表現；從電影的歌曲到電子音樂、流行音樂或現代音樂，從西方到東方都是我們生活環境的聲音表現。

　　任何符號必須以「符碼」為前提，音樂系統就是一個已經「符碼化」的傳達過程；當聆聽一首音樂作品時，如果無法對於音樂「符碼」有所了解，就無法閱讀作品所傳達的訊息。要釐清自然界中「非符碼化」的聲音和「符碼化」聲音不同的地方，以及理解其聲音傳達表現的歷史性或地理性，就必須對聲音現象的變化和功用有所認知和瞭解，才能對聲音的組織和結構加以分析和運用。

二、音樂語言的「系譜軸」和「毗鄰軸」

　　Saussure 認為在傳達的過程中，符號組成「符碼」的方式有兩種，第一種符號組成的方式稱為「系譜軸」（Paradigm Axis），另一種組成方式稱為「毗鄰軸」（Syntagm Axis）（Fiske, 1982/1995）。Saussure 所說的「系譜軸」是一個可以選取各種元素的地方，而毗鄰軸」則指由「系譜軸」所選出之各元素間的組合。在「系譜軸」裡有選取就有意義，而被選者的意義是由未被選者的意義所決定；又「系鄰軸」裡被選出的符號的意義，有時也會因同一「毗鄰軸」和其他符號的關係而改變意義。

　　音樂，是一種符號形式的表現，通過「符碼」的組成和歸約，可以表現和指涉人類情感和文化的意涵。在音樂的符號系統裡，「符碼」就其最簡單的定義來看，可視為一組「垂直」的符號，也就是所謂的「音樂語彙」。這些「符碼」可依某些「水平」的規則，即「音樂語句構成」的組合使聲音符號在「符碼化」的過程不但容易複製並有規則可以遵循。所以，當音樂被稱作一種語言時，就如同每一個語言存在於特定的「符碼」一樣，它是由一些屬於「符碼」單位所組成的符號系統。因此，「符碼」可說是音樂構成的必要規則，要瞭解音樂符號意義，就要先瞭解符號之間「符碼」的結構關係，這種結構關係有兩種，一是負責選取的「系譜軸」，一是負責組合的「毗鄰軸」。

　　在我們的生活文化中，所有的訊息都涉及所謂的「選擇」（selection）和「組織」（combination），選擇是指從「系譜軸」中選出，組織則是將選出的符號組成一個訊息；「系譜軸」負責符號的選擇或互換，而有選取就有意義，「毗鄰軸」則是負責意義的組合。現探討分析如下：

（一）系譜軸　（Paradigm Axis）

　　在傳達的符號系統中，「系譜軸」是被選用的符號所從出的一組符號，是一個可以選擇各種元素的垂直軸，就如同「字母」是語文的「系譜軸」一樣，基本上，「系譜軸」具有兩個特徵：

1.「系譜軸」裡的各單元必屬於同一體系：「系譜軸」裡的各單元（unit），必須具有共通特質處並同屬於一個譜軸。以音樂中個別的單音而言，都各有其獨特的內

在表現形式，例如：音高、音長、音強、音色，這些因素組成了個別聲音的形式結構；各音之間又由於彼此內在的相關性，並得以組構音樂，使各音統一在同一個「系譜軸」的系統之中。

2.各單元之間具有清楚的區隔：在「系譜軸」裡，每一個單元必與其他單元有著清楚的區隔，才可以分別出同一個「系譜軸」裡，各單元間的差異以及它們的「意符」和「意指」；因此，在音樂中每一個音符所代表的時質和高低，都必須明確而清楚。

在音樂作品裡，音符的高低和聲音的強、弱記號是分屬於兩個不同特性的「系譜軸」；音符裡的各種單元是屬於具有聲音高低和長度等特性的「系譜軸」，而各種強、弱記號則是屬於表示聲音大小意義的「系譜軸」。Sanssure 強調在「系譜軸」裡的各單元裡選擇必有其意義，被選者的意義由未被選者的意義來決定」（Fiske, 1982/1995），如果以音樂作品中的符號來看，強弱記號中的「*fff*」是表示最強的意思，為什麼是最強的表示？為什麼「*mf*」表示中強，「*p*」表示弱，「*ppp*」表示最弱？音樂作品中這些所謂的強或弱的定義，就是 Sanssure 所說的被選者的意義是由未被選者的意義來決定；也就是說，被選出的符號會受其他符號的影響，其意義有一部分要由同一體系裡的符號來決定。例如，樂句裡的中強「*mf*」，它在一個強而有力的樂句中，「*mf*」只是普通的強度；而在一個持續的弱聲樂句中，「*mf*」和其他聲音相比較反而是強烈的。所以，在一個樂句中，強弱記號的意義必須和其它的聲音作比較，才能賦予強或弱等不同的意義，也就是和同一「系譜軸」的其他單元比較的結果。

（二）毗鄰軸（Syntagm Axis）

Saussure 強調一個元素從「系譜軸」裡被選出之後，會與其他元素組合而成為一個訊息，這樣的組合就稱為「毗鄰軸」（Fiske, 1982/1995）。因此，「毗鄰軸」就是符號之間訊息組合的規則或慣例的橫向軸，也是被選用的符號（音符）所組成的訊息。例如，一串句子是文字的「毗鄰軸」，它是由字母的「系譜軸」裡組合成有意義文字；同樣的道理，幾個音符透過組合的規則就可以構成一個樂句，當然這些樂句組成的訊息必須是由「系譜軸」選出所組織而成的；而幾個樂句的組合就可以形成旋律（melody）的系統，也就是音樂作品的「毗鄰軸」。

一段音樂是一個線性（linearity）進行的表現，在這個線性中，樂曲由開頭朝向著樂曲的結尾行進，如果以線性進行的方式將音符與音符的關係串在一起的，就具有「毗鄰軸」的特徵表現，也涉及結構關係上的空間與時間的概念；所以音樂要能表現，就必須依靠節奏、曲調、和聲等基本要素的結合才能達到，這些要素在音階中的位置和功能，可以決定它的動力，就如同特定的藍色，會隨著黃色或紫色的加入而被染成為不同的顏色。同樣的道理，音樂組成的要素，也會根據它在音調結構中的位置，而具有不同的動力性質和表情。正如 Hanslick 所言：「音樂的原始要素是規律而悅

耳的聲音，它的生動原則是節奏；作曲的原料不外是旋律、和聲、節奏，將這些基本原料組成綿延不斷的旋律流動，即構成音樂美的基本架構。」（Hanslick, 1854/1997, p.63-64）。

　　傳統上把「節奏」（rhythm）、「旋律」（melody）及「和聲」（harmony）視為音樂作品的三大基本要素：在音樂的「毗鄰軸」裡，節奏是時間的表現；旋律是由不同音高連貫而成的「毗鄰軸」；而和聲則是由高低不同的音依照一定的規則相疊並行，或是由聲音的重疊而產生聲部層次的「毗鄰軸」概念型態。以下利用「符號學」的觀點，將音樂的三要素表現，分別做簡要探討和說明：

1. 節奏：節奏是音響持續的骨幹，是聲音在時間上的規則性表現，也是現實的運動和狀態變化中，所呈現出來的過程和秩序。節奏包括了音的長短、強弱、快慢、休止等「系譜軸」的變化，也就是由長音和短音、強音和弱音所組織並交替出現的一種「毗鄰軸」現象。音樂學者 Grosvenor Cooper & Leonard Meyer，在合著的《音樂的節奏結構》（*The Rhythmic Structure of Music*）裡，強調：「　研究節奏就是研究音樂的全部，創造並形成音樂過程的所有元素都因節奏而有了組織，節奏本身也因為一切元素而有了組織。」（Cooper & Meyer, 1960, p.1）。

　　在音樂的「毗鄰軸」裡，節奏是音樂時間的表現，音樂之所以能夠千變萬化並具有無限豐富的表現力，節奏具有著非常重的作用。節奏可用來區別音符的位置和時間的長短，作為音樂的基本要素，節奏必須在時間過程中才能體現出來，而每一個聲音的界定是由休止和某些聲音的改變而定。

　　在音樂作品中，音素的排列組合所依據的就是節奏，所以在節奏裡的每一個聲音都具有它特定的時值，也就是說，節奏能夠被感受是因為聲音的作用；節奏作為旋律的結構要素，是平衡的對立面，它充分體現了音樂的動態和向前進行的特性，因此在聲音的表現中，節奏佔有相當重要的份量和地位。

2. 旋律：音樂的結構是以「符碼」系統的規則為依據，在音樂的傳達中，符號之連結就是符號與符號之間「關係」予以確定的意思；而所謂「關係」之確定，就是音樂符號間規律的形成。樂曲中的旋律是構成樂音的「毗鄰軸」一種結構系統，因此，旋律可以說是指不同音高，按照邏輯的方式所組成的「毗鄰軸」體系，旋律的進行是一種「橫向」的空間概念；對音樂結構而言，旋律與和聲是，音樂作品「橫向」和「縱向」進行的基本要素。

　　在一首樂曲作品中，一個樂音的位置設定，力度的強弱，音程的長短，都受制於樂曲旋律的「句法秩序」；也就是說旋律是由「動機」組成的，而「動機」是由高低、長短不同「系譜軸」裡的音符所構成的，並經由節奏的規範所產生的一種相對穩定之組合，這種組合進一步的強化，就是旋律的表現。因此，旋律進行時必須包含「系譜軸」中，音符高低、長短、快慢、強弱等聲音符號的變化，才能使音樂得以圓順流暢，並表現出特定的音樂主題或意義。

3. 和聲：「和聲」是九世紀的產物，一直到了十八世紀，人們發現了音與音的各種縱向關係和功能，進而產生了「主調音樂」。音樂研究者把音與音的縱向關係，單獨的叫「和弦」，總稱為「和聲」；而和絃相互間功能關係的研究，稱為「和聲學」（蔣一民，1993，頁 21-23）。法國的 J. P. Rameau（1683-1764）於 1722年，提出「旋律來自和聲」的說法，並建立「和聲學」的近代理論，成為作曲家創作的依據，可見和聲在音樂的領域中佔有十分重要的地位（林朱彥，1996，255頁）。

和聲的聽覺是感知聲音的美感與和諧的基本能力，當一個有聲現象是由兩個或兩個以上的聲音所組成，並同時進入耳朵時，如果兩音的強度大致相同就會產生和聲的現象或效果。因此，在音樂作品的「毗鄰軸」系統裡，和聲可說是多聲部音樂中各聲部的重要基礎。

在音樂語言的符號裡，節奏是音樂時間的表現，其作用在於節拍、速度、輕重、緩急的安排；而旋律是由不同音高按邏輯的方式連貫而成的「毗鄰軸」，其進行方式是一種屬於「橫向」的空間概念；音樂旋律的「高低起伏」以及聲部的和聲型態之層次概念，是屬於「縱向」的空間概念。因此，在「毗鄰軸」裡的樂句所代表的除了是時間上的意義，還涵蓋了以空間概念來解讀音樂時間期的區段；其所呈現出的不只是音樂的結構而已，也顯現出創作形式的能力以及音樂美感的理念；而這些關係不但可以相當完整地被感知，也可以利用「符碼」系統的編碼化關係（ratio facilis）找出音樂作品中，「系譜軸」和「毗鄰軸」的單位以及二者之間的關係。

三、布農族傳統歌謠和童謠的符碼分析

音樂語言「符號」的意義與闡述可說是音樂構成的必要條件，音樂的意符是「有意味的形式」，它的意味就是符號的意味，是高度結合的感覺對象的「意指」作用。音樂作品通過「系譜軸」各種元素符號的選擇，以及「毗鄰軸」各元素間的組合和歸約，可以表現情緒中的抑揚、頓挫，引起人們的共鳴並傳達某種含意性。從這一意義上來看，音樂不僅是一種含意性的符號，也是一連串有秩序的聲音符號組合，更可以說音樂是一種客觀的符號表現。

在音樂的組織中，音樂所獨具的旋律特質，是無法脫離和聲、節奏而單獨存在的，唯有當和聲與節奏被整合於旋律中，音樂的意義才能顯現出來。儘管聲音具有強弱，節奏有快慢，音階有高低，音色有明暗等特質，但其組合的先決條件都必須符合「符碼」的規則系統；因此，音樂文本所形成的語言和符號表現，都可以用 Saussure「表義二軸」的論點，來探究布農族的音樂並進行解析。以下就布農族傳統歌謠和童謠的音樂「符碼」結構做探討和分析：

（一）布農族傳統歌謠

Manantu「首祭之歌」：（南投信義鄉明德村巒社群，郭美女2004）（見譜例5-2）。

1. 歌詞大意：這是一首很嚴肅的祭儀歌曲，在出草凱歸的路途中，獵人們為了要對敵首表示「人道精神」，主帥會把敵首放在獵人中間，圍成圓圈開始唱起這首「首祭之歌」，唯歌謠本身並沒有歌詞，只有利用母音以及和聲來呈現。

2. 音樂符碼的結構：

（1）系譜軸：以 Do-La 六個音為主的系譜軸，樂曲系譜軸之音符型態簡單，包括：全音符、四分、附點二分音符以及休止符。音域為 c-f¹。

（2）毗鄰軸：以四度音程為主軸，結構為 a（2+2+4）+b（4+4）+2 所構成，屬單樂段形式（一段式），和聲以完全一、四、五、八的為主體。吟唱方式以應答（responsorial）呈現，歌曲風格屬複音音樂性質。

（3）「首祭之歌」的節奏型態主要為： 𝅗𝅥. 𝅘𝅥

（4）全曲在旋律線條上，以三聲部方式來呈現，一開始低聲部即以領唱形態出現，即 a（2+2+4），由四度音 mi-la，進而模進為 re-sol，即至 m5-8 擴展為四小節的樂句，Do-fa-la-sol，音程由四度音擴大為六度，後收回五度，而 m9 低聲部續以頑固音群的形態反覆，進入應答式（responsorian）的和聲應和，即 b（4+4+2），內聲部以反向形態下行（Do-Do-La-Sol）與之呼應，上聲部則以每四小節一組的四拍 Fa 加入合音，全曲由開始的一聲部進入二聲部，再進入三聲部的和音。

Manatu(Manandi)

譜例 5-2　Manantu

Pisilahi「獵前祭槍之歌」：（南投信義鄉明德村巒社群，吳榮順 1995）（見譜例 5-3）。

1. 歌詞大意：我們來祭拜槍，背起槍箭，夢到的是獵物，很特別！所有的山鹿啊！所有的山豬！所有的山羊！

2. 音樂符碼的結構：

（1）系譜軸：以 Do、Mi、 Sol 為主的系譜軸，樂曲系譜軸之音符型態，包括：四分、八分音符、二分休止符和全休止符。音域 c～c²。

（2）毗鄰軸：以一度、四度與八度音程為主軸，結構為（2＋2）所構成，屬單樂段形式（一段式），和聲以完全四、五、八度為主體。吟唱方式以應答（responsorial）呈現，歌曲風格具有複音音樂特質。

（3）「獵前祭槍之歌」樂曲的節奏型態主要為：♩ ♫ ♫ ♩

（4）全曲在旋律線條上，以四聲部呈現。m1 以領唱型態出現，m2 進入四聲部和聲式的應答，其中第一聲部與第二聲部以八度音齊唱 tutti 來進行，第三、四部則以三和弦的和聲支持。m3-4 是 m1-2 的變化，第三、四部以齊唱進行，領唱之後，應答聲部立即以對位手法在四度音程上回應，最後以八度做為結束。應答的聲部（m2,m4）以八度音的手法來表現，實值聽覺上為三聲部。

Pislahi

譜例 5-3　Pisilahi

Manamboah kaunu「收穫之歌」：（花蓮卓溪鄉崙天村巒社群，吳榮順 1995）（見譜例 5-4）。

1. 歌詞大意：很好吃的食物，到我的手上來，到我的手上來，所有可以吃的，都到我的手上來，都到我的手上來，即使是粟米和小米。

2. 音樂符碼的結構：

（1）系譜軸：Do、Mi、Sol 為主的系譜軸，系譜軸之音符型態包括：四分、八分、十六分音符和四分休止符。音域 G~g²。

（2）毗鄰軸：以完全一、四、五、八度的和聲為主軸，結構成（a2＋b2）＋（a2
　　＋b2）＋a2 的單樂段形式，並以少數的三、六度音程構成和聲；吟唱方式 a
　　與 b 以複音型態對唱來呈現，歌曲風格具有複音音樂之特質。

（3）本曲以樂曲的節奏型態主要為： ♩♩♩♩ ♩ ♩　♩♩ ♩♩♩♩ ♪ ♪

（4）全曲在旋律線條上，以四聲部呈現；並以四小節為樂句結構，m1-4 中，固定
　　旋律貫串於 Bass 與 Tenor 的聲部間，其它聲部則以四度音程與之對位，而後
　　m5-8 則改變定旋律的音域，以增加其樂句的變化與豐富度。m9-10 更有如 Coda
　　般，將定旋律至於外聲部上，以 Tutti 手法結束。

Manamboah kaunun

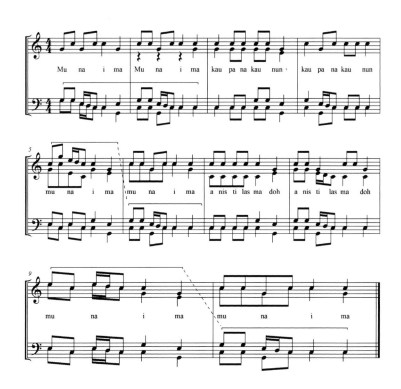

譜例 5-4　Manamboah kaunu

Makatsoahs isiang「**招魂之歌**」：（台東縣海端鄉坎頂村郡社群，郭美女 2004）（見譜
例 5-5）。

　1.歌詞大意：喔！在這，即使是被魔鬼帶走了，在我召喚後請回來，好一些嗎？安撫
　　一下，你們的靈魂，我在招喚！

2.音樂符碼的結構：

（1）系譜軸：Mi、Re、Do 為主的系譜軸，音符型態較為多樣，包括：四分、八分、十六分、三十二分音符、附點八分音符和全休止符。音域 G～g²。

（2）毗鄰軸：全曲以以完全四度、五度、八度為主軸，加上少數的三、六度音程構成和聲；結構為 a（2＋2）＋a¹（2＋2）所構成，屬單樂段形式（一段式），吟唱方式以應答（responsorial）呈現，歌曲風格屬複音音樂性質。

（3）樂曲的節奏型態主要為：

（4）全曲在旋律線條上，以四聲部呈現，領唱之後，應答的合唱有如 echo 般以八度音程在三聲部中齊唱應和，全曲音型下行進行。

makatsoahs isiang

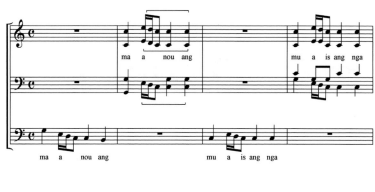

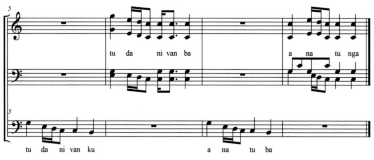

譜例 5-5　Makatsoahs isiang

Pisitaaho「成巫式之歌」：（南投仁愛鄉武界村卓社群，吳榮順 1995）（見譜例 5-6）。

1.歌詞大意：「成巫式之歌」主要希望族人能接受巫師同樣的法力，並對於已經習得巫術之巫師則使其法力能再提升；歌詞內容：「各位，我們布農族人的法術最高強，一群一群的人，使我們的法術力量增強功力倍增；從我所學習取用的，就是最強而有力的法術，是功力最強大的。」

2.音樂符碼的結構：

（1）系譜軸：Fa、La、Do 為主的系譜軸，歌謠系譜軸的音符型態簡單，包括：四分音符、二分音符和全休止符。音域 c～c²。

（2）毗鄰軸：全曲以三度、四度、五度、六度、八度音程為主軸，構成以二小節為主的樂句，屬單樂段形式（一段式），吟唱方式以應答（responsorial）呈現，歌曲風格屬複音音樂性質。

（3）樂曲的節奏型態主要為：♩ ♩ ♩ ♩ | ♩ ♩ ♩ ♩

（4）「成巫式之歌」全曲在旋律線條的表現上，以四聲部的方式呈現，領唱與應答之間以節奏的改變作互相呼應；樂曲首先以四拍的型態開始再轉為六拍的形式，節奏具有變化拍之特色。

　　在領唱的部分以四度音程來進行，七次反覆並以不同形態作樂曲的變化，而應答的四部合唱部分，亦以豐富飽滿的和聲作回應，並於高聲部（Sop&Tenor）與低聲部 Alto&Bass 以 Tutti 形態造成二聲部的效果；尤其四部合唱中的小倚音，更添增樂曲的活潑性和藝術性之美感和價值。

Pisitaaho

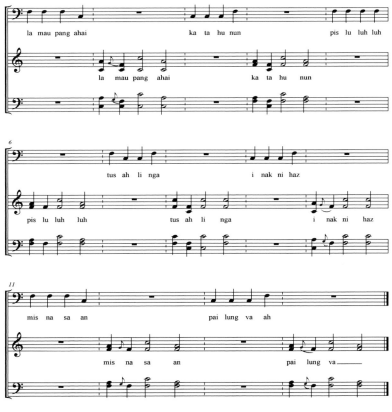

譜例 5-6　Pisitaaho

Marakakiv「獵歌」：（台東縣海端鄉坎頂村郡社群，吳榮順 1995）（見譜例 5-7）。

1.歌詞大意：跟著去打獵埋伏，泰雅族人已經用石頭做記號，有時好像不太妙，野獸只有大的，被倒下的樹頭所掩蓋。

2.音樂符碼的結構：

（1）系譜軸：以 Do、Fa、La 為主的系譜軸，樂曲系譜軸之音符型態簡單，包括：四分音符、二分音符以及全休止符。音域 $F \sim c^2$。

（2）毗鄰軸：以四度音程為主軸，結構以 a（2+2+2＋2）+b（2+2）構成，屬單樂段形式，動機進行以四度音跳進為主，和聲以和弦音為主體；吟唱方式以應答（responsorial）呈現，歌曲風格屬複音音樂性質。

（3）樂曲節奏型態主要為：♩ ♩ ♩

（4）全曲在旋律線條上，主要以三聲部呈現，一開始以領唱形態出現，由一聲部進入三聲部的和聲，低音以四度音跳進的頑固音群形態反覆出現，應答則以和聲形態應和，形成和協的三聲部和聲進行，全曲進行以同向為主。

marakakiv

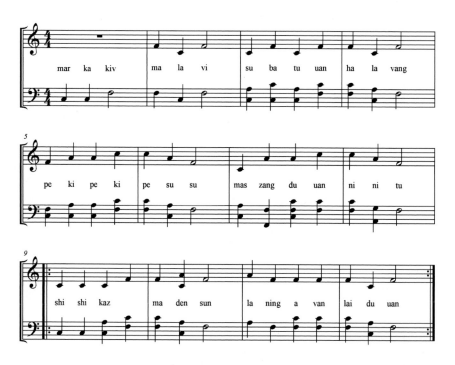

譜例 5-7　Marakakiv

pisidadaida「**敘訴寂寞之歌**」：（花蓮縣萬榮鄉馬遠村丹社群，郭美女 2004）（見譜例 5-8）。

1. 歌詞大意：互相安慰，各位親愛的親朋好友，可憐的我們，已經不在人世間，我們必須重新更加努力的信仰神。

2. 音樂符碼的結構：

（1）系譜軸：全曲以主和弦 Do、Mi、Sol（首調）構成系譜軸，系譜軸之音符型態具有多樣性之特色，包括：四分、八分、十六分音符、四分休止符和全休止符。音域 a～c^2。

（2）毗鄰軸：全曲以完全四度以及小三和聲為主，是布農族慣用的和聲手法。以（2+2）的結構組成，屬於單樂段形式（一段式）。吟唱方式以複音對唱呈現，歌曲風格屬複音音樂性質。

（3）樂曲主要節奏型態為：

（4）全曲在旋律線條上，主要以二聲部呈現，m1 領唱後，m2 第二聲部以完全四度和聲進入，m3 以主音重複領唱後再加入第二部和聲，最後以主音重複的六連音做為結束。全曲的二聲部在主和弦上做同向進行，並在節奏上做變化，是為布農族歌謠中較少有的變化。

pisidadaida

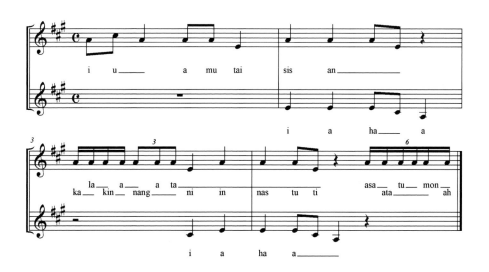

譜例 5-8　pisidadaida

Masi-lumah「背負重物之歌」：（台東縣海端鄉霧鹿村郡社群，吳榮順 1995）（見譜例 5-9）。

1. 歌詞大意：「背負重物之歌」是一首利用高亢的呼喊聲來告知家人的歌謠。族人工作回家在身上背負農作物或打獵凱旋回部落時，即以這種傳訊歌來傳達給山下的族人，希望家人前去迎接他們；婦女聽見丈夫的聲音，便會到部落的入口處迎接工作或打獵歸來的男子，一邊幫忙接過捕獲的獵物並高聲與男子應和。

2. 音樂符碼的結構：

（1）系譜軸：以 Do-Si 為主要的系譜軸，系譜軸之音符型態多樣而富變化性，包括：二分、四分、八分、十六分、附點四分音符，二分休止符、四分休止符、八分休止符和全休止符，並出現延長記號以及拍號之改變。音域 c~c^2。

（2）毗鄰軸：以四度音程為主軸，結構為（2+3）+1+10，屬單樂段形式，和聲主要以完全一、四、五、八為主，節奏富於變化。吟唱方式為領唱後再以複音對唱呈現，歌曲風格屬複音音樂性質。

（3）樂曲主要節奏型態：「背負重物之歌」的節奏採自由變化來表現，全取並無主要固定節奏，為此首曲子的特色之一。。

（4）「背負重物之歌」在旋律線條上，以二聲部的方式來呈現；其中 Do、Sol 下行完全四度為主動機，m1~ m2 為領唱的部分，接著一、二部出現時以應答得方式輪流唱出。m6 變化拍子為 $\frac{14}{4}$，m7 開始又回到 **C**。全曲打破規律性的模式，以變化拍子及較自由的節奏形態為主要的表現特色，並在 m6 二聲部出現時產生少有的二度不和協音程；「背負重物之歌」系譜軸所使用的音，不僅是難得一見的音階（由 Do 至 Si 都使用），也是布農族相當具有特色的歌謠音樂作品。

masi lumah

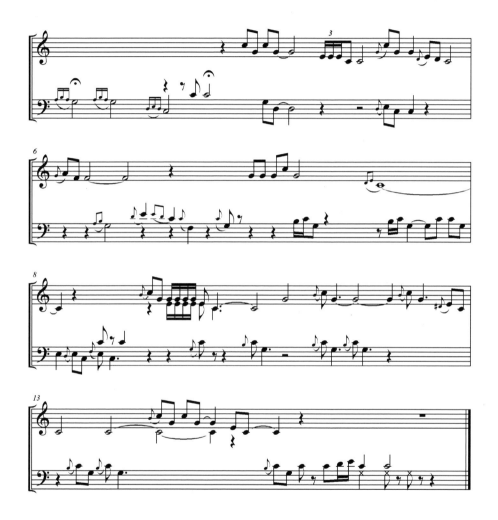

譜例 5-9　Masi-lumah

Kahuzas （Tosaus）「**飲酒歌**」：（南投信義鄉羅娜村郡社群，吳榮順 1995）（見譜例 5-10）。

　　1.歌詞大意：「飲酒歌」是慶祝獵人凱旋歸來的歌謠，更重要的意義在於利用這個儀式告慰已被破頭的敵人首級。目前雖無出草的習俗，但歡聚、喜宴、小酌之後，「飲酒歌」就成了族人與族人之間最好的溝通媒介。

2.音樂符碼的結構：
（1）系譜軸：全曲以 Mi、Sol、Do 為主要系譜軸，主要以切分音作為全曲之動機，系譜軸之音符型態包括：二分、四分、附點四分、八分音符，四分休止符和全休止符。音域 c～c²。
（2）毗鄰軸：以小三度、完全四度、八度組成毗鄰軸，結構為（2+2+1）屬於單樂段形式，和聲以主和弦為主。吟唱方式以對唱（Antiphone）呈現，歌曲風格屬複音音樂性質。
（3）樂曲主要節奏型態為：♪ ♩.
（4）全曲在旋律線上，以四部呈現；m1~m2 由男聲領唱，m3 開始女聲以同音或八度音對答。

kahuzas(tosaus)

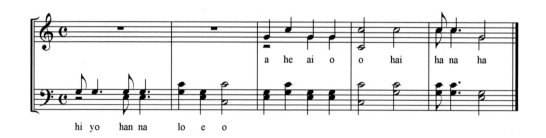

譜例 5-10　Kahuzas（Tosaus）

（二）布農族童謠

kilirm kukun laak「**尋找狐狸洞**」：（台東海端鄉坎頂村郡社群 ，錢善華 1994）（見譜例 5-11）。

1.歌詞大意：把竹竿削尖，在火上烤，慢慢地旋轉，不使肉烤焦；我們像蝴蝶採蜜一樣，到**處**奔走去找狐狸洞，用竹矛刺向洞裡，期望狐狸逃出來時，能抓出牠。
2.音樂符碼的結構：
（1）系譜軸：以主和弦 Do、Mi、Sol 三音為主要系譜軸，系譜軸之音符 型態，包括：二分、四分、八分音符。音域 g～g¹。
（2）毗鄰軸：以三和弦音為主軸，結構為（1+2+2+2）所構成，屬於單樂段形式，吟唱方式以齊唱呈現，歌曲風格屬於單音音樂性質。

（3）樂曲的主要節奏型態為：♫　　♫

（4）全曲在旋律線條上，以單音音樂作呈現。此曲趣味性強，m1 的 hang hang 如同引言導唱，像是領唱的風格，或是領唱給予一個穩定的拍子，接著 2+2 的反覆後，以減值手法結束。

kilirm kukun laak

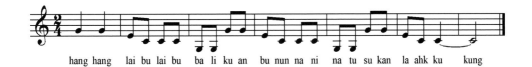

hang hang　lai bu lai bu　ba li ku an　bu nun na ni　na tu su kan　la ahk ku　kung

譜例 5-11　　kilirm kukun laak

Tinunuan Takur「**動、植物接龍之歌**」：（柯麗美，1998）（見譜例 5-12）。

1. 歌詞大意：豐收好，一年狩獵、種植成果豐碩，每人手執動物、植物擺在籠子裏，由深山傳送到部落，透過粗繩一面傳遞、一面歌唱，詮釋今年豐收之成果。

2. 音樂符碼的結構：

（1）系譜軸：以 Do、Mi、Sol、La 為主的系譜軸，系譜軸之音符型態，包括：四分、八分音符和四分、二分休止符和全休止符。音域 $G \sim c^1$。

（2）毗鄰軸：以三和弦音為主軸，結構由（2+3+2）所構成，屬單樂段形式，節奏型態簡單；吟唱方式以應答呈現，風格屬複音音樂性質。

（3）節奏型態主要為：♫ ♩　♩　♩

（4）全曲在旋律線條上，以三聲部呈現，第一小節領唱，接著為三部和聲，第五小節出現四部和聲，上聲部（Sop+Alto）主要旋律為 la-do-mi 和弦，並以齊唱（tutti）呈現，而低聲部（Tenor+Bass）以 do-mi-sol 為主要和弦，呈現兩聲部形態勢，上、下聲部結合，音樂具有複和弦之特色，實為布農族童謠歌曲中較為特殊之曲目。

Tinunuan Takur
動、植物接龍之歌

司阿定 記詞
柯麗美 記譜
布農族 民謠

ta kur mai a sang mai a sang ti ti ti ti ma vi lis

ma vi li a du ua te vas vas lu dun lu dw sung hai vin sun ghai van vah las

sam ba huan hi hiv hiv hiv van ba lu ba lu a hai ki ku nus sa vi sun sun

譜例 5-12 Tinunuan Takur

sihuis vahuma tamalung「公雞鬥老鷹」：（台東海端鄉坎頂村郡社群，吳榮順 1995）
（見譜例 5-13）。

1. 歌詞大意：一隻公雞，小雞啾啾的叫，母雞張著大翅膀，要召喚小雞們，老鷹在天
空中飛，要飛下抓小雞，公雞迎上去，用力啄死老鷹。

2. 音樂符碼的結構：

（1）系譜軸：，以 Sol、Do、Mi（首調）為主的系譜軸，系譜軸之音符型態簡單，
包括：二分、四分、八分音符。音域 $d^1 \sim b^1$。

（2）毗鄰軸：以三和弦音為主軸，結構為（4+4+4+5）所構成，屬單樂段形式，節
奏型態簡單，吟唱方式以齊唱呈現，風格屬於單音音樂。

（3）主要節奏型態為：♫ ♩

（4）全曲在旋律線條上，以四度音程跳進作貫串，並以同音反覆之八分音符與上
　　　行四度的四分音符做為樂曲之動機。

sihuis vahuma tamalung

ta ta sa　ta ma lung　si u si u　su su az　ba za ba z　ma dai ngaz　na si am puk

su su az　kus ba ba i　si hu is　na tu si z　ma da mu　am pas du mas　ta ma lung

pas　tu　tu　ha　ma　pa　taz

譜例 5-13　　sihuis vahuma tamalung

sudan halibunbun「**吞香蕉**」：（台東縣海端鄉坎頂村郡社群，郭美女 2004）（見譜例
5-14）。

　1.歌詞大意：有一個人在山上工作，採下野生香蕉，匆匆吞食，噎在喉嚨，苦不堪言，
　　急忙推著車子翻過山頭，回家求助去。

　2.音樂符碼的結構：

　　（1）系譜軸：以 Sol、Re（首調 Do、Sol） 為主的系譜軸，系樂曲系譜軸之音符
　　　　　型態，包括：四分、八分音符和一個升記號。音域 d^1～b^1。

　　（2）毗鄰軸：以三和弦音為主軸，結構為（2+2）所構成，屬單樂段形式，節奏型
　　　　　態簡單；吟唱方式以齊唱呈現，風格屬單音音樂性質。

　　（3）節奏型態主要為：♫♫♩ ♩

　　（4）全曲在旋律線條上，以四度音程跳進貫串，特別的是結束音為#fa，似乎可以
　　　　　反覆繼續輪唱，如同無終卡農。

sudan halibunbun

su dan ha li bun bun　su dan ha li bun bun　tan chi chi ni pa li lig　mu haiv sia lu

譜例 5-14　　sudan halibunbun

tama tima「愛人如己」：（台東縣海端鄉坎頂村郡社群，郭美女 2004）（見譜例 5-15）。

　1.歌詞大意：誰從那邊走過來，都是突眼的，不要說會被傳染，父母曾告誡，要好好
　　對待別人，才會永遠快快樂樂。

　2.音樂符碼的結構：

　　（1）系譜軸：以 Sol、La、Si、Re，為主的系譜軸，系譜軸音符型態簡單，包括：
　　　　四分、八分音符。音域 $d^1 \sim b^1$。

　　（2）毗鄰軸：以三和弦為主軸，結構為（1+1×2）所構成，屬單樂段形式，節奏型
　　　　態簡單但使用變化拍子，拍號由 4 拍改變為 5 拍。吟唱方式以齊唱呈現，歌
　　　　曲風格屬於單音音樂性質。

　　（3）樂曲主要節奏型態為：♫ ♫ ♫ ♩　♩

　　（4）全曲在旋律線條上，m1 以 la 為中心音，自 m2 後，為五拍，以四度音程跳進
　　　　行，m3 反覆一次，樂曲用單音音樂呈現，全曲雖僅三小節，但卻使用變化拍
　　　　子來呈現。

tama tima

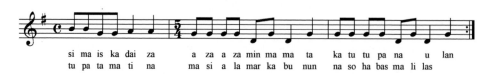

si ma is ka dai za　a za a za min ma ma ta　ka tu tu pa na　u lan
tu pa ta ma ti na　ma si a la mar ka bu nun　na so ha bas ma li las

譜例 5-15　　tama tima

pisasiban kurbin「**玩竹槍**」：（台東縣海端鄉坎頂村郡社群，吳榮順 1995）（見譜例 5-16）。

1. 歌詞大意：我做竹槍和子彈，首先要試試，終於成功了，一支一支的槍，成把的槍需要保養。

2. 音樂符碼的結構：

　（1）系譜軸：以 do、mi、sol 為主的系譜軸，系譜軸之音符型態，包括：四分、八分音符和四分休止符、全休止符。音域 g～g^1。

　（2）毗鄰軸：以三和弦音為主軸，結構為（2+2）+（2+2）+2 所構成，屬單樂段形式，節奏型態簡單；吟唱方式以齊唱來呈現，歌曲風格屬單音音樂性質。

　（3）樂曲主要節奏型態為：

　（4）全曲在旋律線條上，以和弦音跳進作貫串。

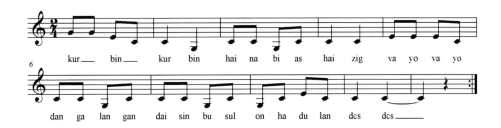

譜例 5-16　pisasiban kurbin

Sima tisbung baav「**誰在山上放槍**」：（南投信義鄉明德村巒社群，吳榮順 1995）（見譜例 5-17）。

1. 歌詞大意：是誰在山上放槍？原來是 tiang。射到了什麼？原來是一隻水鹿。有多大隻呢？已經大到長出鹿茸了；叫 haisul 趕快搗小米，準備上山打獵的食物。要往哪裡去打獵？要往玉山！

2. 音樂符碼的結構：

　（1）系譜軸：以 do、mi、sol 為主的系譜軸，系譜軸之音符型態，包括：二分、四分、八分、十六分音符。音域 g～c^2。

　（2）毗鄰軸：以三和弦音為主軸，結構為 1+（2+2）+（2+2+2）+3 構成，屬於單樂段形式，吟唱方式以應答（responsorial）呈現，風格屬複音音樂性質。

（3）節奏型態為：

（4）全曲在旋律線條上，以四聲部呈現。m 1 領唱，m 2 進入四部合唱，，樂曲以
　　八分音符之同音反覆作為樂曲動機，音形大多同向進行，和聲亦多為三和弦
　　的進行，是布農童謠中少有的複音性合唱曲。

Sima tisbung baav

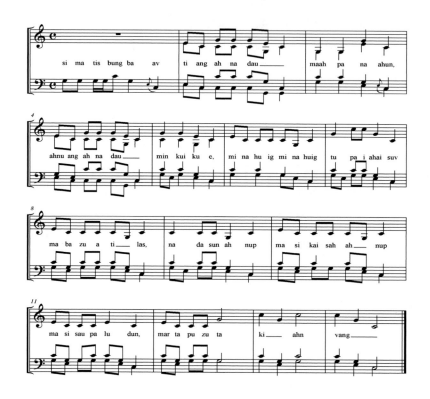

譜例 5-17　Sima tisbung baav

Ma pu A su si Nanal「獵人追逐」：（柯麗美，1998）（見譜例 5-18）。

1. 歌詞大意：一山過一山，獵人哪！您們在那裡，我們帶了食物，可否鳴槍告知，
　　您們正確的位置。

2. 音樂符碼的結構：

（1）系譜軸：以 Do、Si、、Mi 為主的系譜軸，系譜軸之音符型態，包括：二分、
　　四分、八分休止符。音域 e1～e2。

（2）毗鄰軸：以完全一度、完全四度音音程為主軸，結構為 A 段（6＋5＋6）＋B
　　段（7×2）+A'段 7 構成樂段所構成，屬於三段形式，節奏型態相當簡單；吟
　　唱方式以齊唱呈現，歌曲風格屬單音音樂性質。

（3）「獵人追逐」主要節奏型態：

（4）全曲在旋律線條上，A 段 m1~m17 只用 C 音同音保留進行，節奏上展現了減值節奏，增值節奏的特色；B 段 m20~m38 則以倚音四度音程與五度、八度跳進進行，樂句二次重覆，至 m32-38 仍回 A 段特色以 E 音同音保留進行。此曲具有三段式曲式之特質。

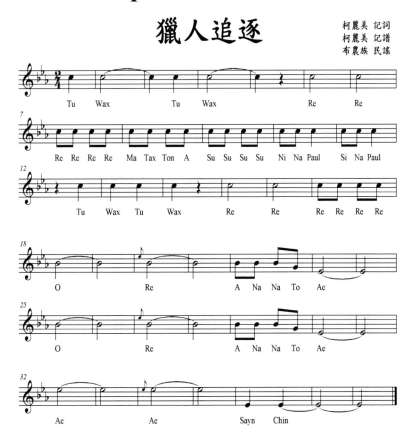

Ma pu A su si Nanal

獵人追逐

柯麗美 記詞
柯麗美 記譜
布農族 民謠

譜例 5-18　Ma pu A su si Nanal

Mintinalu uvazaz tu sintusaus「孤兒之歌」：（南投信義鄉明德村巒社群，吳榮順 1995）（譜例 5-19）。

1.歌詞大意：「孤兒之歌」是一首流傳於南投巒社群一帶，描述孤兒寄居親戚家，生活困苦的童謠。歌詞內容：「唉！alang 是蚱蜢，alang 煙癮很大，綽號就叫煙鬼，特別惹人討厭，不給他吃白飯，反給他吃蕨菜，一碗芋頭湯。」

2.音樂符碼的結構：

（1）系譜軸：「孤兒之歌」是以 Do、Mi、Sol 為主的系譜軸型態，系譜軸之音符，包括：全音符、二分、四分、八分、十六分音符以及附點八分音符。音域 c～c2。

（2）毗鄰軸：以三和弦音為主軸，結構為 a（4＋4）＋a'（4＋3）所構成，屬於單樂段形式，節奏型態簡單但加入倚音；吟唱方式以應答（responsorial）呈現，歌曲風格屬於複音音樂性質。

（3）節奏型態為：♩ ♫ ♩ ♩

（4）「孤兒之歌」全曲在旋律線條上以四聲部的方式呈現，一開始以領唱形態出現（m1）後，緊接著 m2-m5 的樂句以三、四聲部應答的和聲作為應和，並反覆二次。

　　整首歌謠以布農族慣用的三和弦音作跳進，並加上倚音的方式來表現，尤其樂曲以四度音的運用配合豐富的和聲來進行，領唱以及和絃唱法充分表現出布農族音樂的特性，左右手之音形亦為同向進行。

Mintinalu uvazaz tu sintusaus

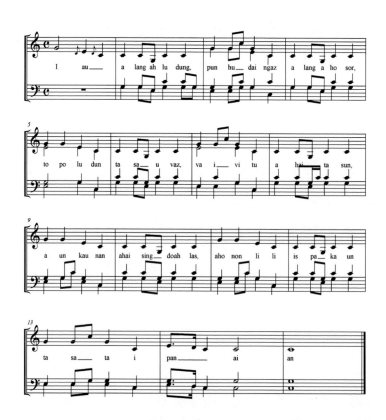

譜例 5-19　Mintinalu uvazaz tu sintusaus

Auta-i Auta-i「搖籃曲」：（布農族兒歌　王孰銘，2003）（見譜例 5-20）

1. 歌詞大意：這是一首流傳在南投地區的布農族催眠歌，主要是媽媽或姐姐背著幼兒，哼著歌謠、身體和雙腳隨著歌謠的旋律前後擺動，希望能讓孩子快快入睡的歌謠，歌詞內容本身並無意義。

2. 音樂符碼的結構：

 （1）系譜軸：以 Do、Sol 的系譜軸，系譜軸之音符型態簡單系譜軸之音符型態，包括：二分、四分、八分音符。音域從 g1～c2。

 （2）毗鄰軸：以完全四度音程為主軸，結構以（3+3）× 2 所構成，屬於單樂段形式，節奏型態簡單，吟唱方式以齊唱來呈現，歌曲風格屬單音音樂性質。

 （3）「搖籃曲」節奏型態為：♩　♩　♩，♫♫♩

 （4）樂曲在旋律線條上，m1～m6 為節奏減值，而 m11～m12 則是樂句重覆，全曲以四度音程下行跳進貫串。

AUTA-I AUTA-I
（搖籃曲）

布農族兒歌
王淑銘記譜

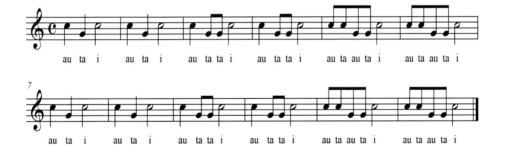

譜例 5-20　Auta-i Auta-i

　　由本節分析，可以發現在音樂的傳達活動中，音樂語言符號意義的產生，主要由該符號與「符碼」之間的規則來決定，也就是說音樂是由純粹、精確的聲音（音符）和寂靜（休止符）所組成的形式。

　　音樂組織的基本要素雖然具有其原始獨立性，但是任何一種聲音要素都不可能單獨存在，「系譜軸」中如果只有一個單獨的 Do、 Mi 或 Sol，並不能產生音樂的意義，而只有音高、時值、強度或音色等要素的自然音響也仍然無法成為音樂；它們之間必

須具備一定的規則，以及連結形成「毗鄰軸」的關係，才能在表現上呈現不同的速度、節奏等種種變化，並在這些連結的交替變化下，建立起聯繫才能成為「音樂」。

布農族歌謠音樂的符碼解析，不僅符合 Saussure 所主張的「表義二軸」論點：「系譜軸」負責符號的選擇或互換，「毗鄰軸」負責意義的組合；按照歌謠性質分別具有以下不同之特色（表 5-7，表 5-8）：

（一）布農族傳統歌謠的特色

1.布農族歌謠音樂是系統性的符號表現

布農族歌謠音樂的符號表現，主要在於音符與「符碼」之間的規則，就其音樂關係而言，除了祭儀式的歌謠「Pasibutbut」之外，其歌謠大多數屬於自然泛音的「毗鄰軸」系統，即由「系譜軸」中的 Sol、Do、Mi、Sol 四個音，加上 Re 音來組合變化，構成布農族傳統的歌謠體系，可說是一種系統性的符號表現，此種特質與邵族音樂的 Sol、Do、Mi、Sol 泛音音組織十分相似。

2.布農族音樂以複音的表現方式為主

布農族的歌謠音樂以泛音列上 3-6 倍的音組織，做為音階「毗鄰軸」系統的基礎，再分成二至四部或複音合唱來進行。在「毗鄰軸」系統的音階調式上，採用泛音列中的八度、五度、三度形成的自然泛音音階做為基本旋律，以泛音第三、四、五、六為主幹的大三和絃來表現，具有豐富飽滿的和聲效果；也由於其音調儲備（tonal repertory）較少量，音與主音的距離都比較近，因此，會出現大量的反覆表現，例如：「獵前祭槍之歌」、「獵歌」、「成巫式之歌」、「招魂之歌」等歌謠。

布農族這種以複音為主的表現方式，不但有別於台灣原住民各族音樂的歌唱型態，也改變了人們長期以來，認為音樂三大要素是依節奏、旋律、和聲漸進發展的想法。

（二）布農族童謠的特色

1.布農族童謠以主題動機自由反覆為主

布農族童謠曲調結構所呈現的「毗鄰軸」系統形式，大都採用主題動機自由反覆的方式來表現。反覆是音樂形式的基本條件，反覆的動態特性，意味著旋律的進行以及節奏本身的動力推進。大多數布農族童謠的曲調結構簡潔，一段體的曲式佔多數，例如：「動、植物接籠之歌」、「公雞鬥老鷹」、「玩竹槍」、「搖籃曲」等童謠。二段體曲式及採用二個動機的曲式，在數量上則相對的比較少。因此，一個動機自由反覆以及一段體的曲式，就形成布農族童謠的基本曲調結構。

2.布農族童謠注重旋律之表現

布農族的童謠打破了布農族歌謠沒有旋律的印象，在布農族童謠音樂裡，有相當比率的童謠是單旋律的獨唱曲和齊唱曲，例如：「尋找狐狸洞」、「公雞鬥老鷹」、

「吞香蕉」、「愛人如己」等童謠；而以合唱方式表現的音樂組織則以「系譜軸」Do、Mi、Sol 為主，組成「毗鄰軸」系統，並以布農族人慣用的自然泛音和弦來表現，例如：「誰在山上放槍」、「孤兒之歌」等。

　　布農族歌謠音樂的變化，本身是無法被明白解釋的，除非透過結構的分析，才能使得音樂中的變化具有可理解性。布農族音樂在本質上，一方面如同建築的藝術表現，以「對稱」做秩序，另一方面又如同詩歌一樣，具有表現觀念的藝術特性；前者成為一種符號形式的表現，後者成為指涉內容表現，二者都是組成布農族音樂的重要元素。也唯有透過對音樂符碼的閱讀和分析，音樂就變成可聽、可理解的語言，就如同在一般文章的閱讀中，文字是可以「聆聽」的一樣。

表 5-7　布農族傳統歌謠分析表

曲目	音域	常用音程				曲式型態	吟唱方式		和聲型態	主要節奏
		三度	四度	五度	八度		應答式 Reponsorial	對唱式 Antiphonal		
Manantu 首祭之歌	(譜)		V	V	V	一段體	V		三聲部	♩.♩
Pisilahi 獵前祭槍之歌	(譜)	V	V		V	一段體	V		四聲部	♩ ♫ ♫ ♩
Manamboah kaunum 收穫之歌	(譜)		V	V	V	一段體		V	四聲部	⨆ ⨆ ‖
Makatsoahs Isian 招魂之歌	(譜)	V		V		一段體	V		四聲部	♩ ♫♩ ♩ ♩
Pisitaaho 成巫式之歌	(譜)		V	V		一段體	V		四聲部	♩♩♩♩ ♩♩
Marakakiv 獵歌	(譜)		V		V	一段體	V		三聲部	♩ ♩ ♩
Pisidadaida 敘訴寂寞之歌	(譜)		V			一段體	V		二聲部	♫ ♩
Masi-lumah 背負重物之歌	(譜)		V	V		一段體	V		二聲部	無主要固定節奏
Kahuzas（Tosaus）飲酒歌	(譜)		V		V	一段體		V	三聲部	♪♩.

表 5-8　布農族童謠分析表

曲目	音域	常用音程				曲式型態	吟唱方式		性質	主要節奏
		三度	四度	五度	八度		應答式 Reponsorial	對唱式 Antiphonal		
Kilirm kukun laak 尋找狐狸洞		∨	∨		∨	一段體			單聲部	
Tinunuan Takur 動、植物接籠之歌			∨	∨	∨	一段體	∨		三聲部（複音）	
Sihuis vahuma tamalung 公雞鬥老鷹			∨			一段體			單聲部	
Sudan halibunbun 吞香蕉			∨			一段體			單聲部	
tama tina 愛人如己			∨			一段體			單聲部	
Pisasiban kurbin 玩竹槍		∨	∨			一段體			單聲部	
Sima tisbung baav 誰在山上放槍		∨	∨	∨	∨	一段體	∨		四聲部（複音）	
Ma pu A su si Nanal 獵人追逐					∨	三段體			單聲部	
Mintinalu uvazaz tu sintusaus 孤兒之歌		∨	∨	∨		一段體	∨		四聲部（複音）	
Auta-i Auta-i 搖籃曲			∨			一段體			單聲部	

　　綜合本章之論述和分析，可以發現符號是一個具備「內在」和「外在」一體兩面的事物，符號代表著事件關係和認知的過程，用符號不僅可以構築音樂的結構和

文化模式，更可以透過型態、象徵等來研究、探討音樂的指涉意涵、傳達功能和審美感應。

對布農族人而言，音樂既是情感表現的符號，也是思想表達的語言。布農族音樂除了是個人情感的表現，還包含歷史與傳說、生存與農耕、家族與部落社會、宗教與泛靈信仰等文化與指涉功能；尤其「祈禱小米豐收歌」以獨特的合音與泛音的半音階唱法，除了透過隱喻的內涵指涉形式，傳達出對天神的祈求之外，吟唱時更因成員或狀況不同，而使歌謠呈現不同的面貌，這正是對布農族「微觀多貌公議民主原則」最好的描述與詮釋；不僅符合「符號學」學者的論點，也證明了布農族音樂除了是聽覺上，對聲音符號形式「外延」意義的描述和接收之外，其主要意義在於通過「內涵」指涉的作用，象徵某種現象或物質、情感意涵，並具有反映社會文化之功能。

在傳達的過程中，音樂符號是意向的載體，「符碼」約定俗成的作用，確定了特定文化社會特有的風貌；透過「符碼」的組成和歸約，就具有某種程度的意涵和指涉作用。音樂通過「系譜軸」各種元素符號的選擇，以及「毗鄰軸」各元素間的組合和歸約，不但可以表現人們情緒中的抑揚、頓挫，更能傳達某種指涉意涵。所以當音樂文本所形成的語言或當音樂被稱為「音樂語言」時，已代表著利用「符號學」的角度來進行探討和研究，它就如同每一個語言存在於特定的「符碼」一樣，是由「符碼」單位所組成的符號系統。

布農族文化和音樂不論其採取什麼形式，都是系統性的符號化表現，其音樂「內涵」的象徵和表現，不但是族人溝通上的外顯符號，更是傳遞布農文化訊息的一種符號載體；而符號運用的系統化，使我們可以利用符號的「外延」和「內涵」作用來詮釋布農族歌謠和音樂，進而了解其音樂語言所指涉之文化意涵。　因此，認識布農族音樂，並非我們粗淺所認識的單純「音樂元素」而已；其音樂背後所呈現的文化象徵和意涵，才是我們要了解的，若捨去這一層關係，那麼這些音樂元素將只是一個毫無意義的符號。

第六章　布農族音樂語言的傳達模式與功能

　　傳達是一種符號的活動，不論是語言或非語言的傳達，都是藉由各種符號來傳遞訊息進行溝通、維持或挑戰社會秩序的。在傳達理論上，符號被看作潛在的傳達手段；「符號學」家 Ju. M. Lotman 強調：「文化是一些不能堆積保存的資訊，但卻能在人類社會的各種集合體中傳送的資訊」（Lotman, 1969, p.56）。人之所異於其他生物之處，就在於人類有運用「符號」的本性，一切文化的傳達都離不開「符號」，而文化就因「符號」得以產生和延續。可見，人類生活的相互交往、意念的傳達，最主要的就是符號意義的了解，以及對於語言系統中各種傳達規則的運用；我們就在這種充滿「符號」的環境中成長，傳達訊息認識環境，並了解「符號」如何作用。

　　在社會環境中，音樂可說是一種含意性的抽象構成，它是一種反應意識的抽象表現，也是一種具有時間性的聽覺傳達。當音樂通過基本的音素排列組合、音樂語言以及符號的表徵，就可以表現人們情緒的抑揚頓挫，並傳達出社會文化的意涵。由此可知，音樂不但是一種傳遞訊息的有聲符號，更是情感的直接反應和思想的間接表現；音樂之所以被人類運用，就是建立在符號運作的機制上，可以指涉對象而存在，並有效地被運用在傳達的活動中。

　　人類和社會進化的結果，使音樂成為人類表情的媒介，音樂傳達預見的訊息，這訊息揭示人類走向文化傳達的生活方式。音樂學者 K. F. Otterbein 認為音樂、藝術不論是對音樂家、藝術家或觀眾而言，都具有著多種不同的功能，而其中最重要的一項功能便是傳達功能（Otterbein, 1997）。R. Jakobson 也強調在傳達的過程中，一個聲音或音樂語言的陳述，可以找出多種的傳達功能 （Jakobson, 1992）。因此，透過傳達理論的分析，可以理解音樂語言的指涉意涵和傳達的功能性問題。

　　在布農族的社會族群當中，傳統的祭儀歌謠音樂可說是族人的思維、表象以及萬物有靈的觀念所交織而成的；祭儀音樂不僅傳遞了某些意義，反映出布農族的宗教信仰與社會結構，其所呈現的是布農族人內在文化的意義，亦是人與部落、社會環境彼此之間的分享與契合。音樂在此情況下，成為布農人與超自然之間傳達和溝通的方式，也是與祖先的精靈或生命，相互溝通的過程和表現；音樂不能從社會文化中抽離，宗教祭儀及生活文化也無法與音樂分離，這些環節是組成布農族文化的重要主體，也因此音樂在布農傳統文化中，佔著相當重要的地位。

　　就傳達功能而言，音樂本身就是一種傳達的語言工具，是傳遞訊息的符號；在布農族的社會裡，儀式活動與音樂的實踐，就是布農族人最好的訊息傳達方式。許多訊息正是藉著語言或音樂，甚至行動而表達出來的，尤其透過聲音、姿態或符號，傳達

出不同的意念並且強而有力的引導族人的心靈和向心力。可見布農族音樂不僅是族人
訊息和行為的傳達表現方式,更是布農族人際關係維持的重要因素;因此,對於布農
族祭儀歌謠的閱讀和傳達功能之運用,如果失去文化的上下文,那將難以理解甚至會
導致錯誤的解讀。

　　本章以 R. Jakobson 的傳達功能模式,對布農族音樂傳達的主要結構、傳達的多種
功能性作分析,並歸納出布農族音樂傳達的指涉意涵和功能,藉以了解布農族音樂如
何在文化機制中被使用,進而探討所反應的文化議題;共分為三節:第一節 傳達語言
和布農族音樂文化;第二節 R. Jakobson 的傳達模式和功能;第三節 布農族音樂的傳
達功能分析。

第一節　傳達語言和布農族音樂文化

　　傳達(Communication)是什麼?傳達又是如何產生的?文化學者 S.W.Littlejohn
(2002)指出,傳達是人類生活中最普遍、複雜的活動,每個人都試圖對自己的傳達
體驗做出解釋,並對周圍發生的一切事物賦予意義;因此,透過對各種傳達理論的學
習和了解,可以使我們能更靈活的對事物各種現象做出解釋。

　　美國人類學家 T. Hall Edward(1965)將文化視為一種傳達,Edward 在其文化即傳
達的理論中,強調:「語言、文字或其他符號的使用,是表達文化的一種主要媒介物,
透過語言、文字和符號,人類的行為表達才能產生特定的意義。」(Edward, 1965, p.31)。
Edward 所指的社會文化現象包含著許多層次,「意指」作用是屬於最基本的層次;這
說明了文化現象,對人首先是有意義的或須賦予意義的,而任何一種符號必須通過「意
指」活動,才能達到與外界交流的目的。

　　Eco 認為「符號學」既是作為文化研究之邏輯學的普遍科學,又是以文化作為研究
對象的科學,就必須運用傳達和「意指」的模式來描述文化現象(Eco, 1976, p.24);
而傳達和「意指」功能又如何形成「文化」現象呢?以布農族的祭儀文化和音樂表現
而言,在布農族的社會族群當中,農作物收成以後,族人為了向祖先神靈表示感謝,
會舉辦類似泛靈的祭典儀式和歌謠的吟唱。在布農族人的文化中,傳統儀式歌謠音樂
是透過聲音、符號來傳達思想或情感;此時不僅是對祖先、大自然、族群的回應,更
是與神靈溝通的禱詞,不但具有特殊的淵源和「意指」作用,更是傳達訊息和文化的
最佳方式。又例如,布農族人將中空的樹幹作為木鼓來使用時,此時樹幹本身除了是
一種符號外,也是一種傳達的工具;它的「意指」功能具有傳達、召喚族人的作用。
可見在布農族傳統文化的活動中,任何一種有意義的聲音、動作、行為模式、價值體
系、抽象符號或情意等形式,都蘊含著族人約定成俗的「內涵」指涉和意義;其傳達
的方式和內容,以及所使用的符號和所傳達的「意指」作用,都是文化制約的結果。

一、傳達的意涵

　　傳達可說是人類最古老的活動之一，根據 Raymond Williams 的說法，「傳達」一詞早在十五世紀便已存在，到了二十世紀，傳達才從一般的溝通設施中分立出來，並逐步在人類生活中得到支配的地位，形成今日所謂多媒體的傳達時代（Fiske, 1982/1995）。所以，傳達可以說是在社會情境中產生的，它是依循社會中的共用語言、習慣和環境來運作的。

　　文化研究學者 John Fiske 對傳達定義為「透過訊息所達成的社會互動」（Fiske, 1982/1995）；Fiske 的論點已將傳達的方式涵蓋了社會的互動，以及符號意義的訊息作用。Cassirer 也認為人的交際過程，是人們在行動中經過符號的仲介，傳達明確的意涵而進行溝通的 （Sut, 1990/1992）。因此，「傳達」的定義在不同領域中會有不同的意義，例如：在交通的領域裡它是「運輸」的意思；新聞媒體稱為「傳播」；在人與人的對話中是「溝通」；而在人類文化的領域裡就是「傳達」。

　　傳達不但是一種符號的活動，現代傳達論述的研究和「符號學」理論更有著密切的關聯；根據各學者的論點（Barthes, 1957/1992；Cassirer, 1962/1992；Fiske, 1982/1995），現代傳達論研究大致可分為以下四種類型：.

　　（一）結構主義傳達論

　　結構主義傳達論是藉由結構主義語言學家 Saussure 等人的論述基礎並，結合「語言結構」和「言語」的概念特性，來說明系統和符號的關係，包括符號學家：R. Barthes,A. J. Greimas,C. Levi-Strauss 和 L. Hjelmslev 等學者的論述。

　　（二）哲學的傳達論

　　自然哲學和人文哲學的傳達論，涵蓋存在主義者對訊息與行為交流的探討等，例如：E.Husserl 和 E.Cassirer 的理論。

　　（三）符號學傳達論

　　即從傳達的觀點或原則為前提，結合了 C. S. Peirce 以及 F.de Saussure 等學者的「符號學」論點所建立的論述，例如：U.Eco 的理論。

　　（四）語言學傳達論

　　語言學的傳達論，其基本的理論框架仍是以語言學為主軸；在「符號學」領域中，這一類型的觀點和論述最為重要，研究者以 R. Jakobson 為主要的代表性人物。

　　以上各學者的論述大多注重於研究訊息或語言訊息的傳達過程、行為、方式、功能和形式關係的探討。因此，在傳達研究的領域中，可合併歸納為兩個主要研究特質：第一、訊息傳遞的研究，它關注的面向在於傳送者和接收者如何進行編碼（codificatione）和解碼（decodificazione），以及傳送者如何使用傳達媒介和管道；也就是說如何使訊息在傳送者和使用者之間能達到有效的傳達，以及利用何種方式來傳達等問題。第二、符號意義的生產與規則之研究，主要探究在傳達過程中，對符號

的產生和意義之解讀，組成要素、分類和機制的作用，以及訊息在符號組織的符碼規則等。

在環境文化中，傳達是在分開的人、事、物之間，所建立的一種連結；即在編碼的模式中，意義與符號或刺激與所指對象之間的一個簡單連結。在這樣的連結中，傳達伴隨著資訊的傳遞，並透過各種工具、聲音、手勢、影像、色彩，等媒介來執行；雖然任何訊息都可能具有某種意義或指示性的作用，但並不是每一種傳達都是一種「企圖」的結果；因此，依傳送者所發出的意圖來看，聲音傳達的方式可分為：無意志的傳達和有意志的傳達。

（一）無意志的傳達（non-intentional communication）

在環境社會中，基本上聲音符號具有雙重屬性，即自然屬性和社會屬性。自然屬性指的是聲音符號在物理方面的表現，例如：強弱、高低、長短、明暗等由物理振動所產生的聲音現象；社會屬性則是指聲音符號所指涉的社會意涵，它主要表達的方式是語言。

在聲音的傳達活動中，無意志的傳達和生活經驗有著密切的關係，例如：流水聲、風聲、下雨聲、打雷聲、瀑布、海浪聲，都不是大自然刻意要發出的聲響，而是藉由某些現象所造成的聲音結果，這些自然屬性的聲音是屬於一種無意志的傳達；而人類發音器官所產生的聲音，是屬於生理情緒層面的表現，通常是自然流露而難以控制或不需要去控制的，因而也會有一些無意志的聲音產生，以布農族而言，當族人想睡覺時不自禁的打呵欠所發出的聲音，或打噴嚏的「哈啾」聲響，悲傷或感動時掉眼淚，高興時手舞足蹈的叫喊聲，受驚嚇的呼喊聲等，都是屬於無意志的聲音傳達。

值得注意的是，除了人體本身會產生無意志的聲音以外，有時傳送者使用工具所產生的無意志聲音，對接收者而言，卻已經傳達出某種特定的意義，也就具有指示性的作用，例如，當節慶將近時，台東縣布農族人會搗米準備做傳統的阿粞，此時木杵所發出具有節奏性的聲響，對布農族人來說，木杵的聲音「內涵」已傳達出特定的指涉意義。

（二）有意志的傳達（intentional communication）

在人類傳達的活動中，訊息意義的產生是相當複雜的，這是因為它還涉及到傳達者的意圖，也就是說訊息的產生不僅用來代表所指對象，更是為達到某種目的或企圖；有意志的傳達就是一種刻意、有所企圖的傳達行為或結果。

一般而言，絕大部分由動物或人類所發出的聲音都是有意志的，它是一個社會屬性的聲音並具有指涉的意涵，能在各種情境自處。當我們檢驗自己的言語時，可以發現我們是藉著有模式的聲音在進行思考，任何具有模式的聲音都會傳達某種訊息，而聲音模式

可以當作「適於想的東西」，也因此，我們可以分辨狗吠聲、小鳥、雞或鴨子的叫聲，小孩子哭聲或吵架聲音等等。

　　基本上，對於原住民族社會而言，聲音的傳達並不要求悅耳或是好聽的聲音，而注重於聲音符號所傳達的意涵作用。例如，布農族用豬肩甲骨片串成的搖搖器，或獸骨作成的笛子，都可視為訊息傳達的工具。此外，木鼓聲音在台東縣的布農族文化中，不但具有節奏之功用，更是召集族人傳達訊息的工具；由於鼓的大小和鼓手所用力量之不同，可以發出強弱、高低不同的聲音，而鼓所發出的各種快慢節奏或強弱不同的訊息，代表著族人儀式的舉行或即將出門狩獵等訊息，布農族人就以木鼓聲的長短，來識別族人所通知的事項。這樣的聲音所傳達出的意義，就如同 Peirce 所說的指示性符號具有指涉意涵；其符號和指涉對象間，是由因果關係來建立，族人們聽到木鼓的聲音，便自動到集會場所參加盛會，這就是聲音傳達訊息作用的一種表現方式。

　　此外，木拉印地安人和歐力納可流域部落的族人，在準備攻擊敵人之前，會先用號角吹出聲響；薩摩工人吹海螺，圭亞那的蠻族也用號角的尖聲展開攻擊行動。因此，不論是布農族的木鼓或印地安人的號角聲音，都是典型的傳達工具，具有傳達訊號之功能；就如同 C.Cherry 所言：「人在本質上可說就是一種傳達動物（Communicating Animal）。」（Cherry, 1957, p.31），當這些有意志的聲音，逐漸發展為一種成熟的語言時，就能被運用在人類文化裡並作有效的傳達。

二、聲音語言的傳達

　　人類聲音的傳達，若無任何分析性的連結性，就如同自然界動物的傳達一樣，只能呈現一種動機性的事物，而不具有任何精確性。例如，在自然界可以發現各種好聽的「鳥語聲」，這些聲音比起人類的聲音是悅耳動聽許多，但是由於鳥的發聲器官和聽覺器官的限制，它只能表現一定的指示和本能性的聲音。而人的發聲就不同了，人類發音器官的整個裝置就像一架樂器，可分為三大部分：動力（肺），發音體（聲帶），以及共鳴腔（口腔、鼻腔、咽腔）。人類的整個發音器官是任何樂器都望塵莫及的複雜裝置，不但能發出樂音，還可以發出大量的噪音；當發出噪音時，發音體就不只是聲帶的顫動，還包括口腔等有關的部位。到目前為止，在世界上已經存在的上百種語言中，人們的發聲方法就超過幾十種，也證明了人的發聲在「符號表現」這個範圍中，具有被表現的最大可能性。

　　聲音是語言符號的物質形式，人類為什麼選擇用聲音材料，作為語言符號傳達的工具？人類和其它動物都能利用聲音來傳達，為何人能異於其他禽獸，學會將呼喊轉化為名稱或符號？為什麼只有人類認為自己需要一套能超越眼前事物的語音系統？主要原因在於，聲音是每個人都能發出來的，本身沒有任何重量又方便攜帶，聲音語言符號的使用是最為簡便的，也由於用聲音作為語言符號的材料有其優越性，因而在人類長期發展的過程中，聲音就被選用做為傳達工具的物質形式，並發展出一套系統

化的傳達符號。所以,聲音的存在對於人類來說,並不像動物一樣只具有簡單的發聲形式而已;相反的,它不但有其特殊的延續方式,同時更有其複雜的組合方法和特性。

在人類早期的文化裡,絕大部份的聲音並不具有所謂的「樂音」觀念;隨著智慧的發展,人類逐漸利用聲音創造出語言,傳達出自己的思維,並依照既有的習慣在不同的情況下來使用合適的聲音。在樂器尚未發明之前,初民往往利用自己的聲音來傳達思想和感情;隨著文明的延展和需要,所有的吶喊聲、低吟聲、朗誦聲和吟唱聲音才被組織起來,並運用在各種宗教儀式或儀式活動之中。K. Buhler 在《勞力與節奏》中認為,當人類工作時,為減輕因消耗力量的感覺,呼出有節奏的聲音,因而造成了原始音樂(俞建章、葉舒憲,1992)。可見,人聲是一種具有彈性的傳達工具,只要遵守它的基本規則,不同的社會人群或個人,都可以發揮並使用人聲的創造性。以下就人類的聲音語言表現方式和傳達作用說明如下:

(一)呼喊聲

動物有表示暴怒、恐怖、警告、訊息的叫喊聲,而人的驚呼、呻吟、叫喊可以和動物這種聲音現象相比,這是人類祖先還未發展成為「人」的一些前語言本能呼喊的遺跡。人類學者 Grace de Laguna 在《言語及其功能和發展》(*Speech, Its Function and Development*)書中強調,對人類語言唯一可能的解釋就是將它歸結為一個現象,即動物叫喊的現象(Cassirer, 1946/1990)。這些呼喊聲音在人類生活中是相當普遍的,不分種族更談不上音義結合的任意性。

Schneider 在《音樂的意義》(*Il significato della musica*)論文中指出,宇宙的起源正是呼喊,呼喊其本身有二元性,即「生命」和「死亡」,它們是互屬並緊緊地連結在一起(王次炤,1997)。人類生命是從母親面對分娩痛若的呼喊聲中誕生的,以嬰兒為例,嬰兒的哭聲在初生時的一剎那,是表現生命最純粹的一種聲音符號,這種像似洪荒的呼喊聲,是一種開啟人生對生命力的呼喊和證明。因此,呼喊聲可說是痛苦和自由的創造者,不僅是人類情感的直接表現和反應,更能引起旁人的關切或注意。

呼喊聲是人類在學會說話以前,與他人交流訊息的一種簡便手段;當無人照料的孩子以呼喊聲來要求母親或保姆來到自己身邊時,他知道自己的呼喊聲具有「意指」的傳達效果。因此,由於不安、痛苦、飢餓、畏懼或恐怖而發出的呼喊聲,並不是一種簡單的本能反應,而是在有意識、自覺的方式下進行的聲音符號表現。誠如 Langera 所言,音樂組成的成分多少近於呼喊,而呼喊是情感的直接表現,能震撼肉體引起同情,Langera 並認為音樂與人聲中的呼喊很接近,呼喊正是人聲中自然稟性的體現(Cassirer, 1946/1990)。

人類把這種最初的基本社會經驗轉移到總體環境中,呼喊就成為人類語言和超自然聲音的接觸和傳達方式,例如,布農族的巫師或台灣童乩在祭典儀式中的表現,一

一般以痛苦哀號、大聲呼叫呈現，就像是從土地解放出的聲音，此時呼喊聲可說是對聖靈祈求的一種傳達表現方式；這就如同德國的哲學家 Karl Stumpf 所強調，音樂起源於人類作為傳達訊息的呼喊聲，這種原始的呼喚聲還沒有發展到分節語言的程度，它是前語言的一種傳達形式（張前、王次炤，1992）。

（二）低吟聲

低吟聲是母親與幼兒溝通的一種韻律表現，嬰兒從塗鴉式的咿呀聲，逐漸發展成清晰的口齒；同樣的，低吟聲也可以發展成音樂。在布農族祭典儀式中，巫師或祭司的祈禱聲或吟唱就是低吟聲的最佳表現，不僅傳達出其內心深處的想法，透過覆誦式的聲音訊息傳達，更將企圖或願望引導至超凡的神靈境界。

今天，由於科技傳播的精進，透過機器的處理可以將人的聲音放大，使得低吟的人聲在距離外就可以被聽見；甚至身體內部氣息的呼吸聲音，以及各種音調變化也被廣泛的應用在歌唱中，以致成為對群眾傳達的一種美學風格。

（三）說話聲

說話聲音是人類生活和傳達活動中，一種形式符碼化的結果。在古希臘時代，認為最早的語詞是一種擬聲語，它可能是史前人類對動作所伴隨的聲音模仿，或是由於恐懼、警覺、高興時所發出的各種非連續的聲音。

以傳達的觀點而言，說話聲音的表現就是一種傳達作用，其傳達過程為：發話者（編碼）→發送（發音器官）→傳遞→接收者（解碼）。發話者為了表達某一訊息，首先需要在語言中尋找有關的詞語，按照語言的語法規則編排起來並進行編碼，通過肺、聲帶、口腔、鼻腔、舌頭等發音器官的發送輸出訊息，藉著空氣等通道的傳遞，使接收者能接收訊息，並進行解碼，再將它還原為發話者的編碼。

因此，說話聲音並不是人類的一種自然發聲，而是身體的特定器官包括：肺部、支氣管、氣管、顎和口腔、舌頭、牙齒以及嘴唇、鼻腔等器官一起共同作用所產生的聲音。在如此繁複的發聲過程中，人類必須經過學習和訓練並互相配合協調，才能製造出有意志傳達的聲音符號系統。

（四）朗誦聲音

朗誦聲音也是一種聲音的表達方式，它是一種具有「音調」的人聲和規律節奏之結合，具有頓挫、分節聲音言詞、控制訊息和話語切分的特色。由於朗誦聲音排斥了音高的變化，可說是一種共有固定音高的傳達；這個固定音高為音階（歌曲的要素）提供了第一音，因此，朗誦聲音是介於語言與歌曲間範圍的聲音符號。

在傳達的作用中，朗誦聲除了是對傳達規則的遵守以外，聲音音調的提高，抑揚頓挫的強調，或音量的增強等等，這些聲音都是具有宣揚、權威和告示的傳達功能性。

例如：廣播員、說書者、街頭叫賣小販……，他們都是對大眾資訊宣示的一種傳達表現；說話者只是言詞的代言人，並吸引著聽眾的注意力，但卻不具有個人色彩的涉入。

朗誦聲音所發出的是一種持續高昂和有力的聲響，其中言詞被高度的擴張，而音樂性則被壓抑至最低。因此，朗誦聲對於布農部落的傳統祭典而言，是布農人與超自然之間傳達和溝通的一種方式，主要傳達對神靈的崇拜與祈求賜予豐收；而高亢的朗誦聲可以使祈禱和巫術中的語調更有力，更能彰顯出其傳達的功能。

（五）歌謠吟唱

William Pole（1924）在《音樂的哲學》（*The Philosophy of Music*）書中提到，最早的音樂形式可能出自說話時聲音的自然揚抑、頓挫，或祭祀時語言的揚抑和「延留」。一個人很容易「延留」嗓音中的某個音，接著再發出較高或較低的另一個延留音；數個人可以經過引導而一起做簡單的吟唱，若由一個人主導，其他人憑聽覺的自然本能模仿主導者的聲音，如此就形成一首混合齊唱的歌曲。

在布農族社會生活中，我們可以發現布農人常常會出現，不斷重複一些既定的規則與行為模式，並藉此訊息符號的傳達而達到某種效果與目的。例如，布農族在傳統儀式的過程中，會有不同形式的重複歌詞或重複同一形式的儀式歌謠，以「獵前祭槍歌」為例，布農族人在吟唱此儀式歌謠時，一再地重複領唱者的歌詞內容和音樂形式，這樣的行為表現不但表示被重複內容的重要性，也藉著儀式符號訊息的傳達，能更加穩固其族群性和族人的向心力。

由上述分析可以發現，聲音語言是建立在人的呼吸基礎上，以一種動力性所完成的具體表達；聲音的每一部分都可以被當作講話者的情感、心理狀況的表徵，或講話者賦予語言「態度」的一種指涉作用，這樣的指涉意義和表徵，不僅具有原創性也意味著聲音語言獨特的思想和傳達結構。可見，聲音語言是一種文化，是由傳達簡單的生活訊息和需要，漸漸發展成為複雜的思想，並以符號的方式來傳達的一種「文化」現象。

文化傳統使聲音和意義聯繫起來，人類藉著聲音語言，進行思維、記憶、描繪、再現事物間的關係，揭示各類事物間相互作用的規律；這一切的活動都可以藉由「聲音」語言的仲介來展示其意念。對聲音特徵的傳達功能必須涉及聲音的涵義，它除了是對真實世界某些事物的聯想，其「表達性」、「情感性」和「情感意義」等表徵，更是取決於語言符號體系中的作用。

在布農族的生活世界裡，聲音是無時無刻和無所不在的，其種類之多樣、變化之複雜是難以統計的；但不論是何種聲音，它都具有傳送某些訊息的功能，而基於社會和生活的需要，布農族人利用聲音來傳達訊息，經過長久的進化過程而產生了成熟的「語言」，其訊息能藉著語言的使用來傳達，就顯示出布農族人思考之存在和生活需要之必要性。

三、姿態語言的傳達

人類的傳達系統具有高度發展和廣泛的彈性，其彈性是來自符號的使用。人類早在話語出現以前，便開始相互溝通和傳達；早期的主要交往活動是以姿勢、手勢動作、臉部表情以及呼叫聲來進行，並透過模仿和學習手勢符號構成一個完整的「姿態」語言系統。

「姿態」可以說是生活行為中的一部分，它是一種生命動作；在日常生活、電視和電影的影像裡，可以發現人們常常使用肢體動作、臉部表情來傳遞某些訊息。在現實生活中，姿態不但是表達我們各種願望、意圖、期待、要求以及情感的符號，它更可以有意志的被控制，大家也因此能了解許多的訊息，所以在人類文化中，「姿態」被視為是一種非常便利使用的「語言」。「姿態」更具有指涉的作用，例如：渴望地伸出雙手、對事物的偏好與厭惡、態度的轉向、驚駭的啞口無言、無聲無息的沮喪等；「姿態」不但可以補充語言的不足，在一定的條件下還可以脫離語言而獨立完成傳達任務，例如，鼓掌歡迎、揮手送別，這些都是常用的「姿態」語言。

Eco（1976）曾指出「姿態」語言包含著四個句法標記：幅度、頂端性、動向和動勢；這些標記能傳達出一定的語義，包括：遠、近、方向等空間意涵。可見身體姿態符號的表現，是在時間和空間中，同時發揮它的功能的。一個人的臉部表情就是包含時間和空間的符號系統表現；即在空間被創造出來，同時又在時間中變化的符號系統，它與一般語言指示詞的「意指」功能是不同的。

人的意念傳達與了解必須依附於「姿態」的表現上，「姿態」可說是體現人類行為的一種基本模式，它是具體的「人」和「事」之間的連結。換言之，即某些特定的人，在特定的情況下所做的特定的行為；而這些行為必須形成一種相關而有組織的形式，包含開始、中間和結果各個階段，才能構成一個完整的表現系統。人類的這些行為特點使「姿態」內容與符號載體具有相關性，也由於「姿態」可以被有意地控制，因此，在符號體系中「姿態」是一種真正的推論式語言表現形式。

（一）姿態的傳達表現

從人類學者 Durkheim（1965）的文獻來看，人類身體語言被認為是文化和社會結構意義的重要象徵，甚至是一個形體化的典範（paradigm of embodiment）。人類最早的物質生活是狩獵的活動，模仿獵捕對象為主的狩獵「姿態」，就是人類表現生產的方式；它伴隨著狩獵活動的擴大化和複雜化，使得人類的分工合作、交際活動同時得到發展。

狩獵姿態同時也是一種解決問題情境的行動思維，它是主觀意願和情感的投射或外化；主體（人類）企圖通過自己的模仿性動作，使被模仿的狩獵對象能出現，就如同以模仿性的繪畫表現，藉以祈求狩獵成功一樣，二者都是一種傳達的表現活動。因

此，人類「姿態」的基本特徵，可說是在狩獵的生存競爭中逐漸積累形成的。從「符號學」的角度看，這類傳達活動都具有象徵性，也就是說主體通常會以象徵動作模仿、再現某種客體對象，這種模仿並不是對象的直接模仿，而是對象不在場的情況下，所做出的一種「追憶性」的再現模仿。

以「姿態」傳達功能來看，可以發現人類的姿態動作是早期思維的一種形態表現，是心理活動最早的外在符號媒介，也是最簡便易行的交往手段。雖然在動物世界中也有著十分類似的「姿態」語言，但是動物身體的各種「姿勢」並無法指示或「描述」對象。Molfgang Koehler 曾指出，黑猩猩靠著手勢可以達到相當高的表達程度，用這種方式它們可以表達憤怒、恐懼、絕望、悲傷、懇求和喜悅等情感；然而在人類「姿態」語言中，最為突出和不可缺少的「內涵」指涉和象徵，則是黑猩猩所不具備的，即動物的傳達並不具有一個客觀的指稱或意義，自然無法達到語言所謂的「內涵」指涉功用（Cassirer, 1989/1991）。

人類的「姿態」除了是一種身體語言的行動表現外，就實質而言，「姿態」始終是一種傳達的符號表現活動，在傳達過程中具有其潛在的意義；它是以某種符號活動實現自己，並操縱、控制自然客體的意志和願望的表現。因此，人類身體「姿態」不但用以表達人際的關係，同時也表達人和超自然界溝通的符號；而身體「姿態」語言的傳達表現不論採取何種方式，都必須借助於某種符號載體，並依靠符號載體來傳遞和交流訊息，才能完成傳達的過程。

「姿態」既然是一種人類可以利用意志控制的動作，我們可以從人的「姿態」語言表現，閱讀出豐富的訊息。在布農族傳統部落中，「姿態」是心理狀態的直接表徵，族人就是以一種具體而直接的方式來表達他們的感情和企圖的；在布農族各種不同傳統祭儀的表現，可以發現族人在吟唱的過程當中，不約而同都以「肢體」充當樂器，或扭動軀體、拍手頓足或是搖擺身體某部位，這些都是身體「姿態」語言符號體系的表現。他們以「姿態」語言的傳達來慶祝出生、狩獵的成功和戰爭的勝利，以及追悼亡魂、醫治疾病、祈求豐收等等，可以說各種重大事件或活動都和「姿態」語言有密切的關係。

因此，對於布農族傳統的儀式行為而言，「姿態」是布農族人共通的符號系統，也是向超自然界溝通、傳達的重要媒介。「姿態」語言的傳達不僅是一種生活與生命態度的表現，也是一種與部落緊密相連的嚴肅事情；它不僅提供了儀式化社會組織凝聚的作用，更具有著社交和社會文化的功能。

（二）姿態與音樂的傳達

Langer 主張：「一切藝術都是創造出來的表現人類情感的知覺形式；將聲音、動作、姿態形式都看成是一種符號，把這些內容傳達給我們知解力的是符號的形式。」（Langer, 1953/1991, p.13-20）。在人類的文明史上，音樂與身體「姿態」一直維持著

　　形影不離的密切關係，二者各有其自成一套的內在規則與意義。一般來說，律動化的身體「姿態」符號，其動作的線條結構可相對應於繪畫；而動作的節奏感則對應於音樂。音樂與「姿態」不僅在速度、拍子、節奏、旋律等結構上具有一致性和互補的特色，對人性與感性更具有催化與整合的力量。

　　在各原始部落中，「姿態」語言的傳達，其主要表現活動包括身體語言和手勢語言，之後逐漸發展演變成伴隨音樂的各種儀式性的舞蹈活動；但是對布農族群而言，台灣原住民族具有的「有歌必有舞」的現象，以及複雜的肢體動作表現，在布農族群中卻是很少的。最重要的原因在於布農族人生活型態有其獨特的文化和音樂特色，布農族人所有的祭儀行為都是以歌唱表現為主，布農族人注重歌唱的特殊的表現，除了與布農族沉潛內斂的民族性有關之外，也由於布農族生活文化與習慣之影響，因而產生了集體歌唱的歌謠音樂；加上布農族歌謠音樂注重和聲，音樂節奏變化十分單純而平穩，節奏以二拍子、四拍子最多，沒有三拍子的歌曲；甚至有的歌曲並無明顯節奏，只以任意的長音來表現，或以不規則的節奏自由進行。因此，布農族人身體「姿態」的表現，大部份僅止於簡單的擺動手足或一再重複的動作；可以說布農族的身體「姿態」表現是應和音樂而產生的，音樂本身才是重要的主體，「姿態」是配合性的動作。

　　在布農族人的語言中沒有所謂的「舞蹈」這個身體「姿態」表現的詞語；在傳統的部落社會中，只有「報戰功」（malastapan）是目前最常見到的身體「姿態」表現，「報戰功」包含男性族人誇耀戰功時的肢體「姿態」表現以及婦女的跳躍動作。雖然在布農族卓社群的傳統音樂中，有專為女人「姿態」動作表現的「馬連給」（marenke），男子稱為「明達棒」（mintapamng）；此類傳統音樂在南投縣仁愛鄉中正村卓社群部落仍可見到他們表演，為兩人相對拍手跳躍的動作，但是在其他布農族部落則幾乎失傳。

　　「報戰功」可說是布農族人最原始的一種姿態表現形式，身體動作也十分簡單。由於布農族的土地長期受到外族之侵墾，因此，在獵得敵人首級後族人即舉行「誇功宴」。儀式中由男子圍成半蹲成圓圈或弧形，每一位男子輪流飲用小米酒，並以簡潔有力的語調和手勢，輪流站起來炫耀打獵或獵敵的功績，每報一句戰功，眾人即隨著回應一句；在一領一和、節奏分明的過程中，表現出其英雄的豪邁氣概，而婦女們則站立在男子後面，跟著節奏一面跳躍拍手，一面口呼應和，最後大家一起齊聲歡呼，並祈求祖先賜福、小米順利成長年年豐收。

　　「報戰功」雖然標榜個人的英雄功績，但最大的象徵意涵在於教育的功能，所傳達出來的訊息內容具有凝聚族人向心力的作用，並期盼子弟要勇敢善戰，精於狩獵，藉以光宗耀祖。因此，「報戰功」除了是一種習慣性和本能性的生理表現外，族人更以身體的「姿態」語言做為符號媒介的行動表現；它並隱含著主體所賦予的人性與感性整合的「意味」，這種傳達作用方式就是一種象徵的表現，「報戰功」不但提供了族人一個合理的宣洩空間，對於族人的心理均衡更具有一定的意義。

在布農族的祭典儀式中，透過歌謠音樂和「姿態」語言的符號表現，可以看出「姿態」意指性動作的「內涵」指涉和傳達作用；這種把人類情感轉變成可聽或可見形式的一種符號手段，就是所謂的「表現」符號體系。因此，就本質而言，這些表現形式除了是一種符號活動以外，也一是種傳達交際的形式。布農族這種獨特的「姿態」語言文化和音樂表現，就如同 Langer 所強調的：「正如任何其他藝術作品一樣，一個「姿態」也是一種可感知的形式，它表現了人類情感的種種特徵，這就是人們內在生活所具有的節奏和聯繫，轉折和中斷，複雜性和豐富性等特徵……」（Langer, 1953/1991）。

Langer 的論點證實了「姿態」語言不僅是意識型態的表現，也是集體文化的重要象徵；「姿態」語言和音樂的運作，正是布農族社會系統的一部分，它與男女兩性以及部落社會的地位有關，也證明了不同的群體會使用不同的姿態，並藉以展現各族群豐富多元的文化和音樂特質。

第二節　R.Jakobson 的傳達模式和功能

傳達是建立在以訊息為主的架構上，即由「傳送者」發送出由語文、圖像、姿態、聲音等符號所組成的訊息，並由「接收者」利用聽或看的方式，來接收和解釋所收到的訊息（Fiske, 1982/1995）。在傳達過程中，訊息發送者必須讓對方理解其意圖，並使接收者能準確的理解該訊息的意圖。基本上，訊息的傳送不僅是用來代表所指對象，更是為達到某種企圖或目的；因此，「傳送者」和「接收者」二者之間必須共有著一定的規則，也就是說，「傳送者」必須以一種可以被瞭解的方式，將訊息傳遞給「接收者」，並藉著某種聯繫或接觸的行為，建立起彼此之間的溝通。

在傳達的過程中，一個理想型的傳達是將所想的抽象概念或企圖，通過「符號」的形式，使對方也產生相同思考的一種過程；而要實現這種沒有自體的「形」和「影」的傳達，需要具備以下的條件：

（一）「傳送者」必須能將抽象思想或概念，傳達給接受訊息的「接收者」。

（二）「傳送者」要能將所傳達的內容「有形化」或「符號化」，也就是「傳送者」必須將思想知覺化，並將自己的思想變成一種與對方具有相

同含意的語言或「符號」。

（三）由「傳送者」通過「符號」或語言構成的「訊息」，必須能得到「接收者相同的理解。

從上述傳達必備的條件來看，一個有效的傳達必須建立在「傳送者」和「接收者」共同了解的基礎上，而被傳達的訊息符號，必須在「傳送者」和「接收者」之間建立起一種所謂的約束或規則，這種規則稱為是一種「符碼」。

　　在傳達的過程中，要達到一種「理想型」的傳達，除了具備以上的條件以及「傳達」和「規則」之間的相互關係之外，「訊息」在移動的過程中，更必須具備不會產生妨礙或的干擾的因素（圖6-1）。但是，到目前為止這種「理想型」的傳達，除了機器以外，人類是很難能做到的；因為人和機器最大的不同點在於人所接收的訊息並不是單一的或機能性的，而是一種複雜多變的符號，容易受到外在因素的干擾。因此，所謂「理想型」的傳達必須不斷被修正，這種修正必須建立在三個要素：「符號」、符號所指的指示物「對象」以及符號的「使用者」等要素的基礎上，才能達到「有效」的傳達。

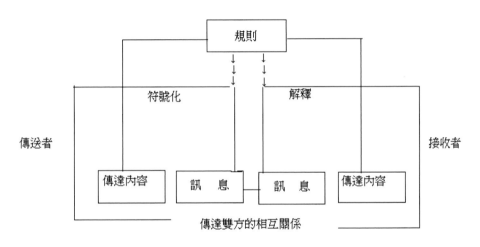

圖 6-1「理想型」的傳達方式

　　值得注意的是，一個「有效」的傳達作用必須是當訊息「接收者」願意接受他們收到的訊息，認為至少在某種限度內是可靠的，此時的溝通或傳達才會有效。因此，「有效」的傳達的基本要素就必需包括：傳送者、訊息、接收者三個要素，這樣過程可以用一個簡單的模式來表示（圖6-2）：

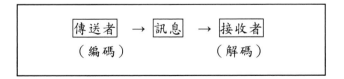

圖 6-2　有效的傳達模式

　　在這個「有效」的傳達模式中，訊息指的並非只是個單純的東西或物體，它必須透過「符碼」的規則來組成符號，「傳送者」利用「符碼」來製作或使用符號，稱之為「編碼」；而符號的使用原則是以編碼化的傳達現象為基礎，編碼化的傳達同時也規定了文化單位的意義。「解碼」則是「接收者」利用「符碼」對符號訊息的獲得和

了解，接收者必須根據規則系統，從符號裡得到正確的訊息，如果不了解其系統將無法獲得訊息的真意。因此，另一端的「接收者」，必須利用共通的符碼來對符號進行「解碼」，才能得到正確的訊息，如此才能稱為一個完整傳達的作用。以「符號學」觀點而言，「解碼」與「編碼」之間並沒有必然的一致性，前者的存在條件與後者大相逕庭；因此「有效」的傳達必須包括「編碼」與「解碼」之間所建立起的某種互換關係，即在「編碼」的過程建構某些界限和參數，「解碼」就是在這些參數和界限中發生的。

上述的傳達模式雖然能夠很清楚地顯示出傳達的主要結構，但卻無法涵蓋所有影響傳達的因素，而顯得過度的簡單；因為傳達模式的價值在於它系統性地顯示了所涵蓋的領域特質，並指出這些特質間的相互關係；但是一個模式就像一張地圖，它只能顯示領域中的某種特定特質，而無法全面涵蓋。所以在學術研究領域中，陸續出現有各學派的傳達模式，例如：過程學派的 C. Shannon 和 W. Weaver 的傳播數學模式（The Mathematical Theory of Connunication），拉斯威爾（H. Lasswell）、紐康（T. Newcomb）、葛本納（G.Gerbner） 等學派，以及介於符號學模式和過程學派之間的 Jakobson 傳達模式，這些學派的傳達模式都有其基本的理論基礎和所適用的領域（郭美女，2000），其中 R. Jakobson 傳達模式的理論基礎和運用，將有助於音樂語言的功能分析，也是本節探討和說明之對象。

一、R. Jakobson 的理論

二十世紀初期，歐洲有兩個發展結構主義（structuralism）的重心：一為以 N.Trubeckoj 和 R.Jakobson 的學說為主要代表的布拉格語言學派，另一重心為以 H.Ljelmslev 為代表的哥本哈根學派或稱為言理學派（glossematics）。在美國則有 E.Sapir 和 B.Whorf 及 L.Bloomfield 所代表的描述性語法學派（descriptive grammar）；這三個語言學派造就了二十世紀結構主義語言學分析的主流。

布拉格學派的理論，主要立足在結構主義語言學家 Saussure 的論述基礎上，並以其三十、四十年代的語言學理論著稱，進而發展了深具影響力的文學和美學理論，對於往後「符號學」發展有著很重要的影響。

傳達理論的研究雖然可溯至 Saussure 的「符號學」時代，但這一研究領域實際展開於「控制論」和「訊息論」出現以後的五、六十年代；美籍俄國語言學家 Jakobson 是布拉格語言學派中重要代表性人物之一,也是第一位倡言支持 Saussure 論點的學者。

1920 年，Jakobson 逃離蘇聯來到捷克的斯洛伐克，並於 1926 年，協助設立布拉格語言學派，致力於普通語言學、詩學、斯拉夫語史、文學以及文化各領域的研究。1928 年，Jakobson 在荷蘭海牙舉行的第一屆國際語言學會議中，發表了著名的《音韻學論文》（*Phonological Theses*），他在音韻學上的觀點，主要是針對詞形變化（Paradigmatic）的闡述；而此觀點在其研究的論述上佔有相當重要的地位在。Jakobson 認為音素

（invariant）可以做為辨義成份（distinctive expression feature），音素的價值是隨著語音本質的相對性而產生定義的，例如：有聲-無聲（voiced-unvoiced）以及顎化-無顎化（palatalized-unpalatalized），都必須依照語音的特質，做音素的相對性分類（Jakobson, 1992, p.75）。Jakobson 在此論述中不但強調 Saussure 對於現代語言學研究領導地位的重要性，也尊稱 Saussure 為「音韻學之父」；並提出了對現代科學問題的新解決方法，也就是所謂的「結構主義」論述。

　　Saussure 在《普通語言學教程》中，曾提出語言的橫向組合與縱向聚合這兩個結構範疇，主張語言學是「符號學」的一部分（Saussure, 1997）。Jakobson 以此理論為基礎，在《語言的兩極與語言的失語症》一文中，提到：「話語的進行會沿著兩條不同的語義線發展，一個話題通過類似關係（similarity）或是鄰接（contiguity）而導向另一個話題。前者可以說是隱喻性的方式，後者則符合於轉喻性的方式。因為這兩種情形分別在「隱喻」（Metaphor）和「轉喻」（Metonymy）中找到了最集中的表現。」（Jakobson,1992,p.85）。由 Jakobson 的論述可以發現，在一般的語言傳達行為中，這兩個過程都是持續發生作用的；由於文化模式、個性和語言風格的影響，人們對「隱喻」和「轉喻」這兩種方式的運用是各有所側重的。

　　基本上，「隱喻」（Metaphor）是一種象徵的形式，用 Saussure 的概念來說，「隱喻」本質上是「聯想式」的，透過聯想、諷刺、幽默、不可思議等謎樣的符號所組成，藉以吸引人的注意並產生共鳴；而 Jakobson 所說的「隱喻」是以熟悉的事物代替不熟悉的，其特點是運用符號之間的「相似」和「相異」之處。因此，我們可以說 Jakobson 是以 Saussure 的「系譜軸」概念來進行運作；符號之間必須具有足夠的相似點才能置於同一「系譜軸」，但也要有相當的差異性，才能比較出二者之間相對之處。

　　「轉喻」（Metonymy）的基本定義是以「部份代表全部」，即選擇現實事物的某一部份來代替全部，透過這些選擇來建構事實中未知的剩餘部分，所以是連結同一層面的意義，它採用的符號和指涉的事物都在同一層面上，透過主體和它「鄰近的」代名詞之間進行接近的聯想和表現（李幼蒸，1999）。在傳達的過程中，「轉喻」是傳遞事實的一種有效方式，它具有指示性的作用，包含了一種高度任意的選擇，表面是一種自然的指示，其「任意性」通常會被掩飾或被忽略，也因此被賦予「真實」的地位而不被質疑。

　　Jakobson 把「隱喻」和「轉喻」看成是二元對立的典型模式，它們是藉由「相似選擇」和「鄰近組合」因素而使符號得以形成意義；兩者都各自提出一個與自己不同的實體，在傳達的行為中，這個實體和主體具有「等值」的地位（T. Hawke, 1988）。以 Saussure 的概念來分析 Jakobson 的論點，可以發現其本質上是藉由「橫向組合」的一種表現；也就是利用「毗鄰軸」來作用，從一個「系譜軸」裏選取元素，擺進由「系譜軸」元素組成的「毗鄰軸」裏。如此一來，他們便能以具有創意的方式透過轉換程序，結合了兩個「系譜軸」的特性而成為「毗鄰軸」。

　　Jakobson 的最大貢獻在於以「隱喻」和「轉喻」的論點，進一步的闡述「橫向組合」與「縱向聚合」這兩軸上的語言符號結構，並通過對失語症病人的試驗加以證實。Jakobson 透過「換喻」和「隱喻」概念的提出，把這兩個觀念所代表的符號結構形態推廣到詩、繪畫、電影以及藝術等領域中，他強調「轉喻」可以相對於日常概念語言，而「隱喻」則對應於藝術符號「內涵」指涉和「意指」之運用（Jakobson, 1992）。Jakobson 所說的「轉喻」就是線性的「橫向組合」結構，這種結構也可以稱它為敘述功能的結構；從 Jakobson 的論述可以發現，Saussure 使用的「橫向組合」最初是一種語言學的概念，而 Jakobson 的「隱喻」和「轉喻」則已經成為「符號學」的概念，這也證明了在人類符號發生史上，語言符號與其他形態符號是相互聯繫的事實。

　　Jakobson 發現語言功能和結構是一種相互的關係，語言是為了成就傳達工具的功能而被建構出來的；基於這樣的觀點，他進而提出傳達功能模式的分析論述。以傳達的功能性而言，Jakobson 論述的重點在於，「功能」（function）和「形式」（form）之間在結構上的關係；他認為「功能」不能當做結構理論的基點，因為其具有開放性，「形式」上的變數和不變數（variant & invariant）可以有助於語義的辨明（Jakobson,1992）。Jakobson 對於傳達「功能」的論述反映出布拉格語言學派一個相當重要的理論，即功能主義（functionalism）和結構主義（structuralism）是相互關連不可分開的。

二、R. Jakobson 的傳達模式

　　「符號學」發源於 Locke 和 Peirce 以及 Saussure 等人邏輯學和語言哲學的研究，卻在 Jakobson 和 Hjelmslev 等學者的結構語言學研究中，展現出最完全的表現形式。1960年，Jakobson 在 T. A.Sebeok 主編的《*Style in Language*》書中發表了「語言的和詩的」論文，在這篇論文中不但建立傳達行為中的構成要素，也確立了 Jakobson 的傳達模式（Jakobson, 1992, p.85）。Jakobson 的傳達模式連結了「過程」和「語義」學派，形成一個具有雙重的模式特質；即所有符號的構成標記（constitutive mark）都具有雙重性，一個是感知的層面，一個是理解的層面。因此，一個符號之所以能成為一個符號，是因為它同時具備這兩個面向；即一面為我們所感知，一面為我們所思考和理解，它們是一種如同錢幣互為反轉，一體兩面的關係。

　　Jakobson（1992）在傳達模式中提出了「傳達行為中的構成要素」的論點，按照 Jakobson 的看法，一個完整傳達的過程必須具有六個要素才可能成立，並能建構出各種要素在傳達中擔任的功能。他以類似線性模式為基礎，模式的兩角分別是傳送者和接收者是，情境則位於第三角，三者之間構成一個三角模式；再加入媒介、訊息和符碼三個要素（圖 6-3）：

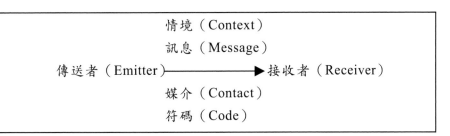

圖 6-3 Jakobson 的傳達模式

（一）傳送者（Emitter）

在傳達的過程中，傳送者負責將訊息傳送給接收者，並將訊息編碼為符號，藉以執行傳達作用，例如：搗米的布農族婦女、唱童謠的布農族孩子、演唱「祈禱小米豐收歌」的布農族人都可以成為傳送者。在環境文化中，傳送者除了是人以外，機器經過有目的之設計也可以成為訊息的傳送者，例如：紅綠燈會發出訊號、鬧鐘傳送鈴聲、電視會產生影像、聲音、音樂等等。

（二）接收者（Receiver）

接收者是訊息所傳送的目標或特定的對象。以聲音的傳達而言，當我們聆聽布農族人演唱的「祈禱小米豐收歌」時，所有的聆聽者都可以成為接收者。如果接收者在收到訊息時，能透過解碼的操作來解譯，並即時的回饋給傳送者，或傳送者同時也是接收者，這就構成了所謂的「雙向傳達」。最典型的「雙向傳達」就是族人與族人之間的談話或歌謠的對唱，此時兩者之間可以作最直接和迅速的傳達和溝通，如果再加上手勢、表情、聲調和音量的作用，就可以達到融合「語文語言」和「非語文語言」的有效溝通和傳達。

在日常生活環境中，聲音的傳達對於所謂「特定的接收者」之界定，有其確實存在的困難度，因為只要是在一定空間範圍內，能感知的聲音訊息都可稱為接收者；尤其是在夜市、車站、機場、超市等公共場所，從四面八方迎面而來的吵雜聲以及各種談話聲音等聲音訊息，我們可以很輕易甚至被強迫接收這些聲音訊息，但是在這種情況的傳達作用，我們並不是「真正」的特定接收者。

（三）訊息（Message）

訊息是符號的建構，它是由符號表徵化的語言基因所組成的符號系統，必須根據特定符碼的結構來傳送資訊，並透過與接收者的互動和解釋才能產生意義並了解其意涵。例如，布農族木杵所發出的聲音，具有傳達資訊和集合的意涵，此時木杵的聲音符號就是訊息的一種。這樣的聲音訊息讓接收者（布農族人），在接到訊息（木杵的聲音）並經過解碼以後，便知道近日將舉行祭典，必須開始準備釀酒的工作。

以訊息對於音樂的表現而言，音樂訊息就是一種意義基因，是人對音樂觀念的導體，它透過音樂語言的秩序、整理以及音樂符號的表徵，可以傳達出音樂的指涉意涵。

（四）情境（Context）

情境就是文章中所謂的「上下文」。當傳送者傳遞訊息給接收者時，接收者必然意識到訊息指涉的情境，它可以由訊息之前和之後的情境，賦予正確的意義。在聲音傳達的過程中，聲音訊息的意義就是由情境來決定的，一個相同的聲音在不同的情境會有不同的意義，例如：口簧琴是布農族人排遣寂寞或宣洩情感的工具，特別是憂傷時會吹口簧琴；而口簧琴對泰雅族人而言，則是男女互訴衷情的工具，除了傳遞訊息外，也運用在求婚、單獨演奏和舞蹈伴奏等情況。由此可知，同樣是口簧琴的吹奏，由於對布農族和泰雅族人使用的情境之不同，就會產生不同的解讀。

在今天訊息如此發達的時代裡，與其它異文化的交流是不可避免的，尤其是媒體的進步所產生文化的多元性；為了能正確閱讀訊息，接收者必須情境化，才可以使我們了解訊息使用的觀念以及受到歷史文化、習俗所影響的程度。以汽車的喇叭聲為例，一般在道路上行駛的車輛，所發出的喇叭聲是一種警告的表示；在集會遊行場合所代表的是抗議的意涵；在慶功時汽車的喇叭聲則是歡樂的表示。所以情境對聲音傳達的意義具有相當的影響性，情境的改變相對的也會對訊息產生影響。可見，傳達的活動是在社會情境中產生的，它是依循社會中的共用語言、習慣和環境來運作的；要欣賞布農族音樂，就必須先對布農族文化有所了解。

（五）媒介（Contact）

媒介又稱為接觸、管道或媒體，指可以傳送訊息的物理設備或工具，並用來建立傳送者和接收者間的關係。媒介不但可以將訊息轉換成符號，媒介所涵蓋的範圍是多元而多樣性的，例如：報紙、廣播、電視、電話、電腦等等。一般而言，在傳達的過程中，媒介可以分為三類：

1. **現場媒介**：現場媒介只能傳遞此時、此地的訊息，其傳達作用被限制在當時的或當地的；例如，布農族人之間的對談，必須透過說話、聲音、姿態、眼神、表情、聲調等方式來進行傳達，而傳送者和接收者本身的聲音和各種肢體表現就是媒介。因此，雙方必須在現場才能進行傳達。現場媒介不但可以同時傳遞許多不同訊息的符號，並可以在傳達活動中互相驗證或配合，可說是一種最直接和最真實的傳達方式。例如，當布農族人吟唱「祈禱小米豐收歌」時，除了聲音的表現之外，還可以由傳送者的神態、聲音的和諧程度、臉部表情等現場媒介，了解更多的訊息，並判斷族人所傳達的真誠。

2. **再現媒介**：再現媒介的功能主要在於製造出現場媒介的記錄，再現媒介不但可以獨立於傳送者而存在，並能製造出傳達的「作品」。在歷史上可以發現許多藉助

於再現媒介來傳送的「作品」，例如：圖畫、雕刻、攝影、圖騰等都屬於再現媒介。雖然聲音是屬於現場媒介的一種，但是人類運用各種文化或美學上的規則，透過現代科技的錄音或錄影等媒介，可以將聲音從現場符號變成再現符號，例如，布農族人傳統歌謠的光碟片就是一種再現媒介傳送的「作品」和表現，它可以不受時空的限制，隨時隨地將布農族歌唱的聲音和影像再現。

3. **機械媒介**：在科技進步的時代，面對面的語言傳達已逐漸被資訊化的傳達技術所代替；它們透過電子技術的機械媒介，可以將語音解碼或編碼。機械媒介可說是現場媒介和再現媒介的傳遞者，它能夠突破空間的限制，包括：電話、擴音器、收音機、電視、電腦網路等媒介。機械媒介藉著機械作為傳達管道，由於機械媒介的作用，拉近了人類之間的距離；例如，在聲音的傳達活動中，傳送者和接收者之間，利用麥克風來擴大聲音以達到傳達的效果，麥克風的運用就是機械媒介最普遍的例子。

機械媒介另一項功能是具有主導「符碼」以及修正訊息的功用，例如，布農族演唱「祈禱小米豐收歌」時，演唱者的臉部表情或肢體動作語言的表現，透過電視媒介的特寫鏡頭，可以使我們能很清楚的看到其表情和動作的變化。不過要注意的是，由於使用機械管道，需要較多技術上的幫助，有時反而容易受到其他外在因素或噪音的干擾。

（六）符碼（Code）

在溝通和傳達功能中，「符碼」的意義在於符號的社會功能，而「符碼」的作用必須出於其使用者的共識。因此，「符碼」不僅是一種有組織、可理解的資訊系統，它更扮演了重要的角色；如果沒有確定和被承認的「符碼」，則人類的傳達活動將很難順利展開和進行。例如，原始文明中的舞蹈和各項祭儀行為表現，均能傳達出一定的社會性和文化「內涵」指涉；儀式與舞蹈動作就是被原始社會所「編碼」，從而把某些行為抽出作為社會內容可複製的符號載體，盡管這些符號原型並不十分的精確，但只要它們是「有標記」的，都可加以「編碼」。

在傳達的過程中，「符碼」提供了規則，此規則產生了作為交流中具體事件的符號；P. Guiraud（1975）將符號規則建立的過程，定名為「符碼化」（codified），當一個符號使用的次數愈多，其規則性就愈高。因此，必須透過「符碼」的連結才能傳遞各種訊息，而傳達的作用必須是接收者和傳送者之間具有共同的「符碼」，並且同時都認識這個「符碼」才能進行。例如，弓琴對布農族而言，是一種具有傳達愛情的基本信號，男女談情說愛時，布農男孩子於夜間到女孩子家門外吹奏，此時弓琴的聲音符號是傳送者和接收者間共同的「符碼」，藉著弓琴聲音的「符碼」傳達愛情之意。所以，在傳送者和接收者之間，必須具有共同交集的能力，以及存在著共同所了解的「符碼」，才能使傳達活動順利進行。

「符碼」是極為複雜的聯想模式，人們從特定的社會與文化中學習得來；這些「符碼」或稱為心靈的「秘密結構」，不但影響了我們的生活方式，「符碼」的規則系統更使得符號「內涵」指涉與「意指」作用，具有傳達和溝通的功能。

一個人的行為往往包含著其文化符碼化的符號，甚至於行事的方式，極大部份也是由文化的慣例決定；而「符碼」約定俗成的作用或慣例，確定了文化社會特有的風貌，也表現在文化系統的各層面之上。從這個角度說來，文化是符碼化的系統（codification systems），在人們生活扮演重要但經常不易察覺的角色，人的社會化與得到的文化教養，在實質上即是被教予一些「符碼」。

在傳達的活動中，上述 Jakobson 傳達模式所必備的六項要素，可以利用布農族「背負重物之歌」來分析和印證（圖 6-4）：

```
┌─────────────────────────────────────────────────┐
│              情境（文化慣例）                     │
│              訊息（聲音內容）                     │
│  傳送者（布農族男人）────→ 接收者（被告知的妻子）  │
│              媒介（呼喊聲）                       │
│              符碼（規則）                         │
└─────────────────────────────────────────────────┘
```

圖 6-4 Jakobson 的傳達模式在「背負重物之歌」之分析

在台東傳統的布農族社會裡，男性族人組隊上山打獵，當捕獲獵物回家或背負重物在回部落的路途中，男子會利用高亢的呼喊聲傳達訊息給家人，家中的妻子聽見聲音，會趕到部落入口迎接。在這個傳達模式中，布農族男人是「傳送者」，呼喊聲和歌聲是「媒介」，被告知的妻子是「接收者」，根據布農族人的文化慣例「情境」，傳達出獵人已捕獲獵物在回部落的路上，即將抵達家門之「訊息」，族人或妻子根據共通的「符碼」規則，按照族人的習慣和規則，會到部落入口迎接歸來的獵人。

從上述的例子可以發現，聲音是傳遞訊息的語言符號，它之所以被人類運用，就是建立在符號運作的機制上；聲音不但可以指涉本身以外的事物，並有效地被運用在人類傳達的活動中。透過 Jakobson 的傳達模式，使我們了解傳達並非只是傳送者和接收者之間的訊息傳送而已，其過程和要素不僅是複雜和豐富的，其傳達模式更是完整而開放，並具有可變性的；而 Jakobson 此傳達作用的適用對象除了語文本身以外，更可適用於音樂和多種語言的同時使用。

三、R. Jakobson 的傳達功能

Jakobson 在他所確立的傳達模式中，沿襲 Karl Bühler（1879-1963）在 1933 年所建立的語言功能論述，以及 Barthse 所主張的符號多重性論點（Rodrigo, 1995, p.59），

利用每一種傳達因素來決定其不同的功能性，將傳達模式發展成為一個對應的結構來解釋這六項功能，也就是說 Jakobson 傳達模式和這六種功能是互相對應的；Jakobson 所主張的六種功能所在位置與上述傳達模式的六個要素的位置是一樣的（圖 6-5）。

情境（指涉功能）

訊息（詩意功能）

傳送者（情感功能）　————————▶　接收者（企圖功能）

媒介（社交功能）

符碼（後設語言功能）

圖 6-5 Jakobson 的傳達功能模式

Jakobson 指出：「有時這些不同功能是分開地來操作，不過一般而言，它們像是一束在一起的若干個功能。這一束功能之間的關係並非是簡單的堆積在一起，而是一種等級的排列，所以必須先了解那個功能是主要的，那些是次要的」（Jakobson, 1963, p.8-9）。在日常生活的傳達活動中，Jakobson 的六種功能有可能會產生重疊的情況，現在將 Jakobson 的六種傳達功能模式，運用在聲音的傳達活動並分析說明如下：

（一）情感功能　（emotive function）

在傳達的過程中，情感功能存在符號和製碼者之間，用來描繪訊息和傳送者的關係，表達其在傳送訊息時的情感、心靈狀態、地位和階級。在聲音的運動和傳達行為中，訊息通常會包含著情感因素以及能夠引起情感運動的因素；例如，我們用喜怒哀樂、興奮平緩來形容訊息的情感，並用來表現傳送聲音訊息時的情緒以及心靈狀態等等，這些因素不但使聲音訊息具有個人色彩，也使得情感功能可以發揮和表現。

基本上，情感是具有情緒性和主觀性的，傳送者臉部的表情和說話時的聲調、語氣強弱或歌唱都是最直接的表達。對布農族人而言，情感功能的表現在日常生活和歌謠裡最能感受到，例如：族人的笑聲、哭聲、生氣喊叫聲、痛苦的哀嚎聲、吶喊聲以及敘述寂寞心情之歌謠……等，都足以強調或突顯出族人的內心感受、心靈狀態和情緒。

（二）企圖功能　（conative function）

企圖功能存在於符號和解碼者之間的關係，指傳送的訊息在接收者身上所產生的效果，目的在於使接收者實現傳送者所發出的命令。一般為了避免接收者對於傳達產生消極的接受，傳送者往往會企圖影響或說服接收者；以人聲為例，一個聲音的提高、抑揚頓挫，就是具有宣告意味的企圖功能。

企圖功能在一般命令或宣傳的訊息中作用最為顯著，例如：交通警察使用的哨音、平交道警鈴、救護車的聲音、垃圾車的音樂聲、警報聲…等，這種聲音的製作或傳達，具有強烈的企圖和目的，並使接收者對聲音產生一種強制的動作反應，其中又以警告和指示的方式最為明顯。

在布農族祭典儀式行為的傳達過程中，企圖功能就像是一種呼喚、宣揚或告示，它具有勸說的本質以及得到接收者某種反應之目的。例如：布農族人的歌謠「Makatsoahs Isiang」（招魂治病歌），族人在巫師領唱之下，以和聲應和的方式來表現，召喚被惡靈帶走的靈魂能早日回到自己的身軀，傳達出命令惡靈立刻離開的企圖意涵，具有強烈的企圖功能表現。

（三）指涉功能（referential function）

指涉功能是語言符號中最為人熟悉的功能，主要是指符號和被參考物之間的關係；可以說是對環境、對象的描述和判斷，而一切被指稱者均存在於環境中。因此，指涉功能具有探究訊息的「真實」意圖，以及提供正確的訊息內容，並意味著此種傳達所注重的真實性。例如：布農族童謠的「公雞鬥老鷹」歌詞和內容大多淺顯易懂，詞句具有真實性及指涉兒童遊戲狀況和具體描述之功能。

當聲音的指涉作用於科學、音樂、體育、技術、故事和社會環境中時，就是聲音的一種再現作用。這種聲音是明示和認識的，朝向所指涉的情境，並能客觀、具體而清楚的探索聲音訊息內容的真實意圖。例如，在電影或戲劇裡的狂風暴雨聲，雖然是聲音模仿的表演，卻明顯指涉了強風和大雨的氣氛。此外，音樂裡的模擬聲音也具有指涉的作用，歌曲如果再加上語文，則又可以描述某事件或某種想法。但要注意的是，指涉功能不一定是絕對的真實，例如：定音鼓模擬的打雷聲、人為逼真的鳥叫聲或用嗩吶模擬人的哭聲等等，這些模擬聲音的指涉和真實的事物相比較，實際上還是有其差別性存在的。

（四）社交功能（phatic function）

社交功能，強調彼此之間存在的傳達活動狀態，可以表示一種交際的關係。社交功能在人類社會的交際過程中，是充當傳達思想和情感的媒介物，並具有告知事實和表達內在經驗的功能。

以「符號學」的觀點來看，社交功能扮演著觸媒的角色，用來建立、延續或中斷傳達；並能連結物理和心理兩個層面，確保傳達管道的暢通。也就是說，社交功能可以使聲音傳送者和接收者之間的管道暢通無阻，維繫接收者和傳遞者間的關係，並確認傳達是否持續進行。例如：布農族的「報戰功」，男性族人先發出「hu-ho-ho」的呼喊聲音再開始報戰功，這樣的聲音具有吸引族人注意聽的作用，是一種交際關係的表現，在結尾時以「hu-ho-ho」完成，在傳達上具有明顯的社交功能。

從另一個角度來看，社交功能就如同是訊息中的冗贅性，而冗贅性的第二功能正是社交功能；例如打電話時「喂！」的聲音，機場、車站、百貨公司在廣播前為引起人注意聽的一小段音樂聲，或是在夜市裡，江湖郎中開場白的敲鑼聲，都是社交功能在傳達過程中的表現；此時發話目的主要在維持發者與受者相互接觸，並具有吸引接收者注意聽的作用，而不專注於傳達訊息或思想的表達。因此，在豐富而多變的媒體訊息當中，社交功能主要在於吸引大眾的注意，確實有其存在的必要性。

（五）後設語言功能（metalinguistic function）

後設語言一詞由維也納學派的邏輯學者 Rudolf Carnap（1891-1970）率先使用，Carnap 把語言區分為，日常說的語言和用來討論其他語言的語言；如此看來，「語言學」可以說是用來描述語言本身，以及研究客體的高層次語言（Jakobson,1980）。Barthes （1992）在《符號學的基本元素》（*Elements of Semiology*）中主張，「語言學」本身包括「符號學」在內，因為符號學者不斷地被迫回歸到語言，以便討論任何非語言學研究的文化客體。因此，後設語言學（metalinguistics）一詞可以解釋為，在文化中，語言系統對其他符號系統的全面關係。後設語言並不限定在科學語言，當一般語言在其直接意指狀態，接管了「意指」對象的系統，並成了一種「操作」時，那就是後設語言。因此，可以說後設語言是經由「意指」作用的過程所掌握，其內容則是由一個「意指」系統所構成。

後設語言能凸顯和指認所使用的「符碼」，具有指引和確定「符碼」如何使用的功能，常出現在「符碼」本身的解釋說明。例如，當符號研究者向作曲家詢問音樂作品的意涵時，所提出的是以一般語言表達的悲傷、強烈、愉快等，在這種情形下，就必須依賴後設語言對於音樂的指涉予以分析。此外，後設語言也具有分析或解釋「符碼」的功能，例如，被丟棄的香菸盒可能會被視為垃圾，但如果把它黏在報紙上並鑲上畫框，懸掛在藝廊的牆上，它就成為藝品，這個畫框就具有後設語言的功能；因為它顯示了「應依據藝術的意涵來解碼這幅圖畫」，並引導我們去尋找美學上的關係和比例。

在傳達的過程中，所有的訊息都直接或間接地具有後涉語言的功能，它們以某種方式顯示所屬的「符碼」體系，誠如 Jakobson 所言：「現代邏輯對語言區別為兩個層面：一為對象語言，陳述一個對象；一為後設語言，陳述的是語言本身。」（Jakobson, 1992, p.189）。因此，後設語言功能運用在語文裡，指的就是文章的評論，在視覺語言裡則是色彩、構圖等的分析；而在音樂的領域，它的功能不是作為情感的表現，而是對音樂「符碼」的解釋和分析；例如，節拍器，可以對樂曲的節奏作適當的控制，並解釋和分析音樂符碼使用的正確性。

（六）詩意功能（poetic function）

Jakobson（1980）強調，語言結構的兩種基本運作模式是「選擇」與「結合」；Jakobson 所說的「選擇」是一種對等的原理，也就是意義相近或不相近，同義或反義；「結合」

則是詞與詞之間結合限制的程度。詩意功能可說是訊息與它本身的關係，是在實質訊息之外所傳達出藝術性訊息的一種語言功能；也就是訊息上的另一個訊息的「意指」表現，並透過符號的承載和運作，得以體現出美學行動，並呈現出不同的面貌。因此，詩意的功能在於把對等原理從「選擇」的層面投射到「結合」的層面上。

在音樂的傳達過程中，基本上，音樂素材本身不具任何意義，當人類嘗試將它們理性化時，利用音樂本身音色、節奏、旋律、強度的變化就產生了音階與和聲，繼而使不同的和聲產生特殊效果，最後更藉著疏離（Verfremdung）的手法以及從「選擇」的層面投射到「結合」的層面上，將原本不具任何意義的音樂素材美學化，進而獲得美感的訊息，這就是音樂的詩意功能之一。例如：布農族的「Manantu」（首祭之歌）、「Marasitomal」（獵獲凱旋歌）、「Pasibutbut」（祈禱小米豐收歌）等歌謠，透過音樂符號的承載和運作，其樂曲的和聲具有優美而飽滿的效果，並呈現出布農族音樂特有的美感，這正是詩意功能的表現。

詩意功能可以說是音樂表現的特色，樂曲中帶有象徵性色彩就是一種美學的結果，但如何才能稱為「美」？古希臘的美學觀點展現在音樂調式中，使調式本身具有其象徵意義，例如：「Dorian」代表 tradition，象徵一個人的美德、堅忍；「Phrygian」則有熱情、狂喜、使人鼓舞的象徵；「Lydian」代表 feminine，是優柔內向、溫柔的；而「Mixolydian」是 tragic 的表示，帶有著悲劇的象徵。由此可見，「美」在各個文化中的解釋都不盡相同，它是由各個時代和地域的美學經驗來認定；更因為美學的「意指」方式帶有明顯的「任意性」和變動性，也使得詩意功能價值和意義，更具有豐富的流動性和開放性之特質。

值得注意的是，詩意功能雖然是屬於美學上的，但不一定要像詩才具有詩意的功能，在美學的傳達活動中，這是十分值得注意的；例如，在上述香菸盒的例子中可以發現，對於畫框的後設語言功能，實際上也強調出報紙和香菸盒之間的美學關係和詩意功能。正如同 Jakobson 指出這種情況在一般生活的對話中也經常出現，例如，我們會說「無辜的旁觀者」，而不說「未涉入的旁觀者」，是因為前者的韻律較具美感。

綜合 Jakobson 傳達模式行為和功能的論點，可以發現被廣泛引用的 Jakobson 語言功能分類，是在日常、實用和直觀的語言層次上進行的；這些從實用性和方便性所形成的日常言語表現，具有潛在的「簡化」形式特色，例如：「喂！」，實際上是「請你注意！」或「我在向你發話！」等意思的簡化形式表現，表面上雖然無實質意義的語詞表達，但其功能或目的本身卻含有所指內容或企圖功能性存在。

至於情感功能和詩意功能，是情緒性意義內容的表達，應當看成是具有實質性意義的，其對物質客體與心理客體的「指稱」關係是一樣的；而企圖功能與日常語言哲學中的執行式概念類似，其含義由陳述式內容和命令態度內容兩個部分所組成，例如，「請關門」，是由「關門」的動作陳述內容與「請做此事」的態度陳述內容，兩者重疊而組成的句子。

因此，在日常的傳達過程中，Jakobson 的六種功能有可能會產生大量重疊的情況，雖然在具體語言情境中往往以某一功能為主；但是在音樂的傳達活動，音樂訊息本身因傳達以及音樂語言規則、音樂符號功能的參與和介入，會使得音樂訊息的各項功能產生質與量的變化。

基本上，Jakobson 傳達模式六項功能中的情感功能、社交功能、企圖功能、詩意功能和指涉功能都十分明顯而易見，並且在傳達行為中扮演著或重或輕的角色；而後設語言功能由於本身和場合的限制，其功能性就沒有這麼一目了然。值得注意的是，傳達功能並非是一成不變的，功能會因時空和文化環境之改變而不同，例如，在美術館的埃及壁畫、羅馬時期的雕像、商周時代的銅器...等，令人讚嘆的「藝術品」，如果追溯其歷史可以發現其原始功能並不是美學或藝術性的，而是具有較多的實用性；因為歷史的轉移和時代的變遷，以至於改變了它原來的實用性或功用，以及人類所給予的價值觀。

第三節　布農族音樂的傳達功能分析

Barthes 指出：「從語言學的觀點來看，功能顯然是一個內容單位，因為某陳述之所以成為一個功能單位，是這一陳述要表達的意思，而不是意思的表達方式。」（Barthes, 1992, p.52）。在日常生活中，可以發現符號的運作大多具有多重功能的性質，也就是從「功能符號」過渡到「語義化」的過程；簡言之，符號所「意指」的不只是其基本的功能而已，事實上也存在著所謂的價值功能，例如，布農族「衣服」所「意指」的不僅是基本的保暖功能，也「意指」著和某種身份有關的作用。

音樂訊息是意義的基因，音樂符號是意向的載體，可以透過聲音、姿態或符號，藉以傳達出不同的意念、指涉和各項功能。以音樂的傳達而言，音樂的功能在於表現人類情感或指涉生命、文化的特徵，而這個功能是一般論述性的形式所達不到的，因為音樂能夠把既可理解卻又無法翻譯的矛盾性質統合起來；主要在於構成音樂要素的音符，並不只是分散或是相互獨立的「音素」單位，而是用一定法則使音樂產生出一種「虛的時間」關係的符號形式，音樂通過刺激產生音樂的「語意性」和一種「功能性的意涵」，而這種「功能性的意涵」是由於音樂性刺激所產生的一種感知的作用，它是建立在符號和人們的社會環境之中，並和文化有著相互制約的關係。

對布農族而言，生命禮俗、農耕狩獵慣習、禳祓避禍等傳統祭儀文化，都以歌謠音樂作為媒介，並環繞著這三者形成交集；尤其布農人歷經出生、命名、嬰兒節到成年之前，山區的童年生活給族人留下一生難忘的回憶，童謠的傳唱，更成了布農人最直接而真實的生活寫照。可見在布農族社會裡，生活上大部分的訊息是藉著語言或音樂，甚至是行動傳達出來的；而音樂的表現就是布農人最好的訊息傳達方式；音樂不

能從社會文化中抽離，生活文化也無法與音樂分離，這些環節是組成布農族傳統社會和文化的主體，也因此，音樂在布農傳統文化中佔著極重要的地位。

本節將布農族的傳統祭儀歌謠，工作類歌謠，生活性歌謠以及童謠依照其演唱時機及歌詞的含義等面向，採用 Jakobson 傳達功能模式，針對音樂的象徵意義和功能做分析，藉以了解布農族音樂傳達的功能性，以及在文化機制中的指涉意涵。

一、傳統祭儀歌謠的傳達

布農族是一個沒有文字又無正規教育的族群，要記載人、事、地、物、歷史、傳說，乃至於工作或休閒等活動，必須發展出一種容易記憶的方式，而最容易又能被廣泛使用的，就是以祭儀行為、歌謠表現或是姿態語言來傳達所有的事情；甚至有關族史與文化事蹟之了解，也都靠著口耳相傳的敘述方式得以傳承。在布農族的社會中，農耕和狩獵是布農族人傳統生活的兩項重點，由此衍生出各種宗教祭儀活動，一年下來幾乎每個月都有祭典；在如此繁多的歲時祭儀影響下，祭儀活動與音樂的實踐，就是最佳的訊息傳達方式。

基本上，布農族傳統祭儀歌謠大都運用於農事、狩獵及特殊祭儀或生命儀禮當中；就傳統祭儀歌謠而言，主要在於祭儀的活動中，傳達出對神靈的崇拜，祈求賜予豐收並達到驅凶避禍之目的。祭儀歌謠音樂不僅是族人的思維、表象與萬物有靈之觀念所交織而成的，也是族人與祖先的精靈互相溝通的過程和表現；音樂在此情況下，更成為布農人與超自然之間傳達和溝通的重要方式。

祭儀歌謠與宗教祭儀，對布農族人來說是非常重要的活動；這些歌謠不但傳達出特定的宗教功能和族人應遵守的各種禁忌之外，在祭儀音樂的吟唱和表現過程中，更具有強大的傳達作用，而此訊息的傳達則包含複雜且重複的行為表現，以及訊息符號「內涵」指涉上的多元意涵。因此，可以說布農族祭儀歌謠是依附在習俗或宗教信仰的需要，祭儀行為更配合著相關的歌謠來進行，音樂和祭儀活動行為，二者可以形成互相補充的媒介體。

以下就布農族傳統祭儀歌謠：（一）狩獵類，（二）農事類，（三）巫儀類等歌謠的演唱時機和所傳達「內涵」指涉以及功能做分析和探討（歌謠譜例請參閱第五章，第第二節，五節 三、布農族傳統歌謠和童謠的符碼分析）：

（一）「狩獵類」（hanup）歌謠

布農族「狩獵類」的歌謠，包括：首祭之歌（Manantu）、報戰功（Malastapan）、獵前祭槍之歌（Pisiahe）、獵獲凱旋歌（Marasitomal）、飲酒歌（Kahuzas）。

1.「首祭之歌」（Manantu）

（1）演唱時機和內容

「首祭之歌」起源於南投縣信義鄉明德村（巒社群），這首歌謠平時不能隨便唱，只有在族人出草歸來，舉行首祭儀式時才能吟唱，是一首相當嚴肅的

祭儀歌曲。依照傳統的習俗，布農族人在出草凱歸的路途中，為了要對敵首表示人道的精神，會在較安全的地方，把敵人的頭顱放在獵人中間，大家圍在一起唱起「首祭之歌」。回到部落中，獵首隊的隊長為勇士們（mamagan）舉行慶功宴，在「報戰功」之前，獵人們把處理過的首級置於圓圈中央，並把肉放入首級口中在主帥與獵人的對唱下，唱起「首祭之歌」，眾人再以渾厚的大三和弦和聲延長每一個音。在對唱部份的歌詞只有「manandu manandi」，而眾人和腔的部份則只有母音的變換，演唱過程充滿著十分嚴肅的氣氛。

（2）傳達功能分析

　　a.企圖功能：企圖功能主要目的，在於使接收者實現傳送者所發出的命令；「首祭之歌」這首歌謠除了是慶祝布農獵人凱旋歸來之外，更重要的意義在於利用歌唱的儀式，企圖告慰被砍頭的敵人首級。在歌謠吟唱的傳達過程中，由於敵人已被獵頭，缺乏真正的接收者，雖然音樂本身具有其強烈的企圖性，但是對接收者而言，事實上企圖功能是無法具體實現的。

　　b.情感功能：情感功能主要表達傳送者在傳送訊息時的情感和心靈狀態，獵人利用「首祭之歌」的吟唱，表達出對敵人告慰之意；在情感功能上的表現相當強烈。

　　c.詩意功能：「首祭之歌」樂曲中「系譜軸」之音符型態相當簡單，全曲以大三和弦作為延長音並以母音做變換，和聲十分飽滿，音樂的意境表現出美學上的價值和詩意功能，而在後設語言功能和社交功能就顯得相當的薄弱。

2.「報戰功」（Malastapan）

（1）演唱時機和內容

　　「報戰功」是獵人們向族人報告戰功的儀式（圖6-6），是一首具有節奏性的呼喊而沒有音高的曲子。由於布農族的土地長期受到外族之侵犯，族人在情緒上和心理都受到相當的壓抑；因此，只要獵得敵人首級後即舉行「報戰功」。

　　演唱「報戰功」時，男子們以半蹲姿勢圍成圓形，女人則站立在男子們的後面，以跳躍、拍手的方式來應和。長者先向居首功者敬小米酒，首功者說出自己的姓氏或功績，其唱法是每報一句功績，大家一起覆頌一遍，節奏分明，每個人至少報四句功績。「報戰功」的歌詞內容因人而異，並沒有固定的歌詞，族人大多以誇張的口氣敘述出草的地點、過程及所獲得的戰利品等，藉著歌聲傳達出狩獵的英雄事績。

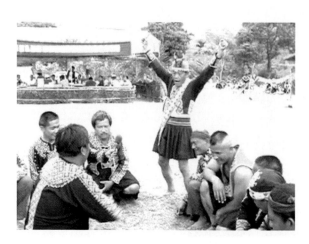

圖 6-6 布農族的「報戰功」

（圖片來源：台東縣延平鄉公所）

（2）傳達功能分析

a.社交功能：演唱「報戰功」時，男性族人首先要發出「hu- ho- ho-」的呼喊聲音，有些社群領唱者則以勝利者的姿態呼喊「喔⋯⋯」的長音之後再開始，這樣的聲音具有吸引接收者注意聽的作用，是一種交際關係的表現；接著再依序先報出自己的母親家的姓氏，藉以強調彼此之間存在的傳達活動狀態，在結尾時皆以「hu- ho- ho-」完成，在傳達上具有明顯的社交功能。

b.指涉功能：報戰功主要是敘述出草的地點、獵敵的功績以及所獲得的戰利品等，每報一句戰功，大家一起跟著複頌一遍，一頌一和之間的表現，意味著所傳達戰功的真實性和過程，指涉功能相當強烈而明顯。

c.企圖功能：企圖功能主要在於接收者對訊息所產生的效果和影響，演唱「報戰功」時，每一位男子以簡潔有力的語調和手勢，各自炫燿打獵所獲的戰利品等，除了具有情感功能表現之外，也具有傳授打獵的技巧與經驗，以及企圖得到接收者（族人）認同其英勇事蹟，最後全體齊聲歡呼，以祈求祖先賜福族人和子孫，企圖功能的表現十分強烈。

d.詩意功能：「報戰功」的表現方式比較特殊，整首曲子只有節奏性的朗誦調，沒有明顯的音高和旋律，雖然缺乏旋律性；但節奏的呈現仍足以振奮人心，表現出布農族人特有的音樂性，在詩意功能上的表現屬於中等（參見譜例 6-1）。

「報戰功」雖然是標榜個人的英雄功績，並藉以彰顯自己的能力以提高社會地位外，其實是提供了族人一個宣洩空間，對於心理均衡具有一定的意義，也傳達出

教育後輩子弟要精於狩獵，勇敢善戰，具有光宗耀祖的重要意涵。因此，「報戰功」無論在企圖功能、指涉功能或社交功能的傳達都有很強的價值，而在後涉語言上的表現則較為薄弱。

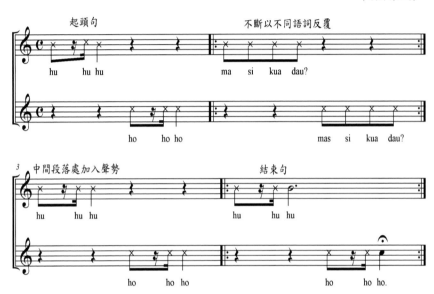

譜例 6-1　Malastapan

3.「獵前祭槍之歌」（Pislahi）

（1）演唱時機和內容

　　按照布農族的曆法，在四月份的驅疫祭（lapaspas），到五月份的「射耳祭」之間農閒的時候，布農族男子往往以氏族為單位組成獵隊，到自己氏族所屬的獵場狩獵，準備「射耳祭」所需的獵物。儀式中男子把獵具置於中央，並且蹲下圍成一圈以左手觸摸獵具，家屬則站在外圈；祭司以有規律性的節奏揮舞著茅草（padan），並領唱「獵前祭槍之歌」（pislahi），祭司每唱一句，眾人則覆頌一遍（圖 6-7）。歌詞的內容為大致為：「讓我們無往不利，所有動物都到我的槍裡來，熊、山豬、山羊、山鹿、猴子、山羌等動物到我的槍裡來」（田哲益，2002a）。在布農族的五個社群中，「獵前祭槍之歌」的唱法及內容通常是大同小異，而歌詞的動物名稱順序，則因人而異可以改變，族人堅信只有唱過「獵前祭槍之歌」打獵才會有豐富的收穫。

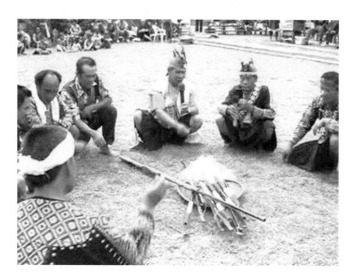

圖 6-7 獵前祭槍儀式

（圖片來源：台東縣延平鄉公所）

（2）傳達功能分析

　　a.指涉功能：布農族人在吟唱「獵前祭槍之歌」的儀式歌謠中時，其歌詞內容傳達出一切被指稱者，包括：熊、山豬、山羊、山鹿、猴子、山羌等動物均存在於環境中，符合傳達功能所謂真實「訊息」的敘述，具有明顯的指涉功能表現。

　　b.企圖功能：企圖功能主要在於訊息的傳送，對接收者身上所產生的效果，布農族人一再重複領唱者的歌詞內容和音樂形式，不僅傳達出被重複訊息內容的重要性，也期盼接收者（動物）能順利被捕獲之目的，具有強烈的企圖功能。

　　c.社交功能：在傳達的活動中，社交功能扮演著觸媒的角色，用來建立連結物理和心理兩個層面的傳達；「獵前祭槍之歌」藉著儀式的符號訊息傳達行為，能穩固族人之間的族群性和團結合作之精神，具有社交功能之重要性。

　　d.情感功能：布農族獵人以十分虔誠的心情在祭司領導之下吟唱，其聲音訊息和態度符合傳送者具有「真誠」的價值，具有情感功能的表現和價值。

　　e.詩意功能：全曲是一種應答式的唱法，祭司唱出單音旋律之後，族人以布農族特有的和聲唱法做為回應，樂曲的和聲效果優美而飽滿，具有美學價值的詩意功能。

　4.「飲酒歌」kahuzas （tosaus）：南投縣信義鄉羅娜村（郡社群）

（1）演唱時機和內容

　　郡社群稱「飲酒歌」為 kahuzas，其他四群則稱為 tosaus，這個字的布農語原意是指「所唱的歌」。早期「飲酒歌」是布農族人打獵回來，舉行慶功宴之後所唱的歌謠（圖 6-8），kahuzas 也具有告慰敵首的意涵。目前「飲酒歌」是聚落中每個成年的族人，在工作之餘、酒酣耳熱之後演唱的歌謠，因此，台東的郡社群族人就將 kahuzas 稱為「飲酒歌」。

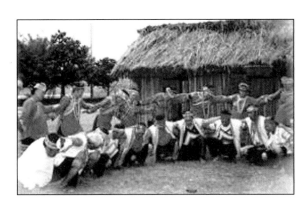

圖 6-8 飲酒歌（2005，郭美女）

（2）傳達功能分析
　　a.情感功能：布農族人習慣以歌聲作為溝通的表現，「飲酒歌」主要傳達出布農族人工作之餘彼此的心情；它是傳送者的情感、心靈狀態和情緒性內容的一種表達，這些因素使「飲酒歌」的音樂訊息具有相當的情感色彩，因此，在情感功能的傳達和表現上十分明顯。
　　b.指涉功能：「飲酒歌」沒有固定的歌詞，不論是悲傷愉快或喜樂都可以將自己的心情放入歌謠中；族人隨著「飲酒歌」旋律互相應和，並藉著歌詞所唱出的內容來傳達和指涉歌者的心情，在傳達功能的指涉內容具有「真實」性敘述之表現作用。
　　c.社交功能：「飲酒歌」是歡聚、喜宴、小酌之後，族人之間最好的溝通媒介，其中隱含著布農族生活的哲理以及祖先的遺訓規範，是族人之間唇齒與共的機制；族人更藉由酒食的邀宴和歡飲，傳達出敦親睦鄰的社交功能，進而建立起「共有共享」的部落社會。
　　d.詩意功能：「飲酒歌」以 Do、Mi、Sol 三音為全曲之旋律，主要以切分音型態作為全曲之節奏動機；以三度、完全四度、八度音程的「毗鄰軸」組成布農族特有的和聲，表現出相當程度的美感價值，具有美學的詩意功能。

上述布農族這些歌謠都具特定的功能性（表 6-1），以及繁雜的程序，透過族人親子相傳或集體之表述，使得社會成員分享集體性歌謠、神話傳說所欲彰顯的主題或精神，並由此強化集體的記憶，增強族人團體的凝聚力；在族群的層次上能形成堅強的族群自我意識，具有社會化的重要功能表現。

表 6-1　布農族「狩獵類」歌謠的傳達功能分析

	首祭之歌	報戰功	獵前祭槍之歌	飲酒歌
情感功能	強	中	強	強
企圖功能	強	強	強	弱
指涉功能	弱	弱	強	強
詩意功能	強	中	強	強
社交功能	弱	弱	強	強
後設語言功能	弱	弱	弱	弱

（二）農事類　（nasuaz）歌謠

1.「祈禱小米豐收歌」（Pasibutbut）台東海端鄉崁頂村（郡社群）

在傳統的布農社會中，小米是布農族人賴以維生的經濟作物，也是祭典儀式中最重要的祭品，具有著重要的象徵性意義。因此與祭儀活動相結合的歌謠就成為布農族傳統音樂的主軸，不僅含有特定的宗教功能，並與農事祭儀、生命儀禮結合在一起。「小米祭儀」是布農人的中心祭儀，在祭儀音樂中最著名的是「祈禱小米豐收歌」（Pasibutbut），主要目的在於祈求上天保佑作物豐收；一方面透過祭儀的舉行和歌謠的吟唱，向上天作迎福避凶的祈禱，一方面對穀物施以豐收之巫術，以祈求和確保小米能順利成長和豐收。

（1）演唱時機和內容

由於布農族傳統社會生活，一切農耕和作息都仰賴自然界的生態循環，對於農作物的收穫量，只能透過祭儀的舉行和歌謠的吟唱，傳達出對上天的祈求。因此，布農族人在播種祭之前，會透過祭儀的舉行和「祈禱小米豐收歌」的集體吟唱，將族人的願望傳達給上天。

（2）傳達功能分析

a.情感功能：布農族人以「隱喻」的聯想方式，將山林裡自然的唱和聲音、蜜蜂的嗡嗡聲、瀑布聲等，認為是一種祝福的樂聲，就如同 Jakobson 所說的「隱喻」本質上是「聯想式」的；透過聯想的符號所組成，藉以吸引人的注意並產生共鳴。布農族人透過「隱喻」的象徵形式，用虔誠的歌聲傳達出對大地的禮讚；是與大地神祇之間的靈性溝通，並表達其在傳送訊息時的情感，以及對訊息主體天神的虔誠態度，具有情感的功能價值和表現。

　　　　b.企圖功能：布農族的「祈禱小米豐收歌」可視為一種祈求的聲音，族人用
　　　　　　　　　　此歌聲來祭拜天神，並透過歌謠的吟唱傳達出對天神的祈求，
　　　　　　　　　　希望能賜予小米、獵物年年豐收，在傳達上具有十分明顯的企
　　　　　　　　　　圖功能。

　　　　c.詩意功能：音樂是以聲音為媒介的一種藝術，從音響的節奏和旋律所產生的
　　　　　　　　　　美感，都觸動我們的感知。「祈禱小米豐收歌」的特點在於樂曲
　　　　　　　　　　只有旋律而無歌詞內容，整首樂曲沒有躍動的節奏感，只有單純
　　　　　　　　　　的協和音，它們就是音樂所表達的運動形式，同時也是音樂可以
　　　　　　　　　　被感知的內容；其音樂的美感都建構在和聲上，不但具有音樂的
　　　　　　　　　　和聲效果，「祈禱小米豐收歌」的樂音就如同虔誠的祈禱聲一樣，
　　　　　　　　　　傳達出布農族音樂獨特的語言和強烈的藝術性，具有詩意的美感
　　　　　　　　　　和價值。

　　「祈禱小米豐收歌」雖然沒有歌詞只有母音的表現，但是不論在情感功能、企
圖功能或詩意功能上的表現都非常明顯強烈，這種把聲響當成一種生命禮物的態
度，以及獨特的合音與泛音的半音階唱法，也讓布農族的「祈禱小米豐收歌」突破
了人們對音域的界定，至於在社交功能、指涉功能和後設語言功能，則呈現出比較
弱的表現。

2.「收穫之歌」（Manamboh kaunun）：花蓮縣卓溪鄉崙天村（巒社群）
（1）演唱時機和內容

　　　　　　每年七月小米成熟時，祭司會率領族人到小米田舉行試收的活動，並拿
　　　回一小穗的小米掛在屋簷下，次日再到田裡正式舉行收成。族人將收成的小米
　　　置放在庭前，當晚舉行小米成熟祭（souda）；必須準備新的小米飯和米酒，
　　　祭司以豬肩甲骨法器（lah lah）在小米穗前唸祈禱文，並開始吟唱「收穫之歌」
　　　（Manamboh kaunun），此首歌謠歌詞的排列順序與「獵前祭槍歌」相同，只
　　　把「所有的動物到我手裡來」的歌詞，在「收穫祭之歌」中改成「所有好吃的
　　　東西，都到我的手裡來」。

（2）傳達功能分析
　　　　a.企圖功能：布農族人在吟唱這首曲子時，重複著領唱者的歌詞內容和音樂形
　　　　　　　　　　式，就如同 Jakobson 的「轉喻」表現方式，選擇現實事物的某一
　　　　　　　　　　部份來代替全部，並透過這些選擇來建構事實中未知的部分；所
　　　　　　　　　　採用的符號和指涉的事物都在同一層面上，透過主體和它「鄰近
　　　　　　　　　　的」代名詞之間進行聯想作用；除了傳達出族人對歌詞內容所指：
　　　　　　　　　　「所有好吃的東西，都到我的手裡來！」的強烈企圖功能之外，
　　　　　　　　　　更是藉著此儀式的訊息傳達，穩固族人合群和團結性的社交功能
　　　　　　　　　　和情感功能。

b.指涉功能：「收穫之歌」這首歌謠在祭司唸祈禱文後，才開始吟唱，歌詞描述「所有好吃的東西，都到我的手裡來」，意味著此種傳達所注重的「真實」性敘述，因此，具有強烈的的指涉功能。

c.詩意功能：「收穫之歌」全曲以主和弦之和弦音組織，構成全曲的動機與旋律，族人以和聲的方式反覆歌唱，表現出布農族音樂的和聲特色和美感，具有美學上的價值，至於後設語言功能的表現就十分不明顯（表 6-2）。

表 6-2　布農族「農事類」歌謠的傳達功能分析

	祈禱小米豐收歌	收穫之歌
情感功能	強	強
企圖功能	強	強
指涉功能	弱	強
詩意功能	強	強
社交功能	弱	強
後設語言功能	弱	弱

（三）巫儀類　（lapaspas）歌謠

1.「招魂治病歌」（Makatsoahs Isiang）：台東海端鄉崁頂村（郡社群）

（1）演唱時機和內容

　　　布農族人相信人的身體都有善靈（mashial Hanido）和惡靈（mahaidas Hanido）兩種靈魂，善靈在身體右邊，左邊則是惡靈。當族人生病時，布農人認為是身體的善靈被惡靈侵占了，必須請巫師來治病（圖 6-9）；或將鐮刀掛在病床邊以達到驅惡避邪之效果。在儀式中，巫師以招魂歸來為主題誦禱經文，眾人在巫師引導之下唱出這曲「招魂治病歌」，最後巫師以經文頌禱的方式做結束。

圖 6-9 巫師為族人驅疫治病（2005，郭美女）

（2）傳達功能分析

　　a.指涉功能：「招魂治病歌」是巫師為了震攝惡靈並誇口自己具有強大的法力，
　　　　　　　　首先巫師以頌禱方式唸出經文：「喔！在這裡，即使被魔鬼帶走的
　　　　　　　　靈魂，在我的召喚請回來，……用最強而有力的法術，……」這種
　　　　　　　　聲音具有明示的作用，並朝向所指涉的情境，能具體而清楚的表現
　　　　　　　　聲音訊息內容，並強調其法術之高強，具有指涉功能的表現。

　　b.企圖功能：眾人在巫師領唱之下，以和聲應和的方式來表現，召喚被惡靈帶
　　　　　　　　走的靈魂，能早日回到自己的身軀，傳達出命令惡靈立刻離開的
　　　　　　　　企圖意涵；因此，在傳達上企圖功能的表現十分明顯而強烈。

　　c.詩意功能：「招魂治病歌」以布農族傳統的答應式唱法，由巫師領唱，族人
　　　　　　　　以和聲方式來回應，樂曲以完全四度、五度、八度為主，加上少
　　　　　　　　數的三、六度音程構成的和聲，其樂曲表現具有音樂的美感和情
　　　　　　　　感價值。

2.「成巫式之歌」（pistataaho）：南投縣仁愛鄉武界村

（1）演唱時機和內容

　　　　　布農語「pistataaho」是「說」或「講」的意思，也就是互相傳授之意。
每年四至五月「射耳祭」及「小米豐收祭」的次日，布農族的巫師們會聚集在
一起交換經驗和討論法術，並舉行準巫師晉級為正式巫師的「成巫式」，稱為
「lapaspas」或稱「mamumu」。儀式中巫師事先準備好一束芒草，中央草桿
部分由一人握住，其餘參與的巫師們每人手握一片芒草葉，跟著最資深的老巫
師，口中朗誦著咒語；藉著芒草的傳達，將深厚的法術功力傳給資淺的巫師，
使他功力倍增。巫師唱一句，眾人複頌一句，稱為「成巫式之歌」，在巫師領
唱和族人應和歌聲中，參與觀禮者也能得到巫師的祝福（圖 6-10）。

圖 6-10　傳授巫術之歌

（圖片來源：台東縣延平鄉公所）

布農族
音樂與文化傳達

（2）傳達功能分析

a.指涉功能：「成巫式之歌」的表現方式和「招魂治病歌」類似，巫師先誦禱
咒語：「各位，布農族的法術高強，從……學到法術，……是最強
而有力的法術……」，（田哲益，2002a）誦禱詞內容清楚的向族人
傳達出法術高強的訊息，具有明顯的指涉功能（表6-3）。

b.企圖功能：「成巫式之歌」主要希望族人能接受巫師同樣的法力，對於已經
習得巫術之巫師則使其法力能再提升；此外，也傳達出對族人的
祝福企圖和期望，甚至一般參與觀禮的族人也能得到巫師的祝
福，可說是傳送者使接收者對聲音訊息產生一種強制的動作反
應，具有強烈的企圖功能。

c.社交功能：在布農族人的社會中，「成巫式之歌」是傳達思想、感情的媒介
物，巫師先以頌禱的方式唸出，巫師和眾族人以一唱、一和的應
答式來表現，這樣的行為是傳送者和接收者之間，對訊息的溝通
和認可之表現，也符合彼此之間的傳達活動狀態，具有很強的社
交功能。

d.情感功能：「成巫式之歌」的歌謠中含有複雜的情感因素，能夠引起族人情
感的運動表現，在傳達上所表現的情感功能相當強烈。

e.詩意功能：「成巫式之歌」以布農族特有的領唱以及和絃唱法，獨特的和聲
表現和應答的吟唱方式，傳達出音樂藝術性的訊息和價值，具有
美感的詩意功能。

表6-3 布農族「巫儀類」歌謠的傳達功能分析

	招魂治病歌	成巫式之歌
情感功能	中	強
企圖功能	強	強
指涉功能	強	強
詩意功能	強	強
社交功能	中	強
後設語言功能	弱	弱

二、工作類歌謠的傳達

工作類歌謠是一邊工作一邊歌唱的歌謠，此類歌謠描述與日常工作狩獵、農耕、
捕魚、勞動等有關的事務；由於布農族人生活的空間大多位於高山，即使有機器可
代替人力來工作，族人也常常親自工作和勞動，因此，布農族有著十分豐富的勞動
歌謠：

（一）「背負重物之歌」（Masi- lumah）　台東海端鄉霧鹿村（郡社群）

1.演唱時機和內容

　　「背負重物之歌」是一首當布農族人背負重物回家時，利用高亢的呼喊聲傳達訊息給家人的歌謠。在台東傳統的布農族社會，當男子上山打獵，捕獲獵物回家即將到抵達部落的途中，布農族男子會以輪唱、重唱的呼喊方式高唱「背負重物之歌」，家中的婦女聽見丈夫的聲音，便會到部落的入口處迎接打獵歸來的男子，接過捕獲的獵物並高聲與男子應和。布農族人不管男女，在身上背負農作物或打獵凱旋回社時，都以「Masi- lumah」這種歌謠傳達給山下的族人。Masi 是「向著」之意，lumah 是「家」的意思；在布農聚落裡，當族人扛著重物、獵物或農作物走回家時，「Masi- lumah」仍被廣泛地使用和吟唱；歌詞雖然以即興的母音來呼喊，卻是族人間傳遞訊息的最佳方式（圖 6-11）。

圖 6-11 布農族人背負重物

（圖片來源：台東縣延平鄉公所）

2.傳達功能分析

　　a.社交功能：由於布農族人習慣集體行動，此首「背負重物之歌」開始是以即興母音的呼喊方式來表現，藉以用來建立或延續聲音訊息的傳達，具有吸引接收者注意聽和告知事實的功能；而當族人婦女接收到此訊息後，會立即與男子回應唱和，不但能維繫接收者和傳遞者間的關係，也使聲音傳送者和接收者之間的管道暢通無阻，具有明顯的社交功能。

b.指涉功能：族人呼喊高唱這種聲音訊息是明示和認識的，它朝向所指涉的情境，並使族人能具體而清楚的了解聲音訊息內容的真實意圖，在傳達上的指涉功能十分明顯。

c.企圖功能：「背負重物之歌」主要是對家中的婦女或族人傳達出打獵歸來的訊息，目的在於使接收者接受傳送者所發出的訊息或指示，能到部落的入口處迎接打獵歸來的男子，具有強烈的企圖功能。

d.詩意功能：「背負重物之歌」有其特殊的唱法，先後的呼喊聲形成了卡農式的複音現象，並以布農族慣用的泛音 Do、Mi、Sol、Do 的音階形式來表現，歌謠的旋律性雖然不明顯，但仍具有其藝術的價值和詩意功能。

（二）「古時山地生活歌」（Minang madoah）：南投縣仁愛鄉中正村卓社群

1.演唱時機和內容

古時山地生活歌」是卓社群族人閒暇時所唱的歌謠，通常婦女們在家織布，男人則將祖先刻苦耐勞、勤儉持家的生活美德告訴小孩；在歌謠中敘述著祖先勤於工作，男人上山打獵、女人在家織布的工作情形。

2.傳達功能分析

a.企圖功能：「古時山地生活歌」主要透過歌詞內容的敘述，傳達出不能忘記過去祖先勤儉的生活，並要小孩記取布農人儉樸持家的美德，在傳達上具有相當明顯的企圖功能。

b.指涉功能：「古時山地生活歌」歌詞內容中敘述著祖先勤於工作，男人上山打獵、女人在家織布的工作情形；對環境對象有著「具體」的描述，在傳達上具有指涉的功能。

c.詩意功能：「古時山地生活歌」以布農族特有的和聲來表現方式，在實質指涉的訊息表現之外，也傳達出音樂性的訊息，具有音樂美感的詩意功能；至於其他的功能則相對不明顯（表 6-4）。

表 6-4　布農族「工作類」歌謠的傳達功能分析

	背負重物之歌	古時山地生活歌
情感功能	弱	弱
企圖功能	強	強
指涉功能	強	強
詩意功能	強	強
社交功能	強	弱
後設語言功能	弱	弱

三、生活性歌謠的傳達

　　布農族人強調個人精靈能力必須在團體行為中被大家所肯定，族人平常勤於工作，「娛樂」對於布農族而言，是一種較為奢侈的行為。因此，具有娛樂功能的生活性音樂，對布農族而言是比較少的。生活性歌謠包含族人日常生活的事務，凡工作、婚嫁、喜慶及生活上的喜怒哀樂，皆可藉著歌聲以即興的方式來表現：

（一）「獵歌」（marakakiv）台東海端鄉崁頂村（郡社群）

1.演唱時機和內容

　　布農族人在工作閒暇之餘，獵人會跟族人敘述在獵場追逐獵物之見聞和情景，興之所至，手舞足蹈，並藉著歌謠的吟唱，來調劑樸實的生活，「獵歌」可說是布農獵人與族人之間最好的溝通媒介。

2.傳達功能分析

　　a.指涉功能：「獵歌」是獵人跟族人敘說狩獵之情景，歌詞內容對環境對象有著「具體」的描述，就如同故事之情境敘述，在傳達上具有指涉的功能。

　　b.情感功能：「獵歌」的演唱，主要傳達出族人勇武的表現以及獲得獵物的心情，是內心愉悅的最佳寫照。因此，在情感功能的表現十分明顯，其它的企圖和後設語言的功能性就比較薄弱。

　　c.詩意功能：由於布農族個性較為沉穩，比較缺少歡娛性的活潑樂曲，這首曲子在節奏上，以相當平穩的四拍來表現，節奏單純，旋律十分平緩而抒情，具有詩意之美感功能。

（二）「敘訴寂寞之歌」（pisidadaida）：花蓮縣萬榮鄉馬達村（丹社群）

1.演唱時機和時機

　　布農族人把內心的痛苦、哀傷或委屈，藉著歌謠的吟唱一吐為快，稱之為「pisidadaida」，此首「敘訴寂寞之歌」在布農族群中並無特別的歌唱禁忌或時機；一般以婦女被子女遺棄或媳婦遭公婆虐待為題，首先以朗誦調（Recitativ）的方式，一面傷心的哭泣，唱出當事者心中之痛苦，其他族人則以布農族人慣用的合唱方式來應和，並表達出安慰之意。

2.傳達功能分析

　　a.情感功能：「敘訴寂寞之歌」主要傳達出布農族婦女悲傷的心情，以單音旋律唱出內心沉重、哀傷、寂寞或痛苦的心情，並夾雜著哭泣的聲音，眾人以合唱方式安慰當事者，在情感功能的表現最為強烈。

　　b.企圖功能：歌詞內容以敘述內心的委屈或哀傷之情，希望吸引族人注意並博得安慰和同情，具有明顯的企圖功能和社交功能。

c.指涉功能：在傳達的過程中，歌曲加上語文可以描述某事件或某種想法，「敘訴
寂寞之歌」即在於敘述族人本身之遭遇，並藉由歌詞的內容來表達，
是一種有關訊息事實之陳述，具有明顯的指涉功能。

d.詩意功能：「敘訴寂寞之歌」整首曲子唱法特殊，旋律性相當鮮明加上和聲的運
用和盈應答吟唱方式，使得布農族特有的音樂性美感和詩意功能的表
現相當強烈；至於其他的功能則相對不明顯（表 6-5）。

表 6-5　布農族「生活性」歌謠的傳達功能分析

	獵歌	敘訴寂寞之歌
情感功能	強	強
企圖功能	弱	強
指涉功能	強	強
詩意功能	強	強
社交功能	弱	強
後設語言功能	弱	弱

　　綜合上述探討，可以發現在布農族傳統歌謠的吟唱中，幾乎每首歌謠都有一位領
唱者，族人並以 Do、Mi、Sol、Do 所組成的大三和絃，分成二部、三部甚至四部來合
唱；所以，對於布農族歌謠內容和意義的了解就顯得相當重要，否則很容易產生歌謠
十分類似的感覺。

　　在布農族的社會族群當中，傳統歌謠音樂不僅反映了布農族的文化、宗教信仰與
社會結構；在傳統祭儀中所吟唱的歌謠是對祖先、大自然、族群的回應，更是與神靈
溝通的禱詞，藉以表達對神靈的讚美、感恩和祈求，其所呈現的是人與部落、社會環
境彼此之間的分享與契合。

　　布農族傳統歌謠是族群進行自我辨識與認同的重要形式和符號活動，不僅表現出
攜手同心凝聚力量團結之意，更具有特殊的宗教與社會的象徵性和傳達功能。因此，
歌謠中的功能性涵蓋範圍相當寬廣，除了一般比較容易了解的情感功能和詩意功能之
外，也有幾個重要不可忽視的分析層面，例如：企圖功能、指涉功能、社交功能和後
設語言功能等；透過音樂中角色的定位分析，能將布農族音樂語言特徵以及樂曲中的
功能性逐一列出。

　　布農族音樂和其他的文藝形式相比，存在著比較明顯的符號特徵和傳達功能，正
是由於這種訊息的傳達功能，使我們可以用「符號學」的觀點來敘述和討論；也讓我
們了解到音樂語言所傳達的「內涵」指涉和「意指」作用，是由某種特定時空環境中
的詮釋者（Interpret）依照其觀點與文化慣例而定的，如此，音樂也才能面向一切種族
和各種不同的文化。

四、布農族童謠的傳達

台灣是一個蘊藏著多種原住民音樂的寶島，每個族群都有其獨特的音樂風格和特色；尤其是布農族流傳下來的童謠音樂，更呈現出其社會在演變的過程中，以及族人所接觸的自然環境、家庭、社會體制的規範和文化特色。

布農族雖然曾有蟲形文字，但卻未曾廣泛使用而失傳，在傳統文化和歷史的傳承，族人大都以寓言性的童謠來教導孩子；因此，布農族童謠的內容相當廣範，包含日常生活的農耕、狩獵、孩童在山林間玩耍的趣事描述、富於寓言性和教育的敘述性歌曲，以及類似「順口溜」的童謠等。

以下首先探討布農族童謠的涵義和特色，並依照其屬性以及歌詞的含義等面向，將童謠大略分為：催眠歌、遊戲歌、知識歌、故事歌、戲謔歌、勸勉歌、生活歌、問答歌、狩獵歌、安慰歌；並採用 Jakobson 的傳達功能模式，針對布農族童謠傳達的象徵意義和功能做分析。

（一）童謠的涵義和特色

由於時代的進步以及生活價值觀念的演變，使得「童謠」涵義的認定和解釋，包含相當的廣泛。林文寶教授（1991）認為「童謠」就是「兒歌」，「兒歌」就是「童謠」，都是小孩念的歌兒，兩者之間只是說法不同而已；有的學者則認為「兒歌」和「童謠」是有所不同的，例如，宋筱蕙（1989）主張「童謠」的前身是「民謠」，主要歌詠一般成人生活、情感、規範、道德、意識等的歌謠，在日常生活中，由大人來教導兒童念唱，漸漸地從成人口中轉入兒童的世界，而流傳成為「童謠」；「兒歌」則主要是歌詠與兒童生活有關的歌謠。因此，宋筱蕙將「童謠」分為生活謠、趣味謠、諷諫謠、時代謠等四大類；「兒歌」則分類為搖籃歌、育子歌、遊戲歌、娛情歌、幻想歌、連珠歌、知識歌、迷語歌、口技歌等等。（宋筱蕙，1989，頁 34-35）。

經過時代的變遷，「童謠」和「兒歌」演變至今，兩者的界線已經模糊不清，兒童由於從小耳濡目染成人的念謠或吟唱，並加以模仿就逐漸成為可以朗朗上口的「童謠」。在錢善華教授（1999）所發表的「由童謠世界看原住民童謠」論文中，認為「童謠是兒童之歌謠」，並引用各家學者的說法，對「童謠」一詞做了釐清和解釋。如果我們以廣義的觀點來看「童謠」和「兒歌」，二者之間似無特別明顯的分別，甚至可以說是同義的；就如同林文寶（1993）教授所強調的，兒歌是孩子們的詩，古稱「童謠」，由於受到西方的影響，民國初年的學者們，喜歡用「兒歌」一詞來稱呼，而沿用至今。

兒童和環境文化之間的關係，是建立在聲音傳達活動及表現的基礎上，並產生理性和感性的經驗，使表現的內容更為豐富。就文化的觀點來看，文化的結晶是多元性的，童謠又是整體文化的一部份，文化和環境的結合正可以反映在兒童日常生活中的各項學習上；同樣的，童謠的發展不但與兒童生活背景息息相關，更能反應出文化中

真實生活的內涵，也因此，在不同的地區會顯示出不同的文化形式特色和童謠音樂的
風格。根據洪國勝（2000）對於台灣原住民各族所做的童謠研究，將童謠依照屬性分
為以下四大類：

1.**撫慰性**：例如：催眠、安慰、鼓勵、期望等等。
2.**嬉戲性**：例如：逗趣、調侃、玩樂等。
3.**教導性**：例如：習俗、知識、器具等。
4.**敘述性**：例如：歷史、典故等，具有文化傳承的功用。

大致而言，布農族童謠也不脫離上述這些特色，所不同的是台灣原住民各族群間，
由於各族的社會結構、分布、語言差異、傳統信仰、神話傳說、生活習慣、宗教禮儀
以及耕作方式等相關習俗的影響，因而產生了不同的演唱和表現方式；尤其布農族由
於自然環境、氣候、信仰、風俗習慣和文化元素的不同，童謠大多採用布農族慣有的
自然和絃組織的方式來表現。

（二）布農族童謠傳達的功能分析

大多數人將「童謠」和「兒歌」當作同義辭來看待，事實上，不論是童謠或兒歌
其表現的方式，不外乎「兒童唱的童謠」以及「成人唱給兒童聽的童謠」。

一般而言，童謠大都以獨唱或齊唱的方式來表現，但是布農人唱給小孩聽的童謠，
則大多以合唱或重唱的方式來表現，主要原因在於布農族老年人大都仍習慣用合唱的方式
來吟唱的緣故。布農族的童謠歌詞內容廣範，包含有日常生活農耕、狩獵、寓言、教育及
故事的敘述性歌謠，以及小孩與大之間的問答歌謠；目前布農族人所保存的童謠，可說是
族人一種回憶式的記錄。

布農族童謠依照歌詞內容和表現方式，大致可以分為：催眠歌、遊戲歌、知識歌、
故事歌、戲謔歌、勸勉歌、生活歌、問答歌、狩獵歌、安慰歌（圖6-12，圖6-13）。
以下針對布農族童謠傳達的功能性做分析和探討（童謠譜例請參閱第五章，第五節
三、布農族傳統歌謠和童謠的符碼分析）：

圖 6-12 布農族小朋友唱童謠-1（2005，郭美女）

圖 6-13　布農族小朋友唱童謠-2

（圖片來源：台東縣延平鄉公所）

1.催眠歌（mabi dulul）

　　布農族的催眠歌並沒有特定歌詞或旋律，一般的催眠歌皆為媽媽唱給孩子聽的，但布農族卻有姊姊唱給弟弟、妹妹聽的催眠歌。因此，布農族的催眠歌可分為兩種，一種是媽媽在工作或哄孩子睡覺時，將孩子背在背後或抱著孩子邊搖邊唱的歌，另一種則是父母親上山工作不在家時，姐姐邊搖邊唱，企圖安撫哄弟、妹睡覺時唱的歌謠。

　　「**搖籃曲**」（auta-i auta-i）：（布農族童謠，王叔銘記錄譜）

　　布農族婦女通常都是以站立的方式，配合著簡單的旋律和節奏，並以輕微上下顫動或搖動身體的方式來吟唱；主要傳達出哄小孩能安然入睡的意涵，因此，注重於企圖功能和情感功能的表現。

　　（1）情感功能：布農族婦女以站立的方式來吟唱，邊搖、邊唱充滿愛憐之意，傳達出親子之間濃濃的情感功能和價值。

　　（2）企圖功能：「搖籃曲」以唱歌的方式，傳達出希望小孩能安然入睡的意涵，具有明顯的企圖功能。

　　（3）詩意功能：「搖籃曲」主要透過「系譜軸」的音符和四拍子的節奏形態連結成「毗鄰軸」來表現，不僅體現「搖籃曲」音樂語言之情感功能，也具有其美學上之價值。

2.遊戲歌（bis hasiban）

　　許多童謠本身就是遊戲的表現，遊戲歌是布農族孩童在玩耍時唱的歌謠。這類歌謠有時必須一邊唱、一邊玩遊戲或作動作，經過不斷的演變就形成了邊唱、邊玩的遊戲歌曲。大致上，遊戲歌的內容通常比催眠歌豐富而多樣，其內容除了模仿遊戲以外，還包括了捉迷藏、抓鬼、嚇人、疊手等遊戲，而遊戲的方式一般又可分為：單人、雙人、多人遊戲等。例如：

　　「**尋找狐狸洞**」（kilirm kukun laak）：（台東縣海端鄉崁頂村）

布農族的「尋找狐狸洞」（kilirm kukun laak）是一首描述童年生活的童謠，主要流傳於台東縣海端鄉崁頂村一帶，具有遊戲特質的歌謠，在傳達上具有多種的功能性。
（1）指涉功能：「尋找狐狸洞」述說布農族孩童們一起到野外抓蝴蝶，所有的玩伴到齊以後，大夥又結伴去抓狐狸；終於找到了一個狐狸洞，大家模仿獵人打獵，拿起竹子就往裏頭刺，最後狐狸跑出來被逮住了，歌詞中對象的描述具體而明顯，在傳達上具有的指涉作用。
（2）情感功能：「尋找狐狸洞」是孩童遊戲時一邊唱、一邊作動作的歌謠，音樂的律動能觸動我們的感知，並傳達出兒童天真無邪、愉快的情感特色。
（3）詩意功能：「尋找狐狸洞」以「系譜軸」Do、Mi、Sol 三音構成全曲的動機和旋律的來表現，節奏明快能傳達出歡樂的訊息，具有音樂的藝術性和美感價值。

3.知識歌（mabi hansiap）

知識歌所傳達的內容以各類事物為主題，包括：數字、禮儀、植物特徵、認識鳥類、工具的使用、介紹動物等日常生活中應具備的常識，以增進兒童的知識；其內容大致可分為：數字歌、動物歌、植物歌、自然歌、器物歌、語文歌、狩獵方法歌等等，主要是讓孩童藉著唱歌，學習日常生活中的知識，並逐漸成為朗朗上口的童謠。例如：

「動、植物接籠之歌」（Tinunuan Takur）：（柯麗美記譜‧司阿定記詞）
（1）企圖功能：「動、植物接籠之歌」是一首藉著歌謠教導兒童認識各種動物、植物名稱的布農族童謠，並藉以增進兒童生活的知識，在傳達的功能上，其學習和教育性的企圖十分明顯。
（2）指涉功能：「動、植物接籠之歌」歌詞內容以動物、植物名稱為主題，內容為敘述布農族狩獵和豐收的成果，包括：動物、小米、野菜等植物；族人們高興的歡唱，並將動物、植物放在籠子裏，利用大麻粗繩運送，由深山傳送到部落，眾人一面工作一面歌唱，歌詞傳達的內容具有指涉豐收之作用。
（3）詩意功能：「動、植物接籠之歌」以布農族慣有的和弦音構成全曲，是一首以合唱方式來表現的童謠，布農族獨特的和聲相當優美，具有美感的藝術價值和詩意功能。

4.故事歌（bali habasan）

布農族童謠的故事歌，主要利用故事性的情節來描述故事中的人和事物，並以歌唱的方式來表現，除了傳達出孩童的純真、童趣外，也展現出布農族人的合群性，並達到教導兒童愛護弱小之目的。例如：

「公雞鬥老鷹」（sihuis vahuma tamalung）：（台東海端鄉崁頂村郡社群）

　　「公雞鬥老鷹」是流傳於台東縣海端鄉坎頂村郡社群，以及仁愛鄉的卓社群一帶的童謠。

（1）指涉功能：「公雞鬥老鷹」敘述一隻公雞為了保護母雞和小雞，以避免遭受老鷹的迫害，拼命奮力與老鷹互鬥，最後終於將老鷹打敗；是一首以兒童能理解的語言形式來作敘述的童謠，內容對象指涉清楚易懂，在傳達上具有明顯的指涉功能和作用。

（2）企圖功能：此童謠主要以歌唱的方式來表現故事情節，並企圖讓兒童能容易的了解其中意涵，達到教導兒童愛護弱小之目的，具有強烈的教育企圖功能和價值。

（3）詩意功能：「公雞鬥老鷹」主要透過樂曲「系譜軸」中，簡單的音符和二拍子的節奏形態，連結成「毗鄰軸」來表現，體現出童謠音樂語言之情感和表現，具有其美學上之價值。

5.戲謔歌（maba　hainan）

　　戲謔歌的歌詞內容不但十分活潑有趣，基本上，大多具有調侃或唱反調的意味，當兒童哭鬧時，有時也會由成人唱給兒童聽，並配上肢體動作來逗小孩使其破啼為笑。例如：

　　「吞香蕉」（Sudan）：（台東縣海端鄉坎頂村郡社群）

　　「吞香蕉」是台東縣海端鄉坎頂村郡社群，流傳的戲謔歌謠，吟唱通常會配上肢體的表現，十分活潑有趣。

（1）指涉功能：描述一個人在山上工作，看見野生香蕉就匆匆吞食，結果不小心被香蕉噎到了十分痛苦，最後只好急忙下山求助。此童謠對人物做出事實之陳述，歌詞淺顯易懂，在傳達上是一首具有用反諷的方式並指涉出對他人調侃的歌謠。

（2）企圖功能：「吞香蕉」這首戲謔的童謠，除了具有開玩笑、調侃他人的功能外，也具有提醒自己和別人的企圖功能。所以當孩童看見他人狼吞虎嚥時，就會唱這首歌調侃對方，並警惕吃東西要小心別噎著。

（3）詩意功能：此童謠「系譜軸」中的音符型態和節奏表現，簡單而清晰，樂曲透過音符的承載，表現出童謠戲謔的音樂特色。

6.勸勉歌（bintamasad）

　　布農族的勸勉歌具有指導兒童要勤奮、努力向上的意涵，其歌詞內容包括：做人處世、待人接物、孝順父母和尊敬長輩等。這類童謠通常以擬人化的動物故事或曾經發生的事情來表示，充滿教育之象徵意涵。例如：

「愛人如己」（tama tima）：（台東縣海端鄉坎頂村郡社群）

「愛人如己」是一首流傳在台東縣海端鄉崁頂村的童謠，內容具有教導兒童友愛之教育的意涵。

 （1）指涉功能：「愛人如己」是父母親告誡兒童，看到身體有缺陷的族人，不要取笑他，否則將遭受惡運輪迴的報應；強調要懂得愛人如己的道理。父母簡短的叮嚀，表現在歌詞字裡行間中，內容的陳述具體而易懂，具有明顯的指涉功能。

 （2）企圖功能：大人藉著童謠勸導兒童勿懶惰，要心存厚道、尊重待他人，團結合作不要欺負弱者，彼此友愛快樂的生活。顯示出布農族童謠中的教育內涵，並企圖透過歌謠教導兒童成為有禮貌的人，是一首具有企圖功能的勸勉性童謠。

 （3）詩意功能：樂曲的音符型態簡單，並以旋律反覆的方式來表現；雖然音樂素材本身不具任何意義，但利用音樂本身的節奏、旋律等變化，產生布農族特有的音樂美學效果，具有藝術的價值和詩意功能。

7.生活歌

對布農族人而言，一般生活的各種事物都可以當作歌謠的題材，生活歌所傳達的大都是以兒童觀點來看的生活瑣事，歌詞內容大多描述日常生活瑣碎或有趣的事情，十分活潑可愛。例如：

「玩竹槍」（pisasiban kurbin）：（台東縣海端鄉坎頂村郡社群）

「玩竹槍」是台東縣海端鄉坎頂村郡社群，一首反映著布農孩童生活的可愛純真的童謠。

 （1）指涉功能：歌詞內容描述兒童們在竹林裡玩耍，他們利用箭竹做成竹槍，並且用樹子做成子彈，兒童們拿著竹槍到處互相追擊；在傳達功能上，具有指涉兒童遊戲狀況的具體描述和表現。

 （2）情感功能：「玩竹槍」主要表現兒童愉快追逐和玩耍的情景，透過聲音的強弱和節奏的張力表現，傳達出同伴間互相嬉戲的歡樂情感。

 （3）詩意功能：「玩竹槍」系譜軸之音符型態簡單，節奏為二拍子，是一首以布農族典型和弦音構成旋律的童謠，樂曲優美具有美學上的價值和功能。

8.問答歌（bandadalam）

布農族人基於小孩發問的好奇心，看見大人做什麼事，就非得打破沙鍋問到底，大人陪著回答，於是就產生一問一答的歌謠。例如：

「誰在山上放槍」（Sima tisbung baav）：（南投縣信義鄉明德村巒社群）

　　這是一首流傳在南投巒社群一帶，深具逗趣性的兒歌。歌詞的內容在敘述小孩好奇地詢問長輩們詼諧性的問題，採取一問一答的方式:「誰在山上放槍？原來是 tiang！為什麼放槍？原來是要獵鹿，鹿有多大？像牛一樣大，快告訴 haisul，先去將米去穀，要帶去打獵食用，……。」

（1）情感功能： 「誰在山上放槍」將問答式的童謠表現得十分生動，主要傳達出親子間之的情感與互動，具有強烈的情感功能和表現。

（2）詩意功能： 此歌曲是一首具有布農族典型應答唱法（responsorium）的童謠，利用音樂本身的節奏、旋律等變化產生音階與和聲效果，也因重唱的表現方式形成優美的複音現象，具有美學上的詩意功能和價值。

9.狩獵歌（mabu asu）

　　布農族是南亞族群中居住在海拔最高的民族，布農族人將狩獵視為男人重要的技能。因此，孩童自幼起即接受教導狩獵的技能，透過狩獵歌這類的童謠教導孩童如何做陷阱捕捉野獸，如何以動物的糞便判斷動物的位置，以及狩獵的態度和基本技能。.

　　布農族小孩學習做陷阱是從做石板陷阱開始學起，這種石板陷阱稱為「hatup」，石板陷阱簡單易學，但僅可捕捉老鼠、小野雞等小動物（圖 6-14）。另外一種陷阱「ahuk」則是以繩套做的陷阱，可以捕捉如山羌、鹿、山豬等大的動物，通常「ahuk」都由成年人來做。

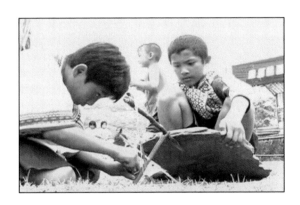

圖 6-14 布農族小朋友作陷阱

（圖片來源：台東縣延平鄉公所）

「獵人追逐」（Ma pu A su si Nanal）：（柯麗美記譜）

（1）指涉功能： 「獵人追逐」的內容為:「一山過一山，獵人！您們在那裡，我們帶了食物，可否鳴槍告知您們正確的位置。」是一首內容描述具體，歌詞指涉明顯、簡單易懂的童謠，在傳達上具有其指涉功能。

（2）企圖功能： 布農族人透過「獵人追逐」這首童謠的吟唱，並由大人或兄長教導小孩用石板做陷阱，學習打獵技能並認識陷阱的種類和功能，具有學習和教導性的企圖功能。

（3）詩意功能：「獵人追逐」的樂曲由「系譜軸」Mi、Sol、Si、Do 四音構成主要的旋律，並以同音反覆作為其動機；透過音樂語言和音樂符號的表徵，傳達出音樂的結構及音樂訊息之美感意涵。

10.安慰歌（siail）

安慰的童謠一般為抒發情感之歌謠，歌詞內容簡單，包括安慰同伴、表達心中的委曲；布農族人看見自己玩伴傷心時，會以唱歌方式來表達安慰之意；或藉著動物擬人化的方式傳達出心中的情感。例如：

「**孤兒之歌**」（Mintinalu uvazaz tu sintusaus）：（南投信義鄉明德村巒社群）

「孤兒之歌」流傳於南投巒社群一帶，是一首描述孤兒寄居親戚家，生活困苦的童謠。

（1）指涉功能：歌詞的內容敘述一位名叫 alang，綽號叫「很會抽煙的蚱蜢」的孤兒，寄居在親戚家中，但長輩們平時不讓他吃飯，只給他很苦的野菜 lili，喝芋頭莖煮的湯，不但生活貧困更常常餓肚子，歌詞陳述和一切被指稱者均存於現實的環境中，具有敘述訊息的「真實」意圖，在傳達功能上指涉的作用和價值相當明顯。

（2）企圖功能：此童謠以唱歌方式表達出安慰的意思，在傳達功能上，具有勸說以及得到接收者某種反應之強烈企圖和目的。

（3）情感功能：「孤兒之歌」是一首注重情緒性和內容情感表達的童謠，唱出被遺棄孤兒受苦的心聲，在傳達的表現上具有明顯的情感功能。

（4）詩意功能：「孤兒之歌」以布農族典型的主和弦 Do、Mi、Sol 構成曲子的動機與旋律，運用布農族特有的領唱以及諧和和絃唱法，並依照慣約的和聲表現方式，直接傳達出藝術性的訊息和價值，具有美感的詩意功能。

表 6-6　布農族童謠的傳達功能分析

	搖籃曲	尋找狐狸洞	動植物接籠之歌	公雞鬥老鷹	吞香蕉	愛人如己	玩竹槍	誰在山上放槍	獵人追逐	孤兒之歌
情感功能	強	強	弱	弱	中	中	強	強	弱	強
企圖功能	強	弱	強	強	強	強	弱	弱	強	強
指涉功能	弱	強	強	強	強	強	強	中	強	強
詩意功能	強	強	強	強	強	強	強	強	強	強
社交功能	弱	弱	弱	弱	弱	弱	弱	弱	弱	弱
後設語言功能	弱	弱	弱	弱	弱	弱	弱	弱	弱	弱

　　根據以上分析（表6-6）可以發現，音樂傳達的功能在於表現人類情感或指涉生命、文化的特徵；布農族童謠在音樂語言的陳述傳達過程中，從其傳達功能的表現，可以找出多種功能性，包括具有趣味性的情感功能，實用性的企圖功能，淺易性的指涉功能以及音樂性的詩意功能等特色：

1.趣味性（情感功能）

　　逗趣歌、遊戲歌等童謠具有趣味性的特色，例如：「尋找狐狸洞」，不但有著相當的趣味性，也傳達出兒童天真無邪而愉快的情感特色；「玩竹槍」除了趣味性外，透過聲音的強弱和節奏的張力，傳達出同伴間互相嬉戲的歡樂情感。

2.實用性（企圖功能）

　　布農族童謠是兒童生活的教科書，具有教育意義或教導一般知識性之特質，在看似不連貫或無意義的語彙中，提供了相當多關於數字的知識、事物的名稱、是非的辨別以及想像和聯想的訓練，例如：「愛人如己」具有勸說接收者的企圖功能；「動、植物接籠之歌」提供事物名稱的介紹和辨別；「孤兒之歌」則表達出安慰、友愛的的意思，在傳達的功能上具有學習和教育性的明顯企圖。

3.淺易性（指涉功能）

　　布農族童謠的歌詞和內容大多淺顯、易懂，並符合兒童能了解的程度為主，具有指涉兒童遊戲狀況的具體描述和表現，能傳達出音樂語言訊息之意涵。例如：「玩竹槍」、「獵人追逐」、「公雞鬥老鷹」。

4.音樂性（詩意功能）

　　布農族童謠的文字、詞句不但簡潔多重複性，更具有布農族特有和絃唱法和節奏反覆的表現方式，例如：「尋找狐狸洞」、「動、植物接籠之歌」、「是誰在山上放槍」、「玩竹槍」，傳達出音樂訊息的藝術性和價值；「孤兒之歌」以布農族特有的領唱以及和絃唱法來表現，具有美感的詩意功能。

　　歌唱是兒童最自然的一種音樂語言，童謠是用人聲唱出與語言結合的音樂，也是音樂經驗獲的一種最佳方式；布農族的童謠更是族人孕育音樂的啟蒙歌詠，也是認識傳統文化，溝通文化隔閡的橋樑以及重建親子親密關係的重要管道。從國內各學者（許常惠，1991b；吳榮順，1995；田哲益，2002b）實際採集、收錄的童謠影片或錄音帶中，可以發現令人感嘆和諷刺的事情，即會唱傳統童謠者大多是白髮蒼蒼的老人或婦女，這呈獻出布農族傳統文化即將面臨斷層的事實。因此，如何喚起族群重視其傳統音樂的延續，讓童謠原音重現，並做最有效的傳承和運用，是族群和學界共同追求和努力的目標，也是當今不容忽視之重要課題。

　　綜合本章之研究和分析，發現音樂是一種傳遞訊息的有聲符號，音樂之所以被人類運用，就是建立在符號運作的機制上，不但可以指涉對象，並能有效地被運用在人類傳達的活動中。當音樂不指涉物體對象時，可以離開物體而獨立；但是音樂也可以同時指涉對象而存在，並具有其獨特的傳達功能性，也就是說在不同的音樂語言或音

樂符號中，音樂的傳達功能和「內涵」指涉是多義性的。因此，在傳達的過程中，一個聲音或音樂語言的陳述，不能斷定它只具有一種功能，聲音語言不但可以找出多種功能，並能確定出一個主要的功能。

從 Jakobson 傳達功能模式的論點來探討，可以證明每種因素都會決定一種不同的功能；功能的重要性與否，是相對的「量」的問題，它主要根據聲音或音樂語言述說的劑量而定，也因為「量」的多寡，才可以區分出音樂訊息所「意指」的傳達功能和價值。

音樂在布農族社會的傳達過程中，是族人自我辨識與認同的重要符號活動，不但具有其特殊的淵源和「意指」作用，音樂訊息本身因傳達與反饋，以及音樂語言規則與音樂符號功能的參與和介入，使得布農族音樂不但可以指涉對象；音樂訊息產生的各項功能和價值，更具有其宗教與社會的象徵性和獨特性，它是建築在符號和族人文化制約下的結果，此點不但印證了 Jakobson 所強調，運用傳達的模式可以描述文化現象的論點，也證實布農族音樂語言的傳達功能性具有重疊和多義的特質。

第七章　結語

在日常生活中，符號與人的行為表現具有著密切的關係，任何符號都是人類觀念和行為的一種濃縮、外化或物態化之現象，符號活動使事物的形式具有多重表現之可能；也由於符號的發現和運用，使得人們能借助於可感知的符號形式去認知不存在、不在場的客體或通過符號形態的知識和經驗，了解客體物件。

就「符號學」觀點而言，在布農族社會中，音樂是表現族人情感和文化的符號載體，它是透過「符號」之仲介與釋意之轉換，由富有社會意義的符號集成，按照特定「語法」結構組合而成；並藉著多聲部的合唱形式以及簡潔的節奏，串聯了布農族人的一生。布農族音樂所夾帶的符號「內涵」指涉和「意指」作用，不僅體現布農族文化生活與規範，也隱含了布農族傳統社會組織和信仰的特殊性，可以說在音樂中就有著宗教、文化的意涵和表現。因此，我們可以透過音樂語言的「外延」和「內涵」作用，分別研究布農族音樂的指涉意涵、傳達功能以及審美感應。

就「傳達」的論點觀之，祭儀行為與音樂的實踐，就是布農族人傳達訊息最好的方式；不論是那一類的歲時祭儀，其目的都是透過儀式執行者和音樂的指涉力量，來克服土地以及大自然等相關困難，藉以祈求獲得作物的豐收。布農族人的社會依照傳統祭儀和音樂所提供的用語，不僅建構出獨特的生活經驗和文化傳承；同時也體現出布農族人組織社會的另類模式，這就是布農族傳統音樂文化生生不息之特色。正如 Langer 所言：「聲音、動作、音樂、姿態都可以被當成是一種符號，而把這些內容傳達給我們知解力的是符號的形式。」（Langer, 1953/1991, p.112）。

可見，布農族音樂是傳達訊息的一種符號載體，其音樂語言在形式、內容的符號表現和指涉，都函括了豐富的文化意涵與象徵；不論是在情感或企圖上，都具有明顯的傳達功能以及指涉作用；它是溝通自然與超自然世界的橋樑，是人與神靈傳達的重要方式，也是一種「意指」作用的傳達模式，尤其音樂所指涉的文化意涵和精神力量，正是布農人社會組織與秩序的重要樞紐；不僅在布農族社會文化制度當中，扮演一個極重要的傳遞媒介的功能，更具有相當獨特之研究價值。

因此，對於布農族音樂之了解，除了對可觀察現象之解釋外，更重要的是對其傳達功能和潛在意義系統的掌握；如此才能了解音樂語言所傳達的「內涵」指涉和符號所表達的意念。

第一節　「符號學」對台灣原住民音樂研究具有其重要意義和價值

　　「人」作為符號的存有者，是創造文明、產生意義的主體；人類的觀念、行為在一定意義上是某種符號的內化，唯只有人才能夠把訊息改造成為有意義的符號。因此，人類不僅是物理實體、道德理性的動物，更是具有想像、情感、藝術、音樂、宗教意識等特徵的符號動物，也只有人類才能利用符號創造文化。

　　在社會環境中，任何的符號表現都是觀念和行為的呈現，要了解音樂是如何成為可理解的訊息，就必須把音樂當作符號的系統來研究，並將人們在音樂文化活動中的意識反應加以有形化。布農族音樂和其他的文藝形式相比，存在著明顯的符號特徵和傳達功能，正是由於這種訊息傳達的功能性，使我們可以用音樂來敘述、討論，音樂也才能面向一切種族和各種不同的文化。

　　藉著本研究所獲得布農族文化和音樂與「符號學」所產生的相關性資料和結果，不僅可供學者作為參考之用，進而與國際學術互相接軌；就音樂文化發展的角度而言，也突顯出原住民議題的重要性，對於台灣原住民音樂研究有其重要的意義和價值。

一、「符號學」對台灣原住民音樂研究可提供另一思考方式

　　本研究透過布農族傳統社會組織和文化的符號表現，發現布農族音樂是建立在一個廣大的符號系統上，這些意義系統形成了一套嚴謹的生活規範與準則，尤其生活中牽涉到的宗教祭儀、禁忌、規範、儀式行為，都有其不同的指涉作用和內涵意義；族人正是透過祭典儀式和歌謠音樂的各種「意指」作用、象徵意義來解釋共同的經驗，並建立起族群傳承與文化認同。誠如 Tarasti（1996）所言，音樂反映出周遭事物實存方式，也影響了其社會和文化的環境；利用「符號學」的論點對於布農族群音樂做探討和研究，不但有助於科學地描述布農族社會文化和音樂的關係，探討族群的音樂語言、符號「內涵」指涉和傳達作用，更可以藉由布農族音樂文化與「符號學」研究的相關性，提供台灣原住民音樂研究另一思考方式，對於學術發展有下列重要性與價值：

（一）音樂可視為「符號化」的系統來研究

　　音樂是一種「符碼化」的聲音語言，音樂訊息的傳達就是一種秩序性的聲音符號活動。對布農族人而言，音樂正是意向的載體，是藉由外顯的形式傳遞出其內在的意義，並且在「符號」與象徵過程中，成為族人與超自然溝通的媒介；這種符號形式的語言不僅可以傳遞出無窮盡的訊息被組合、組織、擴大以及指涉文化和情感，直接影響與反映出布農族的社會文化生活，也印證了 Saussure、Peirce、Langer、Eco 以及 Tarasti 等「符號學」學者所強調，運用符號可以構築音樂的結構和文化模式，更可以透過型態、象徵等來研究、探討音樂語言的「內涵」指涉、「意指」作用、傳達功能和審美感應。因此，將音樂做為符號系統來研究，不僅是合乎邏輯，而且是可行值得推廣的。

（二）「符號學」的運用可以拓寬音樂研究之範圍

音樂的符號表現是一種暗喻，一種訴諸直接的知覺意象，具有不可言說、情感和非推理性等特質。藉著「符號學」術語和理論不但可以分析音樂的結構組織，理解音樂語言的指涉作用，音樂如何變成象徵的概念，以及所傳達的社會文化意涵和功能；並能將人們在音樂文化活動中的意識反應，利用符號的方式去認識、思考、研究，使音樂呈現出一種既理性（理論）又感性（實踐）的現象。

足見「符號學」在音樂上的應用不但有助於文化和音樂語言的理解，能拓寬音樂研究的範圍，為音樂分析尋求更有意涵的詮釋，也開啟了「符號學」在音樂研究的範圍和領域。

二、「符號學」有助於族群歷史和文化的理解

在人類文化的歷程中，文化是人類活動的具體成果，以及精神創作之客觀表現；一切文化的建構皆是由符號所編織而成的意義之網；文化形式既是符號活動的現實化，又是人類本質的對象化，兩者互為反轉並具有一體兩面的關係；可見符號和生活環境以及文化有著密切的關係，它是屬於人文、社會科學的共同「話語」。

在「符號學」的基本觀點之下，文化是一整體的符號系統，對於符號行為的運用和研究，是涵蓋著族群文化的變動和整個歷史演變的過程；可見任何文化的現象都可以變成符號活動，並被深入地研究與理解，使人們可以通過符號的表現，了解各文化的邏輯結構。因此，「符號學」的運用對於特有族群（布農族）歷史和文化特色之了解，具有下列特殊的意涵：

（一）運用「符號學」能了解布農族「多線演化」的社會結構和文化特色

「符號學」是作為文化研究之邏輯學，也是以文化作為研究對象的科學；「符號」在人類歷史的進程上，可以表現其思考邏輯的不同方式，如同 Peirce（1960）強調，文化就是「符碼化」的系統，任何文化現象都可以變成符號活動。

對布農族而言，其族群文化發展的過程，不論是從族群間的影響或外來社會的接觸來看，就是一連串與不同族群的互動接觸和變化，導致文化出現解構、涵化與再建構的變遷過程。在這歷史改變的過程中，布農族文化有著和外來族群間複雜的互動歷史特質，其內部亦出現不斷的辯證，不僅印證了 Steward（1989）在「多線演化論」中，所強調的社會演化類型。布農族群這種「再現」文化的複雜性，更呈現出布農族社會文化的重要特質，也表現出族群發展與外來勢力接觸的密切關聯，使得布農族文化能由「文化生態體系」改變其「混合性」文化特徵，進而創造出 Kopytoff（1999）所說的「內趨性邊疆社會」。　可見，布農族文化是一種持續變動的生活現象，是由行為慣例所構成的「符碼化」系統；布農族人的社會化，實質上即是被教予一些「符碼」；

而布農族因文化變遷所形成的面貌，正是一套約定俗成的符號系統表現，也是族群生活和思想的呈現。

因此，藉著「符號學」的研究和運用，以及任何一個約定俗成的文化活動現象和符號表現，能了解布農族各聚落在內部構成與外來社會互動的關係，和布農族文化在「多線演化」之邏輯結構的社會特色。

（二）透過符號的認知與轉化，能維繫布農族音樂及文化認同

在布農族的傳統社會裡，傳統祭儀活動與音樂的實踐，是布農社會演進的過程和紀錄，不僅主導了布農族的歷史，反映著布農族的宗教信仰與社會結構，也體現出布農族的人生觀和文化機制；其所呈現的更是內在文化的意義，以及人與部落、社會環境彼此之間的契合。可見，布農族祭儀歌謠和音樂是依附在生活習俗或宗教信仰的一種符號表現，是布農族人傳達訊息的最佳方式；更是布農族傳統文化的重要核心和根源，也證明了 Nattiez 所強調的，音樂的表現就是一個文化概念的符號呈現（張洪模主編，1993）。

因此，當布農族人從「共有共享」為基礎的「同質」社會，轉變為分化的「異質」社會，對布農族傳統文化的流失以及接受外來文化的同時，族人必須運用傳統信仰中的符號表現以及音樂儀式行為，並透過原有的認知與轉化，進而創造出新的文化和秩序，才能維繫族人在當代社會中的文化認同及音樂地位。

三、布農族社會的符號指涉，符合「符號學」的二元方法論

「符號學」的分析是研究讀本的意義，而意義的產生來自於符號「意符」與「意指」一體兩面形成的過程以及產生關係的作用。在傳達的過程中，就具體的符號現象來看，可以發現布農族的社會生活中，在一定的符號載體內部就已經存在著「意符」和「意指」兩個面向，並符合「符號學」的二元方法論，其特色如下：

（一）因果性的意指關係

布農族獵人依據地上動物所遺留下來的爪印或獸足的大小，來判斷獵物的種類；在此「爪印與獸足」所呈現的前後因果關係中，爪印或獸足是動物行走之後所遺留下來的「意符」，布農獵人根據「意符」做為動物種類的「意指」判斷。此「意符」和「意指」二者之間的聯繫，就是由因果關係所產生的經驗觀察和判斷的結果；而其「意符」與「意指」的關係，正是對符號的視覺經驗和文化中的象徵符號，確立了強而有力的完整性。

（二）約定性的意指關係

人類根據經驗性觀察和判斷的結果，可以將「意指」運用在環境或語境中使其成為約定化的「慣例」。布農族人打獵歸來或背負農作物回部落時，會利用高亢的呼喊

聲高唱「背負重物之歌」來告訴家人；高亢的呼喊聲是「意符」的表現，族人透過此聲音「意符」之承載傳達給山下的族人，其「意指」具有企圖性和指涉性的功能，就是告訴在家中的族人出來迎接。這樣的傳達方式就如同 Eco（1991）所主張的，當某一人類團體決定運用和承認作為另一物之傳遞工具，某物就產生了符號功能。因此，將符號功能賦予客體是一種社會約定的行為，社會約定使得不論何種客體都可以成為符號，布農族的「背負重物之歌」就是最好的例證。

可見，布農族社會的符號指涉不僅符合 Saussure 以及 Eco 等學者所主張的二元方法論；即符號是由「意符」和「意指」兩個關係項所建構組成的一種關係；而符號中「意符」和「意指」的任意性和約定成俗的關係，也如同 Jakobson（1992）所強調的，所有符號的構成都具有雙重性：一個是感知面，一個是理解面；「意符」和「意指」之間正是建立在一個相互移轉的關係中。

第二節　布農族傳統祭儀和音樂的指涉，具有特殊文化意涵

傳統祭儀是構成布農族文化的主體，也是布農族溝通上的外顯符號，不但是符號解釋者所處社會或共同體的規範，更是溝通的重要媒介。

在布農族傳統祭儀當中，可以發現充滿著「非常態性」的現象，從言語、動作、祭詞、咒語、音樂、法器、食物、服飾、祭儀的場所，以及各種聽得到聲音等等，都以一種異於平常的形式和方法來呈現；由於它們的「非常態性」及「特殊性」，而使得祭儀存在著不同層次的符號系統特色；這些不同層次的符號系統以及「非常態性」的特殊化現象，和日常生活行為有著明顯的「區別」，而這種「區別」是以過程來呈現的，就「符號」而言，它造成了不同意義的開始，以便於形成另一個意義。可見，布農族傳統祭儀是約定俗成的符號系統，具有傳達和指涉之功用，其祭儀更如同「符碼」一樣是文化慣例和規則的系統；族人就透過祭典儀式的各種「內涵」與象徵意義，來解釋共同的經驗，並藉著音樂來傳達民族精神、歷史文化以及部落經驗。

可見，在布農族傳統祭儀和音樂中，就有著宗教、文化的意涵，祭儀是族群被操作與遵守的約定俗成形式，布農族人社會的和諧、族人之間的情感交流、思想溝通，都是藉由祭儀活動表現來傳達和呈現。將布農族社會的音樂和文化現象轉換為符號現象，不但可以了解布農族傳統祭儀如何符號化，以及了解其文化其所呈現的意涵特色；也印證了 Peirce（1960）所強調的，每一類符號與客體之間或與指涉之間有著不同的關係。

一、布農族傳統祭儀的指涉作用是社會文化與秩序的重要樞紐

在布農族的社會中，族人將各種占卜、兆象的解釋，轉化為各種規範與禁忌；其符號所指涉的「意指」正是建立在判斷、推斷或動作上的指示性符號。這些符號的表

現對族人而言，是神靈顯露兆象的一種方式，也是布農族人對自然現象和社會環境進行編碼的表現，族人就根據此規律或慣例，進行「意指」的聯繫和約定。可見，布農族傳統的祭儀在本質上是文化的活動，祭儀和音樂本身就是一個「符號系統」；它是一種「意指」作用的模式，任何一種符號必須通過「意指」活動，才能達到與外界交流的目的。因此，在「符號」與象徵的過程中，布農族祭儀不但夾帶著「意指」所指涉的文化「內涵」和精神力量，同時也是布農族社會組織與秩序的重要樞紐。

（一）布農族傳統祭儀具有與超自然界傳達之功能

　　Saussure（1986）強調祭儀是「一種表達觀念的符號系統」，在布農族社會中，祭儀正是傳達過程中必不可缺少的訊息載體；它是一種共通的傳達工具，也是一種最佳的溝通媒介。

　　布農族祭儀行為的「意符」和「意指」就像語言一樣，是一個溝通的系統，也是族人公認的基本準則和約定俗成的系統；布農族人正是在「嬰兒祭」、「播種祭」、「射耳祭」、「開墾祭」等祭儀行為和音樂的表現活動中，使用具體符號或擬人化的象徵符號，透過祭儀和音樂的「意指」作用，對自然現象、社會環境進行編碼，並把主體的意志、企圖和願望加以對象化，來與上天、超自然界做傳達和溝通。

（二）布農族傳統的生命儀禮能建立「共有共享」之概念

　　布農族傳統的生命儀禮，是一種藉外在符號或象徵來傳達的儀式行為；透過生命儀禮的符號「內涵」指涉和實踐，可以幫助族人順利通過出生、成年、結婚、死亡等各種生理、心理與社會關係的關卡。在象徵機制的表現中，生命儀禮本身更具有多層的「內涵」與指涉作用，它合法化了父系氏族的支配性並肯定群體、秩序以及氏族等象徵上的可交換性。

　　可見，經由傳統生命儀禮的表現，不僅使參與者能整合到族群社會的運作，親身體驗族群的人生觀，也再一次創造、認同族群的社會關係；進而發展出族群「共有共享」的概念，造就布農社會的凝聚力以及守法自愛的精神特質。

二、布農族音樂具有反映社會文化意涵之功能

　　音樂，是一種意向載體的特殊形式表現，布農族音樂這個符號系統表現的不只是個人情感，還包含歷史與傳說、生存與農耕、家族與部落社會、宗教與泛靈的信仰等文化之指涉；尤其「祈禱小米豐收歌」以獨特的合音與泛音的半音階唱法，除了透過隱喻的「內涵」象徵形式，傳達出對天神的祈求和祝福之外，吟唱時也會因成員或狀況的不同，而使歌謠所呈現的不同面貌，正是對布農族人「微觀多貌公議民主原則」的文化特質最好的描述與詮釋；不僅符合「符號學」學者們（Peirce, 1960; Langer, 1962; Eco, 1991）所強調音樂「內涵」作用必須透過人類的規約才能產生意義的論點，也證

明了布農族音樂語言內涵的象徵和符號表現，是族人溝通上的外顯符號，具有反映社會文化意涵之功用。

（一）布農族音樂是傳達訊息的符號載體，具有指涉作用

對布農族人而言，音樂正是族群文化的重要表述和符號運用的系統化表現，其組成就是帶有一定規則的符號組合；音樂的符號系統表現的不只是個人情感，還包含族人的文化「內涵」指涉與傳達功能。這種音樂符號形式的語言不但可以被組合、組織、擴大以及表現文化和情感，並能直接影響與反映出布農族的社會文化生活和特色；不論是在日常生活或宗教的祭典儀式裡，音樂都以獨特的指涉力量影響著布農人的生活。

可見布農族音樂在本質上，一方面如同建築的藝術表現，以對稱做秩序，另一方面又如同詩歌一樣，具有表現觀念的「內涵」特性；前者成為一種符號形式的表現，後者成為指涉內容表現，都是組成布農族音樂的重要元素，也是傳達訊息的一種符號載體，具有指涉的意涵作用。

（二）布農族音樂的「內涵」指涉，具有文化約定之特質

在傳達的過程中，音樂是一種意符的「外延」形式和意指「內涵」作用的運用。對布農族而言，音樂除了是聲音「外延」意義的描述和接收外，其主要意義在於通過「內涵」指涉的作用，去表現某種現象或物質對象；尤其符號的「內涵」作用更是藉由約定俗成的觀念連接，以及透過人與環境之關係來表現才能產生意義。在布農族社會中，諸如：「Pasibutbut」（祈禱小米豐收歌）、「Kahuzas」（飲酒歌）、「Masi-luma」（背負重物之歌）等歌謠音樂，縱使這些傳統歌謠沒有歌詞內容的呈現，但是布農人都很清楚歌謠的「內涵」指涉作用，主要就是因為族人有著共同了解的文化約定。

足見，在同一社會之中，不論是與人的溝通或是「超自然」對象之傳達，其符號的「內涵」指涉作用，都必有共通的「慣例」原則存在，象徵著某種現象、對象以及情感意涵，並表現在文化系統的各層面之上；如此，文化才能成為生生不息的有機體。

三、布農族音樂的符號指涉是建立族群自我辨識的重要行為

布農族歲時祭典儀式和音樂表現，是一種符號系統行為，也是族人賴以維繫情感、傳遞文化的重要活動依據；透過布農族人的「開墾祭」、「小米進倉祭」等各種儀式活動和音樂的進行，可以發現布農人藉著符號的象徵過程，從社會生活的制度上，發展出一個屬於自己的系統；祭儀不僅提供有關部落和家族力量與財產的訊息，更把社會的信仰、宇宙觀、道德價值形式化和制度化，進而促使各族群的團結一致。

由此證明，布農族傳統歲時祭儀和音樂所傳達的訊息，是族人的文化、宗教信仰以及社會生活的狀況，更是規範布農族人行為的基本動力，族群進行自我辨識與認同

的一個重要形式和象徵性行為；其音樂的指涉「內涵」作用和表現，更具有下列幾點特色：

（一）具有情感的表現作用

音樂「內涵」作用是一種符號的表現形式，通過音樂可以了解並表現人類的情感概念。布農族人吟唱「Pisidadaida」（敘訴寂寞之歌）先以朗誦調的方式把內心的怨言吐露出來，接著唱出當事人心中之苦悶或委屈，此時音樂「內涵」作用就是屬於情感的表現，並希望能得到旁人的安慰和同情。

（二）具有約定俗成的文化特色

約定俗成的象徵表現，是屬於文化性或民族性所約定俗成的；它所代表的客體，就是根據人類經驗的規約以及文化的累積而成。布農族人透過口簧琴的吹奏表達內心各種哀傷、憂愁的情緒，泰雅族卻將口簧琴運用在快樂的情境，布農族這樣的傳統文化與泰雅族的男女求愛有極大之差別，這就是音樂內涵在社會中約定俗成作用的文化差異性。

（三）族人溝通認同的方式

在布農族的社會中，音樂符號可以用來表現一種普遍、永久的或有延續性的指涉作用，布農族人在吟唱「獵前祭槍之歌」之時，族人一再重複領唱者的歌詞內容和音樂形式，除了表明重複既定的規則與行為模式的重要性，也藉著儀式的音樂符號傳達其「內涵」指涉作用，做為穩固族群性的一種象徵表現；而吟唱的音樂形式不斷的重複，即是參與儀式的族人們，為達到某種效果與目的，所採取一種溝通認同的傳達手段和方式。

（四）促進族人凝聚力的象徵

布農族音樂與社會生活的各層面息息相關，其歌謠具有特定的宗教功能與禁忌程序，透過親子相傳或集體吟唱之表述，使得社會成員能分享歌謠和傳說，並增強族人集體的記憶和凝聚力。諸如，「射耳祭」不僅是布農族獵取食物的方法，祭典中透過歌謠的「獵獲凱旋歌」以及「報戰功」的「內涵」指涉作用，藉以祈求小米的豐收外，還具有薪火相傳、教育、競技等精神和意涵；對外表示射敵首，對內除了表示友愛、團結之意，更表示了音樂在布農族社會中，具有促進民族性認同和凝聚力的象徵表現。

第三節　布農族音樂語言的符號表現，具有符碼結構之特質

自音樂的起源到整個發展的過程中，音樂既是情感表現的符號，也是思想表達的語言；當音樂文本所形成的語言或音樂被稱為「音樂語言」時，它已代表著利用「符號學」的角度來進行探討和研究，就如同每一個語言存在於特定的「符碼」一樣，音樂語言是一種結構體系，音樂就是由「符碼」單位所組成的一套符號系統。

本研究驗證了布農族音樂正是系統性的符號化表現，透過「符碼」的組成和歸約，不僅可以了解其「符碼」的結構，更能找出布農族音樂「系譜軸」和「毗鄰軸」的單位和二者之間的關係。如此，通過對音樂「符碼」的閱讀和分析，音樂就變成可聽、可理解的語言，就如同在一般文章的閱讀中，文字是可以「聆聽」的一樣。

一、F.deSaussure「表義二軸」論點能有效分析布農族音樂符碼結構

在音樂傳達活動中，音樂符號意義的產生，主要由該符號與「符碼」之間的規則來決定。「符碼」是音樂構成的必要規則，要瞭解音樂符號意義，就要先瞭解符號之間「符碼」的結構關係，這種結構就是 Saussure（1995）所強調，「系譜軸」和「毗鄰軸」的「表義二軸」論點：對音樂組織而言，其「系譜軸」之間必須連結組合形成「毗鄰軸」的關係，才能表現不同的速度、節奏等種種變化，並在連結的交替變化下，建立起聯繫而成為音樂。

就布農族音樂的符號與「符碼」之關係而言，其歌謠大多屬於自然泛音所「組合」的「毗鄰軸」系統；即由「系譜軸」中「選擇」Sol、Do、Mi、Sol 四個音，加上 Re 音來組合變化，構成布農族傳統的歌謠體系；足見布農族歌謠音樂「符碼」的結構符合 Saussure 所主張的「表義二軸」論點，訊息的產生是由「系譜軸」負責符號的選擇或互換；「毗鄰軸」負責意義的組合而成的（Saussure, 1995）。因此，利用 Saussure 的「表義二軸」觀點，對布農族音樂進行解析，能有效分析音樂符碼的結構並窺見音樂作品的語義性。

二、運用「符碼」系統能了解「系譜軸」和「毗鄰軸」之間的關係

布農族音樂在「毗鄰軸」裡的樂句，所代表的是時間上的意義以及空間的概念；其呈現的不只是音樂的結構，也顯現出美感的理念；這種系統性的符號表現，利用「符碼」系統的編碼化關係，能找出「系譜軸」和「毗鄰軸」的單位以及二者之間的關係：

（一）布農族的傳統歌謠具有反覆之特質

布農族的傳統歌謠大都以「系譜軸」泛音列上 3-6 倍的音組織，做為「毗鄰軸」系統的基礎，再分成二至四部的複音合唱來進行。在「毗鄰軸」系統的音階調式上，採用「系譜軸」泛音列中的八度、五度、三度形成自然泛音音階做為基本旋律，並以泛

音第三、四、五、六為主幹的大三和絃表現，音樂具有飽滿的和聲效果，「毗鄰軸」的距離比較近，其音調儲備較少量，因此出現大量的反覆表現，例如：「獵歌」、「成巫式之歌」以及「招魂之歌」。

（二）布農族童謠以主題動機，自由反覆來表現

布農族的童謠打破了布農族歌謠沒有旋律的印象，在布農族童謠裡，有相當比率的童謠是由「系譜軸」的音符組成單旋律的獨唱曲和齊唱曲，例如：「尋找狐狸洞」、「玩竹槍」、「公雞鬥老鷹」等童謠。

布農族童謠在曲調結構所呈現的「毗鄰軸」系統形式，大都採用主題動機自由反覆的方式來表現；其曲調結構簡潔，一段體的曲式佔多數，二段體曲式及採用二個動機自由反覆的曲式，在數量上則相對的比較少。例如：「動、植物接籠之歌」、「公雞鬥老鷹」、「搖籃曲」等童謠。因此，一個動機自由反覆以及一段體的曲式，就形成布農族童謠的基本曲調結構。

第四節　布農族音樂語言具有多重性的傳達功能

音樂訊息是意義的基因，音樂不但是一種傳遞訊息的有聲符號，更是情感的直接表現和思想的間接傳達；音樂之所以被人類運用，就是建立在符號運作的機制上，不但可以指涉對象而存在，並有效地被運用在人類傳達的活動中。

從 Jakobson（1992）傳達功能模式的論點，可以發現在音樂的傳達過程中，音樂訊息本身因傳達與反饋，以及音樂語言規則與音樂符號功能的參與和介入，使得布農族音樂不但可以指涉對象；音樂訊息所產生的各項功能和價值，更具有宗教與社會的象徵性和特質，也證明了布農族音樂的傳達功能和「意指」作用是豐富而多義的。

一、運用 R. Jakobson 的傳達模式能了解布農族音樂的功能性

在布農族傳統文化的活動中，任何一種有意義的聲音、動作、行為模式、抽象符號或情意等形式，都蘊含著族人約定成俗的意涵。在傳統儀式音樂中，包括：「Pasibutbut」（祈禱小米豐收歌）、「Manamboah」（收穫之歌）「Pistataaho」（成巫式之歌）、「Pislahi」（獵前祭槍之歌）、「Makatsoahs Isiang」（招魂治病歌）等歌謠都是透過聲音、符號來傳達思想或情感，不僅是對祖先、大自然和族群的回應，也是與神靈溝通的禱詞；在傳達的過程中，不僅具有其特殊的淵源和「內涵」作用，其傳達的方式和內容所使用的符號以及符號所傳達的「意指」作用，更是建築在族人們的社會環境關係之中，也是文化制約下的結果。

可見布農族音樂是傳達訊息和文化知識的最佳方式，利用 Jakobson 傳達的模式不僅能了解布農族音樂的功能性，同時也印證 Jakobson（1992）所主張的，「可以運用傳達的模式來描述文化現象」的論點。

二、布農族傳統歌謠符合 R. Jakobson 多重功能的傳達模式

Jakobson（1992）強調在傳達的過程中，一個聲音或音樂語言的陳述，可以找出多種功能。利用 Jakobson 的六項傳達功能論點，來分析布農族傳統歌謠，發現布農族音樂語言的傳達不但符合 Jakobson 的傳達功能模式，其傳統歌謠的功能性涵蓋範圍相當寬廣，並有重疊的特質；透過音樂中角色的定位分析，更能將布農族音樂語言特徵以及樂曲中的功能性列舉出來：

（一）情感功能

情感功能存在符號和製碼者之間，可用來描述訊息和傳送者的關係，並表達其在傳送訊息時的情感和心靈狀態。例如：

1. 「Pasibutbut」（祈禱小米豐收歌），布農族人透過隱喻的象徵形式，用歌聲表達其情感以及對訊息主體（上天）態度的虔誠，具有情感的功能和表現。
2. 「Pislahi」（獵前祭槍之歌），獵人以虔誠的心情在祭司領導下吟唱，所傳達出的聲音訊息和態度，符合傳送者具有真誠值價的情感功能表現。
3. 「Pisidadaida」（敘訴寂寞之歌），主要傳達出布農族婦女悲傷的心情，吟唱者以單音旋律唱出內心沉重、哀傷、寂寞或痛苦的心情，並夾雜哭泣聲音；眾人以應答方式安慰當事者，在情感功能的表現最為強烈。

（二）企圖功能

企圖功能存在於表現符號和解碼者之間的關係，其目的在使接收者能接受或實現傳送者所發出的指令；並具有勸說及得到某種反應之企圖和目的。例如：

1. 「Manantu」（首祭之歌），布農族獵人利用歌聲之吟唱，企圖表達出對砍頭敵人告慰之意，具有相當強烈的企圖功能表現。
2. 「Malastapan」（報戰功），男子以有力的語調和手勢，各自炫燿出打獵所獲得的戰利品等，企圖得到族人認同其英勇事蹟和表現，企圖功能十分明顯。
3. 「Pislahi」（獵前祭槍之歌），族人一再重複領唱者的歌詞內容和音樂形式，祈盼上山打獵能順利捕獲獵物，具有強烈祈求的企圖功能。
4. 「Makatsoahs Isiang」（招魂治病歌），族人在巫師領唱之下，以和聲應和的方式來表現，傳達出命令惡靈立刻離開的意涵，並召喚被惡靈帶走的靈魂能早日回到自己的身軀，企圖功能表現十分明顯而強烈。

5. 「Masi- lumah」（背負重物之歌），主要利用歌聲傳達出族人打獵歸來的訊息，目的在使家中的婦女或族人接收到所發出的命令，能到部落入口處迎接，具有明顯的指令企圖。

（三）指涉功能

指涉功能是對環境、對象的描述和判斷，具有探究訊息的「真實」意圖，意味著訊息傳達所注重的真實性表現。例如：

1. 「Malastapan」（報戰功），主要敘述出草的地點、獵敵功績及狩獵所獲得的戰利品等，意味著傳達戰功的真實性和過程，指涉功能相當強烈。
2. 「Makatsoahs Isiang」（招魂治病歌）和「Pistataaho」（成巫式之歌）的表現方式類似，巫師誦禱詞的內容，十分清楚的向族人傳達出法術高強的訊息，具有明顯的指涉功能。

（四）社交功能

社交功能扮演著觸媒的角色，用來建立、延續或中斷傳達；強調傳送者和接收者，彼此之間的傳達活動狀態和交際的關係。例如：

1. 「Malastapan」（報戰功），男性族人首先發出「hu-ho-ho-」的呼喊聲音再開始報戰功，這樣的聲音具有吸引族人注意聽的作用，而在結尾時也以「hu-ho-ho-」做結束，這樣的呼喊聲是一種引人注意和交際關係的表現，在傳達上具有明顯的社交功能。
2. 「Pislahi」（獵前祭槍之歌），藉著儀式的吟唱，能加強或穩固布農族人之間的族群性和團結合作精神；使狩獵能有好的收穫，在傳達上具有社交功能之重要性。
3. 「Kahuzas」（飲酒歌），族人藉由酒食的邀宴和吟唱，具有敦尊親睦鄰的社交功能，進而建立起合群的部落社會。
4. 「Masi-lumah」（背負重物之歌），族人以母音即興呼喊的方式，建立聲音訊息的傳達；當族人婦女接收到此訊息後立即回應唱和，不但能維繫族人間的關係，也使聲音傳送和接收管道暢通，具有明顯的社交功能。

（五）後設語言功能

後設語言陳述的是語言本身，具有對語言規則進行解釋之功效（Jakobson,1992），以音樂的傳達而言，後設語言對音樂符碼的解釋、分析，具有修正的作用，並規範音樂符碼使用的正確性。在布農族傳統歌謠中，「Pasibutbut」（祈禱小米豐收歌）、「Pisiahe」（獵前祭槍之歌）、「Malastapan」（報戰功）、「Makatsoahs Isiang」（招魂治病歌）等儀式歌謠，主要運用在儀式活動中的吟唱，這種由於場合條件的限制，使得布農族傳統歌謠在音樂後設語言功能的修正表現上顯得相當弱。

（六）詩意功能

詩意功能是訊息所傳達出的一種藝術性或美感功能，也是訊息透過符號的承載和運作，得以體現出美學的行動和表現。例如：

1. 「Manantu」（首祭之歌）、「Marasitomal」（獵獲凱旋歌）、「Pasibutbut」（祈禱小米豐收歌）等歌謠，全曲和聲優美，表現出布農族特有的音樂性美感和詩意功能。

2. 「Pisiahe」（獵前祭槍之歌）、「Makatsoahs Isiang」（招魂治病歌）、「Pistataaho」（成巫式之歌），以單音旋律加上和聲做回應的應答式唱法，樂曲的和聲表現十分飽滿，具有詩意功能的美感特質。

3. 「Pisidadaida」（敘訴寂寞之歌），旋律鮮明加上應答式和聲的運用，音樂的意境有其美學上的價值和詩意功能。

可見布農族傳統歌謠傳達的功能性涵蓋範圍相當寬廣，在 Jakobson 的六項功能中除了後設語言之外，情感功能、企圖功能、詩意功能、指涉功能和社交功能都十分顯而易見，並且在傳達行為中扮演或重或輕的角色；而後設語言功能由於其本身或場合的限制，其功能性就沒有這麼一目了然。由此證明布農族音樂所具有的「情感功能」（表達傳送者的音樂審美情感）、「企圖功能」（傳達給接收者音樂意指或象徵的影響）、「指涉功能」（音樂訊息以外與其有相關性的真實情況）、「後設語言功能」（對音樂語言的規則或解釋）、「社交功能」（音樂訊息之間的溝通和認可）、「詩意功能」（以音樂自身美感為目的），都可以透過音樂訊息的傳達，以及符號的表徵來彰顯其功能性。

三、布農族童謠的傳達具有其功能性和意義

布農族的童謠是建立在社會人文生態的基礎上，布農人歷經出生、命名、嬰兒節到成年之前，童年生活是族人難忘的重要回憶，也是族人孕育音樂的啟蒙歌詠。根據本研究分析發現，布農族童謠在音樂語言的陳述傳達過程中，從其傳達功能的表現，可以找出多種功能性和意義：

（一）布農族童謠的傳達具多種功能性

布農族童謠傳達的功能性，主要包括具有趣味性的情感功能，實用性的企圖功能，淺易性的指涉功能以及音樂性的詩意功能。

1. 趣味性（情感功能）：指表現布農族兒童歡樂、嬉戲的逗趣歌和遊戲歌等童謠，例如：

（1）「尋找狐狸洞」，孩童遊戲時一邊歌唱、一邊作動作，有著相當的天真無邪與趣味性，傳達出兒童純真、愉快的情感特色和彼此活動情形。

（2）「玩竹槍」，透過童謠的強弱和節奏之張力，傳達出同伴間互相嬉戲的狀況和歡樂情感。

（3）「搖籃曲」，以吟唱的方式哄小入睡，傳達出希望愛憐的親子情感。

2.實用性（企圖功能）：具有教育意義或介紹一般知識之企圖特質和功能，例如：

（1）「愛人如己」，企圖透過歌謠教導兒童成為有禮貌的人，是一首具有企圖功能的勸勉性童謠。

（2）「動、植物接籠之歌」，教導兒童認識各種動物、植物名稱，增進兒童生活的知識，在傳達的功能上具有學習和教育性的企圖功能。

（3）「公雞鬥老鷹」，教導兒童要愛護弱小，具有強烈的教育企圖功能。

（4）「孤兒之歌」，以唱歌方式表達出安慰的意涵，在傳達功能上具有勸說之目的和企圖。

（5）「搖籃曲」，以吟唱的方式哄小孩，傳達出希望安然入睡之企圖意涵和情感。

3.淺易性（指涉功能）：布農族童謠的歌詞和內容大多淺顯、易懂，詞句具重複性，並以符合兒童能了解的程度為主，具有指涉兒童遊戲狀況和具體描述之功能。例如：

（1）「玩竹槍」，能指涉並具體描述兒童遊戲的狀況和表現。

（2）「獵人追逐」，歌詞描述具體，指涉明顯並簡單易懂。

（3）「公雞鬥老鷹」，歌謠內容的對象指涉清楚易懂，詞句具重複性，並傳達出其音樂訊息之意涵。

4.社交性（社交功能）：強調傳送者和接收者，彼此之間的傳達活動狀態和交際的關係。例如：

（1）「尋找狐狸洞」，孩童遊戲時傳達出兒童純真、愉快的活動情形。

（2）「玩竹槍」，藉著童謠傳達出同伴之間互相嬉戲的狀況。

5.音樂性（詩意功能）：布農族童謠的曲調結構簡潔，大多以主題動機自由反覆的方式來表現，不但表現出布農族獨特的和絃唱法，以及節奏反覆之特質，也具有美感的詩意功能。例如：

（1）「尋找狐狸洞」，節奏明快、傳達出活潑歡樂的訊息，在音樂的表現具有藝術的美感價值。

（2）「動、植物接籠之歌」，以布農族慣有的和弦音構成全曲，和聲優美動人，具有美感的價值和詩意功能。

（3）「誰在山上放槍」，具有布農族典型應答唱法，以重唱的表現方式形成優美的複音現象，具有美學上的詩意功能。

（4）「孤兒之歌」，運用布農族特有的領唱以及和絃唱法，不但傳達出藝術性的訊息和價值，更表現出美感的詩意功能。

（二）布農族童謠的傳唱具有重要意義

布農族童謠除了內容淺顯易懂、語句生動具有音韻之外，透過族人親子傳唱或集體歌唱之表述，布農族的童謠傳唱具有以下重要意義：

1. 布農族童謠能呈獻其社會演變的過程，彰顯兒童所接觸的家庭、社會體制的規範和文化特色。
2. 布農族童謠是族人最直接而真實的生活寫照，能反應出自然環境、文化中真實生活的經驗和內涵。
3. 布農族童謠的傳唱是認識傳統文化、溝通文化隔閡以及建立親子關係的重要管道。

在布農族童謠逐漸凋零或面臨斷層的狀況之下，必須喚起族群重視傳統音樂的延續，讓童謠原音重現並做最有效的**傳承和運用**，可說是族群和學界共同追求、努力的目標，更是當今不容忽視之重要課題。

綜合本研究探討和論述，可以發現在社會環境文化中，「符號」是一個具備「內在的」和「外在的」一體兩面的事物，一切文化思想的交流都離不開「符號」；而運用音樂語言符號正可以構築音樂的結構，了解其文化模式和傳達意涵。雖然在已擁有發達語言的社會中，音樂傳達的功能性和符號的「內涵」指涉或許不被人們所注意，但在絕大多數的原住民族社會共同體中，音樂的傳達卻是生活中重要的工具和手段。所以在一個族群中，必須瞭解音樂語言中「意符」、「意指」的象徵作用以及符號的「內涵」指涉，才能明白音樂背後所傳達的意念和功能。

本論著以「符號學」的論點對於布農族音樂做探討和研究，發現布農族音樂和文化是建立在一個廣大的符號系統上，這些意義系統形成了布農人約定俗成的生活規範與準則。無論就歷史文化、民族音樂學、傳達理論或美學觀點所呈現之角度，布農族音樂在形式和內容的表現，都函括了豐富的文化意涵以及象徵，並具有傳達和「內涵」指涉之功用；不但在其社會文化制度中，扮演著訊息傳遞的重要媒介，也證實布農族音樂的傳達功能具有重疊和多義性的特質。

因此，利用符號的方式去認識和思考，不但有助於族群文化和音樂語言的理解，為音樂分析尋求更有意涵的詮釋，並拓寬音樂研究的範圍和領域；藉由布農族音樂文化與「符號學」所產生的相關性資料和結果，能對未來台灣原住民音樂研究提供另一思考之方式，並增進台灣區域音樂發展研究的完整性，進而與世界研究互相接軌，對於學術之發展有其重要性與參考價值。

參考書目

一、中文部分

一條慎三郎（1925）。排灣、布農、泰雅族蕃謠歌曲。台北：台灣教育會。

一條慎三郎（1925）。阿美族之歌。台北：台灣教育會。

六十七（1747）。重修臺灣府志（通稱范志），25卷，首1卷。台北：台灣銀行經濟研究室。

六十七（1961）。番社采風圖考。台灣文獻叢刊第90種。台北：台灣銀行經濟研究室。

王次炤（1997）。音樂美學新論。台北：萬象圖書股份有限公司。

王吉勝（1988）。社會環境中的人類行為。北京：國際文化出版公司。

王美珠（2001）。音樂、文化、人生。台北：美樂出版社。

王嵩山（2001）。台灣原住民社會與文化。台北：聯經出版社。

丘其謙（1966）。布農族卡社群的親屬組織。台北：中央研究院民族研究所。

田哲益（1995）。台灣布農族風俗圖誌。台北：長名文化出版公司。

田哲益（1992）。台灣布農族的生命祭儀。台北：台原出版社。

田哲益（1998）。布農族口傳神話傳說。台北：臺原出版社。

田哲益（2001）。台灣原住民歌謠與舞蹈。台北：武陵出版有限公司。

田哲益（2002）。台灣布農族文化。台北：師大書苑。

田哲益（2003）。台灣的原住民布農族。台北：臺原出版社。

田邊尚雄（1923）。第一音樂紀行。東京：文化生活研究會。

田邊尚雄（1968）。南洋、台灣、沖繩音樂紀行。東京：音樂之友社。

台中縣立文化中心（1989）。台中縣原住民音樂調查報告。台中：台中縣立文化中心。

伍至學（1998）。人性與符號形式。台北：台灣書店。

朱立元（2000）。現代西方美學史。上海：文藝出版社。

竹中重雄（1932）。台灣蕃族音樂的研究。台北：台灣時報。

竹中重雄（1936）。台灣蕃族歌 第一集。台北：台灣時報。

伊能嘉矩（1985）。臺灣文化志。上卷。台中：臺灣省文獻委員會。

伊能嘉矩、粟野傳之丞（1900）。臺灣蕃人事情。台北：臺灣總督府民政部文書課。

伊能嘉矩（1991）。臺灣文化志。中卷、下卷。台中：臺灣省文獻委員會。

伊能嘉矩（1996）。臺灣踏查日記。台北：遠流出版公司。

何聯奎、衛惠林（1962）。台灣風土志。台北：台灣中華書局。

宋筱蕙（1989）。兒童詩歌的原理與教學。台北：五南圖書出版公司。

佐山融吉（1919）。蕃族調查報告書武崙族前篇。台北：南天書局。佐山融吉（1919）。

李幼蒸（1996）。結構與意義——現代西方哲學論集。台北，聯經出版社。

李幼蒸（1997）。人文符號學。台北：唐山出版社。

李幼蒸（1998）。哲學符號學。台北：唐山出版社。

李幼蒸（1999）。理論符號學導論。北京：社會科學文獻出版社。

李亦園（1982）。臺灣土著民族的社會與文化。台北：聯經出版社。

李亦園（1992a）。文化的圖像——文化發展的人類學探討。台北：允晨文化。

李亦園（1992b）。人類學與現代社會。台北：水牛書局。

李壬癸（1992）。臺灣南島民族的遷徙的遷移歷史。台灣史田野研究資料通認。

李壬癸（1997）。台灣南島民族的族群與遷徙。台北：常民文化出版社。

李壬癸（1999）。台灣原住民史：語言篇。南投：台灣省文獻委員會。

呂炳川（1979）。呂炳川音樂論述集。台北：時報文化出版公司。

呂炳川（1982）。台灣土著族的音樂。台北：百科文化出版社。

呂鍾寬（1996）。台灣傳統音樂。台北：東華書局。

呂鈺秀（2003）。台灣音樂史。台北：五南圖書出版公司。

呂秋文（2000）。布農族社會變動與傳統文化。台北：成文出版社。

周明傑（2004）。山上的百靈鳥。高雄市：亞洲出版社。

吳榮順（1993a）。布農族的歌樂與器樂之美。南投縣：南投縣立文化中心。

吳榮順（1993b）。布農族音樂在傳統社會中的功能與結構。南投縣：內政部玉山國家公園管理處。

吳榮順（1995）。布農音樂。南投縣：內政部玉山國家公園管理處。

吳榮順（1999）。台灣原住民音樂之美。台北：漢光文化事業股份有限公司。

林文寶（1991）。認識兒歌。台北：知音出版社。

林朱彥（1996）。散播音樂的種子。高雄：復文圖書出版社。

林信來（1979）。台灣阿美族民謠研究。台東：東野彩色印刷公司。

林信來（1981）。台灣阿美族民謠歌詞的研究。台東：尚昇出版社。

林信華（1999）。符號與社會。台北：唐山出版社。

林衡道主編（1984）。台灣史。台北：眾文圖書公司。

林道生（2000）。花蓮原住民音樂，阿美族篇。花蓮：花蓮文化局。

岡田謙（1938）。布農族的家族生活。台北：台北帝國大學。

明立國（1998）。台灣原住民的祭禮。台北：台原出版社。

洪國勝（2000）。台灣原住民傳統童謠。高雄：台灣山地文化研究會。

淺井惠倫（1935）。原語台灣高砂族傳說集。東京：刀江書院。

高宣揚（1996）。論後現代藝術的不確定性。台北：唐山出版社。

姚世澤（1997）。音樂教育與音樂行為理論基礎及方法論。台北：師大書苑。

郭長揚（1991）。音樂美的尋求應用音樂美學。台北：樂韻出版社。

郭美女（2000）。從符號學探討聲音與音樂教學的關係和運用。屏東：睿煜出版社。

郭美女（2001）。聲音與音樂教育。台北：五南圖書出版公司。（二刷）。

俞建章、葉舒憲（1992）。符號：語言與藝術。台北：久大出版社。

夏麗月主編（1998）。伊能嘉矩與台灣研究特展專刊。台北：國立台灣大學。

徐麗真（1997）。嵇康的音樂美學。台北：華泰文化有限公司。

高宣揚（1992）。李維斯陀。載於黃應貴（主編）見證與詮釋。頁250-281。台北：正中出版社。

浦忠成（1996）。台灣原住民的口傳文學。台北：常民文化出版社。

浦忠成（1997）。台灣鄒族生活智慧。台北：常民文化出版社。

浦忠成（2002）。思考原住民。台北：前衛出版社。

莊錫昌、孫志民（1991）。文化人類學的理論構架。台北：世界文化叢書。

張前、王次炤（1992）。音樂美學基礎。北京：北京大學出版。

張洪模主編（1993）。現代西方藝術美學文選、音樂美學卷。台北：洪葉文化事業有限公司。

張福興（1922）。水社化番杵之音與歌謠。台北：台灣教育會。

許木柱（1995）。重修台灣省通志。南投：台灣省文獻委員會。

許常惠（1978）。台灣山地民謠原始音樂第一、二集。台灣省山地建設學會。

許常惠（1987）。民族音樂論述 （一）。台北：樂韻出版杜。

許常惠（1988）。民族音樂論述稿 （二）。台北：樂韻出版社。

許常惠（1989）。民族音樂學導論。台北：樂韻出版社。

許常惠（1991a）。台灣音樂史初稿。台北：全音樂譜出版社。

許常惠（1991b）。多采多姿的民俗音樂。台北：行政院文化建設委員會。

許常惠（1992）。民族音樂論述 （三）。台北：樂韻出版杜。

許常惠（1998）。台灣原住民的音樂：台灣民俗技藝之美。南投：台灣省政府文化處。

許瑞坤（1993）。音樂學導論。台北：冠志出版社。

許瑞坤（2004）。音樂、文化與美學。台北：迷石文化。

童道明（1993）。現代西方藝術美學文選 戲劇美學卷。台北：洪葉文化事業有限公司。

森丑之助（1916）。臺灣蕃族圖譜。台北：臨時臺灣舊慣調查委員會。

陳奇祿（1992）。台灣土著文化研究。台北：聯經出版社。

陳茂泰、孫大川（1994）。臺灣原住民族族群分佈之研究。台北：內政部。

陳第（1959）。東番記。台灣文獻叢刊第 56 種。台北：台灣銀行經濟研究室。

陳紹馨（1979）。台灣的人口變遷與社會變遷。台北：聯經出版社。

陳序經（1977）。中國文化的出路。台北：牧童出版社。

葉家寧（2002）。台灣原住民史 布農族史篇。南投：台灣文獻館。

彭懷恩（2003）。人類傳播理論 Q&A。台北：風雲論壇出版社。

衛惠林（1956）。台灣風土志。台北：中華書局。

衛惠林、林衡立（1965）。台灣省通志，卷八，第一冊。南投：台灣省文獻委員會。

衛惠林（1972）。泰雅族、賽夏族、布農族篇。台灣省通志稿，卷八，同冑志，第五冊，台北：眾文出版社。

衛惠林（1995）。台灣省通志，卷三，第一冊。南投：台灣省文獻委員會。

黑澤隆朝（1973）。台灣高砂族的音樂。東京：雄山閣。

曾振名（1998）。伊能嘉矩與臺灣民族學調查，臺大人類學系伊能藏品研究。臺北：國立臺灣大學出版中心。

黃文山（1968）。文化學體系。台北：中華書局。

黃旭（1995）。雅美族之居住文化及變遷。台北：稻香出版社。

黃叔璥（1957）。台灣使槎錄。台灣文獻對刊第四種。台北：台灣銀行經濟研究室。

黃道琳（1994）。李維斯陀——結構主義之父。台北：桂冠出版社。

黃應貴（1986）。台灣土著社會文化研究論文集。台北：聯經出版社。

黃應貴（1992）。東埔布農族人的社會生活。台北：中央研究院民族學研究所。

黃應貴（1993）。人觀、意義與社會。台北：中央研究院民族學研究所。

黃應貴（2001）。台東縣史，布農族篇。台東：台東縣政府。

黃貴潮（1994）。豐年季之旅。臺東：觀光局東海岸管理處管理處。

黃貴潮（1998）。阿美族兒歌之旅。臺東：觀光局東海岸管理處管理處。

楊麗祝（2000）。歌謠與生活：日據時代台灣歌謠的採集及其時代意義。台北：稻鄉出版社。

蔣一民（1993）。音樂美學。台北：五南圖書出版公司

鄧昌國（1991）。音樂的語言。台北：大呂出版社。

潘　英（1996）。台灣平埔族史。台北：南天書局。

潘　英（1997）。台灣原住民族的歷史源流。台北：台原出版社。

葉斐聲、徐通鏘（1993）。語言學綱要。台北：書林出版社。

劉述先（1985）。文化哲學的試探。台北：臺灣學生書局。

劉斌雄（1988）。布農族人類學研究報告。南投：玉山國家公園管理處。

劉斌雄、胡台麗（1990）。台灣土著祭儀及歌舞民俗活動之研究。台灣省政府民政廳，中央研究院民族學研究所。

錢善華（1995）。布農族傳統童謠。高雄：高雄市台灣山地文化研究會。

錢善華（2000）。台灣原住民童謠 1~6。高雄：高雄市台灣山地文化研究會。

霍斯陸曼‧伐伐（1997）。中央山脈的守護者：布農族。台北：稻鄉出版社。

二、翻譯部分

佐山融吉（1983）。蕃族調查報告書。（余萬居譯）。台北：中研院民族研究所。（原作出版於 1917）。

佐藤文一（1931）。台灣府志，熟蕃歌謠。（黃文新譯）。台北：中研院民族研究所。（原作出版於 1988）。

伊能嘉矩（1996）。平埔族調查旅行。（楊南郡譯）。台北：遠流出版公司。（原作出版於 1996）。

移川子之藏、宮本延人、馬淵東一著（1935）。台灣高砂族系統所屬之研究。（黃文新譯）。台北：台灣帝國大學土俗人類學研究室，中研院民族所編譯。（原作出版於 1988）。

森丑之助（2000）。生蕃行腳：森丑之助的台灣探險。（楊南郡譯）台北：遠流出版社。（原作出版於 1916）。

馬淵東一（1986）。台灣土著民族。（鄭依憶譯）。刊於台灣土著社會與文化研究論文集，黃應貴編，47-67。台北：聯經出版事業公司。（原作出版於 1960）。

馬淵東一（1984）。高砂族 移動 分布。（陳金田譯）。台北：中央研院民族所。（原作出版於 1954）。

馬淵東一（1987）。高山族的分類——學術史的回顧。載民族學研究，18（1/2）：1-11.（原作出版於 1954）。

鹿野忠雄（1955）。台灣考古學民族學概觀。（宋文薰譯）。南投：台灣省文獻會委員會出版。（原作出版於 1955）。

鹿野忠雄（1980）。台灣先史時代的文化層。（宋文薰譯）。台北：眾文出版社。（原作出版於 1951）。

Arnheim, Rudolf（1992）。藝術心理學新論。（郭小平、翟燦譯）。台北：台灣商務出版社。（原作出版於 1990）。

Barthes, Roland（1999）。符號學美學。（董學文、王葵譯）。台北：商鼎文化出版社。（原作出版於 1957）。

Barthes, Roland（1995）。寫作的零度。（李幼蒸譯）台北：時報文化出版社。（原作出版於 1991）。

Barthes, Roland（1999）。符號學原理。（王東亮等譯）。台北：三聯書店。（原作出版於 1988）。

Cassirer, Ernst（1986）。人文科學的邏輯。（關子尹譯）。台北：聯經出版社。（原作出版於 1962）。

Cassirer, Ernst（1990）。語言與神話。（于曉譯）。台北：久大文化有限公司。（原作出版於 1946）。

Cassirer, Ernst（1992）。人論。（甘陽譯）。台北：桂冠出版社。（原作出版於 1989）。

Cassirer, Ernst（1992）。人類文化哲學導引。（甘陽譯）。台北：桂冠圖書公司。（原作出版於 1962）。

Cassirer, Ernst（1992）。符號、神話、文化。（羅興漢譯）。台北：桂冠出版社。（原作出版於 1990）。

Cassirer, Ernst（1992）。國家的神話。（范進、楊君游、柯錦華譯）。台北：桂冠出版社。（原作出版於 1983）。

Chris, Jenks（1998）。文化。（王淑燕等譯）。台北：巨流出版社。（原作出版於 1993）。

Collins, Jeff（1998）。德希達。（安原良譯）。台北：立緒文化事業出版社。（原作出版於 1998）。

Culler, Jonathan（1992）。索緒爾。（張景智譯）。台北：桂冠圖書公司。（原作出版於 1976）。

Fiske, John（1995）。傳播符號學理論。（張錦華等譯）。台北：遠流出版社。（原作出版於 1982）。

Goetschius, Perey（1981）。音樂的構成。（繆天水譯）。台北：淡江書局。（原作出版於 1957）。

Gunther, Kress & Theo Van Leeuwen（1999）。解讀影像。（桑尼譯）。台北：亞太圖書。（原作出版於 1990）。

Hanslick, Eduard（1997）。論音樂美音樂美學的修改芻議。（陳慧珊譯）。台北：世界文物出版社。（原作出版於 1854）。

Hjelmslev, L.（1959）。言語理論序說。（林榮一譯）。東京都：研究社。（原作出版於 1941）。

Ione, Karen Jim（1984）。藝術鑑賞入門。（曾雅雲譯）。台北：雄獅圖書公司。（原作出版於 1980）。

Kandinsky, Vassily（1985）。藝術的精神性。（吳瑪俐譯）。台北：藝術家出版社。（原作出版於 1912）。

Keesing, R.（1986）。當代文化人類學。（于嘉雲等譯）。台北：巨流出版社。（原作出版於 1976）。

Keir, Elam（1998）。符號學與戲劇理論。（王坤譯）。台北：駱駝出版社。（原作出版於 1980）。

Langer, Susanne K.（1991）。情感與形式。（劉大基等譯）。台北：商鼎文化出版。（原作出版於 1953）。

Layton, Robert（1995）。藝術人類學。（吳信鴻譯）。台北市：亞太圖書公司。（原作出版於 1991）。

Leach, Edmund Ronald（1990）。結構主義之父——李維史陀。（黃道琳譯）。台北：桂冠圖書股份有限公司。（原作出版於 1976）。

Levi-Strauss, Claude（1992）。神話學：生食和熟食。（周昌忠譯）。台北：時報文化出版社。（原作出版於 1969）。

Levi-Strauss, Claude（1992）。廣闊的視野。（肖津譯）。台北：桂冠出版社。（原作出版於 1985）。

Levi-Strauss, Claude（2001）。神話與意義。（楊德睿譯）。台北：麥田出版社。（原作出版於 1979）。

McClary, Susan（2003）。陰性終止——音樂學的女性主義批評。（張馨濤譯）。台北：商周出版社。（原作出版於 1991）。

Metz, Christian（1996）。電影語言、電影符號學導論。（劉森堯譯）。台北：遠流出版社。（原作出版於 1968）。

Michael, C. Howard（1997）。文化人類學。（李茂興‧藍美華譯）。台北：弘智文化事業有限公司。（原作出版於 1983）。

Nattiez ,Jean-Jacques （1994）。作為符號學現象的音樂作品，中國音樂學。（常靜譯）。137-44。北京：中國藝術研究院音樂研究所 。（原作出版於 1990 ）。

Roland, Barthes（1988）。符號學要義。（洪顯勝譯）。台北：南方叢書出版。（原作出版於 1967）。

Saussure, de Ferdinand （1999）。普通語言學教程。（高明凱譯）。台北：商務印書館。（原作出版於 1916）。

Schramm,Wilbur Lang （1994）。人類傳播史。（游梓翔，吳韻儀譯）。台北：遠流出版社。（原作出版於 1988）。

Seashore, Carl E.（1981）。音樂美學。（郭長揚譯）。台北：大陸書店。（原作出版於 1947）。

Stam, Robert, Burgoyne, Rober and Flitterman, Sandy（1997）。電影符號學的新語彙。（張梨美譯）。台北：遠流出版社。（原作出版於 1992）。

Steward, Julian H.（1989）。文化變遷的理論。（張恭啟譯）。台北：遠流出版社。（原作出版於 1955）。

Storr, Anthony（1999）。音樂與心靈。（張嚶嚶譯）。台北：知英文化事業公司。（原作出版於 1957）。

Stuart, Hall（2003）。表徵——文化表象與意指實踐。（徐亮、陸興華譯）。北京：商務印書館。（原作出版於 1997）。

Sut, Jhally（1992）。廣告的符碼。（馮建三譯）。台北：遠流出版。（原作出版於 1990）。

Terence, Hawkes（1988）。結構主義與符號學。（永寬譯）。台北：南方叢書出版。（原作出版於 1977）。

三、期刊論文

于潤洋（1999）。蘇珊.朗格藝術符號理論中的音樂哲學問題。北京：中央音樂學院學刊，1，3-14。

王叔銘（2003）。布農族兒歌。台東：台東大學原住民教育季刊，32 期 11 月，119-131。

王宜雯（2000）。從宜蘭阿美族 Jlisin（豐年祭）看變遷中之祭典音樂文化。台北：國立臺灣師範大學音樂研究所碩士論文。

王美珠（1994）。音樂與象徵。台北：東吳大學文學院第五屆系際學術研討會「音樂研討會」論文集，7-22。

王美珠（1994）。音樂美學。台北：美育月刊，2、3 月，台北：國立台灣藝術教育館編印，37-40；52-56。

王美珠（1997）。音樂語意學初探。台北：美育月刊，44、45 期。台北：國立台灣藝術教育館編印，37- 40；52-56。

王美珠（1997）。巴洛克時期義大利女性作曲家——Francesca Caccini, Barbara Strozzi & Antonia Bembo。美育月刊，80 期。台北：國立台灣藝術教育館編印，47-56。

王長華（1984）。魯凱族階層制度及其演變——以多納為例。台北：台灣大學人類學研究所碩士論文。（未出版）。

巴奈‧母路（1993）。原住民樂舞的內憂外患。山海文化雙月刊，創刊號。台北：山海文化雜誌社，93-96。

巴奈‧母路（1995）。阿美族里漏社 mirecuk 的祭儀音樂。台北：國立台灣師範大學音樂研究所碩士論文（未出版）。

巴奈‧母路（1996）。阿美族里漏社的 mirecuk 祭儀音樂。音樂的傳統與未來國際會議論文集。台北：行政院文化建設委員會，263~319。

巴奈‧母路（2000）。原音之美。刊於-本土音樂的傳唱與欣賞。林谷芳主編。台北：國立傳統藝術中心籌備，198-207。

巴奈‧母路（2001）。阿美族祭儀音樂初探——以北部阿美族里漏社的窺探（milasug）與祖靈祭（talatuas）為例。文建會民族音樂民族音樂學國際學術研討會。台北：行政院文化建設委員會，280-300。

巴奈‧母路（2004）。襯詞在祭儀音樂中的文化意義。2004 國際宗教音樂學術研討會。台北：國立傳統藝術中心，103-128。

丘其謙（1962）。卡社群布農族的親族組織。台北：中央研究院民族學研究所集刊，13，133-191。

丘其謙（1964a）。布農族卡社群的巫術。台北：中央研究院民族學研究所集刊，17，73-94。

丘其謙（1964b）。布農族的法律。台北：中央研究院民族學研究所集刊，18，59-88。

丘其謙（1966）。布農族卡社群的社會組織。台北：中央研究院民族學研究所專題之七，9-13。

丘其謙（1968）。布農族郡社群的巫術。台北：中央研究院民族學研究所集刊，26，41-66。

田哲益（1992）。布農族生命禮儀及歲時祭儀。台灣文獻，43.1，33-86。

伊能嘉矩（1907）。台灣土番之歌謠與固有樂器。東京人類學會雜誌，22（252），233-240。

何大安（1978）。五種排灣方言的初步比較。台北：中央研究院民族學研究所集刊，565-681。

何大安（1998）。台灣南島語的語言關係。台北：漢學研究，16.2，141-171。

何大安（2004）。從語言看原始南島民族的生活文化與特徵。台北：歷史月刊，第 199 期，41-45。

佐藤文一（1937）。臺灣府志，熟番歌謠。東京：民族學研究。2 卷 2 號，4，82-136。

宋文薰（1969）。長濱文化 臺灣首次發現的先陶文化。台北：中國民族學通訊，第 9 期，1-27。

宋龍生（1965）。南王村卑南族的會所制度。台北：國立臺灣大學考古人類學刊，25、26，112-144。

洪汶溶（1992）。邵族音樂研究。台北：國立台灣師大音樂研究所碩士論文。

李壬癸（1975）。臺灣土著語言的研究資料與問題。台北：中研院民族所集刊，第 40 期，51- 83。

李壬癸（1979）。從語言的證據推論臺灣土著民族的來源。台北：大陸雜誌，第五十九卷，第 1 期，1-14。

李壬癸（1991）。從歷史語言學家構擬的同源詞看南島民族的史前文化。台北：大陸雜誌，第八十二卷，第 6 期，12-22。

李壬癸（1995a）。臺灣南島語言的分布和民族的遷移。第一屆臺灣語言國際研討會論文集。台北：文鶴出版社，1-16。

李壬癸（1995b）。臺灣南島語言研究的現狀與展望。第一屆臺灣本土文化學術研討會論文集。台北：台灣師大，63-76。

李壬癸（1996）。台灣平埔族的種類及其相互關係。台灣史論文精選（上），43-68。台北：玉山出版社。

李卉（1956）。台灣及東亞各地土著民族的口琴比較研究。台北：中央研究院民族學研究所集刊，第 1 期，147-205。

李幼蒸（1998）。符號學和人文科學——關於符號學方法的認識論思考。台北：哲學雜誌，第 23 期，2 月，208-222。

李敏慧（1997）。日治時期台灣山地部落的集團移住與社會重建：以卑南溪流域布農族為例。國立台灣師範大學地理系碩士論文。（未出版）。

呂炳川（1974）。台灣土著族的樂器。台中：東海民族音樂學報，第 1 期，85-203。

林文寶（1993）。試論台灣童謠。台東：臺東師院學報，第 5 期，1-70。

林清財（1988）。西拉雅族祭儀音樂研究。台北：國立台灣師範大學音樂研究所碩士論文。

林桂枝（1995）。阿美族里漏社 Mirecuk 的祭儀音樂。台北：國立台灣師範大學音樂研究所碩士論文。

移川子之藏（1937）。頭社熟番的歌謠。南方土俗：第 2 期，137-145。

周明傑（2001）。排灣族古樓村的五年祭歌謠。第三屆原住民音樂世界研討會。

周明傑（2001）。排灣族和平聚落的音樂。財團法人國家文化藝術基金會，第 1 期，文化資產類贊助研究。

周明傑（2002）。排灣族複音歌謠的運作與歌唱特點。民族音樂學國際學術論壇。

周德楨（1997）。從同化族群認同到族群融合。台東：原住民教育季刊，第 8 期，66-74。

佐藤文一（1931）。台灣府志見熟蕃歌謠。民族學研究，2（2），82-136。

吳乃沛（1999）。家與親屬：紅石聚落布農人的例子。國立台灣大學人類學研究所碩士論文。（未出版）。

吳榮順（1988）。布農族傳統歌謠與祈禱小米豐收歌的研究。國立師範大學音樂研究所碩士論文。

吳榮順（1999a）。布農音樂八部合唱的虛幻與真相。「後山音樂祭」學術研討會論文集。台東：台東縣文化中心，79-99。

吳榮順（1999b）。南投縣境巒社群與郡社群布農族人的「八部音現象」：破壞、重建與再現、循環的複音結構〉。中央研究院民族學研究所：台灣國際原住民學術論文發表會。

吳榮順（2000）。原住民音樂之現況與發展——音樂聲響紀錄的保存與整理。台灣地區民族音樂之現況與發展座談會集。台北：行政院文建會，26-29。

吳榮順（2002）。傳統複音歌樂的口傳與實踐：布農族 pasibutbut 的複音模式、聲響事實與複音變體。2002 文建會民族音樂學國際學術論壇論文發表。台北：文建會民族音樂學國際學術論壇論文集，35-46。

吳榮順（2004a）。傳統宗教音樂的研究與趨勢。台北：原音所研究通訊，第 2 期。

吳榮順（2004b）。偶然與意圖──論布農族 pasibutbut 的「泛音現象」與「喉音歌唱」。美育雙月刊。6 月號。台北：國立台灣藝術教育館，14-25。

吳榮順（2004c）。一個文化共頻現象的觀察和思考：論平埔族音樂與周邊族群的關係。關渡音樂學刊。台北：台北藝術大學，1-26。

吳榮順 魏心怡（2004d）。宗教音樂是建構族群認同的工具──以日月潭邵族的 mulalu 儀式音樂為例。2004 國際宗教音樂學術研討會。台北：國立傳統藝術中心，60-100。

吳榮順（2005）。現階段日月潭邵族的非祭儀性歌謠。南投傳統藝術研討會。台北：國立傳統藝術中心，116-138。

松國榮（2000）。布農族傳統信仰與西方宗教的互動與變遷──以南投縣境內部布農族的長老教會為例。原舞者：「布農族歷史文化研討會」，台北：國立台灣師大。

宮本廷人（1953）。高砂族的物質文化。民族學研究，第 18 卷，第 1、2 號，42。

凌曼立（1961）。台灣阿美族的樂器。中央研究院民族學研究所集刊，第 11 期，185-220。

凌純聲（1955）。東南亞古文化研究發凡。主義與國策，第 44 期，1-5。

馬淵東（1954）。高砂族移動的分布，民族學研究。18（1/2），123-154。台北：台北帝國大學土俗人種學研究室。

許晢雀（1989）。古樓村排灣族五年祭及其祭典音樂。台北：國立台灣師範大學音樂研究所碩士論文。

許常惠（1974）。恆春民謠思想起的比較研究。台中：東海民族音樂學報，第 1 期，12-54。

許常惠（1988）。台灣的布農族歌謠民族音樂學的考察。香港：中文大學，中國音樂國際研討會。

許瑞坤（2001）。台灣原住民音樂在南島語族文化圈的地位。台北：文建會民族音樂學國際學術研討會論文集，201-214。

孫俊彥（2001）。阿美族馬蘭地區複音歌謠研究。台北：東吳大學音樂研究所碩士論文。

鹿野忠雄（1939）。台灣原住民族的人口密度分布並依高度分布分開調查。地理學評論，14-8，1-19。東京：日本地理學會。

楊曉恩（1999）。泰雅族西賽德克群傳統歌謠之研究。台北：國立臺北藝術大學音樂研究所碩士論文。

陳文德（1999）。起源、老人和歷史：以一個卑南族聚落對發祥地的爭議為例，刊於時間、記憶與歷史，黃應貴編。台北：中央研究院民族學研究所，343-379。

陳文德（2004）。南島民族的台灣與世界。台北：歷史月刊，第 199 期，31-83。

陳奇祿（1953）。屏東霧台村民族學調查簡報。台北：臺大考古人類學刊，2，17-22。

陳奇祿、李亦園、唐美君（1955）。日月潭邵族民族學調查初步報告。台北：國立臺灣大學考古人類學刊，6，26-33。

陳奇祿（1955）。台灣屏東霧台魯凱族的家庭和婚姻。台北：中國民族學報，1，103-123。

陳奇祿（1974）。臨時台灣舊慣調查會與台灣高山族研究。台灣豐物，第 24 期，4 卷，7-24。

陳美蓉（2002）。應用符號學理論探討圖像符號的意義建構與解讀之特質。國立交通大學應用藝術研究所碩士論文。

陳淑華（2001）。誰是南島語族。台北：經典雜誌，32-55。

楊麗仙（1984）。西洋音樂在台灣的沿革。台北：師大音研所碩士論文。

鹿野忠雄（1939）。台灣原住民族的人口密度分布並高度分布。地理學評論。東京：日本地理
　　學會，第 14 卷，第 1 號，84-85；第 8 號，1-19；第 9 號，761-796。

黃玉翎（1994）。光復後有關卑南族研究的中文文獻探討。台東：國立台東師範學院社會科教
　　育學刊 3，179-194。

黃叔璥（1736）。臺海使槎錄。臺灣文獻叢刊第四種，序刊。台北：臺灣銀行經濟研究室。

黃應貴（1976）。光復後高山族的經濟變遷。台北：中央研究院民族學研究所集刊，40，85-96。

黃應貴（1982）。布農族社會階層的演變：一個聚落的個案研究。社會科學整合論文集。台北：
　　中央研究院社會及人文科學研究所，331-349。

黃應貴（1983）。布農族社會階層的演變：一個聚落的個案研究。台北：中央研究院民族學研
　　究所集刊，40，85-96。

黃應貴（1989a）。布農族的傳統經濟及其變遷：東埔社與梅山的例子。台北：臺大考古人類學
　　刊，46，68-100。

黃應貴（1989 b）。人的觀念與儀式：東埔社布農人的例子。台北：中央研究院民族學研究所
　　集刊，67，177-213。

黃應貴（1991a）。Dehanin 與社會危機：東埔社布農人宗教變遷的再探討。台北：臺大考古人
　　類學刊，47，105-125。

黃應貴（1991b）。東埔社布農人的新宗教運動——兼論當前台灣社會運動的研究。台北：台灣
　　社會研究季刊 3（2/3），1-31。

黃應貴（1998a）。台灣原住民的經濟變遷：人類學的觀點。陳憲明（編）台灣原住民文化與教
　　育之發展。台北：國立台灣師範大學人文教育研究中心，135-144。

黃應貴（1998b）。政治與文化：東埔布農族人的例子。台灣政治學刊，第 3 期。台北：中央研
　　究院民族學研究所，115-193。

黃應貴（1999）。時間、歷史與實踐：東埔布農族人的例子。台北：中央研究院民族學研究所
　　集刊，423-483。

黃應貴、胡金男（2000）。台東縣延平鄉桃源村小誌。台北：中央研究院民族學研究所集刊，
　　13，1-18。

黃貴潮（2002）。東埔社布農人的新宗教運動——兼論當前台灣社會運動的研究。人類學的評
　　論，台北：中央研究院民族學研究所，233- 267。

蘇恂恂（1983）。蘭嶼雅美族歌唱曲調的分類法。台北：國立台灣師範大學音樂研究所碩士論文。

魏心怡（2001）。邵族儀式音樂體系之研究。台北：國立藝術學院音樂研究所碩士論文。

郭文般（1985）。臺灣光復後基督宗教在山地社會的發展。台北：國立台灣大學社會學研究所
　　碩士論文。（未出版）。

郭美女（2000）。由「第二屆原住民音樂世界研討會-童謠篇」探討原住民之童謠。台東：國立
　　台東師院原住民教育季刊，17，78-89。

郭美女（2005）。以傳達功能分析布農族音樂語言之研究。國科會研究計畫，計畫編號：NSC94-
　　2411-143-009。

郭美女（2006）。布農族音樂符號的表現和指涉。全國大專院校「藝術文化產值創業」專業學
　　程發展趨勢學術研討會論文集。彰化：明道管理學院。

郭美女（2007）。布農族童謠的傳達功能與意涵。2007 年「藝術與人文學習領域教學」研討會
　　論文集。屏東：國立屏東教育大學。

郭美女（2007）。從 Roman Jakobson 的傳達模式探究布農族音樂的功能 。師大學報（人文與社會類）五十二卷第一、二期。台北：國立台灣師範大學。

楊麗仙（1984）。西洋音樂在台灣的沿革。台北：師大音研所碩士論文。

戴伯芬、張見維（1998）。卑南普悠瑪的前世今生：南王「都市」原住民社會與空間的變遷。山海文化雙月刊，18，30-39。

賴美鈴（1997）。臺灣音樂教育史研究 1945～1995。國科會計劃，計畫編號：NSC86-2415-H-003-003。

衛惠林（1957）。北部布農族的二部組織。台北：國立台灣大學考古人類學刊，9、10 期合刊，25-33。

衛惠林（1965）。台灣土著社會的部落組織與權威制度。台北：台灣大學考古人類學刊，25、26，71-92。

劉斌雄（1976）。日本學人之高山族研究。台北：中央研究院民族學研究所集刊，40，5-16。

錢善華（1989）。阿里山鄒族特富野 Mayasvi 祭典音樂研究。台北：中央研究院民族學研究所集刊，67，29-52。

錢善華（1999）。霧鹿聚落打耳祭音樂。台北：中央研究院民族學研究所集刊，39，25-33。

四、外文部分

Adorno, T.W.（1950）. *The Authoritarian Personality*. New York: Harper and Brothers.

Barthes,Roland（1992）.*Incidents,*translated by Richard Howard, Berkeley: University of California Press.

Bartelson, J.（2000）.*Three concepts of globalization*. International, Sociology, 15（2）: p.180-196. University of Stockholm Press.

Bellwood, Peter （1991）. The Austronesian dispersal and the origin of languages. *Scientific American 265.1*: p.88-93. New Zealand: University of Canterbury Press.

Benveniste,Emile.（1966）.*Problèmes de linguistique générale*, en deux volumes. Paris :Gallimard.

Blust,Robert.(1977).The proto-Austronesian pronouns and Austronesian subgrouping: A preliminary report. *Working Papers in Linguistics 9.2*: p.1-15. University of Hawaii at Manoa.

Blust, Robert.（1982）.The linguistic value of the Wallace Line. *BTLV 138*: p.231- 250.

Blust, Robert.（1985）. The Austronesian homeland; A linguistic perspective. *AsianPerspective 26.1*: p.45-67.

Burrows, David.（1990）. *Sound, Speech And Music*. Amherst: University of Massachusetts Press.

Calvet, Louis Jean.（1994）. *Roland Barthes: a biography,* translated by Sarah Wykes, Oxford, UK: Polity Press.

Cassirer, Ernst.（1972）. *An Essay on Man-An Introduction to a Philosophy of Human Culture*, Yale University Press.

Chen, W-T.（1998）. *The Making of a 'Community'*: An Anthropological Study among the Puyuma of Taiwan. Ph. D. dissertation, School of Oriental and African Studies, University of London.

Cherry, C. (1957). *On Human Communication: A Review, a Survey and a Criticism.* The Technology Press of Massachusetts Institute of Technology, John Wiley& Sons, Inc. , Chapman & Hall Limited. p.31.

Claire, Renard. (1987). *Il Gesto Musicale.* Milano: G. Ricordi.

Cooper & Meyer. (1960). *The Rhythmic Structure of Music.* University of Chicago Press. p.245.

Dahl, Otto Christian. (1976). *Proto-Austronesian. Sweden.* Scandinavian Institute of Asian Studies, Monograph Series 15.

Dauenhauer, B. P. (1980). *Silence.* Bloomington : Indiana University Press.

Deledalle, Gerard. (1988) .*La Philosophie américaine,* nouvelle édition, revue etaugmentée, Bruxelles Deboeck-Westmael.

Deely, John N. (1982) *Introducing semiotic : its history and doctrine* . Bloomington: Indiana University Press.

Deledalle, Gérard (1988). *Abduction and Semiotics.* In: Semiotic Theory and Practice. Proceedings of the Third International Congress of the IASS Palermo, 1984. (Ed.) Michel Herzfeld and Lucio Melazzo. Berlin, New York, de Gruyter: 1260-1263.

Donnan,H. & T.M.Wilson. (1994) . *An Anthropology of Frontiers. In Border Approaches: Antheropological Perspectives on Frontiers*, Lanham: University Press of America, eds.: p.1-14.

Douglas, Mary. (1973). *Natural symbols*: Explanations in cosmology. New York: pantheon Books.

Duncan, S. (1969). *Nonverbal communication.* Psychological Bulletin, 72, 118-137.

Durkheim, E. (1965). *The Elementary Forms of the Religious Life.* Trans. J. W. Swain. London: Unwin.

Ducrot,O.and Todorve, T. (1979). *Encyclopedic Dictionary of the Language.* Baltimore : Johns Hopkins University Press, c1979. p.99.

Dyen,Isidore. (1965).*The Lexicostatistical Classification of the Austronesian Languages.* Publisher: Yale University.

Dyen,Isidore. (1971). The Austronesian languages and proto-Austronesian. In Thomas Sebeok, ed. *Current Trends in Linguistics 8*: p5-84. The Hague: Mouton.

Eco, Umberto. (1975). Trattato di semiotica generale. Milano: Bompiani.

Eco, Umberto. (1976). *The Theory of Semiotics* , Indiana: U pr.

Eco, Umberto. (1978). *Il pensiero semiotico di Jakobson.* Milano: Gruppo. Editoriale Fabbri, Bompiani, Sonzogno, Etas S. p. A.

Eco, Umberto.(1991).*Tratatto di Semiotica Generale. Milano*: Gruppo. Editoriale Fabbri, Bompiani, Sonzogno, Etas S. p. A.

Ehrenzweig, Anton. (1975) .*The Psychoanalysis of Artistic Vision and Hearing* London: Sheldon Press,164-165.,

Grayson,Kent (1998). *If Only We Knew What we Know : The Transfer of Internal Knowledge and Best Practice.*N.Y : Longman.

Greimas, Algirdas Julien. (1966) .*Semantique structurale* . Paris : Larousse, 1974, c1966.

Greimas A. J. & Courts J. （1993） *La smiotique narrative et discursive : mthodologie et application*. Paris : Hachette suprieur.

Hall, T. Edward. （1965）. *The Silent Language*. Fawcwtt Publications, Inc-Greenwich, Conn: p.31, p.59.

Guiraud,P. （1975）. *Semiology*. London ; Boston : Routledge & K. Paul.

Haudricourt, Andr, G. （1954）. *Lesorigines asiatiques des langues malayopolynesiennes*. JSO 10: p.180-183.

Haudricourt, Andr, G.. （1965）. *Problems of Austronesian comparative philology,* Lingua 14: p.315-329.

Huang, Ying-Kuei. （1988）. *Conversion and Religious Change among the Bunun of Taiwan*. Ph. D. Thesis. London School of Economics and Political Science,University of London.

Humboldts, Wilhelm von. （1936）. *Gesammelte Schriften,* im Auftrag der （Koiniglich） PreuBischen Akademie der Wissenschaften, Hrsg.von A. Leitzmann u. a., l7 BdeBerlin.

Jakobson, Roman. & Waugh L. （1979）.*The Sound Shape of Language*.Brighton, Sussex : Harvester Press.

Jakobson, Roman. & M. Halle. （1980）.*Fundamentals of Language*. The Hague: Mouton & Co.

Jakobson, Roman. （1992）. *Saggi di Linguistica General*. Milano: Feltrinelli Editore.

Kern, Hendrik. （1889）. *Taalkundige gegevens ter bepaling van het stamland der Maleisch-Polynesische volken. Verslagen en Wededeelingen der KoninklijkeAkademie van Wetenschappen, afdeeling Letterkunde. 3de reeds* 6: p.270-287.Tokyo.

Kopytoff, I. （1999）. *The Internal African Frontier: Cultural Conservatism andEthnicInnovation.* In Frontiers and Borderlands, M. Rosler & T. Wendl eds., p.31-44, Frankfurt am Main: Peter Lamg GmbH.

Kovas, M. L. & Cropley, A. J. （1975）. Immigrants and Society. *Alienation andAssimilation*. Sydney: Mcgraw-Hill.

Kristeva, J. （1969）. *Recherches Pour Une Semanalyse*. Paris: Seuil.

Kroeber, A. L. （1943）. *Peoplesofthe Philippines*. New York ： Wyne Untereiner, p.227 -228.

Kroeber, A. L. and Kluckhohn,Clyde,Culture.（1952）. *A Critical Review of Concepts and Definitions*. New York: Wyne Untereiner. p.43, p.45, Ibid, p.47-48.

Kroeber, A. L. （1955）. *Linguistic time depth results so far and their meaning*. IJAL 21.2:p.91-104.

Landis, Judson R. （1974）. *Concepts and Characteristics*. Belmont. Calif.: Wadsworth, p.229.

Langer, Susanne K. （1962）. *Philosophical Sketches*. New York: Scribners.

Levi-Strauss, C. L. （1986）. *La Pensee Sauvage,* Chinese Edition （tr. By Li）, The Commerce Beijing .

Li, Paul Jen-kuei. （1983）. *Types of lexical derivation of men's speech in Mayrinax*. BIHP 51（2）: p.1-18.

Li, Paul Jen-kuei. （1985b）. *Linguistic criteria for classifying Atayalic dialect groups*. BIHP 56.4: p.699-718.

Li, Paul Jen-kuei. （1993）. *New data on three extinct Formosan Languages*. IHP （2）:p.301-323

Littejohn, S. W. （2002）. *Theories of Human Communication*. CA: Wadsworth Publishing Company.

Lotman, Ju. M. （1969）. *Il problema di una tipologia della cultura. In AA. VV, Milano*: Bompiani.

Mabuchi, Toichi. （1951）. The Social Organization of the Central Tribes of Formosa.*Journal of East Asiatic Studies1 (1)*, p.43-69. Chicago: Quadrangle Book.

Mabuchi, Toichi. （1961）. The Aboriginal Peoples of Formosa, in G..P. Murdock （ed） :*Social Structure in Southeast Asia*, p.127-140. Chicago:Quadrangle Book

Mabuchi, Toichi. （1974）. *A Trend toward the Omaha Type in the Bunun Kinship*. Taipei: The Orient Culture Service.

Marsella, Anthony. （1985）. *Culture and Self*. University of Hawaii Press.

Merrell, Floyd. （1997）. *Peirce, Signs, and Meaning*. Toronto: University of Toronto Press.

Merrell, Floyd. （2000）. *Signs for Everybody: Or, Chaos, Quandaries, and Complexity.* Ottowa: Legas.

Moore,WilbertE. （1974）.*Social Change*, 2nd ed. Englewood Cliffs, N.J.:Prentice-Hall, p.3-4.

Moro, Walter. （1987）. *Guida alla Lettura delle Immagini*. Roma: Editori Riuniti.

Morphy, H. （1984）. *Journey to the Crocodile's Nest*. Canberra: Australian Institute of Aboriginal Studies.

Nattiez,Jean-Jacques. （1975）.*Fondements d'une sémiologie de la musique*.Italy :Turin, Rossana Dalmonte.

Nattiez,Jean-Jacques （1987）.*Il discorso musicale, Per una semiologia della musica*, Italy :Turin, Rossana Dalmonte.

Otterbein, H. （1997）. *Critical review-chicago* the New York critical review foundation p.260.

Paul, Cobley and Litza, Jansz. （1999）. *Introducing semiotics*. Icon Books Ltd Press.

Peirce, Charles Sanders. （1960）. *Golden Age of American Philosophy*: p.3-4. New York. : George Braziller, Inc.

Peirce, Charles Sanders. （1991）. *Peirce on Signs: writings on semiotic by Charles Sanders Peirce*. Edited. By James Hoopes. Chapel Hill: University of NorthCarolina Press.

Renard, Claire. （1987）. *Gesto Musicale: Modelli di Giochi Sonoro- Musicali per Bambini dai 3 ai 10 Anni, Il*. Milano: Ricordi.

Rodrigo, Alsina Miquel. （1995）. *Los Modelos de la Comunicaci'on*. Madrid: Editorial Tecnos.

Rosen, Charles. （1978）. *Arnold Schoenberg*, New York: Viking Press, p.28.

Ruwet , Nicholas. （1966）. *Me`thodes alanalyse en musicologie*. Milano: Ricordi.

Sachs ,C. （1940） *The history of musical instruments*.New York:W. W. Norton & company, inc.

Sapir, Edward. （1916）. *Time perspective in aboriginal American cul-ture: a study in method* . Reprinted in David G. Mandelbaum. （1968）, ed., Selected Writings of Ed- ward Sapir in Language, Culture and Personality: p.386-467. Berkeley: University of California Press.

Saussure, de Ferdinand. （1966）.*Course in General Linguistics*. Edited by Charles Bally and Albert Sechehaye; translated by Wade Baskin. New York : Mc Graw-Hill.

Saussure, de Ferdinand. （1986）. *Collezione di cultura*, gia 'quaderni di agnano. Giardini editori e stampatori in Pisa.

Saussure, de Ferdinand. （1995）. *Cours de linguistigue geneale*. Paris: Payot & Rivages.

Saussure, de Ferdinand.（1997）. *Course in General Linguistics,*edited. Charles Bally and Albert Sechehaye trans. published by Open Court.

Schneider,Lambert.（1933）.T*hiele,Margarete*:Das verzauberte Häsle*in*： eine wundersame Geschichte.

Schneider,Lambert .（1957）: *Lyrisches Vermächtnis.* Hrsg. und mit einem Nachwort versehen von Fritz Usinger.

Sher, J.（1983）.*On the danger of thinking policy is reality. Rural America.*Boulder, Colo.: p.8, p.10. Westview Press.

Shutler,Richard Jr. and Jeffrey C. Marck.（1975）. On the dispersal of the Austronesian horticulturalists. *Archaeology and Physical Anthropology in Oceania 10（2）*: p.81-113

Slattery,P.（1995）. *Curriculum development in the postmodern era.* New York: Garl and Publishing.

Stam,Robert.（1995）.*Samba, Candombl, Quilombo, Black performance and Brazilian cinema*, in M. Martin. Cinemas of the Black Diaspora, Wayne State University Press.

Steward, J.（1977）. *Wittfogel's Irrigation Hypothesis*. In Jane Steward & E. Murphy（eds.）. *Evolution and Ecology: essays on social transformation*. Urbana : University of Illinois Press.

Stewart, Frank Henderson.（1977）*Fundamentals of age-group systems*. New York Academic Press.

Tarasti,Eero.（1994）.*A Theory of Musical Semiotics*: Bloomington: Indiana University Press.

Tarasti, Eero.（1996）. *Musical Semiotics in Growth*: Bloomington: Indiana University Press.

Tarasti, Eero.（2002）. *Signs of Music*: A Guide to Musical Semiotics. Berlin-New York: Walter de Gruyter.

William, Pole.（1924）. *The Philosophy of Music*, London:Kegan Paul, Trench, Trubner.

五、有聲影音資料和網站

久久文化（2002）。大衛達伶與霧鹿布農族，CD。台北：久久文化國際公司。

太平國小（2004）。誰在山上唱歌，太平國小布農兒童合唱團，CD。風潮有聲出版社，TCD-1522。

余錦福 柯麗美（1998）。原住民音樂系列：祖韻新歌，樂譜、2CD。屏東：台灣原住民原緣文化藝術團。

呂炳川（1966）。台灣高砂族的音樂，唱片。日本：Victor 音樂產業出版社。

呂炳川（1977）。台灣原住民族之音樂，LD。日本：Victor 音樂產業出版社。

沈聖德（1999）。布農山地傳統音樂團，CD。原音文化事業有限公司。

沈聖德（1999）。布農傳統兒童歌謠，CD。原音文化事業有限公司。

吳榮順（1988）。布農族之歌，錄音帶。南投：玉山國家公園管理處。

吳榮順（1992）。布農族之歌，CD。風潮有聲出版社，TCD-1501。

吳榮順（1994）。布農族的生命之歌，CD。南投：玉山國家公園管理處。

吳榮順（1998）。高雄縣六大族群傳統音樂 6：布農族民歌，CD/書籍。高雄：高雄縣立文化中心。

後山天籟（1999）。八十八年度全國文藝季台東後山音樂祭，CD。台東縣政府。

淺井惠倫（1944）。臺灣蕃曲的唱片。京都書局。

溫秋菊（2001）。台灣原住民搖籃曲。（導讀手冊、CD）。臺北：信誼基金出版社。

Swisse ,Jaclin.（1989）.The Music of Aboriginal in Taiwan , CD。

台東社教館網站（2005）：http://www.ttcsec.gov.tw/ttclearn。

全球華文網路教育中心（2005）：http://edu.ocac.gov.tw。

行政院原住民委員會（2005）：http://www.apc.gov.tw。

鄉土教材桃源（2005）：http://content.edu.tw/country/kaushoun/chaukong/country。

六、重要實地採集和調查

1.2003 年 7 月 10-16 日：布農族長老 胡金娘女士訪談錄音：布農族的部落組織和族群分布。

2.2003 年 8 月 19-21 日：布農族牧師 王天金先生訪談錄音：布農族的傳統文化和生活特質。

3.2003 年 10 月 6-8 日：布農族長老 余謙成先生訪談錄音：布農族社會組織，傳統信仰以及婚姻制度。

4.2003 年 11 月 3-5 日：布農族長老 胡金娘女士訪談錄音：布農族傳統服飾和飾品。

5.2004 年 1 月 10-12 日：布農族長老 胡金娘女士訪談錄音：布農族生命儀禮。

6.2004 年 3 月 20-22 日：布農族長老 胡金娘女士訪談錄音：布農族傳統歲時祭儀。

7.2004 年 5 月 5 日：布農族台東縣海端鄉傳統祭典-射耳祭，祭儀和傳統歌謠攝影。

8.2004 年 5 月 8 日：布農族南投縣信義國中全正文校長訪談：布農族的遷徙和文化變遷。

9.2004 年 6 月 11-12 日：布農族台東縣霧鹿鄉布音團演唱錄音：布農族傳統祭儀歌謠 pasibutbut 演唱。

10.2004 年 7 月 6-10 日：布農族台東縣海端鄉霧鹿村：布農族童謠採集和錄音。

11.2004 年 9 月 10-15 日：布農族長老 胡金娘女士訪談錄音：布農族生活歌謠、工作歌謠採集和錄音。

12.2004 年 11 月 12-14 日：布農族長老 余錦龍：布農族傳統歌謠採集和錄音。

13.2005 年 1 月 12-14 日：布農族台東縣武陵國小林素慧主任訪談錄音：布農族國小學童學習布農族歌謠之狀況。

14.2005 年 3 月 6 日：布農族台東縣武陵鄉、海端鄉：布農族童謠採集和錄音。

15.2005 年 4 月 30 日：布農族台東縣海端鄉傳統祭典——射耳祭，祭儀和傳統歌謠攝影。

16.2005 年 5 月 7 日：布農族台東縣延平鄉傳統祭典——射耳祭，祭儀和傳統歌謠攝影。

17.2005 年 11 月 8-10 日：布農族台東武陵國小演唱錄音：布農族童謠採集和錄音。

18.2006 年 4 月 29 日：布農族台東縣海端鄉傳統祭典——射耳祭，祭儀和傳統歌謠攝影。

19.2007 年 12 月 5-6 日：布農族台東武陵國小演唱錄音：布農族童謠採集和錄音。

20.2008 年 5 月 8 日：布農族台東縣延平鄉傳統祭典——射耳祭，祭儀和傳統歌謠攝影。

國家圖書館出版品預行編目

布農族音樂與文化傳達 / 郭美女著. -- 一版.
-- 臺北市 ：秀威資訊科技, 2010.01
面 ； 公分. -- (美學藝術類 ；AH0031)
BOD 版
參考書目：面
ISBN 978-986-221-355-1 (平裝)

1.原住民音樂　2.布農族　3.民族文化　4.臺灣原住民

919.7　　　　　　　　　　　98021652

 美學藝術類　AH0031

布農族音樂與文化傳達

作　　者 / 郭美女
發 行 人 / 宋政坤
執行編輯 / 胡珮蘭
圖文排版 / 郭雅雯
封面設計 / 蕭玉蘋
數位轉譯 / 徐真玉　沈裕閔
圖書銷售 / 林怡君
法律顧問 / 毛國樑　律師
出版發行 / 秀威資訊科技股份有限公司
　　　　　台北市內湖區瑞光路 583 巷 25 號 1 樓
　　　　　電話：02-2657-9211　　　傳真：02-2657-9106
　　　　　E-mail：service@showwe.com.tw

2010 年 1 月 BOD 一版
定價：480 元

讀者回函卡

感謝您購買本書，為提升服務品質，請填妥以下資料，將讀者回函卡直接寄回或傳真本公司，收到您的寶貴意見後，我們會收藏記錄及檢討，謝謝！如您需要了解本公司最新出版書目、購書優惠或企劃活動，歡迎您上網查詢或下載相關資料：http:// www.showwe.com.tw

您購買的書名：＿＿＿＿＿＿＿＿＿＿＿＿＿＿＿＿＿＿＿＿＿＿＿＿

出生日期：＿＿＿＿＿年＿＿＿＿＿月＿＿＿＿＿日

學歷：□高中 (含) 以下　　□大專　　□研究所 (含) 以上

職業：□製造業　□金融業　□資訊業　□軍警　□傳播業　□自由業
　　　□服務業　□公務員　□教職　　□學生　□家管　　□其它＿＿＿＿

購書地點：□網路書店　□實體書店　□書展　□郵購　□贈閱　□其他

您從何得知本書的消息？

　　□網路書店　□實體書店　□網路搜尋　□電子報　□書訊　□雜誌

　　□傳播媒體　□親友推薦　□網站推薦　□部落格　□其他＿＿＿＿＿＿

您對本書的評價：(請填代號　1.非常滿意　2.滿意　3.尚可　4.再改進)

　　封面設計＿＿＿　版面編排＿＿＿　內容＿＿＿　文／譯筆＿＿＿　價格＿＿＿

讀完書後您覺得：

　　□很有收穫　□有收穫　□收穫不多　□沒收穫

對我們的建議：＿＿＿＿＿＿＿＿＿＿＿＿＿＿＿＿＿＿＿＿＿＿＿＿

＿＿＿＿＿＿＿＿＿＿＿＿＿＿＿＿＿＿＿＿＿＿＿＿＿＿＿＿＿＿＿＿＿

＿＿＿＿＿＿＿＿＿＿＿＿＿＿＿＿＿＿＿＿＿＿＿＿＿＿＿＿＿＿＿＿＿

＿＿＿＿＿＿＿＿＿＿＿＿＿＿＿＿＿＿＿＿＿＿＿＿＿＿＿＿＿＿＿＿＿

11466
台北市內湖區瑞光路 76 巷 65 號 1 樓

秀威資訊科技股份有限公司　　　收

BOD 數位出版事業部

...

（請沿線對折寄回，謝謝！）

姓　　名：_____　年齡：_____　性別：□女　□男

郵遞區號：□□□□□

地　　址：_____

聯絡電話：(日) _____　(夜) _____

E-mail：_____